KB128401

한국문화콘텐츠와 스토리텔링

서순복 지음

박영사

　　주지하다시피 지금 우리는 문화와 감성의 시대요, 꿈의 사회 내지 스토리텔링 사회에 살고 있다. 관광의 새로운 흐름으로 등장하는 대안관광은 문화관광, 역사관광, 생태관광 등이 뜨고 있다. 미술관에는 도슨트가 있고, 그림을 읽어주는 사람이 등장하고, 오페라를 읽어주는 남자가 등장한다. 음악회에는 번쉬타인처럼 또 금난새처럼 해설이 곁들인 음악 프로그램이 인기를 끈다. 박물관의 유물에 해설 즉 스토리텔링을 통하여 박제된 역사의 흔적에 새로운 생명력을 불러일으킨다. 도시 브랜드 가치도 스토리를 통하여 확대 재생산되는 시대이다. 스토리텔링은 고객들에게 특정장소나 상품 등의 이야기를 전하고, 고객의 이야기를 들어 주고, 그 이야기에 반응함으로써 지역상품이나 서비스를 홍보하는 최상의 방법이다. 21세기는 이야기(story)가 자원인 시대이다.

　　시인의 말처럼 내가 그대의 이름을 불러주었을 때, 그 때 상대는 비로소 나에게 의미로 다가 온다. '사랑하게 되면 알게 되고, 아는 만큼 느끼고 아는 만큼 보인다'는 명제는 스토리텔링에도 적용된다고 본다. 문화관광 매력물에 스토리텔러의 감칠맛 나는 해설을 매개로 문화유산과 관광객은 새롭게 보게 되고 새롭게 느끼게 되는 것이다.

　　본고에서는 우리의 한국 문화콘텐츠자원을 크게 풍류, 정원, 음식, 한옥, 한복, 차, 서원, 불교, 기독교, 가사, 회화, 유배문화로 유형화하여, 전통문화자원의 내용과 특질을 이해하고 이를 어떻게 해설할 것인가를 살펴보고자 하였다. 전반부에서는 이야기의 힘과 스토리텔링에 대해서 일반론적으로 고찰하고, 중반부에서는 다양한 차원의 한국문화콘텐츠 자원과 스토리텔링을 다루고, 후반부에서는

스토리텔러가 어떻게 스토리텔링하는 것이 바람직한 것인가를 다루었다.

그리하여 제1장에서는 이야기의 힘과 스토리텔링, 제2장에서는 음식문화와 스토리텔링, 제3장에서는 정원문화와 스토리텔링, 제4장에서는 풍류문화와 스토리텔링, 제5장에서는 선비문화와 스토리텔링, 제6장에서는 차문화와 스토리텔링, 제7장에서는 유네스코 문화유산과 스토리텔링, 제8장에서는 한옥문화와 스토리텔링, 제9장에서는 한복문화와 스토리텔링, 제10장에서는 불교문화와 스토리텔링, 제11장에서는 기독교문화와 스토리텔링, 제12장에서는 유배문화와 스토리텔링, 제13장에서는 회화문화와 스토리텔링, 제14장에서는 가사문화와 스토리텔링, 제15장에서는 서원문화와 스토리텔링, 제16장에서는 스토리텔러의 해설방법론을 다루었다.

필자는 40대에 일에 중독된 것처럼 일에 깊이 빠진 적이 있었다. 이렇게 살다가 죽으면 내 인생이 무슨 의미가 있는지 크게 회의가 들기 시작했고, 내 인생을 가만히 되돌아보니 후회스러운 것이 많았다. 이른바 중년의 위기였던 것 같다. 그 때 필자는 운이 좋게 여행이라는 탈출구를 찾았고, 나를 되돌아보고자 하였다. 그러나 그것이 뜻처럼 쉽게 되지는 않았다. 생활의 타성에 젖어 일상의 굴레를 벗어나 여행을 떠나기가 쉽지 않았다. 그러다 문화유산해설사 교육을 받고 지금까지 문화관광해설사로 자원봉사를 한지 벌써 20년 가깝게 되었다. 그러면서 많은 교육과 답사를 통해 자연스럽게 우리 문화에 애착을 가지게 되는 행운이 있었다. 문화예술과 관련된 일들을 찾아 다녔다고 과언은 아니다. 전공도 통신정책에서 문화정책을 바꾼 지도 이십여년이 되었고, 학문 활동도 문화행정 내지 문화정책과 관련된 논문과 저술 활동을 십수년 해왔다. 연구소도 문화와 관련된 활동을 하고, 시민운동도 전에는 지방자치 관련 시민단체에서 활동했지만 지금은 문화관련 시민단체에서 계속 활동을 병행하고 있다. 내가 사는 시골의 작은 공간도 숲속문화학교로 하여 외국인들에 한국문화를 알리는 활동도 하였었다.

이번에 세상에 빛을 보게 되는 이 책은 사실상 필자의 독창적인 작품이라기 보다는 20여년이 넘게 현장에서 문화관광해설사로 활동한 경험과 문화정책을 연구주제로 십 수 년을 이 분야에 천착한 연구역량을 토대로 하되, 필자의 독창적인 견해라기보다는 각 분야 권위자들의 연구결과를 정리하고 체계화하여 한국 문화콘텐츠 자원을 스토리텔링화하는 데 도움을 드리고, 후속 연구의 길라

잡이 역할을 하고자 하였다. 이 책은 어찌 보면 편저라고 해도 과언은 아니다. 다만 필자의 문제의식, 주제와 내용 구성의 선별, 현대적 의미 해석 작업은 나름대로 창의적으로 해보려고 하였다. 부끄러움을 무릅 쓰고 이 책을 세상에 내어 놓는 것은 이번 출판을 계기로 부끄러움을 보다 나은 작품으로 지금의 내가 있게 도와준 분들에게 보답하기 위해 필자 자신을 독려하기 위한 셈이다. 아무쪼록 독자제현의 날카로운 질정과 고언을 바라마지 않는다.

2020년 2월
봄의 길목에 있는 연구실에서

1 이야기의 본질

　　일반적으로 인간은 자신의 생각을 표현할 때 말과 같은 '언어행위'와 손짓이나 몸짓 등의 '비언어행위'를 통해 상대방에게 자신의 의도를 나타내거나 전달한다. 왜 인간에게는 생각을 표현하고자 하는 욕구가 있는 것일까? 이러한 욕구를 지속시키고 발전시키는 데 가장 크게 기여한 이유가 있다면 그것은 아마도 인간이 '무리'를 이루며 살아가는 존재이기 때문이었을 것이다. 인간이 자신 이외에 타인과 관계를 이루는 환경에서 자신이 더 안전하며 오래 생존할 수 있는 길을 찾고자 했고, 이러한 고뇌의 과정 속에서 누군가가 스스로 현명하다고 생각하는 결론을 찾았다면, 이를 자신이 속한 무리의 누군가에게 알릴 필요성을 느낄 때, 이를 정확하고 효과적으로 전달해야만이 자신이 생각했던 미래를 온전히 도모할 수 있었을 것이다.

　　이야기라는 행위의 본질은 바로 인간의 표현에 대한 욕구이며 이 욕구는 생물이 가장 1차원적으로 고뇌해야 할 생존에서부터 출발하였으므로 이야기라는 행위의 본질은 바로 생존활동에서부터 출발한, 인간이 연구한 '효과적인 표현방법'이라고 할 수 있다. 따라서 '이야기의 힘'이란 '효과적인 표현방법을 이야기에 얼마나 곁들일 수 있느냐 없느냐'로 이야기에 힘을 더할 수 있고 없고를 결정할 수 있을 것이다.

　　<사피엔스>의 저자 유발 하라리가 한국에 와서 KBS에 출연하였다. 그에

의하면, 사피엔스보다 우수한 종이 있었는데, 네안데르탈인을 몰아내고 유일한 종 사피엔스만이 남을 수 있었던 이유는 크게 인지혁명과 농업혁명, 과학혁명이 있었기 때문이라고 분석한다. 즉 사피엔스는 뇌를 사용하는 능력이 뛰어났다. 다시 말해 언어의 구사가 자유롭고 섬세했다. 동물도 언어구사가 가능하지만, 긴 언어를 구사하지는 못한다. 또 사피엔스는 상상의 질서를 만들어냈다. 신화, 종교, 문화, 법을 만들기 시작하면서 협동을 시작하고, 반대쪽 사람들과도 신뢰를 쌓을 수 있었다. 이 발달된 언어를 통해 지금까지 어느 동물도 하지 않았던 허구와 상상의 이야기를 만들어낼 수 있게 된 머릿속의 혁명을 일으켰다. 농업혁명은 인류의 생활방식을 바꾸어, 잉여식량, 생산물을 만들어내고 이를 통해 권력을 가진 지배세력이 등장하고, 국가와 사회가 등장했다고 보았다. 그는 방송에서 다음과 같이 말하였다(유발 하라리, KBS tv책, 2016).

"진화는 호모 사피엔스를 '이야기하는 동물'로 만들었다고 한다. 사피엔스만이 가진 유일한 능력이 바로 상상력이다. 어쩌면 우리의 가장 독특하고도 중요한 역량은 이야기를 하고, 이야기를 지어내 퍼트리는 능력일지도 모른다. 주의 깊게 살펴보면 인간의 모든 협력은 궁극적으로 스토리텔링을 기반으로 하고 있기 때문이다. 종교, 정치, 경제 그리고 기업이라는 개념도 이야기를 기반으로 하고 있다."

수많은 기록과 구전을 통해 끊임없이 재창조되는 것이 그리스 신화의 특징이다(김훈, 차이나는 클라스, jtbc). 일반적으로 무언가를 만드는 모든 사람을 일컬어 poietes라고 한다는데, 그런데 왜 이야기를 쓰는 사람만 작가(시인, poet)라고 할까? 그리스신화 전공 김훈 교수는 '이야기를 만들어 줬다'는 것은 바로 '<세계관>을 만들어주었다'는 것과 같다고 설파하였다. 그만큼 이야기의 중요성을 말하고 있다.

우리가 잘하는 에리히 프롬의 <소유냐 존재냐>에서 제시하는 행복의 길은 무엇일까? 존재를 추구하는 존재가 될 것인가? 소유물(옷, 집, 차)을 사는 존재가 될 것인가? 경험(여행, 강의수강)을 사는 존재가 될 것인가? 경험을 샀을 때 행복감이 강하고 오래 간다. 그것은 이야기 거리를 만들어주기 때문이다. 옷을 사면 잠깐 행복하나, 그것을 두고 몇 년째 이야기하지는 않는다. 어떤 여행은 인생

을 바꿀 수 있으나, 옷이나 자동차는 우리 인생을 바꾸지 못한다. 돈으로 경험을 살 필요가 있다. 우리 경험의 이력서가 풍성해야 한다. 두 다리가 성할 때, 즉 다리가 떨릴 때가 아니라 가슴이 떨릴 때 이런 저런 것들을 경험해보아야 한다. 행복은 우리 경험의 이력서에 비례한다. 이야기 거리를 많이 만들어낼 때 우리 는 행복해진다. 나의 소유물을 늘리는 데 돈을 쓰는 것보다, 경험을 늘리는 데 돈을 써야 한다.

이야기는 인간의 담화 양식 가운데 하나로서 '사건의 서술'을 가리킨다. 이 담화 양식은 인물, 행동, 시간, 공간 등의 요소들을 어떤 매체와 형태로, 그리고 플롯 짜기, 인물 그려내기, 초점화 등의 기법을 사용하여 서술한다. 이는 사건 즉 '상황의 변화'를 형상화하는데, 그것을 요약한 게 스토리(줄거리)이다. 한마디 로 이야기란 이 스토리가 있다고 여겨지는 것이다. 따라서 그것을 산출하는 행 위, 즉 이야기하기(스토리텔링)는 앞의 여러 요소와 매체, 기법 등을 동원하여 어 떤 형태로 서술을 함으로써 "스토리를 형성하는 행위"이다(최시한, 2015: 64). 물 론 장르에 따라 차이가 있지만, 그 행위는 감상자로 하여금 자기 내면에 추상적 인 스토리를 형성하도록 하는 활동이지 이미 정해진 어떤 '스토리를 텔링하는' 것이라고 하기 어렵다. 그것은 스토리 형성 과정에서 즐거움을 주고, 감상자의 경험을 낯설게 하며, 지적·정서적 내면 활동을 자극하여 사물을 새롭게 인식시 킨다. 이야기를 크게 스토리와 서술의 두 층위로 나누어 살필 경우, 스토리 층위 는 이야기에 '서술된 것'의 차원이다. 그리고 서술 층위는 어떤 매체와 형식으로 이야기를 '서술하는 것'(행위, 그것이 취하는 기법, 그 결과물 등)의 차원에 해당한다. 스토리(를 드러내는 언어)와 서술(의 표현을 이루는 언어) 자체가 매우 유사하고 분 량이 비슷한 설화나 어린이용 이야기류의 경우에도, 이론적으로 둘은 다른 층위 에 존재한다(최시한, 2017: 153).

인간의 지식 형태를 거칠게 이분할 수 있다면, 그것은 뮈토스(mythos)와 로 고스(logos)로 대변된다(신호림, 2019: 183). 서사는 뮈토스로서, 논변을 뜻하는 로 고스와 대립되는 개념으로 사용된다. 뮈토스는 그 자체로 믿어지거나 믿어지지 않을 뿐, 그것에 대한 토론이나 논박이 가능한 것이 아니다. 학문적 인식이나 사 고에서 구현되는 비판적 지식은 로고스로 나타나지만, 서사로 풀어내는 뮈토스 적 지식은 비판의 대상이 되지 않는다. 뮈토스는 논박이 가능한 로고스와는 달

리 강한 담론을 가지는 지식 형태이다.[1) 따라서 신화, 전설, 설화 등은 단순한 유희적 산물에 그치지 않고 설화 향유층이 그에 대한 지식을 적극적으로 담아낸 서사물이라고 할 수 있다.

이러한 이야기는 원소스 멀티유스(OSMU)를 그 특성으로 하는 문화산업의 원천소스가 된다. 오늘날 문화산업의 영역에서 가장 관심을 끄는 용어의 하나인 'OSMU'는 하나의 원형 콘텐츠를 활용해 영화, 게임, 음반, 애니메이션, 캐릭터 상품, 장난감, 출판 등 다양한 장르로 변용하여 판매해 부가가치를 극대화하는 것으로, 원소스 멀티유스는 문화산업의 기본전략이 되고 있다(김평수, 2014: 3). '원 소스 멀티유스'에서 '소스'란 무엇인가? "하나의 원형 콘텐츠", "하나의 소재(one source)"라고 일컬어진 그것은 구체적으로 무엇을 가리키는가? 가령 김포시 '지역문화 스토리텔링' 활동의 하나로서, 애기봉(愛妓峰) 설화, 한강에서의 조운(漕運)에 관한 역사 기록, 군사분계선 때문에 생긴 한강 하류 포구들의 생활상 변화 등을 자료 삼아 김포시 문화 홍보물, 다큐멘터리, 역사 드라마, 만화, 뮤지컬, 어린이용 역사책 등을 개발하고 창작한다고 할 때, 일단 그 1차 자료들은 모두 '소스'라고 부를 수 있다. 그런데 OSMU 논의에서 흔히 '소스'와 같은 의미로 사용되는 '원천 소스'라는 말은, 그 표현이 암시하는 바와는 달리, 이미 산업적/상업적 가치가 보장된 소설, 영화, 만화 같은 완결된 텍스트를 가리킨다. 예를 들어 만화 『아기 공룡 둘리』, 소설 『해리 포터 이야기』 같은 완성된 이야기 '작품'을 가리키는 것이다(최시한, 2017: 161 – 162).

2 이야기의 힘(Story Power)

여행지, 관광상품 중에서 1초짜리 여행지와 10분짜리 여행지 내지는 관광상품이 있다고 말할 수 있다. 중국 장가계와 계림, 캐나다의 나이아가라 폭포, 미국의 그랜드캐넌은 1초 관광지라고 할 수 있다. 풍경을 보면, 바로 '아, 멋있다' 감탄사가 절로 나온다. 그러나 우리나라 담양의 소쇄원이나 보길도의 세연정

1) "뮈토스는 권력과 권위를 담언하는 담론으로, 우리가 믿거나 복종해야 할 그 무엇으로 제시되는 것이다."라는 링컨의 언급을 참고해볼 수 있다(브루스 링컨 지음, 김윤성·최화선·홍윤희 옮김, 신화 이론화하기: 서사, 이데올로기, 학문, 이학사, 2009, 45 재인용).

을 보고 느낌과 감동이 오는 것은 10분 동안 이야기를 들어야 감동을 느끼고 몰입되고 감정이입이 된다. 특히 지역의 관광지는 더욱 그렇다. 10분의 관광지는 스토리로 감칠맛 나게 이야기해주는 스토리텔러, 즉 해설사가 만들어주는 상품이다. 유홍준은 아는 만큼 보이고 아는 만큼 느낀다고 했다. 이는 조선 중기 시인이 한 말, "사랑하게 되면 알게 되고, 알면 보이게 되나니, 그 때 보이는 것은 전과 같지 않더라"에서 유래되었다. 10분 관광지에 해설을 통해 touch feeling을 느끼게 되면 재방문을 유도하게 되는 중요한 역할을 하게 된다.

　　동일한 사실을 기반으로 이야기를 전개할 때에도 나름 여러 가지 차원이 있다. 예컨대 '왕이 죽고 왕비도 죽었다'고 말한다면, 이는 단순한 사건의 나열이다. 그러나 '왕이 죽자 슬픔을 못 이겨 왕비도 죽었다'고 한다면, 단순 사실을 원인과 결과의 구조로 스토리화한 것이다. 이에 더하여 만일 '왕비가 죽었다. 사연을 아는 사람은 아무도 없더니, 훗날 왕이 죽은 슬픔 때문이라는 것이 밝혀졌다'고 한다면, 듣는 사람들의 상상력과 흥미를 유발하게 될 것이다.

　　성덕대왕 신종과 에밀레종은 어느 것이 먼저 만들어졌을까 ? 두 가지 종은 동일한 것이다. 통일신라 시대 범종 중에서 현재까지 남아있는 범종 중에서 가장 크고 화려하다. 다만 성덕대왕 신종[2]은 가치중립적인 역사 학술개념이기에 기억하기가 어려우나, 에밀레종은 에밀레 소리가 엄마를 찾는 아이의 울음소리 같다는 슬프고도 아련한 이야기가 깃들여 있기 때문이다. 가수 이미자가 부른 '에밀레종'의 가사에는 이 전설을 토대로 하고 있다.

......................................

2) 에밀레종의 본명은 '성덕대왕신종'이다. 이 종은 신라 경덕왕(서기 742~764)이 아버지 성덕대왕에 대한 추모의 정으로 만들기 시작한 것이 계속 실패하다가 34년 만에 손자인 혜공왕(재위 765~765) 6년(771)에 완성하였다. 적어도 30년 이상이 걸린 셈이다. 이 대종은 성덕대왕의 원찰로 세워진 봉덕사에 설치된 연유로 봉덕사종으로도 불리기도 한다. 전설에 의하면, 경덕왕이 부왕 성덕대왕의 업적을 기리기 위해 봉덕사에 종을 만들게 했는데, 종소리가 탁해 왕이 화가 났다. 봉덕사 스님들은 꼼짝도 못했다. 주지스님은 종이 제소리를 못낸 것은 정성이 부족해서라고 했다. "여러분이 힘을 내서 시주를 모아 오시오" "종을 만들려면 시주가 꼭 필요한 것을 왜 모르겠습니까?" 허나 백성들이 가난하기 이를 데 없어, 사업이 중단되었다. 경덕왕이 죽고 아들 혜공왕이 다시 시작해, 스님들이 다시 시주를 모으는데, 어느 어머니는 집이 너무 가난하여 드릴 것이 아이밖에 없다 하였다. 스님은 "어찌 아이를 시주로 받을 수 있습니까"라고 했다. 그날 밤 꿈에 종이 제대로 소리가 나게 하려면 그 아이기 필요하다는 계시가 있었다. 즉 아이를 시주받아 종을 만들 때 쇳물에 아이를 넣어, 종소리가 울릴 때마다 데에엥하다 에밀레 에밀레 소리가 이어진다. 이 에밀레 소리가 엄마를 애타게 찾는 아이의 울음소리 같다 하여, 에밀레 종으로 불려지고 있다.

아~~~ 우는구나 우는구나
봉덕이가 우는구나 처량하게 목이 메어
슬피우는 저 종소리 자나깨나 한이로다
봉덕아 울지마라 이 에미를 원망하며
이 에미를 원망하며 에밀레
에밀레 넋이 되어 우는구나
아~~~ 우는구나 우는구나
봉덕이가 우는구나 어린 딸을 쇠에 녹여
만들어진 저 종소리 새벽서리 찬바람에
노을은 처량하다 이 에미를 부르면서
이 에미를 부르면서 에밀레
에밀레 넋이 되어 우는구나

석가탑을 무영탑이라고 부른 이유는 무엇인가? 그 이유에 대해 여러 가지 전해오는 이야기가 있다. 아사녀는 신라로 간 남편 아사달이 탑을 무사히 잘 만들고 돌아오기만을 기다리다가 그리움을 이기지 못해 신라로 떠난다. 아사달이 탑을 만들고 있는 불국사로 갔지만 만나지 못하고, 탑의 그림자가 비칠 영지에서 기다리게 된다. 연못에 비칠 거라고 약속했던 기한이 지났는데도 탑의 그림자가 영지에 떠오르지 않자 실망한 아사녀는 연못에 뛰어들었다는 이야기이다. 탑은 완성되었는데 어떻게 된 일인지 그림자가 생기지 않았다고 해서 무영탑(無影塔)이라는 이름이 붙여졌다는 설화가 있다. 또 한편에서는 석가여래(석가탑)가 설법을 하고 있으나 대중이 그 뜻을 알 수 없어서 가슴 속에 남아있는 것이 아무것도 없는 무영(無影)의 상태이다. 다만 마주보고 있는 다보여래(다보탑)에 의하여 증명된다는 불교의 철학적 표현에 기인한 것이라는 설도 있다. 석가모니의 몸에서 스스로 자금색 빛이 나서 일장씩 뻗어나가기 때문에 그림자가 생기지 않으므로 석가모니의 몸은 무영(無影)이며 그를 모신 탑이기에 무영탑(無影塔)이라고 부른다는 주장이다. 한편 석가탑이 하지 날 정오에는 그림자가 비치지 않아 무영탑이라고 한다는 설이 있다. 즉 하지를 전후한 날 정오에는 석가탑의 그림자가 탑의 기단 안에 머물러 탑신의 그림자는 땅에 드리워지지 않는다는 것이다. 탑신의 그림자는 탑의 기단 그림자 속에 들어가 기단의 그림자만 보일 뿐 탑의 그림자는 보이지 않도록 고도의 천문학적 계산에 의해 조성이 되었다는 것

이다. 연못에 그림자가 비치지 않아서가 아니라 탑신의 그림자가 지면에 나타나지 않았기 때문이라는 것이다.

이야기의 힘을 웅변적으로 말해주는 것이 바로 <천일야화> 이야기이다. 아라비안 나이트(The Arabian Nights' Entertainment)라고도 하는 천일야화는 전체가 하나의 커다란 틀 속에 들어 있는 이야기인데, 그것은 인도와 중국까지 통치한 사산왕조의 샤푸리 야르왕이 아내에게 배신당한 데서 세상의 모든 여성을 증오하여 신부감 후보자를 찾을 수 없을 때까지 신부를 맞이하여 결혼한 다음날 아침에 신부를 죽여버린다. 그러나 그 나라의 한 대신에게 세헤라자데라는 어질고 착한 딸이 있었는데 그녀가 자진해서 왕을 섬기게 되어 매일 밤 재미있는 이야기를 들려주었다. 왕은 이야기를 계속 듣고 싶은 나머지 그녀를 죽이지 않는데 이야기는 1천 1밤 계속된다. 드디어 왕은 종래의 생각을 버리고 세헤라자데와 함께 행복한 여생을 보내게 된다는 줄거리이다. 수많은 이야기 중에는 신밧드라는 사람이 일곱 번씩이나 인도양에 나아가 갖가지 위난을 극복한 끝에 바그다드의 부호가 되는 <바다의 신밧드 이야기>도 들어 있다(네이버 지식백과, 두산백과).

성경에 의하면 뱀으로 나타난 사탄이 인간을 유혹하여 선악과를 따먹도록 하였다. 선악을 알게 하는 선악과를 창조주는 최초의 인류인 아담과 이브에게 이 열매 먹는 것을 금지하였으나, 그들은 이를 어기고 사탄의 유혹에 넘어가 따먹고 말았다. 성경에서는 선악과를 사과라고 묘사하지는 않지만, 카톨릭과 개신교를 포함한 서방 교회는 이 선악과를 사과로 여기고, 일반인들에게도 이 열매가 사과라고 알려져 있다. 사과는 인류 정신사 발달에 많은 비유의 메타포 소재로 활용되었다. 남성들의 목에 Adam's Apple이라고 불리는 돌출된 부분이 있다. '후두융기'라 불리는 것인데, 성년 남자의 목의 정면 중앙에 방패 연골의 양쪽 판이 만나 솟아난 부분을 말한다. 이브의 말에 넘어간 아담이 사과를 먹었다는 뜻일 것이다.

인류사에서 선악과, 파리스의 사과, 백설공주의 사과, 스티브 잡스의 애플, 황금사과 이야기, 탈무드의 요술 사과, 아발론의 이야기, 뉴턴의 사과, 튜링의 사과, 폴 세잔느의 사과 등 사과 이야기가 정신문화사에 많이 등장한다. 사과는 니들리스, 에빌리오스 등의 다양한 작품에서 모티브로 작용하였으며, 특히 에덴의 사과라는 명칭으로 자주 불린다.

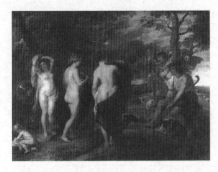

_루벤스(1639~1640), 파리스의 선택,
캔버스에 유채(199x379), 프라도 미술관

신화의 천국 그리스에는 많은 신화들이 있다. 다음 그림 속에서 파리스(Paris)는 목동의 차림으로 고민하고 있다. 황금 사과를 들고 있는 전령 에르메스, 그리고 세 여신이 있다. 맨 왼쪽은 발 아래있는 방패와 갑옷을 볼 때 전쟁의 신 아테나이고, 가운데 여신은 에로스가 있으니 비너스, 즉 아프로디테이며, 맨 오른쪽 여신은 오른쪽의 공작새를 볼 때 헤라이다.[3] 성대한 결혼식에 초대받지 못한 불화의 여신이 화가 나서 "가장 아름다운 여인에게"라고 써진 황금사과를 결혼식장에 던졌는데, 백전백승의 지혜를 가진 아테네 여신, 가장 아름다운 사랑의 여신 아프로디테, 세상을 가질 권력을 쥔 헤라 여신 셋이서 서로 청년 파리스를 유혹한다. 과연 파리스는 누구를 선택할 것인가? 시대를 거듭해오면서 우리는 파리스의 선택을 고민하고 있다. 여기서도 사과가 바로 이야기의 중심 매체가 된다.

_사과를 가지고 방송사에서 발렌타인 데이 때 실험을 시행하였다.
출처: EBS, 다큐 프라임, 이야기의 힘 1부-스토리텔링의 힘, 2012.1.3

사과를 팔 때에도 이야기가 있는 경우와 없는 경우는 큰 차이가 있다. 한쪽 매대에서는 "값도 싸고 맛도 좋은 명품사과가 단돈 천원"이라면서 단순히 기능과 저가를 마케팅 전략으로 활용하였다. 반면 다른 매대에서는 "사랑이 이루어지는 커

3) 바다의 여신 테티스와 미르미돈의 영웅 펠레우스가 신들을 초대하여 성대한 결혼식을 올린다. 그런데 여기 한 명이 초대받지 못하는데, 바로 불화의 여신인 에리스이다. 에리스는 화가 나서 "가장 아름다운 여신에게"라고 새겨진 황금사과를 결혼식장에 던졌다. 모든 여신들이 서로 가장 아름답다고 싸우기 시작했고, 결국 최종 후보로 제우스의 아내 헤라, 전쟁과 지혜의 여신 아테나, 사랑의 여신 아프로디테가 남게 된다. 심판으로 양치기 청년 파리스가 선택된다. 세 여신은 파리스를 달콤한 약속으로 유혹한다. 헤라는 파리스에게 세계를 지배하는 왕으로 만들어주겠다고 약속한다. 아테나는 모든 전쟁에서 승리하게 해주겠다는 약속을, 아프로디테는 세상에서 가장 아름다운 여인을 주겠다고 약속을 한다. 젊은 파리스는 아프로디테를 선택했고, 가장 아름다운 여인인 헬레네를 아내로 얻게 된다. 헬레네가 스파르타의 왕비였기 때문에 이 선택으로 인해 나중에 트로이 전쟁이 생기게 된다.

플사과입니다. 사랑의 노래로만 키웠습니다"라고 하면서, 사과에 사랑 이야기를 입혀서 판매하였다. 결과는 어떻게 되었을까? 똑같은 사과인데도 판매실적은 6배나 차이가 났다. 왜 그랬을까 ? 그것은 사과가 아니라, 사랑의 '이야기'를 팔았기 때문이다.4)

아오모리의 합격 사과 이야기도 비슷한 맥락이다. 1991년 일본 아이모리현에는 큰 태풍이 불었다. 아이모리현은 우리나라 대구처럼 사과 산지로 유명한 지역이다. 태풍이 불어 한해 사과농사를 거의 망칠 지경이 되었다. 평년 대비 사과 생산량은 1/3정도 밖에 되지 않아 농부들은 명연자실하게 되었고, 어떻게 이 문제를 해결해 나가야 할지 난감해 했다. 그런데, 이런 상황에서 한 농부가 떨어진 사과가 아니라 태풍에도 불구하고 사과나무에 붙어 있는 사과에 눈길을 돌렸다. 모든 농부들이 태풍에 떨어져 뒹굴고 있는 사과를 보며 어찌할 바를 모르고 있을 때 다른 사람과는 달리 나무에 붙어 있는 사과에 눈을 돌린 것이다. 이 농부와 함께 아이모리현의 농부들은 바람을 견디고 나무에 붙어 있던 사과들을 수확해서 그 사과에 '합격사과'라는 이름을 붙여 팔았다. 평년에 비해 10배나 높은 가격임에도 불구하고 사과는 불티나게 팔려 나갔고, 농부들은 태풍으로 농사를 망쳤음에도 평년대비 3배나 많은 소득을 올렸다. 출하량은 전년대비 30.7% 감소했으나, 판매량은 30% 증가했다. 비와 바람에 상처를 입은 사과는 평소 아오모리현이 자랑하던 사과에 비해 품질이 훨씬 떨어지는 것이었다. 하지만 사과는 10배나 높은 가격에 팔려나갔다. 왜냐하면 그 사과에는 다른 사과가 가질 수 없는 '합격'이라는 스토리가, 태풍에도 떨어지지 않고 붙어 있었다는 스토리가 있었기 때문이다. 아오모리현의 합격사과 이야기는 마케팅에 있어서 스토리의 중요성과 효과에 대해서 이야기할 때 가장 많이 언급되는 이야기다. 누군가 주위에 입학시험이나 입사시험을 치는 사람이 있을 때 다른 것보다 이 사과를 선물

4) 유명 백화점 갤러리에서 영국 팝아티스트, 게빈 터크의 <실낙원>(2006) 그림이 500만 달러에 판매되었다. 작가는 말라 비틀어진 사과에 실낙원의 정체성을 부여하여, 아담과 이브의 타락과 잃어버린 낙원에 대한 생각을 투영했고 관객들은 개인 경험에서 우러나는 스토리를 작품 속에 투영한 것이다. 나아가 사과와 관련한 기업제품 이미지로 널리 알려진 것이 바로 애플사의 한입 베어먹은 듯한 사과 그림이다. 이와 관련하여, 컴퓨터의 원형을 개발한 천재 수학자 앨런 튜링(Alan Turing, 1912~1954)은 동성애자라는 이유로 여성 호르몬 투입이라는 처벌을 받고, 치사량에 달하는 청산가리를 투입한 사과를 먹고 자살하였는데, 20년 후 세계 최초의 개인용 컴퓨터를 만든 애플사는 비운의 천재 수학자를 연상시키는 로고를 붙였다는 이야기가 전해지고 있다(EBS 다큐프라임, 2012).

하고 싶어 한다. 왜냐하면 감성적으로 이 사과를 사는 것이 도움이 되고 사람을 기분 좋게 하기 때문이다(http://blog.daum.net/truth64/14).

이렇게 우리가 먹는 사과는 그냥 사과가 아닌 것이다. 사과에 이야기의 옷이 입혀질 때 사과 그 이상의 스토리 파워가 있게 되는 것이다. 스티브 잡스는 사과 이야기에 있어서 어쩌면 최대의 수혜자인지 모른다. 사과는 인류의 열매였으며, 가장 유명한 과일이 되었다. 이런 풍성한 이야기를 가지고 있는 사과를 초기 정보통신(IT) 시장에서 상표 출원해 성공한 것은 애플의 성공신화에 한 원인이 아닌가 싶다.

영화 <인생은 아름다워>가 아름다운 삶에 주는 해답은 바로 이야기의 힘이다. 로마에 갓 상경한 시골 총각 '귀도'는 운명처럼 만난 여인 '도라'에게 첫눈에 반한다. 넘치는 재치와 유머로 약혼자가 있던 그녀를 사로잡은 '귀도'는 '도라'와 단란한 가정을 꾸리며 분신과도 같은 아들 '조수아'를 얻는다. '조수아'의 다섯 살 생일날, 갑작스레 들이닥친 독일 군인들은 '귀도'와 '조수아'를 수용소행 기차에 실어버리고, 소식을 들은 '도라' 역시 기차에 따라 오른다. '귀도'는 아들을 달래기 위해 무자비한 수용소 생활을 단체게임이라 속이고 1,000점을 따는 우승자에게는 진짜 탱크가 주어진다고 말한다. 불안한 하루하루가 지나 어느덧 전쟁이 끝났다는 말을 들은 '귀도'는 마지막으로 '조수아'를 창고에 숨겨둔 채 아내를 찾아 나서다 죽는다. 아우슈비츠 포로수용소에 갇힌 비참한 현실적 제약 속에서 아버지 '귀도'는 이야기를 통해 아들 조수아를 지켜낼 수 있었던 것이다.

어떤 사건이 진행되는 중에는 그 사건의 의미를 알기가 사실상 어렵다. 실패가 성공의 씨앗이 될 수도 있고, 성공이 비극의 출발점이 될 수도 있다. 내 힘으로 어떻게 할 수 없는 통제불가능한 문제상황에 접할 때, 내가 왜 이런 일을 겪어야 하는가 몸부림을 치게 된다. 힘이 들 때, 이야기는 일련의 견디기 어려운 사건 자체에 의미를 드러내준다.[5] 철학자 한나 아렌트(Hannah Arendt)는 "모든 슬픔을 이야기로 만들거나 그 이야기를 말할 수 있을 때, 우리는 그 고통을 견딜 수 있다. 이야기는 일련의 견디기 어려운 사건 자체의 의미를 드러낸다"고 한 것이 바로 이런 것을 두고 한 말일 것이다.

..

5) 이하는 김애령 교수의 <삶을 아름답게 만드는 이야기의 힘> 특강을 듣고 전재한 것이다.

　　알키노오스의 왕궁에 있는 잔치에 초대
된 오디세우스는 잔치에서 눈먼 가인의 노
래를 듣고 눈물을 흘렸다. 어떤 사건을 겪어
도 단 한 번도 눈물을 흘리지 않았던 오디세
우스였지만, 자신의 이야기를 담은 노래를
듣고 눈물을 흘렸다. 이것은 이야기를 듣고
그동안 자신이 겪었던 일들의 의미가 새롭
게 다가왔기 때문일 것이다. 이야기를 통해
자신의 삶의 의미를 부여해준 타인이 있었

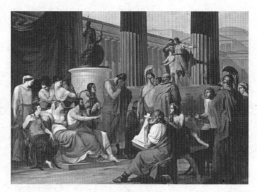

_프란치스코 하예즈의 '알키노오스 궁정의 오디세우

기 때문이다. 이야기란 다양한 경험을 구성해 하나의 의미를 만드는 작업이다.
사건에 대한 의미를 부여하고, 개인과 공동체의 정체성을 확립해 주는 것이 이
야기이다. 폴 리쾨르의 <시간과 이야기>에서 "'누가?'라는 물음에 답하는 것은
삶의 스토리를 이야기하는 것이다. 이야기된 스토리는 감동의 누구를 말해준다"
고 하였다. 이야기는 우리가 누구인지 말해준다. 알키노오스 왕이 오디세우스에
게 '당신은 누구냐'고 물었다. 오디세우스는 굳게 닫았던 입을 열고 자신의 이야
기를 시작하였다. 알키노오스 왕에게 자신의 경험과 모험 이야기를 들려주기 시
작하였다. 호메로스의 <오디세이아>에서 그는 "좋아요, 무엇을 먼저 이야기하
고 무엇을 나중에 이야기할까요? 하늘의 신들께서 내게 너무 많은 고난을 주셨
으니 말이요. 먼저 내 이름을 말씀드리겠소이다. 그대들은 내 이름을 알도록 그
리고 내가 무자비한 날에서 벗어나 비록 멀리 떨어진 집에서 살더라도 여전히
그대들의 손님으로 남아있도록 말이오. 나는 라에르테스의 아들 오디세우스올시
다"라고 대답했다. 이야기를 시작함으로써 그 이야기의 주인공이 되었다. 무명
의 방랑자에서 트로이 전투의 영웅으로 되었다.

　　이야기 산업에서는 '해리포터'시리즈를 빼놓을 수 없다. '해리포터' 시리즈
총 매출액과 한국 반도체 수출액을 비교한 아래 신문기사를 보면 이를 단적으로
증명해준다. '해리포터' 시리즈는 지난 10년간(1997~2006년) 책 순수 판매액 3조
원과 영화 4편 및 관련 캐릭터 수입 등을 합쳐 308조원의 매출을 올렸다. 우리
나라 반도체 수출총액 231조원과 비교해보면 놀라운 숫자이다. 이야기 창출 능
력이 첨단 산업의 매출을 뛰어넘는다는 사실이 놀랍다.

1997~2006년 해리포터 총 매출액과 한국 반도체 수출 총액 비교(단위: 조원)

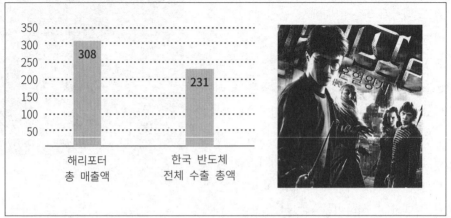

*해리포터의 총 매출액은 순판매액(책) 3조원에 영화 4편 및 관련 캐릭터 수입 등을 합친 것

 우리나라 영화 '왕의 남자' 수출로 생긴 수익은 휴대폰 33만대를 수출한 효과와 같다고 한다. 이란에 수출한 드라마 '대장금'의 현지 시청률이 90%, '주몽'의 현지 시청률이 80%까지 올라갔을 정도로 인기가 높았다. 국내에서도 30~40% 전후의 시청률을 보였던 두 드라마가 어떻게 문화가 다른 이란에서 인기였을까? 한류의 영향도 있겠지만, 의외로 문화코드의 공통점이 있다. 이란 시청자들은 한복을 보며 여성들의 노출을 금기시하는 자신들의 문화와 비슷하다고 느꼈다. 주군을 섬기고 어른을 섬기는 풍습과 정서에도 공감한다. 특히 대장금의 경우 역사 속의 이야기보다 음식 스토리의 재미를 받아들였기 때문이라고 한다. 우리 드라마의 높은 시청률이 한국 상품 매출에도 영향을 미쳐 이란에서 한국산 가전제품 점유율이 75%까지 상승, 수출 효자 노릇을 톡톡히 하였다고 한다. 우리에게는 분명 드림 소사이어티를 주도할 힘이 있다. '드림 소사이어티'의 저자 랄프 옌센은 한국이 감성과 이야기 자원이 풍부하며 드림 소사이어티를 주도할 수 있는 나라라고 말하였다. 이야기 산업의 중요성을 인식하면 새로운 가치를 창출할 수 있다는 뜻이다. 우리는 드림 소사이어티, 스토리믹스 시대를 주도할 좋은 자원을 갖고 있다는 점에 대해 자신감과 자부심을 가져야 한다(한국경제, 2011.3.3).

3 21세기와 문화콘텐츠

1) 문화콘텐츠의 의의

세계적인 사회학자 엘빈 토플러는 정보화 시대가 제3의 물결을 일으켰다고 말했다. 그는 '부의 미래'와 여러 특강에서 제4의 물결은 생명공학과 우주산업의 결합이라고 내다 보았다. 또 속도와 공간혁명이 지배적인 문명이 될 것으로 예견했다. 이후 많은 세계적인 석학들은 제4의 물결은 '융합의 시대', 즉 서로 다른 분야가 융합해 새로운 것을 창조하는 세상이 될 것이라고 말한다.

엔센의 '꿈의 사회'(Dream Sociey) 그리고 다니엘 핑크의 '감성사회'를 통해서 볼 때, 제4의 물결을 주도하는 흐름은 인간의 감성과 상상력을 토대로 소통과 공감을 하는 스토리텔링(Storytelling)이라고 할 수 있을 것 같다. 우리는 '콘텐츠(메시지)가 곧 미디어'인 시대에 살고 있다(한강희, 2010: 597). 최근 들어 삶의 질이 '문화'라는 외형적 형식을 두르게 되면서 '콘텐츠'의 중요성이 부각되고 있다. 콘텐츠, 나아가 문화콘텐츠는 단순히 문화의 흐름을 지칭하는 용어가 아니다. 콘텐츠(contents)는 콘텐트(content)의 복수형이다. 콘텐트는 라틴어 contentum에서 유래한 것으로, '함께 포함되어 있는 것'이라는 의미로 '내용물'을 뜻한다. 콘텐트는 책과 같은 저작물의 내용물을 가리키는 것으로, 목차, 차례 등을 뜻하며, 즉 책에 담겨있는 전체 내용을 큰 흐름으로 소개하여 그 책의 내용을 한 눈에 알 수 있게 만든 정보제공 장치의 하나이다(이기상, 2011: 98).

콘텐츠는 각종 미디어에 담긴 내용물이다. 여기서 미디어는 책을 포함하여 음반, 영화, 애니매이션, 캐릭터, 방송, 인터넷, UCC 등 다양한 종류의 지식과 정보를 제공하는 기술매체를 가리킨다. 책을 모델로 등장한 콘텐츠는 그 태생상 스토리텔링의 흔적을 몸 안에 간직하고 있다. 모든 콘텐츠는 인간의 손길이 닿아 이 세상에 탄생한 것으로서 본질적으로 많은 사람에게 전달되고 공유되고 공감될 의도를 갖고 있다(이기상, 2011: 99).

'콘텐츠'라는 개념은 우리 문화권에서 만든 것이다(이기상, 2011: 93). 영미권에서는 복수 형태인 '콘텐츠'(contents)가 아닌 단수 형태 '콘텐트'(content)를 사용한다. 추상명사이기에 복수 형태가 필요없다는 것이 영미권의 관점이다. 우리는 다양한 형태의 콘텐트들이 있으니 당연히 복수 형태도 가능하다고 본다. 그런데 콘텐츠의 주된 특성이 주로 기술적, 도구적, 기능적, 경제적, 통신적이서,

콘텐츠와 문화콘텐츠 개념정의

연구자	개념 정의
김영순/김현	본질적으로 정보시스템(information system)이라고 하는 플랫폼을 매개로 하여 유통되는 내용물, 그 내용물의 소재나 용처가 '문화적'인 경우가 문화콘텐츠
한국문화콘텐츠진흥원, 박인철	부호·문자·음성·음향 및 영상 등의 자료나 정보이며, 미디어 또는 플랫폼에 담기는 내용물의 의미로서 매체와 결합하여 지식정보 유통의 전체적인 체계를 이루는 것으로, 영화, 음악, 애니메이션, 게임, 캐릭터 등 정보자료가 사람의 감각기관에 포착되어 소통되고 유통되는 모든 자원
최연구	원래 의미는 책의 내용이나 목차인데, 오늘날 콘텐츠는 어떤 소재나 내용에 여러 가지 문화적 공정을 통해 가치를 부여하거나 가치를 드높인 것, 가치부여 공정으로는 기획, 디지털화를 이용한 정보 가공 또는 새로운 아이디어와의 결합을 통한 재창조 등이 있음
최혜실	부호·문자·음성·음향 및 영상 등의 자료나 정보로서, 문화콘텐츠는 문화적 요소가 체화되어 경제적 부가가치를 창출하는 콘텐츠를 말함

이렇게 주로 기술적인 면이 강조되고 인간적인 면이 부차적인 것으로 되어, 이를 보완하자는 생각이 '문화콘텐츠'라는 개념을 태동시킨 것이다(이기상, 2011: 94). 문화콘텐츠 개념 속에는 기술을 인간화시켜 인간다운 기술로 만들어보자는 꿈이 표현되고 있다(이기상, 2009: 267 이하).

오늘날 디지털 스토리텔링 개념이 적용되는 서사문학을 판타지 소설류의 대중 서사에서 찾아내고 있다. 대중 서사는 상대적으로 근대 서사문학의 범위에서 빗겨나 있기 때문이다. 그렇다고 만족할 만한 새로운 분위기를 만들어내지는 못하였다. 이는 현재의 디지털 스토리텔링은 상호작용성의 이야기 기술이 촉발시킨 즉물적인 흥미와 오락성에 의존하고 있으며, 상호작용성은 이야기 예술 특유의 개성과 흥미, 유장하고 드라마틱한 서사성과 통합하지 못하고 있다는 한계가 지적되고 있다(이인화, 2003).

이러한 한계를 극복하기 위해서 전통문화유산 속의 문화원형을 추출해 이를 다른 문화콘텐츠 분야에서 활용하도록 함으로써, 문화원형 소재가 다양한 문화콘텐츠산업에 적용하도록 하는 것을 생각해볼 수 있다(고운기, 2011: 120). 문화원형의 원천(source)으로서 각종 구전 자료와 문헌으로 정착된 구비 전승물은 스토리텔링의 여러 성격을 선험적으로 지니고 있기는 하다. 그러나 이야기를 듣는 청자들의 반응을 유도하고 참조해 가면서 이야기를 들려주는 스토리텔링은 구전으로 전달되는 민담이나 전래동화 또는 구비문학으로 정착된 고전소설 전수과정에서

그 흔적을 쉽게 찾을 수 있다. 그러므로 스토리텔링은 고전적 이야기 전달방식으로서 이야기를 즐기는 가장 전통적이고 오래된 방식이지, 디지털 매체를 통해서 새롭게 등장한 전달 방식은 아니다(류현주, 2005: 128). 즉 전통에서 활용되었던 스토리텔링 기법은 인쇄술의 등장으로 잠시 잊혔던 것이며, 인터넷에서 이야기 공유방식이 다시 이야기 구술 전달 방식을 상기시키고 있다는 것이다.

2) 콘텐츠의 효과[6]

(1) 흥미 유발

문화산업 관련 콘텐츠가 확산되면서 흥미를 유발할 수 있는 주제의 발굴과 감성적으로 전달될 수 있는 이야기의 구성은 매우 중요하게 되었다. 이용자의 공감을 유발할 수 있는 내용은 설득력의 효과로 인해 이용자의 감정이 쉽게 이입될 수 있다(심영덕, 2011). 이야기 속의 인물과 사건에 즐거움, 우울함 등의 감정을 극적으로 대입하여 공감을 이끌어낼 수 있다(송영애, 2013). 스토리텔링은 감정적 교감과 공감을 통해 이야기에 대한 흥미를 높임으로써 콘텐츠의 확산 효과를 가져 온다(Tesler et al., 2018). 콘텐츠의 특성상 누구에게나 개방적이면서도 상호 교류하는 이야기의 양방향적인 형식 때문에 구전으로 전달된다(박진, 2013). 콘텐츠는 시대적 문화를 반영하면서 흥미로운 이야기 형식으로 재가공되 어 지속된다.

(2) 이미지 연상

최근 제작되는 콘텐츠는 과거에 비하여 길이가 짧아지고 있는 추세이다. 10분 이내의 짧은 영상, 주제만을 강조하는 단편 이야기가 크게 늘어났고, 웹드라마의 경우도 일반적인 드라마의 길이보다 훨씬 짧은 20분 이내로 제작되고 있는 것이 일반적이다(정유진·최윤정, 2017). 이는 스낵컬쳐(snack culture)로 불리는 가볍게 즐기는 새로운 형태의 문화 소비 패턴이 전반적으로 확산된 이유도 있지만, 다른 관점에서는 모바일 콘텐츠 이용의 상당 부분이 이동 중에 이루어지기 때문에 이에 최적화 될 수 있도록 핵심적인 이미지를 빠르게 전달하는 구성 방식을 적용시키는 것으로 볼 수 있다(홍성현·황상재, 2017). 문화유적지에서

6) 이 부분은 이량석·조미혜, 2019: 188－199를 참조함.

관광매력물의 스토리텔링 전개에 있어서, 사적지 내 여러 곳에 산재해 있는 문화자원 한 곳에서 너무 오랫동안 설명하는 것은 바람직하지 않다. 스낵문화라고 하는 시대적 경향을 반영해서 5분 내외로 짧고도 임팩트있게 이야기를 전달하는 것이 바람직하다. 관광 스토리텔링 콘텐츠는 관광객에게 관광 매력물의 이미지를 구체화하여 오래 기억할 수 있게 도와준다(손병모·김동수, 2011).

(3) 이해성

스토리텔링에는 '전달'이라는 의미가 포함되어 있는데, 내용이 정확하게 전달되는 것이 매우 중요하다(박기수 외, 2012). 스토리텔링을 통하여 대상을 쉽게 이해할 수 있는 특성이 있다. 이해가 어려울 경우에 전달 자체가 제대로 이루어지지 않는다면 스토리텔링의 역할이 미흡하다고 할 수 있다. 스토리텔링을 통해 방문객이 문화자원이 지니고 있는 가치와 관광객에게 주는 의미를 이해하도록 돕는다.

4 문화콘텐츠와 스토리텔링

1) 스토리

스토리의 본질에 대한 규정은 스토리는 진화의 산물이자 생존의 도구로서 보아야 한다는 인지과학적 관점을 통해 시도될 수 있다. 나아가 지금까지 스토리텔링(storytelling)은 목적어인 스토리에 종속된 '텔링(telling)'의 개념이었다. 그러나 스토리텔링의 본질은 스토리가 그러하듯이 스토리 그 자체에 있는 것이 아니라 서술어인 '텔링'에 있다(최혜실·김우필, 2011: 6). 스토리의 본질을 스토리 그 자체에서 찾기보다 인간과 마음의 문제에서 찾고자 하듯이, 스토리텔링의 본질 역시 '텔링', 즉 '말하기'에서 찾아야 할 것이다.

'말하기'의 본질이 단지 아무런 대상을 필요로 하지 않는 '독백하기'가 아니라, '대화하기'로서 '말하기'란 점을 인식할 필요가 있다. 즉 '말하기'란 '말걸기'이지, '혼잣말'이 아니라는 점이다. 어떤 대상을 염두에 두고 하는 말하기는 의사소통행위이지 단순한 배설행위가 아니다. 말하기를 단지 화자의 스토리 표현 욕구가 아닌, 화자와 청자의 의사소통 욕구로 본다면 그러한 의사소통 욕구가 내포

하는 욕망은 결국 감정과 의식의 교감에 있을 것이다. 스토리의 본질과 마찬가지로 스토리텔링 역시 생존의 방식이자 인간 지능의 진화 메커니즘의 한 도구로서 볼 수 있다. 스토리텔링은 자신의 감정과 의식이 개별자로서의 한계를 뛰어넘어 더 많은 정보를 습득하고 보다 효율적으로 처리하기 위한 생존수단이 되기 때문이다.

스토리의 본질을 규정하는 것은 스토리텔링에 대한 본질적 이해와 스토리를 기반으로 하는 이야기산업의 뒷받침을 위해 필요하다. 스토리는 '인간이 진화적 적응을 갖추는 과정에서 발생한 마음의 한 장치이다'(최혜실·김우필, 2011: 4-5). 아주 오래된 나무나 바위의 전설, 혹은 별자리 전설, 단군신화 등 건국신화 이야기 등이 존재하는 이유는 인간의 마음이, 우리 조상들이 식량을 채집하거나 수렵하는 과정에서, 다른 사람을 이해하고 정복하는 과정에서 직면했던 문제들을 해결해주기 위해 설계한 기관들의 연산체계이기 때문이다(최혜실, 2011: 15-16). 여기서 마음은 두뇌의 활동이자 더 엄밀히 말하면 정보를 처리하는 기관으로서 두뇌의 연산과정이 낳은 사고체계인 것이다.

'스토리'는 정보 저장의 도구, 대본(script)이기도 하다. 스토리는 정보처리 방식으로 고안된 마음의 장치이다. 스토리의 일반적 형식은 한번만 들어도 누구나 쉽고 오랫동안 기억하기 좋은 구조를 가지고 있다. 추상적인 개념어, 단순한 단어의 나열은 기억하기 힘들지만, 스토리는 대본 중심으로 구성되어 있기 때문에 맥락(context)적 사고를 할 수 있다. 이러한 맥락적 사고는 기존의 경험체계를 통해서 습득한 스키마(schme)와 결합하여 자유연상을 일으켜 굳이 힘들게 기억하려 하지 않아도 자연스럽게 해당 정보를 습득하거나 타인에게 전달할 수 있다(최혜실, 2011: 67-68). 그래서 스토리는 아득한 옛날, 문자가 없었던 시절, 망각으로 도망치는 지식을 잡아놓기 위해 인류가 개발해낸 기억 저장장치인 셈이다.

한편 영상콘텐츠를 본다는 것은 문화적 코드[7]를 읽는다는 의미이며 영상콘텐츠는 문화적 코드를 영상에 담아내는 틀이다(현택수, 2003: 25). 영상콘텐츠를 구성하는 스토리, 캐릭터, 이미지 등은 문화에 따라 각기 다른 특유의 주제와 형

..

7) 클로레르 라파이유는 문화코드를 '자신이 속한 문화를 통해 일정한 대상에 부여하는 무의식적인 의미'로 정의하고 있다(클로레르 라파이유 저. 김상철 역. 컬쳐코드. 리더스북. 2007: 18)

식을 형성하며(최인자, 2001: 275), 문화코드가 영상콘텐츠의 스토리와 시각기호의 가치를 창출하는 핵심이다(백승국, 2004: 26).

문화콘텐츠의 한 장르인 영상콘텐츠는 콘텐츠 속의 내용물인 콘텐츠는 시청각 이미지와 스토리를 기반으로 구성되는 총체적 기호이다. 영상콘텐츠는 캐릭터, 배경 이미지, 음향 등의 시청각 기호로 구성된 문화기호들과 플롯, 모티브 등 스토리의 조합으로 창작된 영상언어이다(백승국, 2011: 50).

문화가 다르면 원형을 보는 관점도 다른 것처럼 하나의 대상을 바라보는 관점도 각 문화의 코드에 따라 다르다.[8] 즉 동일한 영상콘텐츠를 미국인이나 한국인에게 보여줘도 자국의 문화코드에 의해 선호도는 상이한 결과를 가져온다. 이는 문화적 배경이 다르면 사람들의 뇌리에 각인된 준거 체계가 다르기 때문에 문화코드의 이해가 필수적이다(유정식, 2007: 244).

이야기는 신화, 전설, 민담의 3가지 형태로 존재한다는 3분법이 상당한 설득력을 지니고 있다(김화경, 2002; 천혜숙외, 2002). 3가지의 이야기 형태는 주인공의 성격과 행위, 시간과 공간, 전승자의 태도, 전승범위, 증거물 등에서 뚜렷이 구분되는 특징을 보인다. 신화는 신적인 존재인 주인공의 행위를 다루는 이야기이고, 전설은 역사시대에 인간들에게 일어난 사건과 행위를 전하는 이야기이며, 민담은 일상적인 인간의 허구적인 세속적인 이야기를 의미한다. 이런 3가지의 이야기 중에서 신화는 현대에 들어 와서 특정한 물건, 사람 등에 대한 우상화 현상으로 변화하게 되었다. 즉 조작된 신화 또는 유사적인 신화가 보다 다양해졌다는 것이다. 대중스타, 기록을 깬 야구왕, 백만장자, 외계인, X−파일 이야기 같은 것이 전통적 신화의 자리를 대신하게 되었다(천혜숙 외, 2002). 이는 현대사회가 Baudrillard(2002)가 설파한 것처럼 실제와 파생 실제가 공존하는 시뮬라시

스토리의 분류

종류	내용
신화	신적인 존재가 행한 신성성이 인정되는 이야기
전설	특별한 상황에 처한 인간에게 실제로 일어난 사건 및 행위를 전하는 이야기
민담	일상적인 인간의 허구적이고 세속적인 이야기

8) 클로레르 라파이유, 2007: 256.

이야기와 정보의 차이 비교

이야기(Story)	정보(Information)
먼 곳에서 일어난 흥미로운 이야기	가까이서 일어나는 검증 가능한 이야기
듣는 이에게 기억되기를 의도함	듣는 이를 자극하기를 의도함
오랜 시간 전달 내용의 생명력과 유용성을 유지	전달된 그 순간부터 내용의 유용성과 생명력 쇠퇴
사건, 사물과 함께 사람의 흔적 전달	사건 사물의 순수한 실체 전달

옹의 시대이기 때문에 가능한 것이라 여겨진다.

스토리텔링의 기저에는 서사(敍事)가 자리잡고 있다. 서사이론은 모든 서사물을 대상으로 하는데, 가장 일반적인 언어 서사물뿐만 아니라 영화나 오페라와 같은 비언어적 서사물과 조경과 같은 공간의 연출에도 적용되고 있다. 이는 소설뿐만 아니라 스토리가 있는 모든 이야기에 적용되어 서사체로 불리고 있다(오탁번·이남호, 2001; 오경환, 2002). 서사구조는 서사물의 내용으로서 서사물에서 묘사되는 그 무엇을 나타내는 이야기(story)와 서사물의 표현으로서 어떻게 묘사되었는가를 의미하는 담화(discourses)는 진술(telling) 또는 서술(narration) 등으로도 표현된다.

스토리텔링은 사건에 대한 진술이 지배적인 담화 양식이라고 하면서, 스토리텔링은 스토리, 담화, 이야기가 담화로 변하는 과정 3가지 의미를 모두 포괄하는 개념이라고 하기도 한다(이인화, 2003). 이인화(2003)는 스토리텔링은 형식적으로 사건과 인물과 배경이라는 구성요소를 가지고, 시작과 중간과 끝이라는 사건의 시간적 연쇄로 기술되는 특징이 있으며, 화자와 주인공 같은 인물의 형상을 통해 사건을 겪은 사람의 경험을 전달한다는 점에서 단순한 정보와 구별된다고 하였다.

역사문화 콘텐츠는 오랜 시간을 두고 쌓아온 사람들의 삶의 축적물로서 역사성, 시대정신, 보전의 가치가 결부되어 있다. 이는 유·무형의 공유자원적 특징을 지니는 동시에 공공재적 성격을 가지며, 과거와 현재 그리고 미래를 잇는 없어서는 안 될 중요한 어떤 것이라는 인식이 자리 잡고 있다. 우리나라의 역사문화콘텐츠인 단군신화를 사실세계와 대비하여 스토리텔링 기법을 적용하여 구성 재시해본다. 주지하다시피 단군은 우리나라 역사상 최초의 국가인 고조선을 세운 분이다. 환웅이 아버지(환인)에게 지상세계에서 살고 싶다 하여 환웅이 지

단군신화를 대상으로 한 스토리텔링 기법의 적용

사실의 세계	스토리텔링
무리 3천여명을 이끈 장수	천제 환인의 아들 환웅
거묵이 있는 인구 밀집 지역	신단수(神壇樹) 아래 신시(神市)
새로운 삶의 터전	홍익인간(弘益人間)
신성 표지	천부인(天符印) 3개
농경 집단체 운영	풍백, 우사, 운사
통치조직	곡식, 수명, 질병, 형벌, 선악
정치지도자의 역할	인간 360가지 일 주관

출처: 김기현, 2010 재인용

상으로 내려왔는데, 어느 날 곰과 호랑이가 사람이 되고 싶다고 찾아왔다. 곰은 마늘과 쑥을 계속 먹었지만, 호랑이는 참지 못하고 중간에 뛰쳐나왔다. 곰은 여자가 되어 환웅과 결혼해 아들 왕검을 낳았다. 환웅은 바람, 구름, 비를 다스리는 사람들을 데리고 왔다는데, 이는 고조선이 농사를 중요시했다는 말이고, 곰이 사람이 되었다는 것은 곰을 숭배하는 부족이 호랑이를 숭배하는 부족을 이긴 상황을 간접적으로 알려주고 있다.

2) 스토리텔링

(1) 스토리텔링의 의의

최근 '스토리텔링(Storytelling)'이라는 용어가 사회 각 분야에서 자연스럽게 쓰이고 있다. 디지털 스토리텔링, 브랜드 스토리텔링, 에듀테인먼트 스토리텔링, 웹 뮤지엄 스토리텔링 등 다양하게 쓰이고 있다. 스토리텔링은 '스토리(story)'와 '텔링(telling)'의 합성어로서 화술, 텍스트, 작술법을 아우르는 개념이다. 서사와 스토리텔링의 가장 큰 변별점은 소구력(appeal power)에 있다. '마음을 자신에게 되던지는 고독한 활동'이라는 서사와는 달리, 구술적 커뮤니케이션인 스토리텔링은 '사람의 마음을 집단으로 연결시키는 활동'이라는 점에서 소구력의 의미를 다시 생각하게 된다. 소구력은 소비력과는 달리 대상에 대한 흡인력이면서 몰입력이라고 할 수 있으며 이는 스토리텔링의 핵심과 맞닿아 있다. 스토리텔링의 소구력은 현재로서는 디지털 매체를 중심으로 한 시장가치의 흥행성으로 편향되어 있으나 통시적이고 보편적인 범주에서는 사회적 기능과 심미적 가치 및 인

스토리텔링의 개념

연구자	개념 정의
김의숙·이창식	문학콘텐츠를 재미있고, 생생한 이야기로 풀어 설득력 있게 전달하는 행위의 총체
미국 영어교사 위원회	음성(voice)과 행위(gesture)를 통해 청자들에게 이야기를 전달하는 것
셜리 레인즈	이야기(story), 청자(listener), 화자(teller)가 존재하고, 청자가 화자의 이야기에 참여하는 이벤트'
최혜실	이야기를 '인간이 세계를 인식하는 근본적 방식으로 이해하고, 시작과 끝의 서사가 다양한 매체를 통해서 표현되는 것을 특징으로 하는 서사물'이라 정의하고, 이야기·서사물의 구술적 측면의 오해의 소지를 불식시키기 위해 스토리텔링이라는 용어를 사용
디지털 스토리텔링 학회	사건에 대한 진술이 지배적인 담화 양식으로 사건 진술의 내용을 스토리라 하고, 사건 진술의 형식을 담화라 할 때, 스토리텔링은 스토리, 담화, 이야기가 담화로 변하는 과정의 세 가지 의미를 모두 포괄하는 개념

식 가치로서도 평가되어 왔다(박명숙, 2015: 207-229).

스토리텔링 용어는 문화콘텐츠산업에 있어 문화콘텐츠를 생산하는 방법으로 이해되고 있다. 때문에 문화콘텐츠의 종류에 따라 그 의미가 조금씩 다르게 쓰이고 있는데 대표적인 의미를 살펴보자.

김의숙·이창식은 문화 속에서 문학적 특성을 찾아내고 그것을 콘텐츠화하는 것이 문학콘텐츠라고 정의하며 그 콘텐츠를 이야기로 풀어 말한 것이 스토리텔링이라고 하고 있다. 즉 문학콘텐츠를 재미있고, 생생한 이야기로 풀어 설득력 있게 전달하는 행위의 총체라고 보는 것이다. 여기서 스토리텔링은 주로 문화원형을 이용하여 콘텐츠를 만드는 과정에서 이루어진다. 예를 들면 지역설화를 원형으로 하여 지역문화콘텐츠를 만드는 것을 들 수 있다. 지역 축제나, 관광지를 만들 때 지역설화를 현대적으로 풀어 이용할 수 있게 하는 과정도 스토리텔링이라 하는 것이다(김의숙·이창식, 2005: 115).

교육 분야에서는 미국 영어교사 위원회(National Council of Teachers of English)에서 '스토리텔링'을 음성(voice)과 행위(gesture)를 통해 청자들에게 이야기를 전달하는 것이라고 정의한다. 대개 스토리텔러들은 이 단어를 이야기를 말하는 사람과 이야기를 듣고 상상력을 발휘하는 청자 간의 인터랙티브한 과정이라 말한다. 셜리 레인즈(Shirly Raines, 스토리텔러)는 '이야기(story), 청자(listener),

화자(teller)가 존재하고, 청자가 화자의 이야기에 참여하는 이벤트'라고 정의하고 있다.9) 이야기를 품고 있는 화자가 음성과 소품을 이용한 구연, 행위 등을 통하여 청자에게 들려주는 것을 말한다. 이때 청자는 화자와 함께 호흡을 하며 추임새나 이야기의 속도 조절 등의 직접적인 참여가 가능하다. 또한 교육 분야에서는 어려운 지식을 한 편의 이야기 속에 담아 독자에게 쉽고, 거부감 없이 전달하는 글을 쓰는 것도 스토리텔링이라 한다.10)

지금까지 알아본 스토리텔링의 개념을 살펴보면, 스토리를 청자에게 전달하는 단계와 어떠한 정보나 지식을 이야기를 통해 독자에게 전달하는 단계로 나눌 수 있다. 전자는 영화, 애니메이션, 게임 등 이야기를 기본으로 하는 스토리텔링의 방법이며, 후자는 브랜드 스토리텔링, 에듀테인먼트 스토리텔링 등 지식이나 정보를 대상으로 하는 스토리텔링의 방법이다. 여기서 스토리와 정보, 지식을 총체적인 의미의 '이야기'로 묶을 수 있기 때문에 스토리텔링의 개념은 한 가지로 생각할 수 있다. 즉 원형이 되는 어떤 이야기를 타인에게 전달하는 담화의 방식, 또는 담화 과정인 것이다. 여기서 담화는 말에 의한 이야기의 표현뿐만 아니라 다양한 매체를 통한 이야기 표현으로 확장될 필요가 있다.

이러한 스토리텔링은 장르적 정의로 국한되어 담화 방식, 즉 창작 기법의 하나로 쓰이는 스토리텔링을 설명하기에는 부족하다. 위에서 말했듯이 스토리텔링의 하위개념인 영화, 축제, 테마공원 등에서 쓰고 있는 스토리텔링은 장르적인 용어가 아니라, 담화의 과정 또는 그 방식을 말하는 용어이기 때문이다. 그리고 문학과 같이 자체 내에서 예술적 성격과 대중적 성격을 지닌 장르를 포함시키면서, 예술 작품과 문화콘텐츠를 포괄하는 광범위한 개념이 될 여지가 있다.

스토리텔링은 문화콘텐츠를 만드는 창작 기법의 하나가 될 수 있다. 영화를 예로 들면 스토리텔링은 영화의 스토리 작가와 영상 기술자 사이에 있는 감독의 역할이라고 할 수 있다. 이러한 것을 고려해 볼 때 스토리텔링은 생산자에 의해 창작되거나 기존에 있던 이야기를 수용자의 욕구 충족을 위해 효과적인 담화형

9) 디자인정글 2001년 5월 특집기사(http://magazine.jungle.co.kr/)

10) 대표적인 예로는 '로빈슨크루소 따라잡기'라는 책이 있다. 이 책은 무인도에 갇힌 '로빈손'이라는 캐릭터가 무인도에서 살아남는 과정을 재미있게 이야기하면서, 청소년들이 알아야 할 과학적 지식을 전달하고 있다. 독자는 엉뚱한 캐릭터인 로빈손이 무인도에서 살아남기고 탈출하는 이야기 속에 빠져 재미와 함께 과학적 지식을 익힐 수 있는 것이다.

식으로 가공하는 것이라고 정의할 수 있다. 스토리텔링(storytelling)은 교육 분야에서는 '구연'이라는 용어로 번역되기도 한다. 구연은 글로써 전달되는 것이 아니라 말로써 의사가 전달되는 것으로, 사연이나 이야기를 연출하듯이 표현하는 것을 구연이라고 한다(박춘식, 1986).

(2) 스토리텔링의 구성요소

스토리텔링의 핵심요소는 크게 메시지, 갈등, 등장인물, 플롯으로 구성된다고 할 수 있다.

스토리텔링의 구성요소에 창작성, 묘사성, 은유성을 특징적 구성요소로 들 수 있다.[11] 문화유산 콘텐츠를 스토리텔링 방식으로 구성할 때는 정확한 역사적 사실에 기반하여 전달하여야 하고, 풍부하고 다양한 정보를 자료화해야 하며, 수요자 중심의 정보를 공급하되, 재미있게, 오래 기억에 남게, 할 수 있는 대로 감동적으로 전달하도록 해야 할 것이다.

스토리텔링의 핵심 요소

구분	내용
메시지	• 스토리에는 1개의 메시지만 담을 것 • 이야기의 목적은 분명할수록 좋음
갈등	• 등장하는 인물(캐릭터)들간의 갈등과 대립은 이야기의 핵심 • 스토리는 조화를 깨트리는 역동적 변화의 집합이라고 할 수 있음 • '예측 불가능한 혼돈'과 '예측 가능한 조화로움'이라는 두 극점간의 긴장 • 갈등과 그 해소라는 과정을 통하여 메시지를 전달 • 갈등이 커질수록 스토리의 극적인 전개
등장인물	• 적대적 인물(Antagonist), 호의적 인물(Protagonist)
플롯	• 인과적, 계기적 진술 : 발단→전개→위기→절정→대단원

① 창작성

스토리텔링은 기존에 있는 이야기를 어떻게 관심을 가질 수 있도록 할 것인지가 중요한 문제로 대두된다. 주변의 흔한 이야기가 영향력 있는 정보로 재탄생되기 위해서는 먼저 이용자가 관심을 가져야 하는데 창작적 요소의 가미를 통해 호기심을 높일 수 있다(이량석·조미혜, 2019; Hafford-Letchfield, Dayananda

11) 이 부분은 이량석·조미혜, 2019을 토대로 필자가 내용을 수정, 재구성한 것이다.

& Collins, 2018 재인용). 그렇다고 스토리텔링에서 이야기의 진위 여부는 중요한 고려 대상이 아닐 수는 없다. 환타지 소설이나 허구를 기반으로 하는 영화나 드라마에서는 몰라도, 관광지 스토리텔링에서 관심과 흥미를 유발하고 간접 체험의 기회를 제공하기 위해 허구적 요소를 가미하거나 감성을 자극할 수 있는 상세한 묘사가 중심이 된다는 주장(박승희, 2013)에 동의할 수 없다. 지난 역사 속의 스토리(이야기)일지라도 현대적 상황에 맞춰 현대인들의 감성과 트렌드에 맞춰 재해석하고 다른 관심거리와 연계시켜 얼마든지 재탄생시켜 감동과 흥미를 전해야 하는 것이지, 억지로 사실과 벗어나서 흥미본위로 왜곡해서는 바람직하지 않다고 본다. 대구의 김광석 거리에서 인물의 이야기를 거리의 콘텐츠로 연계시키거나, 서울 남산 한옥마을의 타임캡슐과 같이 전통적 관광자원의 가치에 미래의 이야기를 가미하여 시대와 공간을 창의적으로 구성한 스토리텔링의 사례가 되듯이, 기존에 있는 이야기의 원천 소스를 결합하고 재배치하여 창의적으로 재구성하는 것이지, 사실을 왜곡하는 것은 아니다. 알렉스 오스본이 창의적 아이디어 발상법에서 제시했던 체크리스트 방법에서 말하는 SCAMPER(대체, 결합, 확대, 축소, 다른 용도로 전환, 재배열, 역전 등)을 활용한다면 얼마든지 기존의 건조한 이야기 자원을 창의적으로 재미있게 재탄생시킬 수 있을 것이다.

② 묘사성

스토리텔링은 표현적 요소를 통해 대상에 대한 의미를 강화하고 이해시켜주는 역할을 한다. 관광 스토리텔링에서 묘사는 관광대상에 대한 특징적인 면을 부각 시키는 표현적 요소로 활용되고 있다. 묘사는 관심을 불러일으킬 수 있는 효과적인 수단이며, 이야기의 성격에 관계없이 묘사를 활용하여 감정을 이끌어 낼 수 있다. 한명희(2013)의 연구에 따르면, 골목과 함께 길(street)도 묘사를 통해 공간의 가치를 높일 수 있는 스토리텔링의 대상으로 주목받고 있다. 길이 관광 스토리텔링의 대상으로 매력적인 이유는 다양한 역할 과 의미를 부여할 수 있기 때문인데 인생, 도리, 기회, 여정 등 인간의 삶 전반과 연결될 수 있는 여러 의미를 내포하고 있다(한명희, 2013).

③ 은유성

은유는 사물을 이동시킨다는 개념을 갖고 있으며 의미적 관계성을 바탕으로

대상에 대하여 다른 단어나 사물을 제시하는 표현 기법이다(권익현, 2011). 직접적인 관련이 없어도 기존에 갖고 있는 의미나 이미지를 통해서 이용자가 인식할 수 있으면 활용이 가능하다(안아림·민동원, 2017). 특히 생각이나 감정 등의 내용은 직접적인 표현보다는 이를 개념화하여 전달하는 것이 공감을 유발할 수 있고 대상의 정체성을 부각시킬 수 있기 때문에 문학작품을 활용한 스토리텔링에서 많이 사용되고 있다(남정숙, 2014). 은유는 의미적 유사성을 갖고 있는 개념을 제시하여 내용을 전달하는데, 이는 두 개의 상반된 의미가 상호작용을 통하여 새롭고 다양한 의미로 이용자가 받아들일 수 있도록 하는 방식이다(이동은, 2016).

5 감성사회 스토리텔링의 필요성과 효과

어떤 상품이든 어떤 서비스이든 어떤 관광지이든 스토리가 없으면 소비자에게 소구(appeal)할 수 없는 분위기이다. 인간의 역사는 말, 이미지, 글로 된 신화나 동화, 전설과 함께 진행되어 왔으며, 모든 인간에게는 자신만의 이야기가 있다. 이야기가 주는 감동은 사람을 사람답게 하는 가장 중요한 문화적인 원동력이며, 인간은 다른 존재와 달리 '이야기하는 존재'(Homo Narran)이다(임재해, 2001).

이야기의 본질은 기본적으로 재미에 있으며, 사실에 기초한 이야기와 상상의 이야기로 구성되는 것이 일반적이다. 이런 이야기가 환상이나 동질감, 거기다 재미를 준다면 사람들은 그것에 몰입하기 때문에 관광지 및 관광기업은 스토리텔링에 관심을 기울이게 된 것이다(김민주, 2003; 김홍탁, 2003).

스토리텔링의 기본원리는 상호작용의 원리이다. 따라서 관광지는 상호작용성의 원리에 입각하여, 관광객의 감성에 맞는 체험 기반을 제공함으로써 관광객과 관광지가 함께 만들어가는 가치체계를 구축해야 한다.

이하에서는 스토리텔링사회라고 하는 시대적 트렌트의 경향에 대해서 살펴보기로 한자. 감성사회는 머리중심(이성)의 브레인스토밍(brainstorming) 대신 가슴(감성) 중심의 하트스토밍(heartstorming)이 중요하며, 따라서 국가의 성공측정 도구도 GDP 대신 행복지수(Happiness Index)를 제안한다(동아일보, 2008.8.4).

이처럼 20세기가 이성과 권력중심의 메가트랜드(Megatrends)를 중시했다면(Naisbitt, 1982), 21세기는 감성과 분권, 개성과 다양성을 중시하는 마이크로 트

랜드(Microtrends)를 중심으로 전개되고 있다.

스토리텔링은 첫째, 고객들에게 특정장소나 상품 등의 이야기를 전하고 둘째, 고객의 이야기를 들어 주고 셋째, 그 이야기에 반응함으로써 지역상품이나 서비스를 홍보하는 최상의 방법이다.

21세기는 이야기(story)가 자원인 시대이다. 엔센(Rolf Jensen)은 21세기에 도래하는 시장은 신화와 이야기를 바탕으로 형성되는 꿈과 감성이 지배하는 세상이 되고, 감성에 바탕을 둔, 꿈을 대상으로 하는 시장이, 정보를 기반으로 하는 시장보다 더 커질 것이며, 감정을 대상으로 하는 시장이 물리적 상품을 대상으로 하는 시장을 능가할 것으로 내다보았다. 세계를 주목하게 했던 '해리포터'나 '반지의 제왕'이 이를 뒷받침한다. 18세기에 산업혁명이, 20세기에는 정보혁명으로, 그리고 21세기는 이야기혁명의 시대로 변모하였다. 문화의 세기 21세기는 바로 문화산업, 그 중에서도 스토리텔링 개발에 핵심이 있다 해도 과언이 아니다.

이와 같이 중시되는 스토리텔링의 효과를 세 가지 측면에서 제시하면, 첫째, 스토리경제효과를 들 수 있다. 스토리텔링 경제(이야기 경제)는 현대사회를 기호와 이미지의 사회라고 주장한 보드리야르(Baudrillard)의 이미지 경제이론의 연장선상에 있다. 덴마크의 미래학자 롤프 엔센은 "디즈니는 구석기시대의 원시인부터 안데르센의 동화를 거쳐 인디언 소녀의 삶에 이르는 수없이 다양한 '이야기'들을 수천 가지 상품으로 만들어 팔아 막대한 이윤을 올리고 있다"고 말했다.

6 스토리텔링과 스토리보드

1) 문화관광과 스토리보드

(1) 관광형태의 변화

기업과 시장을 주도하는 글로벌 마케터가 되기 위해서는 스토리텔러(이야기꾼)가 필수불가결하게 요청되며, 이러한 선택은 성장의 조건이 아니라, 생존의 조건이라는 메시지로 읽힌다. 스토리텔링이 개입하여 기존의 안내·해설 프로그램에 스토리텔링이라는 체제와 의장을 입혀 스토리보드(시나리오)의 개발이 시급

관광 패턴의 변화

구분	내용
테마형 관광의 증대	개성있는 정보를 창조하고 발산하려는 욕구
참여하고 체험하는 관광	참여할 이벤트 및 프로그램 개발
개발여행과 여성여행객의 증가	관광형이 아닌 자기실현형 여행
체류형 목적 관광	지친 몸을 쉬며 재창조 여가활용형
교류형 관광	고유한 문화와 테마가 있는 곳을 반목해서 방문

히 요구되는 것은 이 때문이다(한강희, 2010: 522 – 523). 문화관광시대를 선도하는
문화관광 스토리텔링을 구현하기 위해서는 기획 및 스토리보드 발굴 역량을 강
화할 필요가 있다.

관광은 무공해 청정산업으로 지역경제활성화에 견인차 역할을 한다. 노령
화사회의 진전, 소득수준의 향상과 주5일 근무제 확대로 갈수록 삶의 질 향상에
대한 관심이 점차 높아지고 있는 상황에서 관광수요는 점차 증가하고 있다.

예컨대 전라남도에는 깨끗한 자연환경이 있다. 전국 섬의 60여 %에 달하는
2천여 개의 섬이 있고, 전국의 50%에 달하는 긴 해안선을 가지고 있다. 또한 역
사적 문화유산이 산재해 있다. 무등산을 중심으로 한 계산풍류가 있고, 담양과
장흥 등에 가사문화권이 있다. 또한 전남은 유배문화의 특징 있다. 다산 선생은
경기도 광주에서 태어나셨지만, 강진 유배생활 18년이 없었다면 어떻게 여유당
전서 500권이 저술될 수 있었겠는가? 요즘처럼 진정한 개혁이 그립고 필요한 시
대에, 젊은 나이에 도학정치의 꿈을 펼치려다 꽃처럼 산화한 조광조 선생이 능
주에서 사약을 받고 돌아가심으로써 호남사림의 큰 맥을 형성하셨다. 또한 남도
에는 풍부한 물산을 바탕으로 한 맛깔스러운 음식문화가 유명하지 않은가. 문화
유산과 음식문화를 연결한 미각기행이 유행하고 있다.

관광이 대중화되면서 관광행태도 바뀌고 있다. 21세기 관광행태는 생활체험
지향적 관광과 역사문화중심의 창조형 위락활동이 활발해질 것으로 전망된다. 특
히 최근 들어 문화적 요소를 강조하는 문화관광(cultural tourism)이 강조되고 있다.
남도를 찾는 관광객은 남도의 문화와 역사에 대해 많은 관심과 지적 욕구를 가지
고 있으며 실제 여행 경험을 통한 체험과 문화 향유의 기회를 중시하고 있다.

"아는 만큼 보이고, 아는 만큼 느낀다." 문화관광 스토리텔링은 사람과 문
화의 교류이다. 문화명소를 찾은 관광객들이 문화유산에 관해 잘 알지 못하고

관광행태의 변화

과거	과도기	미래
경관관광	체험관광	휴양관광(가족단위로 주말에)
단체형	개별형	가족형
경유형	체류형	체제형

그냥 휙 둘러볼 때와, 그에 관해서 자세하고 친절한 설명을 들을 때와 그 차이는 상당하다. 문화유산을 둘러보면서 머리로 알고 가슴으로 느끼면서 회상하며 과거와 미래를 연결해보게 된다.

(2) 문화관광 스토리보드

일반적으로 스토리보드라고 하면 보는 사람이 스토리의 내용을 쉽게 이해할 수 있도록 주요 장면을 그림으로 정리한 계획표를 말한다. 스토리보드는 시나리오의 내용을 시각화하여 표현하기 위한 도구인 동시에, 제작진 사이의 의사소통을 돕기 위한 중요한 수단이라 할 수 있다(https://terms.naver.com). 여기서는 해설 시나리오와 같은 의미로 사용한다.

최적의 스토리보드는 매력물에 대한 관광객의 관심이 "왜 필요한가?", "어떻게 설명하는 것이 가장 좋을까?"에 대한 진지한 고민을 해결하는 방향에서 씌어져야 하기 때문이다. 스토리보드가 해설가나 관광객의 다양한 성향과 관심의 차이를 극복하는 데 기여하려면 몇 가지 원칙이 있어야 한다(한강희, 2014: 563).

첫째, 각종 지표나 역사적 사실이 망라돼 교육 효과를 높여야 한다. 이를 바탕으로 해설가들은 해당 명소에 대한 정확한 정보를 여행 시간대에 맞춰 재편성할 수 있다. 스토리보드는 내용 전달이 쉬워야 한다. 문화 유적의 경우, 한자어가 주류이기 때문에 이해가 어렵다. 그러다보니 흥미성이 반감된다.

둘째는 오락적 요소인 흥미성을 배가하는 부분이다. '부부바위', '거북바위'보다는 거기에 담긴 설화적 요소를 부가해 이야기로 풀어내야 한다. 매력물에 대한 에피소드, 화젯거리, 약간의 유머적 요소도 도입하면 좋다. 전문가 집단이나 오피니언 리더, 언론의 호평도 활용하면 좋다.

2) 문화관광 스토리텔링의 절차

(1) 스토리의 발굴

먼저 관광자원 목록의 작성이 필요하다. 관광지의 잠재력을 찾기 위해 지역 내 관광자원들을 찾아 목록을 만드는 것이다. 이는 관광객 내지 방문객들이 어떤 것에 관심을 가질 것인가에 대한 기술을 의미한다. 이 목록에는 해당 지역 고유의 요리법이나, 지역의 토지 소유 체계, 종교적 관습이나 축제와 같은 일상적인 사항뿐만 아니라, 역사적인 건축물 등 특수한 사항들 모두가 포함된다.

그리고 대표 자원을 찾아야 한다. 관광자원 목록 작성을 통해 관광지의 잠재력을 파악한 후에는 어떤 것들을 통해서 이야기를 전해줄 것인지를 정해야 한다. 이는 보유 자원과 지역사회의 목표에 따라 결정되는데, 높은 산과 같은 눈에 띄는 경관 및 지형, 해당 관광지에서만 할 수 있는 활동, 다른 곳에서는 볼 수 없는 상징성(역사적 사건의 발생지, 영화 촬영지, 특이한 소장품을 간직한 박물관, 희귀종을 보유한 동물원 등) 등이 포함된다. 특히 독특함도 중요하지만, 일상적이고 평범한 자원들이 관광객들에게는 더 큰 흥미를 불러일으킬 수도 있으므로 익숙한 것에도 관심을 가져야 한다. 해설에 포함되어야 할 내용으로 i) 지역사회의 정치적, 사회적, 경제적 역사 ii) 지역주민들의 종교적, 지적 활동 iii) 역사적 사건이 발생했을 때 인물들의 태도와 활동 iv) 지배적인 문화집단들과 그들의 정치적 관계와 같은 인구통계학적 정보·교육 및 여가 활동 v) 여성의 역할, 역할 변화와 같은 여성 문제 vi) 촌락의 형태와 그 형태가 보여주는 도시계획 vii) 주변지역과 지역사회와의 관계 viii) 도시나 광역의 확대적 맥락에서 파악되어야 할 기존 건축물들. 또한 관광객의 특성을 파악해야 한다. 스토리텔링에 있어서 가장 중요한 것은 철저하게 관광객 지향적이어야 한다는 점이다. 즉 마케팅 관점에서 관광객의 특성과 그들의 요구(needs)를 파악하는 것을 의미하며, 스토리텔링 계획이 초기 단계에서 다음의 정보를 파악할 필요가 있다.

- 거주지
- 방문 목적
- 시간소비 계획
- 선호하는 활동

· 교통편
· 체제 시간
· 중간 경유지
· 인구통계학적 특성 등

(2) 목표 설정[12]

성공적인 관광지 스토리텔링을 하기 위해서는 목표를 설정해야 한다. 목표는 스토리텔링 전략을 통해 어떤 것을 달성할 것인가에 대한 지향점을 정하는 것으로서 일반적으로 다음과 같은 4가지의 목표를 수립하게 된다(Ham et. al, 2005).

① **관광객 체험 확대** : 해설의 첫 번째 목적은 관광객들로 하여금 관광지에 대한 이해를 관광객 스스로 하게 하는 것이다. 관광객의 체험은 바로 장소에 대한 추억과 의미를 만들어낸다. 긍정적인 체험을 가지고 일상으로 복귀할 수 있게 관광지는 이야기 거리를 제공해야 한다.

② **관광객 보호** : 관광객들의 이동 경로에 해설 매체를 설치함으로써 안전하게 관광지를 둘러 볼 수 있게 한다. 해설은 관광객들이 위험을 인지하고 이를 피할 수 있는 길라잡이 역할을 한다.

③ **자원 확보** : 관광지가 유명세를 타게 되면 많은 관광객들이 몰리게 되고, 이로 인해 관광지가 훼손될 가능성이 많다. 관광지 보호를 위해 관광객들이 해서는 안 될 행동들을 상세하게 안내함으로써 관광객들의 자발적인 보호 활동을 유도한다.

④ **홍보 확대** : 지역의 긍정적인 이미지를 형성하기 위해서는 많은 관계자들의 관심을 이끌어낼 필요가 있다. 홍보 대상자는 관광지를 방문하는 관광객뿐만 아니라 언론 관계자, 정부 관계자 등 관광과 관련된 모든 이해관계 당사자가 포함된다.

(3) 주제(테마)의 개발

테마(주제)는 한 문장으로 표현할 수 있는 해설의 핵심 아이디어라고 할 수 있다. 주제는 관광지를 순식간에 떠오르게 하는 하나의 간결한 기호체계라고 할

12) 이 부분은 한국관광공사, 2006: 327 – 328을 참조함.

수 있다. 따라서 단어(Key Word)가 되었든 문장(Key Sentence)이 되었든 관광객들과 코드가 맞는 공동의 감성을 형성할 수 있어야 한다. 주제는 방문객들이 한 장소를 하나로 강렬하게 기억하거나 이해하게 되는 바로 그 무엇이기 때문에, 주제를 설정할 때는 관광매력물이 관광객들을 사로잡고자 하는 본질을 제대로 포착해야 한다. 관광지가 관광객들에게 보여주고자 하는 가장 중요한 메시지를 포함하고 있다. 그래서 주제는 관광객들의 감성을 자극할 수 있어야 하며, 주제를 표현하는 어휘는 방문객들이 원하는 것을 지향해야 한다.

주제를 개발하는 가장 중요한 목적은 해설대상에 대한 관광객들의 관심을 집중시키기 위한 것이다. 이는 관람객들로 하여금 관광지에 대한 큰 그림을 그리고 전체적으로 이해하는 데 도움을 줄 수 있다. 자원목록을 작성하면서 수집한 정보가 주제를 결정하는 데 좋은 재료가 된다.

주제 내지 테마는 관광매력물이 소재하는 지역의 독특성을 규명하여 그것을 특별한 그 무엇으로 관광객들에게 내어 놓아야 한다. 테마가 정해지면 각 관광지에서의 스토리텔링은 주요 테마를 충실하게 설명하는 데 중점을 두어야 한다. 또 각 자원들이 갖는 하위 테마들 역시 메인 테마를 뒷받침해야 한다.

테마의 유형

연대순	·초기 역사, 촌락의 유형 ·전성기 ·세계대전 ·한국전쟁 등	·초기 왕들과 정치적 갈등 ·식민시대 ·해방 후 혼란기
세부 주제	·오늘날의 산업 ·시장 · 교육	·토착적인 건축양식 ·전통미술과 공예 등
지역사회의 삶과 역사	·상업지구 ·구도심	·주거지구 ·지원보호구역 등

자료: 한국관광공사, 2006: 330

7 도시와 스토리텔링

관광지는 대중들의 상상 속에 존재한다. 현대 소비자들은 자신만의 개성을 추구하는 경향이 강하며, 자신들의 개성을 들어낼 수 있는 상품 및 서비스를 구

매하는 빈도가 높듯이, 관광지도 현대 소비자들의 개성에 부합하는 스토리를 보유하고 있어야 한다. 관광객들이 관광지를 찾아 추구하는 것은 사전에 상상 속에서 그리고 있었던 특정한 스토리에 따라 자신들을 그 속에 포함시키는 것이다. 이는 곧 역할놀이의 개념으로 파악할 수 있다(황상민, 2002). 그 순간만큼은 누가 시키지 않아도 정해진 역할대로 자신이 행동하는 것을 의미한다. 이런 의미에서 관광지는 관광객이 관광지에 발을 들여 놓는 순간 무의식적으로 자신들이 상상했던 것을 그대로 실천에 옮길 수 있도록 관광지를 조성해야 하는 함의를 이끌어낼 수 있다. 예컨대 일본에서 인기를 많이 끌었던 '겨울연가'를 대표적인 예로 들어보자. 20부작으로 구성된 드라마 중 특정 장면이 인기를 끌었는데, 그런 장면을 되풀이해서 시청함으로써 시청자들(잠재 관광객)은 무의식 속에 '겨울연가'라고 하면 그 장면을 기억한다. 그래서 한국의 '겨울연가' 촬영지를 방문하면, 해당 장면을 무의식적으로 재현하곤 한다. 예컨대 춘천고에서 담을 뛰어넘으려는 행위, 플라자 호텔 객실에서 뛰쳐나가는 행위, 남이섬에서 팔을 벌리고 고목나무 위를 걷는 행위, 위도에서 눈을 감고 벽을 만지는 행위 등이 대표적이다. 마찬가지로 나이든 세대들에게 친근한 아련한 추억의 영화 '로마의 휴일'은 주인공 오드리 햅번의 행동들이 여러 가지 모방의 신화를 남기지 않았는가? 짧게 자른 머리를 하고 스페인 광장에서 아이스크림을 먹고, 진실의 입에 손을 넣어 보며, 트레비 분수에서 동전을 던지는 것 등이 대표적인 예이다. 암 투병 중에도 아프리카에서 자선을 하며 맑고 깨끗한 이미지로 남아있는 오드리 햅번은 어쩌면 여성들의 역할모델일 수 있다. 그래서 관광지로서 로마에 가면 그녀를 흉내내어 본다는 것은 잠시나마 영화의 주인공이 된다는 것을 의미한다. '겨울연가'나 '로마의 휴일'이 많은 관광객들에게 공감을 얻는 것은 화면에 보이는 배경이 아름다워서라기보다는, 그런 장면이 가지고 있는 상징적인 의미가 중요하며, 그 장면을 보유하고 있는 지역의 매력이 작품과 자연스럽게 연결되어 가져다주는 감흥 때문일 것이다. 관광버스를 타고 와서 인기 드라마 '대장금' 촬영지만 달랑 보고 돌아가는 방식으로는 '대장금'의 감흥이 지속될 수 없을 것이다. 그래서 관광지는 관광객들로 하여금 추억에 남는 행위를 할 수 있는 보조장치를 마련하는 것이 중요하다. 즉 해당 장면이 촬영된 곳이라고 표시를 해주거나, 모조품을 설치해 주는 것 등이 그것이다.

1) 스토리텔링 시대, 이야기와 도시

문화콘텐츠는 21세기 국가의 빈부를 좌우할 자원이다. 특히, 세계인이 공감할 수 있게 잘 짜여진 이야기 한 편은 출판, 영화, 애니메이션, 공연, 캐릭터, 게임 등으로 변형 복제되며 눈덩이처럼 천문학적 부가가치를 창출한다. 그렇다면, 꿈과 감성, 이야기로 만들어진 콘텐츠산업이 현대인들에게 주는 '가치'와 '의미'는 무엇일까? 문화를 중심으로 급변하는 세계 움직임 속에서 새롭게 부상한 이야기산업의 중요성과 이야기가 구현되는 현장을 찾아본 어느 방송사의 프로그램을 살펴보자.[13]

사람들은 이야기를 좋아한다. 사람이 모이는 곳에는 항상 이야기가 있고, 이야기가 있는 곳에는 으레 사람들이 모이기 마련이다. 지금 세계는 이런 이야기의 힘을 이용해 사람들의 소비심리를 부추기고, 누가 재미있는 이야기를 더 많이 상품화하느냐가 국가 경쟁력을 좌우하는 '이야기 전쟁'을 펼치고 있다. 이 새로운 전장(戰場)에 나서면서 우리는 어떤 무기들을 챙겨야 할 것인가?

세계 최대의 미디어 기업 타임워너의 자회사인 홍콩의 터너사에서는 3년 전부터 아시아 국가들을 대상으로 애니메이션 아이디어 공모전을 펼치고 있다. 최근 몇 년 사이 세계에서 가장 빠른 성장세를 보이는 아시아 이야기 시장을 공략할 이야기 자원을 발굴하기 위해서다. 터너뿐 아니다. 세계의 이야기 기업들은 이야기 자원을 확보하기 위해 소리없는 전쟁을 치르고 있다.

최근 일본 애니메이션은 소재 고갈에 처한 할리우드를 비롯해 세계 이야기 시장에서 잇단 러브콜을 받고 있다. 일본 애니메이션이 원소스 이야기로 귀한 대접을 받으며 세계적인 영향력을 발휘하는 원동력은 무엇일까? 그 근간에는 원작에 해당하는 만화가 있다. 전 세계에서 가장 큰 만화시장답게 수준급의 만화를 끊임없이 생산해내는 독특한 만화출판 시스템, 또한 세계 어느 나라에서도 찾아볼 수 없는 독특하고 두터운 소비층 '오타쿠'의 존재, 일본 애니메이션이 세계적인 경쟁력을 가질 수 있는 중요한 동력이 되고 있다.

한편 홍콩 영화산업은 왜 침체되었나를 생각해봐야 한다. 1970~80년대 우리나라 극장가는 물론 아시아 영화시장을 휩쓸며 한 시대를 풍미했던 홍콩의 영

13) MBC프라임 '이야기 경쟁시대', 2008. 10. 7.

화산업이었다. 그러나 언제부터인가 홍콩 영화가 자취를 감춰버렸다. 그 많던 홍콩 영화는 어디로 다 사라져버린 것일까? 자기만족에 빠져 자기 복제를 해대는 동안 자국의 관객들마저 등돌려버린 것이 홍콩의 영화산업이었다. 이미 세계시장에서도 경쟁력을 잃어버린 지 오래다.

우리나라는 지난 몇 년간 아시아에 '한류 열풍'을 불러일으키며 아시아 문화콘텐츠산업의 중심임을 자부해왔다. 하지만 요란했던 유명세만큼 실질적인 부가가치 창출로 이어졌는지는 의문이다. 더군다나 최근에는 한류가 반짝 붐으로 끝나는 것이 아닌가, 하는 우려의 목소리도 나오고 있다. 한류를 지속시켜 세계적인 경쟁력을 획득하기 위해 우리는 어떤 과제들을 풀어나가야 할 것인가?

18세기 산업 혁명과 20세기 말 정보 혁명을 넘어 세계는 무형의 이야기 자산으로 가치를 창조해내는 이야기 산업 혁명의 고지를 향해 달리고 있다. 공해도 자원고갈도 없는 부의 신대륙 발견은 우리에게 커다란 기회다. 기회는 왔을 때 잘 잡아야 한다.

2) 이야기에 희망을 건 도시들

도시마다 특정 인물이나 상징을 로고로 사용하고 도시 이미지를 형상화하고 있다. 그 중에서도 전남 장성은 유별나다. 관공서나 은행의 문서양식에 등장하는 이름, 공전의 히트를 쳤던 최초의 장편 애니메이션의 주인공이었던 인물, 그리고 무수한 영화와 드라마로 만들어졌던 이야기. 그것은 우리에게 오랫동안 사랑을 받아오고 있는 '홍길동'이다.

장성에서는 홍길동을 장성의 상징으로 삼고 있다. 장성이 홍길동에 주목하는 이유는 연산군 때인 1500년경 홍길동을 장성에 살던 실존인물이라고 보기 때문이다. 때문에 홍길동을 이용해 테마역을 조성하고 테마파크도 만들며 홍길동 생가터에 생가도 복원을 해놓았다. 장성은 홍길동이란 역사인물을 이 시대에 되살려놓고, 국내외 관광객들을 불러들이려는 것이다. 과연 홍길동이야기가 도시에 가져다줄 효과는 무엇일까? 홍길동을 이용해 성공적인 도시문화콘텐츠를 만들고 있다.

영국의 의적 로빈훗의 도시 노팅엄, 삐삐를 통해 환상적인 동화나라를 구현해낸 스웨덴 빔멜비, 그리고 요괴마을로 재탄생, 죽어가던 도시를 되살려놓은

일본의 사카이미나토 등은 스토리의 중성을 실감하게 한다. 이들의 성공사례를 통해 이야기를 활용한 문화도시의 비전을 살펴볼 수 있다.

(1) 엘로우시티 장성은 홍길동 바다

장성의 한 체육관, 외국인들이 모여 홍길동 무술을 수련하고 있다. 장성에서 태어나서 자란 사범이 자신의 고향인물이었던 홍길동의 무술을 개발, 외국인들에게 보급하고 있는 것이다. 그에게 홍길동무술을 배우는 외국인은 주로 외국에서 태권도장을 사는 사람들. 사범은 홍길동무술과 함께 우리의 역사인물인 홍길동을 세계에 알리고 싶다. 비단 이 체육관이 아니더라도 장성에 가면 어디에서나 홍길동을 만날 수 있다. 차를 타고 들어가서 만나는 첫 번째 고가도로. 그 도로 교각에도 홍길동이 그려져 있고 아파트 벽면 상가간판, 홍길동이 등장하지 않는 데가 없다. 장성역을 홍길동 테마역으로 조성했다.

한국 최초의 한글소설 '홍길동전'의 저자 허균의 고향은 강릉이다. 허균, 허난설헌 시비공원과 허균의 부친 허엽이 바닷물을 간수로 이용해서 만든 초당두부 역시 강릉과 관련되어 있다. 그러나 홍길동을 지역의 브랜드로 성공적인 장소 마케팅을 한 곳은 장성이다. '홍길동전'의 주인공으로만 알고 있는 홍길동. 그런데 홍길동이 소설속의 가상인물만은 아니라는 것이다. 장성엔 홍길동의 생가터가 남아있다. 마을 어르신들을 통해 오랫동안 구전으로 전해 내려오는 생가터다. 뿐만 아니라 조선시대의 기록인 조선왕조실록 연산군조에 보면 홍길동이라는 강도 때문에 골머리를 앓고 있는 조정대신들의 이야기가 나온다. 실제 연산군시대 조정을 뒤흔들정도의 큰 강도 홍길동이 있었던 것이다. 의인 홍길동, 그는 장성에서 태어난 실존인물인 것이다. 장성이 홍길동에게 주목하는 건 그 때문이다.

오랫동안 우리의 사랑을 받아온 홍길동. 해외에서도 주목받고 있다. 관공서와 은행 문서양식에 늘 등장하는 이름 홍길동. 홍길동은 오랜 세월 한국의 이름을 대표해왔다. 의적 홍길동에 대한 한국 사람들의 애정은 남다르다.

1967년 최초의 장편애니메이션 영화의 소재로 홍길동이 등장했고, 당시 선풍적인 인기를 끌었다. 한국에서 공전의 히트를 치자 일본을 비롯한 아시아에 수출되기도 했다. 최근 미국의 여류작가 오블라이언은 홍길동 만화를 출간했고, 미국판 홍길동만화는 미국에서 2007 최우수 아동도서로 뽑히기도 하였다. 국내

에서 뿐만 아니라 해외에서도 주목받고 있는 것이다.

(2) 노팅엄 사람들의 자부심인 로빈훗 -로빈훗의 도시 노팅엄

로빈훗을 다룬 영화는 세계적인 인기를 모았다. 영국의 의적 로빈훗은 세계적으로 유명한 인물. 그가 활약한 무대가 바로 영국의 노팅엄이다. 노팅엄에는 로빈훗의 삶의 흔적들이 고스란히 보존돼있다. 로빈훗이 활약했던 셔우드숲, 로빈훗이 결혼을 했던 교회, 로빈훗이 숨었던 나무, 로빈훗이 갇혔던 감옥. 그곳에 가면 로빈훗의 삶의 발자취를 따라갈 수 있다.

이렇듯 로빈훗의 흔적이 고스란히 남아있을 수 있었던 건 노팅엄 사람들의 로빈훗에 대한 유별난 애정 때문이다. 로빈훗 유적지에선 어김없이 자원봉사를 하는 사람들을 만날 수 있는데 그들은 로빈훗을 사랑하며 그곳에서 자원봉사를 하는 것에 대해 자랑스럽게 여긴다.

또한 노팅엄엔 자칭 현대판 로빈훗이 있다. 역사학자 토니는 로빈훗에 매료되 평생 로빈훗을 연구한 사람이다. 2010년 개봉예정인 러셀크루 주연의 로빈훗 영화의 무술감독을 맡기도 한 그는 짬날 때마다 로빈훗 복장을 하고 노팅엄성을 활보한다. 로빈훗을 사랑하는 사람들이 로빈훗의 도시 노팅엄을 만들어가고 있는 것이다.

(3) 기상천외한 아이디어들이 도시를 뒤덮었다 - 일본 요괴마을 사카이 미나토

일본의 작은 항구도시 일본 사카이 미나토. 이곳은 조용하고 한적하기 만한 어촌마을이었다. 그런데 이 마을에 변화를 가져온 것이 요괴들이었다.

이 지역 출신 작가인 미즈키 시게루의 인기만화 '게게로기타로'에 등장하는 요괴들을 이용해 도시를 꾸민 것이다. 1킬로미터의 요괴거리를 조성해, 요괴동상들을 세워놓았고 다양한 요괴상품들을 파는 가게를 조성했다. 그곳에선 요괴빵, 요괴떡, 요괴티셔츠, 요괴게다, 요괴라면등 기상천외한 요괴상품들을 만날 수 있다. 먹고 마시고 입고 즐기는 그 모든 것이 요괴로 이뤄져있다.

이렇듯 요괴로 뒤덮인 요괴마을을 만들어가는 장본인은 다름 아닌 주민들. 그들은 누구보다 뛰어난 마케팅기획자가 돼 요괴거리를 꾸며나가고 있다. 요괴가 새겨진 빵(만쥬)을 만들어 파는 가게에선 요괴신문을 포장지로 쓴다. 요괴빵을 선물받은 사람이 요괴신문에 난 기사들을 보고 요괴마을을 찾아오도록 하기

위해서다. 모든 것을 손으로 만들어 파는 수제품 기념가게엔 요괴우체통이 있다. 우체국의 허가를 받아 요괴소인까지 직접 만들어 이곳에서 관광엽서나 편지를 부칠 수 있다. 요괴마을에서 날아간 요괴소인이 찍힌 엽서들. 그는 그 엽서들을 모아 우체국에 갖다준다. 우체부역할까지 자처하고 나선 것이다. 주민들이 주축이 돼 끊임없이 쏟아내는 아이디어들. 그것이 관광객들을 불러들였고 죽어가던 도시를 살려놓았다.

(4) 일본 고치현의 '하루 우라라'

고치(高知)는 특별한 산업이 없는 가난한 일본이 소도시였다. 이곳에는 경마장이 하나 있었는데, 중앙무대에서 밀려난 2류마들의 경기가 벌어졌다. 그런데 이 2류마들 중에서도 줄곧 꼴찌를 하는 '하루우라라'라는 말이 있었다. 하루 우라라는 몸집이 작고 다리가 가늘고 짧아 경주마로서는 부적합했다. 중간에 한번은 꼭 일등을 치고 나왔다가 점점 뒤쳐져 결승선에서는 꼴찌로 들어오는 형태를 보였는데, 이것은 말이 자신의 몸집이 감당할 수 있는 최고의 속도로 달려 가속도가 붙기 때문이라는 것이 알려졌다. 즉 꼴찌는 하지만 최선을 다해서 달리는 말이었다.

고치 경마장은 '최선을 다하는 꼴찌마'의 이야기를 언론에 알렸고, 이는 관람객의 증가에 큰 영향을 미쳤다. 특히 거품경제가 꺼져 경제위기를 겪고 있는 1990년대 일본인들의 감성을 건드렸다. 하루 우라라를 주인공으로 하는 영화, 하루우라라 캐릭터 인형 등이 절찬리에 판매되었고, 이로 인해 고치는 막대한 관광수입을 올리게 되었다. '하루 우라라' 마케팅은 선천적인 재능과 배경은 뒤쳐질지 모르나 최선을 다하는 미덕만으로도 최고가 될 수 있다는 희망을 테마로 하고 있다.

(5) 아이들이 주인인 세상 - 삐삐 테마파크가 있는 스웨덴 빔멜비

삐삐의 작가 린드그렌의 고향인 스웨덴 빔멜비. 그 곳엔 삐삐공원인 린드그렌 월드가 있다. 아이들 키높이에 맞춘 건축물부터 공연까지. 모든 것이 아이들 시선에 맞춰 이뤄져있다. 그래서인지 늘 아이들의 재잘거림이 끊이지 않는 곳. 여름 한 시즌만 문을 여는데, 한 시즌 동안 벌어들이는 수입이 한국돈으로 100억원이다.

그들이 이렇게 성공한 데에는 아이러니하게도 결코 돈을 쫓지 않은 데 있다. 대신 작가 아스트리드 린드그렌의 철학을 올곧게 지켜왔다. 바로 상업적인 것은 철저히 배제한 채 아이들이 맘껏 즐길 수 있는 공간을 만들어야 한다는 것이었다. 이러한 철학은 인근 호텔들에서도 엿볼 수 있다. 모든 방은 가족형으로 꾸며져 있고, 아이들을 위한 침대가 최소 2개 이상씩 갖춰져 있다. 욕실에도 아이들 키에 맞춘 세면대가 하나씩 더 있다. 이렇듯 아이들이 주인인 세상, 아이들의 천국을 만들어온 빔멜비. 도시문화콘텐츠의 성공은 관광수입뿐만 아니라 지역의 젊은이들에게 일자리까지 내주었다. 시민들에게 보다 나은 삶을 선사해 주는 것이다.

(6) 이탈리아 베로나시의 '로미오와 줄리엣' 마케팅

이탈리아 베로나 시에서는 영국이 낳은 세계적 문호 셰익스피어가 쓴 <로미오와 줄리엣>의 실제 무대가 베로나라는 점에 착안하여, 소설 속 시대배경인 13세기에 지어진 옛 건물을 찾아 '줄리엣의 집'이라 명명하고 발코니를 만들어 달았다. <로미오와 줄리엣>에서 사람들이 가장 잘 기억하고 좋아하는 장면인 '발코니 키스' 장면(scene)을 상기시키기 위해서였다. 발코니가 딸린 방에는 '줄리엣의 방'을 만들었다. 당시 베로나 여성들의 보편적인 신장과 스타일과 작품 속에서 묘사된 줄리엣의 이미지를 참고하여 줄리엣이라는 가상인물을 만들고 그녀에게 어울리는 옷, 그녀가 가장 즐겨했을 장신구, 침대 등을 구비하였다. 마당에는 줄리엣 동상을 만들어 놓고, 줄리엣의 한 쪽 가슴을 만지며 기도를 하면 사랑이 이루어진다는 이야기를 만들어 냈다. 이곳을 방문한 관광객들은 너나 없이 줄리엣의 가슴에 손을 얹고 기도를 하는 의식이 행해지게 되었다. 주로 연인이나 부부들이 즐겨 찾는 장소가 되었다. 연인들은 줄리엣의 집에 자신들의 사랑을 맹세하는 낙서를 남기기도 한다.

줄리엣의 집이 세계적인 관광지로 각광을 받자, 근처 교회의 지하 묘지에 '줄리엣의 무덤'도 만들었다. '줄리엣의 집'을 들른 관광객들은 줄리엣이 무덤에 꽃을 바치기도 한다. 이렇게 해서 보로나는 '로미오와 줄리엣의 사랑이 깃든 도시'로 포지셔닝하는 데 성공했고, 이는 베로나에서 오랫동안 해 온 '오페라 축제'까지 홍보하는 효과를 발생하기도 하였다. 로미오와 줄리엣 마케팅은 영원한 사랑을 갈구하는 인류의 보편적인 열망을 테마로 하고 있다.

(7) 비틀즈의 고향 영국의 리버풀

리버풀은 비틀즈와 그 곡들 덕분에 오늘날 그 숭배자들의 순례 장소가 되어 알버트 독(Albert Dock)에 있는 비틀즈 박물관(Beatles Story)을 비롯한 관련 거리·장소가 이 도시의 대표적 관광 상품이 되었다. 이곳들이 인기 있는 상품이 된 것은 비틀즈가 리버풀에서 결성되어 이 도시가 그 활동 무대가 된 때문이기도 하지만 「엘리너 리그비」, 「페니 레인」과 같은 이 밴드의 곡에 리버풀의 풍경과 이 도시 사람들의 삶이 진하게 배게 한 덕분이라고 할 수 있다. 이를 통해, 지역문화 진흥을 위해 활용할 콘텐츠의 소재가 반드시 노트르담 대성당이나 알함브라 궁전처럼 화려하고 웅장하며 오랜 역사를 지닌 문화유산이어야 하는 것은 아니며, 지역의 일상적인 공간과 지역민의 평범한 삶도 얼마든지 소재가 될 수 있음을 알 수 있다.

특정 도시를 소재로 한 국내 인기 가요로는 「목포의 눈물」(문일석 작사, 손목인 작곡, 이난영 노래, 1935), 「돌아와요 부산항에」(황선우 작사·작곡, 조용필 노래, 1972) 등을 들 수 있는데, 이 곡들은 구체적인 장소와 풍경을 담음으로써 목포와 부산의 분위기를 느끼게 한다.

비틀즈(Beatles) 곡의 새로움은 그 구성원이 영국 문화의 변방, 전통문화의 외곽인 리버풀 출신이자 미국 팝 문화를 추종하는 노동계급출신이었기 때문이다. 특히 폴 매카트니(Paul McCartney)는 존 레논(John Lennon)이 꿈의 세계에 살며 이상 세계를 노래하였다면, 「노훼어 맨(Nowhere Man)」(1965), 「스트로베리 필즈 포에버(Strawberry Fields Forever)」(1967)와 같이 상식의 세계에 살며 현실 풍경을 노래함으로써 리버풀과 이 도시 사람들의 삶이 곡에 깊이 있게 표현되도록 하였다. 그가 작곡한 「엘리너 리그비(Eleanor Rigby)」(1966)는 치유 불가능한 상처(세계 대전이 남긴 허무와 폐허)를 안고 살아가는 고향 사람들에 대한 위로를 담았고, 「페니 레인(Penny Lane)」(1967)은 리버풀의 거리 풍경 스케치를 통해 그곳 사람들의 일상을 노래하고 있다(김경화, 2015).

_비틀즈가 활동했던 리버풀의 캐번 클럽에서 비긴 어게인 팀 연주(JTBC)

(8) 영국 코빈트리의 '고디바' 마케팅

영국의 코벤트리 지방은 이렇다 할 구경거리가 없는데도 불구하고 많은 관광객들이 모인다. 이는 '고디바' 스토리가 있기 때문이다. '고디바'는 중세 시대에 코벤트리를 다스리던 영주의 부인이었다. 그녀는 농노들의 과중한 세금을 줄여 줄 것을 남편에 부탁했고, 남편은 그녀가 알몸으로 마을을 한 바퀴 돈다면 그 소원을 들어주겠다고 약속했다. 고디바는 곧 알몸으로 말을 타고 동네를 돌았다. 이 소식을 먼저 전해들은 백성들은 영주부인의 명예를 지켜 주기 위해 모두 집으로 들어가 덧문을 내리고 그녀의 나신을 보지 않기로 약속을 했다. 고디바가 알몸으로 마을을 한 바퀴 돌고 오자 영주는 약속대로 3년 동안 백성들로부터 세금을 징수하지 않았다고 한다. 코벤트리는 이 사실을 활용하여 나신으로 말을 타고 있는 고디바의 동상을 제작하였는데, 이를 보기 위해 많은 관광객들이 찾아오고 있다. 고디바 마케팅은 노블레스 오블리주를 테마로 하고 있다.

① **먹방,**[1] **쿡방이 유행하는 이유와 식문화의 중요성**

　　지금 대한민국은 '먹방' 전성시대라고 해도 과언이 아니다[2]. 실시간 인터넷 방송인 <아프리카TV>에서 처음 선보인 먹방은 이제 케이블 채널은 물론이고 지상파 방송에서도 대세로 자리잡았다. 외신도 한국의 먹방 문화에 관심을 쏟을 정도다. 최근 먹방의 또 다른 특징은 음식을 만들어내는 사람, 요리하는 남자의 매력에 초점을 맞춘다는 것이다. 이른바 '쿡방'이다. 먹방과 쿡방의 인기몰이 이유는 인간의 원초적 본능을 자극하는 식탐을 소재로 하기 때문이다. 먹방·쿡방은 리얼리티 예능 프로그램에 비해 제작비가 적게 들어 방송사의 효자 프로그램으로 자리잡고 있다([Culture & Biz] 제62호, 대한민국은 왜 '먹방'에 열광하나, 2015.6.1.).[3]

..

1) 먹는 방송의 줄임말
2) 영화 <황해>에서 화제가 되었던 하정우의 먹방, <아빠 어디가?>의 윤후와 <슈퍼맨이 돌아왔다>의 추사랑의 '먹방' 등은 커다란 호응을 얻었으며, 그들의 먹방 이미지나 동영상은 반복적으로 소비된다. <식신 로드>(Y-STAR)는 기존 맛집 추천 프로그램과 비슷하지만 출연자들의 '먹방' 장면을 유독 부각시킴으로써 프로그램의 개성을 살린 경우이다. <해피투게더3>(KBS2)의 '야간매점'이라는 코너는 심야활동이 많은 현대인의 야식에 초점을 맞추었다. <식샤를 합시다>(tvn)라는 드라마는 '식사'라는 일상적 행위를 통해 오늘날 인간 관계에 대한 물음을 던졌다. <일요일이 좋다-맨발의 친구들>(SBS)이라는 프로그램에서 스타들의 집을 순회하면서 소위 '집밥'을 먹는 장면이 나왔다(권 경우, <빅이슈> 1월호).
3) 인터넷 먹방의 수익 구조를 보면, 시청자는 방송 내용이 재미있으면 BJ에게 '별풍선'이라는 사이버머니를 보낸다. BJ들은 이를 서비스 제공업체에서 환전해 수익을 버는 형태다. 어느 정도 인지도가 있는 유명 먹방 전문 BJ의 경우 수익이 월 1천만~2천만원이라는 것이 업계

"음식에 대한 사랑만큼 진실한 사랑은 없다"고 버나드쇼는 말했다. 독일의 철학자 포이에르바하도 "당신이 먹는 음식이 곧 당신이 누구인지를 말해준다"라는 말을 남겼다. 'You are What You ate' 무엇을 먹었는지가 현재의 나를 규정한다는 말이다. 즉 우리가 먹는 것이 우리 몸을 만든다는 뜻이다. 식원병이론(食原病理論)에 의하면, 현대의 성인병 대부분은 고르지 못한 식생활 때문에 생긴다고 본다. 특히 과식으로 인한 영양과잉이 주원인인데, 이렇게 먹는 것으로 인해 병이 생긴다는 이론은 고대로부터 있어 왔다. 중국 전국시대 때 명의 편작은 어떠한 병이든지 먼저 음식으로 고치도록 하되 치유되지 않을 경우에만 약을 쓰라고 했다(네이버 지식백과, 두산백과). 히포크라테스는 음식으로 못 고치는 병은 약으로도 못 고친다고 하였다. 약식동원(藥食同源)이다. 즉 약도 먹는 것(식물)도 그 근원은 하나라는 생각을 말한다. 그만큼 음식이 중요하다는 말이다.

현대인 누구나 건강에 대해 관심이 많다. 특히나 요즘과 같은 환경오염 시대에는 더욱 그렇다. 건강해지기 위해서는 무엇을 해야 하나? 여러 가지가 있겠지만, 건강한 음식을 먹어야 한다. 식탁 위에 올라오는 음식 중에는 건강하지 못한 것들이 부지 중에 많다. '무엇을 먹을 것인가'라는 책에서 저자4)는 암 발생률과 지역의 상관관계에 관한 8,000가지 이상의 통계적 결과를 토대로 단백질이 암과 같은 성인병의 발생에 결정적인 영향을 끼치며, 특히 단백질을 섭취 칼로리의 10% 이상 섭취할 경우 암 발생률이 증가한다는 결과를 발표하였다. 한편 인체 필요량의 2배에 해당하는 단백질 권장량을 제시하며 혼란을 부추기는 언론과 정부의 사례를 통해 개인의 건강을 지키기 위해서는 서로 상충하는 정보 속에서 옳고 그름을 판별할 수 있는 분별력을 길러야 하며, 식습관이 질병에 대항해 싸울 수 있는 가장 강력한 무기임을 주장하였다.

...

의 정설이다. 물론 먹방을 하는 모든 BJ가 이렇게 수입이 높은 것은 아니다. 하지만 <아프리카TV> 내에서 먹방은 꽤 수익률이 좋은 인기 콘텐츠에 속한다. 최근 들어 먹방도 경쟁이 심화돼 그 포맷이 다양해졌다. 정해진 시간에 모든 음식을 비우는 일명 '타임어택형'부터 음식을 하나씩 먹으면서 평가하거나 음식에 대한 이야기를 나누는 '토크쇼형'까지 먹방의 포맷 역시 진화 중이다.

4) 콜린 캠벨, 토마스 캠벨. 2012. 무엇을 먹을 것인가(개정판). 열린과학.

2 식문화와 스토리텔링, 그리고 푸드 투어리즘

외국인들에게 한식에 얽힌 재미있는 이야기를 들려주고, 그릇부터 메뉴까지 세세한 부분에 신경을 써서 감동을 주는 방식으로 접근해야 한다는 것이다. 자신의 경험담도 들려줬다. "미역이나 김이라면 질색하던 외국인 친구에게 진시황이 찾던 불로장생의 약초 중 하나가 이런 해초 종류라고 하자 호기심을 보이며 잘 먹더라고요. 스토리가 중요하다는 얘기지요." 또 그는 외국인들에게 수삼냉채를 내며 '영조 임금의 장수 비결이 인삼'이라고 소개하고, 부추무침을 내면서는 '중국 북송시대의 황제 휘종이 자녀를 많이 둔 비결은 부추'라는 일화를 곁들인다고 했다. 그는 실제로 이런 전략이 효과적이라는 일화도 소개했다. 몇 달 전 한 총장은 숙대 부설 한국음식연구원에서 필리핀의 한 여성 장관에게 이런 스토리를 얘기해주며 식사를 했다. 그런데 이 여성 장관이 돌아가 필리핀의 글로리아 아로요 대통령에게 한식을 칭찬했다. 아로요 대통령은 한 총장이 펴낸 한식 관련 서적을 선물받고 고맙다는 친필 편지를 전해왔다는 것이다(한영실 전 숙대총장. 중앙일보 2009.8.13).

식문화는 스토리텔링과 연계시켜야 더 깊이 있게 이해할 수 있다. 김치는 언제부터 지금처럼 늘 먹게 되었는가? 임진왜란(1592~1598)은 음식 재료에 큰 변화를 가져왔다. 전쟁 전후로 미국 원산지인 고추, 고구마, 감자, 토마토, 옥수수, 강낭콩 등이 16~19세기에 걸쳐 한반도에 들어왔다. 그 중에서도 고추는 산초, 마늘, 후추 등으로 만들어냈던 매운 맛을 극대화하는 구실을 하였다. 18세기에 들어와 짠지, 장아찌, 물김치 위주의 김치, 양념김치로 변화하였다. 고춧가루는 방부제인 동시에 소금의 양을 줄여주는 기능을 하는 결정적 구실을 하였다. 고추는 차츰 각종 음식의 향신료로 사용되었다.

설하멱(雪下覓)은 '눈 오는 날 찾는다'는 뜻으로 쇠고기 등심을 넓고 길게 저며 썰어서 꼬치에 꿴 후에 기름장에 양념을 발라 구운 것이다. 설하멱이 처음 등장한 시기는 몽골의 침입이 있던 고려시대 중기 무렵이다. 고려 전기에는 불교의 영향으로 육식을 금하였으나 몽골인의 지배에 들어가면서 맥적(貊炙)이 부활하게 되었고, 몽골인과 이슬람교도가 많이 살던 개성에서는 '설하멱'이란 명칭으로 등심구이를 먹게 되었고 이것이 오늘날의 불고기의 원형이 되었다. 우리네는

고기를 구워먹기보다 주로 삶아먹거나 쪄먹는 등 건강에 신경을 썼을 뿐만 아니라, 월하맥적(月下貊炙)처럼 달빛 아래 고기를 먹는다는 분위기상의 운치를 연출한 것은 아름답기까지 하다.

지역의 다양한 장소자원 중 주요한 자원의 하나가 지역 전통음식 문화자원이다.5) 2006년 8월 문화부 선정 '100대 민족문화' 중 식생활 부문을 보면, 고추장, 냉면, 자장면, 삼계탕, 전주 비빔밥 등이며, '전주 비빔밥'은 2006년 8월 중국 베이징에서 열린 세계미식대회에서 1등을 차지했다. 2008년 중국 베이징은 올림픽을 계기로 기존의 '북경 카오야(오리구이)'와 북경 '만두(狗不理)'를 전 세계적인 브랜드로 표준화 한 북경 마케팅전략에 돌입하였다(조선일보, 2008.7.29.). 이처럼 중국은 '카오야(북경 오리구이)', 일본은 '스시', 프랑스는 '푸아그라' 등이 있으나 서울을 상징하는 음식은 없다. 공통점은 일본은 1968년 동경올림픽으로 '스시'를, 한국은 1988년 서울 올림픽에서 '김치'를, 2008년 북경올림픽은 '카오야'가 그 중심에 서서 세계를 넘보고 있다. 모두 동양음식이다.

엔센은 감성중심 시대에 국가경쟁력 확보수단은 '한국만의 뿌리'에서 찾아야 한다고 말했다(동아일보, 2008.8.4.). 예를 들면 포석정과 전자 레인지, 전통 기와집 처마선과 레간자 자동차 등에서 구현됐다(서울경제, 2008.8.4). 전 세계 660만명의 해외동포들은 '대장금'을 보고 나서, 자국의 음식문화에 고취되어 스스로 구매하거나 적극적인 구전에 나서 한국음식의 세계화를 기하는 촉매제가 되었다.

1) 음식, 향토음식

음식은 인간의 생명을 유지시켜주고 삶의 즐거움을 가져다주는 인간생활에 꼭 필요한 요소로, 특히 관광에 있어 음식의 중요성은 평소보다 더 크게 실감하게 된다(IM YC, 1999). 국내 외식시장은 전세계적으로 불어닥친 경제적 위기와 국외 전문 외식업체의 대형화, 체인화로 인해 상대적으로 격심한 경제환경에 처하게 되었고, 경쟁우위를 확립하기 위한 전략적 차별화 대안으로 건강이 중심이

5) 동양은 예전부터 도(道)와 정신을 중시한 반면 서양은 과학적 분석과 실용성을 중시하는 경향이 강하였다. 한국에서는 동도서기(東道西器)로, 중국은 중체서용(中體西用)으로 일본은 화혼양재(和魂洋才)로 나타났으며, 여기서 道, 體, 魂의 토대는 역사, 언어, 산천, 음식 등에 기초하며, 음식은 지역문화와 정체성을 상징하는 중요한 자원의 하나이다.

되는 신개념 웰빙 메뉴(wellbeing Menu)가 국내 외식업계에 블루오션 시장으로 대두되고 있다.

21세기 외식산업에 있어서 문화관광은 중요한 부분을 차지하고 있으며, 한국 전통음식은 우리 민족의 특성을 대표할 수 있는 문화의 한 부분으로 중요한 문화체험관광의 자원이 될 수 있다(장해진, 2003).

향토음식은 지역의 특색있는 향토자원을 활용하여 2차산업으로 발전시킨 향토성이 있는 음식이다. 초창기에는 지역주민들이 선호하고 이러한 현상들이 확대되어 지역을 방문하는 관광객들에게도 매력적인 관광상품으로 자리매김하게 된다. 이렇게 향토음식은 공간적으로 한정되어 있고 각 지역의 토양, 기후, 지형과 같은 자연환경의 영향을 받아서 그 지방의 특산물을 이용하여 만들어진 음식으로 예로부터 전수되어 현재까지 먹고 있는 음식을 말한다(황재희, 1998). 향토음식은 그 지역의 독특한 맛이나 특성을 가진 것으로 지역민들의 생활환경을 반영하여 자연적으로 이루어진 가장 서정적이고 소박한 성격을 지니고 있다(이춘자, 2001: 27-28).

향토음식과 유사한 개념인 전통음식은 옛부터 전해 내려오는 음식으로 오랫동안 한 지역에서 먹어온 음식으로 절기식, 시식과 통과의례 음식이 있으며, 왕실, 반가의 화려했던 궁중음식 등이 있다(Han 등, 2000). 우리나라에서 대략 1세기 이전부터 일상생활, 궁중, 통과의례, 세시풍속 등을 통한 고유의 역사적 배경과 문화적 특성을 지니면서 지역 특성에 맞게 전승되어 현존하는 음식문화로서 한국인의 식생활에 유익하도록 재창조해 오는 음식문화로 정의한다. 그 지역에서 생산된 식자재를 위주로 주민들이 오랜 역사를 통해 환경과 사회경제적·문화적 요인의 영향을 받아 발전시킨 식습관을 토대로 그 지방 특유의 음식이 형성·전래된 것으로 향토음식을 포괄하는 전통음식은 지역의 공간적인 특성과 향토성을 강조하면서도 지역주민들이 1세기(3세대 정도) 이상 선호하고 있는 시간적인 개념을 중요하게 고려하고 있다(이 & 최, 2007). 여기서는 향토음식이나 전통음식을 상호교환적으로 사용하기로 한다.

우리의 고유성, 전통성이 살아 숨 쉬는 향토 특산물의 관광메뉴 상품개발은 현 시대를 살고 있는 우리에게 주어진 시대적 과업으로 판단된다. 그러나 우리나라의 경우 관광자원으로서 각 지역을 대표할 수 있는 향토음식을 개발하여 관광객들의 먹거리 욕구를 충족시켜서 관광상품화를 이루고 있는 경우는 아직까

지 도입 단계로서 미흡한 실정이다(이승익, 2012.).

향토음식으로 관광상품화를 하게 되면 지역을 홍보할 수 있어 지역의 이미지를 긍정적으로 변화시킬 수 있으며, 지역 소득의 증가와 지역 고용효과를 통한 타 산업과의 연계가 될 수 있어서 지역의 관광 활성화를 촉진시킬 수가 있다(민계홍, 2010). 또한 그 지역 특산물을 이용한 향토음식 관광상품화 노력은 관광개발에 상대적으로 소외감을 갖고 있는 지역주민들의 적극적인 관광활동 참여와 소득 증대 등 지역경제에 상당한 기여를 할 것이다.

2) 식품산업

식품산업은 2022년 330조가 기대되는 시장규모와 2018년 기준 250여 만명이 종사하는 국가 경제의 중추적인 산업으로 정부는 식품산업을 21세기의 신성장 동력 산업으로 육성하여 농업의 부가가치 확대와 고용창출을 통한 지속적인 성장을 기대하고 있다(나라경제 5월호, 2018).

식품은 단지 먹기 위한 것에서 탈피하여 건강과 미용, 질병치료 등 기능성을 추가한 약식동원(藥食同源)의 개념으로 진일보하고 있다. 이러한 식품산업에 대한 정책적인 관심의 증가와 더불어 지역활성화를 위한 대안으로 향토음식은 매우 중요한 위치를 차지하고 있다. 영광굴비, 남원추어탕, 전주비빔밥, 이천쌀밥 등은 지역을 기반으로 한 향토적인 음식으로 지역주민들과 외지인들에게 지역의 대표적인 먹거리로 인식되어 있고 지역에서는 향토음식을 통한 관광객 증가와 소득증대를 위한 매우 중요한 자원이 되고 있다. 이처럼 지역에서 생산된 식재료를 활용한 향토음식은 1차 산업 위주의 농업에 2·3차 산업이 융합한 것으로 지역의 새로운 가치를 발견하고 지역산업의 경쟁력을 강화하는 계기가 된다.

최근 음식이라는 문화원형이 영화, 드라마, 만화, 관광상품, 체험프로그램, 기념품, 게임, 광고 등 다양한 콘텐츠로 가공되고 상업화되는 현상이 발생하고 있다. 음식문화는 국가와 지역의 정체성을 강화하고 전파하는 강력한 요체가 되기도 한다. 2006년 개봉한 일본영화 '우동'은 일본인들의 정신을 대변하는 음식으로도 유명한 우동을 소재로 영화화한 것으로 이 영화를 통해 일본의 대표음식인 우동을 전 세계에 알리는 음식문화 콘텐츠로 활용한 것이다.

우리나라의 경우 '대장금'은 한류 문화수출의 대표상품으로 한국의 음식을

세계에 알리는 결정적인 역할을 하였고, 한국의 브랜드 가치 증대에 기여해 이 집트의 경우 자동차수출 증진에 큰 역할을 수행하기도 하였다.

3) 음식과 문화적 가치

하나의 음식이 가치 있는 상품이 되기 위한 조건 중의 하나로, 음식의 배경 이 되는 문화를 전달할 수 있는 스토리를 들 수 있다. 스토리를 만들어 내기 위 해서는 소재를 발굴해야 된다. 스토리텔링 트랜드는 전세계적으로 나타나고 있 으며, 문화영역과 소비영역 전반에 걸쳐 직 간접적으로 세상을 움직이고 있다 (김은혜, 2004). 좋은 스토리를 통하여 상품 자체와 그 브랜드 가치를 쉽게 이해 할 수 있게 된다. 스토리텔링 마케팅(Storytelling Marketing)은 상품에 얽힌 이야 기를 가공·포장하여 광고와 판촉 등에 활용하는 브랜드 커뮤니케이션 활동이다 (Emmanuel Rosen, 2004). 스토리텔링을 활용하여 역사적 스토리(Story)를 가진 향 토음식을 발굴하여 조상 대대로 이어 내려온 향토음식으로서의 역사적 뿌리를 찾고 문화적인 가치가 존재하는 관광상품으로서 혼을 불어 넣는 것은 매우 의미 있는 작업이다(김지현·진양호, 2012: 25).

비옥하고 넓은 평야, 남해와 서해를 접하는 넓은 바다, 산간지역의 지리적 인 특성을 동시에 가지고 있는 광주·전남지역은 사계절 내내 다양한 식재료가 생산되고, 다른 지역에 비해 조리법이 다양하며, 고명의 종류가 많아 음식이 매 우 화려할 뿐만 아니라, 음식에 정성을 많이 들여 맛이 뛰어난 특징을 가지고 있다. 또한 각 고을마다 부유한 토후들이 대를 이어 살았으므로 음식에 있어서 는 어느 지방도 따를 수 없는 풍류와 멋이 배어있는 고장(원용희, 2002)이다. 이 러한 특징으로 인해 광주·전남의 향토음식은 훌륭한 관광상품으로 관심을 받고 있다.

3 장소자원 정체성과 음식자원[6]

1) 장소와 음식자원

정체성(identity)이란 인간환경 속에 존재하는 개체나 집단이 참된 본디 모습을 가지고 있는 성향이다. 장소자원의 정체성 구성요소는 역사정체성, 문화정체성, 경관정체성, 산업정체성 등으로 구분할 수 있다(양병우, 2007: 26).

첫째, 역사정체성은 역사, 인물, 유적 등을 둘째, 문화정체성은 문화, 미술, 음악, 음식 등을 셋째, 경관정체성은 자연, 건축, 환경, 체험 등을, 넷째, 산업정체성은 관광, 첨단산업, 전통산업 등으로 다음 <표>와 같이 구분된다(양병우, 2007: 26). 장소자원의 특성은 각 지역마다 차별적이기 때문에 특성에 따라 접근하여야 한다.

문화 정체성 분류

분야	내용	사례 도시
역사정체성	역사적 사실,	천안, 평창
문화정체성	문학, 미술, 음악, 음식 등	평창, 순천 등
경관정체성	미관, 자연, 도시경관	서울, 수원
산업정체성	관광, 수공업 등	강화, 수원 등

자료 : 유영준, 2006: 180

장소란 다른 장소와 구분되는 정체성을 특성으로 하며, 지역 토착적인 음식 맛도 같은 특성을 갖는다. 따라서 특정 장소는 특정 맛과 떠올리는 지리적, 공간적 특성을 띤다. 특히 서울의 맛의 특성 중의 하나가 '매운 맛'으로서 고추를 많이 쓴다는 점에 착안하여 매운 맛(辛)을 활성화하는 것도 하나의 대안이다.

언젠가 중국의 마오쩌둥은 "매운 맛을 먹지 않는 사람은 혁명을 말할 수 없다"(不吃辣的東西的人 不能講對革命)(고광석, 2002: 127)고 하여 음식과 혁명 간의 관계를 언급하였다. 2007년 현재 중국인 272명을 대상으로 한 한국식당 방문동기 등을 설문한 결과 방문동기 관련 맛에 있어서는 '매운 맛'(78.5%), '짠 맛'(43.5%) 등으로 만족하고 있다(원혜영, 2008.8: 25 – 29).

...

6) 이 부분은 이종수(2008) 교수의 논문을 많이 참조하였으며, 본문의 취지를 해하지 않는 범위에서 다소 수정하였다.

한국도 호남과 영남인들이 특히 매운 음식을 좋아한다. 임진왜란 중의 의병이나 해방 이후 정치사에서 광주, 마산, 부산의 역할이 두드러졌음을 예로 들 수 있다. 그 후 6.25와 5.16을 겪으면서 더 더욱 맛이 강렬해졌다(고광석, 2002: 127-129).

한국인의 빠른 두뇌 회전과 끝까지 승부를 가리고자 하는 습성도 어쩌면 매운 고추장 등의 식습관 영향인지도 모른다(아말나지, 이창신 역, 2002). 특히 근래 중남미계 미국인, 중국인들이 갈수록 매운 맛을 선호하고 있어 한국의 매운 음식 매출이 급신장하고 있다. 빨간 고춧가루가 들어간 매운 김치는 불고기, 비빔밥과 함께 한국을 대표하는 음식들이다(유네스코 아시아, 태평양국제이해교육원 편, 2007: 58).

2008년 8월 개최된 '서울 푸드페스티발'은 청계광장에서 한식 조리 시연회를 통해 궁중음식문화를 체험케 하도록 기획하였으며, '매운 고추 많이 먹기' 기록대회도 연다(서울신문, 2008.8.14.). 아쉬운 점은 동 페스티발에 서울 음식 특성화(대표음식 선정)와 스토리텔링 개발, 체험거리 프로그램을 구체화하지 못하고 있다는 것이다(이종수, 2008: 6).

2) 장소자원의 유형 분류

김태영(2008)에 의하면, 스토리텔링의 자원은 크게 문화원형과 문화활용자원으로 구분된다. <표>에 의하면 문화원형 자원은 문화자원과 자연자원으로, 문화활용 자원은 산업자원과 관광, 시설자원이다.

장소자원 분류

구 분		내 용
문화원형 자원	문화자원	신화, 전설, 인물, 음식, 의식, 민속, 건축, 조각, 서적, 공예, 음악, 복식, 언어, 회화 등
	자연자원	동물, 식물, 산악, 수변, 경승지 등
문화활용 자원	산업자원	공장, 시장, 쇼핑몰
	관광장소, 시설자원	관광지구, 공원, 전시 관련시설, 스포츠 체육시설

자료: 김태영, 2008 : 74.

3) 외국의 성공전략 사례

(1) 외국의 음식 스토리 체험 성공사례

21세기 신관광은 생태, 체험관광을 기조로 한다. 독특한 문화를 찾는 신관광의 확산은 지역 문화자산개발의 중요성을 암시한다. 각 지역의 전통(향토)음식은 그 지역의 기후, 풍토, 조리비법에 따라 그 맛이 다르기 때문에 반드시 제고장에서만 특유의 맛을 즐길 수 있다. 이런 음식자원은 뛰어난 경관에 버금가는 지방고유의 장소자원의 하나이다(정낙원·차경희, 2007: 62). 음식은 문화이면서 상품이다. 음식은 그 국가문화와 음식이 절묘하게 만나 명성을 얻었다. 특히 건강에 긍정적인 경우 더욱 그렇다. 외국의 전통음식 자원사례와 상품화 전략을 소개한다.

첫째, 일본은 2007년 현재 어머니의 맛을 찾아 떠나는 '구르메'(Gourmet) 여행이 붐을 맞았었다(원융희, 2007: 127). 일본은 전통 향토음식을 자원화하고 있다. 각 지역의 향토요리들은 재료, 모양, 맛, 그릇, 먹는 방법 등에서 지역적 개성을 갖고 있으며, 휴대가 간편하게 도모하고 있다. 특히 일본의 유자와 온천마을은 규모가 작은 마을이지만 연간 방문객이 600만명 이상이 되었다. 이곳은 노벨상을 받게 된 소설인 '설국'의 탄생지로 알려지면서 유명해졌다. 방문객들은 '설국'에서 보지 못했던 이미지와 설국의 감동을 고스란히 느끼게 하는 이야기 관광을 즐기는 것이다. 곧 이야기 전달과 체험을 스토리텔링 관광 중심으로 제공하여 성공하였다(김우정, 2008: 35-36). 일본의 경우 '흥미있는 판매조직'의 관점에서 접근하는 지산지소(地産地消)와 '소바야' 레스토랑의 사례를 참고할 수 있다. 지산지소는 지역생산물의 지역소비를 말하며, '소바야'는 일본 중산간지역의 고령화 현상을 극복하기 위하여 대두된, 곧 농림을 새로운 각도에서 파악하고, 농(農)과 식(食)에 새로운 가능성을 심고자 하는 운동이다. 예컨대 농촌레스토랑인 '지소야'를 개설, 지산지소운동을 펼치는데, 토치기현 모테기쵸의 농촌 레스토랑(소바노 사토마기스)은 지역 메밀을 주식품으로 한 향토음식 특성을 최대화하고자 한다. 이들 지역 중 마기노 지구는 물가의 하안단구가 있어, 나카가와의 안개가 메밀 재배에 좋은 영향을 주어 양질의 메밀이 생산되고 있다. 품질을 바탕으로 고객을 모으고, 거기에 향토의 야채, 은어 텐푸라 등을 곁들여 지역특산물

로 명품화하여 성공하였다. 일본의 음식문화는 처음부터 끝까지 아무리 사소한 부분이라도 철저히 일본방식을 고집한다. 예컨대 음식점에 들어가서 나올 때까지 보고, 듣고, 먹는 모든 것 하나하나에 일본문화를 베어 놓게 한다. 일본음식에 매니아가 날로 늘어나게 하는 근본적 성공요인이다(다음, 후쿠오카 카페; http://cafe.daum.net/fukouka).

둘째, 캐나다는 자생 18종의 단풍나무 당액, 단풍 시럽, 단풍 파이 등을 상품화하고 패키지로 골프와 바다가제 등의 식도락 관광과 연계하고 있다. 예를 들어 다문화사회인 캐나다의 그리스계 캐나다인의 대표적인 여름축제인 '댄포스 음식축제' 사례 소개한다(윤인진, 2006: 91−94). 우선 핵심적인 사항은 웰빙을 중심으로 한 와인 등 먹거리 개발 볼거리 및 체험거리를 입체화하여 성공으로 유도하였다는 점이다. 주요 성공요인으로는 ① 음식소재 중심 ② 예술과 오락의 가미 ③ 안전과 교통의 정비 및 ④ 축제와 상업의 조화를 들 수 있으며, '댄포스 음식축제'의 주요 효과로는 ① 민간자본의 투자 ② 관광수입의 증대 ③ 다문화주의의 심화 및 ④ 일반인의 음식문화 체험을 통한 만족도 증대 등이다.

셋째, 프랑스 와인개발의 경우 ① 타지역 배타적인 지역특성화 산업정책 ② 지역자체적인 브랜드지역 연합 구성 ③ 코냑의 원산지로서의 지역홍보와 국제홍보 및 ④ 지역연합의 지역민의 문화생활의 질 제고를 위한 다양한 기여 등에 있었다(전형연·차지영, 2006.8 : 594−95). 예를 들면 프랑스의 보르도 지방의 와인투어(Wine tour)는 보르도 지방의 전통양식으로 꾸며진 호화스런 특급호텔에 머물거나 메독(Medod) 지역의 귀족의 대저택에 머무르며 현지 가이드와 함께 즐길 수 있는 다양한 경험을 할 수 있는 프로그램으로 구성되어 있다(고종원·최영수, 2005: 37−39). 브르고뉴의 맞춤형 와인투어의 프로그램은 브르고뉴 특유의 호텔에 머무르며 지역별 외인특성에 중점한 강의를 수강하고 그에 따른 음식과 와인을 시식한다. 주방장이 직접 요리강습과 포도주 시음회 및 패기키화하여 제공하거나 지역별 테마여행, 녹색관광을 제공한다. 또 다른 프로그램은 포도 추출물로 온천욕을 즐기게 하거나, 체질에 따른 포도 요법 등으로 현대인의 질병과 스트레스 해소에 도움을 주는 방법으로 광광객들을 유인하는데, 이처럼 프랑스가 세계적인 관광지로서 명성을 유지하는 것은 음식 중심의 관광서비스에 기인하고 있다는 점에서 우리에게 시사하는 바가 크다. 끝으로, 덴마크의 경우도 치즈, 버터, 우유 등 주요 식품에 자국의 토속적 '이야기 넣기'를 통하여 판

로를 개척한다.

(2) 외국 음식 축제의 시사점

첫째, 우선 핵심적인 사항은 웰빙을 중심으로 한 와인 등 먹거리 개발, 볼거리 및 체험거리를 입체화하여 성공으로 유도하였다는 점이며, 주요 성공요인으로는 ① 음식소재 중심 ② 예술과 오락의 가미 ③ 안전과 교통의 정비 및 ④ 축제와 상업의 조화를 들 수 있으며, '댄포스 음식축제'의 주요 효과로는 ① 민간자본의 투자 ② 관광수입의 증대 ③ 다문화주의의 심화 및 ④ 일반인의 음식문화 체험을 통한 만족도 증대 등이다(윤인진, 2006 가을, 겨울: 91–94).

둘째, 지역특성화 및 전통의 고수이다. 프랑스 와인개발의 경우도 ① 타 지역배타적인 지역특성화 산업정책 ② 지역자체적인 브랜드지역 연합 구성 ③ 코냑의 원산지로서의 지역홍보와 국제 홍보 및 ④ 지역연합의 지역민의 문화생활의 질 제고를 위한 다양한 기여 등에 있었다(전형연, 차지영, 2006.8: 594–95).

셋째, 철저하게 소비자, 방문객 중심이라는 점이다(조선일보, 2008.9.1.). 예컨대 매년 7~8월 열리는 싱가포르와 서울시의 '푸드 페스티발'을 비교해 보면 싱가포르는 안내소에서 쿠폰 3장을 받아 지정된 식당에서 10가지 메뉴를 맛 볼 수 있는 '고객중심'의 프로그램과 영어중심의 통역시스템이 완벽한데, 서울시는 10가지 음식 가이드 북 중에서 비빔밥, 전통 술 및 불고기뿐이며, 영어 통역이 제로 수준이다. 또한 '판매 위주'의 행사라는 점에서 외국인들의 호응을 얻기가 어렵다는 점이다.

4 전통음식의 가지와 차림새

전통음식의 종류를 보면 다음과 같이 말할 수 있다.

1) 각 지방의 향토음식

이름난 향토음식을 지명별로 보면, 안동은 식혜·칼국수, 원산은 해물잡채, 평양은 냉면, 연안은 식혜, 대구는 따로 국밥, 진주는 비빔밥, 순창은 고추장, 전

주하면 전주 비빔밥이나 콩나물국밥, 공주는 깍두기, 간월도 섬은 어리굴젓, 광천은 새우젓, 개성은 약과자 경단, 동래는 파전, 강릉은 방울증편으로 특화되다시피 지역을 대표하는 음식들이 있다.

2) 명절음식

명절음식으로는 설 음식(떡국, 수정과, 식혜, 다식, 유과)·대보름 음식(오곡밥, 약밥, 묵나물)·삼월 삼짇날 음식(꽃떡, 탕평책)·사월 초파일 음식(쑥떡, 미나리강회)·단오 음식(수리치떡, 증편)·유두 음식(국수, 보리수단)·한가위 음식(송편, 토란국, 닭찜)·중구절 음식(국화전, 인절미)·상달 음식(시루떡, 신선로, 전골)·동지 음식(팥죽)·제석 음식(비빔밥, 식혜, 수정과) 등이 있는데, 이들 음식은 시절음식과 대동소이하다.

3) 전통술의 산지

전통술의 산지를 보면,

서울 : 삼해주(三亥酒)
경기 : 부의주(浮蟻酒)·계명주(鷄鳴酒)·문배주
제주 : 오메기술
함양 : 국화주(菊花酒)·송근주(松根酒)
진도 : 홍주(紅酒)
면천 : 두견주(杜鵑酒)
영광 : 강화주
전주 : 이강주(梨薑酒)
아산 : 연엽주(蓮葉酒)
선산 : 약주(藥酒) 일명 송로주(松露酒)
여산 : 호산춘(壺山春)
마천 : 옥수수술
김천 : 과하주(過夏酒)

한산 : 소곡주

호남 : 죽력고(竹瀝膏)

평양 : 관서감홍로(關西甘紅露)

안동 : 소주(燒酒)·송화주(松花酒)

경주 : 교동법주(校洞法酒)

5 음식문화 스토리텔링 사례

1) 스토리텔링을 이용한 광주전남 향토음식 해설

음식이라는 문화콘텐츠를 활용한 상품화 사례로 스토리텔링기법을 적용한 연구는 아직 미진한 실정이다. 향토음식과 스토리텔링에 대한 선행연구가 몇 편 등장하지만 아직 기초적인 단계이다. 향토음식은 음식이라는 제품에 음식과 관련된 다양한 이야기나 문화 등을 콘텐츠화하면 향토음식의 매력증진과 부가가치를 향상시킨 상품화에 도움이 된다. 이러한 과정들이 고객들에게는 방문욕구와 동기를 부여하게 되고 보다 강력한 이미지로 형성되어 잠재 고객들에게 홍보하는 중요한 수단이 되기도 한다. 스토리와 향토음식이 결합되어 상품과 소비자는 원활한 커뮤니케이션을 할 수 있고, 이것은 향토음식의 이미지를 상승시키고 관광상품으로 소비자에게 포지셔닝을 하는 데 중요한 기능을 하게 된다.

지역의 향토음식이 관광상품으로서 관광객들에게 다량소비되도록 하기 위해서 지역의 특성에 맞는 정서적 체험을 유지시켜야 하고, 그 반응을 유발시키기 위해서는 스토리와 접목해야 한다. 스토리텔링은 상품의 역사성과 친근함을 통해 소비자를 설득한다기보다는 소비자와 공감하는 전략 중 하나가 되는 것이다. 일례로 원조 논쟁을 하는 이유는 바로 음식의 역사와 스토리를 동시에 주는 효과가 있다. 따라서 이를 통해 향토음식을 그 지역의 뿌리 깊은 역사와 문화를 배경으로 하는 명품으로서의 가치를 만들어 내야 한다.

지역에서 오랫동안 뿌리내리고 살아온 선조로부터 대대로 내려오는 이야기적 구조를 가지고 명가의 집안내력, 종택 및 명가 대표음식의 유래 및 만드는 방법의 특성을 파악하여 각 향토음식에 대한 단계적 접근방법을 시도한 연구를 살펴보기로 하자. 각 향토 음식에 대한 스토리텔링적인 정의를 내리고자 다음과

영광지역 특산물 조기를 이용한 향토음식 '조기찜' 스토리텔링

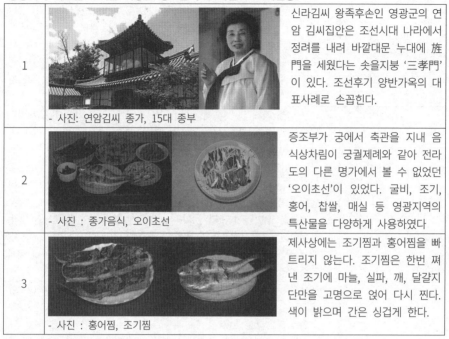

1	- 사진: 연암김씨 종가, 15대 종부	신라김씨 왕족후손인 영광군의 연암 김씨집안은 조선시대 나라에서 정려를 내려 바깥대문 누대에 旌門을 세웠다는 솟을지붕 '三孝門'이 있다. 조선후기 양반가옥의 대표사례로 손꼽힌다.
2	- 사진 : 종가음식, 오이초선	증조부가 궁에서 축관을 지내 음식상차림이 궁궐제례와 같아 전라도의 다른 명가에서 볼 수 없었던 '오이초선'이 있었다. 굴비, 조기, 홍어, 찹쌀, 매실 등 영광지역의 특산물을 다양하게 사용하였다
3	- 사진 : 홍어찜, 조기찜	제사상에는 조기찜과 홍어찜을 빠트리지 않는다. 조기찜은 한번 쪄낸 조기에 마늘, 실파, 깨, 달걀지단만을 고명으로 얹어 다시 찐다. 색이 밝으며 간은 싱겁게 한다.

자료 : 김지현·진양호. 2012

같이 단계별(3단계)로 설정하여 다음과 같이 정리할 수 있을 것이다(김지현·진양호. 2012).

- 1단계 : 명가의 역사적 인물 및 집안내력, 고택에 얽힌 이야기
- 2단계 : 명가음식에 얽힌 집안의 일화 및 식문화
- 3단계 : 명가음식 만드는 방법

광주전남 향토음식의 스토리텔링 사례

지역	향토음식명	스토리텔링적 정의
광주광역시	황토오리찜 찔기미게젓	① 양림동에 있는 '개비석'으로 널리 알려진 온양정씨 집안은 고려왕건이 시조. 보천에 호장벼슬을 내렸고, 광주부윤 정광호 집안으로 조선후기와 한말 당시 만석꾼 집안

		② 소작지에서 올라오는 음식재료가 다양하고 풍부했으며, 젓갈, 김치맛이 유명하며, 황토오리찜은 여름철 집안어른들의 보양식이었고, 갯벌에서 사는 '뻘게'는 길쭉한 게를 일컫는 말로, 전라도 사투리로 '찔게미'로 불림 ③ 오리뱃속에 찹쌀, 대추, 황기, 밤, 마늘을 넣고 지푸라기로 꿰맨 다음 지푸라기에 황토를 발라 솔잎을 깐 가마솥에 찐다. 게에 간장, 생강을 넣어 간장을 끓여 붓고 게를 맷돌에 갈아 간장과 섞어 양념
나주시	반지, 가죽잎 부각	① 나주 김해 김씨 집안은 해남원님, 김상호 제헌 국회의원, 김동규 법무부차관, 김동환 광주시장 등을 배출한 대표적인 호남양반가이며 나주에서 손꼽히는 천석꾼 집안 ② 나주양반가의 김치반지는 초가을에 끝이 빨갛게 약이 오른 풋고추로 담고, 국물을 붓는다. 붉은 빛이 나는 부각은 참가죽나무에서 딴 어린 잎으로 만들며 향이 강함 ③ 풋고추를 처마밑에 말려서 학독에 거칠게 갈아 토하젓, 마늘, 생강, 새우젓을 갈아 찹쌀풀과 섞어 절인 배추에 비비고, 잔새우를 끓여 받친 젓국과 국물을 붓는다. 부각은 고추장, 청장을 넣어 찹쌀풀을 써서 가죽잎에 발라가며 말린 다음 들기름을 발라 석쇠에 구움
	동아전과, 장아찌	① 풍산리 도래마을은 홍한의가 조선 중종때 터를 잡고 집성촌을 이루었으며, 홍기헌가옥은 중요민속자료로지정, 사랑채는 건축 당시 호화주택으로서 그대로 보존 ② 다양한 장류를 이용한 장아찌, 물엿을 이용한 전과, 술로 빚은 떡 등 재료도 다양 ③ 동아전과는 10월쯤 분이 하얗게 일어난 동아를 썰어 꼬막가루를 묻혀 말린 다음, 물엿과 물을 동량 넣고 가마솥에서 약불로 졸이고, 장아찌는 더덕은 고추장, 표고버섯은 집에서 담은 간장, 고춧잎은 된장으로 담음
화순군	흑두부	① 송광사는 신라말 혜린선사에 의해 창건, 한국 불교의 새로운 전통을 확립하였고, 송광사 현고 스님이 조선시대 대학자 학포 양팽손의 후손 양덕승에게 전수해 준 사찰음식 ② 흑두부는, 사찰에서 육식을 금하는 스님들의 단백질 공급원으로서 절에서도 특별한 날만 보는 귀한 음식이었으며, '검정콩두부'나 '검은두부'라고 불렸음 ③ 검정콩을 5시간 물에 불려 맷돌로 간 뒤 무쇠솥에 넣어 참나무 장작불로 끓이며 주걱으로 저어 바닷물 간수를 붓고, 틀에 부어 돌로 눌러 모양을 만듦
해남군	비자강정	① 520여 년간 살아온 대표적 동족마을로 조선시대 문신 대표적 시조시

	녹차설기	인인 윤선도의 고택인 '녹우당', '어초은사당', '추원당'이 있음. 녹우당(綠雨堂)은 조선조 효종의 스승 고산을 가까이 두고자 수원에 하사한 집을 1669년 뱃길로 옮겨와 다시 지은 집, 안채와 사랑채가 'ㅁ자형'으로 구성되어, 조선시대 상류층 주택의 모습을 잘 나타내며 사적 제167호 ② 마을뒷산 중록에 해남 윤씨 선조들이 조성한 '비자나무숲'에서 열리는 비자를 이용한 이 가문만의 독창적인 비자강정은 비자 특유의 쌉싸래한 맛이 있음 ③ 비자껍질을 벗겨 엿, 꿀을 발라 말리기를 수차례 반복하고, 통깨를 묻힌다. 설기는 말차를 멥쌀가루와 섞고 흰맵쌀 가루와 켜켜로 넣어 찜
담양군	불뚱지, 고추장	① 가사문학을 세운 송강의 터로 400년 된 마을로, 식영정, 서하당, 소쇄원, 환벽당 취가정, 독수정이 있고, 광주 전남의 도학사상과 선비정신의 맥이 흐르는 곳임 ② 400년째 이어져 내려오는 상추 씨앗으로 초여름 잠깐 재배하여 '불뚱지'를 담는데, 씨를 맺기 전 연할 때, 뿌리부터 줄기, 짧은 잎 사용, 색깔이 검고, 대가 길며 향이 있음 ③ 상추에 굵은 소금을 뿌리고, 간수에 담갔다 건져, 확독에서 고추와 마늘, 양파를 갈아 비벼 담는다. 고추장은 찰밥과 메주가루, 고춧가루만으로 만듦

자료: 김지현·진양호. 2012

2) 경기도 남양주시 구암모꼬지터 음식문화 스토리텔링

구암 모꼬지터의 스토리텔링 연계적용 (모꼬지밥상)

음식메뉴	1) 옥수수술 2) 옥수수조청 3) 옥수수밥
설화내용	*귀신도 맛에 놀란 옥수수 막걸리 둘째 아우 장가를 들이려고 영감 마누라가 법원리에 가서 장을 나가서 국수를 먹고 옥수수막걸리를 먹고 장을 봐가지고 왔다. 부인 몸에 붙은 귀신이 무덤에 음식을 차려달라고 해서 국수고 고기고 막걸리와 함께 무덤 앞에 놓아 주고와 청을 들어주고 해를 면했다. *모꼬지터 순수 우리말로 여러 사람이 놀이나 잔치로 모이는 곳이라는 말
메뉴설명	옛날 영감 마누라가 둘째 아우를 장가보내려고 장보러 갔다가 몸에 붙은 귀신의 뜻대로 무덤 앞에 국수와 고기를 막걸리와 함께 차려 놓아 주고와 청을 들어 주어 해를 면했다는 이야기로 귀신도 맛에 놀란 옥수수 막걸리를 모꼬지터에서 소개합니다.
스토리텔링내용	모꼬지터의 '모인다'는 의미를 불어넣어 다양한 체험 메뉴를 소개하는 모꼬지밥상

구암 모꼬지터의 스토리텔링 연계적용 (고종밥상)

음식메뉴	1) 식사: 연잎찰밥 연근김치 연잎국수 연잎찹쌀죽연근조림 2) 식후: 경기도 남양주지역의 특산물인연잎을 이용한 연잎요거트
설화내용	*예전에 한 놈이 장가를 가서 연근김치를 먹어보고 어찌나 맛있던지 자다가 생각나서 마루 찬장에 가서 단지에 손을 넣어 연근김치를 움켜쥐었는데 단지 안에서 손이 빠지지 않자 팔을 휘둘렀다. 그러자 단지가 장인어른의 머리에 맞아 깨졌고, 사내는 연근김치를 꺼내어 먹을 수 있었다.
메뉴설명	고종은 건청궁을 지으면서 옛후원인 서현정 일대를 새롭게 조성하였는데 연못을 파서 한가운데 인공 섬을 만들고 그 위에 육모지붕을 얹은 2층 정자를 지어서 "향기가 멀리 퍼져 나간다."라는 뜻으로 향원정이라 불렀는데, 향원정의 발밑은 수련과 연꽃이 호위하듯 둘러싸고 있다. 고종을 위해 지은 '궁 안의 궁'이 바로 향원정인데, 고종은 이 향원정의 연꽃을 매우 좋아하셨다. 이렇듯 고종이 좋아하셨던 연꽃을 떠올리며 연잎과 연근을 이용한 요리를 모꼬지터에서 선보여 드립니다.
스토리텔링내용	고종이 좋아했던 향원정의 향기를 담은 고종 연꽃밥상

구암 모꼬지터의 스토리텔링 연계적용 (구암밥상)

음식메뉴	1) 식사: 9가지 산채나물과 고종이 좋아하던 맥적을 이용한 뽕잎밀쌈 2) 곁들임 찬: 뽕잎간장장아찌, 뽕잎된장수제비 3) 후식: 뽕잎 송편
설화내용	9개의 바위를 뜻함. 조선시대부터 한말까지 대부분의 지역이 상도면의 지역이었다. 1914년 구곡리의 '구'자와 응암리의 '암'자를 따서 '구암리'라 하여 화도에 편제 되었다. *도깨비가 돈을 여기저기다 감춰두고 다녔다. 그래서 그 돈을 찾아 부자가 되었다. 또 송편을 해놓으면 소나무에다 전부 매달아 놓아 그것을 떼어내다 먹기도 하였다고 한다.
메뉴설명	모꼬지터의 구암이 연상시키는 이미지를 떠올려, 구절판을 응용한 작은 조약돌 위에 9가지 찬을 올립니다. 여기에 남양주 지역에서 직접 재배한 농산물을 이용하여, 고종이 좋아하던 음식과 맥적을 뽕잎과 함께 즐겨보세요. 그리고 도깨비가 돈 만큼이나 귀하게 여겼던 송편과 몸에 좋은 뽕잎과의 환상적인 만남의 세계로 초대합니다.
스토리텔링내용	맥적과 9개의 바위를 뜻하는 구암의 이미지를 살린 구암밥상과 건강을 생각하는 뽕잎 상차림.

6 창녕 조씨 종갓집 음식 스토리텔링 적용 사례[7)]

1) 스토리 발굴

스토리텔링을 위한 가장 기초적인 단계로 스토리의 발굴은 가장 중요하다. 어떠한 스토리가 있는지, 어느 정도의 스토리가 있는지에 대한 연구를 통해 생산성이 담보된 가치있는 콘텐츠를 발굴하는 단계이다.

(1) 창녕 조씨의 종갓집 음식(300년)

향토음식의 정체성을 전승시키는 주체가 지역사회 구성원이며, 그것을 향유하는 계층 또한 지역사회 구성원이다. 따라서 향토음식은 특정지역 구성원들이 즐겨먹던 음식이거나 특정 집안에 전해 내려온다. 선대로부터 전해 내려오는 상차림과 손맛이 종갓집의 전통과 더불어 전승되고 있다.

창녕 조씨의 종갓집 음식의 스토리 발굴 내용

테마	주요내용
창년 조씨의 종갓집 음식	·9대째 내려오는 종갓집의 농사음식 ·음식점을 하게 된 배경과 고민
농경문화와 음식의 만남	·마을에서 모내기 때 먹던 음식 ·모내기로 고생한 남편을 위로하는 부인의 마음
질, 질꾼, 질터, 질먹는 날 이야기	·모를 심는 날의 일꾼과 일꾼 수 ·모내기가 끝나고 잔칫상을 나눠먹는 장소와 질먹는 날의 재미있는 이야기

자료: 최정숙·박한식, 2009: 141

"제가 창녕 조씨 맏며느리로 서지마을 종갓집에서 9대째를 살고 있어요. 예전부터 농사일을 하면서 종갓집 대대로 먹던 음식이 있는데요. 집안에 찾아오는 손님을 대접하면서 저희 집 음식이 맛있다는 소문이 났어요. 그래서 여러 군데서 음식점을 운영하라는 말을 많이 들었죠. 초기에는 우리 종갓집에 전해지는 음식들을 가지고 장사를 한다는 게 자칫 조상들께 누를 끼치는 것 같아 한참을 망설였어요."

7) 이 부분은 최정숙·박한식, 2009: 137-145 연구를 인용하였다.

(2) 농경문화와 음식의 만남

향토음식은 지역의 농경생활문화와도 밀접한 관련이 있다. 현재는 많이 사라졌지만 농경사회에 농업과 함께 그 지역에서 생산되는 음식의 재료로 독특한 향토음식을 유지·발전시키고 있다. 옛날의 향토음식을 통해 농촌생활문화를 엿볼 수 있다.

"우리 마을에서 전해 내려오는 특색있는 향토음식을 상품화하기 위해 농경생활과 관련이 있는 음식을 개발하는 게 좋겠다고 생각했어요. 우리 마을은 주로 논농사를 예전부터 많이 지었는데 모내기철 일꾼들을 위해 음식을 장만해서 광주리에 이고 가, 들판이나 논두렁에 펼쳐놓고 먹던 들밥도 생각하게 되었구요. 모내기하고 수확하느라 바쁜 시기에 두레·품앗이로 이웃끼리 도우며 살던 우리 민족의 농경문화도 좋을 것 같았어요. 또 예전엔 이웃들의 도움으로 모내기가 끝난 뒤 다시 일꾼들과 어울려 한 상 차려 먹었던 생각이 났어요. 논에서 모내기하느라 고생한 남편을 위로하는 뜻으로 부인이 마련한 음식이었죠. 일꾼들에게 집안의 음식 솜씨를 자랑하는 뜻도 담겨 있고요.

한 조리의 쌀은 두 사람 몫의 밥이 되었습니다. 오늘의 질이 25명, 객식구를 또 그렇게 잡으면 오륙십 여명. 그러면 씻은 쌀이 30조리, 두어 말이면 될 것 같은 쌀을 어머니는 끝이 없이 퍼냅니다. … 중략 … 이애걸이 참을 내고 잇달아 아침준비, 또 첫 참, 점심, 술깨는 참, 세참, 야지랑참, 아주머니들의 능숙한 손놀림과 상상도 못할 반찬의 양에 새댁은 속으로 놀라는 일 뿐입니다. 씨종지떡은 저희 마을에서 대대로 모심기 철에 먹었던 바라지 떡인데요. 모판에 쓰고 남은 종자 볍씨를 빻아 호박고지, 대추, 밤, 콩, 팥, 감껍질 등과 햇쑥을 섞어 만든 떡이죠. 마지막 남은 볍씨로 버무린 떡이라고 해서 이름이 그렇게 된 것 같아요."

(3) 질, 질꾼, 질터, 질먹는 날 이야기

서지마을 농경생활에서 사용되는 용어를 활용하여 그 의미를 되새겨 현대에 적용하는 것을 발굴하였다. '질'은 모를 심는 날의 일꾼 수를 의미하고, '질꾼'은 모를 심는 일꾼, '질짠다'는 모심은 일정을 계획하는 일, '질먹다'는 일꾼들의 잔치를 의미한다.

"논농사일은 이렇게 질이 들어가야 말이 어우러집니다. 큰 댁에서 이애걸이한 모심기는 이 논 저 논을 돌아 골짜기 다락논까지 모꼴을 놓자면 한 달은 실히 걸립니다. 중략. 모심던 품앗이는 어떻게 되는지, 질꾼들의 근황도 일년에 한번씩은 챙겨야 됩니다. 무엇보다 지친 심신을 하루 푹 쉬고 싶습니다. 질먹는 날입니다. 온 봄을 허리 펼 새 없던 질꾼을 생각하면 안식구들은 아까울 것이 없습니다. 어머니는 정성들여 질꾼상을 차립니다. 올해는 전매총각이 스무살이 되는 해입니다. 씨종지떡이랑 총각 판례떡도 해야 합니다. 큰댁 주위의 키 큰 소나무 그늘은 어디나 질터입니다. 이집 저집에서 모여든 음식은 과녕터말기를 금새 들뜬 잔치자리로 만듭니다. 마을어른상, 선군상, 질꾼상 차례대로 음식상이 나옵니다. 술은 어른들상에 올리고 상일꾼은 사회를 봅니다.

2) 스토리 연출

스토리 발굴을 통해 음식점이라는 장소 또는 공간과 음식의 메뉴를 개발하고 이를 어떻게 연출하고 의미를 부여하느냐가 관건이다. 향토음식점에 어울리는 공간과 건축물의 구조 등 내외부적인 물리적 환경과 더불어 음식과 관련있는 비물리적인 환경의 구성도 매우 중요하다. 모내기를 통하여 마을 사람들이 함께 화합하고 함께 기원하며, 한 해의 결실을 기대하는 즉, 농촌사람들에게는 하나의 의식이며, 축제이며 중요한 문화이다. 못밥과 질상도 한 해의 농사의 기대와 기원을 그대로 담은 음식이며 하늘의 순리를 따라 살아가는 농부들의 삶과 맛을 전해 준다.

(1) 공간과 건축 등 물리적 환경

"저희 집은 강릉시에서 향토음식농가로 지정받았어요. 향토음식점으로 운영하기 위해 식당건물과 안내판, 굴피지붕, 내부 인테리어, 화장실, 식당 주변 벤치, 농사짓는 도구들, 친환경농업 생산물을 자연스럽게 보여주고 있어요. 전통음식을 제공하는 식당으로서 전통적인 시설의 모습과 고풍스러운 분위기를 전해주고 싶었어요. 시설물은 지을 때도 그런 측면에서 고민을 많이 하고 전통가옥을 짓는 분들께 조언도 많이 구했어요."

(2) 못밥

못밥은 농촌에서 모내기 할 때 함께 일을 하던 일꾼들이 먹던 음식이다. 농

촌의 이러한 농경생활문화를 현재에 그대로 그 의미를 살려 재현한 것이다. 못밥의 의미를 전해 주기 위해 메뉴와 음식에 대한 스토리를 전개하였다.

"못밥은 모내기를 할 때 일하는 마을사람들에게 먹이던 음식이죠. 못밥은 농촌 지역이면 어디든지 다 있을 겁니다. 다른 지역에서도 못밥을 먹는 이벤트가 간혹 진행이 되더라구요. 그런데 저희는 그것을 농경문화의 중요한 특징으로 보고 음식으로 개발했어요. 저희 집에서 판매하고 있는 못밥은 흰쌀에 팥을 넣는 것이 특징인데 붉은 색의 팥이 액을 물리친다는 속설이 있잖아요. 그리고 모내기 일꾼들이 고된 일을 하는데 영양섭취를 해서 일을 하는 데 문제가 되지 않게 하자는 취지로 했어요. 현재 못밥의 상차림은 밥과 국은 나무그릇에 담겨 나와요. 들밥 먹는 분위기를 느끼게 해주자는 거죠. 평범해 보이는 상차림이지만, 모두 깔끔한 맛을 자랑하는 친환경 음식이예요. 부새우탕이 독특하게 제공되는데요. 그건 경포호에서만 잡힌다는 부새우(작은 민물새우)를 끓여낸 탕이예요. 초당두부 외에 갖가지 나물들과 해산물, 묵은 김치 등을 고객에게 제공해요."

(3) 질상

질상이란 이름은 이웃끼리 모내기를 도울 때 꾸려진 한 무리의 일꾼을 한 질이라 부른 데서 나왔다. 대개 논 주인의 부인이 남편과 일꾼들을 위해 음식을 장만한 뒤 마을 당산나무 밑이나 숲속 널찍한 곳에 모여앉아 풍년을 기원하며 먹고 마시는 자리였다. 때에 따라선 일꾼들이 저마다 한두 가지씩 마련해 온 음식을 함께 나눠먹기도 했다고 한다. <그림>에 질상 상차림의 음식메뉴 장면이 나타나 있다.

"질상은 못밥보다 한 등급 높은 상차림이라고 생각하면 돼요. 못밥 차림을 기본으로 하고 여기에 씨종지떡을 내죠. 모판에 뿌리고 남은 볍씨를 찧어 만든 떡으로, 곡식이 소진돼 가던 모내기철 귀하게 먹던 음식이죠. 질상의 메뉴로는 명태찜, 감자조림, 고추튀김, 시금치, 잡채, 전(야채, 단호박), 메밀전병, 두부전, 백김치, 김치, 마늘장아찌, 마늘종, 깻잎, 포식해(어포들을 잘게 썰어 만든 식혜), 떡볶이, 머위, 고사리, 고춧잎, 지누아리장아찌, 매실장아찌, 생선과 생미역, 코다리찜, 삼색나물, 숭늉 등이 제공되고 계절에 따른 메뉴가 달라져요."

질상 상차림 외 음식메뉴

| 질상차림상 | 흰밥에 팥이 추가된 음식 | 씨종지떡 |

자료: 최정숙·박한식, 2009: 142

3) 스토리 체험

스토리 체험은 향토음식을 먹는 것과 더불어 그 음식에 대한 스토리를 직접 듣거나 책이나 안내책자 등을 통해 소개되는 정보를 직접 습득하는 것을 통해서 가능하다. 그뿐만 아니라 향토음식과 어울리는 음식점의 건축물, 공간구성, 내외부 환경, 종업원의 복장과 서비스, 맛 등을 종합적으로 관광객들은 체험하게 된다. 따라서 향토음식과 관련된 일련의 유무형 이미지를 스토리와 결부하여 체험하게 하는 것이 필요하다.

(1) 물리적 환경

"식당 옆에 굴피집이 있어요. 저 집을 수리할 때 고민도 많이 했어요. 과연 어떻게 짓는 것이 가장 좋은 것일지. 중략. '이 집은 절대 잘 지으면 안 됩니다. 촌스럽고 못 지은 것 같아 잘 지은 집이 되어야 한다구요.' … 중략 … '이 집은 그대로 살립시다. 나름대로 잘 지은 집입니다. 헐고 새로 지으면 백년이 넘는 세월을 그냥 잃어버리는 것입니다. 그건 세상 어느 곳에도 어떻게 해도 찾을 수 없는 것입니다.'"

"저희 식당 앞 논에서 검정쌀을 재배하고 있는데 여름철에 메뚜기들이 뛰어놀아 방문객들이 매우 좋아해요. 친환경 농산물을 직접 보고 먹으니 더욱 신뢰가 간다고 하더군요. 2007년 농촌진흥청에서 농가맛집으로 선정이 되면서 사업비를 지원받았는데요. 그래서 도시 주부들이나 어린이들을 대상으로 음식체험이나 농

사, 농업체험을 진행해요. 농경문화와 그에 따른 음식에 대한 해설도 준비를 하고 음식을 먹으면서 그 음식에 대한 이야기를 들려주고 있어요."

온라인상의 스토리 공유 사례

강릉에서 널리 알려진 밥집입니다. 경포주민센터 맞은편 시골길로 들어가 몇 차례 꺾고 돌아야 만날 수 있습니다.	시골 외가에라도 들어서는 기분이 듭니다. 어떻게 이런 곳에 음식점을… 여기가 음식점으로 쓰는 별채입니다.	"질상"은 모내기가 끝나고 나눠먹는 일종의 잔치음식이라고 합니다	씨종지떡이라는 백설기
후식용으로 옥수수도 나옵니다.	식혜도 나옵니다.	굴피집은 추측건대 손님이 많을 경우를 대비하여 수리하여 복원한 듯 합니다.	따가운 8월의 햇살 아래 해바라기가 키 자랑을 합니다. 동네가 참 예쁩니다.

자료: 최정숙·박한식, 2009: 142
싸이월드블로그, http://cyhome.cyworld.com/?home_id=a2022106&postSeq=2626424에서 참고.

(2) 비물리적 환경

"종갓집 대대로 전해오는 전통의 맛을 고수하기 위해 고생을 많이 했어요. 농산물 재료 값이 비싸도 친환경 농산물만 고집해요. 음식물을 담는 그릇, 실내장식 하나하나에도 정성이 들어갔죠. 중략. 찾아 오시는 손님들이 보시도록 직접 무말랭이, 호박 이런 것들을 말리고 해요. 이런 것들이 손님들에게 더 호감을 주는 것 같더라구요. 손님들이 찾아오면 될 수 있으면 시간을 내서라도 음식의 유래와 주변 시설에 대한 소개를 해 주고 있어요. 기자분들도 많이 오시고 중요한 분들이 오시면 바쁘더라도 해요. 그러한 것들이 입소문을 타고 많이 전해진 것 같아요. 그게 바로 저희집에 대한 이미지고 손님들에 대한 서비스라고 생각해요."

4) 스토리 공유

스토리의 공유는 스토리와 방문객이 만들어낸 스토리 간의 활발한 교류를 통해 공동의 스토리를 만들어 내는 과정이다(Choi & Lim, 2008). 향토음식의 경우 신문기사와 여행잡지, TV 프로그램 등 대중매체를 통해 정보가 제공되고 인터넷 커뮤니티나 블로그 등을 통해 음식점의 맛 소개가 일반적이다. 현대에 와서 인터넷을 매개로 한 온라인 커뮤니티의 강화로 온라인에서 제공되는 정보는 막강한 힘을 발휘한다. 또한 이러한 이야기는 다양한 사람들에 의해 생성되고 가공되면서 상호작용(interactive)을 통해 새로운 스토리로 전파되는 가치사슬을 형성한다.

> 못밥, 질상 같은 이름만큼이나 음식은 개성이 있다. 우선 반주로 송죽두견주라는 술이 있다. 찹쌀, 멥쌀, 흑미, 차좁쌀 따위 재료에 누룩과 솔잎, 진달래꽃이 들어간다. 중략. 한정식 맛을 소박하게 음미할 수 있는 식단으로는 1만원짜리 질밥이 무난하다. 계절에 따라 나오는 음식에 차이가 있는데 메밀전, 삼색나물, 잡채, 코다리찜, 집된장으로 끓인 찌개, 생선과 생미역, 젓갈 따위가 나온다. 종갓집에 초대받아 소박하게 한상 대접을 받은 느낌이 제대로 든다(주간동아, 2008).

> 최영간 대표님과의 이야기를 나누며 모내기라는 행사가 단순히 모를 심어 한 해의 농사를 시작하는 행위로만 알고 있었던 나에게 모내기를 통하여 마을사람들이 함께 화합하고, 함께 기원하며, 한해의 결실을 기대하는 즉, 농촌사람들에게는 하나의 의식이며, 축제이며 중요한 문화였음을 알게 되었다. 중략. 못밥과 질상 또한 이러한 한 해의 농사의 기대와 기원을 그대로 담은 음식이며 하늘의 순리를 따라 살아가는 농부들의 삶과 맛을 지키고 싶었다는 최대표님의 정성과 마음을 음식을 맛보기 전부터 느낄 수 있었다(다음카페 현대여행클럽 여행후기 중에서).

향토음식 체험 후 스토리의 공유를 위해 인터넷 커뮤니티에 사진 이미지와 향토음식과 음식점 등에 대한 후기를 작성하여 온라인상에서 정보가 제공되면 효과는 더 클 것이다. 스토리의 공유를 통해 잠재 관광객들이 정보를 수집하여 음식점을 방문하게 되고 또 다른 스토리의 체험으로 새로운 스토리의 공유가 지속적으로 형성되게 된다.

이상에서 본 바와 같이 최정숙·박한식(2009)은 향토음식의 스토리 발굴, 스토리 연출, 스토리 체험, 스토리 공유 과정을 통해 다음 <표>와 같이 단계별 주요 내용들을 제시하였다. 이들 연구자들은 심층면접과 자료조사를 통해 크게 3가지의 스토리를 도출하여 장소와 음식에 대한 연출을 시도하고, 이러한 연출을 고객들이 체험할 수 있게 함으로써 스토리의 공유가 효과적으로 발생하고 있다는 것이 분석하였다. 스토리 발굴단계에서부터 고객들이 스토리를 공유하는 단계까지 일관되게 스토리의 테마를 각인할 수 있도록 하기 위해 단계별로 스토리의 맥락이 고객들에게 몰입될 수 있도록 하여 향토음식점과 음식메뉴에 대한 이미지를 상승시키는 방향으로 전개될 필요가 있다. 이러한 시도를 통해 향토음식의 소중함과 가치에 대한 재평가가 가능하고 고객들의 체험을 통한 공유의 활성화는 결국 향토음식을 산업화로 유도할 수 있을 것이다.

단계별 스토리텔링 과정

스토리 발굴	스토리 연출		스토리 체험	스토리 공유
·창녕 조씨의 종갓집 음식 ·농경문화와 음식의 만남 ·질, 질꾼, 질터, 질먹는 이야기	장소	공간, 건축물, 주변환경 인테리어 등	물리적 환경 -내부적요소 -외부적 요소	구전, 대중매체, 인터넷, 여행후기 등
	음식	못밥질상	비물리적 환경 -실체적 요소 -정서적 요소	

7 공자의 밥상과 사찰음식

1) 공자의 밥상[8]

공자는 밥은 깨끗한 것을 싫어하지 않았다(식불염정, 食不厭情). 곡식을 깨끗하게 껍질을 벗겨 먹었다. 모든 음식은 깨끗하고 정갈하게 먹으라고 권면했다.

공부채 요리는 공자가 즐긴 요리이다. 은행을 즐겨 먹었다. 음식에 은유와

8) 이 부분은 KBS. 공자의 밥상을 주로 참조하였다.

상징이 들어있다. 눈과 입을 만족시키는 화려한 고급음식이다. 수박과 배로 장식, 닭은 봉황을 상징한다.

동양의 음식에는 오랜 세월을 지내오는 동안 암묵적으로 음양오행의 사상이 들어있다고 해도 과언이 아니다. 공자는 음양오행사상을 철저히 지키고 자연으로 돌아갔다. 자연과 우주의 순리에 살고, 이를 밥상에 구현하였다. 공자는 음식 타박이 심할 정도로 음식에 신경을 썼다. 자연에서 태어나서 자연으로 돌아가기 위해서였다. 우리 몸은 순환하는 자연의 시계이다. 철에 맞춰 먹는 것이 참살이의 기본일 것이다. 그는 2500년 전에 웰빙(well-being) 음식을 실천했다.

공자는 음양오행의 원리를 음식에 적용했을 뿐만 아니라, 중용의 미덕을 지켰다. 즉 찬 배추는 삶아먹는 대신, 뜨거운 고추는 마늘을 함께 먹었다. 우리 몸을 뜨겁게 달구는 마늘을 먹으면 체열(熱)이 급격히 상승하고, 마늘을 먹으면 산소흡입량이 큰 폭으로 상승하고 대사량이 증대한다. 몸과 손발이 차고 아랫배가 찬 사람에게 썼다. 마늘을 먹으면 몸이 더워진다. 마늘은 하지 지나서, 5월 25일 넘어서면 알이 꽉 찬다. 마늘 장아찌의 마늘은 금(金)의 속성, 매운 맛, 식초는 목(木)의 성질. 마늘의 뜨거운 성질을 찬성질의 식초에 넣었다. 간장을 끓여 부었다.

중국 산동지방에서는 사계절에 따른 계절음식을 먹었다. 여름에는 마늘과 돼지고기를 여름 보양식으로 썼다. 죽순 볶음, 오이절임, 부추꽃 절임, 가지볶음, 무장아찌를 사용하였다.

공자는 "제 때가 아니면 먹지도 말라"(불시불식, 不時不食)고 하였다. 공자가 편찬한 시경에 써 있는 채소가 20여 종이 된다. 흰쑥, 개구리밥, 고비, 고사리, 가지, 콩잎, 부추(부추꽃은 간장이나 소금에 절여 먹었다), 밤, 무, 파 등. 또 시경에 나오는 생선은 10종이 된다. 피라미, 가물치, 메기, 송어, 빙어, 연어, 미꾸라지 등. 중국 당·송 이후 기름음식이 발달하였다. 깨끗한 음식을 먹으려 했고(식불염정, 食不厭情), 고기를 날로 먹을 때는 얇게 썰어 먹었다(회불염세, 膾不厭細).

한편 우리나라 향교나 성균관에서는 공자를 기려 석전대제를 거행하는데, 봄·가을에 공자시대 제사법에 따라 상을 차린다. 공자시대의 음식문화를 알 수 있고, 공자 밥상의 흔적을 엿볼 수 있다. 제철에 나는 생식, 날 것을 올린다. 당시 익힌 것보다 생식을 많이 했다. 이렇게 보면 공자는 아시아 음식문화의 원형

을 이루었다고 할 수 있다. 우리나라는 동의보감에 나와있는 말을 원용하여 신토불이(身土不二)를 강조하고, 일본은 산지와 소비자가 하나라는 의미의 지산지소(地産地消)를 중시한다. 중국 역시 도지약재(道地藥材)[9]를 중요시 한다. 이 모두가 제철을 살린 재료가 제일이라는 생각일 것이다.

현대병의 상당 부분이 음식이 원인이 되어 발생하는 병이다. 이른바 식원병(食原病)이 그것이다. 이런 상황에서 많은 음식은 환자를 치료하기도 한다. 음식만 잘 먹으면 병이 낫는다. 철철이 상에 오르는 음식만 잘 먹어도 건강을 지킨다. 약식동원(藥食同原)은 음식과 약이 같다는 동의보감에 쓰여진 말이다. 제철음식을 강조한 말이다. 예컨대 갑상선 부종에 호박요법을, 결막염에 채소나 콩을 사용하는 것이다. 호박에는 칼륨 성분 함유량이 높다. 이뇨작용에 도움을 주어 부종을 낮게 한다. 일본 옛 속담에도 "부엌이 가정의 약국이다"는 말이 있다.

최초의 의서로 알려진 황제내경에 따르면, 지역 특성에 따라 조리법이 다르다. 사천성의 요리는 맵게 한다. 알싸한 매운 내가 코를 찌른다. 대부분의 양념에 고추를 넣는다. 왜냐하면 사천성은 중국 남서부 양자강 상류지역으로 비가 많고 무더운 습한 지역이기 때문이다. 사천요리를 먹는 이유는 사천이 습하기 때문에 습기제거 효과가 있기 때문이다. 그런데 사천요리는 맵기만 한 것이 아니라 먹고 나면 상쾌하다. 고추의 매운 맛은 캡사이신 때문, 소화를 돕는다. 그래서 사천요리는 많이 먹어도 체하지 않는다. 한 입 먹기만 해도 입안이 얼얼해지고, 땀을 뻘뻘 흘린다. 사천요리를 찾는 이유는 원기회복, 습증을 치료하는 효과, 사천에서는 더위를 이기기 위해 먹는다.

우리나라에서 고추를 먹는 이유는 추위를 이기기 위해서이다. 가을에 빨갛게 변색되면서 캡사이신이 증대되는데, 몸의 혈관을 확장하고, 손발 찬 것을 극복해주며, 내한성을 증대시킨다. 감기걸렸을 때 민간요법에서는 콩나물에 고춧가루를 풀어 얼큰하게 먹어 땀을 빼는 것도 그런 종류이다.

한편 몸에 좋은 칼라푸드가 요즘 유행이다. 안토시아닌은 천연 항산화물질로 그 성분은 피 속에 콜레스테롤을 흡수해 동맥경화증 치료에 쓰인다. 푸른 색

9) 약재마다 가장 잘 자라는 최적의 기후나 토양조건이 있는데 그런 곳에서 재배되는 약재가 도지약재이다.

의 가지는 성질이 매우 차다. 여름에는 날씨가 더워서 차게 해서 먹고, 가을에는 날씨가 선선해지니까 지지거나 찜을 해서 따뜻하게 먹는 것이 음양오행의 원리이다. 가지찜은 가지를 토막내서 열십자로 쪼개고, 갖은 양념을 한 쇠고기를 채워 넣는다. 찬 성질을 중화시키느라 고춧가루를 넣는다.

한편 주역 천궁(天宮)편에는 만물이 소생하는 봄에는 신맛이 많게 하고(酸), 여름에는 쓴 맛으로 더위를 다스리고(苦), 서늘한 가을에는 매운 맛으로(辛), 추운 겨울에는 짠맛 나는 음식 원기를 보충한다고 기록되어 있다. 그리고 단맛으로 중화시켜 맛이 한 쪽으로 치우치는 것을 경계하였다. 그러한 점을 고려한다면 봄에는 신맛이 돌게하는 식재료를 찾고, 여름에는 더위 많이 타는 사람에게는 쓴 맛나는 채소를 먹어서 보충하며, 가을에는 감기몸살에 매운 요리를, 겨울에는 손발이나 아랫배가 찰 때 짠 것으로 신장의 원기를 보충한다. 경국대전의 월별 절기음식을 보더라도, 유두 절식으로는 참외를 사용하였다. 즉 제철음식이 웰빙음식이다.

추석상 차림은 음양오행에 따른 상차림이다. 주자가례 원칙에 따른 추석상 차림으로서, 음식이 음과 양이 배치된 상차림이다.

공자는 "익히지 않은 것은 먹지 아니하였다"(불임불식, 不飪不食). 또 "장(발효음식, 젓갈장, 된장간장)이 없으면 먹지 않았다"(부득기장불식, 不得其醬불식). 그리고 "제 철이 아니면 먹지 않았다. 자연으로 돌아갔다"(불시불식, 不時不食). 2500여 년 전의 지혜를 오늘에 살려 유익한 것은 현대적으로 응용에 웰빙생활에 참조해볼 일이다.

2) 사찰음식

재료가 지닌 본래의 맛과 영양을 최대한 살려 건강하면서도 맛있는 음식을 만드는 사찰음식에 대해 알기 위해 먼 이국땅에서 기꺼이 한국을 찾는 사람들이 늘고 있다. 과연 이들을 매료시킨 사찰음식의 비밀은 무엇일까?[10] 10년 동안 무려 12kg감량에 성공한 분,[11] 대장암 수술 후 예전의 건강을 되찾은

10) 이 부분은 '생로병사의 비밀. 2011년 7월 9일. KBS 1TV'를 참조하였다.
11) 10년 전, 허리 사이즈가 34까지 불어났었다는 한서영 씨. 그녀가 다이어트를 위해 선택한

분,12) 이들에게 변화를 가져다 준 것은 바로 사찰음식이라고 방송은 소개한다. 육식과 가공식품을 줄이고 그 자리에 섬유질이 풍부한 사찰음식을 채우자 자연스럽게 건강이 따라왔다는데, 사찰음식의 권위자로 널리 알려진 선재스님은 이것을 다 '자연의 힘' 때문이라고 말한다. 그분은 지난 1994년 간경화로 시한부 1년을 선고받았던 스님 역시 꾸미지 않은 자연 그대로의 음식으로 병마를 이겨낸 것이다.

인공 조미료를 사용하지 않고 재료가 지닌 본래의 맛과 영양을 최대한 살려 건강하면서도 맛있는 음식을 만든다. 이러한 음식의 건강한 철학과 독특한 맛 덕분에 국내는 물론 해외에서까지 사찰음식 열풍이 불고 있다. 사찰음식 전문점이 인기를 끄는가 하면, 사찰음식 강의를 듣기 위해 먼 이국땅에서 기꺼이 한국을 방문하기도 한다고 한다.

사찰음식에 대한 최초 논문을 써서 불교계는 물론 사회적으로도 큰 관심을 불러일으킨 선재스님. 그 스님이 이렇게 사찰음식에 대해 깊이 연구하게 된 데에는 특별한 사연이 있다. 지난 1994년, 간경화로 시한부 1년을 선고받았던 것. 앞이 캄캄한 상황에서 선재스님이 선택한 것은 바로 음식을 바꾸는 것이었다. 그 후로 17년, 건강을 되찾아준 사찰음식을 널리 전파하고 계신 스님은 무엇으로, 어떻게 만든 음식을 먹느냐 하는 것 못지않게 중요한 것이 있다고 말한다. 적게 먹는 소식, 그리고 즐거운 마음이 바로 그것이다. 이러한 사찰음식의 철학이 병마를 물리치는 항체가 되어준 것이 아닐까?

음식은 각자의 체질에 맞게 먹어야 한다. 사찰에서는 육식과 술을 금한다. 그런데 육식체질 이거나 육식을 취해야 하는 환자는 과감히 육식을 해야 한다. 고기를 먹되 정육, 즉 깨끗한 고기를 먹어야 한다. 필요하다면 오신채도 과감히 먹어라. 다만 자연을 거슬러서 먹는 것은 피해야 한다. 요즘 첨가제가 들어간 음

─────────────────────────────

것은 바로 사찰음식. 일체의 화학조미료도 사용하지 않은 100% 채식 위주의 사찰음식은 그녀에게 12kg감량은 물론 건강까지 가져다주었다고 소개하고 있다.

12) 2007년 복통으로 찾은 병원에서 대장암을 선고 받았던 이재순(78) 씨. 당시 이재순 씨의 장에는 기름기 많은 음식을 먹는 사람에게 주로 생긴다는 궤실이 여러 개 발견됐다. 지금은 암으로 수술을 받은 사람이라고는 믿을 수 없을 만큼 건강을 되찾은 이재순 씨. 비결은 확 바뀐 식탁에 있었다. 친정어머니의 수술 후, 즐겨 먹던 고기를 치우고 그 자리에 섬유질이 풍부한 음식으로 가득 채운 이재순 씨의 딸. 사찰음식의 원칙을 철저히 지킨 식탁은 이제 이재순 씨는 물론 가족의 건강까지 책임지는 건강지키미다.

식은 먹으면 안 된다.

사상의학적으로 체질을 검사해서 맞는 음식을 먹는 다해도 체질이 바뀌면 바로 정상적인 음식으로 돌아와야 한다. 체질이 바뀌었는데도 계속 먹는 것은 편식과 다름 아니다.

편식을 피하는 방법으로 부처님 시기에는 7가식을 택했다. 7집을 돌아다니면서 탁발을 해서 먹는다. 현재도 태국은 5가식 탁발을 한다. 스님이 탁발을 하는 이유는 대중들은 각자 부처님께 공양을 올리기 위해 정성들여 음식을 만들고 스님에게 공양을 하기 전에는 밥을 먹지 않고 기다린다. 그렇게 정성들인 음식을 스님에게 주고 나머지는 식구들이 먹는다. 공양을 받아 온 스님은 먹기 싫은 음식도 먹어야 하고 각자 먹을 만큼만 먹고 나머지는 다시 밥을 얻어먹는 사람들에게 보시한다. 대중은 그렇게 정성들인 음식을 먹고 스님은 정성들인 음식을 편식하지 않고 먹을 수 있다. 탁발공양도 자비심이 없으면 못하는 일이다. 내가 받지 않으면 신도가 밥을 못 먹고 기다리고 있고 스님은 먹기 싫은 음식도 다 먹어야한다. 그래서 태국 스님들은 탁발이 가장 힘들다고 한다. 마음을 낮추고 비우지 않으면 탁발도 못한다.

부처님 전에 올린 천수는 기도 후에 변해 있다. 부처님 전에 올린 과일도 기도 후에 변해 있다. 정성들여 기도한 후에 그 음식을 골고루 나누어 먹는다. 과학적으로도 물이 변한다. 좋은 말을 들은 물 분자는 좋은 분자 구조를 하고 나쁜 말은 들은 물 분자는 나쁜 물 분자 구조를 한다. 그래서 기도를 통해 음식의 기를 변화시키고 좋은 음식을 여럿이 나누어 먹는다.

은행은 스님들이 수행하면서 부족하기 쉬운 단백질을 보충하는 역할을 한다. 채식으로 폐결핵에 취약한데 은행이 폐결핵에 좋다. 참기름에 숙성시킨 은행알을 매일 5알씩 100일을 복용한다. 절에는 법당을 짓고 요사체를 지을 때 요사체와 똑같은 지위로 은행나무를 심는다. 절이 생기면 심는 나무가 몇 가지 있는데－소나무, 은행나무, 벗나무 등 불교와 가까운 나무들이 있다. 일본이 국화를 벗나무로 삼은 이유는 불교국가라는 뜻을 상징하는 것이다. 벗꽃이 코끼리 코와 닮아 있고 보현보살을 상징한다. 벗나무로 떡을 만들고 음식을 싸면 음식이 썩지를 않는다.

경전에도 은행나무가 자라지 않는 곳은 대중이 살 수 없다고 한다. 은행나무는 성질이 물을 빨아들이는 성질이 있고 나무에서 발생하는 기운이 좋다.

대중은 물이 없으면 살 수가 없다. 은행잎을 따서 책갈피에 꽂는 이유는 은행잎의 성분 때문에 습기가 없어지고 좀이 설지 않기 때문이다. 용문사 은행나무 옆 화장실은 60년이 되었는데 한 번도 화장실을 푼 적이 없다. 은행나무의 뿌리가 화장실의 수기를 다 빨아들인다. 화장실 지은 노인이 아직도 살아 있다. 좋은 기운과 가을을 느끼면서 은행잎을 주워 책갈피에 끼우자. 은행잎 뽕잎 감잎을 섞어서 3경차라 하는데 노화 성인병 예방에 좋다. 은행은 불가에 필요한 나무이고 경전 곳곳에 등장한다.

8 음식과 문화

지휘자 정명훈[13]은 어린 시절 미국 시애틀에 살 때 그의 집에서는 한국 음식점을 했다. 형은 웨이터를 했고 그는 주방에서 일을 했다. 어릴 적부터 주방에서 일했던 경험으로 그는 요리에 관한 한 절대 아마추어가 아니다. 그는 "요리를 좋아하지만 먹는 것은 아무거나 잘 먹습니다. 특히 매운 음식을 좋아해요. 그래서 항상 음식에 고추를 넣습니다. 여행갈 땐 매운 타바스코 소스를 꼭 챙겨갑니다"고 했다. 정명훈의 파크 콘서트는 나름 인기리에 진행되었다. 야외 클래식 축제는 한국에서 더 이상 낯선 이벤트가 아니다. '크레디아 파크콘서트'를 할 때, 사람들은 돗자리 위에 앉아 음식을 먹고 맥주와 와인을 곁들이며 클래식 음악을 듣는 모습은 이미 익숙해졌다(뉴시스, 2015.9.6.).

·······································

13) 세계적인 명지휘자 정명훈은 "어려서부터 식당 하는 가정에서 자라 요리를 좋아했으며 25년 전 처음 이탈리아로 갔을 때도 이탈리아 음식에 매료돼 음식의 오묘함을 탐구하고 싶었다" "음악에 한번 빠진 후에는 손을 놓을 수가 없었으며, 지휘봉을 잡고 음악이 시작되면 내가 어디에 있는지를 잊는다"며 "이것이 음악의 위대한 힘이다" "여러 가지 양념을 어떻게 섞느냐에 따라 음식 맛이 달라지듯 지휘도 화음이 중요해 요리와 지휘는 서로 통하는 바가 있다"고 하고 있다.

베토벤 음악과 요리의 궁합

요리	베토벤 음악	내용
게소스 스파게티	<교향곡 제9번 합창곡>	베토벤 스스로도 최고의 작품이라 여겼던 <제9번 합창곡>은 기쁨을 나누는 자리에 잘 어울린다. 고뇌를 넘어 환희에 이르는 감정이 극치의 경지를 이루고 있어 벅찬 감동을 경험할 수 있다.
고기 요리	<교향곡 제3번 영웅>	영웅의 허망한 모습을 담은 비극적인 정서와 장중한 피날레, 다채로운 음악적 변주 - <교향곡 제3번>은 토마토를 곁들인 상큼한 오이 페타치즈 샐러드와 잘 어울린다.
꼬리찜	<교향곡 제5번 운명>	최후의 만찬을 즐기고 있는 듯한 착각에 빠지나, 운명에 굴하지 않고 맞서 승리하는 이의 쾌감을 맛볼 수 있다.
비내리는 날이나 마음이 울적할 때	차이코프스키의 <세레나데>가 제격	우울한 기분을 달래고 위로하는 듯한 바이올린의 애절한 선율에 푹 빠져 있다 보면 어느새 우울한 감정이 달콤하게 느껴질 것
로맨틱한 분위기 연출	라흐마니노프의 <피아노 협주곡 제2번>	구운 가지에 치즈를 듬뿍 올린 가지 라자냐를 먹으며 피아노 선율에 심취하노라면 사랑의 감정 또한 풍부해질 것
	드보르자크의 <세레나데>	현악기만으로 연주되는 부드럽고 정감 어린 선율이 사랑하는 이들의 속삭임처럼 들린다. - 서정적인 선율이 매력적인 2악장은 반드시 감상할 것
한여름 점심 식사	멘델스존의 <한여름 밤의 꿈>	시원한 생 토마토 스파게티를 먹으며 감상 - 서곡, 야상곡, 결혼행진곡 등 친숙하고 귀에 익은 곡들이 기분을 상쾌하게 만들어 줌

출처: 정명훈, 정명훈의 Dinner for 8

다음에 나오는 영화 포스터들은 모두 음식과 관련된 영화들이다. 리틀 포레스트(リトル・フォレスト)는 이가라시 다이스케의 일본 만화 작품이자 이를 원작으로 한 일본 영화이다. 모리 준이치 감독에 의해 영화화 되었다. 《여름과 가을》은 우리나라에서는 2015년 2월에 개봉하였다. 《겨울과 봄》은 2015년 5월에 개봉하였다. 대한민국에서는 임순례 감독과 김태리, 류준열, 문소리, 진기주 주연의 한국판 '리틀 포레스트'가 2018년에 개봉하였다. 《여름과 가을》편에서, 도시에서 생활하던 이치코는 고향인 코모리로 도망쳐 온다. 시내로 나가려면 한 시간 이상이 걸리는 작은 숲 속 마을에서 자급자족하며 농촌 생활을 한다. 직접

농사지은 작물들과 코모리의 제철 작물들로 요리하면서 레시피에 얽힌 추억들을 회상한다. 이치코의 일상에 어느날 낯익은 필체의 편지가 도착한다. 《겨울과 봄》편에서 코모리에 사는 이치코는 어느날 낯익은 필체의 편지를 받는다. 몇 년 전 갑자기 사라진 엄마의 편지. 편지를 읽고 난 후 자신이 코모리에 도망쳐 온 이유에 대해 생각한다. 또한 엄마가 갑자기 코모리를 떠난 이유에 대해 생각한다. 계절별로 7개씩의 요리가 등장한다. 일본 작가의 동명만화를 소재로 한 임순례 감독의 리틀 포레스트는 고단한 도시의 삶에 지쳐 고향으로 내려온 혜원(김태리 분)이 사계절의 자연 속에서 오랜 친구인 재하(류준열 분)와 은숙(진기주 분), 그리고 직접 만든 음식을 통해 과거의 기억과 상처를 치유해 나간다.

_음식을 소재로 한 영화 포스터 일부

정신과 진료상담 경험을 토대로 쓴 백세희 작가에게 '죽고 싶지만 떡볶이는 먹고 싶어'라는 제목은 어떻게 짓게 됐냐고 묻는 대학생 기자에게 작가는 "원래 처음 가제는 '괜찮은 하루'였다. 정말 평범하다. 원고가 완성돼 가면서 프롤로그를 쓰던 중 떠오른 제목이었다. 나는 늘 내 자신이 모순적이고 이상하다고 생각해왔다. 너무 우울하고 죽고 싶어서 '오늘은 꼭 죽어야겠다' 싶다가도 배가 고프면 언제 그랬냐는 듯 떡볶이를 먹으러 가는 모습. 그런 내 자신이 너무 싫기도 했지만, 마르탱 파주의 '완벽한 하루'를 읽으며 사람에게 이런 모순적이고 상반된 감정이 공존할 수 있다는 걸 깨달았다. '이게 자연스러운 일이구나' 생각하니 마음이 편안해졌다. 이 마음을 제목으로 표현하면 어떨까 싶어 지인들에게 물어보니 한 명도 빠짐없이 좋다고 했다."고 했다.14)

......................................

14) (http://jobnjoy.com/portal/joy/correspondent_view.jsp?nidx=353102.

다음은 연예인 최불암씨가 진행하는 방송 프로그램 '추억의 보리, 영광으로 돌아오다! – 영광 보리'(KBS 한국인의 밥상, 2012년 6월 14일)에 소개된 내용을 중심으로 추억 속에 버물러진 음식문화를 통해 스토리텔링의 가능성에 대해서 살펴보자.

전라남도 영광은 지금 황금 보리가 물결치고 있다. 굶주림에 시달렸던 가난한 시절, 보리는 배고픔을 면하게 해 주었던 고마운 작물이었고 아련한 추억의 장소이기도 했다. 무려 일 만년 동안 우리의 밥상을 지켰던 보리. 매서운 추위를 뚫고 자란 강한 생명력으로 지치고 힘든 우리의 몸과 마음을 치유해줄 보리에 대해 알아본다.

추억을 그을려 먹다! '보리 그스름'과 보리밥 새참

지난 가을 수확한 양식은 모두 바닥나 버리고 보리가 미처 여물지 않았던 계절. 배고픔을 견디지 못했던 아이들은 풋보리를 몰래 베어다 그을려 먹었다. 입이 까맣게 된 줄도 모르고 허겁지겁 주린 배를 채웠던 그 어린 소녀는 이제 칠십을 바라보는 할머니가 되었다. 배고픈 시절 삶의 위안이자 희망이었던 보리 음식과 논두렁에 걸터앉아 보리 방귀 뿡뿡 뀌며 먹던 추억의 보리밥 새참을 맛본다.

굴비를 보리에 묻어 둔 까닭은?

고려 인종 때 왕위를 찬탈하려고 반란을 일으켰던 이자겸이 임금에게 올렸다는 영광굴비. 냉동시설이 변변치 않았던 옛날엔 굴비를 보리에 넣어 보관 했다는데… '보리굴비'라 불리는 옛날굴비의 모습과 그 속에 담긴 선조들의 놀라운 지혜! 보리와 굴비가 만나게 된 사연을 파헤쳐보고 전라남도 제일의 밥도둑 보리굴비의 참맛을 느껴본다.

섬 마을의 귀중한 양식 – 둥굴레 보리밥

칠산 앞바다의 외딴 섬 송이도, 쌀밥은커녕 보리밥마저 귀했던 섬마을 아낙들은 보리의 양을 늘리는 지혜를 냈다. 산에서 캐온 개나리 뿌리나 둥굴레 뿌리를 넣어 온 식구가 먹을 수 있는 보리밥을 지어냈지만 정작 자신은 그 마저도 없어 굶는 날이 허다했다는 서순례 할머니. 어려운 시절을 견뎌냈던 보리음식과 우리 어머니들의 눈물겨운 사연들을 들어본다.

비가 내려 농사를 할 수 없는 날이면 구수하게 구워 먹던 보리 부침개. 더위에 지친 여름 입맛을 사로잡는 새콤한 별장 보리 집장. 쉰 보리밥으로 만들었지만 달달한 맛으로 한여름 무더위를 날려주는 보리단술. 보리는 우리에게 귀중한 양식일 뿐 아니라 특유의 구수한 맛으로 다양한 음식의 재료로 활용됐다. 보리의 새싹은 한방에서 소화제로도 쓰였다는데… 우리의 입맛과 건강까지 책임져 온 다양한 보리 별미 음식들을 만나본다.

음식과 관련된 시 2편을 소개하면서 마무리하고자 한다.

'보리밥' (김준태)

나는 뜨끈뜨끈하고도 달작지근한 보리밥이다
남도 끝의 툇마루에 놓인 보리밥이다
금이 가고 이 빠진 황토빛 툭사발을
끼니마다 가득 채운 넉넉한 보리밥이다
파리떼 날아와 빨기도 하지만
흙 묻은 입 속으로 들어가는 보리밥이다
누가 부러워하고 먹으려 하지 않은
노랗디 노오란 꺼끌꺼끌한 보리밥이다
누룽지만도 못하다고 상하로 천대를 받는
푸른 하늘 밑에 서러운 보리밥이 아닌가
개새끼야 에그후라이를 먹는 개새끼야
물결치는 청보리밭 너머 폐허를 가려면
나를 먹어다오 혁대를 풀어제쳐
땀나게 맛있게 많이 씹어다오
노을녘 한참 때나 눈치 채어 삼키려는
저 엉큼한 놈들의 무변의 혓바닥을 눌러앉아
하늘 보고 땅을 보며 억세게 울고 싶은데
아이구머니나, 어느 흉년이 찾아 들어
누가 참 오랜만에 나를 먹으려 한다
보리밥인 나를 어둑어둑한 뒷구멍으로
재빨리 깊숙이 사정없이 처넣더니
그칠 줄 모르는 방귀만 잘 새어나온다고

돌아서서 다시 퉤퉤 뱉어버린다

묵은 김치 (박준수)

살아보니 인생은 묵음 김치와 같다

푸성귀 시절 에머랄드 빛 꿈 안고 온 들판을 내달렸지만

눈비 맞고 서리 맞아 김장독에 들어앉으면

제 살의 단맛으로 살아가느니

소금과 젓갈에 버무려진 채

욱신거리는 몸살을 겪고 나면

신선한 세상 맛 우러나는 걸

어느 날 문득 졸음에서 깨어나 보니

누군가의 밥상에서 오롯이 놓여있네

아, 군침 도는 나의 삶이여

사람들은 정원이 있는 집에서 살고 싶어하는 로망이 있다. 영국 사람들은 정원손질(gardening)이 평생의 취미생활이다. 순천은 순천만에 국가정원을 조성하고 습지공원으로 만들어 대한민국 생태수도의 역할을 하고 있다. 특히 황지해 작가는 세계 최고 정원 원예 박람회로 불리는 영국 첼시 플라워쇼에 한국의 비무장지대를 소재로 한 대형 정원 '고요한 시간, DMZ 금지된 정원'을 출품하여 최대 경쟁부문인 쇼 가든 부문에서 금상을 획득하였다(연합뉴스, 2012.5.22.). 첼시 플라워쇼는 지난 1827년 시작돼 제2차 세계대전 기간을 제외하고 180여 년간 이어져 온 최고 권위의 정원 원예 박람회이다. 전년도에는 작품 '해우소 가는 길'로 아티즌 가든 부문 최고상을 획득하였었다. 황지해 씨는 조경학을 전공하지도 않았는데도, 세계적 조경디자이너로 인정을 받았고, 우리나라의 탁월한 정원 예술을 전 세계에 널리 알릴 수 있었다.

1 정원 조성의 의미와 전통 조경공간

1) 정원 조성의 의미와 배경

정원(庭園)이라는 용어는 일의적으로 정의되지 못하고 다소 이견이 존재한다. 정원이라는 용어가 일본식 조어이고, 과거부터 사용된 용어가 아니기 때문에 원(苑, 園)이나 원림(園林)을 사용해야 한다는 견해도 있는 반면, 정원이 한글말의 표준어이기 때문에 이대로 사용해도 무방하다는 의견도 있다(안진성,

2011: 15). 우리의 전통정원은 크게 궁궐정원, 사찰정원, 민간정원으로 나눌 수 있다.

정원은 자연인 동시에 문화공간이다. 정원은 사람이 자연을 자신의 생활공간 가까운 곳에 끌어 들여 놓은 것으로 아름답고 문화심리적인 욕구가 반영된 것이다. 이처럼 정원은 자연인 동시에 문화요소로서 국가와 지역, 그리고 당시 시대의 문화를 대표하는 양식, 이상적인 꿈이 담긴 유토피아라고 할 수 있다. 구약성경 <창세기> 2장에 태초에 하느님이 인류의 시조 아담과 하와를 에덴동산에 살게 하셨다. 동양적 사고에는 이상향으로서 무릉도원이 있다. 우리네 전통정원은 자연경관을 위주로 하고 인공경관을 종된 위치에 둔다. 사람은 자연과 더불어 조화를 이루며 살아가는 존재라는 인식이 바탕에 깔려 있으며, 음양의 조화와 풍수지리를 중시하는 사고는 정원 뒤뜰 경사지를 활용하는 꽃계단(花階), 연못, 석가산 및 축석 등 다양한 방법을 통하여 한국인이 꿈꾸는 이상향의 모습으로 표현하였다.

한편 정원은 실용적인 공간이다. 이집트 정원에서는 덥고 건조한 날씨를 극복하기 위해 식물을 재배하고 물을 정원으로 끌어들이기도 하였다. 이슬람 정원에서도 수로와 분수는 실용적 차원에서 정원의 중요한 구성요소가 되었다. 담양 소쇄원 광풍각 건너편에 있었던 물레방아는 감상의 포인트도 되지만, 농업시대 실제 방아를 찧는 용도로 사용되지 않았을까 추측해본다. 다산 정약용은 초당 뒤뜰에 채전밭을 직접 가꾸기도 했고, 전통주택에서 앞뜰에 화단을 꾸미고 채소를 심어 텃밭을 가꾸기도 한다.

서양에서 정원은 권력을 과시하기 위한 수단으로 활용되기도 하였다.[1] 이화원처럼 중국 정원의 규모와 화려함은 권력의 존엄성과 위엄을 과시하는 수단으로 사용하기도 하였다. 우리네 민간정원은 속세와 인연을 끊고 처사처럼 탈속하여 자연과 더불어 자연의 일부가 되어 은둔하며 살고자 했던 마음으로 조성된 곳들이 많다. 소쇄원이 그렇고 화순 망미정이 그렇다. 또한 정원은 치유와 기억

1) 프랑스 보르비꽁트 정원은 루이 14세의 재정담당이었던 니콜라스 푸케(Fouquet)가 유명한 정원가인 앙드레 르 노트르를 정원사로 임명하여 본인의 부와 권세를 과시하기 위해 만들었고, 정원에 초대받았던 당시 왕 루이 14세는 화가 나서 푸케를 체포하여 감옥을 보내고 그 자신을 위한 베르사이유 궁을 만들도록 지시하여 대표적인 평면기하학적 정원인 베르사이유궁원이 만들어지게 되었다고 한다.

의 공간이다.[2)]

무엇보다도 정원은 예술적 공간이다. 정원에는 꽃과 이파리와 열매의 색과 향기 등 사람의 오감과 공존하는 감각의 공간이라고 할 수 있다. 눈코입귀 등 오감으로 느끼고 체험하는 공간이다.

프랑스의 지베르니에는 인상파 화가 모네의 정원이 있다. 모네는 이렇게 말했다.

나는 그저 보고 즐기려고 수련을 심었지요. 애초 그걸 그리겠다는 생각은 애초 없었던 거지요. 하나의 풍경이 하룻밤 사이에 우리에게 그 의미를 온전히 드러내 기란 쉽지 않거든. 그런데 어느 날 갑자기 연못의 신비로운 세계가 내 눈 앞에 드러나기 시작한 거요. 나는 부랴부랴 팔레트를 찾았지요. 그 이후 이 날까지 난 다른 모델일랑 거의 그려본 적이 없소(Monet, 1915).

2) 선비의 의식구조와 풍류, 와유문화(臥遊文化)와 전통 조경공간의 조성

(1) 선비들의 의식구조와 공간

민간정원을 조성했던 대부분의 계층은 선비들이다. 그들에게는 사상적 배경이 있었는바, 그 사상은 유학과 도가사상이고, 여기에 신선사상과 풍수사상, 음양오행의 사상들이 직간접적으로 영향을 미쳤다(양병이 외, 2003: 12). 선비들에게 대부분 공통적으로 나타나는 문화적 요소가 시문(詩文)과 정원 조성이다. 다시 말해 정원은 작정자(作庭者)의 문화적 배경, 즉 가치관과 사상, 시대적인 배경이 투영된 문화복합체 라고 할 수 있다.

이규태(1984)에 의하면 우리나라 선비들에게 공통적으로 내재하는 성향을 다음과 같이 분석적으로 제시한 바가 있다. 예를 지키는 존두(尊頭) 성향, 재물로부터 자신을 소외시키는 비타산(非打算) 성향, 권세와 불의에 저항하는 저항성향, 색(色)을 기피하고 경계하는 계색(戒色) 성향, 선비의 정신과 행동마저도 유

..

2) 타지마할은 인도 무굴제국의 황제 샤 자한(Shah Janhan)이 아이를 낳다 죽은 부인 뭄타즈 마할을 추모하기 위해 만든 무덤이다. 인류역사를 통하여 정원이 묘지와 더불어 만들어진 사례가 있으며, 죽은 자를 위한 공간으로서 정원만한 것이 없다는 생각으로 인한 것이다.

형화시켰던 파당(派黨) 성향, 정치와 도덕이 절대자인 천(天)에 의해 규제되었던 경천(敬天) 성향, 농경생활로 생겨난 민족의 풍속과 낙천으로 인한 풍류(風流) 성향, 노장의 신선사상과 속세를 떠나 선계에서 정주하려는 은둔(隱遁) 성향, 의식주의 인간생존 본능을 숨기는 제욕(制慾) 성향, 무관심과 무개입을 덕으로 삼는 치우(痴愚) 성향, 신체발부에 비중을 둔 준체(尊體) 성향, 선비의 사물을 판단하는 가치기준이 된 사대(事大) 성향, 조상에 베푸는 성의 이상이며 종교적 의미까지의 신주숭상(神主崇尙) 성향, 본능을 억제하는 청빈 성향, 옛 것을 숭상하고 지키는 보수 성향, 이웃이나 지역사회에 참여하는 상계(相戒) 성향, 선비로서 학문에 정진하고 새로운 지식을 습득하려는 지식 성향, 나라와 의로운 일, 부모에 대한 도덕적 규범의 충의(忠義) 성향, 도교가 한국에 토착화하면서 한국적 사유와 결합한 도선(道仙) 성향, 타산을 거부하고 이해를 초월하는 관용 성향, 대의 속에서 사리를 매몰시키는 기절(氣節) 성향, 남이나 공동체를 우선시하는 겸손 성향, 의리와 인정을 확인하는 의리(義理) 성향, 인격적으로 청빈하고 목민하는 차원에서 청백한 검약(儉約) 성향, 어떤 세도와 압력 밑에서도 소신을 지키는 직간(直諫) 성향 등이 있다.

선비들의 자연관은 자연을 거스르지 않고 동화될 수 있는 지역을 선정하고 주자의 무이구곡(武夷九谷)[3]을 연상하게 하는 입지선정이라든가, 선경이나 이상향을 동경하여 자연 속에서 은일할 수 있는 곳을 선호했다. 공간 배치에 있어서는 여백미를 구현했으며, 학문에 있어서는 성리학의 강한 영향을 받았고, 학문활동을 위한 서원, 향교, 정사 등의 공간이나 사랑방 등 학문교류의 장소를 통해서 이런 영향이 표현되었다. 윤리의식에서는 자연관과 함께 성리학적 영향이 크게 나타나며, 이를 통해 충효사상, 의리, 청빈사상이나 제욕 성향이 두드러졌다. 이러한 성향은 건물의 형태나 규모의 제한, 공간배치 등을 통해서 표현되고 있다(양병이 외, 2003: 13).

별서정원은 자연을 거스르지 않으며, 자연과 동화된 삶을 지향하였던 선비

3) 주자가 무이산에 한천정사, 무이정사 등 많은 정사를 짓고 구곡원림을 경영하며 심성을 수양하고 도학을 닦았다. 주자는 이 과정에서 '무이도가(武夷櫂歌)' 즉 '무이구곡가'를 지었다. 이 시는 후대에 중국 문인뿐만 아니라 조선시대 성리학자들이 수용하여 창작의 전범이 되었다. 조선 성리학자 선비들은 주자처럼 자신이 사는 공간에 구곡원림을 경영하면서 구곡시와 구곡가를 짓고, 각 원림을 대상으로 구곡도를 그리기도 하였다(노재현 외, 2011: 93).

들의 성향과 문화의 기반이 되었던 곳이다. 자연과의 동화를 위해, 인공적인 기교를 부리거나 시설을 설치하기보다는 자연지형을 이용한 공간구성이나, 입지단계에서부터 주변 자원을 정원을 끌어들여 경관이 수려한 자연 속에 정자 등의 기본적인 최소시설을 설치하였다. 별서정원의 입지와 공간구성에는 특히 경천사상, 이상주의 은둔성향, 충의성향, 풍류성향과 풍수사상 등이 강하게 영향을 미쳤다.

(2) 와유문화와 전통 조경공간

풍류적 태도로 산수 자연을 즐기는 문화는 두 가지 방법이 있다. 자연을 직접 찾아 체험하는 방법으로 산수유람이 있다. 그러나 일상 속의 세거지(世居地)는 자연 속에 있기 어려우며, 그렇다고 매일같이 자연을 찾아 나설 수도 없는 것이 현실이다. 유교사상을 기반으로 현실적인 삶을 살아야 했던 선조들은 산수 자연에 묻혀 사는 도교사상의 자연적인 삶도 추구했다. 대립적으로 보이는 현실적 삶과 자연적 삶은 현실에서 갈등을 야기하면서도 현실을 벗어나지 않고 자연을 노닐면서 정신을 자유롭게 하기 위한 양상들이 와유문화(臥遊文化)이다.[4] 산수 자연을 와유하고자 정원을 조영하거나, 석가산, 산수화 등을 제작함으로써 와유문화가 성행했다(이종목, 2004).

중국 위진남북조시대 산수화가였던 종병(宗炳, 375-443)은 자신의 방에다 산수를 그려놓고 늙어 병이 들었을 때 누워서 벽의 그림을 보며 생각을 맑게 하고, 도를 다시 체득하고자 한다는 의미로 와유(臥遊)[5]라는 용어를 처음 사용하

.......................................

[4] 열자(列子) 주목왕편에 "정신이 만나면 꿈이 되고 육체가 접촉하면 일이 된다. 낮에는 생각하고 밤에는 꿈을 꾸는 것은 정신과 육체가 만나기 때문이다"라고 했다(神遇爲夢, 形接爲事, 畫想夜夢, 神形所遇). 무한한 자유를 구가하는 정신이 육체에 깃들면서 육체의 제약을 받으나, 정신은 일상에 매인 육체의 제약을 벗어나 그 본체인 무한한 자유를 실현하고자 한다. 그래서 낮에는 생각하고 밤에는 꿈을 꾸게 되는 것이다. 낮에 하고자 한 것이 밤에 꿈으로 나타난다. 마음이 산수를 좋아하고 가슴 속에 자연을 동경하였기에 꿈속에서 도원을 노닐 수 있었을 것이다. 안평대군은 무릉도원을 꿈꾸고 이를 안견에 그리도록 하여 "몽유도원도"가 탄생하게 된다. 그림을 통해 현재 세상에서 하고 있는 벼슬자리를 잊어버리게 하면서 정신이 신선의 경지에 통할 수 있게 된다. 산과 구름을 좋아하지만 세상을 털어버리고 갈 수 없어 그림을 감상하면서 시를 읊기도 했을 것이다. 이렇게 집 밖을 떠나 산수를 유람하지 않고 방안에서 산수화를 감상하면서 정신의 자유를 실현하는 것을 와유(臥遊)라고 한다(조송식, 2002: 53).

[5] 와(臥)는 '엎드리다'를 뜻한다. 엎드리다는 눕다와 구별되는데, 눕는 것은 침상에서 하는 것이고, '엎드리다'는 '궤(几)에 기대어 쉬다'는 의미를 갖는다. 유(遊)는 '놀다' '즐기다' '유람

였다. 종병이 와유를 통해 산수에서 얻고자 한 것은 도를 따르고, 형으로 그것을 아름답게 하여 즐거움에 이르는 것이다(김수아 최기수, 2011: 41). 명말 청초가 되자 와유 의미는 산수자연을 심미적 대상으로 유희하고자 하는 감상방법으로 언급된다. 변화된 와유의 의미는 조선시대 문인들에게도 영향을 미쳤다. 조선의 문인들도 산수유람기를 읽고 산수화를 펼쳐 보는 것이 와유의 즐거움이었다.[6] 현실의 제약 속에서 산수의 아름다움에 대한 갈망은 커져만 가던 시기에, 현실 속에서 소요유하며 자유를 실현할 수 있는 와유의 의미는 더욱 주목받게 되었다. 이러한 갈망을 해소하는 대표적인 방법이 실질적으로 산수자연을 축소 모방하여 조경공간을 조성하는 것이었다(김수아·최기수, 2011: 50).

그런데 조선시대 산수에 대한 흥취를 접하기 위한 와유는 종병과 달랐다. 즉 늙고 병들어서 산수를 찾는데 현실적 제약이 크기 때문이 아니라, 젊고 힘도 있지만 항상 산수자연을 곁에 두고 보고 싶기 때문에 와유한다는 것이다. 와유는 산수를 간접적으로 경험함으로써 얻는 즐거움을 말하고 있다(김수아·최기수, 2011: 42). 이렇게 와유는 회화를 보면서 쉬이 산수유람을 즐겼다는 의미로 통용되지만, 와유문화가 회화영역에 한정되어 전개되는 것이 아니라, 산수자연을 담은 정원이 와유문화의 양상이다(김수아·최기수, 2011: 50).

벼슬을 물러나 한적한 시골에서 은거생활을 하는 것은 조선시대 많은 문인들의 이상이었다. 조선시대 전반적인 여가문화의 양상은 풍류(風流)[7]라고 할 수 있다. 풍류와 달리, 와유는 일상을 영위하는 현실적인 삶의 공간에서 정신으로 산수자연을 즐기는 여가문화를 말한다(김수아·최기수, 2011: 45). 현실 속에서 자연적인 삶을 추구하기 위해 마음속으로 동경하는 공간을 가까운 곳에 조영하였

......................................
하다'의 의미를 지니며, 장자(莊子)의 소요유(逍遙遊)나 굴원(屈原)의 원유(遠遊)와 연결된다(유준영, 1998: 100). 장자의 '유희' 개념은 정신의 자유해방으로, 그 무엇에도 의지하는 일 없고, 세간적인 가치에도 좌우되는 일이 없으며, 인간적인 명분에 의해서도 표현될 수 없다(장자, 1956: 190).

6) 조유수(1663-1741)는 이병연에게 정선의 금강산도 4폭을 청하면서 병이 깊어져 산수에 노닐 수 없으니 와유하고자 한다고 하였다. 우리나라 산수기행문집들이 '와유록'이라고 일컬어진 것도, '와유론'의 성행을 반영했기 때문이다(고연희, 2001: 195-197).

7) 속된 일을 떠나서 풍치있고 멋스럽게 노는 일, 혹은 우리 민족음악을 예스럽게 일컫는 말이라고 정의할 수 있다(신은경, 1998: 19). 풍류를 글자 그대로 풀면 바람이 흐르는 것이다. 즉 풍류는 한 곳에 얽매여 있는 것이 아니라 바람처럼 흐르는 것이기 때문에 현재 자신이 있는 장소나 현실적 삶을 떠나서 노는 것을 의미한다(안재복, 2005: 151).

다. 그것이 정원이다.

누정문화를 꽃 피웠던 조선 중기의 누정(樓亭)은 유학자들에게 사회적 교류를 위한 장소로 인식되었을 뿐 아니라, 사화와 당쟁으로 물들었던 시기에 자연귀의(自然歸依) 및 은일(隱逸)을 위한 도피처이기도 했다(이현우, 2011).[8] 그들에게 있어 삶의 성찰과 초월 방식은 비유적이고 암시적이었으며, 이는 자연의 아름다움에 대한 시적 상상력의 표출(이택후, 1990)[9]로 이어졌다. 당연히 자연과 합일하고자 했던 무위자연의 가치관과 미의식은 그들의 경관 인식과 누정 조영에 지대한 역할을 끼쳤음이 최근의 여러 연구(박연호, 2008[10]; 정윤영 등, 2011[11]; 이현우 등, 2011[12])를 통해 확인되고 있다. 동양의 유학에서 학행일치의 실천적 방도가 산수경영에서도 표출되는데, 조선시대 선비들은 산수자연 그 자체를 만물의 시원(始原) 내지 영원한 존재 또는 일종의 정신적 개념으로 받아들여 그 속에 담긴 자연의 섭리를 관조하면서 이에 순응하고자 하였다(지순임, 1999). 이와 같은 성리학적 사유는 자연에 대한 물유(物有)의 해석으로 모든 자연의 생성 변화와 소유법칙을 도(道)의 이상과 동일시(김태수, 2009)[13]하게 되었다. 따라서 누정 조영에 깃든 조형의식 또한 그 이면에는 사회·문화·역사적 인식 등에 대한 은유와 상징이 깊이 내재되어 있음을 반증한다. 특히, 정자 자체가 단지 건물이라는 표징을 넘어 정경교융(情景交融)의 실체이자 입지 조건의 총화(總和)를 반영한 동시대인들의 담론과 행동을 촉발했던 이념의 표상임을 전제로 해야 한다(노재현·이현우·이정한, 2012).

..

8) 이현우(2011). 16~18세기 누정 문화경관의 의미론적 해석. 전북대학교 대학원 박사학위논문.

9) 李澤厚. 權瑚 옮김(1990). 華夏美學. 서울:東文選. 83.

10) 박연호(2008). 광주 풍영정 원림의 공간특성과 그 의미. 조선대학교 인문학연구. 36집:31-5.

11) 정윤영, 성종상, 배정한(2011). 독락당 원림 경관조영에 관한 연구. 한국조경학회지. 39(1): 96-10.

12) 이현우, 김재식, 신상섭, 노재현(2011). 梅川別業退修亭園林의 의미경관론적 해석. 한국전통조경학회지. 29(3):22-32.

13) 김태수(2009). 조선시대 은거선비들의 산수경영과 이상향. 고려대학교 대학원 박사학위논문.

2 한국의 자연관과 전통정원의 자연관

조지훈(1964)은 한국어에서 미(美)의 가치를 표현하는 어휘를 '아름다움', '고움', '멋' 세 가지로 구분된다고 하였다. 민주식(1994)은 '예쁨'을 포함하여 네 가지 유형의 아름다움 표현이 구분될 수 있다고 해석하였다. 민주식(1994)은 네

미학적 관점에서의 한국의 자연관

연구자	자연관	특징
고유섭	무기교의 기교 무계획의 계획	기교와 계획이 생활과 분리되기 이전이며 구체적 생활 그 자체의 본능이 양식화되는 것
	비정제성	기물의 형태가 원형적 정체성을 갖지 못하고 왜형된 기형을 이룸. 형태로서 원형을 갖지 않고 음악적 율동성을 띰
	비균제성	석가탑과 다보탑의 좌우 비대칭. 가람 배치의 비대칭
	무관심성	건축의 목재를 굴곡 그대로 사용. 자연 순응의 심리. 민예적 예술
	(비교)	중국: 천재적 기술적 예술이 아닌 혈통적 예술, 민예적 예술
김원룡	자연의 미 한국적 자연	맑은 하늘과 부드러운 산수에서 나온 한국적 자연의 미. 자연은 미추를 초월한 미 이전의 세계. 자연의 섭리에 입각한 만유존재 그 자체의 미만 있을 뿐. 미추를 인식하기 이전, 미추 세계를 완전 이탈한 자연의 미. 인공을 극도로 줄이고 자연 본연의 미를 만들어냄
조요한	비균제성	무교신앙에서 영향을 받은 예술적 특성, 느린 장단에서 시작해 빠른 장단으로 끝맺는 가야금 산조 등
	자연순응성	농경문화를 형성하면서 지모신을 섬김. 자연신에 대한 숭배사상. 자연이 주격이 되고 건물이 부격이 됨
	(비교)	중국: 동북아 세 나라 중 가장 인공적 일본: 디자인의 과장, 분재적 기교
최순우	순리의 아름다움	결코 자연을 거역하는 무모는 최소한으로 줄임. 잔잔한 언덕이나 작은 계류, 궁원을 누비는 오솔길들을 무시하지 않음. 정원은 자연의 일부이며 정원은 담을 넘어 자연으로 번져가도록 한 순리의 아름다움이 있다.
이어령	자연 그대로의 느낌	<수레바퀴> 직접 자연에 들어가 자연 그 자체를 뜰로 삼으려고 한 정자문화 사륜정기-차륜정 : 자기 집을 자연 쪽으로 운반. 구름 그대로이며 자연림 그대로 정원의 느낌이 들지 않는 자연 그대로의 느낌
	(비교)	일본: 축경정원. 고산수 정원은 자연을 축소, 깎고 또 깎고 장식을 버리고 난 후 최후에 남은 들과 흰모래로 상징

자료: 서지유. 2007: 6-7

가지 유형의 아름다움 표현의 어원적 의미, 미적 성격 등을 분석함으로써 4가지 유형의 아름다움 표현의 상호관련성을 분석하였다.

한국 미학은 전통적인 한국문화를 포함하여 한국인에게 고유한 미의식과 그것의 발현에 대한 학문적 접근을 말한다(장미진, 2005: 11). 한국 문화예술의 해석을 통해 거론된 미적 특질에 대한 개념에 관한 연구성과를 열거해본다. 자연성과 순수성, 고도의 정신성(W.Cohen), 소박성과 단순성(Eckardt), 비애미와 신미일여(信美一如)의 민예미(유종열), 무기교의 기교와 담소(淡素)와 질박(質朴)(고유섭), 힘의 약동과 청초미(윤희순), 고담(枯淡)과 청아(淸雅)(김용준), 소박미(조지훈), 자연주의(김원룡), 해학성(조요한), 자연성(백기수), 원융(圓融)과 조화(강우방), 소박주의와 풍자미학(권영필) 등이 있다(장미진, 2005: 11; 장미진, 2002: 8 재인용).

전통적으로 우리네 선인들은 땅에 집을 지을 때 '땅을 빌린다.'는 생각을 가졌다. 빌린다는 것은 그 땅이 자신의 것이 아니라는 의미이다(윤재홍, 2011: 100). 남의 것이기에 빌려오는 것이다. 자신이 값을 치르고 산 땅임에도 불구하고 그것을 온전히 자신의 소유물로 생각하지 않았다는 것을 뜻한다. 오히려 지신으로부터 땅을 '빌린다'는 것을 분명하게 밝히고 있다. 이와 같은 땅을 빌린다는 생각의 배경에는 땅은 집과 토지를 소유한 사람에게 완전히 속하지 않는다는 의식이 깔려있다. 땅은 궁극적으로 지신의 영역이며 소유라는 생각을 분명하게 드러내 보이는 것이다. 한국인의 자연관을 엿볼 수 있는 대목이다. 자연관은 자연환경과 문화, 종교의 영향을 받는다. 한국인의 자연관은 오랫동안 중국과 교류해오면서 유교와 불교의 영향을 많이 받았으며, 근대 이후로는 서양의 문물을 받

한국의 자연관에 대한 논의

구분		특성
자연관	사상의 측면	자연의 일부로 여겨 일체감을 추구 자연의 질서에 순응
	표현의 측면	자연의 묘사와 상징이 아닌 진상을 추구
	감상의 측면	인간과 자연의 정신적 교감, 정 나눔을 중시
공간관	물리적 틈	건물의 중첩적 배치와 그 안에 생겨나는 사이공간 발생
	미확정성	공간은 무한히 변할 수 있는 가변성을 지님
	비움	공간의 여백과 비움이 더 중시되고 비워진 공간에서 다양한 쓰임도 발견

자료: 서지유. 2007: 15

아들이면서 서양식의 생활양식과 사고방식이 많이 스며든 데다, 기독교의 전래는 자연에 대한 생각을 많이 바꾸어 놓았다. 유교, 불교, 도교 등과 같이 한국에 들어온 지 오래 된 사상과 종교의 영향 속에서도 한국 특유의 무속신앙과 자연환경에서 유래된 여러 풍습들은 그 모습을 달리하면서도 지금껏 전해올 뿐 아니라, 새로이 전래된 종교나 사상에도 알게 모르게 영향을 주고 있다(이유미·손연아, 2017: 57).

3 정원의 유형

정원은 크게 궁궐정원, 민간정원, 사찰정원으로 나뉠 수 있다. 여기서는 궁궐정원과 민간정원에만 개괄하기로 한다.

1) 궁궐정원

창덕궁의 비원이 궁궐정원의 대표격이라고 할 수 있다. 왕실에서 궁궐 후원을 왜 조성하였을까? 조선시대 왕들의 행동반경은 생각보다 좁았다. 왕궁은 저택인 동시에 집무실이어서 그들은 하루의 대부분을 궁 안에서 움직일 수밖에 없었다. 이런 좁은 행동반경 외에도 왕의 입장에서 답답함을 느끼게 하는 요인은 많았다. 임금의 일상공간은 여러 사람들에게 완전히 노출된 곳뿐이었으므로 왕이 낮 시간 동안에 자기 자신만의 시간을 가지고, 조용히 자신의 내면을 성찰할수 있는 시간이란 거의 없었다고 할 수 있다. 조선의 임금은 이런 현실 문제를 해결하고자 자연스레 가까운 후원을 찾게 되었다. 하지만 후원의 많은 부분이 공적 기능을 수행하는 공간들로 이루어져 있었으므로 이목과 규율에서 자유로운 곳은 그리 많지 않았을 것이다(정우진, 2015).

창덕궁은 조선태종 5년(1405년)에 창건된 이래 순종이 승하한 1926년까지 오래 사용된 궁궐 창덕궁에는 여러 전각과 함께 궁중 의례와 연회 등의 행사를 수용하고 왕과 근친들의 학문 연마와 풍류, 휴식 등을 위한 궁원이 있다. 후원(後苑), 북원(北苑), 금원(禁苑), 비원(秘苑), 상림(上林)이라고도 한다. 대한제국이 붙인 비원이라는 이름은 일제가 아닌 우리가 붙인 고유한 이름으로 상징성도 있

고, 일반적으로 불리는 후원과 차별성이 있는 좋은 이름으로 사용상 무리가 없는 이름이라 하겠다(진상철, 2003).

　우리나라 궁궐과 궁원의 정수를 보여주는 이곳은 '자연과 조화를 이룬 독특한 공간 구성의 가치'를 인정받아 1997년에 유네스코(UNESCO) 세계문화유산으로 등재되었다. 창덕궁은 태종 5년(1405) 법궁인 경복궁의 이궁으로 지어졌다. 전란이나 궁궐의 화재 또는 전염병 등으로 하나의 궁궐은 부족하므로 대개 이궁을 두었다. 창덕궁과 성종 때 지은 바로 옆의 창경궁은 법궁인 경복궁의 동쪽에 있다하여 동궐이라고 부른다. 임진왜란(1592~1598)으로 서울의 모든 궁궐이 불탄 후, 경복궁은 불길하다는 이유로 고종 2년(1865)까지 폐허로 방치되었으나, 창덕궁은 광해군 때 중건되어 열세 분의 임금이 270여 년간 정치를 한 실질적인 조선의 법궁이었다. 창덕궁은 현재 서울에 남아있는 궁궐 중 그 원형이 가장 많이 남아있는 점과 자연과의 조화로운 배치가 뛰어난 점이 인정되어 1997년 유네스코 세계문화유산으로 등재되었다. 135,000평 중 10만평이 후원일 정도로 창덕궁은 후원이 많은 부분을 차지하고 있어 아름답다(양세은, 1998: 139).

　비원은 크게 4개의 권역으로 나눌 수 있을 듯하다. 첫째 권역은 부용지를 중심으로 부용정, 주합루, 영화당, 사정기비각, 서향각, 회우정, 제월광풍관 등의 건물들이 늘어선 지역이다. 둘째 권역은 애련지와 애련정, 연경당이 늘어선 지역이다. 셋째 권역은 관람정과 반도지, 존덕정과 연지, 승재정과 폄우사가 있는 지역이다. 넷째 권역은 옥류천을 중심으로 취한정, 소요정, 어정, 청의정, 태극정 등이 입지해 있는 지역이다.

　창덕궁 비원은 주체자인 임금 개인의 취향이 반영됨과 동시에 당대의 철학과 문화사상을 함축하고 있는 것이 특징이다. 무엇보다도 창덕궁 후원은 조선왕조 500년의 영속성이 반영되어 있는 정원으로, 역대 여러 왕들의 정원문화가 꾸준히 발전되었고, 이러한 계승의 과정을 거치며 체계화된 특징을 보인다. 조선 전기 창덕궁 후원의 성격은 주로 군사양성과 수렵, 연회 등을 위한 공간이었으며, 조선 후기에 들어서 인조에 의해서 대부분의 권역이 조성되었고, 숙종 연간에는 이를 개축하거나 후원 곳곳의 요지에 새롭게 정원건축물을 조영하는 등 17세기에 창덕궁 후원의 대부분 모습이 현재와 유사하게 조성되었다. 특히, 후원 조성 과정에는 후원의 주인인 왕에 대한 표식과 불로장생을 기원하는 여러 방법의 상상 환경이 가미되었고, 그 바탕에는 삼재사상, 풍수지리, 음양오행 등의 사

상적 배경과 유불도의 종교적인 기원이 근간을 이루는 특징이 있다. 18세기에 이르러 정조는 창덕궁 후원에 그간 전해 내려오던 선왕들의 지혜를 계승하여 자신의 이념과 결부시켜 후원에 반영하였다. 고종 연간과 그 이후인 현재까지 창덕궁 후원은 변형되거나 소실된 부분이 많이 나타난다.

부용정은 조선시대 성리학 사상을 기반으로 정조의 정치이념이 투영되어 있는 정원건축물이며, 무엇보다도 인조 12년(1634)에 축조된 지당에, 현종연간의 청서정, 숙종 33년(1707) 택수재를 계승하여 자신의 정치이념을 결부시켜 증축한 점에서 역대 여러 왕들의 정원문화가 꾸준히 발전되어 체계화된 창덕궁 후원의 특징을 대표적으로 잘 보여주는 건물이다(송석호·심우경, 2015).

염계 주돈이(주무숙)의 애련설(愛蓮說)에 나오는 다음 구절을 음미하다보면, 왜 전통정원 조경에 연꽃이 많이 활용되는지를 짐작할 수 있다. 백련 홍련은 꽃이 필 때도 아름답지만, 그 상징적 의미가 선비들에게 더 크게 다가왔을 것이다. 실용적으로도 연은 뿌리며 줄기며 꽃이며 버릴 게 하나도 없다. 연꽃은 불교의 상징으로도 쓰이지만, 유가의 선비들 역시 사랑하는 꽃이었다.

出於淤泥而不染　진흙에서 솟았으나 물들지 않고
濯淸漣而不妖　　맑은 물에 씻기어도 요염치 않고
中通外直　　　　가운데는 텅 비고 밖은 곧으며
不蔓不枝　　　　넝쿨도 안 퍼지고 가지도 없고
香遠益淸　　　　향기는 멀수록 더욱 맑으며

표암 강세황[14]의 「호가유금원기(扈駕遊禁苑記)」는 신하인 강세황이 왕(정조)의 안내를 받아 비원(금원)을 유람한 특별한 경험을 기록한 글이다. 왕이 친히 신하들에게 궁원 곳곳을 안내하고 설명한 내용과 표암이 보고 느낀 감흥이 생생하게 기록되어 있다.

다음으로 경복궁의 후원에 대해서 간략하게나마 살펴보기로 한다. 경복궁 중심 전각 서북쪽에는 큰 사각형 연못이 있고 그 안에는 근정전보다 큰 경회루가 있다. 침전 영역인 강녕전과 교태전 좌측에 조성된 경회루는 연못 속에 장대

14) 호조 참판, 3대 기로, 신위와 김홍도의 스승

석을 쌓아 기초를 만들고 그 위에 건립되었다. 하륜의 「경회루기(慶會樓記)」에 의하면 '경회'는 공자께서 '정사는 사람을 얻는 것을 근본으로 삼는 것이니 사람을 얻은 뒤에라야 경회라 할 수 있을 것이다.'라고 한 구절에서 비롯되었다. 그 의미는 훌륭한 군왕이 좋은 신하를 만나는 것이며 그것은 결국 사회를 부흥시킬 정치가 행하여질 조건이므로 '경회'라는 것이다. 완공 후 이곳은 사신접대, 군신간의 연회, 기우제, 무예 관람, 유생들의 시험 등 연회, 행정, 제사의 공간으로 사용되었으며 현재까지도 외교사절들을 위한 공간으로 애용되었다(강병희, 2017: 58).

경회루의 평면을 보면 정면이 7칸, 측면이 5칸으로 되었고 전체의 기둥 수는 48개로 되어 있다. 전체 기둥 중 절반인 24개의 기둥이 바깥쪽에 세워지고 나머지 24개의 기둥이 안쪽에 세워져 있다. 바깥쪽의 24개 기둥들은 한 개 한 개의 기둥들이 모두 24절기의 한 절기에 해당된다(한국민족문화대백과사전). 24개의 기둥들은 각기 24절기로서의 의미가 있고 또한 24방(方)의 의미도 갖고 있다.

건물 안쪽의 기둥들로 구성된 정면 5칸과 측면 3칸은 그 전체의 칸수가 12칸으로 되어 있다. 이 12칸은 1년 12달을 의미하며 동북쪽 모서리칸이 정월(正月)이 되어 시계방향으로 삼재(三才)의 의미, 즉 하늘·사람·땅(天·地·人)을 의미한다. 그래서 경회루는 인간과 하늘이 교감하는 작은 우주라고 할 수 있다(윤장영, 2019). 태종 때 경회루를 증축하고 연못을 넓히면서 거기서 나온 흙으로 교태전 뒤에 아미산을 만들었다는 설이 있다.[15] 연못 위에 만들어진 인공 대 위에 건축된 경회루의 위용이 연못에 비치는 모습은 장관이다. 경회루가 공식 연회장 성격이라면, 향원정은 왕실의 사적인 휴식공간의 성격이 강하다. 연꽃의 향기에 취해 목조 다리를 건너면 향원정에 이른다.

아미산은 경복궁 교태전 북쪽에 위치한 동산으로서, 한국 전통정원의 대표적 화계로 알려져 있다. 고종초 경복궁 중건 이후 왕비의 거처가 교태전이 된 후로 아미산 정원은 왕실의 여성이 이용하는 정원이

_경복궁 교태전 뒤 후원

15) 월지와 임류각, 궁남지, 그리고 중국 북경 청의원[이화원]에 있는 곤명호와 만수산의 관계와 같은 국내외 사례에서 천지조산(穿池造山)의 기법이 사용되었으므로 경회지와 아미산에도 천지조산식의 개념을 임의로 소급하여 적용했던 것으로 보이는데 이에 대한 명쾌한 근거는 제시되지 않고 있다.

된 탓에, 조선시대 여타의 정원과 비교하여 여성스러우며, 단아하고 화려한 특징을 갖게 되었다. 승정원일기 고종 12년(1875년) 3월 29일의 기사에서 아미산이 인공적인 산이 아니라 본래부터 존재하던 산이며, 아미산의 본래 명칭이 풍수 이론에서 사격(砂格)의 한 종류인 '아미사(蛾眉砂)'로 지시되고 있는 점은 주의 깊게 살펴보아야 할 부분이다. '아미(蛾眉)'는 글자 뜻 그대로 해석하면 '나방의 눈썹'이란 뜻인데, 산(언덕)의 모양이 반달이나 여자의 눈썹을 닮아서 붙여진 이름이다(정우진·심의경, 2012: 77).

2) 민간정원

조선시대 처사들은 크고 작은 당쟁의 여파로 은거의 길을 걷게 된 이들이 많았다(정구선, 2005). 벼슬을 버리고 산림 속에 은거하며 처사의 길을 가더라도 유교의 도를 강론하여 밝히고 실천하는 의무를 지녔으며, 초야에 물러나 있어도 한 지방의 풍속을 교화하는 역할을 담당하고 주체적 역할을 하였다(김수진·정해준·심우경, 2006: 52). 처사들은 자신이 은거하며 학문을 강론하고 인격을 수양할 터에 아담한 정원을 조성하거나, 때로는 주위를 거니멸 빼어난 자연경관을 감상하면서, 산과 바위와 계곡 시냇 물굽이에 이름을 붙임으로써 자신의 사상과 연결된 주위의 생활세계를 창조하였다(금장태, 2001).

우리 조상들은 예부터 하늘·땅·사람이 하나라는 천지인 합일사상을 토대로 자연을 존중하고 자연과 조화롭게 상생하는 접근방법을 취하였다. 우리의 전통정원은 친환경적이고 생태적으로 만들어진 토지와 그 부속 건축구조물들을 일컫는다. 자연환경을 바탕으로 우리의 고유문화와 정서가 반영된 문화자원이다.

전통정원 조경에 투영된 선비들의 자연관을 보면, 자연을 거스르지 않고 동화될 수 있는 지역을 선정하고, 주자의 무이구곡을 연상하게 하는 입지를 선정하였으며, 선경이나 이상향을 동경하여 자연 속에서 은일할 수 있는 곳을 선호하였다. 또한 공간 배치에 있어서는 여백미를 구현하려고 노력하였으며, 정원 조성자들의 학문에 있어서는 성리학의 강한 영향을 받았고, 학문활동을 위한 서원, 향교, 정사 등의 공간이나 사랑방 등 학문교류의 장소를 통해서 이런 영향이 표현되었다.

별서정원은 경승지나 전원지에 은일, 은둔, 자연과의 관계를 즐기기 위해

조성된 정원으로서 제2의 주택개념이라 할 수 있으며, 본집으로부터 대개 0.5~2킬로미터 정도 떨어진 곳에 위치한 곳으로서, 도보거리에 있어야 한다. 별서정원은 별장형(別莊型)과 별업형(別業型)을 포함한다. 별장형 별서는 서울·경기도의 세도가가 조성해놓은 정원으로서, 대개 살림채, 안채, 창고 등의 기본적인 살림의 규모를 갖추게 된다. 또 은둔, 은일형의 지방 별서도 크게 별장형의 별서라고 할 수 있다. 이것은 살림집의 규모는 갖추지 않고 본체가 가까이 있어서 주·부식의 공급도 가능하고, 자체적으로는 간단한 취사행위나 기거 정도를 할 수 있는 소박한 형태의 정원을 말한다. 영·호남 지역과 충청지방에 조성해놓은 별서정원이 이에 해당한다. 요즘식 콘도 개념의 휴식·은일형 주택을 말한다. 별업형 별서는 효도하기 위한 것으로 강진군 도암면의 조석루 정원의 경우처럼 살림집을 겸한 경우가 많다(이재근, 2005: 139).

별서정원의 건물은 루(樓)와 정(亭)으로 대표되며, 건물 내부에 방이 있는 경우와 없는 경우가 있고, 대부분 담장과 문이 없어 사방의 주변경관을 조망할 수 있는 개방된 상태로 꾸며져 있다. 필요한 경우보다 적극적으로 연못을 파거나 폭포나 석가산을 조성하고, 수림을 배치하는 등 적극적인 경관 구현을 시도하기도 하였다. 다시 말해 별서는 주택과 떨어져 자연환경과 인문환경을 두루 섭렵하면서 경치와 우주 삼라만상을 느낄 수 있는 별장 개념의 공간이라고 할 수 있다.

이러한 별서정원은 자연을 거스르지 않으며, 자연과 동화된 삶을 지향한 선비들의 성향과 문화의 기반이 되었던 곳으로, 자연과의 동화를 위해, 인공적인 기교를 부리거나 시설을 설치하기보다는, 자연지형을 이용한 공간구성이나, 입지단계에서부터 주변 자원을 정원을 끌어들여 경관이 수려한 자연 속에 정자 등의 기본적인 최소시설을 설치하였다. 별서정원의 입지와 공간구성에는 특히 경천사상, 이상주의 은둔성향, 충의성향, 풍류성과 풍수사상 등이 강하게 영향을 미쳤다.

(1) 차경(借景)과 전통정원 공간

차경(借景)은 현대 조경뿐만 아니라 건축설계에서도 한국적인 색채를 담는 아이디어로 선호되고 있다. 예컨대 용산의 국립중앙박물관은 건물메스 중앙부를 비워 바깥쪽의 남산을 담아내고 있다. 이렇게 차경은 창문이나 기둥과 같은 시

각 틀로 자연산수를 끌어들여 정원으로 만드는 것이라고 말할 수 있다(소현수, 2011: 60).

차경에 대해 중국 명나라 때 간행된 원야(園冶)16)가 체계적으로 다루었다 (이유직, 1997: 128). '원야'에서는 '인'(因)과 '차'(借)에는 정한 이유가 없으며, 감정을 불러일으키는 경물이라면 다 옳다고 하여 차경이 시각적 요소뿐만 아니라 마음속에 감흥을 일으키는 여타 요소들까지도 차경의 대상으로 이해하였다. 중국의 원림이론에 의하면, 차경은 원림을 다양하게 활용하여 감상자가 의경에 이르게 하는 의도적인 장치이다. '원야'에는 '처한 지역에 의거하여 주변 경물을 차용함에는 일정한 법칙이 없고, 경물을 볼 때 감정이 일어나는 것이면 모두 선택할 만하다'고 하고, 차경의 종류로 원차(遠借), 인차(隣借), 앙차(仰借), 부차(俯借), 응시이차(應時而借)가 있다고 하였다.

(2) 대표 민간정원 소쇄원(瀟灑園)17)

우리나라 민간정원의 대표적인 소쇄원을 중심으로 살펴보자. 소쇄원은 중종 때 양산보(梁山甫, 1503~1557)가 스승인 조광조(1482~1519)가 훈구파의 모함에 의해 능주에서 사약을 받자, 정치적으로 어지러운 세상과 인연을 끊고 자연과 더불어 깨끗하게 살아가겠다는 의도로 작정된 조선시대 대표적 별서정원(別

......................................

16) 원야 <홍조론>에서 무릇 눈에 닿는 모든 곳에서(極目所至), 속된 것은 버리고 아름다운 것을 흡수하여 받아들인다(嘉則收之). 그리고 여기에 논밭까지도 제외함이 없이 모두 아름다운 풍경으로 편입시킨다. 이것이 이른바 "교묘하게 체를 얻었다"(巧而得體)는 것이다(김성우 안대성역. 1993: 43). 교이득체(巧而得體))는 경관의 본질을 획득한다는 의미로서 차경의 목표가 된다. 그리고 주체의 능동적 취사선택이 내재됨으로써 주체의 소양수준, 심미적 특성 등에 따라서 얼마든지 다른 차경이 이루어지게 됨을 말한다. 중국 전통정원은 의경(意景)을 구현하기 위해 실제 경관뿐만 아니라 소리, 그림자, 빛, 향기 등과 같은 허경(虛景)을 중시하였다(이유직·조정송, 1996: 91).

17) 소쇄원의 '소'(瀟)는 빗소리 소, 혹은 물 맑고 깊을 소이고, '쇄'(灑)는 깨끗할 쇄라는 뜻을 갖고 있다. '소쇄'는 공덕장의 "북산이문"에 나오는 말로, "깨끗하고 시원하다"는 의미를 내포하며, 현대식으로 설명하면 "물 맑고 시원하며 깨끗한 원림"이라고 할 수 있다. 시냇물이 흐르는 산 속, 마음과 몸이 깨끗해지는 곳이라고 할 수 있을 것이다. 담양에 있는 소쇄원은 양산보(1503－1577)가 조선 중기에 조성한 대표적인 별서정원이다. 1519년 기묘사화로 스승 조광조가 화를 입자, 낙향하여 소쇄원을 지었다. 양산보는 한평생 벼슬을 한 적이 없었으며, 조용히 초야에서 사는 선비였다. 학식과 덕망이 높아 모든 사람이 우러러보며 벼슬을 권하였지만 이에 응하지 않고 깨끗한 생활을 하였다고 한다. 소쇄원은 양산보가 낙향한 후 평생을 이 곳에서 보내며 정원을 가꿨던 곳이다. 특히 외종형 송순과 김인후, 정철 등 주변 선비들과의 교류를 통해서 그 시대의 선비정신과 문화가 녹아있는 정원을 완성하였다.

墅庭園)이다. 소쇄원 건립 시기에 관하여 여러 견해가 있으나 "낙향한 지 수년이 지난 1520년, 양산보의 나이 20대 초반에 처음 건립된 것"으로 알려져 있다. 그후로 무려 20년간 가꾸기를 계속하여 그의 나이 40세 되는 1542년 무렵에 기본인 틀이 갖추어진 원림이 되었다고 한다(조인철, 2013: 173-174). 초창기 소쇄원의 틀이 갖추어지기까지, 송순(1493~1583)과 김인후(1510~1560)의 도움이 있었다는 것은 여러 연구결과로 나타나고 있다. 한편 소쇄원은 양산보 당대에 기본적인 틀이 갖추어졌기는 하나, 그의 사후에 후손들에 의해서 더욱 다듬어졌다. 임진왜란과 정유재란에 피해를 입고 복구되는 과정에서 완성도를 더해서 오늘에 이르고 있다고 한다(성범중, 2006: 49-50).

'소쇄원시선'18)에 실린 서봉령의 글에 의하면, '사계절의 좋은 흥취 창문에 모여들고, 구곡의 풍연 좋아 한 골짜기에 열려있다'고 하여 차경의 다양성을 설명해주고 있다. 김인후의 소쇄원48영19) 중 제12영인 매대요월(梅臺遙月)에서 '나무숲 쳐대니 매대는 확 트여서 달 떠오르는 때에 더욱 알맞아'라고 하여 차경의 대상인 달을 보기 위해서 차경에 적합한 시점과 시선이 트이도록 숲을 베는 행위가 도입되었음을 설명해주고 있다. 시각적으로 차경된 자연물로서 내원의 흐르는 물과 폭포, 담장 밖 외원(外園)의 고암,20) 청산, 멧부리 등의 산과 숲이 있다. 여기에 내원(內園)의 소나무, 대나무, 오동나무, 매화, 국화, 연꽃과 울타리가 포함된다. 소쇄원에서 눈에 보이지 않는 차경 대상은 천관산의 취령과 무등산의 규봉이다. 그 밖에 아침 해, 석양, 가을 하늘, 봄빛과 같이 시간과 계절을 명시한 요소와 눈, 비, 구름, 엷은 그늘 등 다양한 기상 현상이 차경 대상이 되었다. 또

18) '소쇄원시선'((瀟灑園詩選, 1995)은 '소쇄원사실집'(瀟灑園事實集, 1755)의 시문을 추출하여 번역과 함께 해제를 달아 시문에 내포된 당시 사상과 문화를 설명한 것이다. 소쇄원사실집은 개인문집이 아니며, 16~18세기까지 방문자들이 소쇄원을 읊은 문헌이다. 여기에는 김인후의 '소쇄원48영'과 양천운의 '소쇄원계당중수상량문'이 수록되어 있다. 소쇄원사실집은 조영자인 양산보의 문집을 기본으로 하여, 아들인 양자징, 양자정과 손자인 양천경, 양천회, 양천운 그리고 4대손 양진태와 5대손 양경지에 이르는 세대를 아우르며, 그들과 교유한 사람들의 글을 부록 형태로 묶은 것이다.

19) 소쇄원48영은 김인후(1510~1560)의 작품으로, 소쇄원 주변공간과 그곳에서 이루어진 행위를 중심으로 실제 가시적 영역과 보이지 않는 사상, 감정을 형상화한 총체적 예술텍스트라고 할 수 있다(장일영·신상섭, 2010: 80). 당시의 모습을 파악하는 데 매우 중요한 자료로 의미를 가진다.

20) 양자징의 고암정사.

한 시각적 차경에서 벗어나 공감각적 차경 대상 중에서 청각적 대상으로서 저녁 종소리, 새벽 경쇠 등 시간성을 내포한 소리와 물소리, 빗소리를 포함한다. 연꽃의 향긋한 기운을 차경한 후각과 함께 바람, 상쾌한 아지랑이 기운, 물기운, 사계절의 좋은 흥취 등 촉각적 대상도 있다(소현수, 2011: 64).

이왕 소쇄원에 대해 설명한 김에 소쇄원의 핵심 공간인 제월당과 광풍각에 대해서도 설명해보기로 하자. 주인의 학문과 사색을 위한 정적인 공간으로서 상단에 있는 제월당은 아래를 내려다 보도록 조성되어 있다. 제월당은 가장 위쪽에 있어 항상 밝은 곳이라면, 광풍각은 손님을 맞아 시가와 주흥을 즐기는 유희의 동적인 장소이며, 그늘이 드리워진 수평적 시각을 전제로 구성되어 있다(장일영·신상섭, 2010: 80). 광풍각의 모든 문은 문을 들어 열 수 있는 열개문으로 구성되어 소쇄원의 모든 자연적 요소들을 3면을 통해 볼 수 있다. 광풍각 내부의 비어있는 공간에 한 사람이 개입하면 비로소 시각적인 자연의 둘러쌈이 인식되는 인식공간이 형성되고, 또 다른 사람이 개입하면 공동체의 장소로 또 다른 관계 형성을 하게 된다. 계곡에서 흐르는 물은 오곡문의 아래를 틔워 자연스럽게 유입시켜 담장은 담장대로, 물을 물대로 연속성을 유지하게 하였다. 소쇄원의 물길은 자연적인 물길과 인공적인 물길로 구분지을 수 있으며, 이 둘은 소쇄원의 공간을 분절시키지 않으면서도 독자적 영역을 확보하고 있다.

광풍각은 손님을 한 공간이며, 제월당은 주인을 한 공간이다. 당호(號)를 보면 광풍각은 양이고, 제월당은 음이다.

① 광풍각

광풍각은 소쇄원의 계곡 바로 곁에 위치한 곳으로 용도는 방문객들에게 내어주는 사랑채 구실을 하였다고 한다. 계류 사이의 험준한 공간에 석축을 쌓고 땅을 다져서 만든 이곳은 습한 기운이 감도는 곳인데 건축물은 소쇄원 내에서 가장 잘 보존되고 있는 곳이다. 북쪽을 빼고 주위 경관을 볼 수 있도록 문을 들어서 열 수 있는 구조를 갖추었으며, 우측으로는 대숲과 다리가 조망되고 정면으로는 연못과 애양단의 흙담과 대봉대가 눈에 들어온다. 좌측으로는 소쇄원을 통과하는 물줄기가 폭포를 내며 흐르는 폭포와 오곡문의 담장, 외나무 다리가 눈에 들어온다. 계곡에 흐르는 물을 감상하기 아름다운 곳이다.

정적이 감도는 날 광풍각에 조용히 앉아 있노라면 주변 대잎의 서걱거리는

광풍각에 대한 공간 해석

일원론적 공간해석	
상관성	중앙을 온돌방을 배치하고 마루를 주변으로 한 공간구조는 주변 풍경을 배경으로 하여 구축되었으며, 그늘지고 울창한 원림 안에 광(光)이란 이름을 주어 음양의 조화 또한 의도한 강한 상관성을 내포하고 있음
무한성	열개문 개방 시 경관이 개방성이 두드러지게 나타나며 안이 바깥이 되고 바깥이 안이 되는 내외부 무경계 공간 상태는 안과 밖의 공간을 반복적으로 체험하게 함
우연성	아궁이의 굴뚝이 지붕 위가 아닌 오른쪽 마루 아래로 되어있어 기압에 의해 장작 피우는 연기가 계속 아래로 내려가는 날에는 마치 광풍각이 '구름 위에 떠있는' 장관이 보여주는 우연성을 내포한 의도된 공간 연출성을 보임
내재성	계류와 가깝기 때문에 청각적 공감각이 크고, 사방 기둥의 개방성으로 인해 독특한 시각 틀을 지닌 액자에 조경이 담아지는 연출성이 내재됨 (주변의 자연을 건물 안으로 담으려 함)
가변성	방을 둘러싼 마루와 처마가 만들어 내는 입체감에 의하여, 차경 경관은 빛과 바람 및 소리 등의 자연이 유입되며, 공간에 심오한 깊이감과 다양성을 불러일으킴
이중성	자연을 가장 가까이 접한 상태에서 유희와 휴식을 동시에 할 수 있는 공간 영역의 중심적인 역할을 하고 있음
상보성	수평적 조경 구성으로 자연과 인공의 상호관입이 극대화되는 동시에 가득 경관이 차 있는 계류 조경 안에서 '허(虛)'한 공간을 연출함으로써 강한 상보적 공간 연출을 보여주는 영역임
정신성	유희와 휴식의 공간 이상으로 같은 시선에 대한 모든 자연적인 시각을 '하나'의 공간으로 의미하려 했음

출처: 진 제스민 외, 2018: 202

소리가 들려온다. 댓잎을 타고 광풍각으로 스며드는 한줄기 빛을 볼 수 있다. 즉 소리와 빛이 있는 공간의 미학을 소쇄원에서 느껴 볼 수 있다.

② 제월당

광풍각과 제월당의 이름은 송나라 때 명필인 황정견이 주무숙(주돈이)의 인품 됨됨이를 빗대어 얘기하면서 "가슴에 품은 뜻의 맑고 맑음이 마치 비가 갠 뒤 해가 뜨며 부는 청량한 바람과 같고, 비 개인 하늘의 상쾌한 달빛과도 같다"(胸懷灑落 如 光風霽月)라고 말한 데서 차용한 이름이다. 제월당은 주인의 서재 겸 사랑채로 사용하였다. 현판의 '제월당' 글씨는 후대 사람인 우암 송시열의 글이라고 알려져 있으며, 김인후의 소쇄원 48영을 비롯하여 고경명, 임억령, 기대승 등의 시가 내부에 걸려 있다. 제월당에서는 당호 이름에서처럼 달빛을 구경하는 것이 제 맛이 날 것이다. 소쇄원을 잘 아는 분의 감상법을 옮겨 본다.

제월당에 대한 공간 해석

일원론적 공간해석	
상관성	상단영역의 태양이 잘 드는 곳에 월(月)이라는 이름을 주어 음양의 조화를 의도한 강한 상관성을 내포함
무한성	한 칸의 구들방과 두 칸의 마루로 되어있어 주거공간의 중심과 생활의 무한한 다양적 기능을 의도한 공간영역임
우연성	방에 올라 앉아 창을 열면 우측 차경으로 정확히 각도가 맞게 진입경로 방향이 잡혀서 누가 소쇄원으로 찾아오고 있는지가 보이는 영역으로 시선 변화의 움직임을 부여한 강한 우연성을 내포하고 있음
내재성	가장 높은 위치에 있음에도 불구하고 높은 수직적인 시각조영을 위해 상단으로 구축하여 정적관조의 영역으로 사용하고자 하는 공간적 의도가 내재되어 있음
가변성	1/3은 주거공간이고 2/3은 비워진 공간으로 패쇄된 주거공간에 빛과 바람 등의 자연을 유입함으로써 주거 공간 전체에 다양한 변화를 불러일으킴
이중성	가장 높은 곳에 위치하여 달을 맞이하는 공간으로, 하류의 자연경관은 관풍각으로 가려져 이는 소쇄원 밖의 먼 산들과 하늘을 눈에 들어오게 하였는데 이는 내원의 감각적 요소들을 배제시켜 학습공간이자 창작공간으로 역할을 동시에 함
상보성	소쇄원의 가장 상단에 위치하고 있으나 담이나 석축으로 둘러싸여 있어 정면 쪽 시야는 광풍각으로 하단부의 시야가 막혀있다. 그러나 광풍각으로 연결된 작은 문(협문)이 있어서, 좌우측으로 개방되는 외부의 풍경이 펼쳐지는 공간에 수직적인 동선을 삽입함으로써 수평과 수직의 상보적 효과를 극대화하고 있음
정신성	달의 빛을 받는 동시에 달의 움직임을 따라 지붕선이 만들어놓아 변화하는 자연과 건축물의 일체를 추구하였으며, 공간의 체험성과 연출성이 극대화된 공간영역임

출처: 진 제스민 외, 2018: 201

오곡의 계류 쪽에서 보름달이 떠오른다. 나는 제월당의 두 칸 마루에 차를 내어 마시면서 앉아 있다. 밝은 달은 매화를 심었던 동산 매대의 고사된 측백에 생명을 불어 넣는다. 측백은 붉게 상기되어 있고 애양단의 커다란 소나무에 잠시 걸리게 되면 너무도 아름다운 모습이 연출된다. 소나무의 그림자는 계류의 물속에 잠기게 되고 연이어 달은 움직인다. 제월당의 처마선을 타고 움직이는 달은 이제 대숲의 끝자락에 걸릴 듯 말 듯 하면서 제월당을 주시한다(전고필).

(3) 세연정(洗然亭)

세연정은 정원에서 마음을 씻는다는 의미로 민들어진 별서정원으로 소쇄원 등과 함께 조선시대의 대표적 별서정원 중의 하나이다(한희정·조세환, 2014: 15). 소쇄원과 마찬가지로, 고산 윤선도(1587~1671)에 의해 조성된 보길도 부용동의

별서정원, 즉 세연정 역시 사화, 당쟁 등 조선시대 정치사회적 배경 속에서 탄생한 은일(隱逸) 사상의 발현이다. 유가적 은일은 절대적 염세가 아니고, 도(道)가 행해지고 정치사회 질서가 회복되면 다시 경세제민을 위해 출사(出仕)하겠다는 의미이다(최기수, 1989: 52). 즉 정치에 초연하면서도 입신양명하려는 풍조가 있었고, 자연 속에 소요하면서 은자의 삶을 누렸다. 세연정이라는 당호는 주변경관이 물에 씻은 듯 깨끗하고 기분이 상쾌해지는 곳이라는 의미를 표현하고자 하였다(송화진, 1988: 111).

완도 보길도에는 세연정을 포함해 '어부사시사'의 저작자 윤선도와 관련된 여러 유적들이 남겨져 있다. 보길도는 윤선도가 병자호란 때 인조가 청 태종에게 굴욕적인 항복을 하자 1637년(인조 15) 2월 서울로 올라가는 뱃머리를 돌려 제주도로 남행하다가 발견한 곳이었다.

윤선도21)는 한성 연화방에서 태어나, 8세 때 작은 아버지의 양자로 입양되어 해남윤씨 가문의 장손이 된다. 소학을 중시했을 뿐만 아니라, 유학자임에도 의약, 복서(卜筮), 지리 등의 실용학문에도 능통했다. 성균관에 들어간 윤선도는 병진소(丙辰疏)를 올려 이이첨의 죄를 고발하다 임금의 노여움을 사 함경도 경원으로 유배를 갔다, 인조반정 이후에야 비로소 사면되어 한양으로 돌아왔다. 그는 42세에 인평대군(1622~1658)과 봉림대군(훗날 효종, 1649~1659)의 스승이 될 정도로 임금의 신망이 높았다. 그러나 결국 이로 인해 정치적 논쟁의 희생자가 되어 벼슬에서 물러나게 된다.

그의 생애는 조선조 정치 사회적 변란이 집중되었던 시기였다. 조선조 최대의 전란이었던 임진왜란과 정유재란이 유년시절의 인생관 및 사회의식을 크게 뒤흔들어 놓았다면, 중 장년기에 겪은 정묘호란과 병자호란 그리고 일련의 개인적 역경은 세속적 삶에 대한 회의를 가져온 데다, 사화당쟁으로 점철된 조선 중

21) 윤선도의 자는 약이(約而), 고산(孤山), 해옹(海翁)이고, 전남 해안이 본관이며, 유학자 집안의 유복한 가정에서 태어났다. 서울에서 출생한 윤선도는 17세(1603년) 때 진사 초시, 26세(1612년)에 진사시에 합격했다. 병진 소를 계기로 31세(1617년)에 함경도 경원으로 유배를 가게 되고 32세(1618년)에는 부산시 기장으로 이배되었으나 인조반정으로 유배에서 풀려 의금부도사에 제수되었다. 42세(1628년)에 별시초시(別試初試)에 장원 급제하여, 봉림대군과 인평대군의 사부가 되었다. 인조의 신임을 얻어 43세(1629년)에 공조좌랑이 되고, 46세(1632년)에 호조정랑, 한성부 서윤(漢城府 庶尹) 등을 역임하였다. 66세(1652년)에 성균관 사예, 동년에 예조참의에 특배되었으며, 72세(1658년)에 공조참의가 되었다.

후기 그의 삶은 실로 파란만장하였다고 해도 과언이 아니다. 윤선도는 49세 (1635년)에 벼슬에서 파직당한 이후 해남으로 돌아가 출사를 단념하고 자연에 은거하고자 하였다. 그러나 윤선도가 벼슬을 버리고 해남에 귀의하고 1년이 지난 50세 되던 해인 1636년 12월에 병자호란이 일어나자 인조가 남한산성으로 피난했다는 소식을 듣고 고산은 향족, 가동(家僮) 수백 명을 이끌고 강화도에 도착하였으나 이미 함락된 후였다. 하는 수 없이 강화에서 귀환은 했지만, 배에서 내리지 않고 세상을 버리고 숨어 살기로 결심을 하고 제주도로 향하던 중 경관이 빼어난 보길도를 발견하였다. 산세가 연꽃 같은 지세를 형성하고 있어 이를 부용동(芙蓉洞)(정재훈, 1996)이라 명명하고 격자봉 아래 낙서재22)를 짓고 여생을 보내려 했다.

그가 보길도에 정착한 시기는 51세 되는 1637년 2월이었다. 그러나 고산을 미워하는 무리가 강화도에까지 와서도 임금에게 문안을 드리지 않는다는 이유로 하여, 그는 투옥되었고, 52세 되는 해인 1638년에 경북 영덕으로 귀양을 가게 되었다. 1년 만에 사면되어 완도 보길도의 부용동과 해남 현산면의 수정동, 금쇄동, 문소동 등에 정자를 세우고 왕래하면서 산중신곡 등 작품을 창작을 하였다. 이때가 고산이 53세가 되는 해로서 세연정을 만든 시기이다. 그의 은거 생활은 53세(1639년)부터 영덕 유배 생활이 풀린 65세(1651년)까지 13년간 부용동에서 어부사시사(漁父四時詞) 40수를 짓는 등 많은 작품 활동과 별서정원을 조영한 시기가 된다. 그가 66세 되는 해인 1652년에 효종에 의해 성균관 사예에 임명되고 이어 동년 8월에 예조참의에 특배되었으나 정적들의 공격 때문에 고산은 관직을 삭탈 당하고, 그 후 해남으로 돌아와 금쇄동에 머물다가 그 이듬해인 67세(1653년)에 부용동에 들어가 70세가 될 때까지 3년간 세상일을 잊고 살았다. 그 후 71세(1657년) 때 내국의 소명을 받아 또다시 상경하였고, 72세에 공조참의에 임명되었으나 74세(1660년)에 함경도 삼수로 세 번째 유배를 갔다. 5년 후 그는 다시 전남 광양으로 이배 되었다가 81세(1667년)에 왕의 특명으로 유배지에서 풀려나게 되었다. 그해 8월 해남으로 돌아왔으며, 9월에 다시 보길도 부용동으로 들어갔다. 고산은 결국 마지막 생애인 81세부터 85세까지 5년간 자연

22) 낙서재 뒤에 작은 바위 몇 개가 병풍처럼 둘러 서있는 곳을 소은병(小隱屛)이라 하는바, 산의 모든 기운이 모인 곳으로 여겨, 윤선도는 이곳을 자주 찾았다. 소은병은 주자가 은거했던 무이구곡의 대은병에 빗댄 것이다.

과 벗하며 유유자적하다가 85세인 1671년에 일생을 마쳤다(한희정·조세환, 2014: 16－17 재인용).

윤선도는 삶의 좌절과 애환으로 인해 자연에의 은거를 위한 공간을 만들었다. 도가적 이상향을 실천하기 위해 경치가 빼어난 풍수길지에 자연미학적 이상향으로서 원림을 조성하였다. 나아가 윤선도는 학문적 특징으로 소학(小學)을 중시하였는바, 소학의 실천적 성향은 그에게 경세치용적 학문에 대한 탐구와 예악으로서 소학의 가르침을 실행하였다. 세연정 등을 통해 도가적 이상향을 현실세계에 구현하고, 어부사시사 등의 노래를 짓고 원리에서 예악을 하면서 즐기는 행위를 통해, 원림 조영에는 소학을 실천하며 수행하는 장소로서 의미가 있다. 또한 사회경제적 측면에서 당시 조선시대 토지제도 중 법률상 '산림은 공유지'였으므로, 실제 사적인 점유가 쉽지 않아, 권리를 얻기 위한 행위가 필요했으며, 이를 위한 방편으로 부용동 원림 조영이 필요하였다(이승희, 2015: 114－115).

보길도에서 윤선도는 무민(無悶)당에 거처하면서 첫닭이 울면 일어나서 경옥주 한 잔을 마시며 신선처럼 살고자 했다. 아침 식사 뒤에는 일기가 맑으면 사륜거(四輪車)에 풍악을 대동하고 반드시 세연정으로 향하되, 학관(윤선도의 서자)의 어머니는 오찬을 갖추어 작은 수레를 타고 그 뒤를 따랐다. 정자에 당도하면 자제들은 시립(侍立)하고 기희(妓姬)들이 모시는 가운데 못 중앙에 작은 배를 띄웠다. 그리고 남자아이에게 채색 옷을 입혀 배를 일렁이며 돌게 하고, 공이 지은 어부수조(漁父水調) 등의 가사로 완만한 음절에 따라 노래를 부르게 하였다. 당 위에서는 관현악을 연주하게 했으며, 여러 명에게 동대와 서대에서 춤을 추게 하고 혹은 긴 소매 차림으로 옥소암(玉簫岩)에서 춤을 추게도 했다. 이렇게 너울너울 춤추는 것은 음절에 맞았거니와 그 몸놀림을 못 속에 비친 그림자를 통해서도 볼 수 있었다. 또한 칠암에서 낚시를 드리우기도 했다(Jung, 1996; 한희정·조세환, 2014: 17 재인용).[23] 이러한 기록에서 볼 때, 윤선도는 세연정 작정의

23) 필자는 '고산 윤선도를 향한 변명'이라는 글에서 다음과 같이 적었다. 15여년 전에 외국에 있을 때 자료없이 쓴 글이라 정확도는 자신할 수 없지만, 당시 윤선도를 비하하는 어느 글을 접하고 그때의 심정을 적어 보았기에, 그대로 인용해 본다(http://cafe.daum.net/namdoroad) 고산은 이곳에 동대 서대를 세우고 비홍교로 왕래하며 무희로 하여금 춤을 추게 했단다. 격자봉 중턱에 있는 옥소대라는 바위 위에서도 풍악을 울리게 하고는 연못 물결 위에 어리는 무희들의 그림자를 감상하였다고 한다. 심지어는 풍악소리에 맞춰 젊은 무희들이 연못(세연지) 바위 위에서 춤을 추게 하였는데, 그 좁은 바위에서 춤추다보면 어찌 되겠는가, 첨벙하

배경으로 자연요소로서의 연못과 인공요소로의 정자와 사람의 인입을 통해 자

..

고 미끄러지지 않겠는가? 물에 젖어 몸에 달라붙은 저고리 깃을 여미고 나오는 젊은 무희의 모습을 노인이 즐겼을 것이라는 해석도 어디서 본 적이 있다. 또 다른 글에서는 나라가 어지러운데, 어떻게 나무 그늘에 앉아 가야금 소리를 들으면서 술잔을 기울이고 기생을 데리고 음풍농월이라니…라는 해석도 어느 글에선가 보았다. 지금 고산이 남긴 흔적이 거의 사라진 것은 당시에 그만큼 보길도의 토박이들을 부려먹어서, 나중에 그들이 다 부셔버려서 그랬다는 억지 아닌 억지도 들었다.

이것을 두고 어떻게 해석해야 좋단 말인가? 내가 과거 그 시절에 살았던 것도 아니고, 국문학 전공도 아닌데다, 고산 전공자도 더욱 아니고, 본 것이라야 몇 가지 밖에 되지 않지만… 짧은 생각과 몇 가지 토막지식으로 부족한대로 내 생각을 정리해본다. 널리 굽어 살펴주시기를 바라면서…

고산은 젊은 나이에 진사시험에 합격해 벼슬길에 오른다. 성균관 유생시절 26살엔가는 그 혈기 많은 청년은 당시의 세도가 이이첨의 비행을 탄핵하다 처음 유배길에 올라 5년간 유배생활을 하게 된다. 생각해보자. 요즘 식으로 말한다면 어느 젊은 서울대생이 서슬퍼런 시절에 나는 새도 떨어트린다는 이기붕이 같은 막강한 권력자의 비행에 대해, 다들 언론은 쉬쉬하는데 꼼짝도 않는 상황에서, 그것을 공개적으로 직견탄을 날렸다고 생각해봐라. 당시 조선이 언로가 개방되어 말이지, 얼마 전만 같아도 쥐도 새도 모르게 사라질 것인데… 이렇게 고산이 몸을 사리지 않고 불의를 향해 질타하는 정의감을 보면, 얼마나 대단한 청년이었는지 짐작할 수 있다. 고산은 올곧은 삶을 살려고 하였기에 85살까지 일생에 걸쳐 4번의 유배생활을 하지 않았을까? 20년(?) 유배에 19년(?)의 은거생활을 하였다니… 또한 병자호란 때에 의병을 모았다. 당시 남도지방에서는 그의 땅을 밟지 않고서는 돌아다니지를 못할 정도로 엄청난 부자였는데, 가만히 앉아서 호의호식할 수 있었지만, 누란의 위기에 처한 조국의 위기에, 가진 자로서, 이 땅의 선비로서 분연히 일어서지 않았는가? 그는 의병을 모아 서울로 가다가 임금의 항복소식을 듣고, 세상을 등지고 살려는 생각으로 제주도를 가려고 하다가, 풍랑에 밀려 결국 이곳 보길도에 들어와 살게 되지 않았는가?

그리고 한때 자신이 가르쳤던 봉림대군이 왕으로 등극하자, 왕으로서 어떻게 나라를 다스려야 할지에 대해 글을 올리고 그는 벼슬을 사양하였다. 다른 사람 같으면 그 절호의 찬스를 살려 한자리 톡톡히 하려고 벼르고도 남았을 텐데, 그는 그러지를 않았다. 당시나 요즘이나 세태를 보면 좀 높은 자리에 있는 분들에게 잘 보이려고, 얼마나 알랑방귀 뀌고 눈도장을 찍으려 하지 않은가? 봉림대군은 자신의 사부를 극진히 생각하여 고산이 수원에 있을 때 큰 집을 내려서, 지금 해남 연동마을에 있는 고산의 고택 중 일부는 그때의 수원 집을 이축한 것이라는데… 그만큼 자신을 아껴주는 분이 왕이 되었는데도, 고산은 벼슬을 사양하였다. 이는 아무나 할 수 있는 일이 아니지 않는가? 몇 번 사양하였지만, 결국 예조참의로 한번 나갔다가 6개월 만에 다시 벼슬길을 마다했고, 다시 몇 년 뒤 부름 받아 공조참의로 나갔지만 몇 년 하지 않았다. 이러한 그의 행적을 보면 그렇게 세속의 벼슬에 연연해하는 모습을 별로 볼 수가 없을 뿐만 아니라, 나라와 대의를 위해 비분강개하는 모습을 엿볼 수 있는 것 같다.

또한 그는 보길도 옆에 있는 노화도와 진도(?)에 엄청난 간척사업을 시행한 대 사업가였다. 당시 사람으로서는 감히 상상도 할 수 없는 엄청난 일을 저지른 것이다. 과연 스케일이 큰 사람이었다. 세연정, 낙서재, 동천석실을 지으면서 부용동 사람들에게 힘들기는 했지만 노임을 주지 않았을까? 노화도 간척사업이 동네사람들에게 도움이 되지 않았을까? 하인부리듯이 했을까? 부용동 토박이 사람들과 그 이상향 자연 속에서 더불어 허물없이 사는 것은 당시 신분제 사회로서는 불가능한 것이었을 것이지만, 오늘의 시각에서 본다면 아쉬움이 남는다. 그리고 그는 당시 문학적 재질에 탁월했을 뿐만 아니라, 뛰어난 풍수가에 대천문과 역법에까지 통달했다고 한다.

연을 즐기고, 노래하며 가족과 이웃 사람들과 교류하며 소통하는 장소로 작정을 하였다고 할 수 있다. 한편, 윤선도는 세연정을 통해 가사를 짓고 노래를 부르는 등 학습과 연구의 공간으로 활용함으로써 단순한 자연 즐김의 범주를 넘어 창작을 위한 매체로 세연정을 만들었다 생각해볼 수 있다. 세연정 연못에는 혹약암(或躍巖)이라 불리는 바위가 있다. 임금이 계시는 북쪽을 향해 있는 이 바위는 역경(易經)에 나오는 혹약재연(或躍在淵)이라는 효사(爻辭)에서 따온 것으로, 뛸 듯하면서 아직 뛰지 않고 못에 있다는 뜻이다. 마치 힘차게 뛰어나갈 것 같은 황소의 모습 같다고 하여 붙여진 이름이다. 조정을 향한 정치적 바램을 엿볼 수도 있다.

··

서울 명동성당 앞에 있는 연화방에 태어난 도련님이 저 멀리 해남 연동마을의 부잣집에 양자로 와서 살았지만, 자연을 사랑하고 풍류를 즐기는 당대의 풍운아 같다는 생각이 든다. 고산은 부용동에 살다, 한때는 해남 연동마을 근처 금쇄동에 은거하기도 했지만, 큰 아들에게 큰 집을 맡겨도 될 때쯤 되어서는, 다시 부용동에 들어와 살았다.

세연정은 정자이다. 그에게는 유희공간이었다. 낙서재라고 하는 그의 독서공간이자 사색의 공간이었던 곳은 좀 떨어진 곳에 있다. 고산이 여흥을 즐기려 풍악을 울리고 젊은 무희로 하여금 연못 위의 언덕에서나 아니면 연못 가운데 바위에서 가락에 맞춰 춤을 추게 했다한들, 맨날 그러했을 것인가? 이것을 아랫도리에 힘이 빠진 노인의 변태(?)로 몰아가야 할 것인가? 이곳은 같은 정자이면서도, 담양의 소쇄원과는 다른 느낌이 든다. 소쇄원은 별서정원이긴 하였지만 당시 많은 유학자들이 와서 문학적인 담론과 정치적인 담론을 하였던 좀 더 치열한 공간이었다고 생각한다. 또한 소쇄원은 주인 양산보가 자신의 선생님(정암 조광조)이 현실정치에서 사약받고 죽는 것을 보고 출발하였다. 소쇄원 계곡 위에 내려앉은 광풍각 정자는 요샛말로 하면 세미나를 하는 장소이다. 그러나 부용동 세연정은 임금이 오랑캐에 무릎 꿇은 현실을 보고 완전히 세상과 인연을 끊고 살려고, 오직 자연에 묻혀 지내려고 했던 곳이다. 유학자들이 와서 토론하던 곳이 아니었다. 유희공간 성격이 훨씬 더 강하다. 이른바 노는 곳이다.

동산에서 무희들로 하여금 춤추게 하고 연못에 드리우는 그림자를 보는 것도 독특한 감상법 같아 심미감의 연출이라 보고 싶다. 서양이나 동양이나 정자 근처에 연못을 설치하는 것은 명경지수와 같은 조용한 연못의 물을 보고 사색에 잠기고자 하는 의도도 있었지만, 조경학적으로는 서양 해질녘이나 오후에 건물의 그림자가 물 그림자질 때 얼마나 멋질까를 고려한 것이라고 본다. 동산 위에서 춤추는 것도 아무나 그렇게 연출할 수 있는 것은 아니라고 본다. 그러나 나는 연못의 바위에서 무희로 하여금 춤추게 했다고 하는 것을 심정적으로는 믿고 싶지는 않다. 그러나 설사 그렇다 하더라도, 좀 놀았다 하더라도, 세상의 풍상을 다 겪은 노시인의 순간적 일탈이라고 넘어갈 수도 있지 않을까 한다. 그렇게 많이 유배를 겪고, 현실정치에 혐오감을 느끼고 인간에 대한 염증을 느낀 그가, 자연에 묻혀 은거하면서 책을 벗삼고 하던 사람이, 어떻게 기괴한 연출을 즐겼을 것인가? 자연에 묻혀 자연의 숨결에 따라 살고자 했던 그라면, 젊은 여인을 그리워하더라도 이상한 방식으로는 감상하지는 않았을 것 같다. 부용동의 세연지, 그 연못에 핀 연꽃의 속성과 맞지가 않는다. 서울 연화방에서 태어나 해남 연동마을에 살다가 완도 보길도의 부용동에 사는 그가, 평생 연꽃 같은 상징 속에 살면서, 더구나 연꽃이 심어진 세연정에서 놀아도 우아하게 놀았을 것이라고 추측하고 싶다.

세연정의 공간 분석

구분	오우가 자연물	의미 및 상징요소	칠정	사단
세연정	水/不斷 巖/不變	언제나 변치 않는 불변성과 변화무상한 자연물과 혼탁한 사회현상에 대한 항상성을 유지하면서 물처럼 맑고 깨끗한 심성을 나타냄. 굳은 의지와 자아의 성찰	욕망 (慾)	의 (義)
동대· 서대	月/不信 松/不屈	광명이 있고, 믿음직한 달과 같이 작지만 어두운 세상을 밝히고 세상의 모든 이치에 대해서 모두 알지만 침묵을 지키는 군자의 미덕을 표현, 바른 생각과 정의 사회 구현	욕망 (慾)	의 (義)
지당 방도	松/不屈 巖/不變	세상의 이치는 날씨가 따뜻하면 꽃이 피고, 추우면 잎이 떨어지지만, 눈서리가 내려도 뿌리가 곧은 소나무처럼 변절되지 않는 곧은 의미로 불굴의 의지와 내재된 심성	욕망 (慾)	의 (義)
계담	巖/不 水/不變	세상의 온갖 풍파에도 군자는 바위처럼 굳게 그 자리를 지키고 변하지 않는 불변성을 표현하며, 굳은 절개와 수신의 통로	기쁨 (喜)	예 (禮)
토성	竹/不辱	속에 잡된 것이 없는 대나무처럼 사시사철 곧고 푸른 지조를 지키는 정직하고 불변하는 절개를 상징, 곧은 의지와 무욕의 마음	욕망 (慾)	의 (義)
판석보	水/不 巖/不變	구름은 검기를 자주하고, 바람은 그칠 적이 많지만 그것을 타산지석으로 삼아 밤낮 흐르는 깨끗한 물과 같은 순결한 마음을 표현, 책려와 자아성찰	기쁨 (喜)	예 (禮)

출처 : 한희정·조세환, 2014: 21

4 한중일 동양정원의 비교[24]

1) 중국 고전 정원

중국 고전 정원은 '모방', '모사', '사의'란 단어를 사용했는데, 소위 '모사'와 '사의'는 모두 중국 회화예술의 용어를 차용한 것이다. '모사'는 회화의 6법에서 말하는 '모이전사(模移傳寫)'라는 것으로 사생(寫生)의 뜻이다. '사의'의 개념은 비교적 모호하다. 정원 조성은 회화와는 다르므로 조원에서의 '모방(模倣)'으로 이해하면 의의가 자명해질 것이다.

전통적인 원림문화는 그 출발이 바로 생활을 즐기려는 지배계급의 향락적 수요를 만족시키기 위한 것이었다. 물질적 생산이나 정신적 생산에서 지배적인

24) 이 부분은 하혜, 2010을 참조하였음.

위치에 있던 부류만이 비로소 원림을 만들 수 있는 조건을 갖추고 이러한 높은 수준의 물질문화와 정신문화를 향수할 수 있었다. 따라서 전통 원림 속에는 봉건지주의 생활방식이 구현되어 있으며 이 계급의 사상과 인식, 심미관이 잘 반영되어 있다. 사회나 문명의 진보는 모두 대다수 사람들의 고통이라는 기초 위에 세워진 것이다.

중국 고전원림에서의 '산'은 고도의 정련과 추상화 과정을 거친 상징적인 산으로 중국 회화예술의 술어를 사용한다면, 즉 '사의(寫意)'식 산이라고 할 수 있다. 이런 추상적인 '사의'식 산수는 기나긴 역사적 발전과정을 거쳐 왔으니, 이는 곧 '사실(寫實)'에서 '사의'로의 비약이었다. 진한에서 당송에 이르기까지 자연산수 속에 지어진 원림 외에, 인공적으로 조산한 민간원림중 조원 역사상 유명한 것은 북위(北魏) 장륜(張倫)의 택원에 있는 '경양산(景陽山)'이다. 황가의 원림으로는 북송의 간악이 가장 유명한데 "조산 예술상 간악은 산수에 대한 모사가 절정에 달한 하나의 전범이었다."

도시의 민간 원림공간이 날로 축소됨에 따라 더 이상 협소한 공간에 자연산수를 '모사'할 수는 없게 되었다. 당송시대의 민간원림에서는 모사식의 산수조경이 이미 존재하지 않게 되었지만 아직은 '첩석위산(疊石爲山, 돌을 쌓아 산을 만드는)'하지 않았다.[25] 이러한 상황은 원대에 이르러 변하기 시작한다. 지금까지는 실물이 보존되어 있는 '사자림'은 비록 역대 수리 복구 작업을 거치면서 그 원래 모습이 많이 변했지만, 문자로 기록된 자료를 분석해 보면 이미 태호석의 약동적인 형태를 운용하여 그것으로 산봉적 정신을 상징하고 있었음을 알 수 있다. 이렇게 사의식(寫意式)으로 돌을 쌓아 만든 산은 처음부터 고도의 개괄과 정련이 엿보이는 성숙한 정도에 도달한 것은 아니었을 것이다.

그러나 그것은 자연산수를 창작주제로 하는 중국원림의, 모사산수에서 사의 산수로의 발전과 변혁을 상징하는 것으로 명나라와 청나라의 사의식 산수원림의 창작에 새로운 길을 열고 그 발전의 기초를 닦은 것이었다.

명청의 사의식 산수원림의 창작을 분석하는 데 도움이 되도록 '모사'와 '사의'에 관한 개념을 다시 간략하게 설명해본다. 정원 조성은 자연을 동경하는 정신적 욕구에 다름 아니다' '이른바 사의란 바로 부분으로 전체를 암시하며, 온전

25) 恩格斯, 社會主義空想科學的發展, 人民出版社, 1961, 51.

함[자연산수]을 온전하지 않음[인공산수] 속에 기탁하고 무한[우주천지]을 유한 [원림정경] 속에 기탁하는 것이다.' 이 정의에 따르자면, 사의식 산수의 창작은 명대에 이미 성숙하기 시작했다. 명말에 이르러 계성은 <원야>에서 '미산선록 (未山先麓; <철산>편)'이라고 원림 조산예술에서의 창작원칙을 제시했는데 이는 원림산수의 경의 성숙을 상징하는 것이었다.

2) 일본정원

일본의 정원은 아름다움을 발견하고 그 아름다움을 적극적으로 즐기게 해 주는 하나의 예술작품처럼 느껴지기도 한다. 단지 보기 좋은 정원이라는 의미뿐 만 아니라 그 속에 무언가 형이상학적인 생각거리들을 담고 있기 때문이다.

정원의 외형적인 구조를 살펴보는 것과 아울러 그 속에 담긴 일본인들의 미의식, 사상성 등이 잘 담긴 것이 일본의 정원이다. 작은 정원 공간에서 선의 경지를 추구하여 상상의 날개를 펼쳐 우주를 느끼며 삶의 이치를 깨닫는 우주적 인 공간감을 느끼기도 하고 우주의 섭리를 압축하여 놓은 정원을 통해서 자연, 순수 세계, 이상 세계에 몰입하려는 점이 감각적 아름다움만을 추구하려는 정원 과 구별해주는 일본 정원의 이상적 세계이자 일본 전통문화에 뿌리를 두고 있는 심미 의식이라고 할 수 있을 것이다.

겸창시대(鎌倉時代)로부터 실정시대(室町時代)에 걸쳐서는 오산(五山)을 중심 으로 선승(禪僧)들 사이에 문학이 융성하여 남송(南宋)으로부터 수묵화(水墨画)· 수화(山水画)가 전래되고 공가(公家)를 중심으로 시회(詩会)가 열리는 문화적인 기운이 일어난다. 이 시기의 정원들에는 쇼인 즈쿠리[書院造]라는 건축양식의 영향을 받은 도코노마, 치가이다나[違棚, 흔들리는 선반], 후스마[종이 미닫이 문] 등을 찾아볼 수 있는데 이 정원은 오늘날 일본 가옥의 원형이 되었다.

이러한 감상(感想) 또는 관조(觀照)라고 불리는 형식의 정원은 마치 그림처 럼 아름다운 쇼인 즈쿠리[書院造] 형식의 건물에 있는 방인 쇼인[書院]에서 감 상할 수 있도록 만들어졌다.

특히 료안지 호조 테이엔[龍安寺 方丈 庭園]은 토담으로 둘러싸인 건물 마 당에 흰 모래를 깔고 그 속에 15개의 돌을 다섯 개의 무리로 배열한 이 정원은 영겁의 시간이 담긴 소우주를 느끼게 한다. 모든 돌이 한 눈에 들어오는 시점이

존재하지 않는 등 비대칭, 단순성, 장엄함과 고담, 심오함, 절제, 고요와 같은 담론들이 이 시대 정원과 돌에 스며들어 있다.

3) 한국정원

지리적으로 동아시아에 속하는 중국, 한국, 일본은 불교, 유교, 도교 등의 영향하에 문화가 발달된 나라이다. 이러한 사상들은 각 나라의 문화 환경적 특질에 맞게 발달하게 되었으며, 각 나라의 조형예술에 많은 영향을 미쳤다. 중국의 정원은 유교사상과 도가적 사상이 융화되어 나타나게 되고, 한국은 풍수지리, 유교, 불교, 신선사상이, 일본은 정토사상과 신선사상, 그리고 다도의 특수한 문화가 각 정원문화의 조성에 사상적 배경이 되었다.

특히 한국은 국토의 70%가 수려한 산으로 이루어져 있고, 사계절의 변화미가 뛰어나며 천혜적으로 아름다운 산수진경에 둘러싸인 풍토환경을 지닌 곳으로 옛부터 자연스럽게 자연에 순응하면서 자연계의 섭리를 신앙으로 승화시켜왔다. 이러한 배경은 중국이나 일본과는 다른 순수한 자연풍경식 정원양식을 발달시켜왔다. 한국의 민가에 있어서 후원을 가꾸는 것은 기본적인 일이며, 이러한 후원 양식은 중국이나 일본에서는 발견되지 않는 우리의 독특한 특징이다. 후원은 입지에 있어서도 비탈진 산자락을 이용하여 주위의 낮은 구릉지나 계류, 뒷산에 의해 자연스럽게 영역이 설정되고 정자와 연못, 샘과 경물이 적절히 배치되어 풍류공간을 조성한다. 이와 함께 직선으로 처리되니 계단식 정원이나 화계를 만들어 좁은 공간에서 공간의 수직적 변화를 느낄 수 있도록 하였다.

한국에 있어서 정원을 조성한다는 의미는 조영물 전체를 포괄하는 터전을 마련하는 일이었다. 즉, 조영물의 대표적인 건축행위에 있어서도 자연의 순리를 근본으로 삼아 지세를 함부로 변형하지 않으려고 한 점이다. 토질이 습지이면 습지에 알맞은 나무를 심었으며 습지에 배수시설이나 객토를 해서 토질을 변경시켜 자연을 거역하는 일을 하지 않았다. 또 화목을 심어도 전지를 해서 인공적인 모양을 내는 관상수를 심지 않았다.

물이 위에서 아래로 흐르는 것이 순리이기에 정원을 조성함에 있어서 물을 돌아 흐르게 하거나 폭포를 떨어지게 하거나 넘쳐나게 하였던 것이다. 이와 같은 맥락에서 정원 공간 속에 길을 만들어도 지세를 허물거나 직선적인 계단을

한중일 조원 사상의 비교

	중국	한국	일본
경관 특성	대비(contrast) 인위적인 경(景) 정화된 풍경 철산 기법	조화(harmony) 기승전결의 구성 그대로의 경(景) 자연 그대로의 산	극화(dramatization) 상징화된 경(景) 가레산스이 축산(築山)기법 츠키야 마린센
	이화원(頤和園)	소쇄원 수구문	가쓰라리큐(桂离庭園)
공통점	경관의 미 추구 바라보는 경(景)		

출처: 하혜, 2010: 61 재인용

피하고 산세나 계곡을 따라 여유 있게 돌아 오르게 하여 사람들이 그 길을 걸으면 편안하게 자연 속에 동화되도록 하였다.

한국의 정원에는 계절의 변화가 민감하게 반영되었다. 봄이면 꽃과 신록이 움트는 것을 보고 생명의 신비를 느끼고, 여름이면 시원한 녹음 밑에서 여유를 즐기며, 가을이면 단풍과 열매가 풍성한 결실의 시간을 만끽하며, 겨울이면 고독을 맛보게 하였다. 이러한 계절의 변화와 더불어 햇빛과 달빛, 비와 눈, 바람소리, 작은 동물, 나비, 곤충 등의 다양한 이용, 즉 시각적인 조형원리와 함께 청각, 후각, 미각 등의 요소가 가미됨으로써 인간의 오감을 활용하는 정원을 구성하였다. 더욱이 우리의 선조들은 이러한 정원을 보고 돌아다니는 차원에서 벗어

한중일 조원 사상의 비교

	중국	한국	일본
차경	틀짜기(enframement)에 의한 차경	자연의 경(景)이 내부로 관입 경(景)의 확장	제한된 범위의 차경 경(景)을 가두고 상징화 함
공통점	인(因)과 차(借)		
조영 원칙	소밀(疏密) 대비(對比)굴곡(屈曲) 대경(對景) 함축(含蓄)과 노출(露出) 주종(主從)과 중점(重點) 경관(景觀)과 관경(觀景) 인도(引導)와 암시(暗示)	천연 정원 틈(사이) 허(虛) 원경(遠景) 취경(聚景)과 다경(多景) 환경	자연풍경식 축경(縮景) 상징적인 표현 주관적 작위적인 작정(作庭) 미메가쿠레 이레즈미데즈미
공통점	친자연주의		

졸정원(拙政園)　　다산초당 다조(茶燥)　　소운사(銷雲寺) 정원

출처: 하혜, 2010: 62

나 읽고 느끼는 차원으로 끌어올려 상징화이름 짓기·글짓기 등의 방법으로 의경 (意景)을 추구하기도 하였다.

따라서 한국의 정원의 기능을 보면 사람의 심성을 자연에 순화시키는 안식

한중일 조원 사상의 비교

	중국	한국	일본
조영 특성	웅장, 작위적, 폐쇄적, 누적적, 수평적 조영공간의 연속성	소박, 중용(中庸)적 경관의 조화, 수직적 공간 연속성	일방향적 연속성
공통점	선(線)적인 구성, 격이부절(隔而不絶)		
조화 원리 (통일과 변화)	다양한 변화요소들을 커다란 통일 속에 종속, 변화 중심. 다양한 내부요소와 변화무쌍한 장식의 대칭구조에 의한 통일감 형성. 대비와 변화 중시	외형선과 구조에 의해서 나뉘는 면(面)과 선(線)에 의한 통일성, 전반적인 통일 속에 무기교적인 변화-변화와 조화 중시	선(線)과 면(面)의 반복과 중첩에 의한 통일성, 통일 속의 절제된 변화요소의 강력한 대비-통일과 균형 중시
공통점	다양하고 변화적인 내부요소를 전체적인 균형을 중심으로 조화시킴		

이화원(頤和園)　　　소쇄원도　　　센토고쇼(仙洞御所)

출처: 하혜, 2010: 63

처이며 여흥을 즐기는 장소이고 학문을 수학하는 장소인 동시에 현세의 고민에서 벗어나 자각과 자족을 느끼는 수신의 구도장이기도 하였다. 때로는 천신과 지신 및 선조를 받드는 제단의 터전이고 인간이 갈구하는 이상세계를 현세에 현현(顯現)시킨 상징적 공간이기도 하였다. 자연이 곧 사람의 품속에 안겨오고 자연에 몰입되는 선경의 절묘한 경승지에 조성되는 누와 정자는 한국정원의 특성을 가장 잘 나타내주는 형식이다. 이곳은 자연과 일치하고자 했던 자연관에 따라 선인들이 명승의 경관과 풍류를 즐겼던 자연공간이며 자신의 정신을 수양하는 장소가 되기도 하였다.

　　누와 정자는 한국정원 중 개방성이 가장 강하게 나타나며, 차경의 효과가

자연의 표현

	중국	한국	일본
자연의 표현	정밀한 재현(再現) 추구 의도적 과장	단순화, 변형(추상성), 친인간적 표현	정교한 도식화
	원명원(圓明園)	도산서원 시사단	가레산스이식(枯山水) 정원
	원명원(圓明園)	다산초당 다조	용안사(龍安寺)
공통점	인간과의 조화와 공생, 상생 개념을 표현		

출처: 하혜, 2010: 64

가장 많이 활용된 장소라 할 수 있다. 별서정원 역시 현세에 구제받지 못한 좌절이나 번민을 해소하며 절대 자아의 심오한 세계를 향유하고 자기를 구제 받고자 하는 목적에서 풍류를 즐길 수 있는 절묘한 경승지가 전개된 자연 속에 조성되었다. 이러한 별서정원의 대표적인 것으로 담양의 소쇄원으로 대숲 속에 뚫린 오솔길, 담 밑으로 들어와 바위 위를 다섯 번 굽이치며 흐르다 폭포가 되어 떨어지는 계류, 그 계류위에 세워진 오곡문과 문 오른편에 주인이 거처하는 제월

당 그리고 제월당 아래의 광풍각 등은 도연명의 안빈낙도(安貧樂道)하는 생활의 철학을 본받으려하는 사상이 그대로 드러나고 있다. 한국의 전통정원이 이 같은 특징을 갖도록 한 사상적 배경은 크게 자연숭배사상과 신선사상 그리고 불교사상과 유교사상 그리고 음양오행사상 등의 영향을 받았다고 볼 수 있다. 특히, 직선형 방지는 한국정원의 특징 중 하나로 이는 음양의 원리를 연못의 형태로 상징한 것으로 네모난 형태의 연못의 윤곽은 땅 즉, 음(陰)을 상징하고 연못 속의 둥근 섬은 하늘을 나타내는 것으로 즉, 양(陽)을 상징하고 있다(천원지방, 天圓地方). 따라서 네모난 연못에 둥근 섬을 쌓아올린 것은 음양이 결합하여 만물이 생성한다는 음양오행설의 원리를 단적으로 나타내는 것이다. 이와 함께 연못내의 둥근 섬은 신선사상을 반영한 것으로 신선이 산다는 삼신산의 표현이라 할 수 있다. 또한 한국 전통정원의 담과 굴뚝 장식으로 많이 활용되는 십장생 역시 불로장생을 상징하는 신선사상을 반영하는 것으로 경복궁 자경전의 담장과 굴뚝에 그려진 십장생도가 그 대표적인 예라고 할 수 있다.

이외에 도·읍이나 마을의 입지선정은 물론이고 주택의 입지선정, 배치방법, 평면의 형태 심지어 대문 및 주출입구의 결정과 수목의 선정 및 배치 등에서는 풍수지리의 영향을 크게 받고 있다. 또한 상류주택에 있어서 나타나는 신분에 따른 상·중·하의 엄격한 공간분화 등은 유교의 영향을 강하게 받고 있음을 알 수 있다. 또한 한국 전통정원의 대표적인 정원이라 할 수 있는 창덕궁 후원 주합루와 부용지 공간은 유교사상의 조원으로 군신의 화합과 천지인의 융합에 의한 천인합일(天人合一)하는 수신(修身)의 터전이다. 그러나 창덕궁 후원 속에 흐르는 전체적인 조영의 배경은 치자(治者)로서 치도(治道)를 담기도 하고 번민스러운 현실의 속박에서 벗어나 무욕허심(無慾虛心)의 경지에서 자족하고 사색하는 무위자연(無爲自然)의 사상적 일면을 보여주기도 한다. 결론적으로 한국의 전통정원의 밑바탕에 흐르는 특징은 자연의 순리를 존중하여 인간을 자연에 동화시키고자 하는 조화에 있다고 볼 수 있다.

5 정원에서 매화의 감상

오래되고 운치 있는 유명한 매화[26]로 '산청삼매'[27] 이외에 '강릉 율곡매',

'순천 선암매', '백양 고불매' 등이 있다. 이렇게 특별한 이름을 가진 '명매(名梅)'
는 생물학적 수목 이상의 의미를 가진다. 매화는 유실수라는 조경 식물재료이
며, 대표적 전통 수종이었다는 것 외에도 새롭게 이해되어야 할 문화적 특성이
있음을 인식하게 한다. 세종 때 강희안(姜希顔)은 양화소록(養ㅋ花小錄)을 통해서
중국 남송시대 4대 시인으로 알려진 범석호(范石湖)가 범촌매보(范村梅譜) 서문에
'매화를 천하에 으뜸가는 꽃'이라고 언급하였음을 밝히고, 원예를 배우는 선비들
은 반드시 먼저 매화를 심는다고 기록하였다(강희안 저·이병훈 역, 1973: 58). 또한
유박(柳璞)은 화암수록(花菴隨錄)에서 화목구등품제(花木九等品第)를 언급하며, 매
화를 국(菊)·연(蓮)·죽(竹)·송(松)과 함께 높은 풍치와 뛰어난 운치를 취하는 1
품으로 분류하였다. 이와 같이 매화는 전통수목으로 특별한 위치를 점하였던 것
을 알 수 있다(임의제·소현수. 2012: 73).

　　정원의 매화(庭梅)[28]을 식재하는 장소로 적합한 장소(適方)와 피하는 장소
(避方)가 있는데,[29] 마당의 중심에는 곤(困)한 형국을 피하기 위해서 식재하지
않는다(中庭不宜種樹, 庭心樹木名閑困)고 하였다. 선조들이 매화를 심기에 적정하
다고 여겼던 식재 위치를 건물 남쪽[30]·사랑마당·창문 앞·담장 앞·물가라는
다섯 가지 경우로 추출하였다. 매화는 저녁 무렵부터 밤 동안 향기가 강해지는
특성을 지니는데, 봄밤에 남풍이 불면 매향(梅香)에 취하여 시적 감흥에 젖을 수

26) 매화나무는 꽃이 필 때는 '매화나무', 열매가 맺힐 때는 '매실나무' 라고 불린다. 매화나무라
고 부를 때와 매실나무라고 부를 때 느낌이 다르다. '매화' 혹은 '매화나무'라고 할 때에는
문학·예술, 청렴, 기개 등 정서적이고 정신적인 분위기가 강하게 풍겨지며, '매실나무'라고
할 때에는 건강, 식품, 민간 의료 약재 등 생활 실용적 분위기가 강하게 풍긴다(김현우,
2010: 5; 김현우, 2010. 매화나무·파주: 이담(한국학술정보)14. 5). 식물도감에는 공식적 명
칭으로 '매실나무'를 사용하지만, 여기서는 양화소록과 화암수록 등 고전에서 지칭한 '매화'
라는 용어를 사용하였다.

27) 남사리 원정매(元正梅), 단속사 정당매(政堂梅), 산천재 남명매(南冥梅)

28) 매화 중에서 야매(野梅)가 아닌 관상 목적으로 정원에 심는 매화가 정매이다.

29) 산림경제 「복거편」과 임원경제지 「상택지」에는 '수목의 의기(宜忌)가 있으며, 식재 장소의
적방(適方)과 피방(避方)이 있음'을 기록하고 있다.

30) 산림경제 「복거편」에는 '매화나무는 주택의 남쪽에 식재한다(宅南種梅棗)'고 했다. 생태적
특성상 매화는 햇볕을 좋아하는 양수이다.

31) 중국 당대(唐代)의 전원시인이었던 맹호연(孟浩然)이 이른 봄, 파교(灞橋)를 건너 산으로
들어가 눈이 채 녹지 않은 나뭇가지에서 처음으로 피는 매화를 찾아다녔다는 '파교심매(灞
橋尋梅)'라는 고사가 있다. 여기서 파교는 현실과 이상 세계의 갈림길이며, 다리 건너에 있
는 매화는 이상 세계의 도(道)를 표현한 실체적 형상이다(안형재, 2004: 3). 이러한 상징성

매화의 종류

탐매31) (探梅)	 파교심매도(심사정)	탐매도(김명국)
	• 맹호연의 '파교심매(灞橋尋梅)' 고사 • 설중매(雪中梅)를 보려는 문인들의 연초 행사 • 관매(觀梅), 상매(賞梅), 완매(玩梅)와 구별되는 여정	
정매 (庭梅)	 매화서옥도(안중식)	 산정일장도(김희겸)
	• 전통원림에 식재하는 매화의 이용 유형 • 다양한 기법으로 매화를 식재	
분매32) (盆梅)	 가헌관매도(이유신)	 여산초당도(정선)
	• 정매보다 꽃을 일찍 볼 수 있음 • 인공 온실인 매실(梅室) • 인위적으로 노매(老梅)형태를 만듦 • 문인들의 분매 품평회와 매화음(梅花飮)	

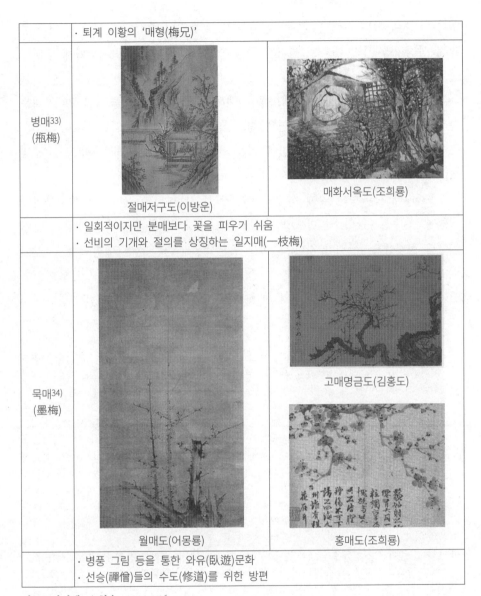

병매33) (瓶梅)	· 퇴계 이황의 '매형(梅兄)'	
	절매저구도(이방운)	매화서옥도(조희룡)
묵매34) (墨梅)	· 일회적이지만 분매보다 꽃을 피우기 쉬움 · 선비의 기개와 절의를 상징하는 일지매(一枝梅)	
	월매도(어몽룡)	고매명금도(김홍도) 홍매도(조희룡)
	· 병풍 그림 등을 통한 와유(臥遊)문화 · 선승(禪僧)들의 수도(修道)를 위한 방편	

자료: 임의제·소현수, 2012: 76

으로 인해서 풍류를 즐기는 우리 선비가 설중매(雪中梅)를 찾아나서는 심매(尋梅) 혹은 탐매(探梅)라는 연초의 행사가 있었다(안완식, 2011: 12). 탐매는 따뜻한 지방에서 이미 피어 있는 매화를 보고 즐기는 관매(觀梅) 또는 상매(賞梅)), 완매(玩梅)와 구분되었다(임의제·조현수, 2012: 76 재인용).

32) 탐매의 풍습에서 알 수 있듯이 선비는 한겨울에 피는 매화를 선호하였지만, 겨울이 추워서 지종의 동매(冬梅)를 보기 어려운 우리나라 기후 때문에 분매를 재배하게 되었다. 고려 말 학자인 권근(權近)의 시문집 양촌집(陽村集)에 실린 「화분에 길러서 일찍 피게 하였네[培養

있다. 기존에 전통 주택의 정원에 대한 개념은 후원이 중심이 되었다. 그러나 유교적 상징성을 가진 매화는 선비가 글을 읽고 손님을 맞이하는 사랑채 전면에 펼쳐진 사랑마당에 식재되었다.

선비는 사랑채 앞마당에 매화를 식재하고 울 밑에 국화를 심었으며, 대문 앞 연못에는 군자를 상징하는 연을 심고, 후원에는 대나무나 소나무를 심었다. 구례 운조루의 가옥 배치도 역할을 하는 「전라구례오미동가도(全羅求禮五美洞家圖)」에는 사랑채 왼쪽에 매화 한 그루가 묘사되어 있다.

또한 매화는 창문 앞에 식재되기도 한다. 안평대군이 읊은 「비해당사십팔영(匪懈堂四十八詠)」의 첫 번째인 '매창소월(梅窓素月)'을 비롯하여 매화와 달이 어울린 정경을 읊은 시가 많다. 퇴계가 도산서당에 손수 심은 매화도 창문 앞에 있었는데, 매화시첩의 여러 시와 시제(詩題)에 창문과 관련된 시구가 표현되어 있다[35]. 창문이 만드는 틀을 통해 '매화 가지에 달이 걸려있는 풍경'을 방안에서

盆中最早開]」라는 시는 분매에 대한 우리나라 최초의 기록으로 볼 수 있다. 매화를 각별히 사랑했던 이황은 매화분(梅花盆)을 마주하고 앉아서 '매형(梅兄)'이라 부르고, 겨울에는 본인이 거처하던 완락재 왼쪽에 매화 분재를 두는 공간을 마련하여 보살폈다고 한다(김현우, 2010: 158). 매화 분재가 겨울에 얼지 않도록 온실 기능을 하는 화실(花室)에 보관하였는데, 이를 '매실(梅室)'이라고 한다. 매실은 고관대작이나 경제적 여유가 있는 사람의 집에만 있었다(이상희, 2004: 61; 임의제 조현수, 2012: 76 재인용).

33) 병매는 가지를 꺾어 화병에 꽂아두는 매화인데, 병매 역시 봄을 일찍 알리는 매화를 즐기기 위한 것이었다. 지종의 매화는 한정된 곳에서 봄이 되어야 볼 수 있지만, 분매와 병매는 장소에 관계없이 지종의 매화보다 일찍 꽃을 볼 수 있는 장점이 있다. 또한 병매는 일회용이지만 분매보다 꽃을 피우기 쉬웠던 방법이라고 유추된다. 조희룡의 「매화서옥도(梅花書屋圖)」에는 한겨울 깊은 산속 작은 초옥에 앉은 선비가 꽃병에 꽂힌 일지매(一枝梅)를 감상하고 있다.

34) 매화를 좋아한 문인들은 탐매와 관매에 그치지 않고, 서로 매화를 품평하며 매화 시를 짓고 매화 그림을 그려 와유(臥遊)를 즐겼다. 우리나라에서 묵매화가 그려지기 시작한 것은 고려시대 말기인 13세기이다. 묵매의 경우 고매를 그렸고, 눈 속의 매화를 즐겨 그렸다. 묵매 가운데 가장 환상적인 것은 달빛 아래의 매화를 그린 것이다(이상희, 2004: 52). 매화 그림으로 유명한 화가는 조선 중기의 어몽룡(魚夢龍)과 조선 후기의 조희룡이 대표적인데, '매수(梅叟매화 늙은이)' 혹은 '매화두타(梅花頭陀; 매화 스님)'라는 호를 사용한 조희룡은 자신의문집 석우망년록(石友忘年錄에 매화를 사랑하는 마음을 다음과 같이 기록하였다. "나는 매화를 몹시 좋아하여癖 스스로 매화를 그린 큰 병풍을 눕는 곳에 둘러놓고(梅花大屛), 벼루는 매화시경연(梅花詩鏡硯)을 사용하고 먹은 매화서옥장연(梅花書屋藏硯)을 쓰고 있다. 이제 매화시 백수를 읊어 시가 이루어지면 내 거처하는 곳의 편액을 '매화백영루(梅花百詠樓)'라 하여 내가 매화를 좋아하는 뜻에 흔쾌히 부응할 것이다. 그러나 그것을 쉽게 이루지 못하여 괴롭게 읊조리다가 목이 마르면 매화편차(梅花片茶)를 마셔 가슴을 적시련다(조희룡 저, 한영규 역 2003: 49).

매화의 식재 위치

| 건물 남쪽(금시당) | 사랑마당(동계종택) |

| 창문 앞(운조루) | 담장 앞(백양사) | 물가(화엄사 길상암) |

자료: 임의제·소현수, 2012: 75

볼 수 있으며, 창문을 닫으면 매화 가지의 그림자가 달빛을 받아 창문에 비치는 정경이 연출된다.

그리고 매화는 담장에 기대어 식재되기도 한다. 담장 앞에 교목을 심어서 가지가 담장 밖으로 드리워지게 하였다. 천연기념물인 백양사 고불매와 선암사 선암매가 그렇다.

한편 '매처학자(梅妻鶴子)'라고 일컫는 중국 송대의 임포(林逋)의 고사와 그가 남긴 「산원소매((山園小梅)」에 나오는 시는 우리나라 정원 문화에 지대한 영향을 미쳤다. 임포는 항주의 서호(西湖) 물가에 매화를 심고 즐겼는데, 우리나라 선비는 그를 모방하여 못가에 매화를 심었다. 물가에 심은 매화는 매화 그림자와 달이 물에 반영되어 아름다운 경관을 연출함으로써 '雪中花水中月'이라는 시제가 되곤 하였다.

..

35) 매화시첩 「再訪陶山梅」, '手種寒梅今幾年, 한매를 손수 심은 지가 지금 몇 년이던가, 風煙瀟灑小窓前, 바람 안개 속에 소쇄하게 작은 창 앞에 있네'(이황 저, 기태완 역, 2011: 104)와 '窓前小梅, 皓如玉雪團枝, 絕可愛也.창문 앞 작은 매화가 옥설이 가지에 맺힌 듯 새하얗게 피어 참으로 사랑스럽구나'라는 시제가 있다(정민, 2007: 100).

6 전통원림에서 학(鶴)의 감상

선조들의 관념 속에서 학은 세속을 초월한 은자(隱者)이거나 고상한 기품을 지닌 현자의 상징으로 여겼다. 학은 상학경에서 으슥한 못가에 숨어서 울어도 그 소리가 하늘 높이 퍼지는 것이 마치 군자의 기풍과 같다고 하였다. 학은 '군계일학(群鷄一鶴)'에서 지칭하는 바와 같이 고고함을 지닌 존재이며, '썩은 고기를 먹지 않는다'거나 '굶주려도 곡식을 먹지 않는다'는 속담에서 알 수 있듯이 선비로서 갖추어야 할 인품을 상징했다. 조선시대 문관을 상징하는 흉배에 학을 새기고, 덕망 높은 학자가 학의 모습을 본뜬 '학창의(鶴氅衣)'를 입는 것 또한 학이 선비의 삶을 표상하기 때문이다.

_매화와 학이 묘사된 그림
(김홍도의 「취후간화」)

조선시대 선비의 처사적 삶에 대한 동경은 북송 시대 시인인 임포(林逋, 967~1024)와 관련이 있다. 그는 매화를 아내로 삼고, 학을 아들로(梅妻鶴子), 사슴을 심부름꾼(鹿家人)으로 삼았다고 하여 '매처학자(梅妻鶴子)'라고 불렸다.

임포는 중국 항주 서호(西湖)가 있는 고산에 매화를 심고 시를 읊으며 세월을 보냈다. 백학과 사슴 한 마리와 함께 살았는데, 술을 마시고 싶으면 사슴 목에 술병을 걸어 술을 사러 보내고, 호숫가를 선유하다 손님이 오면 학이 공중에서 울어 알렸다고 한다(이선옥, 2011: 32). 임포의 삶은 조선시대 선비들에게 이상적인 모습으로 비추어져 주거지에 학을 기르고 매화를 심는 행위로 이를 동경했다.

7 우리네 한옥 속 정원

우리 나라의 주거공간을 보면, 한 울타리 안에 대문채·행랑채·사랑채·안채·별당채 등 여러 단위건물이 적당히 배치되어 한 주거지를 이루고 있고, 마당은 그 위치에 따라 앞마당·안마당으로 구분되어 있으며, 별채나 가묘(家廟)가 있는 주위를 후원이라 하여 마당과 구분하고 있다. 그래서 정원이라 하면 후원을 가리킨다. 마당에는 나무나 꽃을 심지 않는 것이 일반적이고, 심는다면, 댓돌

밑이나 담 밑에 화계(花階)를 만들어 키 작은 나무나 꽃 몇 포기를 심을 뿐, 마당을 단단하고 평평하게 닦아 생업의 공간으로 활용할 뿐이다. 신영훈 씨는 우리의 마당에 대하여 다음과 같이 논급하고 있다.

우리네 마당에는 별다른 치장이 없다. 매끈하게 취평(取平)하고 백토(白土)를 깐 반듯한 마당만이 있다. 댓돌이나 담 밑의 화계가 있는 것이 치장의 고작이다. 자연이 주는 여건에 따라 집을 짓되 모든 것이 자연스러운 그대로의 연장이 되도록 의도하는 데 비하여 마당만은 매우 정돈된 인공적 가미를 물씬하게 풍기도록 한다. 천연스럽되 아주 천연만이 아닌 천연과의 합작이 한옥에 있다.

후원인 정원은 자연의 연장으로써 일부이다. 연못[蓮塘]을 설치하고, 몇 그루의 완상용 나무와 기화요초(琪花瑤草)를 심고, 자연석 몇 덩이를 가져다 놓아 자연 그대로를 재현하는 것이다. 특히 몇 그루 심어놓은 완상용 나무도 자연스럽게 자라 운치를 내도록 인공적인 조형처리를 하지 않는다.

완상용 나무로는 사계절의 변화를 즐길 수 있도록 수종(樹種)을 택하여 심는다. 매화나무·살구나무·석류나무·대추나무·감나무·오동나무·단풍나무·소나무·대나무 등을 심어 풍류생활로서의 자연미를 완상(玩賞)하면서 수심양성(修心養性)을 기(期)하고, 자연의 이법(理法)에 순응하는 생활태도를 터득하고자 하는 것이다.

정원 해설 스토리보드 : 사례

a: 신선의 세계로 들어섬-강선(降仙) b: 신선의 세계가 펼쳐짐-선경(仙境) c: 불노장생의 세계-선약(仙藥)

d: 칠학동천의 선경-선학(仙鶴) e: 신선의 도락(道樂)-선유(仙游) f: 신선이 됨-은선(隱仙)

자료 : 노재현 외, 2011: 102

1 일중독 현대인의 삶과 '논다'는 것의 의미

현대인의 삶과 일상생활을 가슴에 와닿게 표현해내는 대중가요 가사에 워커홀릭, 즉 일중독이라는 노래가 있다. 먼저 25살 여성 듀오 <볼빨간사춘기>가 신곡 '워커홀릭'으로 방송 출연 없이 4관왕을 차지했다. 볼빨간사춘기는 새 미니앨범 'Two Five'의 타이틀곡 '워커홀릭'으로 KBS2 '뮤직뱅크'를 시작으로 MBC '음악중심', SBS '인기가요', MBC MUSIC '쇼챔피언'까지 4연속 음악방송 정상에 올랐다(텐 아시아, 2019.9.26.). "푸석푸석한 피부, 턱까지 내려온 다크서클, 지나치게 일에 몰두하다 거울 속 비친 내 모습을 발견한다." 또 가수 하동균과 윤종신의 '워커홀릭' 가사는 이렇게 되어 있다. "주위에서 요즘 나를 보며 걱정을 해. 쉬지 않고 일만 하는 나의 요즘 하루하루. 정말 시간이 빨리 가. 돈도 제법 벌리는 듯해. 그렇게 하기 싫었던 일들이 내게 가장 큰 위로와 힘이 돼. 집에 갈 때 네 생각이 날 때가 문제야. 멍하니 차창 밖 퍼져가는 불빛들…" 이별 후의 아픔을 견디고, 시련의 상처를 달래기 위해 일에 집중하는 모습을 그린 것이라고 한다.

EBS 다큐프라임 '휴식의 기술'(2019.6.3)에 번아웃(burnout) 증후군에 지독히 시달린 한 사람이 소개되었다. 마이크로소프트사 싱크탱크에서 오래 근무했던 알렉스는 일주일에 50~60시간씩 일했다. 하지만 그렇게 전력을 다해 일을 해도 하루가 끝날 때 즈음이면, 정작 중요한 것은 끝내지 못했다는 죄책감에 시달렸

다. 그렇게 그에겐 번아웃이 찾아왔고, 더 이상 그는 미친 듯이 일을 하지 않는다. 현재 그는 휴식의 중요성을 이야기하는 작가로 활동하고 있다. 그는 요즘 사람들은 할 일을 다 해놓고 쉬어야지라는 생각을 한다고 하지만 요즘 세상에서는 그러기는 쉽지 않다. 취미 생활, 운동 등은 따로 시간을 정해 놓고 나서 일 도중에 시간이 되면 휴식을 즐기는 것이 좋다고 제안하고 있다. 즉 산책이나 취미 생활을 할 시간을 떼어 놓아야 한다고 말한다. 요즘 직장인들의 평균 수면 시간은 6시간 정도로 강도 높은 업무와 스트레스 때문에 잠 못 드는 직장인들이 늘어가고 있다(뉴스레터 아티클 2019.9.9.). 쉬고 싶지만 쉴 틈이 없는 무한 경쟁사회에서 살아남기 위해 일을 한다. 가만히 멍하니 주말만 바라보지만 정작 주말에는 알차게 시간을 보내기가 어렵다. 쉰다고 가만히 누워있어도 핸드폰만 쳐다보기 일쑤다. 그렇다면 우리는 어떻게 잘 쉴 수 있을까? 휴식에도 노력이 필요하다.

요즘 일과 삶의 균형이라는 뜻의 'Work and Life Balance' 워라밸이 많은 사람들 사이에서 중요한 키워드로 이야기되곤 한다. 일도 중요하지만 그만큼 잘 쉬고 잘 노는 것이 많은 사람들에게는 중요하다는 의미이기도 하다. 하지만 많은 한국의 학생들, 직장인들은 열심히 일하는 방법은 잘 알지만, 잘 노는 방법에 대해서는 잘 알지 못하는 것이 현실이다. 필자가 수업시간에 학생들에게 '어떻게 하면 잘 놀 수 있을까'를 주제로 브레인스토밍 방식으로 토의를 하게 하였다. 다양한 의견들이 나왔지만 몇 가지만 소개해보기로 한다.

어떤 시기에든 할 수 있는 일이 아닌 20대에 아무 걱정 없이 무슨 일이든 할 수 있을 것 같은 시기에 할 만한 일들을 선정해 보았다. 워킹 홀리데이 가기, 즉흥적으로 여행 떠나보기, 이색 알바 체험해보기, 외국인 친구 사귀어보기, 맘에 드는 모르는 이성 번호 물어보기. 또 어느 그룹에서는 즉흥적으로 떠오르는 것 해보기, 모든 종류의 술 마셔보기, 맛집 투어하기, 계획 없이 여행 떠나보기, 교과 과목으로 노는 활동 만들기. 또 다른 그룹에서는 잘 놀기 위해서는 자기 자신이 무엇을 할 때 가장 흥미를 느끼는지를 아는 것이 중요하다. 따라서 여러 가지 여가 활동을 체험하면서 자신이 가장 재미있어 하는 활동을 찾는다. 자기 자신을 1순위로 두자. 과거와 미래에 얽매이지 말고 현재에 집중하자. 자기계발 강의를 청취하거나 자기계발서 책을 읽는다. 여행을 다닌다. 취미가 맞는 사람들과 동호회 활동을 한다. 남 눈치를 보지 않고 논다. 내일은 없다고 생각하고 논다. 자신이 활동적인 사람이라면 자전거 타기, 스케이트 보드, 인라인 스케이트, 축구 등

의 동적인 스포츠 활동을 한다. 자신이 움직이는 것을 별로 좋아하지 않는다면 영화감상, 퍼즐 맞추기, 독서 등의 정적인 활동을 한다 등의 의견이 나왔다.

교수사회에 일중독자가 만연한 것으로 드러났다. 교수신문이 우리 시대 주요 활동가, 저술가 교수 22인에게 설문조사한 결과 응답자 중 19명(83%)이 일중독인 것으로 분석됐다. 설문은 비교적 활발히 활동하는 연구형, 활동형, 보직형 교수들을 중심으로 이뤄졌는데, 심한 일중독이 9명, 약한 일중독이 10명이었다. 여기에 포함되지 않은 3명도 일중독에 근접해 있었다.[1]

쉴 틈 없이 바쁘게 돌아가는 현대사회에서 '멍 때리기대회'도 열렸다. 현대생활에 지친 현대인들에게 남녀노소 상관없이 모든 일을 잊고 잠시나마 아무것도 하지 말자는 것이다. 멍때리기 대회의 취지는 흥미롭다. 현대인들은 아무것도 하지 않으면 뒤처지는 것처럼 느껴지고 무가치하다는 생각을 갖곤 하는데, 멍때리기 대회는 이러한 통념들을 넘어서자는 취지에서 시작되었다. 또한 아무것도 하지 않는 것도 가치가 있는 행위라는 것이다. 멍때리기 대회는 단순한 활동을 넘어 현대 미술행위로 인정받고 있다. 탈락 규정도 있다. 중간에 휴대전화를 확인하거나 졸면 안 되고, 심박수도 규칙적이어야 한다.

호이징가(Huizinga)는 인간의 특징을 'Homo Ludens'라고 했다. 놀이하는 인간, 유희하는 인간. 호모 사피엔스(Homo Sapiens)라고 하지만, 인간 이성의 합리성의 한계가 노정되고 있다. 도구를 만드는 인간(Homo Faber)이라고 하지만, 4차 산업혁명시대 로봇과 인공지능이 많은 역할을 하고 있다. 인간이 다른 동물과 다른 본질은 놀이를 하는 것이라고 보는 인간관이다. 인간의 본원적 특징은 사유나 노동이 아니라 놀이이며 인류 문명은 놀이의 충동에서 나온 것이라고 보는 인간관이다. 즐거움을 추구하는 행위가 역사발전의 원동력 중 하나라고 본다.

우리네 조상들은 어떻게 놀았을까? 한국인은 전형적인 호모 루덴스다. 조흥윤은 한국 민중문화의 두 가지 특성으로 놀이와 신들림을 들면서, 우리는 다른 나라와 비교하여 훨씬 다양하고도 독특한 놀이 문화를 가꾸어 왔다고 보았다. 그는 민중의 놀이는 일 속의 놀이, 여가 속의 놀이, 신앙 속의 놀이라는 세 가지 양상으로 전개돼 왔다며 아래와 같이 말했다(조흥윤, 2001: 91 – 94).

...

1) 교수신문(http://www.kyosu.net), 2004.2.26

"한국 민중의 놀이는 이렇듯 일과 대비되거나 구분되는 개념으로서의 놀이가 아니다. 그것은 일과 여가와 신앙 속에서 그것들과 함께 얽히고 어우러져 즐겨지던 삶의 표현이다. 한국 민중은 놀이를 그렇게 삶의 율동으로서 익히고 생리로 가다듬어 왔다. 그것을 일러 민중의 호흡이라 하여도 좋을 것이다."

본 장에서는 잘 노는 것의 모델을 풍류로 상정하고, 21세기에 풍류를 복원하고 싶은 바램에서 풍류문화에 대해 살펴보기로 한다.

② 동양적 즐거움2)의 유형화와 추구 방식

사람이 살면서 즐거움을 추구하는 것은 삶의 본질 중 중요한 측면이다. 사람은 누구나 즐겁게 살고 싶어한다. 재미있게 살고 싶어 한다. 40만 부 베스트셀러 『나는 죽을 때까지 재미있게 살고 싶다』를 쓰신 이근후 교수는 다음과 같이 말했다3).

"어떻게 그렇게 재미있게 사셨습니까?"라는 질문을 가장 많이 들어요. 그러면 나는 이렇게 대답합니다. "내가 언제 재미있게 살았다고 했습니까? 재미있게 살고 싶다고 했지요." 내 인생이라고 해서 특별히 재미있는 일이 많이 일어나거나 행복이 가득하지만은 않았습니다. 남들처럼 먹고 사느라 억지로 일해야 하는 시기도 있었고, 아이 넷을 키워야 하는 형편인데 뜻하지 않게 감옥과 군대를 다녀오느라 경제적으로 매우 궁핍했던 시절도 있었어요. 일상의 지루함과 소소한 시련이 번갈아서 찾아오는 평범한 인생이었습니다. 또 나이가 들어서는 나아질 기미가 없는 일곱 가지 병을 앓고 있으니 행복해 봐야 얼마나 행복하겠습니까? 다

2) 조창희는 동양적 즐거움에 대하여 다음과 같이 말하고 있다. "동양의 즐거움은 자본주의 사회에서 '쾌감지향형 즐거움'을 추구하는 것과는 본질적으로 다르다고 할 수 있다. 프롬에 의하면 자본주의 산업사회의 '쾌감지향형 즐거움'이란 다양한 유형무형의 물질적 재화의 향유를 통한 감각적 쾌락이 주종을 이룬다. 반면 동양적 즐거움, 즉 '자기충족형 즐거움'이란 비록 생활이 물질적으로는 다소 풍족하지 못할지라도 자신의 양심과 도덕률에 어긋나지 않음을 자부심을 느끼면서 스스로 만족스러움을 느끼는 형태의 즐거움이다"(조창희, 2011). 즐거움에 대한 동서양의 이분법적 분류를 다 받아들일 수는 없지만, 경청할 필요가 있다고 본다.

3) https://m.post.naver.com/viewer/postView.nhn?volumeNo=20170428&memberNo=1101&vType=VERTICAL

만 어려운 상황이라도 사소한 즐거움을 가능하면 많이 찾아내 만끽하려고 노력하
는 편이었습니다. 그런 의미에서 내 인생은 '재미있는 인생'이기보다 '재미있기를
바라는 인생'에 더 가깝습니다.

현대사회에서 우리네는 노래, 춤, 운동, 게임 등을 하면서 다양한 방식으로
즐거움을 추구한다. 오늘날은 주5일근무제에 근로시간 단축으로 인한 여유시간
이 늘어나고, 4차산업혁명으로 인한 기술의 발달로 우리가 누릴 수 있는 즐거움
의 종류는 더욱 다양해지고 있다. 그러나 현실은 여전히 일에 쫓기며, 여유시간
에도 막상 즐겁게 만족을 하지 못하는 경우가 많다.

공자는 "배우는 것은 좋아함만 못하며, 좋아하는 것은 즐기는 것만 같지 못
하다"[4]고 하였다. 이하에서는 풍류를 논하기에 앞서 고전을 중심으로 동양적 즐
거움은 크게 4가지로 유형화해본다.[5] 유한한 인생길에 즐겁게 살다 가야하지
않을까. 시인의 말처럼 삶이 비록 나를 속일지라도 슬퍼하거나 노여워하지 마라
하지 않은가? 마음이 슬프고 외로워도, 몸이 지치고 아파도, 절망의 나락에서도
'그래도' 이 또한 지나가기에, '그래도' 내일이 있기에, 시인의 말처럼 젖은 낙엽
보다 더 낮은 곳에 '그래도' 라는 섬이 있다. '그래도' 살아가는 사람들, 세상에서
가장 아름다운 섬 '그래도'.

첫째, 본인의 즐거움이다. 나 자신이 즐거워야 한다. 우리는 하고 싶었던 일
을 할 때, 무엇인가 보람 있는 일을 잘 해 냈을 때 자신을 자랑스러워하고 즐거
워한다. 이러한 즐거움을 가리켜 맹자는 "자신을 돌이켜 보아 (자신의 모습이) 성
실할 것 같으면 즐거움이 이에 더할 수 없다"[6]고 했다. 또 "하늘을 우러러 부끄
러운 점이 없고, 굽어보아 인간에 부끄러운 점이 없는 것"[7]을 군자의 두 번째
가는 즐거움이라 하였다. 유가에서는 인간은 도(道)나 예(禮)에 비추어 마땅히
인간다운 행위를 하여야 하고, 이로써 도리를 지킨다면 스스로 그러한 자신에
대하여 즐거움을 느끼기 되는 것이라 할 수 있다. 자신이 비록 즐겁지 않아도
남을 즐겁게 함으로써 대신 이타적인 즐거움을 느낄 수도 있지만, 자신도 함께

4) 知之者不如好之者好之者不如樂之者
5) 동양적 즐거움의 유형화는 조창희, 2011을 참조하여 보완하였다.
6) 盡心上, 反身而誠樂莫大焉
7) 盡心上, 仰不愧於天俯不怍於人

즐거운 일을 할 때 비로소 즐거움은 완성되지 않을까 한다. 평소 습관대로 살아가다보면 정작 자신이 즐거워하고 자신이 좋아하는 일이 무엇인지 성찰하는 시간이 부족한 것이 문제일 수 있다. 나만 즐거워서는 부족하다. 남도 즐거울 때 즐거움은 배가 되지 않을까.

둘째, 안빈낙도의 즐거움과 배움의 즐거움이다. "거친 밥을 먹고 맹물을 마시고 팔베개를 하고 누어도 즐거움이 또한 그 안에 있으니 의롭지 않으면서 부유하고 귀한 것은 나에게 뜬 구름 같다."8)고 공자가 말한 즐거움은 하늘의 이치를 깨닫는 것을 즐거워 한 것으로 볼 수 있다. 공자의 제자 가운데에서 이러한 즐거움을 잘 추구한 사람은 안연(顏淵 또는 回)이다. 공자는 그를 가리켜, "한 그릇 밥과 한 바가지 물로 가난한 동네에 처하여, 사람들이 그 어려움을 감내할 길이 없는데 그대는 그 즐거움을 바꾸지 아니하니 현명하도다!"라고 하였다. 안빈낙도(安貧樂道) 삶의 전형적인 모습이다. 여기에 더하여 자연에서 배우고, 사람에게서 배우는 지혜도 곁들인다. 배움(學)의 즐거움도 유가의 사상가들이 강조한 즐거움이다. 특히 공자가 강조한 배움은 그 자체가 즐거움이고 기쁨이었다(이동인, 2010: 229). "배우고 때로 익히면 이 또한 기쁘지 아니한가"9)는 논어의 첫 구절이다.

셋째, 자연 속에서 누리는 즐거움이다. 여행을 하고 자연과 교감을 하면서 사람이 누리는 즐거움이 있다. 특히 요즘 같은 환경공해시대에는 더욱 그렇다. 사람에게 상처를 받지만, 자연은 사람을 치유해준다. 인간이 자연을 동경하게 되는 것은 현실을 경시하거나 벗어나려는 것이 아니라 자연에 내재된 순연성이 인간사회의 정화요소로 확인되었기 때문이다(조남욱, 2007: 222). 대자연은 많은 사상가들에게 즐거움과 영감을 주었다. 논어에 이에 관한 고전적인 이야기가 실려 있다. 어느 날 공자 제자 네 명이 스승의 주위에 앉아 있었다.26) 스승은 제자들에게 그들의 포부를 말하게 했다. 자로(子路), 증석(曾晳, 點), 염유(冉由), 공서화(公西華)의 이야기가 끝난 후 스승(孔子)은 점(點)에게 "점아, 그대는 어떠한고" 하시자 그가 대답하기를 "저는 저 세 사람의 포부와 다르옵니다." 공자께서 말씀하기를 "무슨 상관이랴? 각자 자신의 포부를 말해 보랬는데."하자 점이 대답

8) 論語, 述而, 飯疏食飲水曲肱而枕之樂亦在其中不義而富且貴於我如浮雲
9) 論語, 學而, 學而時習之不亦悅乎

하기를 "봄날, 봄옷을 지어 입고, 5, 6명 청년과 6, 7명 아이들과 더불어 기수(沂
水)에서 목욕하고 무(舞雩)에서 바람 쏘인 후 노래 부르면서 돌아오는 것입니
다." 공자가 놀라서 말하기를 "나는 점과 뜻을 같이 하노라."라고 하였다.[10]

　　마지막으로 사회적 관계에서 누리는 즐거움이다. 사람은 사회적 동물이다.
우리의 많은 즐거움은 다른 사람들로부터, 혹은 그들과 함께 있음으로부터 온
다. 그 다른 사람들이란 나의 벗일 수도 있고 나의 뜻을 잘 키워 나가는 사람들
일 수도 있다. 공자는 "벗이 멀리서 (나를 보러) 오니 또한 즐겁지 아니하냐"[11]고
하여 사회적 관계에서 얻는 즐거움을 확인하였다. 맹자는 "천하의 영재를 얻어
서 가르치는 것은 (군자의) 세 번째 즐거움이다"[12]라고 하여 즐거움의 원천이 되
는 사회적 관계를 말하였다. 긍정적인 사회적 관계는 인간에게 즐거움을 가져다
준다. 자연의 풍취를 즐기면서 욕심을 부리지 않고 자기 수양에 정진하는 것도
유가적 전통이지만, 그러한 즐거움을 자신 혼자만 하는 것이 아니라 주위의 다
른 사람들과 "즐거움을 공유'한다는 또 다른 전통이다. 나아가 맹자는 정치를 함
에 있어 임금이 백성과 더불어 즐긴다면 능히 통치가 잘 될 것이라는 언급을 하
고 있다. 그는 임금이 음악을 타고 사냥을 하는데 백성들이 그 음악을 듣고 불
편해 하고 머리 아파하며 임금의 사냥을 귀찮아하면 임금이 백성들과 더불어 즐
기지 않았기 때문이고, 백성들이 임금의 음악을 듣고 즐거워하며, 임금의 사냥
행렬을 보고 기뻐하며 임금이 어디 병이나 나지 않았는지 걱정을 하면 이는 임
금이 백성들과 더불어 즐기고 있기 때문이라고 지적하였다. 맹자는 임금이 백성
들과 함께 즐거워한다면 정치는 원만하게 이루어 질것이라는 지적을 하고 있는
것이다.[13] 동양에서는 자신뿐만 아니라, 다른 사람들과 좋은 사회적 관계를 맺
음을 즐거워하고 그들과 더불어 즐기는 동락(同樂)의 전통이 있음을 보여주고
있다.

..

10) 論語, 先進, 點爾何如鼓瑟希鏗爾舍瑟而作對曰異乎三子者之撰子曰何傷乎亦各言其志也曰莫
　　春者春服旣成冠者五六人童子六七人浴乎沂風乎舞雩詠而歸夫子喟然嘆曰吾與點也.
11) 論語, 學而, 有朋自遠方來不亦樂乎
12) 孟子, 盡心章上, 得天下英才而敎育之第三樂也
13) 孟子, 梁惠王下, 今王鼓樂於此百姓聞王鐘鼓之聲管籥之音...此無也與民同樂也今王與百姓同
　　樂則王矣

③ 우리 민족의 심성 기저에 있는 풍류

우리 민족은 몇 십 만년을 이 땅에서 살아왔다. 전 세계에서 높은 문화 수준을 유지하면서 살아왔다. 아직도 우리는 같은 말을 쓰면서 이 땅을 지켜가고 있는 위대한 민족이다. 우리 민족이 살아온 생각을 총체적으로 파고 들어가면, 제일 밑에 풍류가 있다.[14] 외래사상이 들어오기 전에 우리민족이 가지고 있던 고유한 어떤 사상이 있었다. 삼국시대 때 불교가 들어오고, 고려 중기부터 유교가 들어오고, 구한말부터 서양사상 더불어 다양한 사조가 들어왔다. 지금 우리나라 주류 종교사상은 기독교 사상이 잡고 있다. 기독교도 숫자가 많아 이제는 외래종교라 할 수 없다. 중국은 한나라 멸망 후 삼국분열을 한바, 삼국을 위나라의 조조가 통일했다. 삼국으로 나뉘면서 위나라는 변방국가인 조선에 관심을 가졌다. 그때 이뤄진 인류학적 탐사보고서가 위지동이전이다. 상당히 많은 사람이 한반도에 와서 보지 않았으면 못 썼을 것이다. 위지동이전 부여조에 영고(迎鼓)[15] 축제가 나온다. '은정월제천(殷正月祭天)', 즉 정월에 하늘을 제사를 지낸다. 중국에서는 천자만이 하늘에 제사를 지낼 수 있는데, 부여에서는 민간에서 하늘을 모셨다. 그만큼 발랄한 종교문화가 발달한 것이다. 제천에 '국중대회'를 열었다. 나라 사람들 전체가 크게 모여 연일 음식가무하였다. 매일 계속해서 마시고 먹고 노래하고 춤추었다. 이것을 영고라 한다. 북을 치면서 해를 맞이해서 영고라 한다. 한국인에 관한 외국인의 제일 진실된 기록이다.

> "은정월(殷正月)이 되면 하늘에 제사 지낸다. 이때가 되면 온 나라 안에 모두 모여서 날마다 술 마시고 노래하고 춤을 춘다. 이를 영고라고 한다. 이때가 되면 감옥에서 형벌을 다스리지 않고 죄수들도 풀어 내보낸다"라는 기록이 전한다(삼국지(三國志) 「위서(魏書)」 동이전(東夷傳) 부여조(夫餘條)
>
> 以殷正月祭天, 國中大會, 連日飲食歌舞, 名曰迎鼓, 於是時斷刑獄, 解囚徒. 在國衣尙白, 白衣大袂, 袍·袴, 履革. 出國則尙繒繡錦, 大人加狐狸·白·黑貂之, 以金銀飾帽. 譯人傳辭, 皆, 手據地竊語(三國志 魏書 東夷傳, 夫餘條)

14) 이 부분은 도올 김용옥 선생님의 강의를 참고하여 필자가 보완하여 작성하였음을 밝힌다.

15) 하느님을 맞이하여 북을 친다는 뜻, 북만주 지역 부여사람들의 하늘제사 축제.

우리네 한국 사람은 모이기를 좋아한다. 모였다 하면 함께 먹고, 술을 마시고 또 노래를 불렀다. 노래만 부른 것이 아니라 또 춤을 추었다. 중국의 문화인류학자가 중국 땅을 넘어 압록강을 건너와서 보니, 우리나라 전체 사람들이 남녀노소 구별 없이 음주가무하는 평등한 사회라는 것을 발견하였다. 한국의 최초의 원시 종합예술이 구현되는 모습이다. 풍류와 한류는 구조적 연관성이 있다. 한류는 기나긴 외래사상의 억압에서 벗어나, 불교·유교·기독교를 지나 요새 한류로 등장하고 있다.

마한조에는, '기속소강기'(기강이 풀려있다)이라 했다.[16] 규율에 얽메이지 않고 자유롭다는 뜻이다. 지도자가 있는데도 통제가 잘 안 된다. 개성이 강하고 제압이 안 된다는 뜻이다. 호남 사람의 정서적 DNA의 뿌리를 추론해 볼 수 있다. 거처는 초가집을 짓고 사는데 무덤 같고, 창문은 하늘로 나고, 장유남녀 구별도 없이 한 이불을 덮고 잤다. 오월이 되면 파종을 하고. '귀신'에게 제사지낸다. 귀신은 지금 말하는 귀신이 아니고, 귀는 돌아간다는 뜻(돌아갈 귀)으로 땅의 신을 말하고, 신은 펼친다(펼칠 신)는 뜻으로, 오월 파종이 끝나면 하늘과 땅의 신에게 제사를 지내는데(제귀신), 이때도 어김없이 '군취가무 음주주야무휴'. 무리로 모여서 노래를 부르고 춤을 추고 주야로 쉬지 않고 음주를 했다. 춤을 추는데 수십사람이 같이 일어나서 서로 따라가고 땅을 밟았다가 머리를 굽혔다가 일어난다. 즉 농악을 했다. 손과 발이 서로 상응하면서 절도 있게 돌아가는 게, 중국의 방울춤(탁무)과 비슷하다. 시월에 농사가 끝나도 똑같이 한다. 귀신 섬길 때, 제사지낼 때, 천신을 모시는 주제자 한 사람을 세우는데, 그 사람을 단군, 당골이라고 했다. '주제천신 명지천군'. 천군이 단군, 당골이다. 전라도는 옛날부터 모습이 변하지 않고 살고 있다.

항상 오월 씨뿌릴 때가 되면, 귀신에게 제사지내고, 무리지어 노래하고 춤을 춘다. 밤낮없이 쉴 줄 모르고 술을 마신다. 그 춤은 수십 사람이 함께 일어나 따라가면서 땅을 밟는데, 손과 발이 서로 응한다. 마디마다 아뢰는 사람이 있어, 탁무와 비슷함이 있다. 시월 농사가 끝나면 다시 이와 같이 하는데 귀신을 믿는 것이다. 나라에서 각각 천신에 제사지내는 주인이 하나 있는데, 이름하여 '천군'이

16) 其俗少綱紀 國邑雖有主帥 邑落雜居 不能善相制御 無跪拜之禮 (기속소강기 국읍수유주수 읍락잡거 불능선상제어 무궤배지례)

라고 한다. 또한 여러 나라 각가가에는 특별한 읍이 하나 있는데, 이를 '소도'라고 한다. 큰 나무를 세우고, 방울과 북을 메달고, 귀신을 부린다. 여럿이서 그 가운데로 도망하면 이에 돌아오지 못한다. 도둑이 일어나기에 좋다. '소도'의 뜻은 '부도'와 비슷한데 선악을 행하는 것에는 다름이 있다.

常以五月下種訖, 祭鬼神, 聚歌舞, 飲酒晝夜無休. 其舞, 數十人俱起相隨, 踏地低, 手足相應, 節奏有似鐸舞. 十月農功畢, 亦復如之. 信鬼神, 國邑各立一人主祭天神, 名之天君. 又諸國各有別邑, 名之爲蘇塗. 立大木, 縣鈴鼓, 事鬼神. 諸亡逃至其中, 皆不還之, 好作賊. 其立蘇塗之義, 有似浮屠, 而所行善惡有異(삼국지 위지 동이전, 마한조)

신라의 최치원이 남긴 '난랑비서문'이 문헌으로 남아있다. 국유현묘지도왈 풍류. 우리나라에는 풍류가 있다. 불교·도교 외래 종교가 들어오기 전에 우리에게 원래 고유하게 있는 것이 매우 현묘하고, 오묘하며, 신비롭다. 검을 현(玄)은 검을 흑(黑)자와 다르다. 바닷물도 뜨면 맑고 푸르지만 깊게 들어가면 검다. 하늘도 맑지만 깊으면 검다. 짙고 오묘한 도(법칙, 길)가 있다. 길에 따라서 인간이 질서를 지키고 살아간다. 최치원은 현묘지도를 '풍류'라 했다. '류(流)'는 흐름이다. 흐름은 길(도)과 통한다. '현묘'한 것은 바람(風)이 된 것이다. 이때 바람은 고기압 저기압으로 대기 이동현상이 아니다.

우리나라에 현묘한 도가 있으니, 말하기를 풍류라 한다. 이 종교를 일으킨 연원은 선사[仙家史書]에 상세히 실려 있거니와, 근본적으로 유 불 선 삼교를 이미 자체 내에 지니어, 모든 생명을 접하여 저절로 감화시킨다.

國有 玄妙之道 日風流 說敎之源 備詳仙史 實乃包含 三敎 接化群生

집에 들어온 즉 효도하고 나아간 즉 나라에 충성하니, 그것은 노사구ー魯司寇(공자)의 교지(敎旨)와 같다. 하염없는 일에 머무르고, 말없이 가르침을 실행하는 것은, 주주사ー周柱史(노자)의 교지와 같다. 모든 악한 일을 짓지 않고 모든 선한 일을 받들어 실행함은 축건태자(竺乾太子, 석가)의 교화(敎化)와 같다.

且如入則 孝於家 出則忠於國 魯司寇之旨也 處無爲之事 行不言之敎 周柱史之宗也 諸惡莫作 諸善奉行 竺乾太子之化也

최치원, 난랑비서문(鸞郎碑 序文)

장자는 바람을 뇌성 같은 천뢰만뢰라 했다. 이때 '바람'은 우주의 생명력의 표현이다. 살아있는, 움직이는 것은 생명이다. 우주가 움직인다는 것을 인간이 제일 먼저 느끼는 것이 바로 바람이다. 바람은 현묘하고, 우주의 생명력이 바람이다. 바람을 가장 극적으로 상징하는 것이 새이다. 바람을 타고 가는 하늘의 새는 우주의 생명력을 상징적으로 표현한다. 그래서 장자의 서문에 대붕의 이야기가 나온다. 장자는 인간의 위대한 정신의 고양을 대붕을 갖고 이야기했다. 수격삼천리. 한 번 치면 삼천리. 떴다 하면 구만리, 날았다 하면 6개월이다. 대붕이 밑에 아지랑이 이글거리는 인간들을 보면서 소요했다. 장자는 인간 정신의 고양을 바람의 세계로 시적으로 표현하였다.

우리 민족의 종교는 바람의 종교다. 바람의 느낌이 현묘하다. 바람에 잘 흔들려서 나타나는 것이 나무다. 신라 왕관에 나무를 상징해서 표현하였다. 왕관을 쓰면 바람에 나무가 흔들리는 모습이다. 바람의 상징이다. 왕의 위엄을 나타낼 때도 바람으로 표현했다. 새 날개로 왕관 뒤에 표현했다. 우리 민족은 바람의 민족이다. 바람이 오묘하고 은은하고 현묘한 길이다. 풍류가 우리 민족의 본질이라고 할 수 있다. 그래서 우리 민족은 예술성이 탁월하다. 노래를 잘 한다. 실제로 삼교를 포함한 모든 외래종교가 풍류에 들어있다. 풍류를 가지고 유불선 삼교를 교화했다. 집에 들어오면 효하고, 나가면 나라에 충성하라는 노나라 법무장관 공자의 유교, 무위의 일에 처하고 말하지 않는 가르침을 가르친 주나라 도서관장을 했던 노자가 한 말이다. 모든 악을 짓지 말고 선을 봉행하라는 것은 인도 부처의 말이다. 세 사람이 말한 것이 이미 풍류 속에 들어있다. 이렇게 우리 민족 심성의 기저에 풍류가 있다.

4 풍류의 연원과 의의

1) 풍류의 연원

풍류의 연원은 우선 중국의 고전에서 쉽게 그 용례를 찾아볼 수 있다. '풍류운산(風流雲散)', 즉 바람의 흐름이 풍류의 기본적인 뜻이다. 나아가 인물을 평하는 준거로서 풍채(風采) 풍신(風神)으로 그 뜻이 확장되기도 한다. 공자(BC

551-479)는 예전부터 내려오던 음악, 즉 악에서 최초로 순수정감(純粹情感)인 인(仁)의 발현가능성을 파악하고 그것의 예술성과 교화성에 주목하여, 이를 예(禮)와 더불어 이상적인 정치지도자인 군자가 갖추어야 할, 인격완성을 위한 덕목이자 치세의 수단으로 그 의미와 가치를 확립시켜 놓았다(한흥섭, 2005: 292-293). 공자의 음악론은 순자의 악론(樂論)으로 이어졌고, 한나라 초기 예기(禮記)의 악기(樂記)편으로 정리되어, 이런 이론체계는 19세기 말까지 중국의 지배적인 음악사상으로 자리잡게 되었다.

2) 풍류 개념의 발전

우리나라 미학적 전통에서 풍류는 산수를 심미적으로 향유하고, 예술적으로 재현하는 것과 관련해서 그 연원이 오래된다. 산수의 단순한 모사(模寫) 단계를 넘어 우리 민족의 산수풍류(山水風流)라고 말할 수 있을 만큼 구비된 면모를 갖춘 것은 3세기 전까지 소급될 수 있다(이동환, 1999: 19). 이어 6세기 신라 진흥왕 때에는 이른바 현묘지도(玄妙之道)라 불린 풍류도(風流道)가 크게 융성하였다. 이때의 풍류는 심미적 자질의 차원을 넘어 민족종교적 성격을 가지는 데까지 이른다(도광순, 1984: 287-289). 풍류는 일찍부터 우리네 생활과 밀접한 관계를 지니고 있었던 정신적 가치개념으로 파악된다. 16세기에 이르면 풍류는 다시 계산풍류(溪山風流) 개념으로 발전한다(박종우, 2008: 44). 계산풍류는 선비들이 벼슬에서 물러나 산과 계곡에서 조용한 사람을 보내며 풍류를 즐기고, 자연 속에서 인격도야를 위해 학문에 힘써 진정한 여유와 즐거움을 누린 것을 말한다. 영남의 풍류가 도학을 바탕으로 한 철학적 풍류였다고 한다면, 호남풍류는 더욱더 자연과 교감이 이뤄진 상태에서 멋과 흥이 어우러진 시가문학적 낭만적 풍류라할 것이다. 영호남의 풍류에는 이(理)를 중시한 퇴계와 기(氣)를 중시한 고봉의 사상이 면면이 흐르고 있다.[17] 감정은 이미 발현된 칠정에서 나온다. 이기(理氣)

17) 퇴계와 고봉의 논쟁사를 보면, 두 분은 26살의 나이 차이에도 불구하고, 8년여 동안 영호남에 있으면서 치열한 논쟁을 벌였다. 고봉은 칠정(七情) 속에 반드시 4단(四端)이 들어있다. 이기공발설(理氣共發說)을 주장하였다. 퇴계는 이기는 완전 분리된 것이다고 하면서, 고봉과의 논쟁을 거쳐 결국 자신의 이론을 수정하여 이기호발설을 주장하였다. 이는 발해서 기를 따르고 기가 발해서 이가 거기에 탄다(理發氣隨 氣發理昇)고 하였다. 풍류는 인간 본연 속에 깊이 들어있는 이(理)에서 나오는가? 이미 발현된 감정(氣) 속에서 나오는가? 감정은

를 굳이 나눈다면 이기가 동시에 나온다고 할 수 있다. 영남은 풍류보다 앉아서 공부하는 쪽이라면, 호남은 주기론, 기가 먼저라고 주장하였다. 호남 사람 전체가 가진 풍류적 성향과 감성적 측면과 무관하지 않을 것이다. 호남은 시가문학이 발달하여, 자연을 벗삼고 산과 계곡을 노닐면서 인격을 함양했다.[18]

　　도연명은 인생의 선율과 조화를 찾아 항상 옆에 거문고를 끼고 다녔다고한다. 그런데 그 거문고는 줄이 없는 거문고(素琴)였다. 유동식은 '한국의 마음'의 특성을 '한'이라 하였다. 첫째, 모든 것을 '한' 속에 용납하는 큰 마음이다. 한은 본래 하나인 동시에 전체였다. 둘째, 종합지향하는 마음으로 단순히 다(多)를종합하는 것이 아니라, 이를 지양하여 근본을 잡게 하는 창의적인 마음이다. 셋째, 현실에의 책임있는 참여의 마음이다. 한마음은 하늘이 곧 사람이므로 신라불교, 동학, 31운동에서처럼 현실 참여적이다. 넷째, 현실참여 속에서 갖는 한국의 풍류 마음이다(유동식, 1969: 223-224). 풍류는 보통 운치있고 자유분방한 멋을 의미하는 심미적 표현으로 쓰인다(한흥섭, 2005: 296).

　　풍류라는 한자는 동양인에게 공통된 이상향에 대한 미적인 표현이다. 일반적으로 인생과 예술과 자연이 혼연일체가 된 경지를 말한다. 화랑들이 인생의도리를 익히고, 가락을 즐기며, 명산대천에서 놀았다는 점에서, 그들은 풍류를터득한 풍류도인이라 할 수 있다(유동식, 2006: 21). 풍류도는 고대의 제천의례에서 나타났던 원시적인 영성이 삼교문화를 매개로 승화된 한국인의 영성을 가리키는 말이다.

　　풍류도의 기원을 단군신화에서 찾고자 하는 학자도 있다. 한국인의 의식을지배해 온 풍류도에 대해서 최치원(857~?)이 처음 유불선 삼교를 포함한 현묘지도(玄妙之道)라 하였다. 전술한 바와 같이, 최치원은 "일찍이 우리나라에는 유불선 3도를 아우르는 현묘한 도가 있으니, 이를 풍류라 한다"면서, 유불도가 융합

이미 발현된 칠정에서 나온다. 이기를 굳이 나눈다면 이기가 동시에 나온다고 할 수 있다. 영남은 풍류보다 앉아서 공부하는 쪽, 호남은 주기론, 기가 먼저다로 주장. 호남 사람전체가 가진 풍류적 성향과 감성적 측면과 무관하지 않을 것이다. 호남에 시가문학이 발달하여, 자연을 벗삼고 산과 계곡을 노닐면서 인격을 함양했다. 계산풍류는 어느 지방에서나 존재한다고 볼 수 있으나, 이기론적 입장에서 보면 주기론을 주장했던 호남 선비들의 풍류문화가발전된 것은 어찌 보면 당연하다고 할 것이다.

18) 십 년을 경영하여 초가삼간 지어내니
　　나 한 칸 달 한 칸에 청풍 한 칸 맡겨두고
　　강산은 들일 데 없으니 둘러두고 보리라(송순의 십년을 경영하여).

된 전통적 사상임을 말하였다. 이후 신채호, 최남선, 양주동, 안호상, 최근에는 김형효, 유동식, 유병덕, 최영성, 도광순, 김상현, 이재운, 민주식, 신은경, 이도흠, 한흥섭 등이 풍류도에 관한 논의를 이어가고 있다.

최남선은 화랑도를 설명하는 자리에서 '화랑'이라는 말이 '부루'라는 말에서 나온 것인데, 그것은 곧 '밝은 뉘'(光明理世)의 뜻으로 후에 '부루'란 말로 바뀌었고 그것을 한자음으로 표기할 때 '풍류'로 적게 되었는데, 이 말에 연원하여 '풍월도' '풍류교' '화랑도' 같은 말들이 발생했다고 한 바 있다(최남선, 1988, 불함(不咸)문화론). 안호상은 풍류도란 '배달길' '발달길'로 풀이되는데, 한자 풍(風)을 '바람' '배람'으로 읽은 것이고, 한자 월(月)을 '달'로, '류'(流)를 '달아날 류'에서 뜻으로 읽어 '달'로 읽은 것이다. '배달' '발달'은 모두 '밝음'을 의미한다고 보았다(안호상, 1971: 320). 신채호는 풍류도를 상고시대 소도(蘇塗) 제사의식에서 그 기원을 찾고 있다. 이때 일단의 무사들이 제단을 호위했는데 이들 무사단과 같은 제도가 후일 신라시대 화랑도 제도의 근간이 되었다고 본다(신채호, 1983: 326).

풍류도는 과거의 정신적 원리가 아니라 현대 한국인에게도 정신적 원리가 되고 있다. 풍류도에 대한 현대적 해석으로 일상 용어로 번역을 시도한 분이 있다. 즉 '한 멋진 삶'이다(유동식, 1993: 21-22). 첫째, 풍류에 대한 적절한 우리 말은 '멋'이다. 멋에는 생동감과 율동성을 동반한 흥의 뜻이 들어 있다. '멋지게', '흥겹게'의 뜻을 가지고 있으며, '멋'에는 자유의 개념이 들어있다. '제 멋에 논다'거나 '멋대로 하라'는 경우이다. 멋을 자아내는 자유 속에 어떤 실력이나 실체를 간직한 유연한 초월자의 그것을 뜻한다. 또한 '멋'에는 서로 호흡이 맞는다는 뜻에서 조화의 뜻이 있다. 환경과 조화가 되지 않을 때 '멋적어' 한다. 결국 '멋'은 세속을 초월한 자유와 삶에 뿌리내린 생동감의 조화에서 나오는 아름다움이 들어 있고, 그 조화에서 나오는 미의식으로 단순한 자연미가 아니고 인생이 개입된 예술적 미에 속한 개념이다. 둘째로 '한'이다. '한'은 하나를 뜻하는 동시에 전체를 뜻하는 말이다. '한'은 크고(한밭, 大田), 위대하며(마루한, 王), 바르다(한글, 正音). 천(天)은 하늘이요, 우주는 '한울'이다. 이것을 인격화한 것이 '한님' 곧 하느님이다. 빛(환, 밝)이신 하느님을 믿고 동쪽으로 이주해 온 우리 조상들은 스스로를 '한'(韓)민족이라 했다. 셋째로 '삶'이다. 중생에 접하려는 그들을 교화하여 사람되게 한다는 풍류도의 효용성을 총괄하는 우리말은 '삶'이다. 이것은 생명을 뜻하는 동시에 살림살이의 뜻을 가지고 있다. 이것이 사람이라는 인간 개념을

형성한다. 사람이란 문화적 가치를 생신하는 사회적 존재로 이해되기 때문이다. 삶이란 실로 '사람'의 준말이라 하겠다. 결국 풍류도에 나타난 한국인의 이상은 '한 멋진 삶'에 있다.

풍류도의 핵심은 하느님과 인간이 하나로 통합되는 데 있다(유동식, 1992: 86). 신인통합에서 삶의 힘과 자유와 우주적인 조화가 우러나온다. 여기에 멋이 있고 구원이 있다. 구원이란 인간 본연의 소원 성취를 뜻하기 때문이다. 풍류도가 3교를 포함한다는 것을 유동식은 다음과 같은 점에서 찾고 있다. 유교의 본질이 '자기를 극복하고 예로 돌아간다(克己復禮)'는 데서 찾고, 불교의 본질을 '일심의 근원으로 돌아가는 것(歸一心之源)'에서 찾으며, 도교의 본질을 '사심 없이 자연의 법도에 순응한다(無爲自然)'에서 찾을 수 있는 것이라면, 이 세 종교는 다 같이 자기와 이 세상에 대한 집착으로써 형성된 자기중심주의 세계를 극복하고 하늘이 내린 천성으로 돌아가기를 가르치는 것이다. 여기에서 천성이라는 하느님이 주신 인간의 본성이고, 하느님의 마음이다. 그러므로 풍류도는 하느님의 영으로 돌아가려는 유불선 삼교를 다 포함하는 것이다. 하느님과 하나되가 되는 풍류도를 몸에 지닌 사람은 사심없이 일을 처리하고(도교), 들어와서는 부모에게 효도하고, 나가서는 나라에 충성하며(유교), 모든 악한 일을 버리고 선을 행한다(불교)(유동식, 2007: 59−60).

'나라에 현묘한 도19)(영성)가 있는데 이를 풍류라 한다. 가르침을 세운 근원은 '선사(仙史)'에 자세히 실려 있거니와, 내용은 곧 삼교(三敎)를 본디부터 포함한 것으로서, 많은 사람을 접촉하여 교화한다. 이를테면, 들어와 부모에게 효도하고 나아가 나라에 충성하는 것은 노사구(魯司寇, 곧 공자)의 주지(主旨)와 같고, 인위(人爲)가 없는 일에 처하고 말 없는 가르침을 행하는 것은 주주사(周柱史, 곧 노자)의 종지와 같으며, 모든 악한 일을 하지 않고 모든 착한 일을 받들어 행하는 것은 축건태자(竺乾太子, 곧 석가)의 교화와 같다.'

위 인용문은 통일신라 말에 활동한 최치원의 '난랑비서(鸞郞碑序)'의 일부분이다. 이 기록만으로는 풍류도의 창시자나 어떻게 계승 발전되었는지 전혀 알 수 없다. 다만 이 문장이 화랑의 기원과 그 변천과정을 설명하는 전후 맥락 중에 삽입되어 있어, 풍류도가 화랑제도와 밀접한 관계에 있음을 짐작할 수 있다.

19) 유동식, 1989: 19에서 현묘지도를 영성으로 표현했다.

동국이상국집의 시문에 나타난 이규보의 풍류 구현 양식[22]

연회풍류 (宴會風流)	자연풍류 (自然風流)	사 풍류 (寺風流)	시주가무풍류(詩酒歌舞風流)	필하풍류 (筆下風流)	화류풍류 (花柳風流)	다주풍류 (茶酒風流)
5편	6편	3편	8편	2편	6편	1편

출처: 홍소진, 2019b: 58 재인용

이는 삼국유사[20]에서도 마찬가지이다. 화랑이 정신적, 교육적 이념인 풍류도의 실천적 내용을 보면 "서로 도의(道義)를 닦고, 혹은 서로 가악(歌樂)으로 즐겁게 하며, 명산과 대천에 돌아 다녀 가보지 아니한 곳이 없었다"고 요약된다(혹상마이도의 혹상열이가악 유오산수 무원부지(或相磨以道義 或相悅以歌樂 遊娛山水 無遠不至, 三國史記 新羅本紀眞興王 37年 條). 상마도의(相磨道義)는 공동체를 전제로 공동체를 위한 윤리적인 질서를, 상열가악(相悅歌樂)은 공동체 안에서의 심미적 감성을, 유오산수(遊娛山水)는 공동체 구성원들에 의한 공동체의 번영과 평안을 위한 대자연과의 교감을, 그리고 이 모두는 함께 '서로'(相) 한다는 점에서, 또 함께 함으로써 성취할 수 있다는 것을 암시한다. 곧 공동체의 가치를 최고의 이상으로 생각하며, 이는 결국 내세가 아니라 현세에서의 삶의 가치를 찬미하고 긍정하는 태도에서 비롯되는 것으로 볼 수 있다(한홍섭, 2005: 301).

이어서 고려 이규보의 시를 통해 풍류생활의 구현을 어떻게 했는지를 살펴보기로 한다. 최치원을 인생의 롤 모델로 상정해 칭송했던 이규보[21]는 늘 입에서 시를 읊조리며 머릿속에서 시문을 짓는 습벽이 병적이라 할 정도로 시문을 짓는 것을 즐겨하였다. 시를 통해 때로 내면의 울분을 토하기도 하고 자신과의 소통을 이루며, 타인들과 교류 친교를 맺고, 자연 속에서 스스로 즐겨 천지간에 고아한 풍류를 즐겼다.

이규보가 가장 아끼고 좋아한 것 중의 하나가 거문고였다. 거문고를 타면서

..

20) 三國遺事 券三 塔像 第四 彌勒仙華 未尸郎 眞慈師條

21) 고운금마객(孤雲金馬客) 동해옥림지(東海玉林枝), 東國李相國集 卷第五 古律詩. 고운은 최치원의 호. 서거정은 <동문선>에서 동방의 시로 뛰어나 인물(詩豪)은 이규보뿐이라고 할 정도였다.

22) 여기서 연회풍류는 시, 거문고(琴), 술(酒), 향(香), 노래(歌) 등이 포함되며, 자연풍류는 꽃, 달, 귀뚜라미 등을 예찬하였고, 화류풍류는 기생을 말하며, 사풍류는 사찰의 경치, 품차, 평안함을 노래하였고, 필하풍류는 문장을 즐김을 뜻하고, 시주가무풍류는 음주가무 속에 시를

그는 고아한 풍류생활을 누렸고, 소금(素琴), 즉 무현금으로 자연 속에서나 자신 내면의 세계인 무하유지향(無何有之鄕)을 염원하였으며, 거문고를 연주하며 서로 감상하면서 상열가악(相悅歌樂)적인 풍류로 타인들과 소통하였다. 이규보에게 술은 시와 함께 죽는 날까지 매우 좋아했던 풍류의 매개물로서 유한한 인생을 풍부하게 해주었다. 그는 단순히 술만 마시는 음주가 아니라, 자연 속에서는 자연과 교감하면서 풍정을 즐겼고, 또한 자신의 내면과 소통할 때는 천진하였다. 다시 말해 꾸밈이나 거짓이 없이 본연 그대로 소통하며 풍류를 즐겼다. 또 이규보는 차를 달이고 마시면서 차문화의 전반적인 지식과 차의 약리적 효능과 정신적 효능을 충분히 인식하고 향유했던 고려시대의 대표적인 차인이었다. 차의 맛이 도(道)의 맛이고, 차와 선(禪)이 한 가지 맛이며, 차를 끓이면서 삼매에 드는 최상의 도의 경지에 이르렀다. 상마도의(相磨道義)적 풍류를 통해 자신과의 소통으로 자신의 인격을 완성해가는 차인의 모습을 보여주었다. 다양한 친구들과 차를 마실 때 청담(淸談)을 하며 소통하는 풍류를 즐겼으며, 자연을 벗삼아 차를 마실 때에는 자연과 소통하며 물아일체의 삶을 유오산수(遊娛山水)적인 풍류로 소통하였다고 할 수 있다. 한 나라의 재상과 같은 높은 벼슬에 있으면서도 청빈한 생활을 한 것은 차가 갖는 실천적 정신의 삶을 살았음을 알 수 있다. 나아가 연회를 할 때 당시 문인들이 향유했던 분향(焚香)은 풍류의 매개물로 분위기를 돋우는 역할을 하였으며, 자연 속에서 분향은 주로 기원을 하면서 자연에 귀의함이 시문에서 드러나 유오산수(遊娛山水)의 풍류를 즐겼음을 짐작할 수 있다(홍소진, 2019a: 150-152).

〈동국이상국집〉에 나타난 풍류의 매개를 고찰한 결과의 공통어

구분	상마도의적 풍류	상열가악적 풍류	유오산수적 풍류
시문 작성	시 짓기를 좋아함	친교	고아한 풍류, 귀인
거문고를 탐(彈琴)	거문고 연주(무현금), 無何有之鄕	상열가악(相悅歌樂)	거문고 연주(무현금), 無何有之鄕
술을 즐김(飮酒)	천진	감흥	풍정(風情)
차를 마심(飮茶)	다선일미(茶禪一味)	청담(淸談)	작랑옹(作浪翁)
향을 사름(焚香)	분향독서(焚香讀書)	연회	기원

홍소진, 2019a: 152

..

짓는 것을 말하며, 다주풍류는 차와 술을 의미한다.

3) 풍류와 무속을 포함한 종교

한국민족 또는 한국문화의 뿌리에는 무교적 요소가 강하다. "단군신화가 고조선으로부터 내려오는 한국인의 '집합적 또는 종족적 무의식(collective or racial unconsciousness)'에 깔린 원형(archetype)이라고 한다면, 한국인의 생활 구석구석에 무교적 요소가 스며있다고 생각한다"(존 카터 코벨, 김유경 역, 1999). "우리 민족은 무교와 함께 역사를 시작했을 뿐만 아니라, 삼국시대와 통일신라, 고려, 조선, 일제 강점기, 대한민국을 거치면서 지금까지 무교는 그 기나긴 세월 동안 한 번도 절멸되지 않고 기층민중의 신앙 속에 살아 있었다. 우리 민족의 시조라는 단군이 무당이었다는 사실은 이제 거의 학계의 정설로 받아들여지고 있다. 당시의 종교는 이능화가 신교(神敎)라 부르는 샤머니즘이었고, 당시가 제정일치 사회였으니 그 수장자인 단군이 무당이 되는 것은 필연적이다. 그렇게 시작된 무교는 그 유력한 흔적을 신라에 남긴다"(조요한, 1999: 344), 하늘과 영혼을 숭배하는 사상은 그 하늘이나 영혼을 인간과 연결시켜주는 사람을 가장 위대한 인물로 간주했다. 그 지도자가 바로 무당이며, 무당이 절대적인 권위를 가지고 주술을 통해 하느님을 대신하여 인간의 생산, 장수, 질병 치료 등을 해결해준다고 생각했다. 인류학에서는 이를 샤머니즘이라고 하는데, 우리나라에서는 선교(仙敎) 혹은 신교(神敎)라고 불렀다. 원시시대의 씨족장이나 부족장 그리고 청동기시대의 군장(君長)은 바로 무당이었으며, 우리 민족의 시조 단군도 무당이라고 할 수 있다(최준식, 2002: 28). 무속은 한국문화의 모체라고 해도 과언이 아니다(한영우, 2004: 65; 한명희, 1995: 23-24). 한국문화에 무속이 끼친 영향은 서구사회에 유대－기독교 전통이 끼친 것과 비교될 만하다. 무속의 기원은 정확히 알 수 없지만, 선사시대부터 존재해 온 것으로 믿어져 왔다. 무속은 정확하게는 '무(巫)의 문화'라고 해석되며, 무의 의식과 관계있는 민속신앙체계를 포함하고 있다(박미경, 1998).

우리 음악과 춤 가운데 가장 한국적이며 세계적인 것은 판소리, 산조와 살풀이춤이라고 할 수 있는데, 이것은 굿 음악이 연주되는 굿판에서 파생된 것들이다(최준식, 2002: 33-34). 풍류도와 무교의 공통점은 현세주의다. 무당인 샤만(shaman)이 춤과 노래를 통해 엑스터시(ecstasy)의 경지에서 접신(接神)하여, 그 마력을 통해 현세에서의 복과 이익을 추구함을 그 본질적 특성으로 한다(한흥섭,

2005: 305-306). 유동식은 고대 한국인의 신앙형태를 샤머니즘의 구조 및 고대 중국의 무교와도 일치하는 한국 무교의 원형이라고 주장하였다(유동식, 1997: 25-67). 무교와 불교의 공통점은 현세주의라고 할 수 있다. 무교의 본질인 춤과 노래를 통한 벽사진경이나 제재초복 그리고 풍류도의 본질적 내용인 삼교적 요소를 내포하고 있으며, 접화군생한다는 것은 모두 현세주의를 전제로 한 것으로 볼 수 있기 때문이다. 화랑들은 서로 도를 닦고, 서로 가악으로 즐기며, 멀리 명산대천에서 노닐며 공동체의 현세적 가치를 추구하였다.

신라 초기 민간에 유행한 불교신앙의 성격이 현세이익을 추구하는 경향이 주조를 이루었다. 당시의 대표적인 신앙이 미륵신앙(특히 미륵하생신앙)과 밀교계통이라는 점에서 입증된다. 미륵신앙은 삼국시대 불교신앙 중에서도 가장 중요한 비중을 차지하고 있다고 생각된다(장지훈, 1997: 13). 일반 민중들은 미륵하생신앙을 통해 현실에서의 빈번한 정쟁에 따른 고통에서 벗어나 몸과 마음의 평온과 안락함을 추구하였다. 진흥왕 때 건립된 신라 최초의 사찰인 흥륜사의 주존불이 미륵불이라는 점은, 처음부터 신라사회에 미륵신앙이 차지하는 높은 비중을 단적으로 입증해주고 있다(장지훈, 1997: 76-77). 불교는 무교(샤머니즘)의 원리인 현세이익을 구구하는 벽사진경(辟邪進慶)이나 제재초복(除災招福)의 틀을 벗어나지 못한 채, 현실 삶의 차원에서는 복을 닦아 죄업을 없앤다는 수복멸죄(修福滅罪)를 강조했고, 국가의 차원에서는 나라를 흥하게 하고 백성을 이롭게 한다는 흥국이민(興國利民)을 외쳤다.

4) 풍류의 어원적 풀이

최치원이 갈파하기를 외래종교가 들어오기 전에 우리나라에는 원래 고유한 것이 있었다고 하였다. 굉장히 현묘, 오묘한 것이다. 검을 현(玄)은 검을 흑(黑)자와 다르다. 짙고 오묘한 도(법칙, 길)가 있다. 길에 따라서 인간이 질서를 지키고 살아간다. 이 현묘한 도를 가리켜 '풍류(風流)'라 하였다.

풍류를 글자 그대로 풀면, 바람처럼 물처럼 자연스럽게 어떤 것도 배척하지 않고 모든 것을 받아들여 어우러지게 만드는 것, 건강하고 아름답고 행복하고 신명나게 사는 법이라 할 수 있다.

사서삼경의 하나인 시경(詩經)에서 풍(風)은 노래를 말한다. 국풍은 주나라

제후국들의 '노래'라는 의미한다. 류(流)는 흐름이다. 흐름은 길과 통한다. '현묘'한 것은 바람(風)이 된 것이다. 이 바람은 고기압 저기압식의 대기 이동현상이 아니다. 장자는 바람을 천뢰만뢰라고 했다. 풍(風)의 상형문자를 보면, 풍(風)을 '새'(鳥)로 형상화한 것을 알 수 있다.

연암 박지원이 이덕무 시집 '영처고서(嬰處稿序)' 서문을 써주면서 주창한 주체론 문화론이 바로 조선지풍(朝鮮之風)이다. 우리는 조선 사람이고 조선을 이야기해야 한다는 뜻일 것이다. 조선지풍은 우리의 노래를 말한다. 우리의 소재를 가지고 우리 체험을 표현하는 우리 노래, 우리 시를 쓰고 우리 그림을 그리자는 것이다.

이러한 풍류의 현대적 의미는 풍치가 있고 멋스럽게 노는 일, 운치가 있는 일, 속된 것을 버리고 아취가 있으며 고상한 유희를 하는 것 정도로 풀이할 수 있을 것 같다. 오늘날 풍류에 관한 오해가 있다. 풍류의 수단이자 껍데기인 술, 음악, 놀이 등만으로 이해되고, 잘 놀지 못하는 사람을 풍류없는 사람이라고 하는 것이다.

5 선비풍류의 조건

선비들은 학식과 인품을 갖춘 사람으로, 예로부터 문무겸전의 이상적인 인간이라는 의미였으나, 조선시대에는 유생을 주로 가리켰다. 선비는 단순히 학문적 지식만을 갖춘 사람이 아니라, 가무악(歌舞樂)을 더불어 즐길 줄 아는 풍류적인 사람이어야 한다. 공자(周禮)는 사람은 모름지기 육예(六藝)23)를 갖추어야 한다고 했다. 선비정신은 국가와 민족이 어려움에 처했을 때는 분연히 떨쳐 일어나 국가를 위기에서 구해내는 정신적 행동적 기반이 되어왔다.

젊은 시절 다산 정약용은 지기들 15명과 함께 죽란시사(竹蘭詩社)라는 시짓기 모임을 만들었다. 죽란시사는 정조 시대에 서울과 인근에 거주하면서 초급관리 시절을 보내던 남인계 청년들의 사교 모임이었다. 모임의 장소는 대부분이 정약용의 집이었다. 다산은 심부름하느라 쫓아다니는 비복들의 옷깃에 스쳐 꽃

23) 예악사어서수(禮樂射御書數)를 말한다.

들이 상처를 입을까봐 마당의 동북쪽으로 난간을 세워 이를 죽란(竹蘭)이라 하고, 때 맞춰 찾아오는 선비들도 죽란을 거쳐온다 하여 모임의 이름을 죽란시사라 했다.

선비풍류는 선비정신의 추구와 자연과 친화의 정신 추구이다(권윤희, 2016). 선비풍류가 이루어지기 위한 가장 기본적인 조건이 선비정신의 추구이다. 선비는 자기완성을 위하여 자기의 몸부터 바르게 하며(修身), 마음속에 항상 홀로 있을 때에도 삼가고(愼其獨), 자기 자신을 속이지 않음(無自欺)을 생활신조로 한다. 또한 언제나 모든 실제 사물의 이치를 탐구하여 지식을 확실히 하고(格物致知), 늘 공경하는 태도를 기를 것(居敬涵養)을 강조한다. 자연과의 교감과 합일을 통하여 자연과 친화 정신을 추구한다. 선비들의 자연정신의 추구는 은일적 이상향(隱逸的 理想鄉)을 추구하며 자연과 벗을 삼아 인생을 관조하고 싶은 욕망이 담겨 있다.

6 풍류의 제 차원

1) 정치적 차원의 풍류[24]

정치적인 차원에서의 풍류는 어찌 보면 풍속(風俗)이라고 할 수 있다. 강희자전에 의하면 풍(風)은 상소화(上所化)이고, 속(俗)은 하소습(下所習)으로 풀고 있다. 즉 풍(風)은 위에서 정치적으로 바꾸고 싶은 것이요. 속(俗)은 익히는 것이다.

군자지덕풍 소인지덕초(君子之德風, 小人之德草),
초상지풍초필언 수지풍중초부립(草上之風草必偃 誰知風中草復立)(논어 안연편)

군자의 덕은 바람이요, 소인의 덕은 풀이니, 풀 위로 바람이 불면 풀은 반드시 눕는다. 누가 알랴, 풀은 바람 속에서도 다시 일어나고 있다는 것을(草上之風草必偃 誰知風中草復立). 권력의 광풍이 몰아칠 때에 민초들은 납짝 엎드린다.

24) 풍류의 차원 분류는 김정복 선생의 강의를 참조하였다.

그러나 광풍은 언제나 오래 지속되지는 않는다. 미친 바람이 잦아들기 시작하면 풀은 숙였던 고개를 서서히 든다. 그리고 언제 바람이 불었냐든 듯 허리를 곧추 세우고 하늘 향해 두 팔을 벌린다. 현실에서는 어떤 고난에서도 다시 일어서는 의지를 가르침으로 주고 있다. 현실의 어려움과 고통 중에서도, 작은 희망으로라도 한줄기 빛으로라도 함께 했으면 하는 바램이다. 아래에 신영복 선생의 글을 인용한다.

모시(毛詩)[25]에서는 '위정자(爲政者)는 이로써 백성을 풍화(風化)하고 백성은 위정자를 풍자(諷刺)한다'고 쓰고 있습니다. 초상지풍초필언(草上之風草必偃), 풀 위에 바람이 불면 풀은 반드시 눕는다는 것이지요. 백성들을 바르게 인도한다는 정치적 목적을 민요의 수집과 시경의 편찬은 가지고 있습니다. 그러나 한편 백성들 편에서는 노래로써 위정자들을 풍자하고 있습니다. 바람이 불면 풀은 눕지 않을 수 없지만 바람 속에서도 풀은 다시 일어선다는 의지를 보이지요. 草上之風草必偃 구절 다음에 誰知風中草復立(누가 알랴 바람 속에서도 풀은 다시 일어서고 있다는 것을)이라는 구절을 첨부하는 것이지요. 시경에는 그러한 풍자와 비판과 저항의 의지가 얼마든지 발견됩니다(신영복의 고전강독 <14> 제2강 시경(詩經), 프레시안, 2019년 10월 16일에서 재인용).

바람과 풀에 대해서 저항시인 김수영의 시가 웅변적으로 함축해서 말해주고 있어 이를 인용한다.

풀　　(김수영)

풀이 눕는다
비를 몰아오는 동풍에 나부껴
풀이 눕고
드디어 울었다
날이 흐려서 더 울다가
다시 누웠다

25) 毛亨의 시경 주해서

풀이 눕는다
바람보다 더 빨리 눕는다
바람보다도 더 빨리 울고
바람보다 먼저 일어난다
날이 흐리고 풀이 눕는다
발목까지
발밑까지 눕는다
바람보다 늦게 누워도
바람보다 먼저 일어나고
바람보다 늦게 울어도
바람보다 먼저 웃는다
날이 흐리고 풀뿌리가 눕는다

2) 예술적 차원의 풍류

일상생활에서 사용하는 언어 습관으로 보면 흔히 '풍류를 안다'라고 한다면 대체로 '멋'을 안다는 말이 되고, 멋쟁이를 풍류객이라 한다. '멋'이란 '하늘과 통한다'는 말로 설명하기도 하는데 이는 곧 '자연스럽다'는 뜻이기도 하다(홍성암, 1996: 218). 풍류는 '신바람'과도 관계가 있다. 우리 농악에서 북을 두드리고 장고를 치고, 피리를 부는 것을 '신바람'을 낸다고 하고, 그들을 가리켜 '풍물패'라고 한다. 풍물패가 풍물놀이를 하는데 생명이 되는 것이 '신바람'이다. 풍류를 '신선'과 관련짓는 것은 풍류의 이상이 신선을 지향하기 때문이다. 흔히 '신선'이라고 하면 세속사에 초탈하고 구름과 바람을 벗삼아 유유자적 근심 걱정 없이 사는 사람을 일컫는다. 우리 민족을 배달민족이라고 할 때, '배달'은 '밝다'(明)의 뜻이며 이때 '배달'을 한자로 '풍류'라고 적었다는 일부 학자들의 주장은 시사하는 바가 크다(홍성암, 1996: 218). 우리의 국호인 신라, 고구려, 조선, 대한도 모두 '밝은 나라' 즉 '배달'인데 그것을 '풍류'로 기록했다면 '풍류'는 곧 우리 민족 정신체계의 핵심으로 봐야 한다(홍성암, 1996: 219).

풍류 정신문화가 지닌 또 하나의 속성은 신명이다. 신명은 개체적 측면뿐만 아니라 문화적 측면으로 발현되는데 우리는 이를 '흥'이라 부르기도 한다(조지훈, 1997). 신명이란 춤과 노래를 통해 나타나는데, 신명이 날수록 개체들은 어떤 정

해진 틀이나 규정에 얽매이지 않고 자신의 내면에 잠재해 있는 감정과 느낌을 드러내게 된다. 신명은 기존 질서에서 벗어나 내면적으로 숨겨져 있던 생기가 표출되는 모습이다. 역사적으로 신명은 무교에서 그 연원을 찾을 수 있다. 신명풀이의 문화적 요소로는 한국의 탈춤, 인도의 라사적 경지, 서양의 카타르시스가 있다.

옛날 조상들은 봄가을에 하늘에 제사를 지냈다. 노래와 술과 춤으로 엑스타시를 경험했다. 즉 강신체험. 이런 경험을 사상화한 것이 풍류도이다. 강신체험을 빼버리면 신령과의 교제술이었던 음주가무가 예술적 표현기법을 통해 발전된 것이 풍류이다.

흥은 감동, 기쁨, 즐거움 등의 긍정적이고 적극적인 정서에 해당하는 것으로 정서의 고양된 상태를 가리킨다. 흥의 촉발과 지속 구체적인 내용과 몰입의 깊이 등이 관심의 대상이 될 수 있다 한편 멋 자유 여유 등의 속성을 지닌 풍류와 변별하여 설명할 수도 있지만 겹치는 부분도 있어서 이미 여러 차례 관심의 대상이 되었다.

이색의 한시 '견흥(遣興)'[26]

> 늘그막이라 얽매임이 없으니 경개가 절로 좋은데
> 바다와 산이 깊은 곳에 서재 하나가 있네
> 애초에 장편과 단편이 섞여 있는데
> 본래 밝은 달과 맑은 바람은 어울린다네
> 흥을 품이 붓에 기댐에 지나지 않는데
> 사악함을 물리침이 도리어 방패를 씀과 비슷하네
> 끝내 세상일이란 하늘의 뜻에 관련되는데
> 어찌 반드시 구차하게 억지로 홰나무에 부딪쳐 죽으랴
>
> 고은 볏치 쬐엿는듸 물결이 기름같다
> 그물을 주어 두랴 낙시를 노흘일가
> 죠해라 탁영가(濯纓歌)의 흥(興)이 나니 고기좃차 니즐노다(윤선도, 어부사시사)

· ·

26) 견흥은 흥을 푸는 것이다.

늘거지니 벗이 업고 눈 어두어 글못볼싀

古今歌曲을 모도와 쓰는 뜻은

여긔나 흥(興)을 브쳐 소일코져 하노라(송계연월옹, 고금)

7 21세기의 현대 풍류

풍류라고 할 때, 옛날 것만 이야기해서는 안 된다. 가장 원시적인 것이 현대적이다. 풍류를 누림에 있어 문사철(文思哲), 인문학적 토양이 있어야 풍류를 즐길 수 있다. 도심 속 풍류의 기초는 문사철 인문학이다. 인문학 이외에도, 먹는 것, 입는 것, 예술, 클래식도 듣고, 문학, 미술 등이 의식주와 삶의 질을 제고한다. 고고함이 아니라, 생활 속에서 노래도 하고 춤도 추고 차도 마시면서 서로 소통하고 공감하면서 즐길 수 있어야 한다.

향수, 감성, 풍류는 편안하게 즐길 수 있어야 한다. 당대를 살아가는 사람들이 즐길 수 있어야 한다. 다시 말해 풍류는 당대성을 확보해야 한다. 또한 풍류는 시대와 함께 고민해야 한다. 조선 때 양반, 중인, 기층민중이 즐기는 풍류는 달랐다. 풍류는 멋지게 노는 것이 아니다. 술마시고 노는 게 풍류의 전부가 아니고, 지엽적 수단일 뿐이다. 부차적인 게 본질적인 것을 대신하는 우를 종종 범하기도 한다.

풍류의 속성을 보자면, 풍(風)은 움직여야 한다. 움직임은 상호간 소통이다. 그런데 잘못된 소통이 많다. 바로 잡아야 한다. 풍을 정치적으로 보면 풍속이다. 풍(風)은 위에서 정치적으로 바꾸고 싶은 것이요. 속(俗)은 익히는 것이다. 바람은 구속됨이 없다. 한국의 풍류가 한류(韓流)라고 할 수 있다. 풍류를 되살려야 한다. 자유와 소통을 어떻게 되살릴 것인가?

1 현대사회의 문제와 선비정신

아시아의 작은 나라, 은자의 나라였던 대한민국. 일제강점 이후 광복 기쁨도 잠시, 6·25 전쟁과 분단, 폐허, 남겨진 것은 아무것도 없었다. 세계에서 가장 못사는 나라 중의 하나였던 나라, 내일이 없는 민족, 내일은 사치였고 내일을 무사히 넘겨달라고 기도했던 나라. 그러나 내일이 없지만 자식들에게 있을 내일을 위해 절대 포기하지 않았던 민족, 내일이 없지만 모레 글피는 있는 민족인 우리는 역경을 극복하였다. 이렇게 한국사회는 해방과 더불어 남북분단과 한국전쟁, 그리고 4·19와 5·18로 대변되는 민주화운동, 경제사회개발 5개년계획과 한강의 기적으로 상징되는 고도 압축성장과 IMF 구제금융이라는 초유의 국가 부도사태로 점철된 경제성장과 좌절, 전쟁 폐허의 잿더미 위에서 근대화와 민주화를 동시에 이룩한 자랑스러운 나라이다. 그러나 한편으로 한국사회의 단면을 보면 세계 10위권의 놀라운 경제성장을 이룩하였으나, 노인빈곤율과 자살률 등에서 세계 1위를 달리고, 보험금을 타내기 위해 남편을 죽음에 내몰기도 하고, 10억을 벌 수 있으면 감옥살이도 마다하지 않겠다는 무서운 10대들, 익명 속에서 세상을 향해 극단적인 언사를 쏟아내는 일베, 친딸을 수년간 성폭행한 인면수심의 40대 아버지에게 중형이 선고되고(연합뉴스, 2019.10.23.), 어머니를 수년 간 폭행해오던 30대 남성에게 1심 법원이 실형을 선고했다. 어머니는 수년간 폭행을 당하면서도 아들의 처벌을 원치 않았다(뉴시스, 2019.10.18.).[1] KBS 2TV '제보자들'에서는 패륜

--

1) 어머니를 폭행해 의식불명에 빠지게 한 아들이 경찰에 붙잡혔습니다. 인천 삼산경찰서는 존

아들과 며느리의 도를 넘은 부모 학대 제보 사건을 다뤘다(경인일보, 2019.10.15).[2]

　　최근 설리(본명 최진리) 씨가 악플로 세상을 떠났다. 그녀는 그룹 에프엑스로 시작해 많은 주목을 받았고, 이후 탈퇴하며 다양한 활동으로 배우이자 '셀럽'의 삶을 살았다. 기존의 아이돌과는 다른 파격적인 행보에 설리는 뜨거운 관심과 함께 악플 세례를 받아야 했다. 설리는 생전 SNS 라이브 방송을 통해 "아니 땐 굴뚝에 연기가 나더라. 나는 나쁜 사람 아니다. 오해하지 말아달라"라고 했다. 또한 '진리상점'에서도 "저한테만 유독 색안경 끼고 보는 사람들이 많다. 속상하기도 하지만 많이 바뀌었다고 생각하고 앞으로도 바뀔 거라고 생각한다"라고 속내를 털어놓았다(마이 데일리, 2019.10.23.). 그녀는 "욕하는 건 싫다. 조금 따뜻하게 말했으면 좋겠다"고 최근 SNS 방송을 통해 당부하기도 했다. 그녀가 세상을 떠난 뒤에도 일부 네티즌들의 악성 게시물과 악플이 끊이지 않고 있다(JTBC, 2019.10.16.).

　　돈이 많다고 행복한 것이 아니다. 굴지의 대재벌 형제끼리의 상속분쟁은 소송액수만 4조원이 넘고 소송을 제기한 쪽의 법원인지대만 127억 원이라고 하였다.[3] 재벌그룹 형제들간의 재산분쟁 사건을 종종 접하게 된다.

　　세계에서 외침을 가장 많이 받은 나라는 5천년 역사를 통틀어 "한국"이다.

··

속중상해 혐의로 A씨를 구속했다고 밝혔습니다. A씨는 지난 4일 저녁 7시 반쯤 인천시 부평구 자택에서 어머니 B씨를 수차례 폭행해 중상을 입힌 혐의를 받고 있습니다. 당일 저녁 8시쯤 다른 가족이 집 안에 쓰러져 있는 B씨를 발견하고 경찰에 신고했습니다. B씨는 출동한 119 구급대에 의해 인근 병원으로 옮겨져 치료를 받고 있으나 현재 의식이 없는 상태입니다. 경찰 관계자는 "가족 진술 등에 따르면 A씨가 정신적으로 문제를 갖고 있으나 아직 정확한 병명은 확인된 바 없다"며 "범행 동기와 경위를 조사 중인 사안으로 이후 적용될 죄명도 바뀔 수 있다"고 설명했습니다(SBS 뉴스, 2019.10.9).

2) KBS 2TV '제보자들'에서는 패륜아들과 며느리의 도(度) 넘은 부모 학대 제보 사건을 다뤘다. 이날 '제보자들' 제작진 앞으로 슬하에 아들 둘과 딸 하나, 3남매를 두고 있다는 시어머니 A(68세) 씨가 막내아들, 막내며느리 부부의 지속적인 폭언과 폭행으로 일상생활이 어려울 정도로 고통 받고 있다는 제보가 도착했다. 제보 내용에 따르면 지난 2017년 8월경 막내아들 부부가 집을 짓고 살겠다며 부모님에게 2억 원을 빌려달라고 했으며, 자신들이 사는 아파트가 12월에 팔리니 그때 바로 갚겠다며 몇 달만 급하게 쓰겠다고 간곡히 부탁했다. 평생 택시 운전 등으로 어렵게 마련한 작은 아파트가 전 재산이었던 시부모님은 이 아파트를 담보로 대출받아 2억 원을 빌려주었다. 그런데 약속한 시간이 되어도 돈을 돌려받지 못했다. 막내아들 내외는 돈을 갚겠다고 차일피일 미루더니 올해 들어서는 "2억 원을 돌려줄 수 없다"며 통보를 했고, 빌려준 돈을 갚으라고 하자 갖은 욕설과 폭언, 폭행을 이어갔다(경인일보, 2019.10.15).

3) http://cafe.daum.net/dailyviews

우리나라는 대략 1,000회 정도 외침을 받았다. 외국에서 외침을 많이 받은 나라는 스위스이다. 스위스는 4~5천년 동안 외침 횟수가 360여 번 정도이다. 대한민국의 역사는 생존을 위한 투쟁의 역사이다. 우리에게는 외적의 침략에도 굴하지 않는 불사조의 정신이 있다.

빚 때문에 나라를 망하게 할 수 없었다. 1907년 2월 중순, 대구의 광문사 사장 김광제와 부사장 서상돈은 단연(금연) 운동을 통하여 국채를 갚아 나가자는 국채보상운동을 제창하였다. 김광제·서상돈은 1907년 2월 21일자『대한매일신보』에 "국채 1천 3백만 원은 바로 우리 대한제국의 존망에 직결되는 것으로 갚지 못하면 나라가 망할 것인데, 국고로는 해결할 도리가 없으므로 2천만 인민들이 3개월 동안 흡연을 폐지하고 그 대금으로 국고를 갚아 국가의 위기를 구하자"고 발기 취지를 밝혔다. 1997년 IMF 구제금융 요청 당시 대한민국의 부채를 갚기 위해 국민들이 자신이 소유하던 금을 나라에 자발적인 희생정신으로 내어놓았다. 당시 대한민국은 외환 부채가 약 304억 달러였는바, 전국에서 약 351만 명이 참여하여, 약 227톤의 금이 모이고(약 21억 3천달러어치 금), 2001년 8월에 차입금을 3년 8개월 만에 조기 상환하였다. IMF에서 빌린 돈을 한국은 다 갚았지만, 그리스는 다 갚지 못하고 부도가 났다.

한국전쟁 직후 파편이 뒤범벅이 된 길가에 텅 빈 건물들이 마치 해골처럼 서있었고 미군 막사에는 군인들이 내버리는 찌꺼기를 줍기 위해 거지들이 모여들었다. 한국이 정상적으로 회복되기까지는 최소한 100년이 걸릴 것이라고 맥아더 장군은 말했다. 심지어 코리아에서 희망을 찾는다는 것은 쓰레기통에서 장미꽃이 피는 것과 같다고 영국 타임지 기자는 비아냥거렸다. 그러나 우리는 해냈다. 우리나라는 아프리카보다 못 사는 나라에서 세계 10위권의 경제 대국으로 엄청난 성장을 이루었다. 1990년대부터는 이를 외국에서 아시아의 네 마리 용 국가(한국, 싱가포르, 대만, 홍콩)와 함께 동아시아의 기적(The East Asian Miracle)이라 불렀다. 때로 우리의 청년 광부들을 서독에 파견하고(1963년), 간호사로 파견(1966년)하여 돈을 벌었다. 중동 사막 한복판에서도 땀을 흘렸다. 전쟁으로 경제가 붕괴된 국가를 빠른 속도로 선진국가로 만들 수 있었던 것은 한국인들이 고통을 이겨 내면서 근면하게 노동한 결과라고 할 수 있다. 이 시대에 되살려야 할 정신은 무엇인가? 여러 가지 가능성이 있을 수 있지만, 여기에서는 우리에게 내려오는 선비정신을 소환해 오늘에 되살리고자 한다.

2 유학에 대한 부정적 인식과 선비문화에 대한 긍정적 인식

일반적으로 오늘날 우리의 젊은이들은 유학을 상당히 고루하고 숨 막히는 사상이라고 생각하는 경향이 있다. 유학에 대한 부정적 입장은 공리공론이라고 비판받는 비생산적이고 비실제적인 성리학의 경직성과 교조주의적 성향에 기인 하고 있는 것으로 보인다. 실제로 유학 사상은 공과 사를 구분하지 못하는 혈연 주의와 온정주의적 성향이 강하였으며 비생산적이고 비실제적인 풍토가 강하였 다고 평가되기도 한다(윤사순, 2007: 373). 그러나 유학을 거부하는 사람들도 선비 에 대해서는 부정적인 인식보다는 긍정적 인식이 강하다. 곧 선비정신은 유학에 대한 부정적 인식을 넘어서 이 시대에 유학의 가치를 새롭게 되살릴 수 있는 콘 텐츠로 활용할 수 있다(김세정·양선진, 2015: 95–96). 특히 선비 정신은 2015년 1 월 20일 공포되고, 7월 21일 드디어 시행된 인성교육진흥법[4]이 시행된 상황에 서 그 필요성이 더욱 요청된다고 하겠다. 세월호 참사를 계기로 누군가의 부도 덕함이 사회에 피해를 주는 일이 없도록 하자는 공감대에서 이루어진 인성교육 의무화의 현실은, 도덕적 인격자가 되고자 했던 선비들의 정신이 이 시대에 다 시 교육콘텐츠로서 되살아나야 함을 말해주는 것이다.

1980년대 중반 한국의 경제가 고속성장의 궤도를 달릴 때, 송건호는 선비 정신의 퇴색을 우려하면서 '선비 예찬론'을 제기한 바 있다. 긍정적 면에서 선비 의 좋은 점을 오늘의 시대에 되살려 보았으면 하는 생각일 것이다. 그렇지만 안 타깝게도 지금 우리에게는 '선비'의 전통이 거의 남아있지 않다. 일본의 무사도, 유럽의 기사도는 근대에까지 무엇인가 전통을 남겼고 현대 사회에 긍정적으로 일부 계승된 족적이 남아 있으나, 우리에게는 '선비'의 정신이 거의 남아 있지

4) 제1조(목적) 이 법은 「대한민국헌법」에 따른 인간으로서의 존엄과 가치를 보장하고 「교육기 본법」에 따른 교육이념을 바탕으로 건전하고 올바른 인성(人性)을 갖춘 국민을 육성하여 국가사회의 발전에 이바지함을 목적으로 한다. 제2조(정의) 이 법에서 사용하는 용어의 뜻 은 다음과 같다. 1. "인성교육"이란 자신의 내면을 바르고 건전하게 가꾸고 타인·공동체· 자연과 더불어 살아가는 데 필요한 인간다운 성품과 역량을 기르는 것을 목적으로 하는 교 육을 말한다. 2. "핵심 가치·덕목"이란 인성교육의 목표가 되는 것으로 예(禮), 효(孝), 정 직, 책임, 존중, 배려, 소통, 협동 등의 마음가짐이나 사람됨과 관련되는 핵심적인 가치 또는 덕목을 말한다. 3. "핵심 역량"이란 핵심 가치·덕목을 적극적이고 능동적으로 실천 또는 실행하는 데 필요한 지식과 공감·소통하는 의사소통능력이나 갈등해결능력 등이 통합된 능 력을 말한다.

않다고 하였다(송건호, 1986: 148).

현대인들은 행복을 위해 물질이나 이익, 본능과 욕망의 충족에 더 높은 가치를 부여하고 있음에도 불구하고 오히려 행복으로부터 멀어지는 모순을 겪고 있다. 현대인들에게 정신적 지주 역할을 할 수 있는 철학과 전망이 필요한 이유이다. 이러한 문제의 대안으로 주목받는 것 중 하나가 '선비정신'이다. 흔히 '선비정신'하면 의리와 지조가 떠오른다. 인간으로서 떳떳한 도리인 의리를 지키고, 그 신념을 흔들림 없이 지켜내는 지조가 있느냐는 것이다. 이러한 의리와 지조를 지키며 그 안에서 안분지족(安分知足)하고자 했던 유학자들이 바로 조선시대 선비였다(이영자, 2018: 2).

현대 자본주의 시장경제체제하에서 살아가는 시민은 이기성과 고립성을 기반으로 자신의 행복을 추구해가고 있다. 이에 반해 선비는 이익을 만나면 의(義)를 생각하고, 관계 속에서만 바람직한 삶이 가능하다고 믿으면서 예(禮)를 기본으로 삼는 관계 자체에 충실하고자 하였다. 현대사회의 시민과 선비의 긍정적인 만남은 가능하지 않을까? 우리는 그 가능성을 시민으로서의 지식인이라는 시대의 인간성상 속에서 조심스럽게 모색해볼 수 있을 것 같다(박병기, 2016: 9).

③ 선비의 개념 내포와 선비의 역할

1) 선비라는 말의 유래

선비(士)란 말에서 <선>은 몽골어인 sait의 변형어인 sain에서 유래하며 '어질다'는 의미를 가지며 <비>는 몽골어이자 만주어인 '지식이 있는 사람'이라는 의미의 '박시'의 변형어인 'ㅂ ㅣ'에서 유래하였다(금장태, 2007: 377). 선비란 '어질고 지식이 있는 사람'이라는 합성어라고 할 수 있다.

중국에서는 사(士)란 관직과 관련된 명칭이었지만, 봉건제가 해체되는 과정을 밟았던 춘추전국시대인 공자와 맹자가 활동하던 시대에는 정치적이며 사회적 성격을 벗어난 도덕적이며 인격적 특성을 가리키는 의미로 변형되었다.

선비는 어떤 사람을 일컫는가? 일반적 정의는 조선시대 도덕적인 품성을 갖춘 유학자들이라고 한다(김덕환, 2017: 85). 표준국어대사전에 의하면, 선비란 '학식이 있고 행동과 예절이 바르며 의리와 원칙을 지키고 관직과 재물을 탐내지

않는 고결한 인품을 지닌 사람'을 말한다. 따라서 선비란 '특정의 신분계급을 의미하기보다는 삶에 모범이 되는 지성과 품위를 갖춘 인격자'(변창구, 2016: 108)라고 볼 수 있다.

2) 공자와 맹자 그리고 연암이 말하는 '선비'

공자에게 인격적 의미를 지닌 선비는, 인격적 완성자인 성인(聖人)은 아니지만 성인이 되려고 노력하는 군자(君子)를 의미한다.[5] 공자에게 선비란 인(仁)을 실천하려고 애쓰는 사람을 의미한다. 인(仁)이란 인간이 지녀야 할 본래적 본성을 회복하는 본래성의 회복이며, 다른 사람을 돌보며 배려하는 마음의 상태를 의미한다.[6]

맹자에게 선비는 '자기애를 넘어서 인간애를 위한 이타적 성향을 지향하되 정의(義)를 고려하면서 사랑을 베푸는 인간'을 의미한다.[7]

연암 박지원의 '선비' 개념을 살펴보자. 연암은 "선비란 곧 천작이요, 선비의 마음이 곧 뜻이라네. 그 뜻은 어떠한 것인가? 권세와 잇속을 멀리하여, 영달해도 선비의 본분에서 떠나지 않고, 곤궁해도 선비의 본분을 잃지 않는 것이다. 이름과 절개를 닦지 않고, 가문과 지체를 재화(財貨)로 여겨, 조상의 덕만을 팔아먹는다면 장사치와 무엇이 다르겠는가?"라고 하였다.[8] 연암의 선비에 대한 정의는 권세와 이익을 추구하지 않는다는 측면에서 공자와 맹자의 선비 개념과 크게 다르지 않다.

3) 선비의 역할

조선 시대의 선비들은 불의한 사회 속에서는 관직을 버리고 은둔적 삶을 살기도 하고, 국가의 어려움에 처할 때는 의병운동으로 봉기하기도 하였다. 선

5) 論語, 君子喩 於義, 小人喩 於利.
6) 論語, 克己復禮爲仁,樊遲問仁 子曰 愛人, 己所不欲勿施於人.
7) 士, 窮不失義, 達不離道. 窮不失義, 故士得己焉. 達不離道, 故民不失望焉. 古之人得志, 澤加於民, 不得志, 修身見於世. 窮則獨善其身, 達則兼善天下, 孟子, 盡心上.
8) 燕巖集 제8권, 放璚閣外傳

비들은 자신의 본능이나 이익을 우선시하기 보다는 본능을 제거하려고 노력하여 공직에 나아가서는 청렴하고 정직하며 자신보다는 부모, 가정, 올바른 사회, 좋은 국가, 그리고 인류의 행복을 갈망하였던 참여적 인간이라고 할 수 있다(윤사순, 2007: 344-347).

조선 시대의 선비들은 유학의 정신에 입각해서 국가가 바람직한 모습을 갖추지 못했을 때는 목숨을 걸고 바로잡기를 주저하지 않았다. 선비들은 조선 시대의 부와 권력을 강화하려는 목적보다는 조선시대의 도덕이 지배하는 문화를 형성하려는 문화형성 계층이라고 할 수 있다(김세정·양선진, 2015: 99).

어찌 보면 선비 문화는 우리가 긍지를 가질 만한 '문화원형'이라고 할 수 있다. 이러한 문화원형은 요리로 비유한다면 요리의 재료에 해당한다. 재료 자체가 훌륭한 요리가 될 수도 있지만 대부분의 경우에는 조리의 과정을 통해 요리가 되듯이, 우리의 선비문화라는 원형도 오늘날 우리가 갖고 있는 문제를 해결할 수 있는 문화 콘텐츠화하는 작업이 요청된다(송원찬 외, 2010: 12-13).

때를 얻으면, 즉 벼슬자리에 출사하여 나라를 위해 경륜을 펼칠 기회가 되면 작은 이익을 탐하지 않고 나라와 백성을 위해 주저함 없이 옳은 소리와 정책을 펼치고, 때를 얻지 못하면, 즉 벼슬에서 물러나게 되면 고향에 돌아가 향촌지역사회를 개선하는 데 기여하고 젊은이들을 교육하거나, 산림 초야에 묻혀 자연과 더불어 자연의 일부가 되어 삶을 관조하고자 하였던 이상적 지향을 지닌 사람들이 바로 선비라고 할 수 있다. 선비가 지조를 잃고 타락하면 나라는 암담하였다.

4 선비정신

선비정신은 한국의 정신문화 가운데서 중요한 자산이다. 선비정신은 조선시대 성리학을 공부했던 유학자들이 지향했던 정신이지만, 조선이라는 역사적 틀 안에 갇혀 있을 수 없는 소중한 정신적 자양분이다. 우리 문화 속에 살아있는 도덕적 전통이다. 사람은 문화적 살(flesh)과 역사 속에서 체화되거나 상징된 심성을 향유하는 실천적 존재들이다(이미식, 2011: 233). 선비정신은 '선비'라는 특수한 계층이 지녔던 공통된 정신이라는 의미와, 선비적 행동을 가능하게 하는

지향성으로서의 의미를 지니고 있다. 전자는 선비라는 계층을, 후자는 지향성을 중시한다. 이러한 선비정신은 시대와 문화를 뛰어넘는 보편적 지향성으로서, 조선시대뿐만 아니라 전 시대에 걸쳐 통용되고 있는 정신적 자산이라고 할 수 있다(이미식, 2011: 232-233).

선비로서의 삶으로 표상되는 모범이 되는 도덕성, 지성, 품위 등을 갖춘다는 것은 무엇을 의미하는 것인가? 율곡 이이(1536~1584)는 "참된 선비란 벼슬자리에 나아가면 한 시대에 도를 행하여 이 백성으로 하여금 태평을 누리게 하고, 관직에서 물러나면 온 세상에 교화를 베풀어 학자로 하여금 큰 잠에서 깨어나게 하는 것이다[9]"고 하였다. 즉 이이는 출사하여 관직에 있을 때는 백성들의 태평을 위해 힘쓰고, 물러나서는 백성(국민)들을 교화해야 하는 것이 참된 선비의 역할이라고 하였다. 이는 유교의 목표인 수기치인(修己治人)을 완성하는 존재가 참된 선비라는 것이다.

그렇다면 선비정신은 무엇인가? 흔히 정신은 가치관과 신념을 일컫는다. 선비정신에 대한 구체적 내용에 대해서는 학자마다 이견이 있으나, 참된 선비가 지향해야 할 덕목에는 대체로 사생취의(捨生取義), 견리사의(見利思義), 지행일치(知行一致), 솔선수범(率先垂範) 등이 공통적으로 꼽힌다(변창구, 2016: 109-111). 그렇다면 이 중 참된 선비가 지향해야 할 핵심 가치는 무엇인가? 이 분야의 권위있는 연구자들의 견해를 종합해 볼 때, 선비정신의 핵심은 나라가 어려울 때, 나라와 대의를 위한 의리(義理)정신에 있다고 본다(금장태, 2001: 65; 송인창, 2004: 296; 김덕환, 2017: 85).[10] 다시 말해, 선비정신이란 의리를 중심으로 수기치인을 실천하고자 하는 신념이라고 말 할 수 있다. 일반적으로 의리(義)는 보통 이익(利)과 대비하여 논의된다. 그러면서 '사리취의(捨利取義)', '견리사의(見利思義)', '중의경리(重義輕利)'라 하여 사익을 배제하고 의리를 중시하는 삶을 의미한다. 의리의 실천여부를 판단하는 구체적 근거에 대해서, 금장태는 의리 실천의 평가

9) 栗谷全書 卷15, 東湖問答 : "夫所謂眞儒者 進則行道於一時 使斯民有熙皥之樂 退則垂教 於萬世 使學者得大寐之醒."
10) 금장태 교수는 선비정신의 핵심이 '의리(義理)정신'에 있다고 하였고, 송인창도 의(義)를 주체로 하여 세상을 공평하고 질서 있게 만들고자 하는 데 있다고 하였다. 김덕환도 국난의 시기에 표출한 의리정신이라고 하였고, 송재소 또한 의(義)에 합당하지 않은 행동을 하지 않는 것이 선비정신의 본질이라고 하였다.

선비의 의식구조(이규태, 1984)

구분	내용
존두(尊頭)성향	예(禮)를 지키는 인간
비타산(非打算)성향	재물로부터 자신을 소외시킴
저항(抵抗)성향	권세와 불의에 저항
계색(戒色)성향	색(色)을 기피하고 경계
파당(派黨)성향	선비의 정신과 행동마저도 유형화
경천(敬天)성향	정치와 도덕이 절대자인 하늘(天)에 의해 규제
풍류(風流)성향	농경생활로 생겨난 민족의 풍속과 낙천
은둔(隱遁)성향	노장의 신선사상과 속세를 떠나 선계에서 정주하려는 성향
제욕(制慾)성향	의식주의 인간생존의 본능을 숨김
치우(痴愚)성향	무관심과 무개입을 덕으로 삼음
지식(知識)성향	선비로서 학문에 증진하고 새로운 지식을 습득하려는 성향
존체(尊體)성향	신체발부에 비중을 둠
사대(事大)성향	선비가 사물을 판단하는 가치기준이 됨
신주(神主)숭상성향	조상께 베푸는 성의 이상이며 종교적 의미까지 지님
청빈(淸貧)성향	본능을 억제하는 성향
보수(保守)성향	옛 것을 숭상하고 지키는 성향
상계(相戒)성향	이웃이나 지역사회에 참여하는 성향
충의(忠義)성향	나라와 의로운 일, 부모에 대한 도덕적 규범
호국(護國)성향	조상과의 혈연적 유대관계
도선(道仙)성향	도교가 한국에 토착하면서 한국적 사유와 결합
관용(寬容)성향	타산을 거부하고 이해를 초월
기절(氣節)성향	대의 속에 사리를 매몰시키는 성향
겸손(謙遜)성향	남이나 공동체를 우선시하는 성향
의리(義理)성향	의리와 인정을 확인하는 성향
검약(儉約)성향	인격적으로 청빈하고 목민하는 차원에서 청백한 성향
직간(直諫)성향	어떠한 제도의 압력 밑에서도 소신을 지키는 성향

기준으로 첫째, 벼슬에 나아가고 물러남의 정당성을 평가하는 출처지변(出處之辯), 둘째, 인간과 사회를 대하는 동기가 이익에 편중되지는 않았는지를 평가하는 의리지변(義利之辯), 셋째, 국제질서와 문화적 기반의 정당성을 평가하는 화이지변(華夷之辯)을 제시하였다(변창구, 2016: 108-109).

선비문화의 개념은 지역, 인물, 학맥에 따른 다양과 또한 이를 아우르는 보편성이 나름 존재한다고 할 수 있다. 선비문화는 왕조교체 과정에서 절의를 지킨 지조와 의리, 명분, 지행합일(知行合一), 청렴을 삶의 지표로 한다(박용국,

2007). 유학의 선비 정신을 한마디로 정리하면, '윤리적 실존주의'라고 말할 수 있다(김세정·양선진, 2015: 100). 서양의 실존주의가 실존적 인간과 익명의 인간 사이에서 방황하는 인간상을 제시하였다면, 유학의 선비 정신은 '사욕의 소인(小人)'과 '도덕적 인격자' 사이에서 방황하다 결국 '도덕적 인격자'로 승화(초월)하는 '윤리적 실존주의'인 것이다(김세정·양선진, 2015: 100).

5 선비정신-의리정신과 의병

선비정신은 특히 국난에 임하여 효(孝)가 충(忠)으로 확충되어 의리정신으로 발휘되었다(김익수, 2008). 사람으로 태어나 어느 누가 자기 목숨 중요한 줄 모르리요마는, 선비들은 자신의 안위보다 나라를 걱정하는 정신이 앞섰다. 이규태 선생의 표현을 빌리자면, 선비들에게 의리(義理)성향과 충의(忠義)성향이라는 공통된 경향성을 발견할 수 있다는 것이다. 전자가 의리와 인정을 확인하는 성향이라면, 후자는 나라와 의로운 일, 부모에 대한 도덕적 규범을 가리킨다. 선비들의 의리정신은 나라가 위태로울 때 의병활동으로 확연하게 드러났다. 조선조 의병활동은 임란의병과 한말의병이 대표적이다.

임진왜란은 동북아 국제전쟁으로 조선, 명나라, 일본, 세 나라 사이에 7년 동안 벌어진 전투였다. 전쟁의 중심지였던 조선의 피해는 심하였다. 일본의 관점에서는 자국 영토 확장을 획책한 침략전쟁으로, 명나라는 자국 영토보호를 위한 수호전쟁으로, 조선은 국란을 이겨낸 전란 극복의 항전전쟁이라고 할 수 있다(조원래, 2005: 15). 임진왜란은 1592년(선조 25년) 4월 13일 일본군이 부산포에 상륙하면서 부산진성이 함락된 후 20일 만에 왜군에게 수도 한양이 점령당하고 만다. 육지의 관군은 패주만 거듭하였다. 일본은 백년 동안의 전국 시대를 거치면서 실상 전쟁에 단련된 전술과 신무기인 조총으로 무장하고 총 9개 군단 15만 9천여 명이 상륙하였다. 수군과 후방 예비병력까지 하면 약 30만 5천명이 이르는 대병력을 동원하였다. 일본군은 한양을 지나 개경과 평양도 손에 넣었다. 왜군이 북쪽까지 밀고 올라오는 동안 싸워야 할 관군들은 달아나기 바빴고, 선조는 왜군을 피해 다시 의주로 향했다. 풍전등화의 위기에 몰린 나라 곳곳에서 의병들이 일어났다. 의병은 처음에는 자기 마을을 지키기 위해 모였다. 마을을 이

루고 있던 양반과 농민, 노비들이 모여 군대를 만들었다. 의병 대장은 대부분 그 마을에서 이름이 높았던 양반들이 맡았다. 전란 초기 전력의 절대적 열세로 관군이 무너지면서 큰 위기에 봉착했었지만, 이순신이 이끄는 수군의 제해권 장악과 의병들의 활약, 그리고 명나라 군대의 참전 등 여러 요인에 힘입어 국난을 극복할 수 있었다. 특히 의병은 향촌의 사족층을 중심으로 농민, 천민층들이 함께 결집하여 일어난 것으로, 전란 초기의 열세를 딛고 육전에서 역전의 발판을 마련하는 중요한 계기가 되었다.

영남에서 의병 활동이 가장 활발하게 일어난 지역은 경상우도로, 주지하는 바와 같이 곽재우, 정인홍, 김면 등 조식의 문인들이 의병 활동을 주도하였다. 곽재우는 왜란이 발발한 지 10일 후인 1592년 4월 24일에 의령에서 의병을 일으켰다. 곽재우의 의병은 영남뿐만 아니라 전국에서 최초로 일어난 의병이며, 조선 정부의 의병 소집 명령 전에 자생적으로 일어난 의병이라는 점에서 중요한 의미를 갖는다. 영남 의병은 왜군에 대항하여 자신의 가족과 친척, 지역을 지킨다는 현실적인 목적성을 지녔으나, 향토방위를 위해 각 지역을 단위로 조직해 부대의 규모도 상대적으로 작았고, 활동 지역도 대부분 경상도 내의 거주지와 인근 지역이 위주였다. 이에 반하여 호남의병은 전쟁의 피해는 상대적으로 적었고 왜군과의 직접적인 전투도 없었으나, 호남 의병은 국가와 국왕에 대한 '충(忠)'과 '의(義)'라는 유교적 이념을 강조하는 이념적 성격이 강했고, 거병의 목적이 '근왕(勤王)'이었으므로 영남보다 광범한 지역적 범위에서 결집되었고 부대의 규모도 더 컸다. 한편 호남 의병은 전라도가 직접적인 전쟁터가 아니었기 때문에 서울·경기나 경상도 등으로 진출하여 활동하는 경우가 대부분이었다(강문식, 2011).

1592년 10월, 경상우도 순찰사 김성일은 호남 의병장들에게 구원을 요청한 상황에서, 일부 의병장은 "지금 적세가 사방에 뻗치는데 어찌 호남을 버리고 멀리있는 영남을 구원하겠는가"라며 반대를 하는데, 최경회 장군은 "호남도 우리 땅이요 영남도 우리 땅이거늘, 어찌 멀고 가까움을 가리겠는가"라며 영남 출병을 결정하였다. 그야말로 영호남이 따로 없었다.[11] 임진왜란이 발발하자 최경회

11) 임진왜란 당시 의병장으로 진주지역에서 크게 활동하면서 이름을 떨치다 누명을 쓰고 옥사했던 광주 출신 충장공 김덕령 장군의 숨겨진 의병활동 내용과 전설이 공무원들의 노력으로 발굴돼 책자로 발간됐다(경남일보, 2004.1.11.). 임진왜란 당시 영·호남 의병들이 함께 왜군과 맞서 싸웠듯이 영호남 화합에도 기여했으면 한다고 덧붙였다. 김덕령 장군의 2년 8

임진왜란시 영호남 의병활동

구 분	영남의병	호남의병
공통점	국난에 임하여 효(孝)가 충(忠)으로 확충되어 의리정신을 발휘 의병 지도층의 성격, 관군과의 관계 등에서 유사. 영남과 호남 의병의 지도층은 모두 명망이 높고 탄탄한 재지(在地) 기반 선비	
차이점	왜군에 대항하여 자신의 가족과 친척, 지역을 지킨다는 현실적인 목적성, 영남 의병은 향토방위를 위해 각 지역을 단위로 조직, 부대의 규모도 상대적으로 작았고, 활동 지역도 대부분 경상도 내의 거주지와 인근 지역이 위주	전쟁의 피해는 상대적으로 적었고 왜군과의 직접적인 전투도 없어, 호남 의병은 국가와 국왕에 대한 '忠'과 '義'라는 유교적 이념을 강조하는 이념적 성격이 강했고, 거병의 목적이 '근왕(勤王)'이었으므로 영남보다 광범한 지역적 범위에서 결집되었고 부대의 규모도 더 컸음
	경상우도의 남명학파가 의병 결집의 구심점	이항·기대승·이이 등 서인계 기호학파 문인들이 의병활동의 중심
	곽재우가 김수 등과 많은 마찰을 일으켰지만, 정인홍·김면 등은 관군과의 우호적인 관계 유지	고경명·김천일·최경회 등 대부분 관군과의 협력 속에서 의병 활동

장군은 어머니 상중임에도 상복차림으로 의병을 일으켰다. 그러나 진주성 2차 전투에서 9일 밤낮을 싸웠으나 성이 함락되고 말았다. 이때 함께 싸우던 조카 홍재에게 언월도를 건네준 뒤 고향으로 돌려보내고, 최경회는 김천일·고종후 등과 죽음을 맹세하는 시를 남기고 진주 남강에 몸을 던졌다.

최경회 장군의 절명시(投江詩)

촉석루중(矗石樓中) 삼장사(三壯士)

일배소지(一杯笑指) 장강수(長江水)

장강지수(長江之水) 류도도(流滔滔)

파불갈혜(波不渴兮) 혼불사(魂不死)

촉석루의 3장사[12]는

개월여에 걸친 의병 활동기간 중 2년 6개월을 진주에서 보냈다는 이야기도 전해진다. 진주 청곡사 앞에는 김덕령장군 전적비가 세워져 있다. 김덕령 장군은 호남 의병장으로 임진왜란 당시 진주 월아산 장군봉에 목책을 만들어 왜적과 싸웠다.

12) 나주의 김천일, 광주 고경명의 장남인 의병장 고종후, 그리고 화순의 최경회 3사람을 가르킨다.

한잔의 술로 웃으며 장강을 가리킨다
장강물이 도도히 흐르니
저 물이 마르지 않는 한 혼은 죽지 않으리라

의병활동에 어찌 영호남이 따로 있겠는가마는, 임진왜란에서 빈사상태에 빠진 이 나라를 건진 주역들이 대부분 호남인들이었고, 병자호란 때에도 호남인들은 주저 없이 의병운동에 앞장섰다. 이후에도 호남인의 의로운 정신은 한말의 의병항쟁, 일제하 학생운동과 소작쟁의, 해방 후 반독재 민주화운동 등으로 면면이 이어졌고, 1980년 5·18 광주민주화운동으로 이어졌다. 현재의 관점에서 의로운 행적이나 충절에 대한 논의는 대개 선비정신이나 양반사족과 관련되고 있다(김창규, 2011). 조선조 사림 문화의 특성이 의리적 실천과 자기 수양에 있었다면, 광주·전남 사림 문화는 이 점에서 중핵적 위치에 있었다고 보여진다. 민족사의 고비마다 호남의 의리정신은 유감없이 발휘되어 왔다(황의동, 2007: 141~143). 다산 정약용은 이렇게 말하였다.

"우리 호남 한 고장은 바로 옛날 충신 의사들이 모여 살던 못자리이기 때문입니다. 지역의 거리가 임금이 계신 서울에서 가깝기가 호서와 같지도 못하고 인재들이 조정의 관리로 즐비하게 자리 잡고 있음이 영남에 따르지 못하면서도 나라에 큰 난리가 있을 때마다 의병을 일으켜 달려간 것만은 팔도에서 제일 앞장섰고 또한 찬란하게 많기도 했습니다. 그 시절의 흘러오던 유풍들이 지금까지 전해오고 있어…"(정약용, 다산시문집 권22)

6 선비정신의 구현, 노블레스 오블리주: 경주 최부자와 구례 운조루

노블레스 오블리주(noblesse oblige)는 사회 지도층 인사에게 요구되는 높은 수준의 도덕적 책무를 의미하는 것으로, 초기 로마시대에 왕과 귀족들이 보여준 투철한 도덕의식과 솔선수범하는 공공정신에서 비롯되었다. 오늘날 세계적 갑부인 미국의 빌 게이츠(세계 1위, 77조원 규모)와 워런 버핏(세계 2위)이 가진 재산의 대부분을 사회에 환원하여 노블레스 오블리주의 실천가로 세계적 명망을 얻고 있다. 우리나라의 역사에도 '지배층의 사회에 대한 도덕적 책임'으로서의 노블레

스 오블리주는 실로 오랜 전통을 가지고 다양하게 전개되었다.

그런데 한국의 대표적 노블레스 오블리주는 당대에 그치는 것이 아니라 여러 대를 이어가며 전통으로 시행되었다는 점에서 특징을 갖는다. 우리 속담에 부자가 3대를 못간다고 했다. 그러나 경주에 가면 12대에 걸쳐 300여 년이 넘게 부를 유지하고 있는 존경을 받는 최부자집이 있다.13) 경주 최부자 가문의 정신적 지주는 무신이었던 정무공 최진립이다. 그는 최치원의 17세손으로 경주 최부자 가문을 일으켰다. 당대에 청백리로 손꼽혔다. 병자호란 때는 69세의 노구를 이끌고 전쟁터에 나가 목숨을 바친 충의의 사람이다. 최씨 가문 사람들은 어느 면에서 재산 불리기보다 가진 자의 사회적 책임을 강조하였다(최영성, 2013: 45-67). <월성세헌>에는 최부자집 역대 주인들의 삶이 기록되어 있다. 최부자집을 일군 송정공 최동량 같은 이는 스스로를 청백하게 가다듬어 담담하기가 스님과 같았다고 한다. 만년에 집 동쪽 정원에 소나무 수백 주를 심고 날마다 소요(逍遙)했으니, 이것은 세한지지(歲寒之志)를 달래기 위함이었으리라. 기영공(祈永公) 같은 이는 벼슬에 뜻을 두지 않고 산수 유람하는 것을 낙으로 삼았으며 주자의 무이구곡시(武夷九曲詩)를 즐겨 읽은 나머지 병풍을 만들어 진열했다고 한다. 시끄러운 세상에서 본래의 자기를 지키기 위한 노력의 일환으로 보인다. 이후 최씨 가문에서는 세상의 명리(名利)를 가볍게 여기는 것이 가헌(家憲)으로 내려왔다. 후손들은 청백한 가풍을 더럽히는 것을 가장 큰 불효요 수치로 생각하였다(최영성, 2013: 57-58). 최부자집의 재산관리 방식이라고 할 수 있는 몇 가지 원칙을 소개한다. 최부자집 가훈은 6가지(六訓)가 있다(박희학, 2002: 54-55).

첫째, "절대 진사 이상의 벼슬을 하지 말라." 품위 유지를 위해 제일 낮은 벼슬인 진사 벼슬은 반드시 해야 하지만 절대 그 이상의 벼슬은 탐하지 말라는 것이다. 왜냐하면 높은 벼슬에 오르면 정쟁에 휘말려 집안이 화를 당할 수 있기 때문이라는 것이다.

둘째, "재산은 1년에 절대로 1만석 이상을 모으지 말라." 왜냐하면 지나친 욕심은 반드시 화를 부르기 때문이다. 1만석 이상의 재산은 이웃과 소작농들에게 나누어줬으며, 최부자는 12대에 걸쳐 이 가훈을 철저히 지켰다.

13) 경주 최부자 가문의 생활 기반이 신라의 천년 고도 경주라는 점에서 신라정신과 무관할 수 없고, 또 신라 말의 명유 고운 최치원(崔致遠)의 후예라는 점에서 고운 사상의 영향도 무시할 수 없을 듯하다(최영성, 2013: 47).

출처: 한기범, 2014: 172 재인용

셋째, "나그네를 후하게 대접하라." 누가 와도 넉넉히 대접하여 하룻밤 잠자리까지 마련해 준 후 보냈다. 예나 지금이나 정보를 장악하는 자가 세상을 지배한다. 최부자는 나그네들에게 작은 베풂으로 가만히 앉아서 1천리 밖의 소식을 접한 것이다.

넷째, "흉년에는 남의 논, 밭을 사지 말라." 흉년 때 먹을 것이 없어서 남들이 싼 값에 내 놓은 논밭을 사면 손쉽게 재산을 늘릴 수는 있지만, 그들을 원통케 할 수 있기 때문이다. 상대의 원과 한이 서린 재산은 싼 값에 취득한 것만큼 원성의 대상이 될 수 있으며, 정당한 방법으로 부를 축적할 때만이 가치가 있는 것이다.

다섯째, "가문의 며느리들이 시집오면 3년 동안 낡은 무명옷을 입혀라." 며느리는 말 그대로 새 식구이자 안주인이다. 바꾸어 말하면 며느리가 잘못하면 그 집안이 망하는 건 시간문제다. 내가 어려움을 알아야 다른 사람의 고통을 헤아릴 수 있다. 3년간의 이 같은 과정을 통해 진정한 최부자의 안주인으로 거듭나게 하려는 지혜가 숨어 있다.

여섯째, "흉년에는 양식을 풀어 사방 100리 안에 굶어죽는 사람이 없게 하라." 지금도 최부잣집 안채 마루에는 쌀뒤주가 놓여 있는데 그 뒤주는 자신들을 위한 것이 아니라 가난한 이웃을 위한 것으로 1년 365일 항상 대문 밖에 내놓았

다. 누구든 필요한 만큼 퍼가라는 의미도 있었지만, 그 이면에는 양식을 구하려 온 자들의 자존심을 지켜주기 위한 배려가 숨어 있었다.

이 외에도 최씨 가문사람들이 처신함에 있어 지켜야 할 6연(六然)을 소개하면 다음과 같다. 첫째, 자처초연(自處超然). 스스로 처신함에 있어서 초연하게 처신해야 한다. 둘째, 대인애연(對人藹[14]然). 남을 대할 때는 화기애애하게 대해야 한다. 셋째, 무사징연(無事澄[15]然). 일이 없을 때는 물이 맑듯이 하라. 넷째, 유사감연(有事敢然). 일이 있을 때는 과단성 있게 처리하라. 다섯째, 득의담연(得意談然). 뜻을 얻었어도 담담하게 처신하라. 여섯째, 실의태연(失意泰然). 뜻을 잃었어도 태연하게 처신하라(박희학, 2002: 55).

경주 최부자집 사례 이외에도 전남 구례에 가면 99칸 양반집으로 운조루(雲鳥樓)가 있다. 이곳에는 유명한 뒤주가 하나 있다. 이 뒤주는 둥근 통나무의 속을 비워 내고 만든 뒤주여서 네모지지 않고 둥근 원목의 모습을 하고 있다. 밑부분에 조그만 직사각형 구멍을 만들어 놓고, 그 구멍을 여닫는 마개에 '타인능해(他人能解)'라는 글씨를 새겨놓았다. 이는 '이 집 가족이 아닌 다른 사람도 마음대로 이 구멍을 열 수 있다'는 뜻이다. 주변의 가난한 사람들에게 베풀기 위해 만든 뒤주임을 알 수 있다. 이 쌀 뒤주에는 쌀이 약 2가마 반이 들어간다고 한다. 류이주의 집안에서 지은 논농사는 연평균 200가마를 수확했는데 쌀뒤주에 들어간 쌀이 1년에 36가마 분량이었으니 류씨 집안은 1년 소출의 약 18%를 가난한 이들에 대한 배려로 쓴 셈이다. 이 집 곳간의 뒤주 속에 쌀이 많이 남아 있으면 '우리 집에서 그 만큼 덕을 베풀지 않았다는 증거' 라고 자책하면서, '항상 그믐에는 뒤주에 쌀이 없게 하라'고 하였다 한다. 또한 운조루의 굴뚝은 다른 집에 비해서 굴뚝이 아주 낮게 설치되어 있다. 건축학적으로 는 굴뚝이 높아야 연기가 잘 빠짐에도 불구하고 낮게 설치한 이유는 밥하는 연기가 높이 올라가지 않도록 하여 밥을 굶고 있을 사람들을 배려한 때문이었을 것이다(박익수, 1994).

엘빈 토플러가 <부의 미래> 중에서 말하기를 "앞으로의 부자는 얼마나 남에게 베풀 수 있는가에 따라 부자로 행세할 수 있다. 돈이 얼마나 많은가에 따라 사회적 성취도를 평가하는 기준이 이제는 바뀌고 있다." 아무리 자본주의

14) 부지런할 애(藹)
15) 맑을 징(澄)

시대라고 하지만, 돈이 전부가 아니다. 탈물질주의 경향이 보이고 있다. 기업과 개인의 자발적 나눔 활동이 활성화된 미국의 경우, 사회의 지도층 인사들이 개인 명의의 비영리재단을 설립, 솔선수범하여 나눔을 실천하는 사례를 쉽게 찾을 수 있다. 한 예로, 창의적 자본주의(Creative Capitalism)를 주창한 빌 게이츠(Bill Gates, MS명예회장)는 "우리가 더욱 창의적인 자본주의를 개발할 수 있을 때 시장의 힘(market force)은 가난하고 힘없는 이들을 위해 더 좋은 일을 할 수 있을 것."이며, "불평등을 줄이는 것이야말로 인간이 달성할 수 있는 가장 높은 가치"라고 하면서 기업 이윤의 사회적 나눔을 강조하였다. 빌 게이츠의 자녀교육 10계명 중에 "큰 돈을 물려주면 결코 창의적인 사람이 되지 못한다"는 말이 있다. 진짜 부자 아빠라면 자녀에게 큰 돈을 주지 않는다. 부자인 부모를 둔 자식들은 열심히 일하지 않아도 되고, 부모에게서 물려받은 재산으로 풍족하게 살아갈 수 있다고 생각하기 때문이다. 후손들의 무능함, 허영심, 낭비가 독이 된다는 사실을 우리 모두는 꼭 알아야 할 것이다. 재산은 너희에게 남겨줄 유산이 아닌 사회에 환원해야 할 것이라고 가르쳐야 한다. 또 "부잣집 아이라고 결코 곱게 키우지 않는다"고 했다. 빌 게이츠의 초등학교 6학년 때 학교 성적은 형편이 없었고, 가족과의 관계도 원만하지 않아 아동심리학자에게 상담을 받기도 했다. 그를 상담한 카운슬러는 전통적인 행동방식을 따르라고 강요하거나 좀 더 고분고분해지라고 타으르는 것은 쓸데 없는 일이라고 충고했다고 한다. 많은 영재들에게 부족한 사회성이 빌 게이츠에게도 부족했던 것 같다. 빌의 부모는 외골수로 빠지기 쉬운 빌을 위해 보이스카웃 캠프에도 보내고, 테니스와 수상스키도 가르쳤다. 요일에 따라 다른 색깔의 옷을 입히는 것은 물론, 식사도 규칙적으로 하도록 가르쳤고, 모든 일을 계획적으로 실행하여 시간 낭비를 최소화하는 습관을 어머니로부터 배웠다고 한다. 그리고 "부모가 자선에 앞장서면 아이들은 자연스럽게 본을 받는다"고 하였다. 훌륭한 부모님을 역할 모델로 삼으면서 살아간다. 시애틀의 유명한 은행가 집안이지만, 부자가 사회적으로 어떻게 처신해야 하는지에 대해 모범을 보여줌으로써 부자의 의무를 다한 가문으로 평가를 받고 있다. 갑부였지만 돈에 대한 철학만큼은 명확했다. 빌 게이츠의 아버지는 상속세 폐지 반대운동을 주도한 인물로 유명하며, 현재 미국 빈부격차는 세계 최고수준인데 부자들이 계속 욕심을 부리면 미국 자본주의와 민주주의는 망한다며 이를 반대했다고 한다. 물질의 유혹에 초연한 우리의 선비문화도 일찍부터 이런 문화

를 꽃피워 왔다.

7 선비의 기능과 책무: 접빈객(接賓客)과 봉제사(奉祭祀)

선비로서 기본적으로 해야 할 일은 손님을 맞이하는 일과 선대 조상들에게 제사를 지내는 것이었다. 이른바 접빈객(接賓客)과 봉제사(奉祭祀)이다. 송시열은 "손님이 끊이지 않아야 집안이 성하고, 손님이 끊어지면 무식한 집안이 된다"(우암 송시열 계녀서)고 하였다. 앞서 살펴본 경주 최부자집은 1년 수입 3천석 중에서 1천석을 과객 접대용으로 쓰고, 하룻밤 유숙한 손님에게 양식과 노잣돈까지 주어 보냈다. '적선지가(積善支家) 필유여경(必有餘慶)'이라는 생활철학의 실천이기도 했지만, 여행객을 위한 사회적 장치가 없던 시절 양반의 사회적 책무를 다한 것이라 할 수 있다. 오늘날과 같은 불신과 위험의 시대에 함부로 낯선 손님을 집안에 모신다는 것을 결코 쉬운 일이 아니지만, 그래도 서로 믿을 수 있고 정이 통하던 조선시대에, 교통과 통신이 발달하지 못하던 시대에 손님을 사랑방에서 맞이하는 것은 이웃을 섬기는 아름다운 마음의 발로이며, 또한 팔도의 최신 정보를 접할 수 있는 기회가 되기도 하고, 이야기를 나눔으로써 인문학적 소양과 교양을 증진시킬 수 있었다.

한편 선비들은 돌아가신 조상님들에게 제사를 지냈다. 조상 제사 절차 가운데 강신례(降神禮)는 조상의 영혼을 모셔오는 의식이다. 즉 하늘에 머물고 있는 혼을 불러 내리기 위해 향을 불살라 연기와 향기를 올려 보내고(降神焚香), 술을 따라 모사 그릇에 붓는다(降神酹酒). "예기"16)에 "사람이 죽으면 혼기(魂氣)는 하늘로 돌아가고 형백(形魄)은 땅으로 돌아간다. 이런 이유로 제사를 지낼 때 음

제사의 대상

구분	대상
천신(天神)	천제와 일월, 성신, 풍우 등 하늘에 관계되는 모든 신 - 천지에 대한 제사는 천자 한 사람만 올릴 수 있었다.
지지(地祇)	사직 산천 등 땅에 관계된 모든 신
인귀(人鬼)	종묘를 비롯하여 모든 조상신과 영웅호걸의 신 등 사람에 관계되는 모든 신 -사(士)는 그 선조만 제사 지낸다.

제사의 종류

구분	내용
사시제(四時祭)	사계절의 중월(中月), 즉 2, 5, 8, 11월에 사당에 모신 고조부모 이하의 조상에 지내는 제사, 가장 으뜸되는 제사
초조제(初祖祭)	가문의 시조에게 올리는 제사, 시조를 잇는 대종손이 제주가 되어 동짓날에 제사를 지냄, 동지는 一陽이 처음 生하는 날로 시조는 가문을 잇게 한 시초여서, 양기가 처음 생겨나는 때에 제사
선조제(先祖祭)	사당에 모시지 않은 초조 이하 고조 이상의 선조에 대해 대종손 또는 소종손이 제주가 되어 입춘날에 제사, 입춘은 만물이 생명을 움트기 시작하는 때로 선조의 형상이 만물이 소생하는 것과 유사
녜제 (祢祭)	부모의 신위에 지내는 제사, '녜'는 가깝다는 의미로 가을(季秋)에 지냄
기일제 (忌日祭)	조상이 돌아가신 날, 즉 기일에 드리는 제사, 우리나라에서는 기일제가 중시되어 가장 중심적인 제사로 자리잡음
묘제 (墓祭)	1년에 한번 조상의 묘에서 제사지냄, 음력 10월에 기제사를 지내지 않은 5대조 이상의 조상에게 제사를 지냄(주자가례는 음력 3월에 제사)

(地)과 양(天)에서 신령을 찾는다. 은나라 사람들은 양인 하늘에서 신령을 먼저 찾았고, 주나라 사람들은 음인 땅을 향해 신령을 찾았다"고 되어 있다. 우리나라 제사 설화에는 제삿날이 되면 조상의 혼령이 실제로 방문한다는 내용이 적지 않다고 하지만(김미영, 2013: 76), 정작 유교의 기본 경전인 논어에서 공자는 "제사를 지낼 적에는 선조(先祖)가 계신 듯이 하였으며, 신(神)을 제사 지낼 적에는 신(神)이 계신 듯이 하였다."(祭如在하시며 祭神如神在)

『程子曰 祭는 祭先祖也요 祭神은 祭外神也라 祭先은 主於孝하고 祭神은 主於敬이니라 愚謂此는 門人記孔子祭祀之誠意라』

『정자(程子)가 말씀하였다. "제(祭)는 선조(先祖)에게 제사함이요, 제신(祭神)은 외신(外神, 선조 이외의 신)에게 제사함이다. 선조를 제사함은 효를 위주로 하고, 신(神)을 제사함은 경(敬)을 위주로 한다." 내가 생각건대 이는 문인(門人)들이 공자께서 제사지낼 때의 정성스러운 뜻을 기록한 것이다.』

..

16) 禮記 郊特牲

제례를 지내는 가장 근본적인 이유는 복을 받기 때문. 세속적 복은 아니다. 현자가 제사를 지낼 때에는 반드시 복을 받는데 세속에서 말하는 바의 복이 아니다. 복이란 갖춘다는 것이다. 갖춘다는 것은 만사가 순조로움을 말한다. 순조롭지 않음이 없다는 것을 갖춘다고 말하는 것은 안으로는 자신의 성의를 다하고 밖으로는 도리에 순조로움을 말하는 것이다(禮記, 祭統). 제사에는 기원함이 있고 보답함이 있고 완화함이 있다(祭有祈焉, 有報焉, 有由辟焉° 齊之玄也, 以陰幽思也, 禮記 제11장 郊特牲). 즉 기복(자식과 풍년 기원), 보답(조상, 은혜, 보답), 면화(천재지

제사의 순서

준비 단계	재계(齋戒)	산재(散齋)와 치재(致齋)
	진설(陳設)	제구(병풍, 신위판, 향로 등), 제기(탕기, 떡그릇 등), 제수(밥, 국, 떡, 전, 과일, 나물 등) - 진설에 대해 이설 분분(홍동백서조율이시 등), 그러나 예서에는 진설이 아주 간단, 특정 제수를 적시하여기 지역에서 쉽게 구할 수 있는 제수를 올림으로써 부담감을 덜게 함, 진설에 대해 왈가왈부하는 것은 제사의 본질에서 벗어난 소모적인 논쟁, 자리를 지정하지 않고 그냥 과일과 반찬과 탕을 놓는 줄 등을 표시
	변복취위 (變服就位)	제사 참여자가 제복(祭服)으로 갈아입고 제 위치에 정렬
	출주(出主)	사당에서 신위를 모셔 내옴, 사당이 없어 신주가 없을 경우에는 지방을 봉안하고 제사를 지냄
본격 과정	강신	지방제사의 경우 강신을 먼저 하나, 신주제사일 경우 신주에 조상이 깃들어 계신다고 생각해 참신을 먼저 함 초헌은 주인이 하고, 아헌은 주부가 하며, 종헌은 형제 가운데 장자나 친척 빈객이 함, 초헌과 아헌 사이에 축문을 읽음(제사를 올리게 된 연유를 보고하고 제수를 흠향하시도록 권유하는 의미)
	참신	유식(侑食): 3헌 후 음식을 권하는 유식(侑食)을 함 합문(闔門): 음식드시는 것을 쳐다보면 부담을 드린다고 생각하여 문을 닫음 계문(啓門): 다시 문을 열 때는 세번 헛기침을 하여 자손들이 이제 들어가도 된다는 의미 진숙수(進熟水): 식후 숭늉을 올려 입가심을 함 사신(辭神): 조상이 제수를 흠향하신 후 조상에게 하직인사
마무리	납주(納主)	지방제사일 경우 납주 대신 지방과 축문을 불사르는 분축(焚祝)을 시행
	철상(撤床)	상을 치움
	음복(飮福)	제사음식을 나눠 먹음으로써 조상과 나의 관계를 확인하고 또 조상의 덕을 이어가겠다는 의미

변, 전쟁, 질병, 회피) 3가지를 들 수 있다.

제사에 성신충경(誠信忠敬), 마음가짐을 다하기 위해서 재계(齋戒) 행위가 필수이다. 재계에는 산재(散齋)와 치재(致齋)의 방법이 있다. 치재는 집안에서 하고, 산재는 집밖에서 시행한다. 시제에는 산재를 4일간 하고 치재를 3일간 하며, 기제에는 산재를 2일간 하고 치재를 1일간 하며, 참례에는 재계하기를 1일간 한다. 산재는 초상에 조문하지 않기(죽은 사람에 대한 심한 감정의 동요로 부모님을 맞이하는 정성을 소홀히 할까봐), 질병에 문병하지 않기, 파나 마늘 같은 냄새나는 채소 먹지 않기, 술을 마시되 취하는 데 이르지 않기, 모든 흉하고 더러운 일에 참여하지 않기 등. 치재에는 음악을 듣지 않기(음악의 즐거움에 빠져 부모님 제사를 소홀할까봐), 출입하지 않기, 마음을 오로지 하여 제사지낼 분을 생각하는데 생전에 거처하던 것과 웃고 말씀하시던 것과 좋아하시던 것과 즐겨드시던 것을 생각하라고 했다(율곡, 격몽요결).

기독교에서 유교 제사를 기피함으로써 많은 문제가 있었고 지금도 이 문제는 여전히 해결되지 않고 있는 상태이다. 유교 제사와 기독교와의 만남의 단계에서 문제를 제기하고 충돌의 완화를 위한 많은 연구들이 활발히 이루어지고 있다(최규홍, 20916: 38).[17] 관혼상제(冠婚喪祭)는 우리 한국인의 일생에 있어 중요하고 민속에서도 중요한 과제로 삼는다고 한다. 그 중에서 한국인은 상례와 제례에서 효를 보인다고 믿고 격식을 차리고 준행하고 있다. 물론 현대에 들어서 상례와 제례가 많이 형식화된 것은 부인할 수 없다. 효가 본질이고 예식이 형식

...

17) '우상숭배'문제를 중심으로 기독교적 관점에서 조상제사를 비판적으로 고찰(박용균, 「기독교 윤리적 관점에서 본 조상제사의 기원과 성격에 대한 비판적 연구」, 장로회신학대학교 석사학위논문, 2002. 염일선, 「한국인의 조상제사 의례에 관한 복음주의적 조명」, 한일장신대대학교 석사학위논문, 2003)한 연구가 있는가 하면, 유교의 조상숭배를 우상숭배로 보는 견해를 비판적으로 검토한 연구(이동인, 「우상숭배와 조상숭배」, 유학연구 제19집 (2009년 8월), 충남대학교 유학연구소, 2009. 이동주, 「유교와 조상숭배 문화권 선교」, 협성논총 2('91.11), 협성대학교, 1991. 박재문, 「韓國社會에서의 祖上崇拜의 意味 : 敎育學的 解釋」, 敎育研究論叢 제23권 1호 (2002. 7), 충북대학교교육개발연구소, 2002)도 진행되었다. 그리고 제사의식은 단순히 배척해야만 하는 비기독교적인 우상숭배가 아니라, 오히려 한국 기독교인들의 예전적 영성(liturgical spirituality)을 형성하는 데 좋은 통찰을 제시할 수 있다는 연구(이정순, 「조상제사 문제를 어떻게 이해할 것인가? : 한국 교회 영성 형성의 과제와 관련하여」, 신학과 실천 제30호 (2012년 봄), 한국실천신학회, 2012. 류순하, 「기독교 예배와 유교제사 비교 연구」, San Francisco State University 박사학위논문, 1994. 김현기, 유교 祭祀의 한국교회 예식화 방안 연구, 한신대학교 석사학위논문, 1997. 방승필, 「基督教 觀點에서 본 祖上祭祀」, 한남대학교 석사학위논문, 2002) 외 다수가 상당히 진행되고 있다.

이고 표현인데, 한국인은 본질과 형식을 한 가지로 보아서 많은 연구가 있고, 때로는 가가례(家家禮)라 하여 집집마다 이 상례와 제례에 차이가 시비가 일기도 한다. 기독교는 모세5경과 십계명에도 있으며, 성경 곳곳에서 "네 부모를 공경하라"는 효도를 중시하는 인륜도덕을 중시하면서, 또 "우상에게 절하지 말라"는 계명도 있다. 제사가 우상숭배냐, 조상에게 절하는 것이 우상에게 절하는 것이냐는 문제로 한국민속과 충돌하였다. 조선시대 천주교 박해의 원인은 이 제사 거부에서 비롯되었다. 이백 년 간 제사와 갈등에 있었던 천주교는 결국 최근 제사를 용인하는 것으로 결정하였다. 개신교는 추도식이라는 일종의 타협안을 제시하였다. 추도식을 할 때 제주(祭主)는 남아있는 산 사람들의 교제를 위하여 음식을 장만한다. 음식을 고인의 상에 올리는 것이라기보다, 조상님 기일에 유족들이 모여 고인을 기리며 음식을 나눈다. 제사나 추도식은 현재 살아있는 후손들의 정성과 편의를 담을 뿐, 그 형식은 시대의 변화를 따를 수 있다. 현대에 제사 절차가 까다로워 제대로 뜻을 알기 어려운 신세대들은 정성어린 간편한 제사 대용 추도식을 선호하기도 한다고 한다.

"제발 차례상에 전 올리지 마세요, 조상님은 안 드신다니까요"

"추석을 어떻게 보내느냐고요? 정말 아무것도 안 해요. 차례도 지내지 않고…. 아버지 모시고 가족들이랑 근교로 나들이나 갈까 해요."(퇴계 이황의 17대 종손, 동아일보, 2018. 9.21)

19일 서울 경복궁 옆 카페에서 만난 이치억 성균관대 유교철학문화컨텐츠연구소 연구원(42)은 추석 계획을 묻자 싱긋 웃으며 이렇게 말했다. 이 연구원은 퇴계 이황의 17대 종손이다. 1,000원짜리 지폐에 그려진 이황이 누군가? 조선 성리학의 기초를 세운 인물 아닌가. 그런 뼈대 있는 가문의 자손이 차례를 안 지낸다고? "추석엔 원래 차례를 지내는 게 아니에요. 추석은 성묘가 중심인데, 저희는 묘가 워낙 많아 일부는 (벌초) 대행을 맡겼어요. 그리고 성묘는 양력으로 10월 셋째 주 일요일을 '묘사(墓祀)일'로 정해 그때 친지들이 모여요. 그러니 추석은 그냥 평범한 연휴나 다를 게 없죠." 종갓집답지 않은 이 오붓한 추석은 십수 년 전 이 연구원의 부친이자 이황의 16대 종손인 이근필 옹(86)의 결단에서 시작됐다. "아버지는 무척 열린 분이세요. 예법을 그냥 답습하지 않고 그 의미가 뭔지

계속 고민하셨죠. 집안 어르신들도 변화를 거부해선 안 된다는 생각을 갖고 계셨고요." 퇴계 종가의 제사상은 단출하기로도 유명하다. '간소하게 차리라'는 집안 어른들의 가르침 때문이다. 한때는 1년에 20번 가까이 제사를 지냈지만 현재는 그 횟수가 절반 이하로 줄었다. "만약 집안 어른이 자손들에게 조선시대의 제사 형식을 고수하라고 한다면 그 제사가 유지될 수 있을까요? 오히려 자손들이 등을 돌려 아예 없어지고 말 거에요. 예(禮)란 언어와 같아서 사람들과 소통하면 살아남지만, 그렇지 못하면 사라지고 말죠. 시대와 정서에 맞는 변화가 필요해요." 제사가 있을 때는 이 연구원도 부엌에 들어간다. "음식 만들기엔 소질이 없지만 설거지는 제가 해요(웃음)." 할아버지, 할머니는 설거지를 하는 증손을 받아들이지 못했지만 그의 아버지는 단 한번도 뭐라 한 적이 없었다. "원래 예에는 원형(原型)이 없어요. 처음부터 정해진 형식이 있는 게 아니라 자연스럽게 우러나오는 마음을 따라 하다보니 어떤 시점에 정형화된 것이죠. 우리가 전통이라고 믿는 제사도 조선시대 어느 시점에 정형화된 것인데 그게 원형이라며 따를 필요는 없다고 봐요. 형식보다 중요한 건 예의 본질에 대한 성찰이에요." 그는 "우린 평소 조상을 너무 잊고 산다"며 "명절만이라도 '나'라는 한 사람의 뿌리인 조상을 기억하고 감사하는 것, 가족과 화목하게 지내는 것, 그것이 가장 중요하다"고 말했다.

8 현대사회와 선비정신

2016년 한국국학진흥원에서 '청년선비포럼' 프로젝트의 일환으로 선비정신에 대한 청년들의 의식을 살펴보기 위해 전국의 대학(원)생 100명을 대상으로 설문조사를 실시하였다. 그 결과 우리나라 젊은이들은 선비에 대해 정의와 원칙, 절의와 청렴 등의 긍정적인 이미지도 가지고 있었으나, 아집과 외골수, 현실괴리와 변화 부적응 등의 부정적인 이미지도 강하게 가지고 있는 것으로 나타났다. 이는 우리 국민들이 가지는 선비에 대한 인식과 호감도가 여전히 높지 않으며, 4차 산업혁명이 도래한 현시대에 선비와 선비정신이 어떤 역할을 할 수 있을까에 대해 큰 기대를 하지도 않는다는 사실을 말해준다. 조사결과, 선비의 긍정적인 측면에 대해 지식탐구열과 청렴·검소·정의·지조·신념, 사회공공영역에 대한 책임의식, 부조리에 맞서는 용기, 권력에 흔들리지 않는 의리와 명분 등과 같이 현실참여 행위의 적극성을 들기도 하였다. 만약 자기가 선비라면 어떤

삶을 살겠는가라는 물음에 대해 대부분 현실사회에 대한 책임의식을 갖고 실천하는 지성인으로 살고 싶다고 대답하였으니, 여기에서 그 희망의 싹을 충분히 찾고도 남음이 있겠다(김덕환, 2017: 79).

선비문화가 현대사회에서 갖는 의미는 무엇인가? 전통은 현재적 관점과 맥락에서 존재한다(고병욱, 1976: 13). 전통문화는 현대문화와의 관계에서 비로소 전통으로서의 의미를 지닌다(이기백, 2002: 12). 전통은 현대사회의 맥락 속에서 인식 이해되고 존재하는 역동성을 갖는다. 그렇다면 전통문화로서의 선비문화가 현대사회에서 갖는 의미는 무엇인가?

선비정신과 현대 인성교육과 관계가 있다고 본다. "인성교육"이란 자신의 내면을 바르고 건전하게 가꾸고 타인·공동체·자연과 더불어 살아가는 데 필요한 인간다운 성품과 역량을 기르는 것을 목적으로 하는 교육이며, "핵심 가치·덕목"이란 인성교육의 목표가 되는 것으로 예(禮), 효(孝), 정직, 책임, 존중, 배려, 소통, 협동 등의 마음가짐이나 사람됨과 관련되는 핵심적인 가치 또는 덕목을 말한다고 법에 규정되고 있다(인성교육진흥법 제2조). 인성교육의 정의는 선비들이 추구했던 공부와 다르지 않다. 곧 선비들은 "자신의 내면을 바르고 건전하게 가꾸고 타인·공동체·자연과 더불어 살아가는 데 필요한 인간다운 성품과 역량을 기르는 것을 목적"으로 공부했다. 즉 예(禮)가 지배하는 사회란 오늘날의 시각에서 본다면, 자본주의적 인간형인 이기적 욕구와 욕망이 지배하는 사회가 아니라 이기적 사욕에 기반한 자본주의적 시각을 벗어나서 내가 아닌 타인을 경제적 상황과 상관없이 배려하려는 공동체중심의 사상과 가치가 지배하는 도덕적으로 좋은 사회를 의미한다. 이는 인성교육의 다른 핵심 가치인 '배려, 소통, 협동'과도 연계된다. 선비 정신은 인성교육진흥법 제11조에 "인성교육프로그램을 개발하여 보급해야 한다"고 요청하는 시점에서, 그 교육콘텐츠로서의 의미와 가능성은 충분하다.

선비정신은 오늘날 창조적으로 계승되어야 한다. 조선시대 선비는 유교적 이념과 가치를 사회적으로 구현하고자 한 인격의 전형으로서, 일생동안 세상을 바로잡기 위해 자신을 연마하고 그 도를 실천하려 노력하였다. 그런데 이러한 선비들의 고귀한 정신적 자산이 현대에 이르러서도 새롭게 계승 발전될 가능성이 있다면, 그것은 선비에 대한 재해석을 통해 새로운 선비상을 제시함으로써 시대와 공간의 장벽을 뛰어넘어야 할 것이다. 옛날의 선비가 신분제도의 제약으

로 인해 독서인(讀書人)이라는 지식인 계층에 국한되어 있었다면, 지금의 선비는 평등한 시민사회에서 공교육의 혜택을 받은 광범위한 시민계층으로 확대되어야 하기 때문이다. 선비정신과 문화가 현재를 살아가는 사람들의 가슴에 고스란히 녹아들어 자연스럽게 밖으로 드러나는 것을 보여주는 시민선비 정신의 실천을 통한 새로운 가치를 창출해야 한다. 또한 일상생활 속에서 누구나 쉽게 알고 접근할 수 있는 선비정신과 문화를 발굴하여 모두 함께 계승 실천해야 하지 않을까 한다(김덕환, 2017: 80).

'차나 한 잔 합시다'라는 말처럼 흔히 듣는 말도 드물다. 그러나 그렇게 말해놓고 실제 마시는 것은 차가 아니라 커피나 주스, 콜라 등 자극적이고 서양음료수인 경우가 많다. 2천 여년 역사의 걸출한 전통 차와 그것에 기반한 격조 높은 정신문화를 둔 우리 강토가 어쩌다 깊은 산사까지 커피 자판기의 정복대상이 돼 버렸는지 아쉬운 마음이 크다.

차(茶)는 단순한 음료라기보다는 차 재배지의 특성, 차 나무를 키우는 과정, 차를 채취하는 과정, 차를 만드는 과정에 숨겨진 이야기들, 그리고 각 지역에서 차 확산 과정에 관련된 무수히 많은 사건과 사연들, 즉 스토리텔링이 현대사회에 또 다른 가치를 만들어 낼 수 있는 문화콘텐츠의 원천이 될 수 있다(김제종, 2010: 33). 영화 및 드라마에 활용된 문화콘텐츠 소재로서의 차 문화는, 제인 오스틴의 소설을 영화화[1]한 내용을 통해 영국 차 문화의 격조와 격식을, 우리나

......................................

1) 영국 남부 '바스'에 가면 제인 오스틴(Jane Asten, 1775~1817) 박물관이 있다(서순복, 2007 참조). 그녀의 '오만과 편견'은 영화로 제작되기도 하였다. 오스틴은 소설과 영화로 우리에게 매우 친숙한 이름이다. 그녀는 차를 좋아했던 사람으로 더욱 유명하여 영국의 차 문화를 성숙하게 하는 계기를 제공하기도 한 인물이다. 오스틴에 대하여 자세히 알아보는 것도 문화예술 콘텐츠로서의 차를 생각해보는 데 도움이 될 것으로 생각된다. 오스틴은 1775년 12월 3일 영국 남부 햄프셔의 스티븐턴이라는 작은 마을에서, 목사인 아버지 조지 오스틴과 어머니 캐산드라 리 사이에서 6남 2녀 중 일곱째로 태어났다. 아버지는 개인 지도하는 두 명의 학생으로부터 받는 수업료를 포함하여 연간 600파운드 가량의 수입이 있었으나 여덟 명의 자녀들을 남부럽지 않게 양육하고 충분한 지참금으로 딸들을 시집보낼 만큼의 부자는 아니었다. 제인 오스틴이 살았던 시대는 고품격의 티파티 습관이 유행하던 시대였다. 이러한 파티를 통해 서로의 정보를 교환하며 이웃 간의 유대를 쌓았다. 차를 마신다는 것은 단

라 TV 드라마 '다모(茶母)'²)에서는 차를 다루는 여인의 변화된 삶에 관한 스토리텔링의 가능성이 있다.

1 차의 개념과 차의 범주

1) 차의 개념과 차문화의 범주

필자가 영국에 있을 때 대학에서 유학생들을 대상으로 차문화에 대해서 함께 이야기를 나누는 시간이 있었다. 강사가 세계 각국에서 온 유학생들에게 칠판에다 각 국가별로 자기네 나라에서는 차를 뭐라고 부르는지 써보기로 했다(서순복, 2015). 중국은 茶, 일본은 ちゃ(チャ), 독일에서는 Tee, 말레이시아에서는 Teh, 프랑스에서는 Thé, 물론 영어로는 Tea, 태국에서는 Thai 등등으로 불린다는 것을 쉽게 알 수 있었다. 찬찬히 들어 보면 차에 관한 발음들이 거의 흡사함을 금방 알 수가 있다. 그만큼 어원상으로 보더라도 차는 동양의 어느 한 나라, 즉 중국에서 유래되어 그렇지 않을까 짐작할 수 있다. 육로로 전파된 나라는 주로 광동성 사투리(cha)에서 파생되었고 해로로 전파된 나라는 복건성 사투리(te)

··

순히 마실 거리라는 물질적인 의미를 떠나 친근감과 우애를 뜻하는 것이었다. 사람들은 물질을 사용할 때 사회적인 관계 속에서 소비하기 때문에 로버트슨 스미스(Robertson Smith)는 단순히 함께 음식을 먹는 일 자체만으로도 서로 관계를 이루고 결속력을 만든다고 하였고, 로오나 마샬(Lorn Marshall)은 음식을 함께 먹는 일이 개인과 집단 간의 갈등을 해소시키는 데 도움을 준다고 한다(김수미, 제인 오스틴(Jane Austen) 작품 속에 표현된 차 문화 연구: 제인 오스틴 소설과 영화를 중심으로, 원광대 동양학대학원, 2008; 김제종, 2010: 29 재인용).

2) 드라마에서의 다모(茶母). 1) '다모'(茶母)는 조선에는 '다모'(茶母)라는 여자 형사쯤 되는 직업 여성이 있었다. '식모'(食母), '침모'(針母)와 더불어 관가나 사대부 집의 허드렛일을 도맡아 하던 천민 신분의 사람에게, 그것도 여성에게 '수사권'이라는 직업적인 규방 사건의 수사, 염탐과 탐문을 통한 정보 수집, 여성 피의자 수색 등 잡다한 수사 권한을 가졌음은 물론 톡톡히 제 몫을 해냈다고 하며, 나아가 궁궐에서 일했던 한 '다모'는 역모 사건의 해결에 일조를 하기도 했다고 한다. 2) '다모'로 돌아보는 따뜻한 삶, 그 감동 : '다모'는 천민이다. 관노 혹은 외거 노비와 다름없는 신분적 한계를 가진 사람이다. 게다가 또, '다모'는 여자다. 신분적 한계라는 옴짝 달싹할 수 없는 울타리 속에 갇혀 성적 차별이라는 올가미까지 씌워진 채 세상을 살아간 사람이다. 이런 여성의 삶과 사고 방식이 과연 세상을 살아가는 우리에게 어떤 감동이나 의미를 전해 줄 수는 없을까? 300여 년 전 조선의 한성부 좌포도청에서 '다모'로 일했던 여자, 채옥의 그 누구보다 자유로워 진보적일 수밖에 없는, 그 누구보다 가슴에 충실해 따뜻할 수밖에 없는 삶을 그렸다. 3) 2003 기획특집 HD 미니시리즈! HD TV용으로 사전 제작된 블록버스터급 드라마인 만큼 여타의 드라마에 비해 몇 곱절의 시간과 제작비가 투입되었다.

차의 분류 기준

구분	내용
제차 과정	숙성의 정도, 발효의 정도
탕색	연두색, 황색, 홍색, 흑색, 가변색
향기	선향, 청향, 농향, 탄향, 토향, 미향
맛	단미, 복미
차의 성질	몸 속에서 작용하는 운동성

출처: 서해진, 2018

에서 파생되었던 것이다. 차의 학명은 카멜리아 시넨시스(Camellia sinensis)이다. 현재의 중국(China)을 옛날에는 시나(sina)라고 했다. 시나, 즉 지나(支那)는 처음으로 중국 대륙을 통일한 진(秦)나라에서 유래된 말이다. 즉 차의 원산지가 중국이라는 말이 차의 학명에서도 나타난다.

　원래 차, 좁은 의미의 차는 차나무의 적정한 잎을 이용하여 여러 독특한 방법으로 만들어낸 음용성 식품을 말한다. 찻잎을 이용하여 만든 것이 정통 차, 오리지날 차이다. 넓은 의미의 차는 차의 기능을 수행하는 음료 일체를 말하며, 헛개차, 옥수수 수염차, 허브차 등 다양한 음식물을 통해 긍정적인 작용을 유지, 부정적인 작용을 최소화 위해 오랜 시간에 걸쳐 경험적으로 채택·상용해 온 음용성 식품을 일컫는다.

　다도(茶道)는 기호음료인 차를 마시는 일을 일상생활의 도에 붙여 강조한 말이다. 고요히 차실에 앉아 불피워 물끓여 차를 달여 마시며 쓰고, 떫고, 시고, 짜고, 맵고, 단 차의 육미를 음미하면서 자신의 주위에서 전개되는 모든 일들과 자신의 마음속에 일어난 온갖 상념을 고요히 관찰하여 달관하고 제망중중의 삶 속에서 사람노릇을 제대로 하고자 함이 차도의 각성이다(채원화, 2006: 59).

　차(茶)문화와 관련한 개념을 용어별로 정리해 보면 다례(茶禮)차는 우리는 행위 등을 통한 예절의식이고, 다도(茶道)차는 우리는 행위 등을 통한 정신적 활동이며, 다예(多藝)차는 우리는 행위 등을 심미적, 예술로 이해한다고 한다. 또한 음다(飮茶)는 차를 마시는 행위와 차 생활 전반을 일컫기도 하고, 전다(煎茶)는 차를 끓이는 행위이고, 제다(製茶)는 차를 채취, 가공하는 행위이며, 행다례(行茶禮)는 다례를 행하는 것이라고 하고 있다. 또한 차(茶)문화 관련 용어들의 범위를 살펴보면 차(茶)문화는 모든 차 관련 개념을 아우르고 있다(김효은, 2008: 26).

공간의 영역에서는 물질적인 의미와 정신적인 의미 두 가지 의미로 나누어 볼 수 있다. 첫 번째는 물리적 공간으로서 공간이 담당하는 역할이라고 할 수 있다. 두 번째는 형이상학적 공간으로 분위기라고 할 수 있으며 주체자와 기물 행위를 통해 공간이 창조되는 것이라고 할 수 있다. 이는 철학과 같은 인문학의 범주에 속하는 것이라고 할 수 있다(김효은, 2008: 27).

2) 차의 역사

인류 역사상 가장 먼저 차가 등장했다고 기록된 것으로 중국에서 기원전 2737년 염제(炎帝) 신농씨(神農氏)가 차를 마셨다고 『식경(食經)』에 씌어 있으니 우리나라로 치면 단군 시조가 나라를 세울 무렵인 5000년 전이다. 신농씨는 백성들에게 경작법과 불의 사용법을 가르친 농업의 신이자 의약의 신이라고 할 수 있다. 신농은 각종 풀의 효능을 알아보기 위해 온갖 풀을 맛보았다고 한다. 하루는 일종의 푸른 잎을 맛보고 기이하게도 배속의 위아래가 모두 세척한 것처럼 깨끗해졌는데 이것이 바로 찻잎이었다고 전해진다(김정희, 2008: 123).[3]

그 다음으로는 주공(周公)이 지은 『미아(爾雅)』에 차가 씌어져 있으나, 가장 믿을 만한 것은 전한(前漢)의 선제(宣帝) 때 왕포(王褒)라는 선비가 만든 노예 매매계약서인 《동약(僮約)》(BC 59)이다. 이 계약서에는 양혜(楊惠)라는 과부의 전 남편이 거느리던 편료(便了)라는 남종을 왕포가 1만 5,000냥에 사온 뒤 편료가 할 일이 적혀 있는데, 무양(武陽)에 가서 차를 사오는 일과 손님이 오면 차를 달여서 대접하는 일도 포함되어 있다.[4] 이로써 차 마시는 풍습이 전한시대에 있었음을 알 수 있으므로 이를 차 마시기의 기원으로 본다. 또 『삼국지』에 촉나라를 세운 유비(160~223)가 20세 때 2년간 돗자리를 짜서 모은 돈을 다 털어 어머니를 위하여 낙양에서 온 상선(商船)에서 차 한 봉지를 샀다고 썼으니 중국은 5,000년 전에 차를 마시기 시작하여 2,000년 전에는 노비문서에까지 오르고 상

..

3) "신농은 온갖 풀을 맛보았는데, 하루는 일흔 두가지의 독초에 중독되었으나 차를 먹고 해독되었다"고 중국 최초의 약학 저서인 '神農本草經'에 기록되어 있다. 또 신농씨가 쓴 식경(食經)에 "차를 오래 마시면 사람으로 하여금 힘이 있고 하고 의지를 강하게 한다"(茶茗久腹 令人有力 悅志)고 적혀 있다.

4) "무양매다팽다(武陽買茶烹茶)" 즉 "무양에서 차를 사다 끓였다" 하니 2000년 전의 일이다.

선에서 차를 사다가 어머니께 드릴 정도로 일반화되어 있었다. 그 당시 중국에
서는 이미 서민들에게까지 널리 퍼진 차 문화가 내왕이 빈번했던 우리나라에 안
전해졌을 리가 없다.

삼국사기에 있는, 대렴(大廉)이 당나라에 사신으로 갔다가 흥덕왕 3년 서기
828년에 돌아오면서 차씨를 가져와 지리산 남쪽에 심었다는 기록이 있다. 이를
두고, 하동 지방을 차 시배지(始培地)라고 주장하는 설과 구례 화엄사 앞이라는
설이 대립하고 있지만, 여기에만 한정하는 것은 자칫 역사를 축소하는 오류일
수 있다.5) 마라난타가 차를 들여와 불교를 전한 옛 백제의 땅 중에 차나무가 자
생하기에 알맞은 기후와 풍토를 보이는 호남에 현재 한국 야생차의 80%가 자생
하고 있는 것은 우연이 아니다. 특히 전라남도에는 차와 관련있는 지명이 무척
많다.6)

신라는 선덕여왕 때 통도사를 창건한 자장율사(慈藏律師; 590~658)가 당나
라 청량산에서 문수보살께 기도하고 가사와 사리를 받고 643년에 돌아오면서
다묘(茶苗)를 가져왔다고 기록되어 있고 고려 때 이규보(1168~1235)의 『남행일
월기(南行月日記)』에는 원효(元曉;617~686)가 660년에 원효방(元曉房)에서 차 생
활을 했다고 씌어져 있으니, 그 당시 자장이나 원효만이 차 생활을 했을 리는
없고 사찰의 일반 승려들 사이에 상당히 차가 생활화되어 있었던 것이다.7)

...

5) 한말 이능화(李能和)의 《조선불교통사》에는 김해의 백월산에 있는 죽로차(竹露茶)는 가락국
 김수로왕의 비인 허왕후가 인도에서 가져온 차씨에서 비롯되었다는 전설이 적혀 있다.

6) 나주시 다도면(茶道面)은 1914년 다죽면(茶竹面)과 도천면(道川面)을 합하여 다도면이 되
 었다. 예로부터 차가 있는 곳을 다촌(茶村) 또는 다전(茶田)이라 하고 차를 가공하는 곳을
 다소(茶所)라 했는데 다도면에 구다부락(舊茶部落)이 있고 지금의 계금(鷄金)부락은 전에
 신다(新茶)부락이었으며 몽탄면(夢灘面)에 다산리(茶山里)가 있다.

7) 그런데 대렴(大廉)이 당나라에 사신으로 갔다가 흥덕왕 3년 서기 828년에 돌아오면서 차씨
 를 가져와 지리산 남쪽에 심었다는 때 이전인 8세기에만 해도 신라의 많은 스님들이 당나라
 로 건너가 법을 구하며 수행을 하고 돌아오기도 하고 그곳에 영주하기도 했다. 그 중에 김
 교각이라는 지장(地藏) 스님(704~803) 같은 이는 중국 구화산에 들어가 신라에 돌아오지
 않고 그곳에 정착하여 제자를 양성했다. 그리고 신라의 차를 구화산에 가져다 심어 오늘날
 까지도 중국 사람들에 의해 명차로 이어지고 있는 구화산차의 시조가 되었다. 이런 사실이
 중국의 선종사(禪宗史)에 확실히 밝혀져 있고 지금도 많은 중국인들이 구화산차를 지장 스
 님의 차라고 알고 있으며 더 확실한 기록으로는 강희(康熙)42년(1703)에 중국의 팽정구(彭
 定求)가 쓴 『개옹다사(介翁茶史)』에 김지장이 신라차를 구화산에 심어 운경차(雲梗茶)를
 만들었다고 씌어져 있다. 중국차의 대부분이 발효차거나 반 발효차인 데 비해 구화산차는
 신라에서 건너갔기 때문에 일창이기(一槍二旗)의 찻잎으로 신라식 덖음차를 만든다. 그러니
 신라 스님 지장이 중국에 신라차를 전한 것이 8세기이고 대렴(大廉)이 당나라 차씨를 가져

3) 차나무의 특성

차나무는 동백나무과 동백나무속으로 사철 잎이 푸른 다년생 종자 식물이다. 차꽃은 9월~12월에 피며 열매는 겨울을 지내고 새 꽃이 피는 10월에 성숙된다. 이렇게 차나무는 동백나무과(科) 상록수로서 국제 식물법규의 학명으로는 'Camellia'이다. 차나무의 종류는 원산지에 따라 인도의 앗삼종8)과 중국의 대엽

와 심은 것은 9세기이니 그것만으로도 100년 뒤의 일이 된다. 그러므로 『삼국사기』의 대렴설은 당나라에 사신으로 갔던 대렴까지도 차씨를 가져왔고, 가져온 차씨를 지리산 남쪽 경상도 지방에서는 처음으로 심었다는 이야기이다. 다시 말하면 우리나라에 처음 차가 들어온 것은 2세기 가야국 때이고 이후 4세기 때 마라난타가 백제에 차를 심어 상당히 성행한 뒤에 신라에서도 심게 된 것이다. 또 신라는 삼국을 통일하고 불교가 더욱 창성(昌盛)하였으므로 큰 뜻을 둔 많은 스님들은 앞을 다투어 당나라에 유학을 갔다. 통일신라 때 구산선문(九山禪門)이 일어난 것도 이러한 배경에서이다. 구산선문이란 부처님으로부터 시작한 불법이 가섭존자에게 전해지고 가섭존자의 법이 다시 잇고 이어져 28대에 달마대사에 이르고 달마대사가 중국으로 건너오셔서 여섯 번째인 육조 혜능대사에게 이어져 육조 스님의 손제자인 마조도일(709~798)에 이르러 백서른 아홉 분에게 법을 전했다 하는데, 그 중에서도 더욱 우수하여 『전등록』에 나타난 분만 아홉 분이 계셨는데 그 중에 특히 서당지장(西堂智藏)·백장회해(百丈懷海)·염관제안(鹽官齊安)·마곡보철(麻谷寶徹)·운거도응(雲居道膺)·남천보원(南泉普願) 등의 스님들이 이름을 떨쳤다. 이때가 중국 역사상 선법(禪法)과 다법(茶法)이 최대로 융성할 때이므로 불교국가인 우리나라 역시 그 선법과 다법의 여세가 크게 부흥하여 구산선문이 형성된 것이다. 구산선문 중 동리산문(桐裏山門)은 혜철대사(惠哲大師)가 814년에 당에 가서 서당지장(西堂智藏)의 법을 받아 839년에 돌아와 전라도 곡성의 태안사(泰安寺)에서 선풍(禪風)을 크게 일으켰고, 도의대사(道義大師)가 혜철보다 앞서 784년에 당에 들어가 서당지장(西堂智藏)에게 법을 받아 821년 돌아와 장흥 보림사(寶林寺)에 가지산문(迦智山門)을 이루었으며, 홍척대사(洪陟大師) 역시 서당지장(西堂智藏)에게 법을 받아 남원 실상사(實相寺)에서 실상산문(實相山門)을 열었다. 또 도윤화상(道允和尚)은 825년에 당나라에 가서 남천보원(南泉普願) 스님께 끽다거(喫茶去) 화두(話頭)로 유명한 조주(趙州) 스님과 함께 법을 받아 전라도 화순의 쌍봉사(雙峰寺)를 일으키고 낙안(樂案) 금둔사(金芚寺)의 동림선원(桐林禪院)에서 그의 제자 절중(折中)이 사자산문(獅子山門)을 일으켰고, 무염대사(無染大師; 801~888)는 당에 가서 마곡보철(麻谷寶徹)에게 법을 받고 돌아와 성주사(聖住寺)에서 성주산문(聖住山門)을 열었으며, 이엄화상(利巖和尚)은 895년에 당에 들어가 운거도응(雲居道膺)의 법을 받고 돌아와 911년에 수미산문(須彌山門)을, 범일대사(梵日大師)가 당나라 염관제안(鹽官齊安)의 법을 받아 사굴산문(堀山門)을, 도헌대사(道憲大師)가 희양산문(曦陽山門)을, 현욱대사(玄昱大師)가 824년 당에 들어가 837년에 돌아와 봉림산문(鳳林山門)을 일으킨 것이 구산선문이다.선(禪)의 대중화를 이룬 것이 구산선문이고 그 외 여러 스님들이 당에 들어가 선법과 다법을 가지고 돌아왔지만 대가를 이룬 것만도 아홉 군데라는 것이다. 선(禪)은 곧 다(茶)요 다(茶)는 곧 선(禪)이니 오죽하면 '차 마시고 가라'가 화두가 되었겠는가? 구산선문을 일으킨 스님들뿐만 아니라 당나라에 구법(求法)하러 갔던 수많은 스님들이 돌아올 때 모두 선법과 다법을 함께 전해 받고 고국에 돌아와 기후가 차 재배에 적당한 곳에 차를 심고 차를 마셨을 것이다.

8) 산종은 잎의 길이가 16cm 나무 높이가 4~10m 태국북부, 미얀마 북부 앗샘 지방에서 자라

종, 소엽종9)이 있으며 일본에서 중국종을 근래에 연구 개발한 야부기다종10)이 있다. 앗삼종은 아열대성 교목으로 줄기가 곧고 굵으며 높이 자라는 편이고, 잎은 크고 비교적 위쪽으로 가지가 퍼지며 동남아에서는 아름드리 차나무가 되기도 한다. 중국종은 키가 2m 이상 자라지 않는 관목으로 줄기가 분명치 않고 나무는 밑둥에서부터 가지를 많이 치며 잎은 대엽종이라 하더라도 앗삼종이나 야부기다종에 비교할 수 없을 만큼 작다.

우리나라에 차나무가 살 수 있는 지역이 차령산맥 이남과 지리산 남쪽으로 한정되어 있는 것은 겨울에 영하 6~7도를 넘지 않는 기후 때문이다. 이곳에 분포되어 있는 차나무는 전체의 85%가 일본의 야부기다종이고 10% 정도가 비료 등에 의하여 변종된 자생 차나무이며 5%가 순수 자생 차나무이다. 물론 요즘은 지구온난화 때문에 차의 북방한계선이 생각 이상으로 북쪽지방까지 올라가 있다.

차나무는 지상의 모든 식물 가운데 가장 신비스런 나무이다.

첫째, 뿌리를 깊게 내린다. 대개 차나무의 뿌리는 몸체 줄기보다 두세 배는 더 길다. 깊은 뿌리는 깊은 땅속으로 뻗어가 깨끗한 땅속 영양을 빨아올려 찻잎을 키워낸다.

둘째, 차나무는 실화쌍봉수(實貨相逢樹)이다. 세상의 모든 나무는 종족보존이라는 원칙 아래 꽃이 지고 열매를 맺고 씨앗이 되는 질서 아래 살아간다. 그러나 차나무만은 꽃이 지고 열매를 맺어 1년이라는 시간을 기다렸다가 그 다음해에 피어난 차꽃을 만나는 것이다. 어떤 학자는 왕이 세자를 책봉하는 듯 하고 부모가 대를 이를 자식을 보는 듯 하며, 학자가 제자를 기르는 이치와 같다고

고, 앗샘종은 잎의 길이가 20~30cm인 교목으로 인도 앗샘 마니프르 지방에서 자란다.

9) 중국종은 관목으로 2.8m까지 자라나 1m정도로 키운다. 중국의 소엽종은 잎의 길이가 4~5cm로 중국 동남부와 우리나라 남부 일본의 대부분의 차이다. 중국의 대엽종은 잎의 길이가 12~14cm로 서천과 운남에서 자란다.

10) 일본의 야부기다종 차나무의 특징은 다음과 같다. 첫째, 차나무의 본성인 직근이 거세되고 무성한 횡근, 즉 옆으로 뻗은 뿌리는 가까운 곳의 영양분을 좋아해서 비료를 써야 한다. 둘째, 찻잎의 크기가 재래종 자생 차나무보다 크고 찻잎의 양 또한 비교할 수 없이 많아서 재래종에 비해 약 30:1 정도이다. 셋째, 한 그루의 차나무에서도 가지들과 잎들이 둥근 모양으로 전지할 때마다 치열하게 경쟁을 하며 자라난다. 넷째, 야부기다 찻잎을 쪄놓으면 자생차잎을 찐 것보다 더 짙은 녹색이 나며 풋비린내가 많이 난다. 다섯째, 자생 차나무는 파종한 뒤 칠팔 년이 지나야 수확이 가능하지만 야부기다종은 삼사 년 만에 충분한 수확을 얻을 수 있는 성수가 된다.

하여 차나무를 고귀한 나무라 칭하기도 하였다.

셋째, 차나무는 늦은 가을에 다른 나무들의 꽃이 모두 지고 황량한 계절이 오면 그때야 꽃을 피운다. 벌거벗은 자연을 따뜻하게 위로하듯 차꽃은 은은한 향으로 우리에게 와서 차가운 서리 속에서 아름다운 꽃을 선물하는 것이다.

2 차의 효능과 차(茶)문화의 특징

1) 차문화의 본질

차라는 사물에 담겨진 문화적 코드는 무엇인가? 차 역시 사회적 환경, 역사적 축적과정에 의해 만들어진다. 차문화 코드에는 공감과 공유가 있다(박현, 2017). 물론 커피에도 자기 문화 코드가 있다. 커피는 자신에 대한 위안과 휴식의 코드가 있다. 대개는 복잡한 인간관계로부터 자신을 잠시 동안의 휴식과 복잡한 노동으로부터 위로가 들어 있다. 반면 차의 문화코드는 일상의 평화, 공유하는 행복(공유하는 희망) 두 가지 코드가 있다. 차는 일상생활 속에서 살면서 자신을 위로하고, 한번 자신을 되돌아보고, 자신 속에 끓어오르는 감정을 한번 되짚어보는 평화의 문화코드가 아닐까 한다. 이러한 차문화 코드는 단순한 선언이 아니라 진실이라는 것을 몸의 감각 속에 익혀야 할 일이다. 사회 속에서 더불어, 가족들과, 여러 관계에 있는 사람들과 공유할 수 있는 행복, 차는 행복을 공유하는 도구이다. 다시 말해 평화, 행복, 어떤 상황 속에서도 일어서는 희망이라는 코드이지 않을까 한다.

"차 한 잔 하시죠!"는 과거 데이트용으로 많이 쓰였다고 하지만, '끽다거(喫茶去)'로 잘 알려진 차 한 잔의 권유는 깊은 선문답의 한 구절이기도 하다. 이 말을 할 때는 무언가 할 이야기가 있다는 것이다. 실제 차 한 잔 하면 대개 분위기가 비교적 순조롭게 된다. 분위기가 어색하거나, 속내를 드러내고 싶거나, 긴장된 상황을 풀어갈 때, 차를 마시면 아무래도 편해지게 된다. 차가 하는 역할이 그렇게 우리 몸을 이완시킨다. 이렇게 차는 사람이 마시는 것이다. 차는 소통의 매개 역할을 한다. 다른 사람과 만날 수 있는 형태로 압축된다. 무언가를 마신다는 것은 사람의 또 다른 행위를 통해서 해제가 된다. 차를 마시는 사람에 의해 해제가 된다. 제다 과정에서 압축된 내용물도 해체가 된다.

차가 몸과 마음을 차분하게 해준다. 견딜 수 없는 비극적 상황에서도, 차를 마시면서 잠시 그 순간을 놓아버릴 수 있다. 차를 마시면 자기 마음을 어떤 식으로 달랠 수 있는가? 테라피나 힐링은 신비이다. 차 한 잔 마시는 행위 자체가, 차를 우리는 그 과정에서 힐링이 된다. 그때 마음의 속도를 조절할 수 있고, 자기를 돌아볼 수 있다. 이는 개인에 따라서 다를 수 있다. 차 마시는 행위 자체가 치유효과가 된다. 차 마시는 과정에서 마음을 쉬어가면서 스스로 치유가 되는 것이다.

독철왈신(獨啜[11]日神) 혼자서 마시면 신령스럽고 (신선이고)
이객왈승(二客日勝) 둘이서 마시면 으뜸이며
삼사왈취(三四日趣) 삼사인이 마시면 취미와 멋이라
오륙왈범(五六日泛) 오륙인이면 그냥 그렇고
칠팔왈시(七八日施) 칠팔 여럿이 마시면 베풂이라

조선 후기 차문화를 중흥시킨 초의선사께서는 <동다송>(東茶頌)(제17송)에서 손님이 너무 많으면 주위가 시끄럽고, 시끄러우면 아취가 사라진다 하였다. 혼자 마시는 찻자리를 신(神)이라 하며 신령스럽고 그윽한 경지를 말한다. 둘이 차를 마시면 승(勝)이라 하여 한적하다, 뛰어나다는 것을 말한다. 서넛이 차를 마시면 취(趣)라 하여 아취있고 즐겁고 유쾌하다. 5~6명이 차를 마시면 범(泛)이라 하여 평범하고 일상적이다. 7~8명이 차를 마시면 시(施)라 하여 차를 마신다기 보다는 차를 보시하는 것이라 하였다.

<다경(茶經)>을 쓴 육우(陸羽)는 "근심과 번뇌를 벗어버리려면 술을 마시고, 정신을 맑게 하고 잠을 깨려면 차를 마시면 된다"고 하였다.[12] 당나라 때 시승(詩僧)이라 일컬었던 교연(皎然)은 차 한잔에 혼미함이 씻겨지고 상쾌한 마음이 가득해지며, 또 차 한잔에 내 영혼이 맑아져 홀연히 비 뿌려 티끌 씻어낸 듯하고 세 번째 잔을 마시니 도의 경지에 이르렀다고 표현하였다.[13] 이규경의 오

..

11) 마실 철(啜)

12) 陸羽, (2007), 『茶經』 「六之飲」: "蠲憂忿, 飮之以酒; 蕩昏寐, 飮之以茶."(鄭培凱 朱自振 主編, 『中國歷代茶書匯編校注本』 上册, 香港商務印書館

13) 飮茶歌·誚崔石使君(음다가·사또 최석을 놀리다, 皎然)

주연문장전산고(五洲衍文長箋散稿)에는 차의 효능에 대해 고염무(顧炎武)가 지은 '일지록집석(日知錄集釋)'을 인용하여 변증하면서 차의 효능과 약효에 대하여 다음과 같이 적고 있다.

> <신농식경>에 차를 오래 마시면 힘이 솟고 마음이 즐거워진다…<본초 목부>에 차(茗)는 쓴 차로 맛이 달고도 쓰다. 성질이 약간 차가우나 독이 없어 부스럼을 다스리고 소변을 잘 나오게 하며 가래 갈증과 몸의 열을 없애고 사람의 잠을 적게 한다.[14]

한재(寒齋) 이목(李穆, 1471~1498)이 편찬한 다부(茶賦)[15]는 음차생활의 체험을 술회하는데, 이목은 차의 효능으로서 5공(五功)과 6덕(六德)을 이야기하였다. 이는 차를 마심으로 얻어지는 몸과 마음의 변화라고 할 것이다. 즉 五功은

···

越人遺我剡溪茗, 월땅 사람이 내게 섬계의 차를 보내와
採得金芽爨金鼎. 어린 차 싹을 따서 세 발 솥에 끓이네.
素瓷雪色漂沫香, 백자 찻잔에 눈 같이 흰 거품이 일어 향기로우니
何似諸仙瓊蕊漿. 마치 신선들이 마신다는 옥로와 같구나.
一飮滌昏寐, 한 잔을 마시니 혼미함이 씻겨 지고
情思爽朗滿天地. 상쾌한 마음이 천지에 가득해지고
再飮淸我神, 또 한 잔을 마시자 내 영혼이 맑아지니
忽如飛雨灑輕塵. 홀연히 비 뿌려 티끌 씻어 낸 듯하고
三飮便得道, 세 잔을 마시자 곧 도의 경지에 이르니
何須苦心破煩惱. 어찌 반드시 고심해서 번뇌를 없앨 필요가 있으랴.
比物淸高世莫知, 이 차의 청고함을 세상에선 알지 못하니
世人飮酒徒自欺. 세상 사람들은 술 마시며 부질없이 스스로를 속이네.
愁看畢卓甕間夜, 필탁이 밤에 술독 사이에 취해 있는 것을 근심스레 바라보고
笑向陶潛籬下時. 도연명이 울타리 아래 있는 것을 웃으며 바라보네.
崔侯啜之意不已, 최 사또는 술 마시고 흥이 일어
狂歌一句驚人耳. 소리 높이 시구를 노래해 사람들을 놀라게 했지
孰知茶道全爾眞, 누가 알리오, 다도는 이처럼 아주 참되니.
唯有丹丘得如此. 신선이 사는 단구에서나 이와 같은 경지에 이를 수 있다는 것을.
(김정희, 당대 다시(茶詩) 소고, 한국중국학회, <중국학보> 제81권, 2017, 227 재인용).

14) 《神農食經》茶茗久服人 有力悅志 周公《爾雅》檟 苦茶 《晏子春秋》嬰相齊景公時 食脫粟飯 炙三弋 五卵 茗菜而已 郭璞《爾雅注》云 樹小似梔子 冬生葉 可煮羹飮《本草·木部》茗 苦茶 味甘苦 微寒無毒 主瘻瘡 利小便 去痰渴熱 令人小睡(李圭景, 五洲衍文長箋散稿, 茶茶辨證說).

15) 『다부』의 내용은 살펴보면 다음과 같다. ① 차부병서(茶賦幷序: 차 노래글 서문). ② 차명(茶名: 차의 이름). ③ 생산지(生産地: 차 생산지). ④ 차림풍광(茶林風光: 차 숲의 풍광). ⑤ 칠완차(七椀茶: 입곱주발의 차). ⑥ 오공효(五功效: 음차의 다섯 공효). ⑦ 육덕(六德). ⑧ 현실과 수행(現實과 修行).

해갈을 도와주고, 분노를 풀어주는 일, 빈주(賓主) 사이에 예품(禮品)으로서의 우수성, 소화나 배탈을 돕는 차의 효능, 숙취를 풀어 주는 차의 공을 논하고 있다. 이런 차의 효능은 이미 당대부터 차의 구덕(九德)으로 명명되었던 것이다. 나아가 이목은 차의 여섯 가지 덕(六德)을 이야기하였다. 즉 차는 첫째, 오래 살게 한다. 둘째, 병을 낫게 한다. 셋째, 기운을 맑아지게 한다. 넷째, 마음을 편안하게 한다. 다섯째, 사람을 신령스럽게 한다. 여섯째, 사람으로 하여금 예를 갖추게 한다고 하였다. 그는 차의 효능에 대해 삼품(三品)으로 나눠 설명하면서, 상품(上品)은 몸을 가볍게 하는 것이요, 중품(中品)은 오래된 병을 낫게 하는 것이며, 차품(次品)은 시름을 달래주는 것이라 하였다. 그리고 이목은 '다부(茶賦)'에서 옥천자 노동(玉川子 盧仝)의 '칠완차(七椀茶)'를 기초로 하여 새롭게 제2의 七椀茶歌를 지었는데, 그 내용은 차의 효능에 대해 말하고 있다.

　　차 한 잔을 다 마시니 마른 창자가 깨끗이 씻겨 윤택해지고, 두 잔을 마신 후 머리가 상쾌해져 신선이 된 듯하다. 세잔을 마시고 나니 병든 몸이 깨어나는 듯 가뿐해지고 두통이 나으니 마음은 마치 공자가 부운(浮雲)에 대항하는 마음과 같고 맹자가 호연한 기상을 기름과 같다. 네 잔째는 웅호한 기운이 일어나고 근심과 분노가 없어지니 기분이 마치 태산에 올라 천하가 작은 듯 느껴져서 천지도 나의 마음을 포용할 수 없을 것 같은 생각이 들었으며, 다섯 잔째에 이르러서는 색마(色魔)가 놀라 도망가고 탐식하는 마음도 없어져 몸은 마치 구름과 깃털옷을 입고 흰난새(白鸞)를 타고 월궁에 오르는 듯하다. 여섯 잔을 마신 후 마음이 해와 달처럼 환하여 모든 만물이 어여뻐 보이고 정신은 마치 소부와 허유를 데리고 백이숙제를 종으로 삼아 하늘에 올라 상제를 만난 듯하다. 어떻게 일곱 잔째는 아직 반도 마시지 않았는데 맑은 바람이 스멀스멀 옷깃에서 일어나며 환한 문을 바라보니 봉래산의 숲이 너무도 가까운 거리에 있는 것처럼 느껴질까.[16]

차의 기원과 관련하여 신농씨는 여러 가지 풀을 먹는 과정에서 독에 걸렸다 했다. 신농씨는 중독된 상태를 차로써 풀었다. 곧 차의 코드는 디톡스, 즉 해

16) 啜盡一椀 枯腸沃雪啜 盡二椀 爽魂欲仙 其三椀也病骨醒頭風痊心兮若魯叟抗志於浮雲鄒老養氣於浩然. 其四椀也 雄豪發憂忿空氣兮若登泰山而小天下疑此俯仰之不能容. 其五椀也 色魔驚遁殤尸盲聾身兮雲裳而羽衣鞭白鸞於蟾宮. 其六椀也 方寸日月萬類遽除神兮若驅巢許而僕夷齊揖上帝於玄虛何七椀之未半鬱清風之生襟望閶闔兮孔邇隔蓬萊之蕭林 (李穆, 茶賦)

독제인 셈이다. 독을 푸는 물건으로 차가 등장한 것이다. 오래전부터 차는 생활 필수품 가운데 하나로 자리 잡았다. 개문칠건사(開門七件事)[17]라 하여, 아침에 일어나 문을 열면 부딪치는 일곱 가지 일, 사람이 살면서 매일 겪게 되는 일곱 가지 문제를 말하는바, 쌀과 장작과 기름과 장과 초와 소금 그리고 차(茶)가 그 것이다.

2) 차문화의 특징

차문화의 구성요소에 대한 기존의 연구를 살펴보면 차문화의 구성요소로 차와 차도구, 차인을 지목하며, 차문화는 이들이 구성하는 특정한 현상이라 하였다. 또한 차문화공간의 구성요소로 실외적 요소인 축조물, 실내적 요소인 조형적 소품(차도구와 장식품) 차의 정신을 들 수 있다고 밝히고 있다(이일희, 2004).

차문화의 개념은 공간을 전제로 한 차와 사람이 만나 이루어지는 가치라고 볼 때 가장 큰 단위의 구성요소는 차와 사람, 공간이라고 할 수 있다. 또한 차와 사람, 공간은 물질적 요소와 정신적 요소로 나뉠 수 있다. 물질적 요소로는 차와 사람, 공간이 해당된다. 차의 요소는 다시 기능과 의미로 분류된다. 기능에는 차를 끓이기 위한 찻잎과 찻물, 차 도구가 해당되고, 의미에는 차를 마시면서 보는 감상물이 해당된다. 감상물은 다시 공예품과 자연물로 구분된다. 사람의 요소는 혼자서 마시는 경우와 2인 이상이 마시는 것으로 일응 나누어볼 수 있다. 물질적 요소는 공간의 벽을 세운 개별공간인 방과 공통 공간인 자연환경으로 나누어 볼 수 있다. 정신적 요소로는 차와 사람을 고려하는 것으로, 차에 해당하는 정신적 요소는 차를 우리고 마시는 등을 행위를 할 때 필요로 하는 예절이다. 사람에 해당하는 정신적 요소는 마음가짐과 대화가 해당된다. 또한 공간에 해당하는 정신적 요소는 찻자리의 분위기라고 할 수 있다. 이로서 차문화의 구성 요소를 작은 단위부터 살펴보면 찻잎, 물, 차 도구, 감상용 공예품, 감상용 자연물, 방 혹은 자연환경, 사람(1인 혹은 2인 이상) 예절, 다법, 마음가짐, 대화 분위기라고 할 수 있다.

한편 차를 매개체로 다루는 법을 다도, 다례, 다예라고 한다(고세연, 1994: 16). 이 구분은 일반적으로 동아시아 차문화 전반에 공통된 요소인 한·중·일의

17) 蓋人家每日不可闕者, 柴米油鹽醬醋茶. 몽량록(夢梁錄) 상포(鯗鋪)

차문화를 상징하는 용어로도 사용된다. 물론 다도, 다례, 다예라는 용어가 어느 특정한 나라의 차문화를 대변하지는 않는다. 하지만 이러한 용어들은 자연스럽게 각 나라의 차문화의 특징을 엿보게 하는 의미를 갖는다고 보인다.

우리나라의 차 생활문화의 원형은 고려 김부식의(1075~1151)의『삼국사기』, 일연선사의(1206~1289)의『삼국유사』, 북송 서긍의『선화봉사고려도경』과 조선시대 이목(1471~1498)의『다부』초의선사(1786~1866)의『다신전』,『동다송』, 이능화(1869~1943)의『조선불교 통사』등 차사나 차생활의 흔적이 남겨진 역사책을 통해 추정할 수 있다. 이는 현대의 한국인에게 한국 차문화의 가치를 전달할 수 있는 근거가 될 것으로 본다.

3) 차의 효능

차의 성분은 차의 종류나 산지, 품종, 재배조건, 채엽부위 등에 따라 달라진다. 찻잎이 커지면 비타민 C의 함량과 떫은맛을 내는 폴리페놀은 증가하지만, 아미노산과 카페인 등은 감소한다. 차광 재배를 하는 말차는 비타민 C와 폴리페놀이 감소하여 떫은맛이 적다(구영본·신미경, 2012: 37－40 참조).

(1) 폴리페놀[18]

찻잎 중의 절반을 차지하는 성분으로 맛·색·향기에 영향을 준다. 폴리페놀의 대부분을 차지하는 카테킨 중 쓴맛을 내는 유리형 카테킨은 계절에 따라 변화가 없으나, 쓰고 떫은 맛을 내는 에스테르형 카테킨은 첫 물차보다 두 물차, 세 물차에 월등히 많다. 차의 카테킨은 여러 물질과 쉽게 결합하는 성질을 갖고 있어 중금속 제거나 항산화작용, 발암성분의 무력화, 해독 살균작용, 지혈작용, 소염작용, 구취작용 등을 한다.

(2) 카페인

찻잎 중의 카페인은 원두커피나 마테차에 비해 함량은 많지만 차로 우리면 60~70% 우러나고 한 잔당 카페인의 섭취량은 커피의 절반도 안 된다. 찻잎 중에는 커피에 없는 카테킨과 테아닌 성분이 있어 카페인 흡수가 저해되고 생리적

18) 타닌이라고도 불린다.

작용이 억제되며 부작용이 없다. 차에 있는 카페인은 지방의 연소를 촉진시키는 작용이 있다.

(3) 아미노산

차를 마셨을 때 구수하고 감칠맛 나는 것은 찻잎에 함유된 25종 이상의 아미노산이 맛에 영향을 주기 때문이다. 특히 테아닌 성분은 아미노산의 60%를 차지하는 성분하는 차의 감칠맛을 내는 데 직접적인 역할을 하며, 카페인의 활성을 억제한다.

(4) 비타민

찻잎 중에는 물에 녹는 수용성 비타민(B, C. P)과 물에 녹지 않는 지용성 비타민(A, D, E, K)이 있다. 비타민 C의 함량은 다른 채소나 과일에 비해 많으며, 피로회복과 감기예방 및 피부미용에 좋다.

(5) 사포닌

인삼에도 있는 있는 사포닌 성분은 차의 품질에 영향을 주며, 거담, 항균작용, 항암, 항염증 작용이 있고, 기포를 형성하기에 말차의 거품 형성과 관계가 있다.

(6) 탄수화물

찻잎에는 셀룰로우스를 포함한 여러 가지 다당류가 함유되어 있으며, 물에 녹지 않기에, 가루로 이용하여 섭취하는 것이 좋다. 찻잎에 함유된 다당류가 혈당치를 저하시킴으로써 당뇨병 환자에 유익하다는 연구가 발표되기도 하였다.

3 차 문화의 가치

차는 마시는 단순한 음료가 아니라 오감을 동원하여 마시는 일종의 문화행위라고 할 수 있다.[19] 귀로는 찻물 끓는 소리를, 코로는 향기를, 눈으로는 차의

19) 차를 마실 때는 색·향·미를 가려 마실 수 있어야 한다. 녹차의 색은 푸른 비췻빛이 도는 것이 최상이고 다음은 검푸른 것을 친다. 차의 향은 진향(眞香), 난향(蘭香), 청향(淸香), 순향(純香) 네 가지가 있다. 진향은 곡우 직전에 딴 차의 싱그러운 향기를 말하며, 난향은 불김이

색깔을, 입으로는 차의 맛을, 손으로는 찻잔의 감촉을 즐기기 때문이다. 차의 맛은 '풍미(風味)'라고 했으며, 대체로 '달다(감칠맛)'는 표현을 많이 했다. 조선조 김시습은 "솥 속에 달콤한 차가 황금을 천하게 한다."고 했으며 신위도 "좋은 차맛은 달다"고 했다. 차의 맛을 결정하는 성분으로는 달고 감칠 맛 나는 아미노산류, 쓴맛 나는 카페인, 떫은맛의 탄닌 외에 단맛의 당류, 신맛의 유기산류가 있는데 이러한 것들이 복합적으로 어우러져 독특한 차 맛을 내게 된다. 또한 차의 맛은 차의 종류와 물맛, 온도, 우려내는 시간 등에 따라 다르므로, 좋은 차 맛을 얻으려면 세심한 주의와 정성을 요한다.

차는 담백하여 처음 마시는 이들에게 어떤 자극을 주지는 못한다. 그러나 꾸준히 마시다 보면 쓰고, 떫고, 짜고, 달고 등 다섯 가지 맛을 느끼게 된다. 이는 인생에서의 '희노애락고(喜怒哀樂苦)'를 자기 안에서 지혜롭게 하나의 향기로 승화시키는 훈련, 즉 인격수양으로 비교되기도 한다. 따라서 차는 그 나라의 혼이 담겨 있는 음료문화의 예술이라고 보아도 지나침이 없을 것이다. 각 나라마다 자기 국민들의 기호에 알맞은 제다(製茶) 방법과 그에 따른 각종 차가 개발되어 있다.

우리나라의 차생활 예절정신에는 '중정(中正)'이 강조되었다. 이는 중국의 차생활 정신에서 강조하는 '중용(中庸)'이나 일본에서 강조하고 있는 '화(和)'와도 상통한다. 또 차는 그 은은한 색, 향, 미가 사람을 사색의 숲으로 인도해 명상을 하게하는 매력도 있어 국경을 초월하여 '지성인의 영원한 벗'으로 사랑받고 있다.[20]

우리나라에 차가 처음 도입된 것은 대개 삼국시대로 볼 수 있는데 불교의 전래와 함께 우리나라에 들어온 차는 그 도입과 함께 외래적인 차 문화가 전해져 점차 한국 고유의 차 문화를 형성하여 불교와 함께 이어져왔으며 여러 시대

....................................

고른 불로 끓인 차향이며, 청향은 알맞게 제다한 차에서 나는 향, 순향은 차의 겉과 속이 고루 익은 차향을 말한다. 차맛은 달고 부드러운 것이 가장 좋고, 쓰고 떫은 것은 좋지 않다.

20) 다산 정약용은 걸명소(乞茗疏)에서 차 마시기 좋은 때로 아침 안개가 피어날 때, 뜬구름이 맑은 하늘에 희게 날 때, 낮잠에서 갓 깨어날 때, 밝은 달이 푸른 시냇물에 드리워져 있을 때를 말했다. 허차서의 다소(茶疏)에서는 마음이나 몸이 한가할 때, 시를 읽고 피로할 때, 생각이 어지러울 때, 노래소리에 귀 기울이고 있을 때, 문을 잠그고 세상일을 피해 있을 때, 밝은 창가 맑은 책상 앞에 앉아 있을 때, 아름다운 벗과 애첩이 있을 때, 벗을 방문하고 돌아왔을 때, 햇빛이 화창하고 산들바람이 불 때, 가볍게 가는 비가 내릴 때, 조그마한 서재에서 향을 피울 때, 연회가 끝나고 손님이 돌아간 뒤, 외로이 떨어져 있는 한가한 절에 갔을 때를 차 마시기 좋은 때로 들었다.

를 거치는 과정에서 쇠퇴하기도 하고, 발전하기도 하면서 현재까지 전해지고 있다. 최근 웰빙 열풍으로 건강에 대한 관심이 높아지면서 녹차의 효능이 새로이 각광받게 되었다. 노화 억제, 항암 효과, 중금속과 니코틴 해독, 체질의 산성화 예방 등의 효능이 있는 것으로 알려지면서 녹차의 소비가 증가하게 되었고, 서양의 커피문화에 가려있던 동양적인 차 문화가 활성화되는 계기가 되었다. 차에 대한 관심이 높아지면서 차를 음용하는 것뿐만 아니라, 다도나 차를 이용한 일련의 모든 활동을 차문화 활동이라 할 수 있다. 즉 차 문화 활동이란 차나무에서 잎을 따서 차를 만들고 물을 끓이고 찻잎을 우려 마시기까지의 모든 정신적 물질적 양식이다. 여기에는 차 마시는 법·다도사상·행다·찻잎·다구 만들기·차축제 등의 모든 것이 포함된다. 이러한 문화활동은 차를 문화콘텐츠로 접근하여 연구하고 응용하는 것을 가능하게 하는 하나의 요소이다.

차는 마시는 단순한 음료가 아니라 오감을 동원하여 마시는 일종의 문화행위라고 할 수 있다. 귀로는 찻물 끓는 소리를, 코로는 향기를, 눈으로는 차의 색깔을, 입으로는 차의 맛을, 손으로는 찻잔의 감촉을 즐기기 때문이다. 차의 맛은 '풍미(風味)'라고 했으며, 대체로 '달다(감칠맛)'는 표현을 많이 했다. 김시습(金時習)은 "솥 속에 달콤한 차가 황금을 천하게 한다."고 했으며 신위(申緯)도 "좋은 차맛은 달다."고 했다. 차의 맛을 결정하는 성분으로는 달고 감칠맛 나는 아미노산류, 쓴맛 나는 카페인, 떫은맛의 탄닌 외에 단맛의 당류, 신맛의 유기산류가 있는데 이러한 것들이 복합적으로 어우러져 독특한 차 맛을 내게 된다. 또한 차의 맛은 차의 종류와 물맛, 온도, 우려내는 시간 등에 따라 다르므로 좋은 차 맛을 얻으려면 세심한 주의와 정성을 요한다.

차는 담백하여 처음 마시는 이들에게 어떤 자극을 주지는 못한다. 그러나 꾸준히 마시다 보면 쓰고, 떫고, 짜고, 달고 등 다섯 가지 맛을 느끼게 된다. 이는 인생에서의 '희노애락고(喜怒哀樂苦)'를 자기 안에서 지혜롭게 하나의 향기로 승화시키는 훈련, 즉 인격수양으로 비교되기도 한다. 따라서 차는 그 나라의 혼이 담겨 있는 음료문화의 예술이라고 보아도 지나침이 없을 것이다. 각 나라마다 자기 국민들의 기호에 알맞은 제다(製茶) 방법과 그에 따른 각종차가 개발되어 있다.

우리나라의 차생활 예절정신에는 '중정(中正)'이 강조되었다. 이는 중국의 차생활 정신에서 강조하는 '중용(中庸)'이나 일본에서 강조하고 있는 '화(和)'와

도 상통한다. 또 차는 그 은은한 색, 향, 미가 사람을 사색의 숲으로 인도해 명상을 하게 하는 매력도 있어 국경을 초월하여 '지성인의 영원한 벗'으로 사랑받고 있다.

우리나라에 차가 처음 도입된 것은 대개 삼국시대로 볼 수 있는데 불교의 전래와 함께 우리나라에 들어온 차는 그 도입과 함께 외래적인 차 문화가 전해져 점차 한국 고유의 차 문화를 형성하여 불교와 함께 이어져왔으며 여러 시대를 거치는 과정에서 쇠퇴하기도 하고, 발전하기도 하면서 현재까지 전해지고 있다. 최근 웰빙 열풍으로 건강에 대한 관심이 높아지면서 녹차의 효능이 새로이 각광받게 되었다. 노화 억제, 항암 효과, 중금속과 니코틴 해독, 체질의 산성화 예방 등의 효능이 있는 것으로 알려지면서, 녹차의 소비가 증가하게 되었고 서양의 커피문화에 가려있던 동양적인 차 문화가 활성화되는 계기가 되었다. 차에 대한 관심이 높아지면서 차를 음용하는 것뿐만 아니라 다도(茶道)나 차를 이용한 일련의 모든 활동을 차문화 활동이라 할 수 있다. 즉 차 문화 활동이란 차나무에서 잎을 따서 차를 만들고 물을 끓이고 찻잎을 우려 마시기까지의 모든 정신적 물질적 양식으로 여기에는 차 마시는 법·다도사상·행다·찻잎·다구 만들기·차축제 등의 모든 것이 차 문화 활동에 포함되므로 이러한 문화활동이 차를 문화콘텐츠로 접근할 수 있는 하나의 요소가 된다.

4 한중일 삼국의 차문화

한중일 삼국의 차문화는 서로 영향을 미치며 형성, 발전되었다.[21] 차의 원산지인 중국에서 한국과 일본으로 문화가 전래되어 제다법(製茶法)과 음다법(飲茶法)이 동일하거나 유사한 방법으로 이루어졌기 때문이다. 떡차(餠茶)를 주로 마시던 시대에는 삼국이 공히 떡차를 가루내어 끓여 마시는 자다법(煮茶法)이 행해졌고, 단차(團茶)[22]를 주로 마시던 시대에는 가루차를 저어서 마시는 점다

..

21) 이하는 이경희, 2007: 217−220을 토대로 수정·보완하였다.
22) 단차를 마실 때에는 가루를 내어 다완에 넣고 솔로 거품을 내서 마셨다. 이러한 음다법을 점다법(點茶法)이라고 한다.

법(點茶法)이 이루어졌으며, 잎차(散茶)[23]를 주로 마실 때에는 다기에 차를 우려서 마시는 포다법(泡茶法)이 행해졌다. 우리나라는 당나라로부터 차문화를 받아들인 후에,[24] 일본은 송나라로부터 차문화를 받아들인 후에,[25] 삼국이 비슷한 음다 풍속을 누려왔다.

중국의 영향으로 한국과 일본에 차문화가 형성된 후 15세기 연간까지는 삼국이 유사한 차문화를 누리면서 차에 대한 인식도 다르지 않았다. 그것은 차가 인간의 육체와 정신을 건강하게 해주는 약과 같은 것이라는 일관된 생각이었다. 우리나라 다시문(茶詩文) 곳곳에서 차의 효능을 서술하고 있지만, 특히 최초의 다서(茶書)라고 할 수 있는『다부(茶賦)』[26]에서 '차는 목마름을 해소해주고, 가슴의 울분을 풀어 주며, 간과 폐가 찢어지는 숙취를 해소해주는 등 5가지 공(功)이 있고, 사람의 마음을 편안하게 하고, 기운을 맑게 하며, 병을 낫게 하고, 장수하게 하는 등의 6가지 덕(德)이 있다'고 하여 당시에 차를 의약이나 양생의 방편으

23) 찻 잎을 찌거나 덖어서 만든 차이다. 제다공정 중에 찻잎의 수분이 줄어 들어 잎이 말려 있지만 물을 부어 우리면 제다 이전의 잎모양이 살아나기 때문에 잎차라고 한다. 잎차를 마실 때에는 다관에 차와 물을 넣고 우려서 마신다. 이러한 음다법을 자다법(煮茶法)이라고 한다.

24) 우리나라에서는 '신라흥덕왕 3년(AD 828)에 당나라에 사신으로 갔던 대렴이 돌아오는 길에 차종자를 가져와서 이를 지리산에 심었다. 入唐廻使大廉 持茶種子來 王使植地理山(김부식,『三國史記』제10권, 新羅本紀 제10권, 42. 興德王 3년 12월)'라는 기록에 의거하여, 이 때를 차문화의 발단으로 보고 있다. 또한 차는 중국 운남성일대가 그 원산지로서 A.D. 48년경에 가야국 김수로 왕비가 된 허황옥 일행에 의해 처음으로 전래되었다는 주장도 있다(월간조선 2004년 4월호 "金秉模의 考古學여행 ⑦ 韓民族의 뿌리를 찾아서" 中에서. <神井記>『普州東里鐘地靈出奇氣, 振人傑出英聲. 許族早居于斯, 長傳佳話, 其宅後山如獅, 前原似錦, 崖下井水淸冽旋汲旋盈, 大旱不竭, 東漢初, 許女黃玉姿容秀麗, 智勇過人…(중략)』

25) 일본에서는 선승(禪僧) 에이사이(榮西, 1141~1215)가 1191년에 송나라에서 차씨를 가져와 심으면서 차문화가시작되었다는 중국 차문화전래설을 공식적으로 인정하고 있다. 우리나라에서는 백제의 귀화승인 행기가 일본에 차씨를 심었다는 설을 인용하여 일본의 차문화가 한국에서 전래되었다고 주장하는 사람도 있지만, 백제 차문화에 대한 정확한 기록이 아직 발견되지 않고 있는 상황에서는 이를 강력하게 주장하기가 어려운 실정이다.

26) 이목(李穆, 1471~1498)이 지은 글이다. 그는 '차가 사람에게 유익하여 그 끼친 공이 크지만 이를 찬양하는 이가 없으니 큰 잘못을 저지른 것과 같다'라고 쓰고 있다. 끽다양생기(喫茶養力生記)』에서 '차는 양생의 선약(仙藥)으로 수명을 연장하는 묘술(妙術)이다. … 사람들이 차를 채취하니 장수한다. … 차는 고금의 기특한 선약이다'라고 하였다. 이러한 정황으로 보아 우리나라와 일본에서 당시까지는 차를 약이라고 생각하고 있었음을 알 수 있다. 중국에서도 이와 다르지 않아 당나라 시인 이백(李白)은「친족조카인 중부스님이 옥천선인장차를 기증한 데에 보답하면서(答族侄僧中孚贈玉泉仙人掌茶序)」에서 "옥천의 진공이차를 자주 채취해서 마시니 나이가 팔십여세인데도 안색이 도화(挑花)같다. 차를 마시면 회춘할 수 있고 시든 것을 되살아나게 할 수 있다"라고 쓰고 있다.

로 인식하고 있음을 알 수 있다.

그러나 14~15C 연간부터 삼국의 음다 풍속이 변하고 상점들이 나타나기 시작하였다. 중국에서는 차문화의 종주국답게 음다풍속이 꾸준히 이어져오면서 약용 인식이 계속 되었지만, 일본에서는 당시 지배계층이었던 무사들에 의해서 다도의식으로 정립되어 사교문화의 방편으로 자리잡고, 우리나라에서는 차문화가 약화되어 일부 문인, 승려들 사이에서 풍류 차문화로 자리 잡았다. 이러한 차향유 인식은 각 국에서 선호하는 다기[27]의 형태나 기능에 그대로 내재되어있어 흥미롭다. 중국에서는 명대만력(萬歷, 1573~1619) 연간에 자사호(瓷砂壺)[28]가 탄생하여 양생인식이 더욱 강화되고, 일본에서는 조선의 분청자기를 채택하여 찻자리의 미학을 극대화시키는 현상이 일어났다. 이로써 중국에서는 자사호가, 일본에서는 분청다완[29]이 대표적인 다기로 자리잡게 되는데, 자사호는 양생인식이 두드러지는 다기이며, 일본에서 분청다완을 선호하는 것은 사교차 문화의 잔존으로 해석할 수 있다. 우리나라에서는 그때부터 차문화가 쇠퇴했기 때문인지 '다기'라는 인식이 없었던 것으로 보인다.[30]

.......................................

27) 다기(茶器)에는 언제나 무애와 무심의 아름다움이 있다. 불법에서는 흔히 '적(寂)'이라는 말을 쓰는데 이는 그저 쓸쓸하다는 단순한 뜻이 아니며, 그 무엇에도 집착하지 않는 마음을 뜻한다. 맑은 마음은 마음의 솔직성을 뜻하며 불교에서는 이를 '여(如)'라 한다. '여'란 인위적으로 교정되지 않은 그대로의 모습을 말한다. 다기에는 이러한 '여'가 현저히 나타나 있다. 다도(茶道)에는 고요와 적막이라는 말을 흔히 쓰는데, 이것은 다름 아닌 관조적인 '적(寂)'의 아름다움을 지칭하는 것이다(권영걸, 한국문화의 공간기호학적 해석).

28) 차를 우릴 때 사용하는 주전자 같은 모양의 다기를 한국에서는 '다관'이라 하고, 중국에서는 '차호'라고 발음한다. 자사호는 중국 강소성(江蘇) 의흥(宜興)에서 발달되었기 때문에 '의흥 자사호'라고도 불린다.

29) 말차를 마실 때 사용하는 다완을 순수한 우리말로 '찻사발'이라고 하고, 일본에서는 '자왕'이라고 하는데 여기서는 한국 사람들이 보편적으로 사용하는 '다완'으로 통일한다. 다완을 '찻잔'이라고 얘기하지 않지만 '차를 마실 때 사용하는 잔'이기 때문에 찻잔의 범주에 넣는다.

30) 예로부터 차의 종류에 따라 이용하는 다기를 달리 했다. 떡차 시대에는 청자 계통의 다기가 주로 사용되었고, 단차 시대에는 청자나 천목다기가 주로 사용되었으며, 잎차 시대에는 백자가 주로 사용되었다. 그것은 차와 다기 색깔의 어울림을 고려하여 미적 정취를 극대화시키기 위한 장치였다. 다갈색인 떡차는 청자에 넣어서 푸른 빛이 감도는 차의 색깔을 연출하였으며, 우유빛이 나는 단차는 검정색의 천목다기에 넣어서 흑백의 대비를 즐겼다. 연록색이 나는 잎차는 백자에 넣어서 비취빛의 찻물을 만끽했다. 차의 맛과 향뿐만 아니라 시각적으로 보이는 색깔까지 고려하면서 인간이 느낄 수 있는 갖가지 심미적 감각을 모두 충족시키려 했던 것이다.

⑤ 차문화 중흥의 인물

1) 초의 장의순

초의(1786~1866)는 15세에 불문에 출가한 수행자로서 일생동안 본분 외에 직접 차나무를 심어 가꾸고 차잎을 따서 만들어 음용하던 차승이었다.[31] 초의가 살았던 18~19세기의 조선 사회는 임진왜란과 병자호란을 겪은 후 대내외적으로 안팎의 변화를 겪으며 기존의 성리학적 질서체계가 붕괴되어가던 시기였다.[32] 초의 또한 다산(茶山) 정약용, 추사(秋史) 김정희 등 당대의 뛰어난 진보적 석학들과의 폭넓은 교유를 통해 새로운 역사의식에 눈뜨며 실학사상을 수용하게 되었다.

차와 불교는 모두 중국을 통해 한반도에 전래되었다. 불교문화권인 통일신라를 거쳐 고려시대에는 왕실의 보호 아래 선종(禪宗)이 수용되며 그 선불교문화권 속에 차문화 역시 널리 보급되었다. 조선시대에 들어와서 억불숭유정책 아래 불교문화가 위축되었지만 차문화는 일반 민가의 제례의식에 '차례(茶禮)'문화로서 깊이 뿌리내려졌다. 그러나 조선후기 사회경제적 붕괴와 함께 뒤따르는 민란의 소요 속에 차문화는 피폐해졌고 일부 산사의 수행승들을 중심으로 면면히 이어오는 양상을 지니게 되었다.

초의는 신학풍의 배경하에 『선문사변만어(禪門四辨漫語)』[33]와 『동다송(東茶頌)』[34]을 저술하여 차선일미론(茶禪一味論)을 주창했다. 초의의 다도사적 가치와

31) 이 부분은 채원화, 2006을 주로 참조하였다.

32) 특히 청(淸)에 대두한 고증학(考證學)의 영향으로 '실사구시'적인 실학사상이 새롭게 팽배했다 실학사상은 중국 중심의 성리학적 세계관을 극복하려는 데서 시작하여 사회모순을 해결하기 위해 등장한 사회개혁론이다. 이 개혁적인 신 학풍은 서산대사 이래로 간화선(看話禪) 일변도인 조선의 불교계에도 큰 영향을 끼쳤다.

33) 초의는 체(體)와 용(用), 부처와 중생, 선(禪)과 차(茶)가 대립적 구조가 아닌 평등한 한 가지(一味)로 파악했다. 그 당시 조선 禪門의 수장이던 선운사의 백파긍선(白坡亘璇)(1767~1865)이 『禪門手鏡』을 저술하여 조사선(祖師禪) 여래선(如來禪) 의리선(義理禪)의 세 등급으로 나누어 근기에 따른 우열을 논하자, 禪이란 마음을 닦는 공부로서 우열을 논할 것이 못됨을 지적했다.

34) "동다송"은 초의가 1837년에 저술한 것이다. 정조(재위 1776~1800)의 부마인 해거도위(海居都尉) 홍현주(洪顯周. 1793~1865)가 진도부사인 북산도인(北山道人) 변지화(卞持和)를 시켜 초의에게 차도를 물어와 짓게 된 것임을 알 수 있다. 동다송은 판본으로 출간되지 못한 채 필사본으로 대흥사의 박영희 스님이 소장하고 있었는데 1973년 8월에 서울 보련각에

의의는 1세기 후에 후학 효당(曉堂)35)에 의해서 처음으로 대중에게 알려졌다. 효당은 초의를 '한국의 차성(茶聖)', '한국의 육우(陸羽)', '한국 차도의 중흥조'로 자리매김하고 초의의 차서인 『동다송』을 '한국의 다경'이라고 극찬 하면서 그 역사적 의의를 부여했다.

초의의 실학사상 수용에 가장 많이 영향을 준 사람은 다산 정약용 (1762~1836)과 추사 김정희(1786~1856)다. 다산은 신유사옥으로 18년간 강진에 유배되어 있는 동안 고성사, 백련사, 대둔사의 승려들과 교유했다. 승려들과의 교분 속에 다산은 차와 선에 접했다. 다산은 다선삼매 속에서 선심(禪心)을 이야기하고 스스로 호를 다산(茶山), 자하도인(紫霞道人), 차옹(茶翁) 등으로 불렀다. 다산은 차를 마실 줄 모르는 민족은 망한다고 갈파했고 우리 민족이 차를 즐기지 않음을 개탄하며 차의 역사를 상고하여 한국에서 차를 처음으로 재배한 곳이 지리산 화개동임을 밝히기도 했다.

초의는 다산보다 24세 연하로서 유학과 시를 진보적 실학자 다산에게서 직접 가르침을 받았으니 실학사상을 수용하게 되었음을 짐작할 수 있다. 또한 초의는 추사 김정희36)와도 차와 선과 시 등을 통해 42년간이나 교유한 절친한 벗이었다. 추사의 신학문관은 초의에게 전해지고 초의와 추사는 선운사의 백파노승을 상대로 선론을 전개하는 데 견해를 같이 했다. 추사가 초의에게 보낸 서신은 거의 차와 선에 관한 내용이고 그들의 교유는 추사가 제주도로 9년간 유배되어 있는 동안에도 변함이 없었다. 추사와 초의는 선(禪)이나 시, 글씨와 그림, 다도(茶道) 그리고 사상적인 면에서나 기호적인 면 등에서 공통의 취향과 지향이

서 출판한 효당이 저술한 "韓國의 茶道" 중의 부록으로 원문과 번역이 실려 처음으로 일반에게 소개되었다.

35) 개화기 때 태어난 효당(曉堂)의 일생을 통한 차문화 복원노력은 오늘날의 현대인들로 하여금 민족의 전통 차문화에 관심을 갖고 차생활을 하도록 하여 차(茶) 대중화의 길을 열었다. 효당은 한국최초의 다도 개론서인 『한국(韓國)의 차도(茶道)』를 저술하여 처음으로 일반대중에게 우리 차문화를 알렸고 '한국차도회'라는 최초의 차동호인 모임을 조직하여 대중적 활성화를 꾀하였으며 또한 제다법을 전승시켜 우리 차맛의 우수성을 입증케 하였다.

36) 로얄 패밀리였던 추사는 노론당계의 명문출신으로 부친 김노경(金魯敬, 1766~1804)을 따라 중국 연경에 자주 드나들며 淸의 새로운 문물을 접해 받아들였고 신학문인 고증학에 눈을 떴다. 추사는 대혜(1089~1163)의 看話禪을 선가의 고질적 병폐라고 공격하며 불교의 기초 경전인 『四十二章經』과 참선의 입문기초서인 『安般守意經』을 공부할 것을 일일이 고증하며 강조했다.

있었다. 두 사람의 교유관계는 추사가 초의에게 보낸 38통의 서신과 시 6수 그리고 초의가 추사에게 보낸 글 등에 잘 나타나 있다. 또한 추사의 부친 김노경(酉堂 金魯敬)이 초의의 처소인 두륜산 자우산방에서 하룻밤을 머물며 유천(乳泉)을 길어다가 차를 나누었음을 보아 초의와 추사 간의 오랜 교유에는 언제나 차의 향기가 스며 있었다. 또한 초의가 절친했던 동갑내기 추사 김정희를 위로하기 위해 1843년에 제주도 유배지에서 6개월 동안 머물렀다. 훗날 그는 김정희의 죽음을 애도하여 완당김공제문(玩堂金公祭文)을 지었다(서명주, 2018). 초의와 추사는 동갑내기로서 선(禪)과 차(茶)와 시(詩) 등을 매개로 42년 동안이나 교유한 절친한 사이다. 초의는 자신보다 10년 먼저 타계한 추사에게 지어올린 초의의 제문에서 다음과 같이 말하고 있다.

> 슬프다. 사십 이년의 깊은 우정을 잊지 말고, 저 세상에서나마 오랫동안 인연을 맺읍시다. 생전에는 별로 자주 만나지 못했지만, 그대의 글을 받을 때마다 그대의 얼굴을 본 듯 하고, 그대와 만나 얘기할 때는, 정녕 허물이 없었지요. 더구나, 제주에서는 반년을 함께 지냈고 용호에서는 두 해를 같이 살았지요.
> 嗚呼四十二年 不渝金蘭交契 幾千百劫共 結香火因緣 別遠稀 遺書常遞 面紆降貴發語時 多忘形 瀛海慰半年 蓉湖 留兩載(『艸衣, 艸衣集』 下)

특히 그들의 차선수행일체론은 문자나 이론의 천착 혹은 좌선 위주의 사선에 머무는 것이 아니라 불 피워 차 끓여 마시고 꽃을 기르며 장 담그고 단방약을 만드는 등의 일상생활 속에서 진리를 구현하고 승화시켜 삶 전체에 작용한다는 실학사상에 바탕하고 있음을 알 수 있다. 진실로 초의의 차도는 실학사상을 수용하여 형성된 차선일미론인 것이다.[37]

초의는 30세(1816)에 처음으로 상경하여 추사 김정희와 산천 김명희, 금미 김상희 형제, 다산의 아들인 정학연과 정학유 형제, 자하 신위, 그리고 정조의 부마로 당 최고 유학자로 손꼽히던 해거 홍현주 등과 친분을 가지게 되었다. 이들과 차와 시, 서화를 통해 평생 동안 교분을 지속하였다. 대둔사에 머물며 여러 문인들과 서신을 주고받으며 교유하던 초의는 39세(1824년)가 되던 해에 『장자

37) 채정복, 『실학사상을 수용한 초의선사의 차선수행론』, 교불련논집 제11집, 한국교수불자연합회

(莊子)』「소요유(逍遙遊)」의 "뱁새는 깊은 숲에 둥지를 틀지만 나뭇가지 하나 차지하는 데 불과하다(鷦鷯巢於深林 不過一枝)"는 말을 따라 소박하고 욕심없는 선(禪)의 마음으로 두륜산 정상 아래에다가 일지암(一枝庵)을 건립하였다. 43세(1828) 때에는 지리산 칠불암에서 『만보전서(萬寶全書)』를 등초하여 돌아와 정서하여 2년 후에 『다신전(茶神傳)』을 펴냈고, 핵심적인 차 사상을 담은 『동다송』은 52세(1837) 때에 저술하였다. 초의의 다도에 대한 견해는 그가 저술한 『동다송』과 『다선전』, 그 외 차시 등을 통해 알 수 있다. 『동다송』의 내용과 특성을 중심으로 살펴보자.

첫째, 초의의 저술 태도가 고증적 실학적이라는 점이다. 초의 자신의 견해를 분명히 밝히고 있고 차를 따는 시기를 중국과 다르게 잡은 것도 초의 자신의 실제적 체험에 의한 것이다.

둘째, 초의의 차생활은 지극히 자연스럽고 검박한 실용성을 중요시하여 어느 구절에도 특별한 예(禮)나 형식을 요구함이 없다.

셋째, 차의 생장 입지여건, 생태적 특성과 약리적인 효능을 얘기하여 '실사구시'적 태도를 보인다. 즉 차나무는 과로나무와 같이 생겼으며 잎은 치자와 같고 꽃은 백장미와 같으며 꽃은 가을에 피어 은은한 향을 내는 데 따뜻한 남쪽지방에서 자라되 이슬 기운을 흠뻑 받고 아침안개를 받을 수 있는 깊은 골짜기 난석지대가 좋다고 했다. 또 차는 숙취를 풀어주고 잠을 적게 하며 머리 아픈 병을 고치고 몸속의 체하고 막힌 것을 뚫어주어 차생활을 오래하면 팔십 먹은 노인의 얼굴이 도리꽃처럼 고와져 장수하게 한다고 했다. 나아가 솔바람소리 일고 전나무에 비 떨어지듯 하는 찻물 끓는 소리를 들으며, 도력 높은 전문가의 솜씨로 내어주는 차 한잔은 감로나 제호보다 뛰어난 법열을 주며 차생활은 인간의 육정(희노애락해요)를 다스리는 데 으뜸이라고 했다.

넷째, 차생활 하는 데 따르는 실질적이고 구체적인 일들의 중요성을 얘기하고있다. 즉 차잎 따기, 차 만들기, 차 보관하기, 차기 다루기, 차 다려내기(우려내기), 물과 불 다루기 등등 실제적인 사항들을 조목조목 얘기했다. 특히 차를 우려낼 때 차잎의 양과 우려내는 시간을 잘 조절하여 간이 맞아 중정(中正)을 넘지 않아야 차맛이 건설하고 신령스럽다고 했다.

다섯째, 우리나라 차의 우수성을 드러내어 민족적 긍지를 고양시킨다. 우리나라에서 생산되는 차의 품질이 맛과 효능을 겸하고 있어 중국차보다 우수하며

동다송의 내용 체계

구분	송(頌)의 제목	협주(夾註)의 내용, 출전
제1송	受命嘉樹 천명을 받은 아름다운 차나무	
제2송	潤翠禽舌 비취빛 물총새의 혀와 같은 찻잎	① 차나무의 모습, 잎, 꽃, 개화시기, 향기 ② 이백, 시 「答族姪僧中孚贈玉泉仙人掌茶 竝書」
제3송	醍醐甘露 제호와 감로와 같은 맛을 가진 차	③ 염제, 『식경』 ④ 자상왕이 담제도인에게 차를 대접받고 감로(甘露)라고 함
제4송	解酲少眠 술을 깨우고 잠을 없애는 효능	⑤ 『爾雅』, 『廣雅』 ⑥ 『晏子春秋』 ⑦ 『神異記』
제5송	雷莢茸香 뇌협차와 용향차	⑧ 『異苑』 ⑨ 張孟陽, 「登高詩」 ⑩ 수문제의 두통 치료로 차가 널리 알려짐 ⑪ 각림사 지숭(志崇)의 3가지 차
제6송	百珍雋永 온갖 음식 중에 으뜸인 차	⑫ 당 덕종이 내린 녹화차(綠花茶)와 자영차(紫英茶) ⑬ 『다경』에서 차의 맛을 준영(雋永)이라 함
제7송	一染失眞 한번 오염되면 참됨을 잃는다	⑭ 용봉단차의 유래 ⑮ 『만보전서』
제8송	道人手栽 도인이 손수 차를 재배하다	⑯ 몽산 부대사가 왕께 바친 차 성양화(聖楊花), 길상예(吉祥蕊)
제9송	名茶雲月 유명한 운감차와 월간차	⑰ 소동파 시 ⑱ 『遯齋閑覽』, 다산 「걸명소」
제10송	東國兼兩 우리나라 차는 맛과 약효를 겸비함	⑲ 동다기(『東茶記』)
제11송	八耋還童 여든 늙은이가 젊음을 되찾음	⑳ 이백 시 ㉑ 蘇廙, 『十六湯品』
제12송	九難四香 차의 9가지 어려움과 4가지 향기	㉒ 『다경』, '茶有九難', 『만보전서』, '四香' ㉓ 지리산 화개동의 차밭
제13송	聰明四達 총명해져 사방으로 막힘이 없음	㉔ 「入朝于心君茶」 ㉕ 지리산을 방장산이라 칭함
제14송	綠芽雲根 푸른 찻싹이 돌틈에서 올라와 자람	㉖ 『다경』 다나무의 토양 조건 『萬寶全書』 차엽의 모양 ㉗ 『萬寶全書』 차엽 수확의 적기
제15송	體神中正 물과 차는 치우침 없이 어울려야함	㉘ 「造茶」편의 제다법, 「天栗」의 포다법 ㉙ 「泡法」의 포다법, 다도
제16송	身輕上淸 몸이 가벼워져 신선이 되는 기분	㉚ 진간재(陳簡齋) 시, 노동(盧仝) 시 「走筆謝孟諫議寄新茶」
제17송	道人雲月 도인의 찻자리는 구름과 달로 족함	㉛ 사람 수에 따른 찻자리의 격(格)

출처: 권정순, 2017: 56

우리나라 지리산 화개동이 깊은 골짜기면서도 난석지대라 차밭으로는 지극히 좋은 입지적 조건임을 말하고, 찻잎을 따는 시기에 있어서도 중국에서는 곡우절이 최상기라고 하지만 초의 자신의 경험에 의하면 우리나라는 입하절 전후가 최적기라고 하여 우리나라의 독자적인 입장을 밝히고 있다. 이것은 초의가 무비판적으로 중국 측의 견해를 수용하지 않고 구체적이고 실제적인 경험을 토대로 하여 차생활을 했음을 알 수 있다.

여섯째, 초의의 차도는 체용합일론(體用合一論)이다. 초의는 차란 물의 정신이고 차에 쓰이는 물은 차의 몸(體)인데 참된 물이 아니면 그 선기(禪氣)를 나타낼 수 없고 참된 차가 아니면 그 몸을 알 수 없다고 하며 비록 체(體)와 선(禪)이 온전해도 중정(中正)을 넘지 않아야 차맛이 간이 맞아 건실하고도 신령스럽다고 했다.

일곱째, 차도의 극치를 구체적이고 즉물적이며 실질적인 차의 맛에다 두고 있다. 차가 간이 맞을 때 건실하고 신령스러운 차의 中正을 이루는 것이라고 했다.

여덟째, 초의의 차도는 적의주의(適意主義)이다. 자연 속에 홀로 앉아 밝은 달과 흰 구름을 벗 삼아 차를 마시는 것이 도인의 가장 뛰어난 차자리라고 말하고 있기 때문이다.

2) 의재(毅齋) 허백련(許百鍊)

의재 허백련 선생은 소치 허련의 집안으로, 초의 스님의 제자라고도 할 수 있으며, 차를 그렇게 배웠다. 조선조 말 정승 무정 정만조 선생이 진도에 유배왔을 때, 8~9년 정도 그 분에게서 한학을 배우고, 차를 마셨을 것이다.[38] 그의 제자 정병춘 박사가 전국 차생산지를 조사하다보니 진도에도 자생 차나무가 있었다고 한다. 무정 정만조 선생이 일본 가서 법을 공부하라고 하여 원래 법을 공부하러 갔으나, 법을 공부하다보니 맘에 안 맞아서 중단하고, 그림 공부를 하였다. 의재 선생이 세우신 학교에서 3년간 농업 공부를 했던 제자 정병춘은 밤을 새면서 선생과 세상 돌아가는 이야기를 종종 하였다. 정선생은 공무원 생활 중

38) 허백련 선생의 제자 정병춘 박사의 증언

토요일마다 완행열차 타고 올라와서 저녁마다 춘설헌에서 같이 자면서, 많은 것을 여쭤 보았다. "일본에서 법 공부했더라면 초대 대법원장했을 텐데, 왜 그만두었습니까"라고 물으니, "법을 공부하면 법을 지키려고 해야 하는데, 법하는 사람이 법을 안 지키고 빠져나갈 연구를 하더라. 그래서 법을 집어치워버리고, 그림을 했다"고 말씀하셨다고 한다. 의재 선생은 그림에 천부적 자질을 타고 났다. 일본에서 화구만 들고 중소도시 돌아다니면서 전람회하면서 돈을 모았다. 그때 일본에서 차를 마시는 훈련을 했을 것이다. 일본은 집집마다 차를 마시니까. 31살 때 그림을 그려 조선전람회에서 1등 없는 2등을 해서 일약 거물이 되었다. 의재 선생이 증심사에 와서 보니, 최흥종 목사가 있고, 일본 사람 오자끼가 증심사 옆에 차밭을 운영하고 있었다. 오자끼는 보성에서 금광을 하다가 안 되어서 증심사 옆으로 와 차밭주인 최면장에게 돈을 주고 차밭을 사서 차를 생산하기 시작하였다.[39] 국내에 있는 일본 사람들에게 차를 팔고, 나머지는 중국에 수출하였다. 해방 이후 일본사람들이 일본으로 돌아간 후 차밭을 파서 밭을 만드니, 의재 선생이 적산관리처에 가서 일본 사람이 하던 것을 인수받아 관리하였다. 의재 허백련과 오방 최흥종 목사가 공동으로 관리했지만, 주민들은 반대했다고 한다. 의재 선생은 차를 만들어 정치인들을 찾아다니며 차를 팔았다. 예절이 무너진 것은 우리 전통 차례 문화가 계승되지 못한 것이니, 과거 역사에서 제사를 지낼 때에도 차를 올렸고 초의선사 글에도 '다도'가 나오는데, 차문화가 사라진 것은 정치인 타락이 그 원인 중의 하나라고 보았다. 의재는 차를 만들고 그림을 그려서 정치인들에게 갖고 갔다. 그렇게 차를 팔고 그림을 팔아 만든 돈으로 광주농업기술학교를 무료로 운영했다. 우리 농업 기반이 취약해 가난하고 배고프다고 판단한 것이다. 그는 단기간에 농촌에 기술자를 양성하여 식량을 자급자족할 수 있도록 하고 싶었다. 덴마크 국민고등학교 달가스를 벤치마킹했다. 최흥종 목사와 의재 허백련이 농업기술학교를 공동 운영했다. 24년 동안이나 학교를 운영하면서 운영자금이 떨어지면 그림을 갖다 팔고 차를 만들어 팔았다. 여러 번 문닫을 위기를 넘겼다. 대단한 집념이었다. 절대로 정부에서는 지원을 받지

[39] 우리나라에서 근대적 산업으로 녹차가 재배된 것은 일본 돗토리현 출신 오자키라는 일본인이 광주 무등산 자락에 만든 무등다원이 최초였다. 이후 1940년 ㈜간사이 페인트가 보성에 다원을 조성했는데 이것이 1957년 대한다업으로 바뀌게 된다. 의재 허백련은 증심사 주변의 차밭을 인수하게 된다.

않았다고 한다. 왜냐면 정부 돈을 지원 받으면 정부가 하라는 대로 하게 된다면서, 주관대로 하고 싶다고 정부지원을 거부하였다. 의재 선생이 돌아가시던 해에는 농업학교 학생이 1명이었다. 옆에서 '선생님, 미술학교를 하든지 바꿔야 합니다'라고 하면, '단 한 사람이라도 교육받을 사람이 있으면 나는 문을 안 닫겠다'고 하는 철저한 사명의식이 있었다. 의재 선생은 차 보급 운동을 열정적으로 했다. 차생활문화 확장을 위해 노력을 했다.

의재 허백련의 철학사상, 다도사상을 요약하면 홍익인간 사상이라고 할 수 있다. 돌아가시기 전에 '홍익인간'이라는 서예 글씨를 17장 써놓고 돌아가셨다고 한다. 그는 무등산에 '천제단'을 만들었다. 지금은 광주민학회에서 10월 3일 개천절 행사를 한다. 원래 그 자리에 있던 것을 찾아서 조그맣게 단을 쌓고, 개천제 행사를 했다. 도포자락를 휘날리면서 동쪽 하늘을 향해 크게 애국가를 4절까지 불렀다. 그는 도인다운 기개를 가지신 분이었다. 의재 선생은 애국자이다, 철학자, 교육자, 차인(茶人)이다. 자기가 생명이라고 생각하는 하늘제사 받들고 배불리 먹는 국민을 보고싶어 했다. 홍익인간 사상이 평화로운 세상을 만드는 좋은 사상이니 후세에 계승시키고 싶다. 아름다운 세상, 꿈이 이뤄지는 그림을 그리고 싶다고 하였다. 의재 선생은 철저하게 자기관리를 했다. 차생활 명상을 통해 자기관리를 했다. 광주정신, 무등의 정신으로 의재의 철학과 사상이 중요한 가치가 있다. 의재 허백련의 차생활 정신을 이어가야 할 필요가 있다.

의재 허백련(1891~1977)은 주로 전통적인 화풍의 산수화와 문인들의 의취가 담긴 사군자류의 화조화를 즐겨 그린 근현대의 대표적인 한국화가이다(이선옥, 2016: 333).

허백련은 무등산 천제단(天祭檀)을 민족의 제단으로 신성시 하고 이곳에 단군신전을 건립하여 민족 긍지의 구심점을 마련하고자 앞장섰다. 유교이념에 의하면 천자인 중국 황제만이 천제를 올릴 수 있고, 제후국인 조선왕조는 천제를 올릴 수 없고 오직 큰 산과 큰 물에 제사를 올리는 산천제(山川祭)만 거행하였다. 일제 강점기 때 관계 당국은 우리의 민족혼을 말살하기 위해 무등산 천제단을 흔적조차 없이 허물어 버리고 말았다. 특히 이 일대의 임야를 조선총독부의 소유로 두어 민족의 자존심에 상처를 입혔는데, 이를 분통히 여긴 광주 어른들이 이곳을 우리의 것으로 하기 위하여 기금을 모아 광주청년회의 이름으로 매수하여 민족의 자긍심을 회복하였다(박선홍, 2008: 169). 허백련은 천제단 복원사업

을 추진하기 위해 1969년 서울 조흥은행 화랑에서 기금 마련을 위한 한국화 개인전을 열고 여기서 얻어진 당시 돈 5백여만 원을 기금으로 희사하여 '무등산 개천궁 건립추진위원회'를 발족시켰다. 허백련은 일제 강점기 때 연진회를 조직하여 회원들과 문화운동을 펼쳤는데, 그 일환으로 천제단을 복원하였던 것이다(김덕진, 2013: 157).

3) 한국제다 서양원 회장

해방 후 근대 한국 차산업을 중흥시킨 이는 한국제다의 서양원 대표라고 할 수 있다. 그는 1931년 전남 광양 골약면에서 출생하여, 1950년대 중반 부산에서 회사(구 한국전력)에 다닐 때 장흥에 살던 장인어른의 도움으로 부산 알루미늄 회사에 금속착색제로 차를 납품하면서 차와 인연을 맺기 시작하였다. 1951년 한국전쟁 한 가운데서 차를 만들기 시작한 한국제다 서양원 회장은 젊어서 지금 한전 전신 가운데 하나인 남선 합동전기회사에 다녔다. 그때 거래처 가운데 흔히 양은냄비, 양은주전자라고 부르는 노란 양은그릇을 만드는 알루마이트 공장이 있었다. 그곳에서 그릇에 물을 들이는데 홍차를 쓰는 것을 보고는 '사업이 되겠구나!' 하고 판단했다. 그는 고향 광양에 수대를 이어온 이천 서씨 가문에서 어려서부터 주변 백운산이나 뒷산에서 자생하고 있는 차나무의 잎을 아버지 서경흠과 집안어른들이 어린 찻잎만을 따서 찌고 말려서 두통이나 설사 등에 상비약으로 차를 달여 마셨으며, 직접 찻잎을 따서 찌고 말리거나 발효시켜 차로 만드는 과정에 직접 참여하였던 것이 바탕에 깔려 있었다. 이렇게 고향에 작설차 나무가 있어서 인이 박히게 먹었기 때문에 찻잎을 바로 알아볼 수 있었기에, "홍차를 공업용으로 쓰는 방법을 터득해 6년 동안 납품을 했습니다. 홍차는 세계 3대 기호음료에 들어갈 만큼 많이 마시는 음료입니다. 그러나 식음료로 처음 만들 때는 차를 만들어도 팔 데가 없어서 공짜로 퍼주면서 시장을 만들었어요."(현대불교, 2012.6.16).

1957년에 형님이 사시던 순천시 인제동에 <한국홍차>라는 회사를 설립하여 발효차와 녹차를 제조하였는바, 훗날 <한국홍차>가 <한국제다>로 되었다. 부산 등의 도시에 약방이나 상점 등에 차를 팔기 시작하면서 본격적인 차사업을 시작하였다. 1957년 부인 김판인과 혼인하여 장흥에서 약재상을 운영하

던 장인 김봉희에게 차 제조방법을 전수받았다.

그는 1960년대 초 우리나라 야생차 발굴의 필요성을 느끼고 전국의 야생차밭을 17년간 답사하면서 그 결과 200여 곳의 차나무 자생지를 발굴하였다. 이렇게 본격적으로 한국의 차를 연구하기 위하여 야생차밭을 몸소 답사하고 보호하고자 노력하였다. 당시 전승되던 반발효차인 황차와 가루차(말차)에 대한 고전문헌이나 제조방법을 찾기가 힘들었으며, 차의 산지 또한 전국 곳곳에 흩어져 있어, 그 자료를 구하기 위해 전남 일대의 200여 곳을 직접 답사하여 자생차밭의 위치 및 분포상황을 기록하고 지도를 만들어 이곳에서 찻잎을 납품받아 차 제조를 하였다.

차근차근 성장가도를 달리던 70년대 초, 정부의 농특사업으로 전남 보성군에서는 차를 보성 농특산물로 정하고 보성지역 480ha에 다원 조성을 장려하여 차농사를 독려하다 7년 후 차 생산기에 들어 커피의 유입에 따른 어려움으로 수요가 줄어 다엽 수매를 외면해 판로가 막히자 생계가 막막한 차농가들은 서양원 회장에게 매달렸다. 서 회장은 10년 동안 보성 농가 차를 전량 사주기로 약속하였다. 보성지역 다원 농가 57세대와 1973년부터 1984년까지 10년간 전량 수매해주는 조건으로 한국제다와 계약을 체결하여, 전통차류의 맥을 이어가는 한편 현재 보성녹차의 명맥을 유지하는 기반을 조성하였다. 그때 돈으로 450만원을 전도금으로 줬다.

서양원은 대부분의 찻잎을 수매에 의존함에 따라 품질의 저하, 적기 제다의 어려움 등으로 차산업 발전에 지장을 줄 수 있다고 생각했다. 그리하여 1972년 전남 장성군 남면 산 57번지와 1979년 전남 영암군 덕진면 운암리 143-1번지, 전남 해남군 해남읍 연동리 산 23-1번지에 대규모 자체 직영 다원을 조성하여 과학적인 다원 관리와 국제경쟁력을 확보하고, 광주와 영암공장에 위생적인 첨단 시설을 이용하여 산업적으로 발전시키는 데 공헌을 하였다. 기존 증차의 전래 제조방법은 시루에 찻잎을 쪄서 솥에 덖거나 하여 잎차의 형태나 고형차의 형태로 만드는데, 이는 수작업의 비효율성과 장기 보관시 산화에 따른 품질저하 등으로 인해 산업화가 힘들다고 보고, 차산업화가 가능하고 생산의 효율성을 증대하고자 증열기계 및 생산설비를 도입하여 차산업화의 초석을 이룩하였다. 이를 토대로 한국차인연합회로부터 2000년 올해의 명차상을 수상했고, 2000년 10월에는 중국국제차박람교역회 협찬 국제 명차평심위원회로부터 국제명차명예상

을 수여받는 등, 권위있는 차 품평대회에 입상하여 외국의 바이어들과 세계 전문가들에게 좋은 평가를 받았다. 또한 2004년에는 제2회 국제차문화대전에서 주최한 소비자가 뽑은 맛있는 차 설문조사에서 가장 맛있고 인기있는 차로 선정되기도 하였다.

반발효차의 국내생산이 전무하던 1980년대에 국산차의 전통성과 다양성의 확보를 위해 <우룽차(오룽차)>란 품명으로 황차를 연구 개발하여 전래의 제다 방법을 재현하고 더욱 발전시켜 중국의 우룽차와 다른 우리나라만의 독특한 맛과 향의 차를 개발하여 산업화하였다. 지금으로부터 40여 년 전 그 누구도 말차의 재현을 시도하는 사람이 없었다. 우리 말차의 역사는 신라시대까지 거슬러 올라가지만 소수의 동호인들만이 수입산 일본 말차를 즐길 뿐, 생산자는 전무한 상태였다. 우리 선조들은 여러 가지 가공방법으로 제다를 하여 즐겨왔는데, 우리의 가루차는 다른 녹차류에 비교하여 거의 불모지나 다름없었다. 그러나 언제까지 일본산 말차에 의존해서 우리의 차문화를 일본의 것으로 오인받게 할 수는 없는 일이었다. 그것은 남도 땅에서 차를 생산 보급하고 또 차의 맥을 면면히 이어 내려온 사람으로서 자존심이 걸린 문제였다. 그리하여 당시 차를 생산하던 생산자들 그 누구도 생각을 하지 못했던 말차 생산을 꿈꾸게 되었는데, 재현하는 과정에서 어려움이 많았다. 우선 제다에 관한 문헌자료가 빈약하여, 서양원 본인 스스로 수십 차례의 시행착오를 거쳐야 했고, 1960~1970년대에 오늘날 근대차의 효시라고 할 수 있는 효당 최범술 스님과 초의선사의 법손인 응송 스님, 그리고 한웅빈 선생으로부터 가루차와 관련된 제다 기술과 지식을 지도 받아 황차와 말차에 대한 제다법을 발전시켜 오늘에 이른다. 이렇게 하여 1985년 국내 최초로 <한국제다 말차>를 생산하는 쾌거를 이루게 된다. 이어 1988년 올림픽 개최를 축하하는 행사의 하나로 서울 롯데월드에서 초청을 받아 한국제다 말차의 시음 판매를 하는 행사를 가졌다. 1988년 보사부로부터 가루차의 제조 허가증을 교부받고 이듬해인 1989년에는 한국제다공업사가 만든 가루차를 가지고 당시 한국말차연구회 회장이던 고세연, 그리고 이순희, 김태연 선생들이 주축이 되어 1989년 6월 우리나라 최초로 말차(가루차) 행다 발표회를 가졌다. 이후 많은 차인들의 관심 속에 이제는 말차가 일본의 차가 아닌 우리나라의 차임을 확고히 알리게 되었고, 지금은 말차를 만드는 제다회사도 제법 많이 생겨났다. 이렇게 말차의 재현을 시도한 서양원은 그 공로와 노력을 인정받아 2001년 대한민

국 신지식인상을 수상했으며, 2004년 6월에는 국립목포대학교에서 명예식품공학 박사 학위를 수여받게 된다. 1995년 10월 제4회 초의상을 수상하였고, 1997년에는 무료 전통차 교육 및 제다 교육장 <운차 문화회관>을 개관하였다. 1999년 10월에는 해남 대흥사에 다성 초의선사 동상을 사비로 헌장하였다.

생전에 법정 스님은 1997년 6월 7일 시민모임 '맑고 향기롭게' 광주모임 탄생 법문 끝자락에 세계에 내로라하는 차와 견줬을 때 한국제다 감로차가 으뜸이라며 칭찬을 아끼지 않았다. "예향(藝鄉)인 빛고을 광주는 수식어가 발달한 아름다움을 사랑하고, 운치를 누릴 줄 아는 멋이 있는 고장이에요. 기를 쓰고 벌려고 들지 않고 어지간하면 즐기고, 인정이 넘치는 곳이에요. 우리 한국사람 특성인데, 그동안 좋은 점이 가려져있었다니까요. 게다가 세계 어디 내놔도 빠지지 않는 좋은 차가 광주에서 나니 얼마나 자랑스러워요. 우리나라 녹차뿐 아니라 중국·일본차를 두루 마셔봤지만, 한국제다 감로차 맛을 느낄 수 없어요. 차 맛을 잘 아는 일본, 중국 사람들이 공감하는 바예요. 한국제다 감로차는 세계적이에요. 이 좋은 차가 이 고장에서 나는 것을 자랑스럽게 생각해야 해요. 그 까닭은 이곳 사람들 혀 감각이 섬세해서 맛을 알기 때문이에요. 감로를 많이 마시면 장수해요. 가까이 차가 있으니까 하는 이야기인데 차 한 잔을 마시면서도 삶에 고마움을 느끼고 누려야 합니다. 광주는 한갓 이름에 지나지 않아요. 그 안에 사는 한 사람 한 사람 삶이 바로 실체입니다. 이 자리에 모인 한 사람 한 사람이 자신에게 주어진 삶을 어떻게 사느냐에 따라 광주는 이름 그대로 빛고을이 될 수도 있고, 그렇지 못한 도시로 전락할 수도 있습니다. 광주가 진정한 예향을 이루려면 삶이 맑고 향기로워져야 해요. 오늘 이 자리에 모인 인연으로 광주가 이름 그대로 영원히 빛나는 고을이 되기를 빌면서 제 말씀을 마치겠습니다."(현대불교, 2012.6.16).

서양원은 1980년 ㈜태평양화학 서성환 회장과 <설록차> 공급 제휴 계약을 체결하여 차의 대중화에 노력하였다. 태평양화학(아모레퍼시픽) 창업주 서성환 회장이 차 재배를 시작한 것은 1977년 무렵이다. 그는 한국제다의 서양원 대표를 만나 이렇게 말했다. "차를 한 번 해보고 싶네. 한데 중역들이 싫어해서… 내 개인 재산으로라도 할 테니 아이디어를 주게."(문갑식, 2018, 월간조선). '현대판 다성(茶聖)'이라 할 서성환은 왜 차에 관심을 갖게 된 것일까? 그것은 그가 자주 해외출장을 나가면서 보고 느낀 것과 깊은 관계가 있었다. 화장품산업의 기반을

다진 서성환은 제주에 바나나 재배를 시작할 즈음 차에 관심을 갖게 됐다. 외국을 방문할 때마다 그 나라 고유의 전통과 문화가 담긴 차 대접을 받으면서 서성환의 머릿속에서는 "왜 우리에게는 그런 문화가 없을까" 하는 의문이 싹터온 것이다. 한국제다의 서양원 대표는 "서성환 회장은 차 농가의 은인이고 희망이었습니다. 그분은 희망이 없던 차 사업에 빛이 됐습니다"라고 회고했다. 결심을 굳히자 서성환은 강진 월출산 부근과 제주도의 도순~서광지역을 사업 부지로 정했다. 마침내 1980년 제주도 서귀포 도순의 2만 5,000평 대지에서 녹차사업을 위한 개간이 시작되었다.

1978년, 의재 허백련과 운차 서양원의 영향으로 일찍이 차를 접한 광주의 차인들을 중심으로 문인, 예술가들이 모여 요차회를 결성하였다. 노석경, 최계원, 이강재, 김정호, 서양원, 박선홍, 김봉호, 김제현, 조기정 선생 등의 주도로 우리의 전통차를 재조명하고 그 맥을 이어가고자 노력하고 있다. 남도의 차문화를 다시 융성시키고 면면히 이어온 고아한 선비의 멋을 지켜오고 있는 요차회는 남도 차문화사의 자존심이다. 차산업과 교육, 차문화와 연구가 함께 태동하였고 우리나라 차산업의 중추적 역할을 담당하고 있는 곳이 바로 남도이다.

⑥ 차문화의 중흥을 바라며

미국 캘리포니아 고등법원의 스타벅스와 90개 업체에 커피의 발암물질 경고문 부착 판결의 파장은 한국에도 매우 크다. 대부분의 기업들의 커피가 이러한 문제에 자유로울 수 없기 때문이다.[40] 얼마 되지 않아 미 연방 보건당국(FDA)는 "커피는 발암물질 아니다"라고 발표하였다(한국일보, 2018.9.1). 국내 음료시장에서 커피와 차 소비량을 비교하면 커피가 비교할 수 없을 만큼 엄청나게 많다. 그런데 커피 일색이던 음료 시장에 차(茶)가 새로운 트렌드로 떠오르고 있다. 해외에서 온 유명 티 브랜드의 전문 티 카페가 아니더라도 스타벅스 등 대형 프랜차이즈를 찾아 '티 타임'을 즐기는 사람들이 늘고 있다는 얘기다. 찻잎만 깔끔하게 우려낸 쌉싸름한 홍차부터 우유·과일과 조합해 다양하게 변주한 밀크티·자

40) 과학기술인공제회 웹진 vol.89, 커피에도 발암물질 경고를, 2018.7

몽티 같은 차 메뉴들이 속속 출시돼 밀레니얼 세대(18~35세) 입맛을 사로잡았기에 가능한 일이다.[41](중앙일보, 2017.3.17). 차맛은 둘째 치더라도 TIME지에 선정된 세계 10대 슈퍼푸드 중 하나로 건강에도 매우 유익하다.

초의는 다신전(茶神傳)에서 "차를 마시는 데는 사람이 적은 것을 귀하게 여긴다. 사람이 많으면 시끄럽고 시끄러우면 아담한 정취가 없다. 혼자 마시는 것을 신령스럽다 하고, 두 사람이 마시면 으뜸이고, 서너 사람이 마시면 멋스럽고, 대여섯은 덤덤하다고 보며, 예닐곱은 나누어 마신다라고 한다."[42] 이어 동다송(東茶頌, 17송)에서도 "대숲소리 솔바람 모두 서늘도 해라. 맑고 찬 기운 骨에 스며 마음을 일깨우니, 흰 구름 밝은 달 두 손님 모시고서, 나홀로 차 마시니 이것이 도인의 자리로다"고 하였다.[43] 이렇게 차는 혼자서 수양의 일환으로 마시는 것도 좋지만, 현대사회에서는 소통과 마음 교류의 매개물로서 그 역할이 더 커졌으면 하는 바람이다. 차에 관한 최초의 중국문헌인 '동약(B.C. 59)'에서도 차로써 손님 접대를 하였다고 나온다.

종교계의 초의 스님과 예술계의 의재 허백련 선생, 그리고 차산업계의 서양원 선생, 이 세 분은 남도의 차문화사에서 큰 획을 그은 분들이다. 이분들의 차생활을 기본으로 하여 선비차의 모델을 현대 사회에서 현대적인 감각으로 복원하여, 환경오염과 공해시대에 찌들어가는 몸을 차를 마심으로 디톡스하고 자아를 되돌아보는 계기로 삼고, 이웃과 더불어 찻자리를 함으로써 나눔과 소통의

..

41) 2~3년 전부터 국내에 소개된 해외 유명 티 브랜드 전문숍이 차에 대한 호기심을 자극했다면 스타벅스는 2016년 9월 '티바나 티'를 판매하며 국내 차 시장 인기에 불을 붙였다. 스타벅스는 미국에선 이미 2013년에 티바나 티를 판매했지만 국내에선 조심스런 행보를 보이다 공차가 큰 성공을 거두자 국내 차 시장에 뛰어들었다. 커피 일색이던 음료 시장에 갑자기 차가 부상한 이유는 뭘까. 트렌드분석가인 이향은 성신여대 교수는 "요즘 라이프스타일 트렌드가 자연주의와 느림의 미학을 강조하는 것"이라며 "이런 분위기와 함께 지난 10여 년간 이어온 커피 유행에 싫증난 사람들의 관심이 자연스럽게 차로 옮겨간 것"이라고 분석했다. 여기에 차로 유럽 상류층의 라이프스타일을 경험해본다는 점도 밀레니얼 세대가 차에 관심을 가지게 된 이유로 봤다. 오레팜 장 대표는 "국내 음료 시장이 미국을 따라가는 경향이 있다"며 "최근 미국 젊은이들 사이에서도 밀크티·차이티 순으로 인기를 끌고 있다"고 말했다(중앙일보, 2017.3.17.).

42) 음다이객 소위귀(飮茶以客 小爲貴) 객중즉훤 훤즉아취핍의(客衆則喧 喧則雅趣乏矣) 독철왈신(獨啜 曰神) 이객왈승 (二客曰勝) 삼사왈취 (三四曰趣) 오륙왈범(五六曰泛), 칠팔왈시(七八曰施).

43) 일인득신(一人得神) 이인득취(二人得趣) 삼인득미(三人得味) 칠팔인시명시차(七八人是名施茶) (다품(茶品), 황정견)

자리를 가졌으면 좋겠다.

　남성들의 선비차뿐만 아니라, 전통적으로 여성들의 찻자리인 규방다례의 정신을 오늘에 살려 실제적으로 가정에서 중요한 역할을 차지하는 여성들의 차생활을 다반사처럼 편하게 마시면서 가족 소통의 매개물로 차가 새롭게 자리매김되면 바람직하지 않을까 한다. 초의선사에게 '동다송'을 짓게 한 홍현주의 어머니인 영수합 허씨는 일상생활에서 차를 즐겨 차로 하나된 한 집안의 깊은 유대감을 느끼게 하였다. 잠 안 오는 밤에 자식 중에서 가장 아끼는 막내 아들 홍현주의 시운을 따라 차운하여 시를 짓는 어머니의 모습은 한 폭의 그림과도 같다. '고요한 밤에 차를 끓이며'라는 차시에서는 '차 한잔을 마신 뒤 거문고를 어루만지니 밝은 달님이 나와서 누군가를 부르네'라고 하면서, 답청갈 생각에 들차용으로 가져갈 차호 등 다시를 들뜬 마음으로 준비하는 모습이 시에 그려져 있다.

　가족과 지역사회 공동체의 작은 모임에서 마음 따뜻한 소통의 매개물인 차를 생활화한다면, 바쁜 현대사회에서 잠시 멈춰 자신을 돌아보고 상대방의 이야기를 들어주면서 서로 공감과 유대의 폭을 넓게 할 수 있지 않을까 한다. 학교폭력이 심각한 사회적 문제로 된 현 시점에, 차생활 내지 차문화는 인성회복의 좋은 촉매제가 될 것이다. 인성교육진흥법에서 인성교육이란 자신의 내면을 바르고 건전하게 가꾸고, 타인·공동체·지연과 더불어 살아가는 데 여기에 '차'만한 것이 없다. 불치의 병에 걸려 생을 마감하려고 산으로 가다가 날이 어두워져어느 오두막집 곁을 지나는데, 창문 너머 작은 상 위에 가족이 함께 모여 차를 나누는 정경을 보고, '저것이 천국이다'고 감동을 하고, 차로써 세상을 더 행복하고 평화로운 공동체로 만들고자 다짐했다는 일화가 생각난다.

　전남 보성녹차는 2008년부터 국제유기인증을 8연 연속 획득하며 고품질 녹차생산에 공들이고 있고, 경남 하동군은 친환경농산물인증 차를 재배하고 있으며, 하동 전통차 농업이 2017년 유엔식량농업기구(FAO)의 세계중요농업유산으로 등재되었다(농민신문, 2017.12.4.). 미국 CNN의 '세계의 놀라운 풍경 31선'에 선정되기도 했던 보성 계단식 차밭은 농림축산식품부의 2016년 농촌 다원적 자원활용사업 특별지구로 지정되었다.

　젊은이들이 커피 대신 차를 물 먹듯이 먹는 날은 언제 올까? 일상다반사라는 말처럼 차가 일상생활에서 쉽고 편하게 애용되는 날을 기대해본다.

1 유네스코 문화유산: 세계문화유산의 의의와 등재절차 및 효과

파리에 본부를 둔 국제기구 유네스코(UNESCO, 국제연합교육과학문화기구)는 유엔 산하 기관으로서 1945년 제2차 세계대전 후 세계평화와 인류 발전에 기여하기 위해 탄생했다. 제2차 세계대전 중인 1942년부터 1944년까지 연합국 교육 장관들이 영국 런던에 모여 교육 재건과 세계 평화를 위한 국제기구를 창설하기로 뜻을 모았다. 1945년 11월 16일 영국 런던에 모인 37개국 대표가 <유네스코 헌장>을 채택하여 유네스코를 창설하였다. 유네스코의 사명은 유엔의 전문 기구로서 교육, 과학, 문화, 정보 커뮤니케이션 분야에서 국제협력을 촉진하여 세계 평화와 지속가능한 발전에 기여하는 것이다.

유산(Heritage)[1]이란 우리가 선조로부터 물려받아 오늘날 그 속에 살고 있으며, 앞으로 우리 후손들에게 물려주어야 할 자산이다. 자연유산과 문화유산 모두 다른 어느 것으로도 대체할 수 없는 우리들의 삶과 영감의 원천이다. 유산의 형태는 독특하면서도 다양하다. 아프리카 탄자니아의 세렝게티 평원에서부터

······

1) 유네스코를 비롯하여 ICOMOS, 유럽 여러 나라에서는 문화재(문화유산)를 'cultural heritage'라고 쓰는 반면 중국에서는 '문물(文物)', 우리나라와 일본은 '문화재(cultural properties)'라는 용어를 사용하고 있다(황평우, 2004). 사전적 의미로 'property'는 재산, 소유물, 성질, 특성 등으로 정의되는 데 비해 'heritage'는 상속재산, 유산, 전통 등으로 보다 넓은 의미를 지닌다. 우리가 사용하고 있는 '문화재'라는 용어는 재산가치가 있는 재물을 뜻하는 용어에 가깝다. 따라서 '문화재'라는 용어 대신에 '문화유산'으로 변경할 필요가 있다(정민섭·박선희, 2006: 29-50; 현홍준외, 2010: 485).

이집트의 피라미드, 호주의 산호초와 남미대륙의 바로크 성당에 이르기까지 모두 인류의 유산이다. '세계유산'이라는 특별한 개념이 나타난 것은 이 유산들이 특정 소재지와 상관없이 모든 인류에게 속하는 보편적 가치를 지니고 있기 때문이다. 유네스코는 이러한 인류 보편적 가치를 지닌 자연유산 및 문화유산들을 발굴 및 보호, 보존하고자 1972년 세계 문화 및 자연 유산 보호 협약(Convention concerning the Protection of the World Cultural and Natural Heritage; 약칭 '세계유산 협약')을 채택하였다. 세계유산(World Heritage)은 세계유산협약에 의거하여 세계유산목록에 등재된 유산을 지칭한다. 인류의 보편적이고 뛰어난 가치를 지닌 각국의 부동산 유산이 등재되는 세계유산의 종류에는 문화유산, 자연유산 그리고 문화와 자연의 가치를 함께 담고 있는 복합유산이 있다(문화재청, 2019).

세계유산협약 탄생의 결정적 계기가 된 것은 수몰 위기에 처했던 이집트 누비아 유적을 보호하고자 1959년 국제사회에서 벌어졌던 '누비아 캠페인'이다. 당시, 유네스코와 50여 개국의 지원으로 약 8천만 달러를 모금하였으며, 20년에 걸쳐 유적의 이전과 복원이 이루어졌다. 이 과정에서 인류사적 중요성을 지닌 유산을 상시적으로 보호하기 위한 체제의 필요성이 대두되었고, 1972년 11월

세계유산의 종류와 정의

구분	내용
문화유산	· 기념물: 기념물, 건축물, 기념 조각 및 회화, 고고 유물 및 구조물, 금석문, 혈거 유적지 및 혼합유적지 가운데 역사, 예술, 학문적으로 탁월한 보편적 가치가 있는 유산 · 건조물군: 독립되었거나 또는 이어져있는 구조물들로서 역사상, 미술상 탁월한 보편적 가치가 있는 유산 · 유적지: 인공의 소산 또는 인공과 자연의 결합의 소산 및 고고 유적을 포함한 구역에서 역사상, 관상상, 민족학상 또는 인류학상 탁월한 보편적 가치가 있는 유산
자연유산	무기적 또는 생물학적 생성물들로부터 이룩된 자연의 기념물로서 관상상 또는 과학상 탁월한 보편적 가치가 있는 것. 지질학적 및 지문학(地文學)적 생성물과 이와 함께 위협에 처해 있는 동물 및 생물의 종의 생식지 및 자생지로서 특히 일정구역에서 과학상, 보존상, 미관상 탁월한 보편적 가치가 있는 것과학, 보존, 자연미의 시각에서 볼 때 탁월한 보편적 가치를 주는 정확히 드러난 자연지역이나 자연유적지
복합유산	문화유산과 자연유산의 특징을 동시에 충족하는 유산

출처: http://heritage.unesco.or.kr/

유네스코 총회에서 '세계 문화 및 자연 유산 보호 협약(세계유산협약)'이 채택되었다. 세계유산협약에 근거하여, 인류 보편적으로 탁월한 가치가 있는 유산들은 그 특성에 따라 자연, 문화, 복합유산으로 분류되고 세계유산으로서 보호를 받는다. 세계유산협약에 가입한 당사국들은 ICOMOS(국제기념물유적협의회), IUCN(국제자연보전연맹), ICCROM(국제문화재보존복구연구센터)과 같은 전문기구의 자문을 통해 위험에 처한 세계유산의 보호에 실질적인 지원을 제공하고, 세계유산 보호에 대한 일반대중의 인식제고와 교육을 위해 노력하고 있다.

선조로부터 물려받아 향후 후손에게 전해 주어야 할 자산 중 세계유산협약이 규정한 탁월한 보편적 가치를 지닌 유산을 '세계유산'이라 말한다. 세계유산협약에서는 세계유산을 자연유산, 문화유산, 복합유산, 문화경관유산으로 분류한다. 문화경관(Cutural Landscape) 유산은 최근에 그 중요성이 부각된 개념으로, '세계문화유산' 유형의 한 파트가 되고 있다. 세계유산에 등재되기 위해서는 '탁월한 보편적 가치(OUV ; Outstanding Universal Value)'를 지녀야 한다. 세계유산의 운영지침에 의하면 10가지 지침에 따른 기준으로 세계유산의 가치를 평가하고 있다. 또한 10가지의 세부항목 이외에도 문화유산은 진정성(authenticity)을 지녀야 한다. 아울러 문화유산과 자연유산은 그 가치를 발견할 기본요소를 지녀야 하며, 법과 제도 등 일련의 관리 정책이 마련되어야만 세계유산으로 등재할 수 있다(김형우·김재호, 2015: 107-108).

놀랍게도 세계기록유산에는 우리나라가 11개, 중국이 7개, 일본이 1개의 기록유산을 보유하고 있다. 5·18 민주화운동 기록을 포함하여 새마을운동기록물도 유네스코 세계기록유산으로 등재되어 있다.

세계유산으로 등재되면 무엇이 달라지나? 좀 더 직설적으로 우리는 무엇을 얻게 되나? 실제로 많은 사람들이 세계유산에 대해 가장 궁금해 하는 것이 바로 세계유산 등재의 효과이다. 총 981점의 문화와 자연유산 숫자가 보여주듯 지난 40년간 전 세계 국가들은 자국 유산의 '탁월한 보편적 가치'를 인정받기 위해 오랜 노력과 치열한 경쟁을 경험했다. 1국 1신청, 1년에 총 45건으로 제한되어 국제적 심사에만 2년이 걸리는, 끈기와 인내심이 요구되는 까다로운 여정을 두고 혹자는 그것이 충분히 가치 있는 일인지를 묻기도 한다. 과연 세계유산은 우리에게 무엇을 가져다주는가?

스러져가는 작은 탄광촌이 19세기 산업혁명의 생생한 현장으로서의 세계유

유산의 종류와 내용

구분	내용
세계유산	유네스코는 인류 보편적 가치를 지닌 자연유산 및 문화유산들을 발굴 및 보호, 보존하고자 1972년 세계유산협약을 채택한바, 세계유산에는 문화유산, 자연유산, 복합유산이 있다.
무형문화유산	무형문화유산은 전통 문화인 동시에 살아있는 문화이다. 무형문화유산은 공동체와 집단이 자신들의 환경, 자연, 역사의 상호작용에 따라 끊임없이 재창해온 각종 지식과 기술, 공연예술, 문화적 표현을 아우른다. 무형문화유산은 공동체 내에서 공유하는 집단적인 성격을 가지고 있으며, 사람을 통해 생활 속에서 주로 구전에 의해 전승되어왔다.
세계기록유산	유네스코는 1992년 '세계의 기억(Memory of the World: MOW)' 사업을 설립하였다. 이 사업은 기록유산의 보존에 대한 위협과 이에 대한 인식이 증대되고, 세계 각국의 기록유산의 접근성을 향상하기 위해 시작되었다. 전쟁과 사회적 변동, 그리고 자원의 부족은 수세기동안 존재해온 문제를 악화시켰다. 전 세계의 중요한 기록물은 다양한 어려움을 겪었고, 이 중에는 약탈과 불법거래, 파괴, 부적절한 보호시설, 그리고 재원 등이 있다. 많은 기록유산이 이미 영원히 사라졌고, 멸종위기에 처해있다. 다행히도 누락된 기록유산이 재발견되기도 한다.

산적 가치를 인정받아 제2의 전성기를 맞이하게 된 영국의 블래나번 산업경관의 사례나, 세계유산 등재 준비와 관리를 통해 원주민 사회와의 관계회복과 화해의 여정을 시작할 수 있었던 캐나다 로키산맥 재스퍼 국립공원의 이야기는 세계유산이 경제적 효과는 물론 사회문화적 변화까지 가져옴을 생생히 보여준다. 한편 지난 2010년 세계유산으로 등재된 '한국의 역사마을: 하회와 양동' 중 하회마을은 지역주민과의 협력을 통해 마을의 유·무형적 가치를 통합적으로 잘 보전하고 있는 모범적 사례로서 책의 목록에 당당히 그 이름을 올리고 있어 한국 독자들의 흥미를 더욱 불러일으킨다.

　세계유산에 등재되는 것은 해당 유산이 어느 특정 국가 또는 민족의 유산을 떠나 인류가 공동으로 보호해야 할 가치가 있는 중요한 유산임을 증명하는 것이다. 저개발국의 경우, 세계유산에 등재되면 세계유산기금 및 세계유산센터, 국제기념물유적협의회 등 관련 기구를 통해 유산 보호에 필요한 재정 및 기술 지원을 받을 수 있다. 또한, 국제적인 지명도가 높아지면서 관광객 증가와 이에 따른 고용기회, 수입 증가 등을 기대할 수 있다. 세계유산으로 등재되면 정부의 추가적인 관심과 지원을 받을 수 있으므로 지역 발전에도 도움이 된다. 무엇보

다 중요한 것은 세계유산으로 등재되면 세계유산이 소재한 지역 공동체 및 국가의 자긍심이 고취되고, 자신들이 보유한 유산의 가치를 재인식함으로써, 더 이상 유산이 훼손되는 것을 막고, 가능한 원 상태로 보존하는 데 크게 기여할 수 있다는 점이다. 우리나라를 비롯해 선진국들은 세계유산으로 등재되어도, 해당 유산 보존을 위해 세계유산위원회로부터 재정 지원을 받는 경우는 거의 없다. 오히려 유네스코 신탁기금 등을 통해 저개발국 유산 보존에 기여할 수 있는 계기로 삼는 것이 보편적이다. 이하에서는 일부 유네스코 문화유산에 대해 개괄해 보기로 한다.

한국의 세계유산(문화재청, 2019)

	석굴암·불국사(1995년)		해인사 장경판전(1995년)
	종묘(1995년)		창덕궁(1997년)
	화성(1997년)		경주역사유적지구(2000년)
	고창·화순·강화 고인돌 유적 (2000년)		제주화산섬과 용암동굴 (2007년)
	조선왕릉(2009년)		한국의 역사마을: 하회와 양동(2010년)
	남한산성(2014년)		백제역사유적지구(2015년)
	산사, 한국의 산지승원 (2018년)		한국의 서원(2019년)

출처: http://www.heritage.go.kr/heri/html/HtmlPage.do?pg=/unesco/

2 해인사 장경판전[2]

1) 세계유산위원회에서 인정받은 해인사 장경판전의 가치

1995년 해인사 장경판전이 세계문화유산, 2007년 고려대장경판 및 제경판이 세계기록유산으로 각각 등재되었다. 전자는 보관시설로서 하드웨어, 후자는 보관물로서 소프트웨어로 보기도 한다(최연주, 2018: 301).

해인사 장경판전은 13세기에 만들어진 세계적 문화유산인 고려 대장경판 8만여 장을 보존하는 보고로서 해인사의 현존 건물 중 가장 오래된 건물이다. 장경판전은 정면 15칸이나 되는 큰 규모의 두 건물을 남북으로 나란히 배치하였다.

건물을 간결한 방식으로 처리하여 판전으로서 필요로 하는 기능만을 충족시켰을 뿐 장식적 의장을 하지 않았으며, 전·후면 창호의 위치와 크기가 서로 다르다. 통풍의 원활, 방습의 효과, 실내 적정 온도의 유지, 판가의 진열 장치 등이 매우 과학적이며, 합리적으로 되어 있는 점은 대장경판이 지금까지 온전하게 보존되어 있는 중요한 이유 중의 하나라고 평가받고 있다.

장경판전의 정확한 창건 연대는 알려져 있지 않으나 조선 세조 3년(1457) 어명으로 판전 40여 칸을 중창하였고 성종 19년(1488) 학조대사가 왕실의 후원으로 30칸의 대장경 경각을 중건한 뒤 보안당이라 했다는 기록이 있다. 광해군 14년(1622)에 수다라장, 인조 2년(1624)에는 법보전을 중수하였다. 장경판전은 가야산 중턱의 해인사에 위치한 관계로 서기 1488년 조선 초기에 건립된 후 한 번도 화재나 전란 등의 피해를 입지 않았으며, 보존 가치가 탁월한 팔만대장경이 고스란히 간직되어 있는 것은 매우 다행스러운 일이다. 장경판전은 세계유일의 대장경판 보관용 건물이며, 해인사의 건축기법은 조선 초기의 전통적인 목조 건축 양식을 보이는데 건물 자체의 아름다움은 물론, 건물 내 적당한 환기와 온도·습도조절 등의 기능을 자연적으로 해결할 수 있도록 설계되었다.

이 판전에는 81,258장의 대장경판이 보관되어 있다. 글자 수는 무려 5천 2백만 자로 추정되는데 이들 글자 하나하나가 오자·탈자 없이 모두 고르고 정밀하다는 점에서 그 보존가치가 매우 크며, 현존 대장경 중에서도 가장 오랜 역사

2) 이하 유네스코 등재 문화유산 설명자료는 문화재청, 2019
(http://search.cha.go.kr/srch_org/search/search_top.jsp)에 나오는 자료를 주로 참조하였다.

와 내용의 완벽함으로 세계적인 명성을 지니고 있는 문화재이다.

대장경판은 고려 고종 때 대장도감에서 새긴 목판이다. 대장경은 경(經)·율(律)·논(論)의 삼장(三藏)으로서 불교경전의 총서를 가리키는 말이다. 일반적으로 해인사 대장경판은 고려시대에 판각되었기 때문에 고려대장경이라 하며 또한 판수가 8만여 판에 이르고 8만 4천 법문을 수록했다 하여 8만대장경이라고도 한다.

고려 현종(1009~1031) 때 새긴 초조대장경은 몽고의 침입에 불타버려 다시 새겼다 하여 재조대장경이라 일컫기도 한다. 초조대장경이 불타버리자 고려 고종 19년(1232)에 몽고의 침입을 불력으로 막기위하여 강화도로 수도를 옮기고 국가적인 차원에서 대장도감을 설치하여 대장경판을 다시 조각하기 시작하였다.

대장경판은 당초 경상남도 남해에서 판각하여 강화도 대장경판당으로 옮기고 보관하였으나 고려 말 왜구의 빈번한 침범으로 조선 태조 때인 1398년 현재의 해인사 장경판전에 옮겨 보관 중이다. 이 대장경판은 개태사의 승통인 수기(守其)가 북송관판과 거란본 및 우리의 초조대장경을 대조하여 오류를 바로잡은 대장경이다.

이규보가 지은 <대장각판군신기고문>에 보면 현종 2년(1011)에 거란병의 침입 때 대장경을 새겨 거란병이 물러갔음을 상고하고, 몽고의 침입으로 이 대장경판이 불타버려 다시 새기니 몽고의 침입을 불력으로 물리치게 하여 달라는 염원을 기록하고 있다. 대장경판은 고종 24년(1237)부터 35년(1248)까지 12년 동안 판각하였는데 준비기간을 합치면 모두 16년이란 기간이 걸려 완성된 것이다. 해인사 장경판전은 국보 제52호로 지정 관리되고 있으며, 소장 문화재로서는 대장경판 81,258판(국보 제32호), 고려각판 2,725판(국보 제206호), 고려각판 110판(보물 제734호)이 있다. 이 중 해인사 장경판전은 1995년 12월 유네스코 세계문화유산으로 등재되었다.

세계유산위원회에서 인정받은 해인사 장경판전의 가치는 다음과 같다. 해인사 장경판전은 15세기 건축물로서 세계 유일의 대장경판 보관용 건물이며 보관용(유물 보호각) 목조건물로서는 가장 규모가 큰 건물의 하나로, 인류 역사상 중요한 문화적·사회적·예술적·과학적·기술적 발달 등을 대표하는 특징적인 유형으로서의 가치를 지닌다. 또한 건물의 건축기법은 조선 초기의 전통적인 목조건축 양식을 보이는데, 건물 자체의 아름다움은 물론 건물 배치와 규모의 적

절성, 대장경판의 보존기능에 충실하게 설계되었다. 따라서 건물 내의 환기, 온습도 조절 등 자연 기상에 적응하도록 설계되어 500년 간 깨끗하고 안전하게 경판을 보존할 수 있었다. 해인사 장경판전 내의 대장경판은 초조대장경이 1232년 몽고침입으로 불타자 몽고군의 격퇴를 염원하며 제작한, 세계에서 가장 완벽하고 정확한 최고(最古)의 대장경이며 그 정확성과 우수성을 널리 인정받고 있다 (문화재청, 2019).

해인사 장경판전은 뛰어난 역사적 중요성과 의의를 지닌 이념·신앙·사건 등과 관련된 유산으로서, 세계의 불교국가 중 인도나 중국 등의 국가에서조차 보존하지 못한 불전(佛典)을 온전하게 보존하기 위해 거국적으로 시대를 이어 정성껏 보존한 사례이다. 해인사 장경판전에 봉안하고 있는 대장경판은 세계에서 가장 완벽하고 정확한 경판으로 한국 불교도들은 물론 세계의 불교도 및 학자들의 유명한 순례지로, 부처님의 가르침을 연구하고 지켜오고 있는 곳으로 기능하고 있다. 또한 해인사 대장경판은 고려왕조의 대몽항쟁 과정에서 제작된 것으로서, 당시 고려인들의 역사와 애국심, 신앙심의 결정체이다. 해인사 팔만대장경은 오랜 역사와 내용의 완벽함, 그리고 고도로 정교한 인쇄술의 극치를 엿볼 수 있는 세계 불교경전 중 가장 중요하고 완벽한 경전이며, 장경판전은 대장경의 부식을 방지하고 온전한 보관을 위해 15세기경에 건축된 건축물로 자연환경을 최대한 이용한 보존과학 소산물로 높이 평가되고 있다.

해인사 장경판전의 등재기준은 세계문화유산기준 (Ⅳ)과 (Ⅵ)이다. 즉 (Ⅳ) 가장 특징적인 사례의 건축양식으로서 중요한 문화적, 사회적, 예술적, 과학적, 기술적 혹은 산업의 발전을 대표하는 양식이며, (Ⅵ) 역사적 중요성이나 함축성이 현저한 사상이나 신념, 사진이나 인물과 가장 중요한 연관이 있는 유산이다.

2) 해인사 장경판전의 과학

합천 해인사 팔만대장경은 국보 제32호로 고려 고종 19년(1232)에 몽골의 침략으로 대구 부인사에 보관되어 있었던 초조대장경이 불타버리자 부처의 힘으로 몽골군에 대항하기 위해 1236년부터 1251년까지 16년에 걸쳐 완성한 재조대장경이다. 경판은 보존을 위한 전처리 과정을 거쳐 제작을 하였기에 현재까지 770여 년의 시간을 거쳐 비교적 온전히 남아있을 수 있었으나 경판의 주요 구성

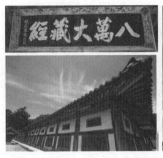

_추사 김정희가 쓴 현판(왼쪽 위) _해인사 장경판전 수다라장(왼쪽 아래)
_배수시설(중앙) _장경판전 올라가는 계단과 담장(오른쪽)

재질인 목재는 시간 흐름에 따라 중량이 변화하고 이러한 중량 변화는 목재의 할렬 및 비틀림을 초래할 수 있다.

대장경이 보관된 장경판전은 남쪽 수다라장과 북쪽 법보전으로 구성되어있다. 장경판전의 구조와 배치는 주변 자연환경을 이용하여 잘 보존될 수 있도록 설계된 건축물로 15세기에 건립되어 이후 중대한 변형이나 파손 없이 원형이 그대로 남아있는 것이 특징이다.

목판본으로 남아있는 강화경판(江華京板) 고려대장경(세칭 팔만대장경)은 1962년에 국보 제32호로 지정되었고, 이후 1995년 12월에는 장경판전(국보 제52호)이 유네스코의 세계문화유산으로 지정되었으며, 2007년 6월에는 '해인사 고려대장경판 및 제경판'이라는 명칭으로 유네스코 세계기록유산에 등재되었다.

장경판전은 자연의 조건을 이용하여 설계한 합리적이고 과학적인 점 등으로 인해 대장경판을 지금까지 잘 보존할 수 있었다고 평가받고 있으며 이는 문화재 보존을 위해 힘쓴 선조들의 지혜를 엿볼 수 있게 한다. 앞면 15칸, 옆면 2칸 크기의 두 건물을 나란히 배치하였는데, 남쪽 건물은 '수다라장'이라 하고 북쪽의 건물은 '법보전'이라 한다. 서쪽과 동쪽에는 앞면 2칸, 옆면 1칸 규모의 작은 서고가 있어서, 전체적으로는 긴 네모형으로 배치되어 있다.

보관 기능을 위해 창의 크기를 남쪽과 북쪽을 서로 다르게 하고 각 칸마다 창을 내어 통풍이 잘 되게 하였으며 안쪽 흙바닥 속에 숯과 횟가루, 소금을 모래와 함께 차례로 넣음으로써 습도를 조절하도록 하였다(박상진, 1999: 95–102).

762년의 시간.[3] 팔만여장에 이르는 나무경판은 단 한 장도 썩거나 상하지 않았다. 팔만대장경에는 어떤 비밀이 숨겨져 있는 것일까? 경상남도 합천군 위

치한 절, 해인사. 해인사는 가야산 깊은 곳에 자리한 고요한 사찰이지만, 그 이름은 예로부터 널리 알려져 왔다. 부처가 전해준 '깨달음의 진리'를 새겨 놓은 팔만대장경과 대장경을 모신 건물 장경판전. 해인사 가장 깊숙이 자리한 이 보물은 실로 민족의 긍지이자, 자랑이었다. 해인사는 천이백년의 깊은 역사를 가진 절이었지만 처음부터 대장경을 모시고 있었던 것은 아니었다. 고려 고종 때에 완성된 팔만대장경은 대장경판당에 보관됐다가 강화도 선원사에 모셔졌다. 대장경이 해인사로 온 것은 조선 초기의 일로, 조선왕조실록에는 팔만대장경의 이동 기록이 남아있다. 대장경판 한 장의 무게는 약 3kg. 팔만 장에 이르는 무게를 모두 합치면 무려 240톤이나 된다. 엄청난 규모의 대장경을, 그것도 강화도에서 해인사까지 옮긴다는 것은 실로 상상을 초월하는 엄청난 일이었다. 해인사와 얼마 떨어지지 않은 고령에는 대장경과 인연이 있는 나루가 있다. 나루의 이름도 대장경이 도착했다고 해서 '장경나루'다. 장경나루를 거쳐 해인사에 도착한 팔만대장경은 오늘날까지 단 한 점의 손상 없이 보존돼 왔다. 그것은 팔만대장경을 모시고 있는 장경판전 건물이 없었다면 불가능한 일이었다. 장경판전은 세 개의 계곡이 흐르는 가야산 산중턱에서 남향으로 서있다. 습기를 머금은 채 동남향으로 불어오는 바람을 거스르기 위해서였다. 이러한 위치 덕분에 계곡의 바람은 장경판전 건물을 비스듬히 지나칠 수 있었다. 또한 장경판전 자리는 풍부한 일조량이 보장되는 천혜의 장소이기도 했다. 겨울철 산중임에도 평균 일조량은 일곱 시간이 넘었고, 따뜻한 햇빛은 하루 한 번 장경판전 전체를 골고루 비춘다. 목판에 치명적인 습기를 피하고, 햇빛을 확보하는 최적의 장소에 장경판전이 세워진 것이다. 조상들의 빼어난 지혜를 엿볼 수 있는 대목은 장경판전의 구조에서도 찾을 수 있다. 건물 안 공기의 흐름에 가장 큰 영향을 미치는 창문.장경판전 건물의 앞면은 윗창이 작고 아랫창이 크다. 반면, 뒷면의 창은 윗창이 크고 아랫창이 작다. 장경판전은 서로 크기를 달리한 창들을 마주보게 함으로써 공기의 소통을 원활하게 하고 건물 내부의 온도차를 줄여나가는 역할을 했다. 서가배열 역시 팔만대장경 보존을 위한 세심한 배려가 깃들어 있다. 경판과 경판 사이에는 약간의 공간이 존재하는데 이것은 경판에 부착된 마구리 덕분이다. 경판을 서로 떨어뜨림으로써 공기가 움직일 공간을 확보하고 습기를 원천봉

..

3) 이 부분은 '대장경 팔백년의 비밀, 해인사 장경판전'(KBS)을 주로 참조하였다.

쇄한 것이다. 눈에 보이지 않는 공기의 움직임까지 고려한 섬세한 배치. 팔만대장경에 대한 조상들의 지극한 애정을 엿볼 수 있는 단면이다. 대장경을 보존하기 위한 건축공학은 판전 내부 흙바닥에도 숨어 있었다. 습기에 엄청난 타격을 입을 수 있는 나무의 성질 때문에 바닥의 원활한 배수만큼 중요한 조건은 없었다. 이 조건을 만족시키기 위해 장경판전의 바닥은 매우 독특한 지층 구조로 만들어졌다. 소금과 숯 모래횟가루가 만들어낸 독특한 지층구조. 이러한 바닥의 재질 덕분에 장경판전은 지금까지 단 한 번의 침수도, 습기로 인한 피해도 없었다. 장경판전은 조선 초기 과학의 집대성이자 그 시대가 낳은 지혜의 산물이었다. 그리고 이 모든 것을 가능케 했던 것은 단 하나. 대장경을 영원히 보존코자 하는 마음이었다. 대장경에 대한 경외심으로 최적의 장소에 최고의 건축을 선보인 사람들. 장경판전을 완성한 사람들이 있었기에, 팔만대장경은 세월도 비켜간 양 옛 모습 그대로 우리 곁에 남을 수 있었다.

팔만대장경 제작에 사용된 나무는 10여 종에 이른다. 그중 가장 많이 사용된 나무는 산벚나무와 자작나무과의 거제수나무이고, 돌배나무도 많이 사용되었다. 이 나무들은 하나같이 느리게 성장하는 종이라서 나무의 강도가 매우 높았습니다. 이 나무들은 경판을 만들기 전에 뒤틀리거나 썩는 것을 막기 위해 매우 까다로운 준비 과정을 거쳤다. 나무를 바닷물에 3년 동안 담갔다가 꺼내어 일정한 크기로 자른 다음, 다시 소금물에 삶아서 그늘에서 말렸다. 그런 뒤 표면을 매끄럽게 다듬어서 글자를 새겼다. 이렇게 까다로운 과정을 거친 덕분에 오늘날까지 경판을 처음 모습 그대로 보존할 수 있었다.

글자를 새긴 후에는 벌레와 습기를 막고 오랫동안 보존하기 위하여 경판에 옻칠을 했다. 자연에서 얻은 코팅제를 사용한 셈이다. 그리고 경판 양쪽 끝에 마구리를 설치하였다. 마구리는 경판이 쪼개지거나 뒤틀리는 것을 막기 위해 경판 끝에 대는 나무로 만든 틀을 말한다. 그런 다음 마무리로 경판의 네 귀퉁이에 동판을 붙였다. 경판을 사용하거나 운반할 때 가장 닳기 쉬운 귀퉁이를 보호하려는 목적이었다. 나무로 만든 팔만대장경이 긴 세월 동안 완벽한 상태로 보존될 수 있었던 것은 이와 같은 선조들의 지혜와 정성이 있었기 때문이다.

대장경 제작은 두 차례에 걸쳐 국가 차원에서 이루어졌다. 대장경 제작에는 엄청난 돈이 들고 긴 시간이 필요했기 때문에 개인이 대장경을 제작하는 것은

어려운 일이었다. 그러나 역사가 오래된 큰 절에는 대장경은 아니지만 사간판이란 경판이 보관되어 있다. 사간판이란 개인이 비용을 부담하여 만든 경판을 말한다. 부자나 지위가 높은 관리들이 부처님께 가족과 자신의 복을 빌며 경판을 만들어 절에 시주한 것이다.

팔만대장경이 보관되어 있는 건축물을 장경판전이라고 한다. 유네스코 세계 문화유산으로 등록되어 있는 것은 팔만대장경이 아니라 바로 경판을 보관하고 있는 장경판전이다. 해인사에 남아 있는 건물 중 가장 오래되었고, 세계에서 유일하게 대장경 보관용으로 만든 건물이다.

조선 초기인 1488년에 완성된 장경판전은 두 채로 이루어져 있다. 그런데 실제로 해인사에 가보면 네모 모양으로 배치된 네 채의 건물을 볼 수 있다. 앞쪽과 뒤쪽에 자리한 긴 직사각형 건물 사이에 작은 건물 두 채가 들어서면서 오늘날의 형태를 갖추게 되었다. 나중에 들어선 두 채의 건물은 사간판을 보관하는 곳으로 동쪽에 위치한 건물을 동사간판전, 서쪽에 자리한 건물을 서사간판전이라고 한다. 겉으로 보이는 장경판전은 매우 단순하고 평범한 건물에 불과하다. 장경판전 아래쪽에 있는 대적광전과 대비로전처럼 화려한 단청도 없다. 그러나 장경판전의 단순함과 평범함 속에 숨겨진 과학적 비밀 덕분에 오늘날 팔만대장경을 볼 수 있는 것이다.

신라 시대에 창건된 해인사는 여러 차례에 걸쳐 화재가 발생했다. 특히 조선 후기에 일어난 화재로 많은 건물이 잿더미로 변했다. 그런데 여러 차례의 화재 속에서도 장경판전만은 유일하게 500년이 넘도록 원래 모습을 그대로 보존하고 있다. 장경판전이 화재 속에서 무사할 수 있었던 것은 다른 건물과 일정한 거리를 유지하고 있기 때문이다. 그러나 그보다 더 중요한 이유가 있다. 목조 건물이 모여 있는 곳은 한 건물에서 불이 나면 바람을 타고 곧 주변 건물로 불이 옮겨붙는다. 이를 막기 위해 장경판전은 주변 건물보다 훨씬 높은 곳에 짓고, 사방으로 완벽한 담장을 설치했다. 덕분에 화재 속에서도 장경판전이 무사할 수 있었다.

종교 건축물에는 저마다 상징적인 내용이 담겨 있다. 해인사 장경판전도 건물의 기둥 수에 상징적인 의미가 담겨 있다. 장경판전에는 총 108개의 기둥이 세워져 있다. 바로 불교에서 말하는 108번뇌를 상징하고 있다. 불교에서 번뇌는 깨달음의 의미를 갖고 있다. 장경판전은 불교에서 가장 중시하는 깨달음의

철학이 담겨 있는 건물이다.

팔만대장경이 있는 해인사에도 어려움에 처한 나라를 구하기 위해 일어선 스님들이 많았다. 대표적인 스님이 임진왜란 때 승병을 이끌고 적군을 물리친 사명대사와 일제 강점기에 3·1 운동을 주창했던 민족 대표 중 한 사람인 백용성 스님이다. 사명대사는 임진왜란이 일어나자 승려들을 이끌고 여러 전투에 참가 하여 많은 공을 세웠다. 1604년에는 선조의 친서를 갖고 일본으로 건너가 도쿠 가와 이에야스와 담판을 통해 잡혀간 포로 3,500명을 데리고 돌아왔다. 3·1 운 동 당시 민족 대표로 활동했던 백용성 스님이 생활했던 곳은 해인사와 홍제암 사이에 위치한 용탑선원이다. 16세 때 해인사에 들어간 백용성 스님은 해인사를 비롯하여 여러 절에서 수행하다 한일병합을 계기로 민족 대표로 활동하였다. 3·1 운동으로 1년 6개월 동안 서대문 형무소에서 복역한 후에는 국민들을 계몽 시키려는 목적으로 많은 책을 썼고, 불교를 국민들에게 알리기 위하여 한글 번 역 작업도 하였다.

3 종묘

1) 세계유산위원회에서 인정받은 종묘의 가치

종묘(宗廟)는 조선왕조의 왕과 왕비, 그리고 죽은 후 왕으로 추존된 왕과 왕 비의 신위를 모시는 사당이다. 종묘는 본래의 건물인 정전과 별도의 사당인 영 녕전을 비롯하여 여러 부속건물이 있다. 태조 3년(1394)에 한양으로 도읍을 옮기 면서 짓기 시작하여 그 이듬해에 완성되었다. 태조는 4대(목조, 익조, 도조, 환조) 의 추존왕을 정전에 모셨으나, 세종 때 정종이 죽자 모셔둘 정전이 없어 중국 송 나라 제도를 따라 세종 3년(1421) 영녕전을 세워 4대 추존왕의 신위를 옮겨 모 셨다.

정전은 1592년 임진왜란 때 불에 탄 것을 1608년 다시 지었고, 몇 차례의 보수를 통해 현재 19칸의 건물이 되었다. 정전에는 19분의 왕과 30분의 왕후를 모시고 있다. 영녕전은 임진왜란 때 불에 타 1608년 다시 지었다. 현재 16칸에 15분의 왕과 17분의 왕후 및 조선 마지막 황태자인 고종의 아들 이은(李垠)과 부인의 신위가 모셔져 있다. 정전 앞 뜰에는 조선시대 83명의 공신이 모셔진 공

신당이 있고, 중요무형문화재인 종묘제례와 종묘제례악이 전해진다.

종묘는 동시대 단일 목조건축물 중 연건평 규모가 세계에서 가장 크나, 장식적이지 않고 유교의 검소함이 깃든 건축물이다. 중국의 종묘가 9칸인 데 비해 19칸의 긴 정면과 수평성이 강조된 건물 모습은 세계에 유례가 없는 독특한 건축물이며, 동양 고대문화의 성격과 특징을 연구하는 데 필요한 귀중한 자료가 담긴 유산이다. 종묘의 정전과 영정전 및 주변 환경이 원형 그대로 보존되어 있고 종묘제례와 음악·춤의 원형이 잘 계승되어, 1995년에 유네스코 세계문화유산으로 등재되었다.

종묘는 조선왕조 역대 왕과 왕비 및 추존된 왕과 왕비의 신주를 모신 유교 사당으로서 가장 정제되고 장엄한 건축물 중의 하나이다. 종묘는 태조 3년(1394) 10월 조선 왕조가 한양으로 도읍을 옮긴 그해 12월에 착공하여 이듬해 9월에 완공하였으며, 곧이어 개성으로부터 태조의 4대조인 목조, 익조, 도조, 환조의 신주를 모셨다.

56,503평의 경내에는 종묘정전을 비롯하여 별묘인 영녕전과 전사청, 재실, 향대청 및 공신당, 칠사당 등의 건물이 있다. 정전은 처음에 태실 7칸, 좌우에 딸린 방이 2칸이었으나 선조 25년(1592) 임진왜란 때 불타버려 광해군 즉위년(1608)에 다시 고쳐 짓고, 그 후 영조 와 헌종때 증축하여 현재 태실 19칸으로 되어있다.

영녕전은 세종 3년(1421)에 창건하여 처음에는 태실 4칸, 동서에 곁방 각 1칸씩으로 6칸의 규모였는데, 임진왜란 때 불타버려 광해군 즉위년에 10칸의 규모로 지었으며 그 후 계속 증축하여 현재 16칸으로 되어 있다. 현재 정전에는 19실에 49위, 영녕전에는 16실에 34위의 신위가 모셔져 있고, 정전 뜰앞에 있는 공신당에는 조선시대 공신 83위가 모셔져 있다.

조선시대에는 정전에서 매년 춘하추동과 섣달에 대제를 지냈고, 영녕전에는 매년 춘추와 섣달에 제향일을 따로 정하여 제례를 지냈으나 현재는 전주 이씨 대동종약원에서 매년 5월 첫째 일요일을 정하여 종묘제례라는 제향의식을 거행하고 있으며 제사드릴 때 연주하는 기악과 노래와 무용을 포함하는 종묘제례악이 거행되고 있다.

종묘의 주전인 정전은 건평이 1,270㎡로서 동 시대의 단일 목조 건축물로는 세계에서도 그 규모가 가장 큰 건축물로 추정되며, 종묘의 건축 양식은 궁전

이나 불사의 건축이 화려하고 장식적인 데 반하여 유교의 검소한 기품에 따라 건립된 특수목적용 건축물이다. 종묘는 한국의 일반건축물과 같이 개별적으로 비대칭구조를 하고 있지만 전체적으로 대칭을 이루고 있으며 의례공간의 위계 질서를 반영하여 정전과 영녕전의 기단과 처마, 지붕의 높이, 기둥의 굵기를 그 위계에 따라 달리 하였다.

중국 주나라에서 시작된 종묘제도는 7대까지 모시는 제도로 시작되어 명나라 때에 와서 9묘 제도로 확대 되었는데 중국의 태묘에서는 태실이 9실에 불과하나 한국의 종묘만은 태실이 19칸인 매우 독특한 제도를 가지고 있으며, 정면이 매우 길고 수평성이 강조된 독특한 형식의 건물모습은 종묘제도의 발생지인 중국과도 다른 건축양식으로 서양건축에서는 전혀 그 유례를 찾아볼 수 없는 세계적으로 희귀한 건축유형이다.

종묘제례는 종묘인 의례공간과 함께 의례절차, 의례음식과 제기, 악기와 의장물, 의례음악과 의례무용 등이 조화되어 있으며, 1462년에 정형화된 형태를 500년 이상 거의 그대로 보존하고 있다는 점에서 현재 세계에서 가장 오래된 종합적 의례문화라고 할 수 있다. 종묘제례와 종묘제례악에 나타난 의례 절차, 음악, 무용 등은 중국의 고대문명을 바탕으로 형성된 하, 은, 주 시대의 의례문화에 기원을 두고 있을 뿐만 아니라 동양의 고대문화의 특징과 의의를 거의 그대로 보존하고 있기 때문에 동양 고대문화를 연구하기 위한 귀중한 자료로 활용될 수 있는 문화유산 중의 하나이다.

종묘는 조선시대의 전통건물로서 일반건축이 아닌 신전건축임에도 불구하고 건축의 보편적 가치를 지니고 있어 많은 현대 건축가들의 연구대상이 되고 있으며 종묘의 뛰어난 건축적 가치는 동양의 파르테논이라 칭하여지고 있을 만큼 건축사적 가치가 크다.

종묘는 사적 제125호로 지정 보존되고 있으며 소장 문화재로 정전(국보 제227호), 영녕전(보물 제821호), 종묘제례악(국가무형문화재 제1호), 종묘제례(국가무형문화재 제56호)가 있으며,1995년 12월 유네스코 세계유산으로 등재되었다.

종묘의 세계유산적 가치를 살펴보자. 종묘는 제왕을 기리는 유교사당의 표본으로서 16세기 이래로 원형이 보존되고 있으며, 세계적으로 독특한 건축양식을 지닌 의례공간이다. 종묘에서는 의례와 음악과 무용이 잘 조화된 전통의식과 행사가 이어지고 있다. 종묘의 등재기준은 세계문화유산기준 (Ⅳ), 즉 가장 특

징적인 사례의 건축양식으로서 중요한 문화적, 사회적, 예술적, 과학적, 기술적
혹은 산업의 발전을 대표하는 양식이다.

2) 종묘의 의의

종묘는 조상신을 제사지내는 공간으로서 일종의 조상숭배 관념에서 비롯되
었으므로 그 연원은 매우 오래되었고 한다. 제사를 흠향할 때 선조의 혼령이 잠
시 내려와 의지하는 곳이 바로 신주(神主)였다. 신주 각각은 자신만의 독립된 거
주 공간을 가지는데 이를 묘(廟) 또는 묘실(廟室)이라고 한다. 따라서 종묘란 왕
조의 창업자 및 그 후계들의 공간이었다.

국가의 등장과 함께 종묘는 천명(天命)을 받아 국가를 세운 창업자 및 그
후손이 이어가는 왕조의 정당성과 정통성을 상징하는 건축물로 자리 잡았다. 사
실 종묘는 창업자를 비롯하여 극히 제한된 수의 통치자만이 입묘(入廟) 자격을
갖는 배타적 공간이기도 하였다. 종묘에서는 일족의 중대한 결정을 수행하고 국
가의 중요 의례를 거행하기도 하였다. 왕의 관례와 혼례가 모두 종묘에서 이루
어졌고, 즉위식도 종묘에서 거행되었으며, 제후들의 모임 등도 모두 종묘에서
이루어졌다(신성곤, 2014: 42).

유네스코 선정 세계유산인 종묘와 인류구전 및 무형 유산 걸작으로 선정된
종묘제례, 종묘와 종묘에서 행해지는 제사인 종묘제례는 유형과 무형의 세계유
산을 함께 감상할 수 있다는 점에서 유례가 드문 문화유산이다

종묘는 1995년 독일 베를린에서 열린 세계유산위원회에서 "가장 특정적인
사례의 건축 양식으로서 중요한 문화적·사회적·예술적·과학적·기술적 혹은
산업의 발전을 대표하는 양식"의 기준을 충족시키며, 세계 유산으로 등재되었다
(Cultural Heritage Administration, 1995).

종묘는 음양의 조화를 유지하고자 하는 동양의 우주관을 반영한 '좌묘우사
(左廟右社)'에 따라 경복궁에서 볼 때 종묘는 그 왼쪽에, 오른쪽에는 사직단이 배
치되었고, 태조실록에서 정한 종묘의 좌향은 '임좌 병향'으로 북쪽에 앉아 남쪽
을 향한다는 의미로 남향을 가리키며, 흔히 정남에서부터 동으로 15도 기울어진
곳까지를 말하는데, 실제 현존하는 종묘의 좌향은 정남에서 약 20도 정도 서쪽
으로 기울어져 있다고 밝혔다(김지경·신동희, 2014: 286-385).

조선은 태조부터 순종에 이르기까지 27대에 걸쳐 519년이란 긴 세월을 이어 온 왕조이다. 종묘에는 조선 왕조를 이끌었던 왕과 왕비들의 신주가 모셔져 있다. 그런데 종묘에 있는 왕의 신주는 총 25위뿐이다. 신주 2개가 빠져 있다. 왕을 지냈으나 종묘에 신주를 모시지 않은 것은 왕으로서 문제가 많았다고 판단되었기 때문이다. 조선의 왕들은 세상을 떠난 뒤 삼년상을 치른 다음에 묘호(임금이 죽은 뒤 생전의 공덕을 기리어 붙인 이름)를 받았는데 두 명은 묘호를 받지 못했다. 그래서 두 왕은 종묘에 신주를 모시지 않은 것은 물론, 아직까지 '군'이란 칭호로 불리고 있다. 그 두 주인공이 연산군과 광해군이다. 제15대 왕 광해군은 임진왜란 때 공을 많이 세워 선조의 뒤를 이어 왕위에 올랐다. 세자 때부터 고질적인 당파 싸움의 폐해를 보고 자란 광해군은 이를 막으려고 노력했지만 결국 서인이 주도하는 인조반정으로 왕위를 물려주고 유배되었다가 생을 마감했다. 오늘날 많은 학자들은 외교력이 뛰어나고 많은 책을 냈으며 당쟁을 막으려고 노력했던 광해군을 새롭게 평가하고 있지만 애석하게도 종묘에 신주가 없는 왕으로 남아 있다.

종묘에는 고려 제31대 왕이었던 공민왕의 신당이 있다. 정전이나 영녕전하고는 비교할 수 없을 정도로 작은 신당이다. 이곳에는 공민왕과 노국대장공주의 영정이 있고, 이성계가 탔다는 말 그림이 있다. 공민왕은 정치를 개혁하고 옛 영토를 회복하려고 부단히 노력하여 많은 업적을 남겼다. 조선 왕조를 세운 이성계를 발탁한 인물도 공민왕이다. 공민왕은 이성계를 중용하여 결국 고려가 망하고 조선 왕조를 탄생시키는 원인을 제공했다. 훗날 조선을 세운 이성계는 자신을 중용한 공민왕에 대해 예의를 지키고 그의 자주 정신을 높이 평가하여 종묘에 신당을 마련하였다.

4 불국사와 석굴암

불국사는 한국의 전통사찰 건물임에도, 서구의 형식미의 기준을 갖다 대도 독자적 비례의 미적 논거를 충족한다. 불국사는 세계적으로 그 유례를 찾기 어려운 독특한 건축적 아름다움과 함께, 우리의 얼이 담긴 상징적 존재이며, 신라의 정서가 숨쉬고 있는 건축문화의 결정체다(문정필, 2017: 255 – 257).

불국사는 석굴암과 같은 서기 751년 신라 경덕왕 때 김대성이 창건하여 서기 774년 신라 혜공왕때 완공하였다. 토함산 서쪽 중턱의 경사진 곳에 자리한 불국사는 심오한 불교사상과 천재 예술가의 혼이 독특한 형태로 표현되어 세계적으로 우수성을 인정받는 기념비적인 예술품이다. 불국사는 신라인이 그린 불국, 이상적인 피안의 세계를 지상에 옮겨 놓은 것으로 법화경에 근거한 석가모니불의 사바세계와 무량수경에 근거한 아미타불의 극락세계 및 화엄경에 근거한 비로자나불의 연화장세계를 형상화한 것이다.

불국사의 건축구조를 살펴보면 크게 두 개의 구역으로 나누어져 있다. 그 하나는 대웅전을 중심으로 청운교, 백운교, 자하문, 범영루, 좌경루, 다보탑과 석가탑, 무설전 등이 있는 구역이고 다른 하나는 극락전을 중심으로 칠보교, 연화교, 안양문 등이 있는 구역이다. 불국사 전면에서 바라볼때 장대하고 독특한 석조구조는 창건당시 8세기 유물이고 그 위의 목조건물은 병화로 소실되어 18세기에 중창한 것이며, 회랑은 1960년대에 복원한 것이다. 불국사의 석조 구조는 길고 짧은 장대석, 아치석, 둥글게 조출된 기둥석, 난간석 등 잘 다듬은 다양한 형태의 석재로 화려하게 구성되었는데 특히 연화교와 칠보교의 정교하게 잘 다듬은 돌기둥과 둥근 돌난간은 그 정교함, 장엄함과 부드러움이 보는 이의 감탄을 자아낸다.

석굴암의 본존불상이 석가모니가 깨달음을 얻은 순간을 완벽하게 묘사하고 있는 걸작이라면, 불국사는 신라의 이상향인 불국토를 현세에 드러내고자 의욕적으로 만들어진 건축물이다. 불국사는 석굴암과 동시에 만들어졌다. 불국사 창건에 대해서는 여러 가지 설이 있는데《삼국유사》에 의하면 경덕왕 10년인 751년에 김대성이 지었다고 한다. 효심이 깊었던 김대성은 현생의 부모를 기리며 불국사를 세웠고, 전생의 부모들을 기리며 석굴암을 지었다. 이승에 부처의 나라를 실현하는 것은 신라의 오랜 꿈이었고, 신라인들은 자신들의 나라가 바로 부처의 나라라고 믿었다. 불국사의 경내는 석단으로 크게 양분되어 있다. 이 석단은 그 아래와 위의 세계가 전혀 다르다는 것을 나타내는 의미를 가지고 있다. 석단의 위는 부처님의 나라인 불국이고, 그 밑은 아직 거기에 이르지 못한 이승의 세계를 나타낸다. 청운교·백운교는 석가모니불의 불국세계로 통하는 자하문에 연결되어 있고, 칠보교·연화교는 아미타불의 불국세계로 통하는 안양문에 연결되어 있다. 이 가운데 청운교·백운교는 33계단으로 되어 있는데, 33계단은

33천(天)을 상징하는 것으로 욕심을 정화하여 뜻을 두고 노력하는 자들이 걸어서 올라가는 다리이다. 자하문이란 붉은 안개가 서린 문이라는 뜻이다. 부처님의 몸을 자금광신(紫金光身)이라고도 하므로 불신에서 발하는 자주빛을 띤 금색광명이 다리 위를 안개처럼 서리고 있다는 뜻에서 자하문이라 한 것이다. 이 자하문을 통과하면 세속의 무지와 속박을 떠나서 부처님의 세계가 눈앞에 펼쳐진다는 것을 상징하고 있다. 불국사 경내는 이승에 실현된 불교적 이상향이라 여겨졌다. 불국을 향한 신라인의 염원은 세 가지 양상으로 나타나 있다. 하나는 『법화경』에 근거한 석가모니불의 사바세계이고, 다른 하나는 『무량수경(無量壽經)』에 근거한 아미타불의 극락세계이며, 또 다른 하나는 『화엄경』에 근거한 비로자나불의 연화장세계(蓮華藏世界)이다. 이 셋은 각각 석가모니 모신 대웅전, 아미타불 극락전, 비로자나불 모신 비로전으로 구성되어있다. 비로전, 극락전, 대웅전을 포함해 석단 위의 공간은 곧 부처의 나라이며, 석단 아래의 공간은 이승이다.

불국사의 높이 8.2m의 삼층석탑인 석가탑은 각 부분의 비례와 전체의 균형이 알맞아 간결하고 장중한 멋이 있으며, 높이 10.4m의 다보탑은 정사각형 기단위에 여러 가지 정교하게 다듬은 석재를 목재건축처럼 짜맞추었는데 복잡하고 화려한 장엄미, 독특한 구조와 독창적인 표현법은 예술성이 매우 뛰어난 것으로 평가되고 있다.

불국사는 사적 제502호로 지정 관리되고 있으며 불국사 내 주요 문화재로는 다보탑(국보 제20호), 석가탑(국보 제21호), 청운교와 백운교(국보 제23호), 연화교와 칠보교(국보 제22호), 금동아미타여래좌상(국보 제27호), 비로자나불(국보 제26호) 등이 있으며, 불국사는 1995년 12월 석굴암과 함께 세계문화유산으로 공동 등재되었다.

불국사의 세계유산적 가치를 살펴보면, 석굴암은 신라시대 전성기의 최고 걸작으로 그 조영계획에 있어 건축, 수리, 기하학, 종교, 예술이 총체적으로 실현된 유산이며, 불국사는 불교교리가 사찰 건축물을 통해 잘 형상화된 대표적인 사례로 아시아에서도 그 유례를 찾기 어려운 독특한 건축미를 지니고 있다. 불국사의 등재기준은 세계문화유산기준 (Ⅰ), (Ⅳ)이다. 즉 (Ⅰ) 독특한 예술적 혹은 미적인 업적, 즉 창조적인 재능의 걸작품을 대표하는 유산이며, (Ⅳ) 가장 특징적인 사례의 건축양식으로서 중요한 문화적, 사회적, 예술적, 과학적, 기술적

혹은 산업의 발전을 대표하는 양식이다.

경주 동쪽 토함산 기슭에는 불국사와 석굴암이 있다. 이상적인 부처님의 나라를 표현한 절, 불국사는 통일 신라의 불교문화를 대표하는 건축물이다.

불국사 위쪽 토함산 정상 가까운 곳에는 우리나라에서 보기 드문 석굴 사찰 석굴암이 있다. 석굴암은 단순히 부처님을 모신 석굴이 아니다. 크지는 않지만 신라 전성기 최고의 걸작으로, 통일 신라의 종교와 예술, 과학을 한곳에서 보여 주는 무척 중요한 유적지이다.

경주에 많은 불교 유적지가 세워지게 된 것은 신라 사람들이 불교를 깊이 믿었기 때문이다. 신라의 왕들도 종교를 통해 백성들을 하나로 모으기 위한 정책으로 불교를 장려했다. 신라는 국가 차원에서 많은 승려를 중국에 보냈고, 경주를 중심으로 전국에 수많은 절을 세웠다. 한마디로 경주는 전체가 불교 유적지였다고 할 수 있다.

석굴암 본존불의 시선은 동짓날 해 뜨는 방향인 동남 30°쪽을 바라보고 있다. 석굴암은 자연석을 다듬어 돔을 쌓은 위에 흙을 덮어 굴처럼 보이게 한 석굴사원으로, 전실의 네모난 공간과 원형의 주실로 나뉘어 있다. 주실에는 본존불과 더불어 보살과 제자상이 있고 전실에는 인왕상과 사천왕상 등이 부조돼 있다. 석굴사원이긴 하지만 사찰건축이 갖는 격식을 상징적으로 다 갖추어 하나의 불국토를 이루었다.

석굴암은 전실(前室), 비도(扉道), 돔형 주실(主室)로 구성된다.[4] 전실은 직

4) 경주 토함산 정상에 못 미친 깊숙한 곳에 동해를 향해 앉아 있는 석굴암은 완벽하고 빼어난 조각과 독창적 건축으로 전세계에 이름이 높다. 인공으로 석굴을 축조하고 그 내부공간에도 본존불을 중심으로 총 39체의 불상을 조각하였다. 석굴암은 전실, 통로, 주실로 이루어졌다. 방형 공간인 전실에는 팔부중상과 금강역사상이 있고, 사천왕상(四天王像)이 있는 좁은 통로를 지나면 궁륭(Dome)천정으로 짜여진 원형공간의 주실이 나온다. 주실의 중앙에는 석가모니대불이 있고, 벽면에는 입구에서부터 범천상(梵天像)과 제석천상(帝釋天像), 보현(普賢)·문수(文殊)보살상, 그리고 십대제자상(十代弟子像)이 대칭을 이루도록 조각돼 있다. 일찍이 당나라의 현장(A.D602~664)이 17년간 중앙아시아와 인도의 성지를 순례한 후 지은 풍물지리지 성격의 대당서역기(大唐西域記)에는 "석가모니가 정각을 이룬 바로 그 자리에 대각사(大覺寺)가 세워져 있고, 거기에 정각을 이룬 모습의 불상이 발을 괴어 오른발 위에 얹고, 왼손은 살 위에 뉘었으며 오른손을 늘어뜨리고 동쪽을 향해 앉아 있었다. 대좌의 높이는 당척 4척 2촌이고 넓이는 1장 2척 5촌이며 상의 높이는 1장 1척 5촌, 양 무릎폭이 8척 8촌, 어깨폭이 6척 2촌이다."라는 기록이 있다. 석굴암의 본존불 크기와 이 기록이 일치하고 있는데, 현장이 보았던 대각사의 그 불상은 현존하지 않고 있어 석굴암에 역사적 무게를 더해주고 있다. 천체를 상징하는 둥근 공간에 이르면 한가운데에 높이 350cm의 당당하

사각형 모양으로, 양쪽 벽에는 팔부신장(八部神將)이 각각 네 사람씩 새겨져 있다. 비도는 전실에서 주실로 들어가는 부분인데, 비도의 입구 옆에는 두 사람의 금강역사상(金剛力士像)이 서 있다. 비도의 좁아지는 부분 양쪽으로는 사천왕상(四天王像)이 각각 한 쌍씩 조각되어 있다. 주실의 입구 양쪽에 팔각형 돌기둥 두 개가 각각 세워져 있고, 본존불상은 주실의 중앙에서 조금 벗어난 지점에 놓여 있다. 주실의 입구 양쪽 벽에는 범천(梵天)과 제석천(帝釋天), 두 보살, 십나한이 새겨져 있다. 본존불상 뒤의 벽 한가운데에는 자비의 보살로 알려진 십일면 관음보살상(十一面觀音菩薩像)이 새겨져 있다.

5 창덕궁

궁궐은 왕이 거처하면서 나라를 다스리는 공간이다. 창덕궁의 동쪽에는 창경궁이 있고 북쪽에는 후원이 있다. 서쪽에는 경복궁이 있으며, 남동쪽으로 종묘가 있다.

조선시대 궁궐 가운데 하나로 태종 5년(1405)에 창덕궁이 세워졌다. 당시 종묘·사직과 더불어 정궁인 경복궁이 있었으므로, 이 궁은 하나의 별궁으로 만들었다. 임금들이 경복궁에서 주로 정치를 하고 백성을 돌보았기 때문에, 처음

고 부드러운 모습을 지닌 석가모니 대불이 동해를 향해 앉아 있다. 얼굴과 어깨를 드러낸 옷의 주름에 생동감이 있어 불상 전체에 생명감이 넘친다. 깊은 명상에 잠긴 듯 가늘게 뜬 눈과, 엷은 미소를 띤 붉은 입술, 풍만한 얼굴은 근엄하면서도 자비로운 표정을 짓고 있다. 손모양은 항마촉지인(降摩觸地印)으로 왼손은 선정인(禪定印)을 하고 오른손은 무릎에 걸친 채 검지 손가락으로 땅을 가리키고 있다. 석가모니가 큰 깨달음을 얻어 모든 악마의 방해와 유혹을 물리친 승리의 순간, 즉 깨달음을 얻은 모습을 나타낸 것이기 때문에 성도상(成道像)이라고 한다. 감실은 주실에서의 위치로 보아 지상계와 천상계의 중간을 뜻한다. 이는 교리적인 면에서 보면 보살이 각자(覺者)인 여래와 무명(無明)중생의 중자적인 존재라는 점과 잘 어울린다. 미륵보살상의 오른쪽 어깨, 손목, 오른쪽 무릎으로 이어지는 직삼각형이 안정감을 주는 반면 세운 무릎, 비스듬히 얹은 팔, 숙인 얼굴이 그리는 곡선은 변화와 운동감을 주고 있다. 전실 벽면에 있는 8구의 팔부중상은 무사의 성격을 띠고 불법(佛法)을 수호하는 여러 가지 모습의 신들이며, 치마를 입은 금강역사상 또한 불법을 수호하는 한쌍의 수문장으로서 상체의 근육이 발달한 용맹스런 모습을 하고 있는데 금강으로 만든 방망이를 들고 있다 하여 금강역사라 칭했다. 석가모니 대불이 앉아 있는 곳인 둥근 주실 뒷벽 가운데 가장 깊은 곳에 숨어 있다 나타나는 십일면관음보살상 (十一面觀音菩薩像)의 아름다운 자태는 우리의 마음을 사로잡는다.

부터 크게 이용되지 않은 듯하다. 임진왜란 이후 경복궁·창경궁과 함께 불에
타 버린 뒤 제일 먼저 다시 지어졌고 그 뒤로 조선왕조의 가장 중심이 되는 정
궁 역할을 하게 되었다. 화재를 입는 경우도 많았지만 제때에 다시 지어지면서
대체로 원래의 궁궐 규모를 잃지 않고 유지되었다.

임금과 신하들이 정사를 돌보던 외전과 왕과 왕비의 생활공간인 내전, 그리
고 휴식공간인 후원으로 나누어진다. 내전의 뒤쪽으로 펼쳐지는 후원은 울창한
숲과 연못, 크고 작은 정자들이 마련되어 자연경관을 살린 점이 뛰어나다. 또한
우리나라 옛 선현들이 정원을 조성한 방법 등을 잘 보여주고 있어 역사적으로나
건축사적으로 귀중한 가치를 지니고 있다. 160여 종의 나무들이 울창하게 숲을
이루며 300년이 넘는 오래된 나무들도 있다.

1917년에는 대조전을 비롯한 침전에 불이 나서 희정당 등 19동의 건물이
다 탔는데, 1920년에 일본은 경복궁의 교태전을 헐어다가 대조전을 다시 짓고,
강령전을 헐어서 희정당을 다시 짓는 등 경복궁을 헐어 창덕궁의 건물들을 다시
지었다. 지금까지 남아있는 건물 중 궁궐 안에서 가장 오래된 건물은 정문인 돈
화문으로 광해군 때 지은 것이다.

정궁인 경복궁이 질서정연한 대칭구도를 보이는 데 비해 창덕궁은 지형조
건에 맞추어 자유로운 구성을 보여주는 특징이 있다. 창덕궁과 후원은 자연의
순리를 존중하여 자연과의 조화를 기본으로 하는 한국문화의 특성을 잘 나타내
고 있는 장소로, 1997년에 유네스코의 세계문화유산으로 등재되어 있다.

창덕궁은 1610년 광해군 때 정궁으로 사용한 후 부터 1868년 고종이 경복
궁을 중건할 때까지 258년 동안 역대 제왕이 정사를 보살펴 온 법궁이었다. 창
덕궁 안에는 가장 오래된 궁궐 정문인 돈화문, 신하들의 하례식이나 외국사신의
접견장소로 쓰이던 인정전, 국가의 정사를 논하던 선정전 등의 치조공간이 있으
며, 왕과 왕후 및 왕가 일족이 거처하는 희정당, 대조전 등의 침전공간 외에 연
회, 산책, 학문을 할 수 있는 매우 넓은 공간을 후원으로 조성하였다. 정전 공간
의 건축은 왕의 권위를 상징하여 높게 하였고, 침전건축은 정전보다 낮고 간결
하며, 위락공간인 후원에는 자연지형을 위압하지 않도록 작은 정자각을 많이 세
웠다.

건물배치에 있어 정궁인 경복궁, 행궁인 창경궁과 경희궁에서는 정문으로
부터 정전, 편전, 침전 등이 일직선상에 대칭으로 배치되어 궁궐의 위엄성이 강

조된 데 반하여, 창덕궁에서는 정문인 돈화문은 정남향이고, 궁안에 들어 금천교가 동향으로 진입되어 있으며 다시 북쪽으로 인정전, 선정전 등 정전이 자리하고 있다. 그리고 편전과 침전은 모두 정전의 동쪽에 전개되는 등 건물배치가 여러 개의 축으로 이루어져 있다.

오늘날 자연스런 산세에 따라 자연지형을 크게 변형시키지 않고 산세에 의지하여 인위적인 건물이 자연의 수림속에 포근히 자리를 잡도록한 배치는 자연과 인간이 만들어낸 완전한 건축의 표상이다. 또한, 왕들의 휴식처로 사용되던 후원은 300년이 넘은 거목과 연못, 정자 등 조원시설이 자연과 조화를 이루도록 함으로써 건축사적으로 또 조경사적 측면에서 빼놓을 수 없는 귀중한 가치를 지니고 있다. 후원은 태종 5년(1405) 창덕궁을 창건할 때 후원으로 조성하였으며, 창경궁과도 통하도록 하였다.

창덕궁 후원은 우리나라의 대표적인 전통 조원 시설로서 자연적인 지형에다 꽃과 나무를 심고 못을 파서 아름답고 조화있게 건물을 배치하였다. 대부분의 정자는 임진왜란 때 소실되었고 지금 남아 있는 정자와 전각들은 인조 원년(1623) 이후 개수·증축된 것이다. 이곳에는 각종 희귀한 수목이 우거져 있으며, 많은 건물과 연못 등이 있어 왕과 왕비들은 이곳에서 여가를 즐기고 심신을 수양하거나 학문을 닦고 연회를 베풀었다.

창덕궁은 조선시대의 전통건축으로 자연경관을 배경으로 한 건축과 조경이 고도의 조화를 표출하고 있으며, 후원은 동양조경의 정수를 감상할 수 있는 세계적인 조형의 한 단면을 보여주고 있는 특징이 있다. 창덕궁의 역사에 대한 기록은 「조선왕조실록」, 「궁궐지」, 「창덕궁조영의궤」, 「동궐도」 등에 기록되어 있다. 특히 1830년경에 그린 「동궐도(국보 제249호)」가 창덕궁의 건물배치와 건물형태를 그림으로 전하고 있으며, 궁궐사와 궁궐건축을 연구 고증하는 데 귀중한 자료가 되고 있다.

창덕궁은 사적 제122호로 지정 관리되고 있으며 돈화문(보물 제383호), 인정문(보물 제813호), 인정전(국보 제225호), 대조전(보물 제816호), 구선원전(보물 제817호), 선정전(보물 제814호), 희정당(보물 제815호), 향나무(천연기념물 제194호), 다래나무(천연기념물 제251호) 등이 지정되었다. 창덕궁은 1997년 12월 유네스코 세계문화유산으로 등재되었다.

창덕궁의 세계유산적 가치는 동아시아 궁전 건축사에 있어 비정형적 조형

미를 간직한 대표적 궁으로 주변 자연환경과의 완벽한 조화와 배치가 탁월하다. 창덕궁의 등재기준은 세계문화유산기준(Ⅱ), (Ⅲ), (Ⅳ)이다. 즉 (Ⅱ) 일정한 시간에 걸쳐 혹은 세계의 한 문화권내에서 건축, 기념물조각, 정원 및 조경디자인, 관련예술 또는 인간정주 등의 결과로서 일어난 발전사항들에 상당한 영향력을 행사한 유산이며, (Ⅲ) 독특하거나 지극히 희귀하거나 혹은 아주 오래된 유산이고, (Ⅳ) 가장 특징적인 사례의 건축양식으로서 중요한 문화적, 사회적, 예술적, 과학적, 기술적 혹은 산업의 발전을 대표하는 양식인 것이다.

6 수원 화성

사도세자는 조선왕조 제21대 왕인 영조의 둘째아들로 세자에 책봉되었다. 그러나 사도세자는 당쟁에 휘말려 왕위에 오르지 못하고 아버지 영조의 명령으로 뒤주 속에서 생을 마감하였다. 정조는 영조의 왕위를 계승한 후 사도세자의 능침을 양주 배봉산에서 조선 최대의 명당인 수원의 화산으로 옮기고 화산 부근에 있던 읍치를 수원의 팔달산 아래 지금의 위치로 옮기면서 화성을 축성했다.

수원 화성은 정조의 아버지에 대한 효심이 그 축성의 근본이었을 뿐만 아니라 당쟁에 의한 당파 정치 근절과 강력한 왕도 정치의 실현을 위한 원대한 정치적 포부가 담긴 정치 구상의 중심지로 지어진 것이다. 또한 수도 남쪽의 국방요새로 활용하기 위한 것이었다. 수원 화성은 규장각의 문신 정약용이 동서양의 기술서를 참고해 만든『성화주략(城華籌略)』(1793)을 지침서로 하여, 재상을 지낸 영중추부사 채제공의 총괄 아래 조심태의 지휘로 1794년 1월에 착공에 들어가 1796년 9월에 완공되었다. 축성 당시 거중기 녹로(도르래 기구) 등 건축을 위한 새로운 기계를 고안해 큰 규모의 석재를 옮기고 쌓는 데 이용하였다.

수원 화성 축성과 함께 부속 시설물로 화성행궁, 중포사, 내포사, 사직단 등 많은 시설을 건립하였으나 전란으로 소멸되고 현재 화성행궁의 일부인 낙남헌만 남아 있다. 수원 화성은 축조 이후 일제강점기를 지나 한국전쟁을 겪으면서 성곽의 일부가 파손되어 없어졌으나 1975년~1979년까지 축성 직후 발간된『화성성역의궤』에 의거해 대부분 축성 당시 모습대로 보수, 복원되어 현재에 이르고 있다.

성의 둘레는 5,744m, 면적은 130㏊로 동쪽 지형은 평지를 이루고 서쪽은 팔달산에 걸쳐 있는 평산성의 형태를 갖고 있다. 성의 시설물은 문루 4, 수문 2, 공심돈 3, 장대 2, 노대 2, 포(鋪)루 5, 포(咆)루 5, 각루 4, 암문 5, 봉돈 1, 적대 4, 치성 9, 은구 2 등 총 48개의 시설물로 일곽을 이루고 있으나 이 중에서 수해와 전란으로 7개 시설물(수문 1, 공심돈 1, 암문 1, 적대 2, 은구 2)이 소멸되고 4개 시설물이 아직 남아있다.

수원 화성은 축성할 때의 성곽이 거의 원형대로 보존되어 있을 뿐 아니라, 북수문(화홍문)을 통해 흐르던 수원천이 현재에도 그대로 흐르고 있고, 팔달문과 장안문, 화성행궁과 창룡문을 잇는 가로망이 현재에도 도시 내부 가로망 구성의 주요 골격을 유지하고 있는 등 200년 전 성의 골격이 그대로 남아 있다. 축성의 동기가 군사적 목적보다는 정치적, 경제적 측면과 부모에 대한 효심이었기 때문에 성곽 자체가 '효' 사상이라는 동양의 철학을 담고 있어 문화적 가치 외에도 정신적, 철학적 가치를 지닌 성이라고도 할 수 있다. 또 화성에는 이러한 효 사상과 관련된 문화재가 잘 보존되어 있다.

축성 후 1801년에 발간된 『화성성역의궤』에는 축성 계획, 제도, 법식뿐 아니라 동원된 인력의 인적사항, 재료의 출처 및 용도, 예산 및 임금 계산, 시공 기계, 재료 가공법, 공사일지 등이 상세히 기록되어 있다. 이 책은 화성이 성곽 축성 등 건축사에 큰 발자취를 남기고 있음을 증명하고 있으며 동시에 기록으로서 역사적 가치가 크다. 수원 화성은 사적 제3호로 지정 관리되고 있으며 소장 문화재로 팔달문(보물 제402호), 화서문(보물 제403호), 장안문, 공심돈 등이 있다.

수원 화성의 등재기준은 (ⅱ) 화성은 그 이전 시대에 조성된 우리나라 성곽과 구별되는 새로운 양식의 성곽이다. 화성은 기존 성곽의 문제점을 개선하였을 뿐만 아니라 외국의 사례를 참고해 포루, 공심돈 등 새로운 방어 시설을 도입하고 이를 우리의 군사적 환경과 지형에 맞게 설치하였다. 특히 이 시기에 발달한 실학사상은 화성의 축조에 큰 영향을 끼쳤다. 실학자들은 우리나라와 중국, 일본, 유럽의 성곽을 면밀히 연구하고 우리나라에 가장 적합한 독특한 성곽의 양식을 결정하였다. 화성 축조에 사용된 새로운 장비와 재료의 발달은 동서양 과학기술의 교류를 보여 주는 중요한 증거이다. 또 기준 (ⅲ) : 화성은 분지로 이루어진 터를 둘러싸고 산마루에 축조된 기존의 우리나라 성곽과는 달리 평탄하고 넓은 땅에 조성되었다. 전통적인 성곽 축조 기법을 전승하면서 군사, 행

정, 상업적 기능을 담당하는 신도시의 구조를 갖추고 있다. 화성은 18세기 조선 사회의 상업적 번영과 급속한 사회 변화, 기술 발달을 보여 주는 새로운 양식의 성곽이다.

문명은 인간 세계로부터 자연을 밀어냈다. 산을 깎다 못해 도시가 팽창을 하고 과거에 없던 대형건물이 들어서면서 우리의 집들은 날카롭게 각을 세우기 시작했다. 양옥이 도입된 지 불과 100여 년, 수천 년 역사의 한옥은 급격히 퇴약해 갔다. 그런데 한옥은 여러 가지 면에서 동시대인들에게 매력을 다시 회복시켜주고 있다. 다음은 방송사의 취재기사를 인용해보기로 하자(KBS 취재파일, 2011.2.28.).

지난해 충주의 한 한옥을 매입한 송태선 씨 부부. 수십년간 아파트에서만 살아온 부부는 한옥이 사람 살기에 가장 좋은 집이라고 말합니다. 무엇보다 흙과 나무로 된 집에 살면서 놀랄 만큼 건강이 좋아졌다고 합니다.

<인터뷰> 유영희(한옥 거주): "제가 굉장히 뒷목이 막 뻣뻣하고 그랬거든요. 그 증상이 없어진 거예요. 뒷목 뻣뻣하고 빈혈도 심했고 이랬는데 이제 그런 게 없어지고 일단 잠을 잘 자고 잘 먹고 그래서 그런지 건강한 거예요. (감기나 잔병도 많으셨어요?) 많았죠."

부엌과 화장실 등도 모두 실내로 들어와 한옥이 불편하다는 말은 옛말이 됐습니다.

<인터뷰> "인사동 쪽을 갔다가 한옥을 봤어요. 아! 내가 살 수도 있겠다. 그래서 사실은 이 집도 선택을 한 거예요."

송 씨 부부는 집과 주변 경관이 어우러져 자연과 하나 되는 느낌이라며 한옥 살이에 만족하고 있습니다.

＜인터뷰＞송태선(한옥 거주) : "어떤 사람이 여기 와서 천국에 왔다고 그런 얘기를 하는데. 하여튼 좋아요 이 한옥이라는 게."

한옥을 찾는 사람들이 늘고 있습니다. 현대생활에 맞게 설계된 한옥이 주거공간은 물론 상업공간에서 공공기관까지, 우리의 일상으로 들어오고 있습니다. 지금 일대 전환기를 맞고 있는 한옥의 현주소와 미래를 취재했습니다.

지난 2007년 지어진 경주의 한옥 호텔. 드라마 배경으로 등장하는 등 인기를 끌면서 관광 업계에 한옥의 가능성을 알렸습니다. 실내에 마당과 툇마루까지 들인 한옥 아파트도 설계중입니다. 공공기관에서는 새집증후군 걱정없는 한옥 어린이집에서부터, 주민들에게 한결 친근하게 다가가는 한옥 동사무소도 등장해 한옥의 새바람을 일으켰습니다.

현재 구로에는 한옥 도서관이 3월 개관을 앞두고 마무리 작업이 한창이고 국회도 영빈관 기능의 새 건물을 전통 가옥으로 짓고 있는 등 건축 각 분야에 한옥붐이 일고 있습니다.

＜인터뷰＞조전환(한옥 전문 건축업체 대표): "2008년도 이후 한 2~3배 가량의 신장세가 보이고 있고요. 레저 개발에 있어서 스파 빌리지나 골프 빌리지, 그리고 한 20~30채 규모의 타운하우스에 대한 수요가 늘어가고 있습니다."

_온돌 방식을 채용한 세계적인 건축가
Frank Lloyd Wright(1867-1959)의 집[5]

전국 각 지자체들도 잇따라 한옥 활성화 정책을 내놓으면서 택지지구를 아예 한옥마을로 조성하는 곳이 늘고 있습니다. 전라남도의 경우 인구가 줄어드는 시골 마을을 '돌아오는 마을'로 탈바꿈시키기 위해 한옥 마을 조성 사업을 벌이고 있습니다. 지난해까지 970여 채의 한옥을 새로 지었고 400여 명의 인구 유입 효과도 거뒀습니다.

5) 그의 집은 LEGO 모형으로도 제작되어 유명하다.

1 한옥의 형태

한옥(韓屋)은 말 그대로 '한국의 가옥'이다. 해방 후 현대화를 거쳐 양옥(洋屋)이 보급되면서 이에 대비되는 의미로 재래식 가옥을 일컫기도 했다. 이렇게 1900년대 초 양옥에 대한 다른 말로 만들어진 애매모호한 용어이기도 하지만, 한옥은 건축구조 측면에서 '목조+가구 결구식'을 기본으로 지붕에 기와를 얹은 것이라고도 할 수 있다. 한옥은 중국 등 다른 나라의 기술을 바탕으로 우리나라 사람들에게 순화되어, 우리만의 방식으로 발전시킨 것이다.

한옥은 보통 조선시대 양반가옥으로 알고 있지만 뿌리를 따지면 이보다는 더 오래되었고 그 범위도 더 넓다. 한반도에서 오랜 기간 사람들이 살면서 자연환경, 문화, 사상 등이 종합적으로 작용한 결과 공통적 주거형식이 만들어졌고 이것이 조선시대 들어서 정형화된 형식으로 자리 잡게 된 것이다. 즉 한옥은 서양식 주택, 즉 양옥에 대비한 말이다. 한옥의 가장 큰 특징은 난방을 위한 온돌과 냉방을 위한 마루가 균형있게 결합된 구조를 갖추고 있는 점이다. 대륙성 기후와 해양성 기후가 공존하는 한반도의 더위와 추위를 동시에 해결하기 위한 한국의 독특한 주거 형식이다(출처: 두산백과). 한옥등 건축자산의 진흥에 관한 법률(제2조 제2호) 정의에 따르면, 한옥이란 주요 구조가 기둥, 보 및 한식 지붕틀로 된 목구조로서 우리 나라 전통양식이 반영된 건축물 및 그 부속 건축물을 말한다.

한옥의 형태는 지방에 따라 구조가 다르다. 북부 지방에서는 외부의 냉기를 막고, 내부의 열을 유지하기 위한 가장 효율적인 구조로, 방을 두 줄로 배열하는 형태의 겹집 구조와 낮은 지붕의 한옥이 발달했다. 이에 비하여 남부 지방에서는 바람이 잘 통하도록 방을 한 줄로 배열하는 홑집 구조와 마루 구조가 발달했다.

또한, 한옥은 상류주택과 민가에 따라서도 구조를 달리한다. 대가족이 함께 어우러져 사는 한국의 전통사회에서 상류 계층의 주택은 신분과 남녀, 장유(長幼)를 구별한 공간 배치구조를 하였다. 즉, 집채를 달리하거나 작은 담장을 세워 주거 공간을 상·중·하로 구획했다. 상(上)의 공간인 안채와 사랑채는 양반들이 사용했고, 대문에서 가장 가까운 곳에 위치하는 행랑채는 하(下)의 공간으로 머슴들이 기거하는 곳이었으며, 중문간 행랑채는 중간 계층인 청지기가 거처하는 중(中)의 공간이었다.

상류주택은 장식적인 면에도 치중하여 주택의 기능면에서뿐만 아니라 예술적인 가치에서도 뛰어난 건축물이 많이 남아 있다. 그러나 일반 서민들은 집을 지을 때도 구조에서부터 재료에 이르기까지 장식적인 면보다는 기능적인 면을 더 중시했다. 재료로는 가장 쉽게 구할 수 있는 돌과 나무들을 사용했는데, 기둥과 서까래·문·대청바닥 등은 나무를 썼고, 벽은 짚과 흙을 섞은 흙벽으로 만들었으며, 창에는 역시 천연 나무로 만든 한지를 발랐다. 바닥에는 한지를 깐 뒤 콩기름 등을 발라 윤기를 냈고, 방수의 역할도 하게 하였다.

지붕으로는 기와지붕과 초가지붕이 가장 보편적이다. 부유한 집에서는 기와로 지붕을 올렸고, 서민들이 거주하는 민가에서는 대부분 볏짚으로 이은 초가지붕을 얹었다. 초가지붕은 겨울에는 열을 빼앗기지 않고 여름에는 강렬한 태양열을 차단해 주며, 구하기 쉽고 비도 잘 스며들지 않아 지붕의 재료로 가장 널리 사용되었다.

한옥을 낳은 배경은 몇 가지로 정리할 수 있다(임석재, 2008). 웅장하지는 않으나 변화무쌍한 산과 강, 사계절이 뚜렷하면서 해가 좋은 빛, 겨울에는 서북풍이 불고 여름에는 남동풍이 부는 바람 등이 자연환경 요소이다. 문화 요소로는 상대주의 국민성을 대표적 예로 들 수 있다. 획일적인 것을 싫어하고 그때그때 각 집마다 사정에 맞춰 개성을 충분히 살린다는 뜻이다. 사상은 고려시대 때 융성했던 노장이 제일 큰 밑바탕을 이루며 여기에 유교의 형식미가 가미되면서 완성되었다. 고려시대 주거는 외형은 조선시대의 한옥과 유사하나 많이 단순해서 변화무쌍하고 아기자기한 한옥 특유의 특징은 아직 완성되지 않았다. 이 차이는 유교 형식미의 유무에 따른 결과이다. 원래 유교 형식미는 매우 엄숙하고 정형적이지만 이것이 노장사상 및 한국적 상대주의와 합해지면서 규칙적이면서도 동시에 변화무쌍한 다양성으로 나타나게 된 것이다.

요즘 말로 하면, 융복합 또는 통섭의 좋은 예일 수 있는데, 실제로 노장사상과 유교사상의 영향권 아래 드는 한·중·일 삼국의 주거를 비교해 봐도 한옥이 제일 변화무쌍한 특징을 보인다. 더 근원적으로 따지자면 유교와 노장은 서로 반대편에 서는 사상인데 이 둘을 하나로 합해서 규칙적 정형성과 변화무쌍한 다양성을 동시에 얻어낸 예는 가히 한옥이 유일하다. 한국인 특유의 혼성 기질이 여지없이 드러난 대표적 예가 바로 한옥인 것이다.

2 한옥의 특징

한옥의 특징은 무엇보다도 자연과의 조화를 들 수 있을 것이다. 우리나라는 4계절이 나름대로 뚜렷하고 창명한 자연환경과 산이 많고 물이 맑아, 이러한 자연의 아름다움으로 한국 사람들은 자연에 순응하며 사는 생활철학을 가지게 되었다. 그것이 건축에도 영향을 주어 전통한옥은 자연과의 조화, 자연에 순응하는 것을 큰 특징으로 한다. 자연을 거슬리지 않고 순응하며 자연 지세에 맞게 한옥은 지어지고, 자연과 어우러진 가옥이다. 건물이 혼자 아무리 빼어난 자태를 뽐내려 해도 부자연스럽고 어색한 것이다(임석재, 2005: 318).

전통한옥의 자연친화적 특성은 자연지형에의 순응, 자연을 수용하는 공간배치와 공간구성, 자연스러운 재료와 색채의 사용, 주변 환경에 대한 태도 등의 과정이 모두 통합된 개념으로 설명된다. 주로 공간구성이나 재료적 측면에서 그 예를 찾아볼 수 있는데 기후조절, 맞통풍, 실내 공간의 흐름, 처마, 남향배치, 다중창호, 사이공간, 공간의 연계 및 개방성, 마루, 마당, 천장구조, 볏짚과 기와의 진흙층을 통한 단열, 흙벽의 실내온습도 조절, 창호지의 채광조절, 최소한의 가공 등이 있다(장미선·이연숙, 2007).

논산 윤증고택의 분합문은 16:9의 비율로, TV의 황금비율도 이를 차용하였다. 좋은 창호는 바깥 풍경을 담아내는 액자로서, 바람의 통로이며, 햇빛을 받아내는 그릇이다. 미닫이창은 양쪽 끝에 문짝이 남아있어 두 공간을 나눈다. 그러나 '안고재기'는 문턱을 활용해서 두 공간을 하나로 통합한다. 구들과 창호는 사계절에 적응할 수 있는 시스템이다. 이렇게 자연을 향하여 "열림"이 우리 한옥의 미학이다.

이를 좀 더 구체적으로 살펴보자.

첫째, 수천년 우리민족의 삶속에서 태어난 한옥의 마당에는 어떠한 조경시설도 하지 않았다. 햇빛이 내리쬐면 뜨거워진다. 뒤안은 산으로 연결되어 양자 사이에 온도차이가 발생해, 대류현상이 발생하기 때문에. 대청마루를 장치한 한옥의 내부는 한여름에도 시원해진다. 대청은 창호를 통해 뒤안과 연결되어 산의 시원한 공기가 방안으로 들어오게 된다.[6] 그리고 안채와 창고 사이가 약간 어긋

6) EBS 다큐 프라임, 원더풀 사이언스, 첨단건축 한옥의 비밀 2009.3.26을 참조하였다.

무위적 자연의 개념인 도가의 영향에 의한 한국 전통건축 경향	
1	지나치게 깔끔한 마무리를 경계하면서 꼭 필요한 만큼 이상의 손질을 삼가 하였다.
2	확연히 드러나거나 노골적이지 않게 사람의 손맛이 나타나도록 하였다.
3	재료가 가지는 본연의 특질이 사람의 손맛과 함께 드러나도록 하였다.
4	사각형이라는 기본 모티브를 잘 유지하면서 동일한 반복이나 한가지로 귀결되는 것을 피했다.
5	사람의 감각에 많이 의존하면서 자와 같은 정형화를 요하는 도구의 사용을 자제했다.

출처: 홍지나·문재은, 2009: 474

나있다. 앞쪽은 사이간 거리가 150cm, 뒤로 가면 75cm, 자연냉방이 된다. 일본의 자연 이용방법을 보면, 남향으로 가능한 집을 짓고, 북쪽은 찬바람이 못 들어오게 나무를 심거나 산을 접하게 했다. 일본은 해양성기후이기 때문에 우리보다 따뜻한 날이 더 많고 강수량이 더 많다. 더위와 습도문제를 해결하는 것이 더 중요했다. 다다미는 통풍과 습도문제를 해결하기 위한 고민과 지혜이고, 지붕이 높은 것은 바람을 조금이라도 끌어들여 습기를 밀어내고, 지붕이 가파른 것은 물이 잘 빠지게 하기 위함이다. 중국은 아시아 건축문화를 주도해 유명한 건축물이 많다. 사합원(四合院)의 경우 서로 다른 4개의 건물이 마당을 둘러싸고 있다. 한나라 이후 명·청대를 거쳐 중국 건축의 대표적인 건물로서, 본채, 사랑채 등이 있다.

이렇게 우리는 사람과 바람의 들고남이 자유롭지만, 중국 집은 폐쇄적이다. 이는 수도 베이징의 엄격한 분위기 때문일 것이다. 서로 타인의 삶에 관여 안 하고, 외부와 단절된 채 살아야 했다. 그리고는 안에서 물고기를 키우거나 조롱 속의 새소리를 들으면 살았다. 중국의 집은 자신을 보호하기 위한 방패막이였다.[7] 그러나 우리는 담장을 낮게 하였고, 대문을 열려있게 하였다. 그리고 사람 사이의 소통을 미덕으로 여겼다.

둘째로 난방에 대해 살펴보자. 세계 거의 모든 나라의 부엌은 취사기능만 담당한다. 그런데 우리는 취사 이외에 열효율이 높은 난방 기능까지 했다. 안방

7) 건축물 조성시 중국은 대륙적 기질 그대로 장대 하면서도 인공적이다. 섬을 통째로 옮기거나 호수를 파버리는 식이다. 일본은 깔끔하고 정제됐고 직선적이다. 반면 한국은 지붕선이나 기와, 기둥이 대부분 완만한 곡선이다. 건물의 배치, 크기, 측, 재료가 모두 휴먼 스케일이다. 구름이나 지형을 이용해 자연스러운 형태로 이뤄졌다.(천득염, 2012.11.8, 조선일보)

아랫목에서는 얼어 죽어도 윗방 아랫목은 따뜻했다는 말까지 있다. 불은 '부넘이'라는 고개를 넘어, '고래'를 따라 이동하다가 '개자리'라는 참호를 벗어나 굴뚝으로 나간다. 벽난로는 공기온도를 높이나, 바닥 난방은 더운 물은 아니어도 30~40도의 물만 돌아도 쉽게 방안은 20도가 된다. 중국의 난방문화를 보면, 북경주변 시골에 가면 난방이 있지만, 방 내부는 우리와 확연히 다르다. 온돌식 온돌식 침대가 있다. 벽돌로 침대벽을 쌓고, 불길이 침대를 통과하게 하였다. 일본의 난방문화는 사람이 불을 중심으로 둘러앉아 추위를 녹였다. 불을 직접 가깝게 해서 연기와 그을음이 많았다. 연기는 지붕에 있는 벌레를 죽이기도 했다. 또 '이로리'(일본식 화로) 위에 주전자를 매달아 난방까지 했다. 수렵시대의 혈거식 난방시스템이다. 그런데 우리의 온돌이 더 문명적이다. 일본은 겨울이 우리보다 매우 짧고 습도가 높아 어둠이 길어 주택을 지을 때 더위를 피하는데 더 중점을 두었다.

이렇게 한옥은 온돌과 마루가 동시에 한 건물에 존재한다(고영훈, 2009: 102-103). 다른 나라들은 보면 온돌이 있으면 마루가 없고, 마루는 있으나 온돌이 없는 구조이다. 한옥의 정형은 대청과 툇마루는 마루로, 안방과 작은방, 건너방 등 사람이 밤낮을 거처하는 공간은 온돌로 구성한 형태이다. 추위를 막기 위해 실내에 불을 땔 때는 아궁이를 두고 취사와 난방을 같이 해결하고자 하였다. 연기 문제로 굴뚝은 실외로 빼고, 불을 때던 부뚜막에 구들이 생겨나게 되었고, 온돌로 발전하게 되었다. 마루는 바닥이 나무판재로 구성되며, 땅으로부터 떨어져 위에 있는 형태로 성긴 바닥 탓에 바람이 잘 통하여 습하거나 더운 지역에 알맞은 건축이다. 우리나라는 세계 어느 곳에서도 볼 수 없는 독특한 건축문화를 이룩하게 되는데, 남방에서 북방으로, 북방에서 남방으로 서로 접합이 모색되고 절충하면서 하나의 건축 구조물 안에 두 특징인 온돌과 마루가 공존하게 되었다. 특히 우리 주거공간은 서양과 달리 손님이 찾아와서 방석을 내놓으면 응접실이 되고, 끼니 때가 되어 밥상을 차려서 들여 놓으면 식당방이 되고, 저녁에 이부자리를 깔면 침실이 되고, 책상으로 쓰는 서안을 놓고 공부를 하면 공부방으로 활용할 수 있어 방 한 칸을 가지고도 식당방·침실·거실·공부방 등 다용도로 활용할 수 있는 가변성과 다목적성을 가지고 있다(임재해, 2010).

셋째로, 처마에 대해서 보면, 일본은 처마가 낮고 길어 내부가 어둡다. 중국은 한옥보다 처마 길이가 짧지만 내부가 어둡다. 그런데 한옥은 중국보다 처마

가 길다. 그러나 창호, 서까래, 방바닥이 내뿜는 반사광 때문에 내부가 밝다. 기둥 중심선에서 처마까지 나오는 사이를 쟀을 때의 각도가 약 30도를 이룬다. 서울 기준 남향집의 경우 하지 때의 남중고도가 약 77도가 되고, 해가 남중했을 때 햇빛이 집으로 들어오지 않게 된다. 겨울은 남중고도가 28도가 되어, 처마가 길어도 겨울에는 실내로 빛이 많이 들어온다. 즉 처마로 빛의 양을 조절하겠다는 의도가 담겨있다. 여름, 특히 하지 때 남중각도가 76도, 겨울엔 29도, 여름엔 햇빛이 안 들어오고 겨울에는 햇빛이 많이 들어오게 된다. 즉 햇빛 자동조절장치이다. 눈에 보이지 않는 최첨단 자연에너지 시스템이다.

넷째로 황토[8])를 주재료로 사용하는바, 주변에서 얻어진 재료를 주로 이용하였다. 황토는 습도조절 기능을 한다. 공간 속에서 사람이 살기 때문에 사람에게 적절한 습도를 일정하게 유지하는 게 중요한데, 황토는 수많은 다공질의 느슨한 구조로 되어있어 습기를 빨아들이는 스폰지 역할을 한다. 반면 도심은 고층건물이 양쪽으로 늘어서 있어, 도시 열섬현상이 발생하는데, 골짜기처럼 공기가 갇혀서 열섬구조가 나타난다.

전통한옥의 전체적인 공간배치 측면에서 한옥은 사랑채, 안채, 행낭채 등 채 자체의 평면이 비대칭적이고 유기적으로 배치되어 있으나 시각적 균형을 이루고 있으며[9]), 채 내부의 서열에 따른 위계성과 영역성으로 엄격한 분화를 보이고 있는 등(김연정, 2000) 자유로운 듯 보이지 않는 질서에 초점을 맞추고 있다. 공간연계 측면에서는 담장과 행랑이 표현하는 폐쇄성, 반면 각 채 내부의 벽체를 구성하는 들어열개 창호, 대청과 방 사이의 분합문과 방과 방사이의 미세기문의 개폐에 따라 표현되는 공간의 개방성과 가변성, 융통성, 그리고 공간의 툇

8) 우선 원형의 벽을 이루는 흙과 소나무가 눈에 들어온다. 매일 시멘트 담벼락만 보다가 흙냄새와 나무냄새가 섞인 벽에 코를 대고 있자니 '좋다' '나쁘다'는 느낌보다 시각적으로나 후각적으로 몹시 생소하게 느껴진다. 인공적인 것에 익숙해 있다 보니 자연 그대로의 느낌이 낯설다고 해야 할까. 촉감도 야릇하다. 손바닥으로 벽을 비벼 보면 시멘트벽처럼 매끈하지는 않지만 거칠거칠한 흙의 감촉과 통나무의 질감에서 날것 특유의 묘한 기운이 감지된다. 그래서 흙으로 만들어진 집을 '살아 있는 집' '숨쉬는 집'이라고 하나 보다. "황토는 우리나라 국토의 30~40% 정도를 차지하는데, 먼지와 각종 퇴적물, 광물질이 잘 혼합되어 오랫동안 잘 썩은 흙이에요. 그래서 사람들에게 유익한 미생물이 많이 살고, 40℃ 이상이 되면 원적외선을 내보내고 습도조절과 보온기능, 공기정화기능이 탁월하다고 알려져 있어요."(흙으로 빚은 부성애, 여성동아, 2004년 2월호)

9) 이하 부분은 이민아(2011: 487-488)의 논문을 많이 참조하였다.

마루와 대청 등의 매개공간을 통해 방, 대청, 마당, 자연으로 이어지는 공간의 확장성이 있다(박성재·정무웅, 2006). 연속성은 외부의 원경을 내부로 끌어들이는 차경(借景), 바닥의 수직적 레벨의 변화, 단의 변화를 이용한 공간의 위계구성, 공간의 시각적 확장 등을 특성으로 하며, 또한 문의 개폐 등에 의해 공간의 구분을 모호하게 만드는 탈경계성, 중첩성(김동영, 2008)이 있다.

다음으로, 한옥 내 개별공간에 대한 개념적 특성을 알아보자. 하나의 공간은 그 특성이 정해져 있는 것이 아니라 주변 공간과의 관계에 의해 성격지어진다는 무자성적 특성, 이는 다른 말로 퍼지성 혹은 여백으로 일컬어지기도 한다(한국전통건축연구회, 2007). 다용도적 특성은 공간을 사용하는 사람과의 관계에서 그 성격이 형성되고 치장되는 것으로 마당, 방, 마루 등의 공간이 이러한 특성을 가지고 있다.

공간 간의 고유 특성을 적절히 중재하여 개개의 공간적 성격을 유지시키면서 자연스럽게 연결시켜주는 특성인 사이공간성은(한국전통건축연구회, 2007), 매체공간, 회색공간, 매개공간, 전이공간 등으로도 일컬어진다. 계단, 대청, 마당, 툇마루, 방 등이 그 예이다.

이러한 공간적 특성 외에 한옥이라는 물리적 환경과 주변의 자연환경, 내부

한국전통한옥의 특성	
배산임수 지형	지형적 특성으로 인해 배산 지형을 집터로 선정하고 풍수지리설이 적용되었다.
목조가구식 구조	소나무를 주로 사용하는 목조가구식 구조를 이루는 특성을 가지고 있다.
지역별 다른 주택유형	이중적 성격이 기후로 인하여 지역마다 다른 평면을 지닌 주택유형이 발달하였다.
온돌과 마루구조	난방을 위한 온돌과 냉방을 위한 마루가 균형 있게 결합된 구조를 갖추고 있다.
겹집과 낮은 지붕의 한옥	외부의 냉기를 막고, 내부의 열을 유지하기 위한 가장 효율적인 구조로, 방을 두 줄로 배열하는 현태의 겹집 구조와 낮은 지붕의 한옥이 발달하였다.
홑집구조와 마루구조	평야가 많은 지형적 특성 때문에 여름을 시원하게 보내기 위하여 마루구조와 바람이 잘 통하는 홑집구조가 발달되었다.
독특한 가옥구조	강원도와 울릉도에는 눈이 가장 많이 내리고 제주도에는 바람이 많이 분다. 이러한 기후적 특성이 독특한 가옥형태를 만들었다.

자료: 홍지나·문재은, 2009: 470

의 거주자 생활환경 및 시대의 가치관, 사회문화적 특성이 융합된 특성을 보면 다음과 같으며 위에서 언급된 공간배치 및 개별공간의 특성들과 모두 연관되어 있다. 먼저, 의장적 측면에서 소박성은 무기교의 기교라는 말로 표현되는 특성이다. 자연적 형태를 고수하기 위한 최소한의 가공, 초석에 막돌사용, 휘어진 부재 등이 그 예로서(한국전통건축연구회, 2007), 솔직한 구조미와 불완전성, 단순화한 문양을 추구하면서 정서적인 감흥을 유발하고 있다. 또한 거주자를 위한 친인간적 특성으로 인체치수를 기준으로 하는 방, 가구, 문턱, 천장 등의 높이와 내향적 구조(마당, 마루를 중심으로 내적으로 개방), 융통적 구조(다용도성, 공간의 경제성), 가변적 구조(미닫이문, 들어열개문, 들어열개벽 등), 개방적 구조(공간의 연속성, 상호개방)를 들 수 있다.

3 전통 한옥의 구조

조선조 유교 이데올로기에 바탕을 둔 사회질서를 구현하기 위해 특히 주자가례에 입각한 유교적 가족질서가 왕조의 지배층은 물론 일반민중에 이르기까지 널리 수용되도록 하려는 여러 정책들이 시행되었다(정창수, 1995). 태종실록(券五 癸卯條)에 의하면 "…오부에 영을 내리어 부부가 침실을 따로 하게 하였으나, 예조에서 월령으로 청한 것이다"라는 기록이 있고, "인수대비 한씨의 내훈에 남녀가 서로 가림이 잇은 연후에 아버지와 자식이 친하며 … (중략) …부부간의 좋음이 몸이 마치도록 떠나지 아니하여 부부는 방안에서 함께 지내기 때문에 버릇없이 굴게 마련이다. 버릇없는 마음이 생기면 말이 지나치며, 말이 지니치면 방자한 마음이 생기며, 방자한 마음이 생기면 남편을 업수이 여기는 마음이 생기느니라. 이것이 다 멈추며 족함을 알지 못하는 데에서 생기느니라." 이상에서 우리는 부부유별의 공간 가치관은 사대부 주거의 공간적 중요한 덕목으로 추구되어 왔음을 알 수 있다(정룡외, 2002: 19).

가옥은 인간의 생활을 담는 그릇이라고 할 수 있다. 조선시대 상류가옥은 방과 마루, 그리고 마당으로 다양한 대가족의 주거생활을 담당해왔다. 마당은 개인적인 공간이기보다는 공적인 공간이며, 다기능적인 공간이었다. 그리하여 마당에서 혼례를 치르면 혼례공간으로, 제사를 지내면 제례공간으로, 평상이나

멍석을 깔면 식사공간으로, 곡식을 거두는 탈곡장으로, 아이들이 놀면 놀이터 등 헤아릴 수 없는 많은 기능을 수행하던 곳이다.

한옥은 마루를 중심으로 그 둘레에 방이 있고, 부엌과 화장실은 마루를 통과하여 갈 수 있거나 별채의 건물에 따로 두었다. 목재, 진흙, 짚 등의 재료를 이용해 집을 지었다. 한옥의 구조는 기본적으로 사랑채, 안채, 사당채, 행랑채, 별당채, 곳간채가 있다. 세부적으로는 누마루, 다락, 담, 기둥, 온돌, 창, 창호지, 문, 기단, 초석, 지붕이 있다.[10)]

사랑방은 바깥주인이 거처하는 방으로, 사랑방에 손님을 맞이하면 거실이 되고, 바깥양반이 독서를 하거나 사색을 하면 서재가 되고, 밥상을 들이면 식사공간이 되는 등 한 공간이 다양한 기능을 수행하도록 짜여져 있다. 안반은 안주인이 거처하는 공간으로 이 방에서 어린 아이를 키우면 육아공간이 되고, 여성 손님을 맞이하면 거실이 되고, 바느질이나 손님맞이 준비를 하는 작업공간이 되기도 한다. 서양과 달리 우리 전통 한옥의 마당과 방들은 다기능의 공간인 셈이다(정룡외, 2002: 21).

1) 사랑채

사랑채는 바깥 주인을 중심으로 가족을 위한 대외활동과 바깥주인의 주거 및 접객을 위한 비교적 동적이며 개방적인 공간의 양(陽)의 공간특성을 지니고 있다. 외부로부터 온 손님들에게 숙식을 대접하는 장소로 쓰이거나 이웃이나 친지들이 모여서 친목을 도모하고 집안 어른이 어린 자녀들에게 학문과 교양을 교육하는 장소이기도 하였다. 또한 사대부 남자들이 모여서 학문에 대해 열띤 토론을 하고 시를 짓거나 거문고 등의 악기를 연주하며 수준 높은 문화생활을 한 것도 사랑채에서였다.

부유한 집안의 경우는 사랑채가 독립된 건물로 있었지만 일반적인 농가에서는 주로 대문 가까이의 바깥쪽 방을 사랑방으로 정해 남자들의 공간으로 사용

10) 이하는 다음 자료를 많이 인용하였다. http://web.edunet4u.net/~hanok/3/3. htm; http://kin.naver.com/qna/detail.nhn?d1id=11&dirId=1112&docId= 138381169&qb= 7ZWc7Jil7J2YIOq1rOyhsA==&enc=utf8§ion=kin& rank=2&search_sort=0&spq =0&pid=R7bPcU5Y7tRssunt6FwsssssstV−078915&sid=ULGeHXJvLBUAACPBEwA

했다. 사랑채는 보통 사랑대청과 사랑방으로 구성되며 부유한 집안은 누마루를 마련하며 한층 품위를 살렸다. 사랑방은 사랑채의 주요 공간으로 남자주인과 귀한 손님이 기거하는 공간이다.

상류주택의 사랑방은 기거와 침식 외에도 독서, 예술활동, 접대 등의 많은 행위가 이루어졌던 중요한 공간이다. 유학을 장려하여 문필문학을 존중하고 경전을 연구하는 풍조가 만연하였던 조선시대에는 사랑방문화 또한 발달하였다.

금욕적 유교생활을 지향하는 선비의식의 영향으로 사랑방의 가구나 장식은 매우 간소하게 꾸며져 보통 몇 개의 방석과 작은 책상, 장농과 책장, 문방소품 등으로 구성되었다.

2) 안채[11]

안 공간은 안주인을 중심으로 가족들의 내적인 가정활동이 이루어지고 비교적 정적이며 폐쇄적인 공간으로서 음(陰)의 공간특성을 지니고 있다.

안 공간인 안채는 집안의 주인마님을 비롯한 여성들의 공간으로 대문으로부터 가장 안쪽에 위치하였으며 보통 안방, 안대청, 건넌방, 부엌으로 구성된다. 안채의 안방은 조선시대 상류주택의 실내공간 중에서도 상징적으로 가장 중요한 위치에 있었으며 출산, 임종 등 집안의 중요한 일이 이뤄지던 여성들의 주된 생활 공간이다.

안채는 위치상 대문으로부터 가장 안쪽인 북쪽에 위치하고 있다. 이는 여성들의 사회생활을 꺼려하여 남편이나 친척 외에는 남자들을 만나지 못하도록 하는 등 여성들의 외부와의 출입을 제한하던 당시 사회상을 반영하는 공간배치라고 볼 수 있다.

또한 사랑채와 달리 학문탐구 등의 활동공간이라기보다는 가족들의 의식주를 전담하는 공간으로 가구류도 의복과 침구류 보관을 위한 수납용 가구 등이 놓였다.

11) 이하에서는 http://web.edunet4u.net/~hanok/3/3.htm를 참조하였다.

3) 사당채

조상숭배의식의 정착과 함께 대문으로부터 가장 안쪽, 안채의 안대청 뒤쪽이나 사랑채 뒤쪽 제일 높은 곳에 '사당'이라는 의례 공간을 마련하기도 하였다. 보통 사당에는 4개의 신위를 모시는데 서쪽부터 고조의 신위, 증조의 신위, 할아버지의 신위를 모시며 마지막에 부모의 신위를 모신다. 각 위 앞에는 탁자를 놓으며 향탁은 최존위 앞에 놓았다. 대개의 중상류 주택은 가묘법에 따라 사당을 건축하지만 사당이 없는 집도 있어 그런 집에서는 대청마루에 벽감을 설치하여 신위를 모셨다.

4) 행랑채

전통주택은 상하 신분제도의 영향으로 신분의 높고 낮음에 따라 공간을 다르게 배치하였다. 경제적으로 여유가 있는 집안의 경우에는 안채와 사랑채 외에도 하인들이 기거하거나 곡식 등을 저장해두는 창고로서 쓰였던 행랑채가 따로 있었다.

하인들의 공간인 행랑채는 그 주택의 규모에 따라 '바깥 행랑채'만 또는 '중문간 행랑채'도 존재하였다. 바깥 행랑채는 대문간에서 가장 가까운 곳에 위치하여 집안에서 가장 신분이 낮은 머슴들이 기거하는 공간이었으며 중문간 행랑채는 양반들이 기거하는 안채, 사랑채와의 중(中)의 공간으로 중간계층인 청지기가 거처하였다.

이들 공간들은 커다란 한 울타리 안에 작은 담장을 세우거나 채를 분리하여 구획하였다. 이렇게 상류주택은 신분과 남녀별, 장유별로 공간을 분리하여 대가족이 함께 어우러져 사는 당시의 가족생활을 고려한 공간 배치를 하였다.

5) 별당채

규모가 있는 집안의 가옥에는 별당이 집의 뒤, 안채의 뒷쪽에 자리하고 있었으며 이용하는 사람에 따라 그 이름이 다르게 불렸다. 결혼 전의 딸들이 기거하는 별당은 '초당'으로 불렸다. 또한 결혼 전의 남자 아이들의 글공부를 위해

'서당'이 따로 마련되어 있는 집도 있었다.

6) 곳간채

중상류층의 주택 중에서도 부유한 집안은 수십칸 규모의 주택에서 살았다. 이들 '칸' 수가 많은 전통주택에는 곳간채가 별도로 마련되어 있어 오래 저장해 두어야 할 음식이나 여러 가지 생활용품들을 저장, 보관하였다.

4 한옥의 가옥구조와 내외법(內外法)

조선시대 내외법(內外法)에 의한 대화를 잘 보여주는 영화 [스캔들 - 조선남 녀상열지사]의 한 장면이었다. 내외법이란 모르는 남녀가 서로 얼굴을 마주 대하는 것을 피하는 예법을 말한다. 원래 '내외(內外)'의 의미가 단순히 남녀유별의 관념이었는데, 시간이 지나면서 점차 남녀의 접촉을 막는 강제적 조치로 바뀌었다. 이로 인해 조선 시대의 남녀는 어릴 때부터 엄격히 구분되어 길러졌다. 이런 내외법은 남녀가 대화할 때에도 적용되었는데 남녀는 직접적으로 말을 섞을 수가 없었다. 그래서 위 영화 장면처럼 노비와 같은 중간 매개인을 통해 대화했다. 더 흥미로운 것은 중간 매개자가 없는 경우에도 마치 누군가가 있는 것처럼 대화를 주고받았다는 사실이다. 즉 남녀 둘이 대화하면서 마치 셋이 대화하는 형식을 취했던 것이다. 이런 식이다.

남: 이리 오너라. 박진사 계시냐고 아뢰어라.
여: 아니 계시다고 여쭈어라.
남: 어디 가셨냐고 아뢰어라.
여: 밤나무골 향교에 용무 있어서 가셨다고 여쭈어라.

내외의 기원은 『예기(禮記)』 내측편(內則篇)에 "예는 부부가 서로 삼가는 데서 비롯되는 것이니, 궁실을 지을 때 내외를 구별하여 남자는 밖에, 여자는 안에 거처하고, 궁문을 깊고 굳게 하여 남자는 함부로 들어올 수 없고, 여자는 임

의로 나가지 않으며, 남자는 안의 일을 말하지 않고, 여자는 밖의 일을 언급하지 않는다."라고 한 예론에서 비롯되었다. 이는 부부간의 예의 혹은 소임분담에 따른 공간분리를 규정한 것이었으며, 남녀 모두에게 해당하는 자율성을 전제로 한 관습이었다. 그러나 조선시대에는 이와 같은 관습적인 성격 외에도 지배이념화한 성리학에 의하여 강요되는 행동규제법의 의미가 포함되었다. 따라서 조선시대 내외는 관습과 법의 양측면에서 파악될 필요가 있다. 우선 조선시대의 가옥구조는 『예기』의 설을 따라 중문(中門)으로 내외사(內外舍)를 구분하고, 내사는 여자 중심의 생활공간으로, 외사는 남자 중심의 생활공간으로 하였다. 또한 남녀가 접촉할 때는 노비와 같은 매개인을 두었고, 가난하여 노비가 없을 경우는 서로 직접 마주보지 않고 가령 "사랑 양반 아니 계시다고 여쭈어라" 등과 같은 제3자를 사이에 둔 듯한 대화형식을 취하였다.

이와 같은 형태의 내외는 법적 제재가 따른 것은 아니지만, 관습으로 유지된 것이었다. 그러나 이러한 관습 이외에 일상생활에 있어서 지켜져야 할 내외법이 존재하였다. 1431년(세종 13) 6월 대사헌 신개(申槩) 등이 올린 상소를 보면 양반부녀는 부모·친형제·친백숙부·이모 등을 제외하고는 찾아가서 만날 수 없다. 만약 이를 어기는 자는 실행(失行)으로 논했다는 기록이 나타나고 있다.

말하자면 여자들은 3촌까지의 친척 이외의 사람을 방문할 수 없도록 하였다. 또한 남녀는 길을 달리하고 저자도 함께 하지 않을 것, 모임에서 대청을 달리할 것 등의 규제법이 논의되었다. 물론 이러한 규제조항이 모두 법제화한 것은 아니고, 법적 제재가 따르는 것도 아니었다. 하지만 이는 조선시대 위정자들에 의하여 요구되어진 관습 이상의 내외법이었다.

부녀자들이 외출할 때 얼굴을 가리게 하고 가마를 타게 하는 것, 채붕나례(綵棚儺禮)와 같은 거리행사 구경을 금하는 것, 사찰 출입을 금지하는 것 등은 모두 개별적인 부녀생활 규제법으로 논의 되었다. 하지만 크게 보면 내외법의 일종이라고 할 수 있다.

이렇듯 여자들의 생활을 철저히 폐쇄적으로 한 의도는 유교적인 의미에서 정절을 여자들이 지켜야 할 최우선적인 덕목으로 간주한 것이기 때문이었다. 여자들의 문 밖 출입 및 외부 사람들과의 접촉이 자유로우면 그만큼 정절을 잃어버릴 위험성이 크다는 논리였다.

남녀유별의 관념은 조선시대 가옥 구조에도 영향을 끼쳤다. 특히 조선후기

양반의 가옥구조가 그러한데 이런 집들을 보면 여성들의 생활공간인 안채와 남성들의 생활 공간인 사랑채를 따로 만들었다. 같은 부부라도 일상생활의 대부분을 별도의 공간에서 보냈다. 그러다가 '용무'가 있을 때만 안채와 사랑채 사이에 나있는 좁은 쪽문을 통해 조심스럽게 두 공간을 이동했다. 부부가 한방에 거주하는 것이 일반적인 지금의 가정생활과 비교해보면 확연히 차이를 느낄 수 있다.

오늘날 어느 부부가 각기 방을 쓰면서 따로 일상생활을 하고, 필요할 때만 가끔 만나 용무를 본다고 가정해보라. 이 부부는 둘 중 하나일 가능성이 높다. 서로의 사생활을 철저히 존중해주는 아주 드문 경우이거나 아니면 부부 사이가 아주 나쁜 경우이거나. 그런데 조선 후기에는 양반집의 풍속은 부부가 각방을 쓰는 것이 상식이었고, 같은 방에서 늘 생활한다는 것이 이상한 것이었다. 이렇게 상식은 시대마다 모습을 달리하는 것이다.

5 **한옥의 구조와 설명**

일반적인 한옥에는, 대문, 마당, 부엌, 사랑방, 안방, 마루, 외양간, 화장실, 장독대 등이 갖추어져 있다. 일반적인 집은, 주춧돌, 기둥, 서까래, 벽, 문, 처마, 지붕 등으로 이루어져 있다.[12]

- 기단(基壇) : 빗물이 건물 안으로 들어오지 못하도록 주변보다 높이 쌓은 구조물이다. 대체적으로 돌을 이용하여 만들며 궁궐 같은 형태에서 기단이 연장된 형태로 월대가 나와 있는 경우를 볼 수 있다.
- 주춧돌 : 주춧돌은 기둥으로 받는 무게를 땅에 전하는 돌로 기둥 아래서 지붕을 떠받치고 있다. 주춧돌의 경우 그랭이질이 되어 있어 다른 효과 없이도 주춧돌과 기둥이 건물의 무게를 매우 잘 떠받치게 한다.
- 기둥 : 건물의 몸통을 이루며 지붕을 떠받치고 상부하중을 받아 지면에 전달하여 건물을 기본적으로 지탱하는 기능을 가진다. 단면의 모양에 따라 원기둥(두리기둥)과 각기둥(모기둥)으로 나뉜다. 원기둥의 경우도 그 형태에 따라서 배흘림기둥, 민흘림기둥, 원통형기둥이 있다.[13]

12) http://ko.wikipedia.org/wiki/%ED%95%9C%EC%98%A5 토대로 보완

한옥의 구조

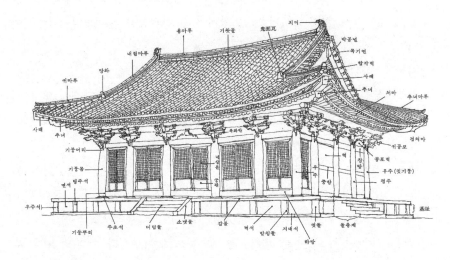

출처: http://cafe.naver.com/maksae/2070)

- 도리 : 지붕의 서까래를 직접 받치는 부재로서, 지붕의 하중을 직접 또는 보를 거쳐 기둥에 전달하는 가구재. 목조건물에서 가구재의 최상층에 놓이며, 대개 보에 직각방향으로 설치된다. 단면의 형태가 방형(方形)인 납도리와 원형인 굴도리가 있으며, 놓이는 위치에 따라 종도리(宗道里), 중도리, 하중도리, 삼중도리, 주심도리, 내목도리, 외목도리 등 7종으로 나뉘는데 집의 규모에 따라 차이가 있다. 이 도리에서 앞뒤의 서까래가 서로 만나며, 이는 한국 전통 건축물의 가구에서 기본부재로 중요하게 다루어진다. 공포 부위에 주심포, 다포, 익공 등의 형식 없이 도리만으로 지붕을 받치는 집을 도리집이라 한다.
- 공포 : 처마 무게를 기둥에 전달하고 처마를 깊게 해주며, 지붕을 높여주고, 건물을 장식하기 위해 사용된다. 공포의 종류는 크게 주심포식, 다포식, 익공식이 있다.14) 주심포식은 기둥 상부에만 포를 배치하는 형식이며,

13) 도량주는 원목을 대략 껍질만 벗겨 거칠게 다듬은 자연목에 가까운 기둥을 말하며, 기둥은 평면상의 위치에 따라 내진주(內陣柱)와 외진주(外陣柱), 평주(平柱)와 고주(高柱), 우주(隅柱) 등의 명칭으로 구분하기도 한다.

14) 주심포(柱心包) 형식이란 포의 배치방식에 따른 분류법으로 기둥 위에만 포가 놓인 공포형

다포식은 주간에 포를 배치하는 형식이다. 익공식은 초익공과 이익공이 있으며 한국에서만 볼 수 있는 독창적인 형식이다. 이름에서처럼 초익공은 날개모양의 공포가 하나 있는 형태이고, 이익공은 날개모양이 두 개이며 조선 후기에 두드러진다.

• 지붕 : 건물의 비, 눈과 햇빛을 막아주는 덮개 역할을 한다. 모양에 따라 맞배지붕, 우진각지붕, 팔작지붕이 있으며 지붕의 형태에 따라 집의 형태를 분류하기도 한다. 기와집의 경우 기와는 수키와 암키와, 수막새와 암막새, 아퀴토 등으로 모양을 낸다.

• 대문 : 평대문과 솟을대문이 있다. 솟을대문의 경우 부유층의 집, 궁궐 등에서 발견되며 말이나, 가마가 통과할 수 있도록 높이 솟아있는 형태이다. 대문에는 말에서 내리기 위해 노둣돌(下馬石)이 배치되기도 하였다.

• 바닥 : 바닥은 주로 온돌, 마루, 전, 흙 등으로 이루졌다. 마루의 경우 우물마루, 장마루, 골마루가 있으며 우물마루가 가장 일반적인 형태로 두드러지게 나타난다.

식을 말한다. 주심포형식 중에서 살미의 모양이 특별히 익공의 형태로 된 것을 익공형식으로 분류로서, 주심포형식은 주로 조선초기 이전에 많이 사용되었으며 지붕의 형태는 맞배지붕이 많고, 천장은 특별히 만들지 않아 서까래가 노출되어 보이는 연등천장 건물이 대부분이다. 다포(多包) 형식이란 기둥 위와 기둥 사이에도 포가 놓인 공포형식을 말하는데 포가 많다는 의미이다. 기둥 위에 있는 포를 '주심포'라 하고, 기둥 사이에 놓인 포를 '주간포' 또는 '간포'라고도 한다. 다포형식은 고려 말부터 다포형식이 쓰였지만 주로 조선시대에 사용되었고, 큰 건물과 정전에는 다포로 하는 경우가 많았다. 주심포에 비해 화려하게 보이지만 조선시대 부재의 규격화와 구조의 합리화에 따라 나타난 형식이다. 익공(翼工) 형식은 살미 부재가 새 날개 모양의 익공 형태로 만들어진 공포 형식을 말하며 이때 보방향의 익공이라는 공포부재의 개수와 모양에 따라 초익공, 이익공, 물익공으로 나뉜다. 초익공이란 익공이라는 부재가 1개인 경우이고 이익공이란 익공이라는 부재가 2개인 경우이며 물익공이란 익공개수와는 관계없이 익공의 끝 모양이 새날개와 같이 뾰족하지 않고 둥그렇게 조각한 것을 말한다. 민도리형식은 가장 간단한 구조로 창방이 없으며 또 장혀가 있는 경우와 없는 경우가 있는데 장혀가 있는 경우에는 기둥의 사갈튼 곳에 장혀와 도리가 보와 십자로 짜여진다. 민도리형식은 살림집이나 사찰과 궁궐의 부속채 등 간단하고 단순한 건물에 주로 사용되었다.

6 전통가옥의 형태와 축조 과정

가옥의 형태는 자연환경, 생활양식, 사회제도와 규범, 생산조건 등에 따라 다르다. 예를 들면 자연환경의 조건에 따라 겨울이 길고 산이 많은 지방에서는 보온과 맹수로부터의 방어를 위하여 한 건물 안에 모든 주거공간을 수용하는 집중적인 주거형태가 발달하였고, 여름이 길고 평야인 지방에서는 통풍과 환기를 중요시하여 여러 개의 건물로 주거공간을 분리하는 주거형태가 발달하였다.

1) 전통가옥

(1) 민가의 평면 형태

전통적 민가를 평면 형태로 분류해보면, 서민들의 집으로는 홑집으로서는 일자(一字)집과 ㄱ자집, 겹집으로서는 전자(田字)집이 대부분이다. 구자(口字)집 ·ㄷ자집·일자(日字)집·월자(月字)집·용자(用字)집·공자(工字)집은 부유하고 지체 높은 사람들의 집이다.

(2) 가옥의 구조형태

가옥을 구조 형태를 도리의 수로 분류하면, 삼량(三樑)집·사량(四樑)집·오량(五樑)집·칠량(七樑)집 등이 있는데, 삼량집은 앞 뒤 기둥에 주심도리(柱心도리 =처마도리)를 얹고, 들보를 건너지른 다음에 들보 중앙에 대공(臺工)을 세워 마루도리(宗도리)를 올리고 양쪽으로 서까래를 얹은 집이다. 이같이 종단면상(從斷面上) 도리가 몇 줄 걸려 있느냐에 따라 ×량집이라 한다. 서민들의 집은 대부분 삼량집 또는 오량집이다.

(3) 민가의 지붕형태

지붕의 형태에 따라 맞배집·우진각집·팔작집·모임집(네모집·육모집·팔모집)·까치구멍지붕 등으로 분류하는데, 서민들의 집은 대부분 맞배집과 우진각집이다.

맞배지붕은 건물의 앞뒤에서만 지붕면이 보이며, 용마루와 내림마루로만 구성되어 있다. 행랑채와 사당이 주로 이 지붕형의 건물인데, 이 맞배지붕은 측면에 지붕이 없기 때문에 비와 바람으로부터 측면의 벽을 보호하기 위해 박공

한국 전통한옥 건축 재료 사례

재료 구분	재료	사용부위	재료사례		
목재	육송	처마, 공포, 기둥, 벽체, 창호, 대문	귀틀집	교란식 난간	둥근 나무 기둥 / 전통한옥 골판문
석재	화강석	초석, 기단, 석물, 석단, 담장, 대문	누마루 아래 초석과 기단	2중 기단	돌담
	기와	지붕, 담장, 대문	일각문 기와	굴뚝지붕의 기와	기와(망와)
	전돌	기단, 담장	십장색 굴뚝	꽃담	담장 무문벽전돌
토재	흙	담장	짚과 흙 등을 섞어 만든 토벽집	집과 흙 등을 섞어 쌓은 토담	구조가 노출된 흰 석회벽
	석회	지붕, 담장			
초재	짚	지붕, 담장	짚으로 만든 우진각 지붕	초가 지붕	울릉도 투방집, 우데기
지재	한지	창호	창호지로 천장과 벽체, 창호마감	교창	문살 안쪽 한지 마감

금속재	청동	벽체, 장식물, 창호				
			걸쇠	문고리아 배목	비녀장	벽체 창호의 장식문양

자료: 홍지나·문재은, 2009: 471

(朴工) 밑에 풍판(風板)을 다는 경우가 있다.

우진각지붕은 건물의 네 면이 지붕으로 되어 있되, 앞뒤에서 보면 지붕이 사다리형이고 양쪽의 측면에서 보면 삼각형의 지붕 형태이다. 이 지붕은 용마루와 추녀마루로만 구성되어 있다. 초가집의 대부분이 이 지붕이고 일반 기와 살림집의 안채도 이 지붕형이 많다.

팔작지붕은 우진각지붕 위에 맞배지붕을 올려놓은 형태의 지붕이다. 따라서 이 지붕은 용마루·내림마루·추녀마루를 다 갖추고 있는 지붕 형태이다. 부유하고 지체 높은 사람들의 집 지붕은 이 지붕형이 많다.

모임지붕은 용마루가 없고 추녀마루가 꼭지점에서 다 만나는 지붕형이다. 추녀마루가 네 개인 지붕을 사모지붕, 추녀마루가 여섯 개인 지붕을 육모지붕, 추녀마루가 여덟 개인 지붕을 팔모지붕이라 한다. 정자(亭子) 건물은 주로 이러한 지붕형으로 되어 있다.

까치구멍지붕은 너와집 등에 보이는 지붕 형태이다. 부엌의 연기나 방안의 고콜에서 나는 연기가 위로 빠져나가게 지붕의 모서리(용마루 밑의 합각 부분 밑)에 까치가 드나들 수 있을 만한 크기로 환기 구멍을 내어놓은 지붕이다.

(4) 지붕의 재료

한편, 지붕을 덮은 재료에 따라 너와집·굴피집·억새집·식대(시누대)집·겨릅(저릅)집·초가·기와집 등으로 나눈다. 너와집은 볏짚이나 기와가 없는 산간벽지에서 지붕을 얇은 나무판이나 나무껍질 또는 돌판으로 덮은 집을 너와집이라 하는데, 일반적으로 소나무판으로 지붕을 덮은 집을 '너와집'이라 하고, 굴피(굴참나무 껍질)로 지붕을 덮은 집을 '굴피집'(일명 투비집)이라 하며, 철분이 많이 포함된 조석(鳥石)판이나 재질이 단단한 청석(靑石)판으로 지붕을 덮은 집을 '돌너와집(능애집)'이라 한다. 그리고, 억새풀로 이엉을 엮어 지붕을 인 집을 억새집(샛

집)이라 하고, 해장죽(海藏竹)을 엮어 지붕에 얹은 집을 식대(시누대 또는 산죽)집
이라 하며, 대마초의 속줄기인 겨릅대를 엮어 지붕을 인 집을 겨릅(저릅)집이라
한다. 초가는 볏짚으로 이엉을 엮어 지붕을 인 집인데, 가운데가 등성이 지게 길
게 엮어 용마루를 덮는 이엉을 용마름이라 한다.

(5) 기와의 종류와 기와얹기

기와집의 지붕에 얹는 기와의 종류와 얹는 순서를 보면, 기와는 처마 끝에
서부터 용마루쪽으로 이어 가는데, 먼저 처마 끝에 마구리 기와로 암막새를 걸
고 그 위에 암기와(女瓦)를 얹으며, 두 암기와 사이에 홍두께 흙을 채우고 처마
끝에 숫막새를 걸고 그 위에 숫기와(夫瓦)를 얹는다. 그리고, 용마루 부분에서는
아래부터 수키와(착고·부고)·암기와(암마루장)·숫기와(숫마루장)의 순서로 얹고,
용마루 양쪽 끝이나 내림마루·추녀마루 끝에는 망새기와(望瓦)를 붙인다. 장식
기와로써 망새기와에는 용마루 양쪽 끝에 올리는 것으로 치미(鷲尾) 또는 취두
(鷲頭)가 있고, 내림마루 끝에 올리는 것으로 용두(龍頭)가 있으며, 추녀마루 끝
에 올리는 것으로 왕지기와 또는 토수가 있다.

(6) 민가의 벽채

벽채를 만든 재료에 따라 귀틀집·돌담집·벽돌집·흙집·우데기집 등으로
분류한다. 귀틀집은 나무가 흔한 산간벽지에 더러 있는 집으로, 자른 통나무를
귀가 어긋나게 네 벽을 井형으로 엎을장 받을장 쌓되 통나무 사이에 틈이 벌어
진 데는 바위옷 같은 것으로 채우고 안쪽은 흙을 빚어 틈을 채운 벽으로 된 집
이고, 우데기집은 풀이나 짚을 엮어 만든 벽으로 된 집으로 겨울에 눈이 많이
오는 지방에 더러 있다. 우데기 벽을 세우면 눈이 집 안으로 들어오지 못한다.
돌담집은 바람이 거세게 많이 부는 지방에 더러 있는 집으로 여러 채의 집 주위
를 돌담으로 둘러 마치 한 채의 집처럼 만든 집이다.

(7) 민가의 기둥형태

기둥의 형태는 크게 원기둥(두리기둥＝圓柱)과 모기둥(각기둥＝角柱)으로 나
누는데, 원기둥에는 기둥 머리에서 밑동까지 지름이 똑 같은 원기둥·기둥 머리
에서 기둥 높이의 1/3 지점에서 굵어지다가 차츰 가늘어진 배흘림기둥·기둥의
머리가 가늘고 밑동으로 갈수록 조금씩 굵어진 민흘림기둥이 있으며, 모기둥에

는 네모기둥(方柱)·육모기둥·팔모기둥 등이 있다. 원형기둥과 방형기둥의 사상에 따른 사용을 보면 음양관에 근거한 천원지방(天圓地方)의 논리에 따라 주로 주인인 남자가 거처하는 사랑채에는 원형기둥을, 부인이 거처하는 안채에는 방형기둥을 썼다.

(8) 마루의 종류

마루는 놓는 모양에 따라 우물마루와 장마루로 나눈다. 우물마루는 마루판이 '井'자 모양으로 깔렸는데, 그 까는 방법은 먼저 기둥과 기둥 사이에 방형단면의 장귀틀(長耳機)을 건너지르고, 그 다음에 장귀틀 사이에 양쪽에 홈이 파인 동귀틀(童耳機)을 여러 개 건너지른 뒤, 동귀틀의 홈에 마루판을 끼어넣어 깐 것이며, 장마루는 한 방향으로 걸린 귀틀 위에 폭이 좁고 긴 마루판을 이어 붙여 깐 것이다. 그리고, 마루의 놓인 위치와 기능으로 분류하면, 집채의 가운데에 있는 큰 마루인 대청·고주(高柱)와 외진주(外陣柱) 사이의 퇴칸에 놓인 마루인 툇마루·외진주 밖으로 덧달아낸 마루인 쪽마루·다락처럼 지면에서부터 높게 설치한 마루인 누마루·봉당 같은 데 설치하고 이동할 수 있는 마루인 들마루 등이 있다.

2) 가옥축조의 차례와 의례

(1) 가옥 축조의 차례

① 집터잡기와 앉을 방향 정하기: 집터잡기와 앉을 방향 정하기는 풍수(지관)가 담당한다.

② 터닦기와 주춧돌 놓기: 집터잡기와 앉을 방향이 정해지면, 집터 닦기를 시작한다. 대기(垈地)를 평평히 고르고 주춧돌 놓을 자리에 달구질을 하고 주춧돌을 놓는다.

③ 기둥세우기와 뼈대 만들기: 주춧돌을 놓고 나면 그 위에 기둥을 수직으로 세우고 기둥 사이에 도리와 보를 짜 맞추면, 보 위에 대공을 세우고 대공 머리에 마룻대를 얹고 지붕의 네 모서리에 걸리는 추녀를 붙여 집의 벼대를 일단 완성한다.

④ 지붕얹기와 벽·바닥만들 : 집의 뼈대가 만들어지면 서까래를 걸고 평고

대(平高臺)를 붙이고 산자를 얹고 난 뒤 흙(알매흙)을 얹고 기와를 인다.

⑤ 문창달기와 도배하기: 지붕 일이 끝나면, 기둥과 기둥 사이에 인방(引枋)을 끼우되 하인방 중인방 상인방 순서로 끼우고, 창이나 문이 들어갈 자리에 문지방을 달고 문설주를 세운다. 그러면 토수(土手)는 외를 엮고 난 뒤 외의 안쪽에 막토로 초벽(初壁)을 발라 마르면 외의 바깥쪽에 초벽을 치고, 초벽이 마르면 새벽질을 한다. 그리고 부엌의 아궁이와 방의 고래를 만들고, 고래 위에 구들장을 덮고 흙을 깔아 그 위에 사벽질을 하여 구들방(온돌방)을 만든 뒤 굴뚝을 세운다. 한편, 목수들은 하인방에 턱을 판 귀틀을 걸쳐두고 홈을 낸 마루널(청널)을 맞춰 끼워 마루를 만든다. 마루가 이루어지면 각종 문짝을 자, 문설주에는 암톨쩌귀를 박고 문에는 소톨쩌귀를 박아서 문을 문설주에 건다. 이런 목수 일과 토수 일이 끝나면 벽, 반자, 장기 같은 데에 도배를 하고 장판과 벽지를 바른다. 집 축조의 모든 공저이 끝나면 풍수가 정해주는 길일에 입택한다.

(2) 건축의례

① 텃재

풍수[地官]가 집터를 선정하고, 터 닦기 전에 텃제의 일시를 정해주면, 그 일시에 건축주가 주제자가 되어 토지신에게 이 땅에 집을 짓게 됨을 알리는 동시에 건물이 완공될 때까지 사고가 없기를 기원하는 의례이다. 우리의 선인들은 토지신이 토지를 소유하고 있다고 보고, 집을 지을 때 토지신에게 집터를 빌리거나 매입하여 이용한다는 사유관을 가지고 있었기 때문에 이 의례를 거행하는 것이다. 의례는 주관자가 목욕재계하고 정성들여 제수[祭需＝제반과 주과포 및 술]를 진설한 뒤 향을 피우고 고유문(告由文)을 읽고 소지(燒紙)하고는 음복하기 전에 제수의 일부를 집터의 한 쪽에 한 자 반 정도 땅을 파고 묻거나 집을 세울 자리에 술을 골고루 붓는 것이다.

② 모탕제

집터를 고른 뒤에 풍수가 와서 집이 앉을 자리와 주춧돌의 좌향(坐向) 및 모탕제의 일시를 정해주면, 그 일시에 목수들이 공사를 시작하기에 앞서 모탕

(집 지을 목재를 다듬을 때 쓰는 작업대) 위에 제수를 진설하고 대목이 주관하여 지내는 의례인데, 일반적으로 텃제를 지냈을 경우는 이 의례를 생략한다. 의례 때의 제수는 건축주가 준비해주는데, 돼지머리·술·명태·실타래·소금·고춧가루 등이며, 의례는 목수들의 일이 순조롭기를 기원하는 것으로 향도 피우지 않고 고유문도 읽지 않으며 삼배(三拜)를 하고 나면, 소금과 고춧가루를 집터에 뿌려 잡귀를 물리치는 것으로 의례를 마친다.

③ 상량제

풍수가 상량제의 일시를 정해주면, 주춧돌 위에 기둥을 세우고 기둥머리와 기둥머리 사이에 세로 방향으로 대들보를 걸치고 가로 방향으로 도리(道里)를 걸친 뒤 대들보 위에 대공(臺工)을 세우고 상량을 하게 되는데, 마룻대에 상량문(上樑文)을 쓰고 이 의례를 지낸다. 의례는 상량문이 쓰인 마룻대를 마루(大廳)의 위치에 놓고, 건축주는 목욕재계를 하고 제상에 제반·돼지머리·시루떡·고기·마른명태·술 등 제수를 진설한 뒤 고유문의 낭독 없이 상량신에게 가운의 번창을 기원하며 삼배(三拜)를 하고 제수의 일부를 상기둥(上柱) 안쪽에 땅을 파고 묻는다. 이 의례가 끝나면 마룻대의 양끝을 흰 베 한 필씩으로 묶어서 대들보에 걸어 세 자(尺) 정도로 올려놓으면 건축주가 상량채(上樑債)를 마룻대에 붙인다. 그러면 대목이 상량채를 떼어 가진 뒤에 흰 베를 당겨 마룻대를 올리고 상량제에 따른 모든 의식을 마친다.

④ 입택제(성주굿)

가옥이 완성되고, 도배가 끝나면 풍수가 정해주는 날(손 없는 길일)에 입택을 하게 되는데, 가장이 새벽에 앞서 입택하고, 그 뒤를 이어 부인이 입택하여 먼저 부엌에 솥을 걸고 밥을 지어, 대청의 성주신체 앞에 제반·돼지머리·시루떡·술로 성주상(成造床)을 차리고 가장이 삼배한 뒤 제물의 일부를 상기둥 앞에 묻고 축하객을 대접한다. 그리고 축하객을 대접하고 있을 때 지신밟기패가 집안에 들어와 성주신에게 집안의 번창을 기원하고 잡귀를 퇴치하는 지신밟기를 하고 대문 밖으로 나가 거리상을 차리고 한바탕 농악놀이를 하고 나면 입택제는 끝나는 것이다. 입택한 후 1주년 되는 날에 성주 생일제를 지내는데, 제의절차는 입택제와 같다. 성주신은 곧 상량신의 기능 바뀜에 불과하고, 그 신체는 지방

마다 다르지만 일반적으로 흰 한지를 장방형(長方形)으로 접거나 가위로 오려 대청의 대들보에나 상기둥 또는 안방의 위쪽 벽에 붙인 것이다.

7 신 한옥과 아파트로 들어온 한옥

1) 한옥의 단점 보완과 신 한옥

한옥의 장점은 무수히 많지만 많은 이들이 한옥에서 살기 꺼려 하는 이유는 뭘까? 한옥집은 춥다. 한옥집은 불편하다. 한옥집은 건축과 유지 보수 비용이 많이 든다. 무엇보다 한옥은 춥다. 한옥은 단열 문제가 심각하여, 위풍이 많다고 한다. 이 또한 사실이다. 이를 보완하기 위해 설계 시부터 과도한 창문을 지양하고 일반 목조주택에서 사용하는 고기능 단열재와 사양을 과감히 도입하는 것이 필요하다. 단열재들이 많아서 비 친환경 단열재를 사용하면 쉽게 해결 가능하다. 그러나, 친환경 소재는 다르다. 한옥의 미를 해하지 않고 단열효과를 내기 위해서는 단열 설계를 반드시 하여야 한다. 한옥도 설계 및 시공만 잘하면 아파트처럼 따듯하게 지낼 수 있다.

한옥집은 불편하다. 현대 한옥의 내부는 입식부엌과 내부 화장실 등 양옥의 많은 요소들이 합체되어 일반 단독주택에 준하게 내부 공사가 가능해져 커다란 진전을 이루었다. 하지만 내부 창호와 도어의 수축, 팽창에 따른 불편 등은 개선이 필요해 보인다. 외부는 전통의 아름다움을 최대한 살리고 내부는 현대 생활이 불편하지 않은 한옥을 만드는 것이 현실적 대안으로 보인다. 또 한옥은 소음이 차단되지 않는다. 한옥의 소음은 외부에서 들어오는 소음을 어떻게 차단하는 것인데, 그 원인은 구체인 목재와 벽체간의 이격이 발생하는 데 기인한다. 이를 해결하기 위해 두 가지 방법을 사용하였다. 첫째, 목재를 완벽히 건조된 구조목을 사용하고, 벽체와의 이격을 없애기 위해 구조목의 측면에 홈을 파서 시스템 창호를 일체화시킴으로써 문제를 해결하였다. 소음 측정 결과 아주 좋은 결과를 얻었다.

그리고 한옥은 건축 비용이 높다. 자연에서 자란 나무는 대량 생산이 가능한 시멘트와는 비교할 수 없이 비싸고, 한옥을 지을 수 있는 건축가 또한 많지 않아 인건비가 만만치 않다.

한옥은 관리하기 어렵다. 살아 숨 쉬는 재료로 만들어졌기 때문에 계절과 날씨에 따라 틈이 벌어지기도 하고, 벌레가 생기기도 한다. 한옥은 유지보수 비용이 많이 든다. 일단 설계 단계에서부터 과한 디자인을 지양하여 과도한 팔작지붕을 줄이고 맞배지붕을 이용하고 겹처마보다는 홑처마로 경제성을 살리는 것이 중요하다. 무엇을 취하고 무엇을 감할 것인지 계획하는 것이 가장 중요하다.

2) 아파트로 들어온 한옥

한옥 아파트의 매력은 단지 외부보다는 내부에 있다. 일반 아파트와 달리 내부를 나무, 황토와 같은 자연 친화적 자재를 사용한 것은 물론이고 거실과 발코니 공간에 마당 개념을 도입했다. 또 사랑방과 대청 마루 공간을 별도로 마련하고 문과 창문 등에 전통 문양을 넣었다. 화장실이 멀고 부엌과 거실이 분리되어 불편한 한옥의 단점들은 발전적으로 극복된다. 주택공사 관계자는 "우아하고 넉넉하며 환경친화적인 한옥의 장점을 살리면서 생활의 편리함이 강점인 아파트의 이점도 취하는 것이 한옥 아파트 설계의 목적"이라며 "한옥과 아파트의 발전적인 결합이라는 측면에서 주거 문화의 진화라고도 볼 수 있다"고 설명한다.

8 한지

닥나무로 만드는 한지는 느낌이 있는 종이이다. 창호지가 있는 풍경[15]은 따사로운 아침 햇살을 은은하게 방안으로 끌어들이기도 하고, 밝은 달빛에 매화꽃 나뭇가지 그림자를 드리워 수많은 사람들에게 시심(詩心)이 절로 우러나게 했던 것이 우리네 한지(韓紙)이다. 안과 밖이 단절되지 않은 경계, 드러내 보이지 않아도 전해지는 감정들… 창호지가 있는 풍경엔 우리네 삶의 모습이 녹아 있다.

천년의 종이 한지는 닥나무로 만들어져 흔히 '닥종이'라고도 한다. 한지 한 장을 만들어내기 위해선 닥나무를 삶아 일일이 껍질을 벗긴 후 손으로 티를 고

15) KBS 한국의 미, 20011204를 참조하였다.

르고 종이의 틀을 갖추는 "뜨는" 작업을 해야 한다. 그 후 자연재료로 만들어진 염색 원료를 섞고 건조시켜 한 장의 종이가 완성되는데, 99번의 손을 거친 후 100번째에 비로소 한지를 사용할 수 있다고 해서, "백지(百紙)"라고 불리기도 한다. 이렇게 오랜 정성으로 만들어진 한지는 내구성이 강해 "천년의 종이"라 불린다.

한지는 거칠지만 부드러운 느낌으로 우리에게 다가온다. 질기되 부드럽고 얇지만 강한 한지는 생활용품에서 다양한 공예품으로 새롭게 태어나고 있다. 한지로 만들어진 공예품은 견고하고 단단하며 한없이 부드러워 한지가 표현하는 다양한 느낌을 전해준다.

이러한 한지가 최근에는 새로운 변화를 시도하는 모습들이 자주 목격된다. 순응하고 받아들이는 미덕이 있는 종이 한지는 몇 년 전부터 의상의 소재로 활용되는가 하면, 그 자체로 미술작품이 되기도 한다. 천년의 시간 동안 우리의 생활 속에 있어왔던 한지는 현대적 정서를 담아 오늘까지 이어지고 있는 것이다.

9 한옥의 문화관광체험과 스토리텔링

오늘날 신관광(New Tourism)[16]의 흐름 속에서 다양한 관광의 모습을 볼 수 있는 가운데, 신관광의 한 종류인 문화관광(Cultural Tourism)은 학습, 예술감상, 축제, 문화이벤트, 유적방문, 자연·민속·예술 등의 연구, 순례 등 다양한 목적으로 방문지역의 문화를 체험하는 관광을 말한다. 사람들이 방문지의 문화를 보고 체험하는 것을 목적으로 하는 것이 문화관광이라면, 그 지역의 문화는 진정한 것

_한옥마을에서의 문화체험행사
(자료: 이태희 외, 2012: 35)

16) 대중관광(mass tourism)에서 다음 단계인 지속가능한 관광(sustainable tourism)이라는 용어가 쓰이게 된 것은 오래전의 일이다. 지속가능한 관광은 신관광(new tourism)이라고도 하며, 생태관광(eco tourism), 녹색관광(green tourism), 의료관광(health tourism) 등 다양한 색다른 관광스타일뿐만 아니라 비교적 익숙한 용어인 '문화관광'도 신관광에 포함된다.

이어야 한다. 문화관광에 대한 진정성은 관광객의 진정한 것에 대한 경험 욕구
나 역사적 진수성에 대한 기대, 전통적인 것에 대한 향수 등과 직접적 인관계가
있다(이태희, 2011)고 할 수 있다. 전주 한옥마을, 남산 한옥마을을 걸으며 힐링
하고, 한옥의 아름다움에 대한 이해를 바탕으로 환경공해시대에 흙과 나무로 이
루어진 한옥체험은 우리의 심신을 이완하고, 온고지신의 지혜를 새롭게 발휘할
수 있다. 한옥에서 듣는 전통음악 연주와 차회(茶會)는 별미일 것이다.

　　서양의 아파트에도 우리의 온돌 방식이 도입되고, 오늘날 아파트 안에도 한
옥 인테리어가 유행하고 있는 상황에서 한옥의 단점을 보완하고 장점을 살려 멋
진 한옥집에서 사는 것도 한 번 꿈꿔 볼 일이다.

1 한국 문화상징으로서 한복[1]

한복은 민족문화나 전통적인 우리의 삶을 이야기할 때는 누구나 떠올리는 생활문화의 일부분이지만 일반적으로 우리의 생활 속에서는 쉽게 접할 수 없는 과거의 민족문화유산으로 생각되는 것도 현실이다(조우현·김문영, 2010: 131). 한복의 민족문화로서의 가치는 충분히 인식되고 다양한 전통문화 행사에서 사용되고 있으나, 한복이 우리나라 거리에서 쉽게 찾아볼 수 있는 생활복식으로 인식되지 못하고 있음은 부인하기 어렵다. 이렇게 의복에는 그 시대의 정신과 생활양식을 포함한 문화가 반영되어 있으며, 특히 전통복식은 전통문화의 상징의 하나로서 인정되어 왔다(김찬주 외, 2001: 2).

2018년 평창 동계올림픽 시상식 의상으로 한복 두루마리 디자인이 단연 돗보였다. 평창 동계올림픽 메달리스트들은 눈이 쌓인 한옥 기와지붕을 형상화한 시상대에 올라 고운 한복을 차려입은 시상 도우미들로부터 어사화를 쓴 마스코

1) 전반부는 주로 문화체육관광부 한국의 문화상징
 (www.mcst.go.kr/html/ symbolImg/kor/hanbok/sec01.html)에 실린 내용을 인용하였다.

트 반다비와 수호랑 인형을 선물로 받았다. 금기숙 숙대 패션학과 교수는 저고리라든가 두루마리라든가 한국적 의상 스타일을 현대적으로 풀이하려고 노력하였다고 하였다.

어린 시절 우리는 설빔으로 예쁘게 단장한 색동 한복을 입곤 했다. 하지만 언제부터인지 명절 기억 속에서 한복이 사라지고 있다. 2014년 추석을 기점으로 대한민국 성인 5,000명을 대상으로 한복에 대한 인식을 조사했다. 한복 입기를 꺼리는 이유로 관리와 착용이 번거롭다는 것이 1순위였고, 입고 일을 하거나 행동하기가 불편하다는 이유가 2위로 나타났다. 이런 국민의 의견을 바탕으로 한복진흥센터는 새로운 한복, 즉 신(新)한복을 개발했다. 신(新)한복은 일상생활에서도 자연스럽게 입을 수 있도록 하는 데 초점을 맞췄다(최정철 한복진흥센터장, 2015).

성인이 된 이후 1년에 한 번도 한복을 입지 않는 20대가 94%에 이르는 것으로 나타났다. 1월 15일부터 20일까지 전국의 20대 미혼 남녀 175명을 대상으로 약식 설문조사를 진행했다. 설을 맞이하여 20대 청년들이 한복을 어떻게 인식하고 있는지 알아보기 위해서였다. 응답자 175명 중 여성은 57%(100명), 남성은 43%(75명)이었다. 설문조사 결과 자신의 한복을 갖고 있지 않은 20대가 절대다수였다. "입을 수 있는 한복(생활한복 포함)을 가지고 있냐"는 물음에 "갖고 있지 않다"는 응답이 93%(163명)로, "갖고 있다"는 응답을 한 7%(12명)보다 열 배 이상 많았다. 한복을 입는 빈도 역시 상당히 낮은 것으로 나타났다. "20세 이후로 1년에 몇 번 한복을 입느냐"는 물음에는 "1~2번 입는다"는 응답이 5%(9명), "3번 이상 입는다"는 응답이 1%(1명)인 반면, "한 번도 입지 않는다"는 응답이 94%(163명)로 나타나 20대 절대다수가 성년 이후 1년에 한 번도 한복을 입지 않는 것으로 나타났다. "가장 최근에 한복을 입은 게 언제냐"는 물음에는 "1년 미만"이 6%(10명), "1~2년 전"이 1%(2명), "3~5년 전"이 8%(14명)로 나타났다. "5년 이상" 됐다는 응답자가 가장 많은 66%(115명)를 차지한 가운데, "아예 한복을 입어본 적이 없다"는 응답자도 19%(34명)로 나타났다. 응답자의 85%가 최근 5년 사이에 한복을 입어본 적이 단 한 번도 없는 것이다(오마이뉴스, 2014.1.30.).

한복은 우리 문화의 상징이자 한국적인 세련미를 갖춘 의상이다. 한복 고유의 특징을 갖추면서도 현대적인 색채나 디자인을 사용하면 얼마든지 새로운 의상이 될 수 있다. 특히 한복의 선과 색은 표현 방법에 따라 매우 현대적인모습으로 나타낼 수도 있어서 전 세계인에게 더욱 매력적으로 다가갈 수 있다. 이런

것이 전 세계로 뻗어나갈 수 있는 한복의 가능성이라고 도종환 시인이자 전 문화체육관광부 장관이 말했던 것을 상기해본다.

한복은 우리 민족과 일상생활을 함께해온 생활 문화의 꽃이다. 또 한복은 세계에 대한민국 전통문화의 우수성을 알릴 수 있는 가장 강력한 무기이며, 한스타일(Han‒Style)의 하나이다. 한국의 정체성 표현할 수 있는 대표적 콘텐츠로서, 드라마와 가요 중심의 한국 대중문화가 일상생활 분야로 확산되고 있다. 2010년 중반부터 젊은층 중심으로 전주 한옥마을에서 대여용 한복을 입고 사진을 찍어 알리는 것이 유행이다. 경복궁, 인사동 북촌 서촌 등에 한복대여점 성행하고 있는 것을 보면 고무적이다. 이제 한복은 세계가 입는 옷이 되고 있다.

_보성 '보림제다' 차밭에서 추석날 외국인들과 함께 한복을 입고

1) 한복의 정의와 유래

한복은 한국인들이 오랜 기간 착용해 온 한국의 전통 복식을 의미한다. 한복은 자신의 정체성을 표현하기 위해 애용하는 한민족의 민족복이기도 하다. 그러므로 한복은 한국인의 얼굴이며, 한복에는 한국인들의 사상과 미의식이 그대로 배어있다. 따라서 한복에 대한 연구는 결국 한국인들의 정신에 대한 연구이다.

한복의 가장 오래된 유형은 고구려 벽화에서 찾아볼 수 있다. 벽화에는 남성과 여성이 모두 저고리에 해당하는 긴 상의와 바지나 치마를 입고 있으며, 신분이나 직업에 따라 의복의 형태가 다르게 표현되어 있는 것이 주목된다. 고구려 벽화에 보이는 기본적인 복식의 유형은 남성복과 여성복 모두 상의와 하의로 구성된 유사한 특징을 보인다.

백제와 신라의 복식도 고구려와 그 기본형은 유사하나, 의복의 크기나 넓

이, 색채, 관모 등의 장식에서 차이가 있었던 것으로 추정된다.

고려와 조선시대를 거치면서 한복은 여러 양식으로 변화하는 유행현상이 나타났고, 현재의 한복의 모습이 정착된 것은 조선시대에 이르러서이다. 한국의 정체성에 대한 성찰은 실학사상에서 가시화되기 시작하였는데, 복식분야에서도 마찬가지로 외래에서 소개된 복식도 한국화(韓國化)하는 현상을 보였다.

조선시대에는 복식은 대부분 양식화되어 있어서, 대부분의 한국인들이 유사한 의복을 입었다. 그러면서도 의복에 사용된 문양이나 소재, 장신구 등과 같이 미묘한 부분에서 차이를 두어 신분의 차이를 알아볼 수 있게 하였으므로, 당시대인들은 복식을 통해 은근하게 은유적으로 자신의 신분, 지위, 학식, 개성 등을 나타냈다. 의복의 형태는 대부분 유사한 유형을 착용하였으므로, 소재의 종류나 계절용 의복의 착용여부에 따라 계절의 변화도 알아볼 수 있을 정도였다.

국가적인 의례에는 왕과 왕비, 관리들은 외래의 영향을 많이 받은 관복을 입었으며, 관복의 밑에는 고유의 한복을 착용하였다. 왕이 입었던 관복으로는 면복, 곤룡포, 강사포, 제복 등이 있으며, 여기에 착용하는 모자와 신발들도 다양하게 하여 의례와 신분에 맞도록 했다. 신분의 차이는 사용하는 문양과 색채를 통해서도 나타냈다. 용문양(龍紋樣)은 왕실의 문양에만 사용되었으며, 다섯 개의 발톱이 있는 용(五爪龍)은 왕과 왕비의 복식과 기물에 사용했고, 네 개 발톱이 있는 용의 문양은 왕세자, 발톱이 세 개인 용문양은 왕세손만 사용하게 허용하였다. 관리들도 마찬가지로 문관은 학(鶴)문양 흉배를 하고 무관들은 호랑이 문양 흉배를 관복의 가슴과 등에 부착하였는데, 학과 호랑이의 숫자가 많을수록 높은 지위를 나타냈다. 색채도 신분을 상징하는 목적으로 활용되었다. 황색은 황제, 대홍색은 왕, 자색은 왕세자, 자주색, 남색, 녹색 등은 관리들의 품계에 따라 착용되었다.

2) 한복의 특징

한복은 시대에 따라 저고리 길이, 소매통 넓이, 치마폭이 약간씩 달라질 뿐, 큰 변화는 없었다. 즉 한복은 둥글고, 조용하고, 한국의 얼을 담고 있다. 실크나 면, 모시로 주로 만들어졌으며, 고름의 색상이나 소매통 색상이 여자의 신분을 나타낸다. 또한 나이와 사회적 지위, 계절에 따라 색상에 변화를 줄 뿐 옷의 모

양은 시골아낙이나 영부인이나 모두 같다. 명절과 결혼식 같은 특별한 날 주로 입는다.

한복은 평면으로 재단하여 입으면서 입체적인 성격이 부각되는 특징이 있다. 그 구조는 매우 단순하고 크기에 여유가 있어서 어떠한 체형의 사람에게도 풍성하게 잘 맞는 융통성을 지니고 있다. 풍성한 형태미를 지닌 한복은 한옥의 좌식 생활에 적합하며 착용자에게 일종의 위엄과 우아함을 부여한다. 단순한 형태의 한복은 그러므로 착용자의 입음새에 따라 맵시가 드러나며, 입음새에 따라 생기는 주름은 한복의 형태미를 시각화하는 미적 요소가 된다.

풍성한 형태미를 보이는 한복은 융통성이 있어 보이며, 유동적인 선을 미적 요소로 활용하고 있다. 두루마기나 바지, 치마 등은 착용자의 움직임에 따라 혹은 외부의 영향에 의해 흔들리는 유연함이 미적인 특징이 되기도 하다. 유연함을 선호한 한복에는 대체적으로 명주나 갑사, 숙고사와 같은 섬세한 소재들이 선호되었고, 도포나 치마와 저고리를 봉제할 때에도 홑겹으로 만들어 투박해 보이지 않도록 한 경우가 많았다. 족두리, 화관, 노리개, 부채 등 장신구에도 섬세한 술 장식과 떨새 등을 부착하여 착용자의 움직임에 따라 흔들리고 떨리는 효과를 표현하고 있다.

자연미를 존중한 반듯한 선과 곡선도 한복의 아름다움을 드러내는 요소이다. 한복에 보이는 곡선은 착용자의 윤곽선, 저고리의 각 부위, 흔들리는 요소에서 발견되는 미적 특징이지만, 시대에 따라 다른 모양으로 나타났다. 조선시대 초기에는 착용자의 윤곽선에서 자연스럽게 흔들리는 곡선으로, 중기에는 착용자의 윤곽선이 둥근맛을 주는 곡선으로, 말기에는 저고리의 도련, 배래, 깃, 섶[2] 등에 구체적으로 표현된 곡선으로 나타났다.

......................................

2) 저고리는 한복의 기본 상의로 종류나 취향에 따라 다양한 길이가 있다. 당의는 저고리 위에 덧입는 윗옷으로 다양한 길이와 형태가 있다. 깃은 저고리 목 둘레의 앞부분이다. 섶은 저고리의 앞 여밈이 겹쳐지는 부분으로 앞으로 오는 부분은 겉섶 안쪽부분은 안섶. 고름은 저고리 앞부분이 벌어지지 않게 고정하는 긴 끈이다. 배래는 저고리 소매의 둥근 부분이다. 도련은 저고리 아랫단으로 약간 둥글려 제작한다. 회장은 깃, 끝동, 고름, 겨드랑이 부분을 전체 색과 다르게 하면 삼회장 저고리, 세군데만 다른 배색을 하면 반회장 저고리이다. 스란치마는 치마 아랫단에 금박이나 자수를 장식하고 세탁이 용이하도록 탈부착 가능한 스란단을 부착한 치마이다.
(http://blog. naver.com/bally1028?Redirect=Log&logNo=30088810592).

3) 한복의 아름다움

"한복은 고루하고 지루하다, 노인들이 입는 거다"[3]고 생각했던 한국 사람이 외국에서 디자인을 공부하고 새로이 자각한 한복의 아름다움에 대한 생각을 인용해본다.[4]

한복은 복식이라기보다는 옷감으로 만드는 정성이자 장인정신이 돋보이는 예술품이다. 서양 옷에서는 느낄 수 없는 서정적이고, 고요한 아름다움이 있다. 그것이 우리나라의 문화이자 전통인가보다. 한복은 선의 아름다움, 색의 아름다움, 목깃과 고름의 섬세함의 아름다움이 있는 옷이다. 멋을 부리기 위해서, 남들보다 더 돋보이게 하기 위해서 옷을 입는 것이 아니라, 내가 어떤 태도와 마음을 가지고 상대방을 대해야 하는지, 아름다움은 시각적인 것과 더불어 내적인 아름다움이 더 밑바탕이 되어야 하는지를 알게 한다.

한복은 아름다운 옷이다. 세계인이 우리 한복의 아름다움에 감탄하는 경향과 비율이 증가하고 있다. 먼저 한복의 동정과 깃[5]은 직선과 사선의 아름다움을 보여준다. 치마폭에서 풍성히 우러나는 곡선, 우리 한옥의 처마의 곡선을 보는 듯한 도련과 배래, 버선코 그리고 고무신코까지 뾰족한 선으로 서로 꾸밈없이 어우러져 저고리부터 발끝까지 통일된 우아함과 신비감을 보여준다. 치맛자락을 여미기에 따라 치마선이 변화하는 모습은 가만히 있을 때는 H라인이지만, 살며시 여밀 때는 A라인, 힘주어 여미면 매혹적인 V라인의 치마로 변한다.[6] 버선코처럼 살짝 들어 올린 아름다움을 보여주는 섶코[7]의 앙증맞음. 그리고 오방색을 이용한 색깔의 아름다움을 보여주고,[8] 화려하면서도 품위있는 아름다움을 선물

3) 전 세계 지구상의 전통복식치고 불편하지 않은 것은 드물다. 품위와 멋이 있으면 그에 상응하는 불편도 있다. 예식장 복식 역시 불편하지만 멋있지 않는가.

4) http://blog.naver.com/yszzzzang?Redirect=Log&logNo=50149314485에서 인용.

5) 한복의 저고리 깃 위에 조붓하게 덧대어 꾸미는 하얀 헝겊 오리.

6) http://cafe.naver.com/dorama/17656 참조

7) 두루마기나 저고리 따위의 옷섶 끝에 뾰족하게 내민 부분.

8) http://kin.naver.com/qna/detail.nhn?d1id=13&dirId=130102&docId=36970695&qb=7ZWc67O17J2YIOyVhOumhOuLpOybgA==&enc=utf8§ion=kin&rank=1&search_sort=0&spq=0&pid=RKK1M35Y7tNsst3esg8ssssss0−339072&sid=

한다.

또한 한복은 건강을 지켜주는 옷이다. 한복은 평면재단으로 넉넉하게 만들어 서양옷처럼 몸을 조이지 않으므로 건강에 아주 좋다. "가슴 위는 차게, 배꼽 아래는 따뜻하게 하여야 건강하다"는 한방이론에 잘 맞는다. 목 부위는 시원하게 터주고, 대님은 땅의 음기와 찬바람을 막아주며, "삼음교"라는 경혈자리에 대님을 묶어 비뇨기과 계통의 건강을 돕는다. 윗섶보다 아랫섶으로 갈수록 점점 넓어져 저고리를 여유롭게 하여 편안하게 한다.

그리고 한복은 더불어 사는 옷이다. 넉넉한 품과 허리로 키만 비슷하면 내 옷을 네가 입고, 네 옷을 내가 입을 수 있는 옷이다. 대님을 묶고 풀면서 하루를 계획하고 반성하는 철학을 가질 수 있다. 몸을 감춰줌으로써 살찌거나 마르거나 부담이 없다. 특히 어깨가 앞으로 굽어들고 허리가 길고 다리가 짧은 체형의 결점을 잘 감싸준다.

_한복 입은 필자와 외국인

② 남녀 한복의 구성과 기능

여성 한복은 저고리와 치마, 남성 한복은 저고리와 바지로 구성되어 있으며, 그 위에 두루마기를 입어서 예의를 갖춘다. 저고리의 구성은 남성과 여성의 것이 거의 같으며, 그 길이와 각 부분의 배색에서 차이가 있다.

저고리의 구성은 몸통을 덮는 부분은 길며 여기에 소매를 붙이고, 앞 중심부분이 벌어지는 것을 막기 위해 겉섶과 안섶을 겹쳐지게 부착하고, 목부분을 감싸서 정리하기 위해 깃을 달고 그 위에 백색의 동정을 붙여서 단정히 여며 입게 한다. 저고리의 양 옆에 옷고름을 달아 앞부분을 여며 입는 기능을 하도록 했다. 옷고름이 조선 중기까지만 해도 잘고 가늘어서 주로 여며서 묶는 역할을 했는데, 조선 후기로 오면서 점차 그 길이가 길고 넓어져서, 옷고름은 기능성 외에도 장식적인 용도로 활용했음도 알 수 있다.

남성복은 저고리와 바지 위에 두루마기와 같은 포류(袍類)를 입고 머리에는 다양한 관과 갓을 착용한 의관정제(衣冠整齊)로 품격을 갖추었다. 포류의 종류도 용도에 따라 다양했는데, 구체적으로 도포, 창의, 학창의, 심의, 두루마기가 있다. 남성복은 인격미를 강조하도록 풍성한 형태를 보이면서도, 가슴 부위에는 세조대(細條帶)와 광다회(廣多會) 같은 띠를 착용하여 상체부분을 정리하여 단정해 보이도록 했다.

당 시대의 대표적인 남성상은 백색이나 옥색의 도포나 심의에 흑색 관이나 복건을 착용한 선비의 모습에서 찾아볼 수 있다. 흑백의 조화는 침착하며 냉철한 지성과 고매한 인품을 자아낸다. 가슴에 착용한 다채색 띠들은 지루하고 엄격해 보이기 쉬운 흑백대비에 생기를 부여하는 역할을 한다.

여성복도 저고리와 치마를 기본으로 그 위에 배자와 두루마기를 착용하여 예의를 갖추었다. 통과의례 시에는 활옷과 원삼, 당의 등 의례복에 화관이나 족두리, 떨잠, 비녀, 노리개 등 여러 가지 장신구로 치장하였다. 여성복의 상의는 단정하고 하의는 풍성하게 하였으며, 이에 따라 풍성한 치마를 위하여 다양한 종류의 내의가 발달하였다. 여성의 정숙미를 존중했던 당시대의 여성들은 외출할 때에는 머리에 쓰개치마나 장옷을 착용하여 외부와 차단하도록 했다. 의복과 장신구에는 다양한 문양과 색채들을 표현하여, 수복(壽福), 부귀다남(富貴多男), 충효(忠孝) 등 당시대인들의 염원을 기원하는 상징으로 음미하였다.

1) 한복의 배색

우리의 전통복인 한복은 서양복에 비해 디자인과 소재가 제한적으로 사용되고 있어 배색을 통하여 이미지 변화를 추구하는 경우가 대부분이기 때문에 배색이 갖는 의미는 매우 크다. 그러나 배색의 조화 정도는 어떤 색과 어떤 색이 배색되느냐에 따라서 다르게 지각된다. 그러므로 절대적으로 조화로운 배색, 조화롭지 못한 배색이라는 것은 존재할 수 없으며, 단지 개인이 속한 문화나 여러 환경들에 의해 차이는 있을 수 있다. 그렇다면 색들을 어떻게 조합하여 배색하는 것이 조화를 이루는 데 효과적인가? 색체조화9)를 어떻게 가져가야 하는가?

..

9) 색채조화란 말은 그리스의 아리스토텔레스에서 시작된 말로 현대 색체조화의 출발은 19C

한복에서의 배색은 저고리와 치마라는 상·하의 배색이 기본이 되며 배색을 전개할 때에는 먼저 한복이 갖는 구조적 특징과 색이 갖는 색상 명도 채도 등의 특징을 고려하여야 한다. 금기숙(1992)도 한복에서의 색조화는 배색된 색상들의 명도차가 조화로운 배색을 결정하는 중요한 요인이 된다고 하였다. 또 하나는 치마 저고리의 면적에 따른 차이이다. 즉 한복의 구조는 짧은 상의로 인해 하의가 길게 구성되어서 양복과 달리 상·하의인 저고리와 치마의 면적 비가 1:6(김형자, 1980) 정도로 크게 차이난다는 점이다. 이처럼 차이가 큰 면적들을 배색할 경우에 대해 박영순(1998) 등은 명도가 높은 색상은 면적을 적게 하고 명도가 낮은 색상은 면적을 크게 하며 채도가 높은 색상은 면적을 적게 하고, 낮은 색상은 면적을 크게 배분해야 시각적인 균형, 즉 조화를 얻을 수 있다고 하였다. 따라서 상·하의의 면적비 차이가 큰 한복의 경우 어떤 색상을 상·하 어느 면적에 배치하느냐에 따라 동일한 배색이라도 이들이 주는 시각적인 효과나 조화 정도가 달라질 수 있을 것으로 보여 상·하의의 면적비 변화에 따른 조화감을 평가하는 것은 의미가 있다고 본다

2) 저고리와 치마

한복의 치마도 상고시대부터 다양한 형태로 존재하고 현대에 이르기까지 착장법과 실루엣에 의해 한복의 아름다움을 만들어냈다. 조선시대 회화자료를 보면 같은 시대의 다양한 치마 착용 모습을 착장에 따라 그 신분과 미의식을 추론하게 한다.

같은 계보상의 동남아시아나 남미의 치마의 경우와는 달리, 뒤여밈의 착용은 한민족만의 독특한 주택구조인 온돌에 의한 영향과 정숙성을 중히 여기던 유

중엽 Chevreul로부터 비롯된다. Chevreul은 색의 삼속성에 근원을 둔 유사성과 대비성의 관계에서 조화를 규명하였으며, 20C에 들어와 독일의 Ostwalt는 두색을 배색할 때 일종의 서열이 형성되며 이 서열로 인해 쾌감을 일으키는 색들이 곧 조화색이라고 하였다. 또한 Ostwalt는 채도가 높을수록 면적은 작아야 조화를 이룰 수 있다고 하였으며, Field와 Munsell도 색채조화에 있어 면적의 중요성을 언급하였다. Moon과 Spencer는 Munsell이 발표한 조화론을 발전시켜 2색 간의 간격이 애매하지 않을 때 상쾌한 배색 효과를 얻을 수 있다고 하였으며, 배색에 사용된 색면의 수와 면적 관계를 정량화하여 공식으로 만들어 배색의 아름다움을 정량화된 수치로 나타내려고 하였다(박영순, 1998).

교적 특성이 가미된 것으로 보인다(이수현, 2001).

한복 치마의 종류에는 상고시대 주름(플리츠) 치마로부터, 색동치마, 조선시대의 홑치마, 솜치마, 누비치마, 스란치마, 거들치마, 무지기치마, 앞치마, 통치마, 조끼허리치마 등의 유형이 있다.

전통형 여자 한복은 크게 4가지로 유형화해볼 수 있다(김찬주 외, 2001: 7). 첫째 형은 치마와 저고리의 색이 각각 다르며 저고리의 색이 옅으면 치마가 짙고 저고리의 색이 짙으면 치미가 옅은 경우가 많다. 깃과 고름은 저고리의 색과 같은 민저고리이다. 저고리가 하나의 색으로 통일되어 전체적으로 소박한 느낌을 전달한다. 둘째 형은 치마와 저고리의 색이 다르고, 고름은 주로 짙은 색, 그 중에서도 자주색을 주로 사용하며 강한 구심점 역할을 한다. 셋째 형은 치마와 저고리의 색이 다르며, 깃과 고름, 끝동에 다른 색을 사용한 회장저고리로서 대비되는 생상이 기소, 고름, 소매 끝에 반복적으로 연출됨으로써 시각적으로 리듬감을 연출한다. 넷째 형은 치마와 저고리의 색이 다르며, 깃과 고름, 끝동 그리고 곁마기를 만든 삼회장저고리이다.

3) 두루마기[10]

두루마기는 곧은 깃에 동정 섶무가 있으며 트임이 없이 두루 막힌 형태의 포(袍)로서 삼국시대 우리 고유의 포에서 시작되어 현재도 사용되고 있는 우리나라 최후의 포라는 점에서 복식사 연구에 매우 중요한 의미를 갖는다(권수애 1985: 175). 두루마기의 변천을 살펴보면, 상대사회에서는 왕 이하 평민에 이르기까지 보편적인 의복이었다.

조선시대에는 포(袍)의 종류가 다양하였다. 두루마기는 갑오경장 이후 포류(袍類)를 대폭 고쳐 도포(道袍)를 폐지하고 착수의(窄袖衣)로 바뀌면서 두루마기가 등장한 것(박영순, 2000: 14)인데, 갑자기 시행한 의복개혁은 국민의 맹렬한 반대에 부딪혔으나, 10년 후에는 모두 두루마기를 입어(권오창, 1998: 86) 오늘에 이르렀다. 이렇게 변천된 두루마기는 예의상 또는 방한의 목적으로 착용되다가, 서양의복의 유입으로 착용빈도가 줄어, 오늘날에는 그 명맥만을 유지하고 있다.

..

10) 이 부분은 정옥임(2010: 72)을 주로 참조하였다.

그러나 우리 옷 기본구성의 한 가지이면서 문화의 한 축인 두루마기는 보존되고 전승되어야 할 가치 있는 문화자산이기에 착용빈도가 적다고 해서 제도 법의 개선에 소홀해서는 안 되리라고 본다.

3 생활풍습과 한복[11]

아이가 태어나면 무병장수를 위해 흰색의 배냇저고리를 입히고, 태어난 지 100일이 되면 100조각의 천으로 만든 옷이나 100줄로 누빈 저고리를 입힘으로써 아이의 무탈함을 기원한다. 아이가 돌이 되면 건강과 복을 기원하였다. 성인이 되어 사람의 일생에서 가장 중요한 혼례를 할 때는 화려하고 장중한 옷을 입히는 것이 특징이었다(한복진흥센터, 2020).

1) 혼례복

우리나라 전통혼례의 절차는 네 가지 의례로 이루어진다. 즉 결혼의사를 타진하여 혼례일을 정하는 납채, 예물을 보내는 납폐, 혼례식을 올리는 친영이 그것이다. 요즘 전통혼례식이라고 하는 것은 친영만을 일컫는 것이고 혼례식을 마친 신부가 시댁의 부모와 친척에게 첫인사를 올리는 절차인 현구고례는 아직도 폐백이라는 이름으로 남아 있다. 혼례식에서 신랑은 바지 저고리와 조끼, 마고자 위에 두루마기를 입고 단령을 입고 사모관대를 하고 목화(木靴)를 신는다.

신부는 청홍 스란치마와 노랑저고리 위에 원삼을 입고 족두리를 쓰고 용잠에 앞댕기와 도투락댕기를 드린다. 홍치마의 앞부분을 한번 접음으로써 속에 입은 청치마의 스란단이 나오도록 입는다. 신부는 연꽃, 모란, 동자 등 부부의 백년해로의 바람이 담긴 의미의 자수가 놓인 활옷을 입고 화관을 쓰거나, 원삼을 입고 족두리를 착용한다. 활옷은 공주의 대례복이었던 것으로 혼례시에는 일반인에게도 허용이 되었던 옷이다. 다홍색 바탕에 장수와 길복의 뜻을 지닌 십장생 길상 문양이 옷 전체에 수놓아져 있는 화려한 옷으로 머리에 화관을 쓰고 앞댕기와

11) http://user.chollian.net/~kjg0520/f-hanbokbc2-4.htm 참조

도투락 댕기를 드린다.

2) 여자 아이 돌옷

여자 아이에게는 연두색이나 노랑색의 천으로 저고리를 해주고 돌이나 명절 같은 특별한 날에는 색동 저고리를 입혀 아이를 곱게 꾸몄다. 이때 저고리의 깃과 고름은 자주로 달았다. 요즈음 돌을 맞은 여자 아이에게 당의를 입히는 풍습은 그리 오래된 것은 아니다. 머리에는 검정공단으로 지어 오색술을 단 조바위를 씌우기도 하는데, 아이에게 씌울 때는 수를 놓거나 금박을 입혀 화려하게 꾸미기도 한다. 조바위가 일반화되기 전에는 굴레를 씌웠다.

3) 남자 아이 돌옷

남자 아이가 입는 옷은 여자 아이들의 옷에 비해 가짓수가 더 많다. 돌이나 명절에는 아이에게 연한 색으로 옷을 해 입혔는데 보통 긴 남색 고름을 단 연분홍 저고리에 대님을 붙박은 연보라색 풍차 바지를 입고, 그 위에 남색조끼와 초록색 마고자를 입혔다. 그 겉에는 자주색으로 무를 달고, 남색으로 깃, 고름을 단 오방장 두루마기를 입혔다.

4) 회갑연

회갑연 즉, 수연(壽筵) 때는 자녀들이 회갑을 맞은 부모께 헌수를 하는데, 큰상을 차려 술잔을 올리면서 축수를 하는 의례이다. 이때 회갑을 맞는 남자(양반가문에서) 금관초복을 입었고 정해진 예복은 없지만 여자는 소례복인 당의를 예복으로 입기도 했다. 당의는 조선시대 비, 빈, 상궁과 사대부의 여인들이 소례복으로 입었던 예복의 한 가지로 치마와 함께 입는다. 당의는 겨드랑이 아래에서부터 양 옆이 트여있고 완만한 곡선으로 되어 있어 우리옷의 아름다움을 잘 표현하는 옷이다.

4 현대 사회와 한복

1) 세계 패션과 Re-Orienting Fashion

설날이 되면 평소에 보지 못했던 진풍경이 펼쳐진다. 남녀노소할 것 없이 장롱 깊숙이 숨겨 두었던 한복을 곱게 차려 입고 길거리를 활보하는 모습을 자주 볼 수 있다.

한복은 고유한 실루엣과 색상으로 전 세계적인 이목을 받으며 발전하고 있는 전통의상이다. 문화의 세계화, 국제화의 흐름에서 우리 한복은 이미 고유한 독창성을 인정받고 있으나, 서양복의 영향으로 일상복으로의 착용 기회가 줄어들어 1970년대 이후부터는 혼례나 명절을 위한 예복으로만 인식되고 있다(임지영·이해영, 2012: 607).

그동안 세계문화는 주로 미국과 유럽을 중심으로 한 서구권이 주도하여 왔으며, 비서구 문화권 즉 동양의 문화는 하위문화이자 피지배적인 표현의 대표적 수단으로 사용되어 왔다. 그러나 세계화와 함께 표면적이고 한정적으로 국한되어 노출되었던 동양문화가 좀 더 다양하고 깊이 있게 표출되면서 동양문화가 가진 근본적인 아름다움과 그 속에 내재된 심오한 정신사상에 서구 문화권의 관심이 증대되고 있다. 또한 그동안 스스로 소극적이었던 동양문화권에서도 자국 문화의 독자성을 새삼 깨닫고 발전시켜가는 추세로 인식이 바뀌어가고 있다. 이제 세계문화의 관심이 점점 동양으로 이동해 오고 있으며, 이러한 변화는 패션에서도 분명하게 나타나고 있다. 영국의 고 다이애너 황태자비가 인도의 전통의상 '샬와르 카미즈'를 입은 것이 언론에 화제가 되는가 하면, 세계 패션의 리더들이 모였다는 뉴욕에서는 한문이 쓰여진 티셔츠가 선풍적인 인기를 끌고, 미국의 팝 디바 브리트니스피어스는 한글이 쓰여진 의상을 입고 다니기까지 하였다(채금석, 2007: 1420). 또한 뉴욕타임즈에서는 "Indo-chic"라는 단어가 등장하는 등 1990년대에 아시아 패션은 획기적인 세계 트렌드가 되었으며, 서양의 유명 디자이너들은 이제 동양복식에서 영감을 얻고 동양복식을 세계인의 미적 감각에 맞도록 재해석한 "Re-Orienting Fashion"들을 탄생시키고 있다.

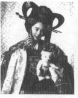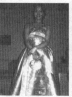

_이영희 뉴욕박물관 오픈기념쇼 _07S/S 이상봉 _2007, LG 샤인 한글폰
_2006 드라마 '궁' _2006 칸영화제 _2006 베니스영화제

자료: 채금석, 2007: 1427

2) 한복 착용의 만족도

(1) 한복을 착용하는 이유

한복을 입는 이유에 대한 조사를 토대로 살펴보면, 황춘섭은 우리 옷 착용 이유에 대해 '우리 고유의 옷이니까 입는다', '품위있고 아름다워서 입는다', '익숙해져서 습관적으로 입는다', '행사에 필요해서 입는다' 등의 결과로 우리 고유의 것에 대한 긍정적 시각과 품위 있고 아름답다는 평가결과를 보여 주었다. 최영미·조효순의 연구에서도 한복이 예복용으로 우아하고 품위가 있으며 몸매를 갖추어 주고 편하다는 장점을 갖고 있다고 하였다. 다시 말해 한복에 대한 소비자의 생각은 전통문화로서의 가치와 예복으로서의 미적 가치가 높이 평가되고 있음을 알 수 있다.

그런데 우리나라 여성들은 한복에 대한 긍정적인 이미지를 가지고 있으나, 한복의 착용에 대해서는 이미지 이상의 긍정적인 결과를 나타내지 않는다(정인회외, 2009: 12-19). 이것은 한복에 대한 이미지와 실제 착용의 경우에 대한 생각 사이에는 차이가 있음을 보여주는 것이다.

(2) 한복의 장점과 단점

한복의 장점으로는
• 명절에 잘 맞으며 아름답다.
• 크기가 넉넉하여 몸에 스트레스를 주지 않는다.
• 한의학적으로 가슴 위는 차게 배꼽 아래는 따뜻하게 해야 한다고 한다. 한복은 이러한 특징에 맞게 목과 소매를 터주어서 차게, 아래쪽에 대님을 두어 따뜻하게 한다.

• 천연섬유와 천연색소를 이용하여 몸을 건강하게 해준다.

• 색이 여러 가지여서 계절별 장소별로 맞게 입을 수 있다.

• 우리나라의 전통을 이어가면서 환경 보존도 할 수 있어 친환경적이다.

한복의 단점으로는

• 고름이 자주 풀리며 신축성이 부족하다.

• 살에 닿는 느낌이 까칠하다.

• 치마 밑단이 커서 땅에 끌리기도 하고 활동하기 힘들다.

3) 생활한복

생활한복은 한복의 전통적인 미를 현대적으로 구현하고 실용성과 편의성을 높여 일상복으로 착용하기 위한 복식을 가리킨다(김미진 외, 2005). 생활한복은 착탈 절차를 간소화하고 착용 시의 답답함과 거추장스러움 등 전통한복의 단점을 보완하였다는 견해와 한국적인 복식 요소를 응용해 편리하게 착용할 수 있도록 디자인된 옷이라는 견해가 있다.

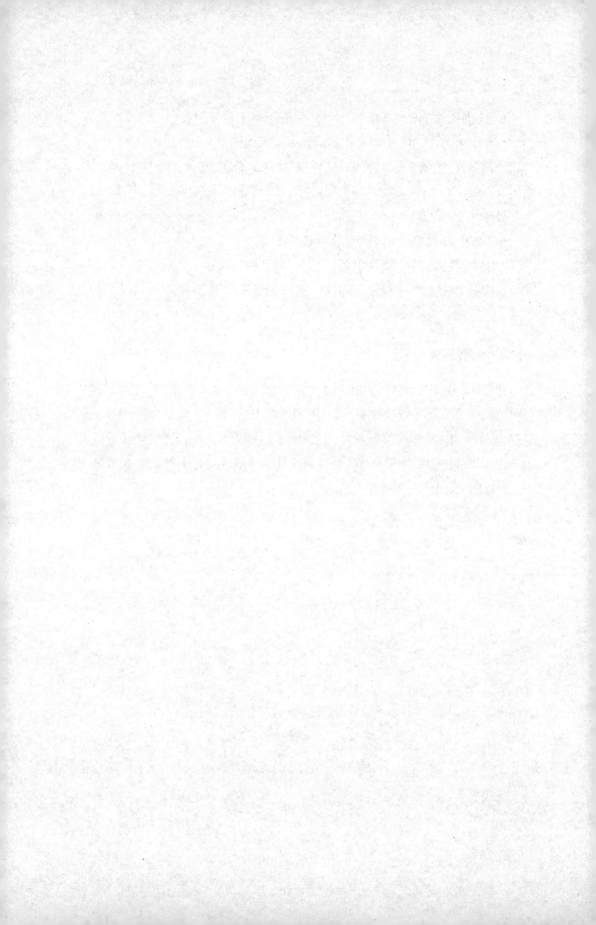

불교가 한반도에 도입된 이후 1600여 년이란 긴 세월 동안 한국인의 문화 예술, 사상의 기저에 영향을 미쳐왔다. 불교의 교리와 철학이 우리 한민족의 정서에 암암리에 영향을 미쳐왔으며, 많은 문화유산을 남겼다. 불상은 부처의 모습을 형상화한 것을 넘어 우리만의 찬란한 기술을 꽃피운 작품이 되었다. 불화는 민중의 아픔을 달래주고 고통을 치유해주는 역할을 수행하기도 했다. 이렇게 불교는 종교적 측면에서의 의미뿐만 아니라 불교의 도입과 함께 외래문화를 도입하였다는 점에서 문화적 측면의 의미도 크다.

불교문화재는 한국의 전통 역사문화 자원이다. 종교가 가지고 있는 의미는 신앙대상으로서 사회를 통합시키는 기능도 했지만, 종교가 들어옴으로써 앞선 나라의 많은 기술과 사상체계가 들어왔다. 좀 오래된 자료이기는 하지만, 국보로 지정된 307점 중에서 56.35%가 불교문화재이고, 1,469점의 보물 중에서 65.07%가 불교문화재라는 점에서 불교문화가 한국문화에서 차지하는 비중을 엿볼 수 있다(불교신문, 2009.2.4). 불교문화는 민중들의 아픔을 치유해주는 매개물이 되고, 인도에서 출발해 중국을 거쳐 전래된 불교를 차츰 우리만의 것으로 발전시켜 찬란하게 꽃을 피웠다.

1 절 그리고 불교 가람의 배치

1) 절(사찰)의 의미와 기능

사찰은 불교라는 종교의 중심으로 부처의 교훈을 설파하고 부처의 가르침을 실천하는 곳이다. 우리나라 사찰에 있는 모든 조형물은 그 나름대로 불교적 의미를 담고, 그 위치에 자리 잡고 있으며 궁극적으로는 불교의 목적인 성불을 이루기 위한 것으로 귀결되고 있다. 불교의 조형물은 중생 스스로 부처가 되도록 하는 것에 궁극적 목적을 지니고 있다. 그러므로 사찰의 조형물은 불교의 철학과 목적을 일일이 설명하지 않더라도 사찰에 들어오는 사람 누구나가 이것을 보고, 느끼고, 생각하게 하고 있는 것이다. 향기가 몸에 배이듯, 물안개가 옷에 스며들듯이, 느끼듯 말듯하게 불교의 철학과 목적성을 지닐 수 있게 해 놓은 뛰어난 매체가 절인 것이다. 이러한 한국의 불교 조형물은 한 순간에 만들어진 것이 아니라 오랜 역사와 축적된 경험을 통해 습득한 선조들의 뛰어난 과학성에 기초하여 완성된 것이다. 특히 자연의 순리와 법칙을 과학적으로 응용하여, 개개의 조형물들이 중생구제를 위한 사찰의 조성목적에 통일성을 띠게 하고, 조성된 조형물이 오랜 시간을 통해 유지될 수 있도록 과학적으로 배려하면서도, 뛰어난 예술성을 마음껏 발휘해 놓은 곳이다.[1]

사찰은 스님들이 생활하고 있는 곳이다. 그러나 스님이 계신 곳이라고 모두 절이라고 하지 않는다. 절이라고 할 때에는 최소한 삼보가 마련되어 있어야 한다. 작은 곳은 암자라 하고 큰 곳은 사(寺)라고 하지만, 이들을 모두 절이라고 부른다. 이때 역시 절이라는 표현으로 사용할 때는 최소한 삼보를 구비하고 있다.

그러므로 절이란 "불교에서 가장 귀중하게 여기는 3가지 귀한 보물을 모신 곳이다"라고 간략하게 정의할 수 있다. 부처가 그 첫째 보물이며, 부처의 가르침이 그 다음 보물이며, 부처의 가르침을 실천하는 조직이 세 번째 보물이다. 이것을 일러 삼보라 하는데. 불교에서는 줄여서 불보(佛寶), 법보(法寶), 승보(僧寶)로 표현한다. 불보(佛寶)라고 하는 점에서는 부처의 형상을 모시고 존경과 예배를 행하고 있는 것을 말하며, 법보(法寶)라고 하는 면에서는 부처의 가르침인 불경이 모셔져 있음을 말할 수 있다. 마지막으로 승보(僧寶)라 함은 수행하는 무리대

1) 이하는 이계표. 2006을 주로 참조하였다.

중을 일컬으면서, 부처의 가르침을 실천하는 수행자들이 모여 생활하고 있는 것을 말한다. 불교에서 모든 행사 때에도 제일 먼저 하는 의식이 삼귀의로서 부처와 부처의 가르침과 승가공동체에 귀의한다. 부처는 완성자를 뜻하기도 하고, 번뇌가 사라지고 지혜가 충만한 자를 말하기도 하지만 원래 부처의 실체가 형상이 없는 것이므로 일정한 모양을 조성할 수는 없지만 중생들을 위해 형상을 만들어 깨달음에 이르게 하는 매개 수단으로 조성해 놓았다.

가람(伽藍)이란 범어(梵語) Sangharama의 음역인 승가람(僧伽藍)의 준말로 승려가 수도하고 생활하는 장소인 사찰(사찰, 사원, 절)을 말한다. 인도에서는 B.C 2세기경부터 아잔타 석굴 같은 석굴사원이 조성됨에 따라, 예배의 대상이 되는 탑이 있는 탑원(塔院)과 승려의 수도처인 승원(僧院)이 서로 구별되어 배치되었다. 이러한 배치는 중국에서도 동일하게 나타난다. 탑과 금당을 중심으로 강당·승방·중문·종루 등을 비롯한 많은 전각이 마련됨에 따라, 남북조시대 이래로 일정한 기본적인 가람의 배치형태가 정해지고 이 정형화된 형식이 우리나라에도 전해지게 되었다.

가람의 기본 형태는 남−북 일직선상에 남향하여 중문 − 탑 − 금당 − 강당의 순서로 배열하고, 중문과 강당을 잇는 회랑을 설치하여, 탑과 금당을 중심으로 한 영역이 마련되고, 이 주위에 승방을 비롯한 부속건물들이 배치되어, 이 전체가 하나의 종합적인 사원의 구역을 구성하는 형태이다.[2]

2) 사찰의 문(山門)

절의 가람배치에는 오묘한 뜻이 숨어있다. 가람의 배치는 해탈로 가는 구도의 길을 상징적으로 표현해 준다. 사찰의 문을 산문(山門)이라고 통칭하여 부르기도 한다. 번뇌와 고통의 세계인 세속을 떠나 마치 불교의 상징적인 산인 수미산을 오르는 것처럼 사찰의 문을 차례로 통과하여 부처의 세계로 향하여 나아감을 의미하기 때문에 산문이라고 한 것이다. 산문 중 가장 초입의 문을 일주문, 가운데 문을 천왕문, 마지막 문을 불이문 또는 해탈문이라 명명하고 있다. 또 사

[2] 고구려는 1탑 3금당식(品字形)(평양 청암리 사지) 형식을, 백제는 1탑 1금당식(익산 미륵사지), 신라는 혼합형 1탑 3금당식(경주 황룡사지), 통일신라시대는 1금당 쌍탑식(경주 사천왕사지).

찰에 따라 일주문과 천왕문 사이에 금강문을 두기도 한다. 입구의 일주문에서부 터 금강문 – 천왕문 – 해탈문(불이문)을 거쳐 본전에 이르는 과정은 곧, 번뇌 와 고통의 세계인 속세를 떠나 부처의 세계를 향해 나아감을 의미한다.

(1) 일주문

사찰에 들어가는 산문 가운데 첫 번째 문이 일주문다. 일주(一柱)는 기둥이 한 줄로 늘어서 있다고 하여 붙여진 것이다. 절에 들어가는 첫 번째 문을 두 기 둥을 일렬로 한 것은 일심(一心)을 상징하는 것이다. 가람에 들어서기 전에 세속 의 번뇌를 불법의 맑은 물로 깨끗이 씻고 일심으로 진리의 세계로 향하라는 상 징적인 가르침이 담겨 있다. 사찰 대웅전에 안치된 부처의 경지를 향하여 나아 가는 수행자는 지극한 일심으로 부처를 생각하며 이 문을 통과해야 한다는 뜻이 담겨 있다.

일주문3)의 지붕은 팔작 혹은 맞배지붕을 하고 있으며 공포는 화려한 다포 계의 모습을 취하는 것이 일반적이다. 일주문의 규모는 일렬 4개의 기둥으로 된 일주삼칸(一柱三間)을 원칙으로 하고 있다. 일주삼칸이 뜻하는 바는 <법화경> 의 회삼귀일(會三歸一) 사상을 나타낸다. 즉 중생의 바탕과 능력에 따라 사성제 를 깨달은 성문, 12연기를 깨달은 연각, 중생 교화를 우선하고 자신의 성불을 뒤로 미룬 보살로 나누어진 불교의 여러 교법을 오직 성불을 지향하는 일불승 (一佛乘)의 길로 향하게끔 한다는 의미가 들어있다. 그러나 대부분의 일주문은 1 칸으로 되어 있다. 일주문에는 사찰의 현판을 걸어놓게 되는데, 뒷산의 이름과 절의 이름이 새겨져 있다.

(2) 금강문

금강역사는 불교의 수호신이다. 대체로 불탑 또는 사찰의 문 양쪽을 지키는 수문신장의 역할을 담당하며 인왕역사(仁王力士)라고도 한다. 삼칸의 단순한 구 조이며 문의 왼편에는 밀적금강(훔금강), 오른편에는 나라연금강(아금강)을 모신 다. 나라연금강은 천상계의 역사로서 그 힘의 세기가 코끼리의 백만 배나 된다 고 하며 밀적금강은 손에 금강저를 들고 항상 부처를 호위한다.

3) 일주문의 지붕은 팔작 혹은 맞배지붕이며 공포(栱包)는 화려한 다포계를 보이는 것이 일반 적인 모습이며, 일주문에는 사찰의 현판을 걸어놓아 사찰의 성격을 파악할 수 있다.

(3) 천왕문

사천왕들은 수미산 중턱 동남서북의 4방향을 지키면서 불법을 수호한다고 한다. 사천왕이 지니고 있는 물건은 일정하지 않으나, 지국천왕은 비파4)를 들고 동쪽을, 증장천왕은 보검을5) 들고 남쪽을, 광목천왕6)은 용과 여의주를 들고 서쪽을, 다문천왕은 보탑을 받쳐 든 모습이 보편적이다(두산백과).

금강문과 천왕문에는 더 큰 의도가 숨겨져 있다. 성불을 염원하고 수미산정을 향하여 오르기 시작한 구도자는 중생이기에 출발할 때의 그 맑고 굳건하던 신심이 역경과 시간이 흐름에 따라 갈등을 느끼거나 게으름을 피울 수도 있을 것이다. 이러할 때 금강역사와 사천왕들이 맞이한다. 중생들의 마음속에 나약함과 잡된 생각들을 뿌리 뽑고 순수하고 지극한 일심을 지켜주기 위해 그러한 무서운 형상으로 서 있는 것이다. 즉 금강문이나 천왕문에 모셔진 호법신들이 한결같이 무서운 형상을 취하는 것은 청정도량으로서의 사찰을 수호하는 것 외에도 구도자들의 흐트러진 신심을 바로잡아 주고 용기를 북돋아 주는 의미가 있다고 한다.

(4) 불이문(不二門), 해탈문(解脫門)

나와 네가 둘이 아니요, 생사가 둘이 아니며 번뇌와 보리, 세간과 출세간, 색과 공 등 모든 상대적인 것이 둘이 아니고 하나인 경지를 상징하는 불이문은 해탈문이라고도 한다. 불교 우주관에 의하면 수미산 정상에는 제석천왕이 다스리는 도리천이 있고 그곳에 불이문이 해탈의 경지를 상징하며 서 있다. 33천인 도리천에 올라서야만 불이문에 이를 수 있다고 이를 상징적으로 조형한 것이 불국사의 청운교 백운교와 자하문(불이문)이다. 자하문(紫霞門)이라 한 까닭은 '자줏빛 안개가 서려있는 문'이란 뜻으로 자색은 자금색의 준말로 부처님의 몸 빛

4) 동쪽 지국천왕은 비파를 타고 노래를 불러 백성의 마음을 지켜 나라를 지키고자 한다.
5) 중장천왕이 들고 있는 칼은 살생을 금하는 불가에서 지혜를 길러주기 위해 번뇌를 자르기 위함이다. 번뇌가 크고 질겨서 입을 다물고 자르고 있다.
6) 광목천왕은 눈을 부릅 뜨고 있는데, 인간세계에서 효도를 잘했는지, 선행을 했는지 바라보기 위함이다. 효도를 많이 했다면 도리천에 들어가고 안했으면 아수라의 세계에 들어간다. 잘했으면 여의주를 선물로 받고, 잘못했으면 용을 보내 비바람을 일으키고 거기에 상응하는 벌을 준다.

깔을 상징한다. 불이문을 열고 들어가면 부처를 모신 전각이 나타난다.

3) 전각(殿閣)

불교 교리에 입각해 지어진 사찰 전각들은 나름대로의 의미와 상징을 지니고 있으며, 주변의 지형과도 조화를 이루고 있다. 따라서 가람배치는 불교적 우주구조인 수미산이란 상징체계를 본 따 상중하단의 3단으로 나누어진다. 상단은 대웅전을 중심으로 한 무색계 4천의 세계, 불이문에서 대웅전 경계(불당 및 강당과 선방 포함)에 이르는 중단은 색계 18천의 세계, 사천왕문을 중심으로 요사체를 포함한 하단은 욕계 6천의 세계를 상징하고 있다. 사찰의 중심을 이루는 불당은 주존으로 모신 불·보살의 명칭에 따라 대웅전·대적광전·아미타전·관음전·지장전 등의 이름이 붙게 된다.

(1) 대웅전(대웅보전)

대웅전은 사찰의 핵심이다. 대웅전의 중심에 불상을 안치하는 불단인 수미단(須彌壇)이 있고, 앞 옆으로 신중(神衆)을 모시는 신중단과 영가(靈駕)를 두고, 각 단마다 탱화를 모신다. 수미단은 불교의 세계관에서 그 중심에 있는 수미산 꼭대기에 부처가 앉아 자비와 지혜의 빛을 발하고 부처가 있음을 상징한다.[7] 대웅전에는 석가모니불을 중심에 두고 문수보살과 보현보살을 협시로 봉안하는 것을 기본으로 하고 있다.[8] 한편 대웅보전은 주불로 석가모니불, 좌우에 아미타불과 약사여래를 모시며, 각 여래상의 좌우에는 각기 협시보살을 봉안하기도 한다. 또한 삼세불과 삼신불을 봉안하는 경우도 있다. 삼세불로는 현세를 대표하

..

7) 닫집은 부처님을 보호하고 장식하기 위하여 불상의 머리위에 설치되는 것으로 '천개 또는 보개'라고도 한다. 부처가 계신 수미단의 상부를 장엄하는 것이므로 화려한 보궁의 형태로 장식되며, 내원궁, 적멸보궁 등의 현판이 붙는다. 불감(佛龕)은 불상을 모시는 조그마한 집을 말한다. 좌우에 여닫는 문이 있으며 그 문을 닫으면 원통형의 함이 되는데 주자라고도 한다. 스님들이 만행할 때 모시고 다니며 예경하기도 하였으며 스님들의 개인적인 원불로 모셔지기도 하였다. 이동식 불전인 셈이다.

8) 석가모니 부처의 왼쪽에 모셔진 분이 문수보살로 부처의 지혜(智慧)를 상징하는데 여의주나 칼 또는 청련화(靑蓮花)를 들거나 청사자를 탄 모습으로 조성되며, 보현보살은 오른쪽에서 부처님을 모시며 부처님의 행원(行願)을 상징하며, 흔히 연꽃을 들고 코끼리를 탄 모습으로 나타낸다.

는 석가모니불을 중심으로 좌우에 과거불(연등불, 정광불)인 제화갈라보살과 미래 불인 미륵불이 협시하게 되며, 다시 그 좌우에 부처의 제자인 가섭과 아난의 상을 모시기도 한다. 삼신불은 법신(法身) 보신(報身) 화신(化身)으로 구별하며, 일반적으로 법신불9)은 비로자나불, 보신불10)은 아미타불과 약사여래, 화신불11)은 석가모니불을 지칭한다. 우리나라의 대웅보전에 봉안하고 있는 삼신불은 선종의 삼신설을 따라 비로자나불 노사나불 석가모니불을 봉안하는 것인 통례로 되어 있다. 대웅전이나 대웅보전에 모시는 본존불인 석가모니불은 같으나, 사찰에 따라 또 시대에 따라 좌우에 모시는 부처나 보살은 다양한 변화가 가능하다.

(2) 적멸보궁(寂滅寶宮)

적멸보궁은 석가모니불의 진신사리(眞身舍利)를 모신 불전으로 일명 사리탑 전이라 불리기도 한다. 적멸보궁이 일반적인 법당과 다른 점은 법당 안에 불상이 봉안되지 않는다. 그 이유는 석가모니불의 진신사리를 봉안한 사리탑이 존재하기 때문에 부처님을 형상화한 불상을 봉안하지 않는다. 적멸보궁은 본래 언덕 모양의 계단(戒壇)을 쌓고 불사리를 봉안함으로써 부처가 항상 그곳에서 적멸의 법을 법계에 설하고 있음을 상징하던 곳이었다. 진신사리는 곧 부처와 동일체로, 부처 열반 후 불상이 조성될 때까지 가장 진지하고 경건한 숭배 대상이 되었으며 불상이 만들어진 후에도 소홀하게 취급되지 않았다. 양산 통도사, 김제 금산사, 오대산 상원사의 적멸보궁이 그 대표적인 예이다.

(3) 대적광전(大寂光殿)

대적광전은 연화장12)세계의 주인 비로자나불을 본존으로 모신 건물이다. 화엄종의 맥을 계승하는 사찰에서는 주로 이 전각을 본전으로 삼고 있으며, 대광명전·보광명전·비로전·화엄전 등의 명칭을 갖는 전각이다. 대적광전에는 청정법신(淸淨法身) 비로자나불을 중심으로 한 삼신불을 봉안하는데, 좌우에 원만보신(圓滿報身) 노사나불과 천백억화신(千百億化身) 석가모니불을 모신다. 비로자

9) 불변의 진리를 몸으로 한 부처
10) 오랜 수행과정을 거쳐 얻은 무한 공덕을 몸으로 한 부처
11) 중생을 교화하기 위해 여러 형상으로 변하는 부처
12) 더러움에 물들지 않는 연꽃으로 장엄된 세계

나불의 협시보살로는 문수보살과 보현보살을 봉안한다.

경우에 따라서는 대적광전 내에 오불(五佛)을 봉안하기도 하는데, 삼신불 좌우에 아미타불과 약사여래를 봉안하며, 아미타불의 협시보살로는 대세지보살과 관음보살을 모시고, 약사여래의 협시보살로는 일광보살과 월광보살이 모셔져 5불 6보살이 봉안되는 것이다. 이러한 경우는 대적광전 내부에 극락전과 약사전을 함께 수용한 형태로서 우리나라에서 중요하게 신봉되는 불·보살들이 모두 한 곳에 모인 전각이라 하겠다.

(4) 극락보전(무량수전, 아미타전)

극락보전은 서방정토 극락세계의 교주이며 중생들의 극락왕생을 인도하는 아미타불과 그 협시보살을 모신 전각이다. 우리나라 사찰의 법당 중 대웅전 다음으로 많은 전각이며, 극락전·아미타전·미타전·무량수전·무량광전·수광전 등의 명칭을 갖는다. 아미타불의 협시보살은 대세지보살과 관세음보살, 또는 지장보살과 관세음보살이 모셔진다.

(5) 관음전(원통전)

아미타불의 협시보살인 관세음보살(觀世音菩薩)을 주존으로 모시는 전각이다. 관음보살은 언제나 중생들의 모든 소리를 듣고 그 행동을 관찰하여, 중생들을 고통으로부터 구제해 주는 대자대비(大慈大悲)한 보살이다. 협시로는 남순동자와 해상용왕이 모셔지며, 후불탱화로는 성관음도·백의관음도·11면관음도·천수관음도·수월관음도 또는 아미타 후불탱화가 봉안되기도 한다.

(6) 미륵전(용화전)

미륵전은 미래불인 미륵이 용화세계에서 중생을 교화하는 것을 상징화한 법당이다. 미래의 새로운 부처 세계에서 함께 성불하자는 것을 다짐하는 참회와 발원의 장소이다.

이 미륵전에는 현재 도솔천에서 설법하며 내세에 성불하여 중생을 교화할 미륵보살을 봉안하거나, 용화세계에서 중생을 교화하게 될 미륵불을 봉안하기도 한다. 그리고 미륵후불탱화에는 미륵보살이 도솔천에서 설법하고 있는 '미륵정토변상도'와 미륵불이 용화수 아래에서 중생을 제도하는 '용화회상도'가 있으며, 미륵보살이 구름을 타고 내려오는 모습의 '미륵내영도'가 있다.

(7) 명부전(冥府殿: 地藏殿 + 十王殿)

2017년 사후세계라는 독특한 소재로 천만 관객을 돌파한 영화 '신과 함께' 는 불교와 관련이 있다. 명부전은 불교의 저승세계(幽冥界)를 사찰 속으로 옮겨 놓은 전각이다. 이 전각 안에 지장보살을 봉안하고 있기 때문에 지장전이라고도 한다. 유명계의 심판관인 시왕(十王)을 모시고 있기 때문에 시왕전이라고도 한다.13) 시왕은 망자의 형벌 및 새로 태어날 세계를 결정하는 심판관이며, 시왕의 무서운 심판에서 망자를 구제해 주는 존재가 지장보살이다. 지장보살은 모든 중 생이 성불하기 전에는 자신도 결코 성불하지 않을 것을 맹세한 분이다.

조선왕조의 억불정책 속에서도 불교가 명맥을 유지할 수 있었던 것은 효 (孝)에 관한 불교의식 때문이었다. 조선시대에는 불교의 어떤 의식보다도 죽은 부모를 좋은 세상으로 보내고자하는 망인천도(亡人薦度)의 재(齋)의식이 발달하 면서 시왕전과 지장전이 결합된 명부전이 생겨났다.

명부전에는 본존인 지장보살을 중심으로 좌우협시로 도명존자와 무독귀왕 을 봉안한다. 그리고 그 좌우로 명부시왕을 5명씩 안치하고 시왕상 앞에는 시봉 을 드는 동자상 10구를 안치한다. 그 외에 판관(判官) 2인과 기록과 문서를 담당 하는 녹사(錄事) 2인, 문 입구를 지키는 장군 2인을 마주보게 배치하여 모두 29 체(體)의 존상을 갖추게 된다. 또한 지장보살의 뒤쪽 벽에는 지장탱화를 봉안하 고, 시왕의 뒤편으로는 명부 시왕탱화를 봉안하게 된다.

13) 지장전·시왕전·명부전에는 본존인 지장보살을 중심으로 좌우협시로 도명존자와 무독귀왕 을 봉안한다. 그리고 그 좌우로 명부시왕을 5명씩 안치하는데 그 명칭과 담당지옥은 다음과 같다.
제1 진광(秦廣)대왕 - 도산(刀山)지옥
제2 초강(初江)대왕 - 화탕(火蕩)지옥
제3 송제(宋帝)대왕 - 한빙(寒氷)지옥
제4 오관(五官)대왕 - 검수(劍樹)지옥
제5 염라(閻羅)대왕 - 발설(拔舌)지옥
제6 변성(變成)대왕 - 독사(毒蛇)지옥
제7 태산(泰山)대왕 - 거해(鉅骸)지옥
제8 평등(平等)대왕 - 철상(鐵床)지옥
제9 도시(都市)대왕 - 풍도(風塗)지옥
제10 전륜(轉輪)대왕 - 흑암(黑暗)지옥

(8) 나한전(羅漢殿, 五百殿, 應眞殿)

나한전은 석가모니불을 주불로 하여 부처의 제자인 나한을 모시는 전각이다. 나한은 아라한(阿羅漢)의 약칭으로 그 뜻은 성자(聖者)이다. 나한은 공양을 받을 자격을 갖추고 진리로 사람들을 충분히 이끌 수 있는 능력을 갖춘 사람들이어서, 나한전을 응진전(應眞殿)이라고도 한다. 부처에게는 16명의 뛰어난 제자들이 있어 이들을 16나한이라 한다. 나한전에는 석가모니를 주존으로 좌우에 아난(阿難)과 가섭(迦葉)이 봉안되어 있으며, 그 좌우로 16나한이 자유자재한 형상으로 배치되어 있다. 16나한을 모신 응진전과 500나한을 모신 나한전(응진전) 등이 있다. 나한의 모습은 보편적으로 수행하는 노승의 모습으로 표현된다. 이들은 각기 다른 모습과 표정과 자세를 보여주고 있어, 다른 전각의 조상(彫像)들에 비해 보다 인간적이며 친근감을 느낄 수 있다.

(9) 삼성각(三聖閣)

삼성각은 불교에 우리 고유의 토속신앙이 융화되어 나타난 형태의 전각이다. 칠성과 독성(나반존자) 그리고 산신을 함께 모시는 전각을 말한다. 세 분을 각기 나누어 모실 때에는 칠성각(七星閣)·독성각(獨聖閣)·산신각(山神閣)이라 한다.

우리 민족의 사랑을 많이 받는 북두칠성은 산신과 함께 신앙 대상이었다. 북두칠성에 있는 삼신할머니에게 명줄을 받아 태어나고, 삶의 길흉화복은 모두 북두칠성이 주관한다고 생각했으며, 죽으면 북두칠성을 그려 넣은 칠성판을 지고 저승길에 가야만 염라대왕이 받아준다고 믿었다. 청동기 시대 고조선 사람들은 무덤인 고인돌 뚜껑 위에 북두칠성을 새겨 넣었다. 고구려 사람도 무덤에 북두칠성을 그려 넣었으며(덕흥리 고분 등), 고려 사람도 무덤에 별자리를 그려 넣었다(김만태, 2012: 135). 칠성각은 수명장수신으로 일컬어지는 칠성을 모시며 북두각(北斗閣)이라고도 한다. 칠성각은 도교신앙과 깊은 관계가 있으나 단순히 도교의 북두칠성신을 모시는 것이 아니라 불교적으로 윤색된 삼존불과 7여래 및 칠성신 등이 함께 봉안되어 있다. 칠성각은 우리나라 사찰에서만 볼 수 있는 특유의 전각이며, 한국불교의 토착화 과정을 알 수 있는 자료가 된다. 역사적으로는 조선 중기에 나타나기 시작했다.

독성각은 남인도의 천태산에서 홀로 선정을 닦고 있는 성자, 독성(獨聖) 나반존자를 모신 전각이며, 독성은 말세에 중생의 복덕을 위해 출현한다고 하였다. 이 나반존자에 대해 최남선은 불교의 존재가 아니라 국조 단군의 변형된 모습으로 파악하고 있으며, 불교계에서는 18나한의 한 분인 빈두로(賓頭盧: Pindola) 존자로 인식하고 있다. 즉 빈두로존자의 모습이 나반존자처럼 흰머리·길다란 흰 눈썹·뛰어난 신통력 등이 일치한다고 본 것이다.

민간의 산신신앙과 불교가 만나는 지점에 산신각이 있다. 중국에서 들어온 불교의 토착화 과정에서 우리 민족 고유의 산신신앙과 산악숭배사상을 수용, 사찰 안에다 전각을 지었다. 산신[14]은 원래의 불교와는 관계없는 토속신이지만 불교의 진리를 보호하는 호법신중(護法神衆)이 되어 호랑이 혹은 노인의 모습(산신)으로 묘사되어 대개 산신각 안의 탱화에 형상화되었다. 산신은 가람 수호신의 기능과 함께 산속 생활의 평온을 비는 외호신으로 받들어지고 있으며, 신도들은 재앙 소멸의 장소로 산신각을 찾고 있다.

(10) 기타 전각

약사전(藥師殿, 瑠璃殿)은 동방유리광정토(東方瑠璃光淨土)의 교주이며 질병의 고통으로부터 중생을 해탈시켜 준다는 약사여래를 모신 전각이다. 협시보살로는 일광(日光)보살과 월광(月光)보살이 모셔진다. 후불탱화로는 약사유리광회상도가 봉안된다.

영산전(靈山殿, 捌相殿)은 본존불은 대웅전과 마찬가지로 석가모니불이지만 석가모니의 일생을 기리고 그 행적을 나타내고자 생겨난 전각이다. 협시는 제화갈라보살과 미륵보살이 모셔진다. 후불탱화에서 전각의 성격이 보다 확실하게 드러나는데, 영산회상도와 팔상도(八相圖, 捌相圖)가 봉안된다. 속리산 법주사 팔상전이 대표적인 전각이라 하겠다.

그리고 천불전(千佛殿)은 불교의 시간관으로 볼 때 현재에 속하는 현겁(賢劫)의 모든 부처님을 모신 전각이다. 과거 칠불을 본존으로 하여 현겁 천불이 협

14) 산신은 불교와 관계없는 민족고유의 토속신이었으나 호법신중의 하나로 불교에 흡수되었다. 산신은 요마를 물리치는 가람 수호신의 기능과 산중생활의 평온을 비는 외호신으로 받아들여지고 있다. 전통적으로 여자 산신으로 알려진 지리산·계룡산·속리산 등의 사찰에서는 인자한 할머니의 모습을 한 소상(塑像)이나 산신탱화를 볼 수 있다.

시한다. 후불탱화는 천불탱화가 봉안된다. 해남 대흥사의 천불전은 꽃창살이 아름답기로 유명하다.

대장전(大藏殿, 藏經閣)은 불(보살)전이 아닌 법보전(法寶殿)으로서 대장경(大藏經)을 보유하고 있는 사찰에서 볼 수 있으며, 해인사에 팔만대장경을 보관하고 있는 장경각은 유네스코 문화유산이다. 조사전(祖師殿, 祖師堂)은 조사에 대한 신앙을 중시하는 선종(禪宗)사찰에서 볼 수 있는 전각으로 역대 조사와 함께 영정이 봉안된다.

그리고 요사채(療舍寨)는 스님들이 기거하는 집으로, 강당이나 선방 등에서 수행 정진하는 모든 수행자들의 의식주를 뒷받침해 주는 생활공간이며 휴식처이다. 이러한 요사채들은 중심건물들의 뒤편에 있어 후원(後苑)이라고도 한다.

2 탑과 부도

1) 탑(塔)

탑이란 탑파의 약칭으로 인도 고대어(梵語) 스투파(stupa)에서 유래한 것이다. 스투파는 '신골(身骨)을 담고 토석을 누적한 것'이란 뜻으로, 석가모니불이 열반한 후 부처님의 사리를 봉안하기 위해 조성된 무덤이 곧 탑(불탑)이다. 부처의 열반 후 탑(스투파)이 8기가 건립되었지만, 아쇼카 왕이 이 중의 7기를 해체하여 인도 전역에 8만 4천기의 불탑을 세웠다고 하였다. 이것은 인도 전역의 거의 모든 불탑은 사실상 아쇼카 왕 시절에 만들어졌고 그 안에는 진신사리가 봉안되었다는 것을 의미하는 것이다. 그러나 중국에서는 남북조시대에 사원을 건립하면서 불사리가 필요했지만, 역사적으로 이를 입수하기란 거의 불가능에 가까웠다. 아쇼카 왕이 8만 4천탑을 세울 때 그 일부가 중국에 세워졌고, 그때의 사리가 발견되어 중국의 초기 불탑들에 봉안된 것이라는 설화가 만들어졌던 것이다. 사리를 대체할 수 있는 물건으로도 탑을 세울 수 있다는 개념이 만들어져, 그 아이디어는 석가 성도지인 보드가야의 중층 누각형식의 마하보디 사당에서 비롯되었던 것으로 보인다(주수완, 2012: 39).[15] 탑은 불사리 신앙을 바탕으로 발

15) 당시 보드가야를 방문한 중국의 구법승들은 여기서 아이디어를 얻어 특히 현장과 같은 승려

생한 불교의 독특한 조형물로서, 무불상시대 최대의 예배대상이었을 뿐만 아니라 불상 조성 후에도 불교의 양대 예배대상으로 오늘날까지 공존하고 있다.

인도의 탑의 원형을 보여주는 탑으로는 기원전 3세기에 조성된 산치대탑이 유명하며, 벽돌로 지은 반구형의 봉분을 기본형으로 하고 있다. 그러나 중국에 전해지면서 다층누각 형식으로 바뀌면서, 상륜부에 반구형 봉분형태의 인도탑양식이 축소되어 나타나게 된다.

4세기 후반 불교전래와 함께 이루어진 우리나라 초기의 탑은 남북조시대에 정립된 중국양식을 따라 목탑이 조성되었으며, 삼국은 물론 통일신라·고려·조선시대까지 계속되었다. 삼국시대 목탑의 유적은 평양 청암리·익산 미륵사지·경주 황룡사지 등 10여 곳에서 확인되고 있다. 그러나 현존하는 목탑으로는 조선후기에 건립된 법주사 팔상전(국보 55호)이나 금산사 미륵전(국보 62호) 등이 남아 있을 뿐이다.

벽돌을 재료로 한 전탑(塼塔)도 일부지역에서 조성되었는데, 안동 신세동 7층전탑(국보 16호) 등이 있다. 전탑의 형식을 모방한 모전석탑(模塼石塔)이 등장하여 삼국시대부터 고려시대에 걸쳐 조성되었으나 석재가공 및 조탑과정의 번잡함 등으로 인해 뿌리를 내리지는 못하였다. 모전석탑에는 2가지 유형이 있다. 하나는 석재를 벽돌모양으로 가공하여 전탑과 동일한 형태로 쌓아올린 유형으로, 경주 분황사 모전석탑(국보 30호)·제천 장락리 7층석탑(보물 459호) 등 9기(基)가 있다. 다른 하나는 기단부나 탑신부에서는 일반적인 석탑과 동일한 형태를 취하면서 옥개석부분에서 전탑형태를 취하는 유형으로, 의성 탑리 5층 석탑(국보 77호)·의성 빙산사지 5층석탑(보물 327호) 등 7기가 있다.

통일신라의 탑은 기단부를 인간세상으로, 탑 위를 부처의 세상으로 표현한 민간신앙의 표상이었다. 탑은 부처가 열반한 뒤 그 사리를 모시기 위한 무덤에서 시작됐다. 불상보다 먼저 만들어진 탑이다. 그 효시는 기원전 250년 인도 아쇼카왕조에 세워진 산치 대탑이다. 인도의 탑은 중국을 통해 한반도로 전해지면서 나름의 환경에 맞게 변화되었다. 흙과 노동력이 풍부했던 중국에서는 벽돌로 지은 전탑이 발달했고, 마땅한 흙과 돌을 구하기 힘들었던 일본에서는 나무를

는 장안 자은사 대안탑((慈恩寺 大雁塔)을 세울 때 이 마하보디 사당을 염두에 두었을 가능성이 크다.

주재료 삼아 탑을 만들었다. 때문에 일본은 목탑의 나라로 불린다. 그래서인지 유난히 한국의 석탑을 탐내기도 했다. 우리나라는 처음 탑이 전래된 고구려의 경우 중국의 영향으로 전탑이 조성되었지만 점차 시간이 흐르면서 석탑문화를 이루었다. 현재 신라목탑의 양식을 전해주는 유일한 건물인 법주사 팔상전이다.

'석탑의 나라'로 불릴 정도로 석탑은 우리나라 탑의 전형적인 양식을 이룬다. 이에 비해 중국은 전탑, 일본은 목탑이 발달하였다. 이는 한중일 삼국의 자연환경과 밀접한 관계가 있다. 우리나라 석탑의 발생 시기는 6세기 후반에서 7세기 초반의 삼국시대 말기로 추정하고 있다. 현존하는 최고의 석탑은 7세기 초 백제 무왕(600-641)대의 작품으로 추정되는 익산 미륵사지 석탑(국보 11호)을 들 수 있다. 이 탑은 우리나라 석탑의 시원을 이루는데, 석재를 이용하여 목탑 가구(架構)의 세부를 충실히 모방함으로써 목탑에서 석탑으로의 변화과정을 충실히

고려 석탑 양식 구분

구분	석탑 양식의 특징
Ⅰ기 (10세기)	− 삼국 석탑양식이 잔존하는 가운데 신라 정형양식 석탑을 근간으로 새롭게 고려식 석탑 양식이 출현하는 과도기 − 기단의 장엄표현은 11세기를 기점으로 점차 소멸 − 부연을 포함한 갑석의 두께가 두꺼워짐 − 옥개받침 두께가 얇아지고 처마선이 외부로 돌출되는 형태 − 시각적으로 옥개석 상부가 평박해지는 현상이 강조
Ⅱ기 (11세기)	− 석탑의 규모가 축소되는 현상 발생 − 건립 시기를 확인할 수 있는 조탑기록 증가 − 하층기단에 안상을 조식할 경우 탱주를 생략하는 것이 보편화 − 탑신석은 기단에 비해 점차 세장해지는 특징 증가 − 우주를 사자로 대치하는 특수한 유형의 석탑 건립(사자탑) − 층수 증가, 기단부와 탑신에 방형에서 6각, 8각 등 다각형이나 원형 등으로 형태가 다양화 −단층기단 석탑이 주류를 형성하는 가운데 지방양식 증가
Ⅲ기 (12세기)	−Ⅱ기 석탑보다 기단 폭과 높이가 급격히 감소 − 고준형 석탑의 증가(11세기 후반부터 12세기 석탑조형에서 보이는 비례가 고려 석탑의 양식으로 등장) − 12세기 후반 석탑 건립 수량 증가, 소형화 진척(一石 방식의 석재사용 증가)
Ⅳ기 (13~14세기)	− 원나라 라마 불교미술의 영향 − 양식 혼재, 표현기법 쇠퇴

출처: 홍대한, 2018: 19

보여주고 있기 때문이다. 부여 정림사지 5층석탑(국보 9호, 7세기) 또한 규모는 다소 작아졌지만 목탑양식을 충실히 보여주고 있다. 신라의 석탑으로는 선덕여왕 3년(634)에 이루어진 경주 분황사 모전석탑(국보 30호)이 있다.

그런데 백제 석탑이 백색 화강암을 이용하여 목탑양식을 따른 반면, 신라석탑은 흑갈색 안산암을 사용하여 전탑양식을 따르고 있다. 그러나 백제와 신라의 초기 석탑은 기본평면이 정방형(正方形)이란 점에서는 일치하고 있다(고구려탑의 기본 평면은 8각형).

신라의 삼국통일 직후인 7세기 후반에서 8세기에는 백제식과 신라식의 통합된 양식이 나타나며, 특히 쌍탑(一金堂雙塔式 가람배치)이 유행하여 우리나라 석탑의 전형을 이루게 된다. 이때에는 탑을 조립하는 석재의 수가 줄고 높은 2

고려 말 고려식 석탑 양식(12세기~13세기 말)

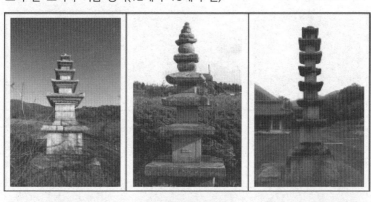

| 장성 내계리 오층석탑 | 당항 신흥사 삼층석탑 | 금산 신안사 칠층석탑 |

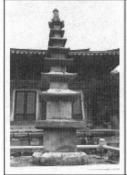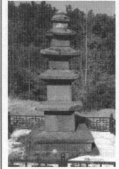

| 고창 선운사 다층석탑 | 서천 수암리 삼층석탑 | 사홍 문원리 삼층석탑 |

출처 : 홍대한, 2018: 23

중기단의 상·하에 2~3개의 버팀기둥(撑柱)이 조출(彫出)된다. 옥개석 층급받침이 5단을 이루고 낙수면도 완만한 곡선을 이루며 추녀 끝도 완만한 반전을 이루어 탑 전체가 장중하면서도 균형미를 갖게 된다. 이 시기의 대표적인 탑으로는 감은사지 동·서삼층 석탑과 불국사 삼층석탑(석가탑)을 들 수 있다.

9세기에 접어들면 사찰이 지방과 산간으로 확산되면서 규모는 다소 축소되고 장식화되는 경향을 보인다. 특히 기단부와 탑신부의 면석(面石)에 12지신상·8부신중·사천왕·인왕상·불보살 등이 조각되는데, 화엄사 서5층석탑·실상사 백장암 3층석탑·진전사지 3층석탑 등이 그 대표적인 예이다. 또한 불국사 다보탑을 비롯한 이형탑(異型塔)도 생겨나 화엄사 4사자 3층석탑·정혜사 13층 석탑 등이 있다.

조선시대 석탑 양식

| 낙산사 칠층석탑(1468) | 현등사 삼층석탑(1470) | 신륵사 다층석탑(1472) |

| 익산 삼곡사
칠층석탑(15세기 말) | 안성 청원사
칠층석탑(15세기 말) | 화룡사 오층석탑
(15세기 말) |

출처 : 홍대한, 2018: 25

고려시대에 오면 석탑 양식에 많은 변화가 일어난다. 즉, 다양화·다층화·다각화 현상이다. 첫 번째 다양화 현상은 신라계, 백제계, 고구려계 석탑이 특정 지역을 중심으로 유행하게 되며, 중국의 영향으로 송이나 원나라의 석탑양식이 나타난다. 두 번째 다층화현상은 신라의 3·5층 석탑에 비해 5·7·9·10·11·13층 등의 다층석탑이 유행하면서, 고준세장화(高峻細長化)되어 점차 석탑이 안정감과 균형감각을 잃게 된다. 세 번째 다각화 현상이란 신라 석탑의 기본 평면은 정방형(4각)이었으나, 6각·8각·원형을 기본평면으로 하는 탑들이 등장하게 된다.

뿐만 아니라 전형 양식을 따르는 탑에 있어서도 신라의 쌍탑보다는 단탑의 조성이 많아지고, 기단부에서는 2중기단에서 단층기단으로의 변화가 나타났다. 탑신부에서는 별석(別石)의 탑신받침이 생겨나고, 옥개석에서는 층급받침이 3~4단으로 줄고 낙수면은 직선에 가까우면서도 처마의 반전은 심하게 표현됨으로써, 전체적으로 안정감과 균형감각을 잃고 산만해진 모습을 느낄 수 있다.

조선시대에는 불교가 많은 수난을 당했을 뿐만 아니라 예불의 대상 또한 불상이 봉안된 법당 중심으로 치중하게 되어, 탑은 규모가 더욱 축소되고 탑의 의미 또한 점차 빛을 잃어가게 된다. 조선시대의 대표적인 탑은 고려말의 경천사10층탑을 모방한 원각사지 10층석탑(1467)과 높은 별석받침이 있는 낙산사 7층석탑 그리고 기단부에 화려한 장식이 조각된 대리석제의 신륵사 다층석탑(1472) 등이 있다. 그러나 조선후기의 목조건물 중 법주사 팔상전과 쌍봉사 대웅전은 목탑으로 추정되는 건물로서 사라져버린 목탑의 가구 수법을 살펴볼 수 있는 중요한 자료이다.

3 부도(浮屠, 승탑)

부도는 스님의 사리나 유골을 봉안하기 위한 사리탑 즉 묘탑(墓塔)을 지칭하는 것이다. 그러므로 불탑(佛塔)으로 불리는 방형중층의 일반형 석탑과는 구별되어 사용되고 있으며, 부도와 함께 탑비(塔碑)가 건립된다. 이 탑비를 통해 주인공의 생애와 행적뿐만 아니라 당시의 사회상을 알 수 있다는 점에서 그 의미가 있다.

승려의 묘탑인 부도의 발생은 불교의 전래와 일치하지는 않는다. 불교 전래

이후 승려들의 일반적인 장법(葬法)은 화장한 후 유골을 뿌리거나 골호(骨壺)에 담아 묻는 것이었다.

본래 부도의 건립은 불제자(門徒)들이 스승이 입적한 뒤 정성을 다해 세우는 것이다. 신라하대인 9세기에 이르러 선종(禪宗)이 유행하면서 선문제자들의 조사(祖師) 숭배가 높아짐에 따라, 이전에는 볼 수 없었던 새로운 조형미술인 팔각원당형 석조부도(八角圓堂型 石造浮屠)가 유행하기에 이르렀다. 이 팔각원당형 석조부도는 각 부분의 정교하고 화려한 장식문양으로 불교조각의 극치를 보여줄 뿐만 아니라, 전체적으로 균형과 조화를 이룸으로써 석조미술의 백미로 꼽힌다.

석조부도의 전형적인 양식은 팔각원당형(八角圓堂型)을 기본으로 하고 있는데, 팔각은 가장 원에 가까우므로 '팔각의 둥근집'이란 뜻이다. 부도의 팔각 탑신부는 본질적으로 건축물에 그 연원을 두고 있다. 목조 건축수법을 보여주는 각종 부재와 기둥이나 문비와 자물쇠, 상·하인방, 창방, 서까래와 기왓골, 우동마루 등이 표시되어 있는 기와지붕 등을 볼 때 탑신은 건축물을 표현하고자 했음을 알 수 있다.

부도의 양식에는 팔각원당형 이외에 석종형(石鐘型)이 있다. 이것은 방형기단 위에 석종을 올려놓은 형태로, 울산 태화사지 12지상부도(통일신라: 보물 441호)를 효시로 하여 고려말기 이후 조선시대에 걸쳐 크게 유행하였다.

④ 불·보살(佛菩薩)과 선신(善神)

불(佛)이란 불타(佛陀: Buddha)의 약칭으로 여래(如來)라고도 하며, 진리를 깨달은 사람이란 뜻이다. 소승불교에서는 불교의 창시자인 석가모니만이 예배의 대상이 되었으나, 대승불교에서는 교리의 발전과 더불어 여러 가지 속성을 갖는 다양한 불의 명칭이 등장한다. 즉 비로자나불·아미타불·약사불·미륵불·53불·천불 등이 그것이다. 보살은 보리살타(Bodhi-sattva)의 약칭으로 성불하기를 미루고 중생구제에 전념하고 있는 존재로 대승불교의 성격을 가장 잘 나타내 주는 존재이다.

불상은 부처의 모습을 표현한 상이다. 불상이 처음 만들어진 것은 석가모니가 열반에 드시고 500년이 지난 이후부터이다. 당시 인도에서는 부처의 사리를

모신 탑을 공양하였기 때문에 부처의 형상을 만들지 않았다. 또한 신성한 부처의 몸을 만들 수 없다고 생각하여 부처의 모습을 빈 의자나 발자국, 보리수, 법륜 등으로 표현하여 공양하였다(성춘경, 2007).[16]

그러다가 기원후 2세기경에 인도의 서북부인 간다라와 중인도의 마투라 지역에서 불상이 출현하였다. 불상이 출현한 계기는 잘 알려져 있지 않지만 그리스의 신상처럼 부처도 인간의 모습으로 표현 할 수 있다는 관념 때문으로 추정한다. 하지만 500년이 지난 이후에 부처의 모습을 어떻게 표현해야 하는지에 대해서는 의견이 달랐다. 마투라 지역에서는 적색 사암 계통의 암질로 불상을 만들었다.

불상의 표현은 32상 80 종호인데[17] 인도의 전통이 강해 청소년의 앳된 얼굴에 머리에는 상투를 틀고 주변의 머리카락을 밀어버리는 주라계 두발을 하고 있다. 이러한 두발은 성인식을 치른 인도의 청년모습이다. 또한 "부처의 형상은 16세기의 동자와 같다"와 "부처님의 얼굴은 젊고 늙지 않는다"라는 경전의 모습을 충실하게 반영한 것이다. 때문에 부처는 둥근 얼굴에 크게 뜬눈과 웃는 모습으로 표현된다.

의복은 배꼽이 내비치는 얇은 옷을 왼쪽 어깨에 걸치고 있는데 이는 인도의 전통의상으로 이전의 야차상의 모습에서도 등장한다. 대체로 결가부좌 자세를 취하고 있어 팔다리와 몸통이 강조되며, 얼굴에는 백호가, 손바닥에 수레바퀴 모양의 윤보가 표현되며, 큰 두광과 광배의 보리수 문양, 비천과 협시로 제석천과 법천이 등장한다.

1) 여래불(如來佛)

(1) 석가모니불(釋迦牟尼佛)[18]

산스크리트어로는 사캬무니(Sakyamuni)이며, '석가족의 성자'라는 뜻이다.

......................................

16) 이하는 성춘경. 2007. 전남의 불상. 학연문화사를 참조하였다.

17) 부처는 32상의 좋은 상호와 20종의 특징을 타고 나셨다는 것인데 32상 중에는 '발바닥이 평평한 모습', '손가락이 긴 모습', '이가 가지런한 모습' 등이 있고, 80종호에는 '코가 높고 곧으며 김', 눈썹이 초생달 같고 짙푸른 유리색임', '몸이 곧음' 등이 있다.

18) 이 부분은 이계표, 2006을 참조하였다.

불교의 교조로서 석가, 석존(釋尊) 등으로 약칭하기도 한다. 기원전 623년 중인도 카필라 정반왕의 아들로 태어났던 역사적 인물로서의 부처이다. 그는 룸비니 동산 무우수 아래에서 태어났는데, 태어나자마자 사방으로 일곱 걸음을 걸으며 '천상천하유아독존(天上天下唯我獨尊)'이라 외쳤다고 한다. 그가 태어난 지 7일 만에 어머니 마야 부인이 죽자 이모인 마하자파티가 양육하였다 한다. 석가모니의 어릴 때 이름은 싯달타였고, 19세 때 선각왕의 딸 야소다라와 결혼하여 아들 라홀라를 낳았다.

그러나 성문 밖 나들이에서 인생의 고뇌를 깨닫고 출가하여 6년 간 고행을 하였다. 그는 이러한 고행을 통해 금욕만으로는 깨달음에 이를 수 없음을 알고 붓다가야의 보리수 아래에서 깊은 사색을 하였다. 그는 보리수 아래에서 7일 만에 드디어 깨달음을 얻어 부처님이 되었으니 그의 나이 35세였다.

그 후 녹야원에서 교진여 등 다섯 비구에게 설법한 후 가섭 삼형제, 사리불, 목건련 등을 교화하여 교단을 조직하고 깨달음의 내용을 전하였다. 그는 기원전 544년 북방의 쿠시나가라성 밖의 발제하 강변 사라쌍수 아래에서 마지막으로 가르침을 편 후 열반에 들었다. 이후 석가모니불은 불교의 교조로 숭배되며, 대웅전의 주존불로 봉안된다.[19] 석가모니불을 나타내는 불상은 손모양이 특이하여 금방 구별할 수 있다. 석가모니불을 나타내는 손모양은 그가 보리수 아래에서 마왕들의 항복을 받은 것을 나타내는 '항마촉지인(降魔觸地印)'이다.[20] 이 자세는 왼손 손바닥을 위로하여 단전 부근에 대고 오른손을 무릎에 얹어 손가락으로 땅을 가리키는 형상이다.

(2) 비로자나불(毘盧舍那佛)

대적광전에 봉안된 법신불로서, 범어로는 바이로차나붓다(Vairocana – Buddha)이며 변일체처(遍一切處) · 광명변조(光明遍照)로 번역된다. 모든 곳에 두루 존재하며 광명으로 두루 비춘다는 뜻이다. 이 비로자나불은 천엽연화(千葉蓮

19) 석가모니불을 주존으로 모시는 전각(殿閣)은 대웅전(大雄殿) · 응진전(應眞殿) · 나한전(羅漢殿) · 팔상전(八相殿) · 영산전(靈山殿) 등이다. 석가모니불의 협시보살은 문수(文殊) — 보현(普賢) · 가섭(迦葉) — 아난(阿難)이 가장 일반적인 모습이나, 관음(觀音) — 미륵(彌勒) · 관음 — 허공장(虛空藏) · 갈라(提和竭羅) — 미륵 등 다양한 모습을 보이기도 한다.

20) 석가모니불의 수인(手印)은 좌상인 경우 '선정인(禪定印)' · '항마촉지인(降魔觸地印)'이며, 입상인 경우 '여원인 시무외인(與願印 施無畏印)'을 취한다.

華)의 단상에 결가부좌를 하고 앉아 양손으로 지권인(智拳印)을 취한 모습으로 형상화된다.

지권인은 좌우 두 손 모두 엄지를 손에 넣고 주먹을 쥔 다음, 왼손 집게를 펴서 바른손으로 감싸쥐고 바른손 엄지와 왼손 검지의 끝을 서로 마주치게 하는 손모양이다. 그 의미는 중생의 무명과 번뇌를 부처의 지혜로 감싸는 형상으로 부처와 중생은 둘이 아님을 뜻하는 것이라 한다.

대좌를 이루는 천엽연화의 꽃잎 하나하나는 비로자나불이 계신 세계의 무량함과 장엄함이 헤아릴 수 없음을 조형화한 것으로 비로자나불의 불국정토를 '연화장세계'라고 부른다.

대적광전에는 비로자나불을 중심으로 한 삼신불(법신·보신·화신)을 봉안하는데, 비로자나불·아미타불·석가모니불을 봉안하는 것이 상례로 되어 있으나, 우리나라 사찰에서는 선종의 삼신설에 따라 청정법신 비로자나불·원만보신 노사나불·천백억화신 석가모니불의 삼신을 봉안하는 경우도 많다. 그리고 비로자나불의 협시보살로는 문수보살과 보현보살을 봉안한다.

(3) 아미타불(阿彌陀佛)

서방극락정토의 교주인 아미타불은 정토신앙을 따르는 종파에서 가장 중요하게 모시는 부처이다. 범어로는 아미타바붓다(Amitabha-Buddha)이며, 한량없는 광명과 생명의 부처라는 뜻이다. 그는 원래 한나라의 왕이었으나 부귀영화를 버리고 출가한 법장(法藏)비구였다. 그는 최상의 깨달음과 모든 이를 구제하고자 하는 48대원(大願)을 세우고 오랜 수행을 통해 부처가 되었다.

특히 아미타불은 수준 높은 교리를 깨닫지 못하는 중생들에게 성불할 수 있는 방법을 제시하였다. '나무아미타불'이란 육자진언(六字眞言) 또는 육자염불(六字念佛)이 그것이다. '나무'란 귀의한다는 뜻이며 그 귀의 대상은 물론 아미타불이다. 누구든지 이 염불을 정성껏 외우면 깨달음을 얻고 내세에 극락정토에 갈 수 있다하여 많은 중생들의 신앙의 대상이 되어 왔다. 아미타불의 수인은 설법인(說法印)·아미타정인(阿彌陀定印)·구품인(九品印)이 있으며, 아미타불을 모시는 전각은 매우 다양하여 극락전·아미타전·미타전·무량수전·무량광전·수광전 등의 명칭을 갖는다. 아미타불의 협시보살로는 대세지보살과 관세음보살이 일반적인 모습이나 지장보살과 관음보살이 모셔지기도 한다.

(4) 약사불(藥師佛)

약사불은 동방유리광세계(東方瑠璃光世界)의 교주이며, 12대원(大願)을 세워 중생의 질병과 모든 고통을 구제하려는 부처이기 때문에 아미타불과 더불어 민중에게 많이 신앙되어 왔다. 약사여래의 수인은 약기인(藥器印)21)이 보통이다. 그러나 석가모니불의 수인인 여원인·시무외인 또는 항마촉지인을 취하는 등 다양하게 나타나기도 한다. 협시보살로는 일광(日光)보살과 월광(月光)보살을 봉안하는 것이 일반적인 모습이나 약사12지신상을 거느리기도 한다. 약사여래를 봉안하는 전각은 약사전 또는 유리전이란 명칭을 갖는다.

2) 보살(菩薩)

보살은 보리살타(菩提薩陀: Bodhi-sattva)의 약칭으로, 성불하기를 잠시 미루고 중생구제에 정성을 다하고 있는 존재로서 대승불교의 성격을 가장 잘 표현해 주고 있는 존재이다.

(1) 문수보살(文殊菩薩)과 보현보살(普賢菩薩)

석가모니불이나 비로자나불을 협시하는 보살로서 대웅전 또는 대적광전에 모셔진다. 석가모니불의 지혜를 상징하는 문수보살과 불지(佛地)를 향한 수행과 원(行願)이 광대함을 상징하는 보현보살은 부처님이 지닌 대표적인 두 힘을 형상화하여 나타낸 것이다. 반야의 지혜는 부처를 있게끔 하는 근거가 되며, 행원은 부처의 경지로 나아갈 수 있게 하는 방편이 된다.

문수보살은 오른손에는 지혜의 칼을 왼손에는 청연화를 들고 사자를 탄 위엄과 용맹의 모습으로 표현된다. 석가모니불의 교화를 돕기 위해 일시적으로 보살의 자리에 있으며, 미래에 성불하여 보견여래(普見如來)라 부른다고 한다. 문수보살은 중국의 산서성에 있는 오대산에 상주한다고 믿어졌으며, 이는 우리나라 오대산의 문수신앙과도 연결되어 있다.

보현보살은 자비의 상징으로 흰 코끼리를 탄 모습으로 표현된다. 또 문수보

21) 왼손을 단전부분에 대고 오른손은 오른쪽 무릎 위에 놓은 자세로서 석가모니불의 항마촉지 인과 흡사한 모습이나 왼손 바닥에 약함이나 약병이 놓여 있는 점으로 구별된다.

살과 함께 일체보살의 으뜸으로 언제나 여래(如來)의 중생구제를 돕는다. 또한 중생들의 수명을 연장하는 덕을 가져 보현연명보살(普賢延命菩薩)이라고도 한다.

(2) 관음보살(觀音菩薩)과 대세지보살(大勢至菩薩)

아미타불의 좌우 협시보살로서, 관음보살은 보살의 최대특징인 대자대비를 가장 극명하게 나타내는 보살이다. 백의(白衣)관음·양류(楊柳)관음·11면(十一面)관음·천수천안(千手千眼)관음 등 매우 다양하게 나타난다. 이는 중생의 제도를 위해서는 각 중생의 수준에 알맞은 모습으로 나타나 제도해야 하기 때문이며, 이를 보문시현(普門示現) 또는 33신(身)이라 한다. 관음보살은 보관(寶冠)에 화불(化佛)을 새기고 손에는 연꽃가지나 보병(寶瓶)을 들고 있는 것이 일반적인 모습이다. 왼손에 든 연꽃가지는 중생이 본래 갖고 있는 불성(佛性)을 상징한다고 한다.

관음보살이 자비를 표현한데 대해, 대세지보살은 지혜를 상징한다. 이 대세지보살의 지혜와 광명이 모든 중생에게 비치어 3도(途)를 여의고 끝없는 힘을 얻게 한다고 한다. 또 발을 디디면 삼천세계와 마군의 궁전이 진동하므로 대세지(大勢至)라 하였다. 대세지보살의 형상은 정수리에 보병(寶瓶)을 얹고 합장하는 모습으로 표현된다.

(3) 지장보살(地藏菩薩)

석가모니불의 열반 후부터 미륵불이 출현할 때까지 육도(六道)의 윤회에 허덕이는 중생이나 죽은 후 지옥의 고통에서 허덕이는 중생을 구제해 주는 대자대비한 보살이다. 지장보살은 "죄의 고통에 빠진 이들을 먼저 제도하되 단 한 사람이라도 깨달음을 얻지 못한 사람이 있으면 결코 성불하기를 원치 않는다"는 서원을 세웠다고 한다. 지장보살의 형상은 천관(天冠)을 쓰고 왼손에 연꽃을 들고 바른 손은 시무외인을 하거나 보주(寶珠)를 든 모습이다. 그러나 <연명지장경(延命地藏經)>이 나오면서부터 머리를 깍은 스님의 모습 아니면 두건을 쓰고, 손에는 보주나 법륜(法輪) 또는 석장(錫杖)을 든 모습으로 표현되고 있다.

(4) 미륵보살(彌勒菩薩)·미륵불(彌勒佛)

미륵보살의 '미륵'은 범어 마이트레야(Maitreya)의 음역이다. 미륵보살은 석가모니불로부터 미래에 성불하리라는 수기(授記)를 받은 뒤 도솔천에 올라가 천

인들를 위해 설법하고 있다고 한다. 그러나 아직 부처가 되기 이전의 단계에 있기 때문에 보살이라 부른다.

미륵은 석가모니불이 입멸한 뒤 56억 7천만년이 되는 때 용화수 아래에서 성불하여 3회의 설법으로 272억인을 교화한다고 하였다. 이러한 미륵보살이 도솔천에서 미래를 생각하며 명상에 잠겨있는 자세가 곧, 미륵보살반가사유상이다. 우리나라에서는 삼국시대에 이 불상이 많이 조성되었다.

미륵신앙에는 현재 미륵보살이 살고 있는 도솔천에 태어나고자 하는 상생(上生)신앙과 미륵불이 빨리 지상에 강림하여 용화세계를 펼치기를 염원하는 하생(下生)신앙이 있다. 미륵은 미래불로서, 아직 보살의 지위에 있으면서 욕계 제4천인 도솔천에서 그곳 중생들의 제도와 교화를 업으로 삼는다. <미륵하생경>에 의하면, 미륵은 56억년 후에 도솔천에서 하생하여 부처를 이루는 것이 정해져 있어, 미륵보살을 흔히 일생보처보살이라고 부른다(박민현, 2017: 203).

백제 미륵신앙의 대표적 사례는 무왕의 미륵사 창건설화이다. 무왕이 진평왕의 셋째 공주인 선화와 함께 용화산 아래 큰 연못을 지날 때, 미륵 삼존이 연못 가운데 나타나 큰 사찰을 세우는 것이 소원이라고 말하여, 왕과 왕비는 연못을 메워 미륵사를 창건했다 한다(삼국유사 2권, 무왕). 신라 미륵신앙의 대표적 예는 '진자(眞慈)' 법사 설화이다. 진자가 미륵불에게 화랑으로 출현해달라고 기도하였는데, 꿈에 수원사에 가면 미륵불을 만날 수 있다 하여, 진자는 수원사에서 미륵불이 화현한 미시랑을 만났으며, 이 미시랑이 화랑의 우두머리인 국선(國仙)이 되도록 하였다고 한다(삼국유사 3권, 미륵선화 미시랑). 고려 시대 미륵신앙은 민간신앙의 국면으로 전개되었고, 조선시대 들어 미륵신앙은 더욱 민간신앙과 결합되었다. 조선시대 미륵신앙은 숭유억불정책에 따라 민중과 더 접근하였으며, 주술적 성격을 띠면서 민간신앙으로 전개되었다. 판석(板石)에 미륵불을 새기고, 입석(立石)을 미륵불로 신봉하였다. 특히 불상으로서 조형미를 갖추지 못한 돌을 미륵불로 보고, 거기에 종교적 행위를 하는 것은 민간신앙에서 큰 바위에다 자신의 소원을 빌고 치성을 드리는 신앙행위와 유사하다(이병욱, 2019: 183-184).

미륵불에 대한 민간신앙은 기자석(祈子石) 기자암(祈子巖) 등 아들을 기원하면서 판석이나 입석을 미륵불로 모시기도 하고, 또 마을 수호하기 위해 주민들이 미륵에 치성을 드리고 미륵계를 결성하는 경우도 있었다. 17세기 이후 사회

변동 과정에서 사회변혁을 갈구하는 민중들에게 민간신앙의 중심으로 등장한 것이 미륵신앙이다. 변화와 혁명을 꿈꾸는 사람들이 미륵신앙에 근거하여 이상세계를 꿈꾸었다. 황석영의 대하소설 '장길산'의 일부도 미륵신앙 운동에 근거하고 있고, 고창 선운사 동불암 마애불의 비결도 같은 맥락이다. 마애불 배꼽에 신기한 비결이 있고, 이것이 나오는 날 한양이 망한다는 설이 퍼져 있었고, 손화중이 이 비결 이야기를 하고 논의 끝에 비결을 꺼냈다고 전한다. 동불암의 마애불이 미륵불인지는 불명확하나, 정치적 변혁의 내용을 담고 있다는 점에서 미륵신앙적 요소가 있다.

매향(埋香) 신앙은 고려와 조선시대, 즉 11~15세기에 나타난다. 신안 팔금도의 매향비가 1002년, 신안 도초면 고란리에 매향이 1457년에 세워졌다. 매향은 바닷물과 강물이 서로 만나는 바닷가에 향을 묻고, 그 결과로 얻어지는 침향을 매개로 미륵불의 용화회에 참석하여 구원을 받고자 하는 의식이다. 미륵보살이 이 세상에 내려와 용화수 나무 아래에서 베푸는 3회의 설법에 참여하여 향공양을 하려는 목적으로 신행되었다(정인택, 2016: 242-243).

5 불전사물(佛殿四物)

어느 정도 규모를 갖춘 사찰이면 대부분 범종각(梵鐘閣) 또는 범종루(梵鐘樓)가 있다. 이 건물은 사찰의 전각 중 다소 특이한 모습을 하고 있다. 지붕은 사모지붕의 형태이고, 건물의 사방이 완전히 개방되어 있거나 아니면 목재 창살을 두른 모습이다.

이 건물 안에는 범종(梵鐘)을 비롯하여 법고(法鼓)·목어(木魚)·운판(雲板)이 걸려 있는데, 이 4가지 물건을 불전사물이라 한다. 불전사물이란 소리를 통해 부처의 가르침을 전하고 중생을 제도하고자 하는 의미를 담고 있는 것으로, 조석예불과 같은 불교의식에 사용되는 도구들이다. 조석예불시 법고 → 운판 → 목어 → 범종의 순서로 치게 된다.

1) 법고(法鼓)

법고는 '법을 전하는 북'이란 뜻이다. 불법을 널리 전하여 중생의 번뇌를 물리치고 해탈을 이루게 한다는 의미가 담겨져 있는데, 특히 네 발 달린 축생(畜生)의 제도를 위하여 친다고 한다.

우리나라 사찰에서 사용되고 있는 북은 홍고(弘鼓, 大鼓)와 소고(小鼓)가 있다. 홍고는 범종과 같이 범종각에 두고 조석예불 때에 치게 되며, 소고는 염불의식 때에 많이 사용된다. 또 승무(僧舞)에는 소고가 필수적으로 등장한다.

법고의 몸통은 잘 건조된 나무로 만들고, 소리를 내는 양면은 소가죽(암·수)을 사용한다. 그리고 북의 몸체에는 용을 그리거나 조각을 하며, 두드리는 부분의 가운데는 만(卍)자를 태극모양으로 둥글게 그리거나 진언문을 적어 넣기도 한다. 북채는 잘 쪼개지지 않는 탱자나무를 사용하며, 두 개의 북채로 '마음 심(心)'자를 그리면서 두드린다.

2) 운판(雲板)

청동이나 철로 구름모양의 판을 만들고, 판 위에 보살상이나 '옴마니반메훔' 등의 진언문 또는 해·달·구름·새 등을 새기기도 한다. 전체적인 모습이 구름같은 모습이기 때문에 운판이라 한다. 중국 선종사찰에서는 부엌 등에 걸어 놓고 끼니 때를 알리기 위해 쳤다고 한다. 이 운판을 구름모양으로 만든 것도 구름이 비를 머금고 있기 때문에 불을 다루는 부엌에 걸어 두어 화재를 막고자 함이었다. 즉 수화상극(水火相克)의 오행원리에 따른 주술적 의미인 것이다. 부엌에서 사용하던 운판이 불전사물의 하나로 자리잡아 부엌이 아닌 범종각에 놓이게 되었고, 조석예불 때 치는 의식용구가 되었다. 공중을 날아다니는 중생을 제도하고, 허공을 떠도는 영혼을 천도하고자 운판을 친다고 한다.

3) 목어(木魚)

나무로 물고기 모양을 만들어서 걸어두고 두드리는 것이 목어이며, 어고(魚鼓)·어판(魚板)이라고도 한다. 물고기의 배 부분을 파내고 안쪽 벽을 나무막대로

두드려서 소리를 낸다. 물고기는 언제나 눈을 뜨고 깨어 있으므로 그 형체를 취하여 나무에 조각하고 침으로써 수행자의 잠을 쫓고 혼미함은 경책했다고 한다. 목어의 형태는 처음에는 단순한 물고기 모양이었으나, 차츰 용두어신(龍頭魚身)의 형태로 바뀌고 입에 여의주를 물고 있는 모습으로 변하였다.

전하는 이야기에 의하면 옛날 한 승려가 스승의 가르침을 어기고 옳지 못한 행동을 하다가 죽었다. 그는 다시 물고기로 태어났는데 등에는 나무가 한 그루 나서 풍랑이 칠 때마다 나무가 흔들려 피 흘리는 고통을 당하였다. 마침 그 스승이 배타고 바다를 건너다가 물고기로 화한 제자가 고통받는 모습을 보고 수륙재를 베풀어 물고기를 해탈하게 하였다. 물고기는 지난날의 잘못을 뉘우치며 등에 있는 나무를 고기 모양으로 만들어 모든 사람이 경각심을 불러일으키도록 하였다고 한다.

4) 범종(梵鐘)

KBS '뿌리깊은 나무'에서는 2001년 8월 12일 '천년의 울림, 범종'이라는 제목으로 우리나라 범종의 우수성과 역사를 소개했다. 우리나라 범종의 원형을 이룬 상원사 동종을 비롯해 성덕대왕 신종의 우수성을 면밀히 분석했다. 우리나라만의 독특한 모양과 소리를 가지고 있는 것을 서양의 종뿐만 아니라 중국, 일본의 종과 비교를 통해서 보여 준다. 음통 및 9개씩 있는 종유가 우리나라만의 특징이다.

범종의 의미를 단지 사찰에서 새벽을 여는 도구로만 규정하는 데 그치지 않고 범종이 우리 민족의 삶과 깊은 연관이 있다는 것을 보여준다. 행사의 시작, 소박한 소원을 담은 기원, 시와 군을 대표하는 상징 등 화합의 의미를 담고있는 것이다. 또 우리 민족 자아의 소리이기도 하다. 맥노리 현상 등 종소리에 담긴 과학을 현대 기술로 분석하면 그 과학성을 뒷받침한다.

범종은 절에서 때를 알리거나 대중을 모으거나 제반 의식에 사용하는 타악기로서, 범종각에 있다. 범종각은 법당에서 볼 때 일반적으로 오른쪽에 위치하며, 이는 불교의 체용설(體用說)에 의한 것이라 한다. 왼쪽은 체(體: 본질이며 변하지 않는 것), 오른쪽은 용(用: 작용이며 변화하는 것)으로, 종소리는 부처의 위대한 작용을 상징화한 것이라 해석한다.

한국 종의 전형양식이 된 신라 종은 정상부분에 용(單頭兩足龍)을 조각하여 종을 걸도록 한 용뉴(龍鈕: 용의 모습을 취한 고리)가 있다. 이 용뉴부에 연결하여 음통(音筒)시설을 마련하였는데, 이 음통시설이 한국종이 중국종과 다른 점이다. 종의 몸체 어깨부분과 아래쪽 종구(鐘口)의 둘레에는 당초문과 보상화문을 새긴 상대와 하대를 마련하였다. 그리고 상대와 연결하여 종 몸체의 1/4 크기의 유곽대를 사방(四方)에 배치하고, 유곽 안에는 9개의 종유(鐘乳)를 배치하였다. 유곽과 유곽 사이의 두 곳에 비천상(주악비천상 또는 공양비천상)을 돋을새김으로 표현하였는데, 이 비천상의 율동적인 조각미는 신라종의 백미(白眉)라 할 수 있다. 나머지 두 곳의 아래쪽으로는 연화문이 돋을새김된 당좌(撞座)를 마련하였으며, 그 외 여백부분에 명문(銘文)을 새겨 종의 내력을 밝히고 있다.

고려시대의 범종은 전체적으로는 신라양식을 계승하면서도 규모가 작아지면서 종신과 종구의 비율이 2:1에서 1:1로 나타나고, 비천상 대신 여래나 보살좌상이 나타난다.

조선전기의 종은 대부분 원나라 양식을 모방하여 규모는 고려에 비해 커지나 전체적으로 단조롭고 둔한 느낌을 준다. 음통시설이 없어지고, 용뉴도 몸은 하나이면서 머리가 둘인 형식화된 모습으로 나타난다. 유곽도 종신의 1/4이 되지 못하거나 낙산종의 경우에는 아예 유곽이 없어지면서 3줄의 굵은 선으로 종 전체를 빙둘러 놓았다. 그리고 고려시대의 여래나 보살좌상은 보살입상으로 바뀌게 된다. 특히 조선후기에 이르면 규모나 수법이 더욱 작아지고 단순해지면서, 상대에 형식적인 범자문이 문양을 대신하여 표현되기도 하며, 음통을 대신하여 음공이 마련되고 있다. 대표적인 조선의 종으로는 보신각종(1468)·낙산사종(1469) 등을 들 수 있다.

그리고 종의 정상부에 조각된 용은 <포뢰용>이며 종을 치는 당목은 고래의 모습으로 표현한다. 후한 반고의 <서도부주(西都賦註)>에 "바다에는 고래가 있고 바닷가에는 포뢰가 있다. 포뢰는 고래를 무서워하여 보기만 하면 우는데 그 울음소리가 꼭 종소리와 같다"고 하였다. 또 <용왕경(龍王經)>에는 "아홉 종류의 용 가운데 포뢰가 특히 울기를 좋아한다"고 하였다. 이렇듯 당목을 고래 모양으로 나타내는 것은 고래를 보기만 해도 울부짖는 포뢰용의 속성을 적절하게 표현한 것이라 하겠다.

그리고 용뉴 옆에 붙어 있는 음통시설은 서양의 종이나 중국의 종에서는

볼 수 없는 한국종만의 독특한 모습이며, 종소리를 더욱 멀리 퍼지게 하는 소리 대롱이다. 이 음통의 유래를 <삼국유사>의 만파식적에서 찾을 수 있다. 호국의 용이 된 문무대왕으로부터 신문왕이 얻었다고 전하는 만파식적, '소리로써 천하를 다스리고 천하를 화평하게 하며 파도까지도 잠재우는 피리' 만파식적의 상징성은 범종의 참 뜻과 조금도 다를 바가 없으며, 범종에 새겨진 음통의 모습도 대나무의 마디모양이 뚜렷하게 조각되어있다.

1 현대 다종교사회와 기독교(개신교)

한국갤럽 '1984~2014 30년간 한국인의 종교 변화' 조사결과를 발표한 적이 있다. 현재 종교를 갖게 된 시기를 묻는 질문에 '10대 이하'(38%)라는 답이 가장 많았다. '40대 이상'에서는 22%에 지나지 않았다. 종교를 믿지 않는 이유로는 '관심이 없어서'(45%)를 가장 많이 꼽았다. 한국갤럽이 펴낸 <한국인의 종교: 1984~2014 (1) 종교실태>에 담긴 내용이다. 한국갤럽은 지난 1984년 <한국인의 종교와 종교의식>을 펴냈다. 이후 1989년, 1997년, 2004년, 2014년 조사를 실시했고, 30년간 변화를 추적·분석했다. 조사에서 '종교를 믿는다'고 답한 사람은 1984년 44%에서 2004년 54%, 2014년 50%로 나타났다. 종교를 믿는 사람은 남성(44%)보다 여성(57%)이 더 많았다. 20대가 31%, 60세 이상이 68%로 고연령일수록 많았다.

한국갤럽은 "최근 10년간 종교인 비율 감소의 가장 큰 원인은 청년층에 있다"고 했다. 10년 전 20대는 45%가 종교를 믿었지만 현재 30대는 38%로 7%포인트 줄었고, 현재 20대 가운데 종교인은 31%에 불과하다. 한국갤럽은 "2030세대의 탈(脫)종교 현상은 종교 인구의 고령화, 더 나아가 향후 10년, 20년 장기적인 종교 인구 감소로 이어질 가능성이 크다"고 했다.

통계청 인구 센서스 자료에 의하면 종교가 있는 인구는 2005년 52.9%에서 2015년 43.9%로 감소하고, 종교가 없는 인구는 47.1%에서 56.1%로 증가하였

다. 즉 2015년 종교가 있는 인구는 21,554천명(전체 인구의 43.9%)이고, 2005년 24,526천명(52.9%)보다 2,972명(9.0%) 감소하였다. 연령대별로는 40대(13.3%), 20대(12.8%), 10대(12.5%) 감소하였다. 현대 물질문명 홍수 속에서 소득수준 향상과 더불어 종교 무관심층은 더 늘어나고 있는 추세이다.[1]

이러한 종교무관심 경향 속에서 종교를 가진 사람들의 종교 분포를 보면 아래 <그림>과 같이 시대별로 차이가 난다. 불교 인구가 줄어들고, 한국 개신교 인구는 교회 부자세습, 지도자 타락 등 부정적 요인에도 불구하고 한때 줄어들었다가 다시 증가하는 경향 속에 있다는 것을 알 수 있다.

종교분포

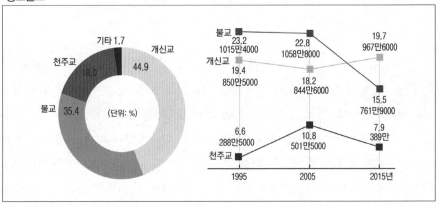

자료: 통계청

2015년 기준 통계청 자료에 의하면, 지역별로 종교인구 분포를 개괄적으로 보면 불교는 경상도에서, 개신교는 전라도에서 상대적으로 우위를 차지하는 것으로 보인다.

종교는 죽음을 전제로 시작된다고 생각된다. 인간에게 죽음이 없다면 종교는 없을지도 모른다. 유한한 세상에서 영과 혼과 육으로 이루어진 인간에게 영원을 사모하는 마음이 있기에, 종교가 없을 수가 없다. 아무리 재산을 많이 갖고 있고, 재능이 많다 하더라도 허전한 마음을 위로할 길이 없다. 아무리 상대주의

1) 한국기독교목회자협의회 조사자료(2017.12.28. 기준)에 의하면, 2012년 대비 2017년의 각 종교별 종교인구의 비율을 보면, 개신교의 경우 22.5%에서 20.3%로, 불교의 경우 22.1%에서 19.6%로, 천주교의 경우 10.1%에서 6.4%로, 전체적으로 55.1%에서 46.6%로 감소하였다.

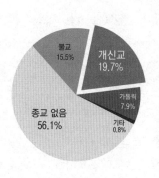

각 종교별 신자 비율 높은 지역(단위 %)			
	개신교	불교	가톨릭
1위	전북(26.9)	울산(29.8)	서울(10.7)
2위	서울(24.2)	경남(29.4)	인천(9.5)
3위	전남(23.2)	경북(25.3)	경기(9.0)
4위	인천(23.1)	대구(23.8)	광주(8.6)
5위	경기(23.0)	제주(23.4)	제주·세종(7.9)
각 종교별 신자 비율 낮은 지역(단위 %)			
	개신교	불교	가톨릭
1위	제주(10.0)	전북(8.6)	울산·경남(4.2)
2위	경남(10.5)	인천(8.8)	경북(5.2)
3위	울산(10.9)	광주(9.5)	부산(5.4)
4위	대구(12.0)	경기(10.7)	전남(5.6)
5위	부산(12.1)	서울(10.8)	충남(6.2)

와 허무주의 그리고 배금주의 경향이 득세하더라도, 절대자를 생각하는 것을 외면할 수 없다.

2 한국에 기독교(개신교)가 들어오게 된 배경과 개신교의 주체적 수용

1866년 대동강에서 소각당한 미국의 제너럴 샤먼 호에 타고 있던 영국선교사 토마스 목사가 순교하는 일이 벌어지기도 하고 1876년 스코틀랜드의 로스 목사가 만주에서 한국인들에게 세례를 주었으며, 그와 한인들에 의해 복음서가 차례로 번역되었다. 또한 1884년 로스 목사에게서 세례를 받은 상인 서상륜이 최초의 목사가 되어 황해도 내에 최초로 교회당을 세우기도 하였다. 또한 같은 해에 알렌이 한국에 와 이듬해에 광혜원을 세우는 등 근대식 의료기관과 교육기관 설립 등으로 간접 선교를 시작하였으며, 이로 인해 우리나라의 개신교는 의료, 교육, 기술 등 근대화와 선교가 병행되는 특징을 가지게 된다. 그 뒤 언더우드와 아펜젤러가 1885년 선교사로 입국하여 선교를 하게 되었다.

한국 최초의 교회는 자생 토착교회인 황해도 장연군 대구면 송천리의 소래교회(松川敎會)다. 언더우드와 아펜젤러가 입국하기 한해 전인 1884년, 고향 의주에서 박해를 피해온 서상륜·상우(보통 경조로 통함) 형제가 교회 창설의 주역이었다. 기독교가 전래되던 당시 소래에는 약 70호가 살고 있었는데, 소래교회는 서씨들이 모여 사는 아랫마을과 광산 김씨들이 모여 사는 구석마을을 중심으로

_우리나라 최초의 교회, 소래교회를 세운
서상윤·서경조 가족

이뤄졌다. 이 두 가문은 모두 10여년 전에 이주해
온 일종의 피난민이었다. 1884년 6월 29일, 20여
명의 신자들은 초가집에서 첫 예배를 드렸다. 소래
교회는 우리나라 최초의 개신교회이다. 또한 외국
인 선교사가 들어오기 이전에 성경을 읽고 신앙을
가진 우리나라 사람들에 의해 자발적으로 시작된
신앙공동체라는 면에서 그 의미가 크다. 이는 세계
선교 역사 속에서도 보기 드문 경우이다. 소래교회
는 서상륜, 서경조 형제의 헌신 위에 세워졌다. 서
상륜은 만주를 오가며 인삼을 팔던 중 열병에 걸려 사경을 헤매다가 선교사들의
치료로 회복된 후 세례를 받게 된다. 서상륜은 로스 선교사와 함께 신약성경을
번역한 후 국내로 반입하는 과정에서 많은 고초를 겪었다. 하지만 그는 동생 서
경조와 함께 피곤을 모르는 열정으로 복음을 전했다.

　　서상륜은……솔내(松川)에 가서 가족들과 함께 정착하고 계속 복음을 전했다.
1884년 봄에는 로스가 선편으로 부친 성서 6천여 권을 받게 되었다. 이것은 당시
세관 고문이던 묄렌도르프의 예외적인 호의로 인수받았던 것이다. 그리고는 만주
에서 돌아온 이성하(李盛夏)와 함께 다시 쉬지 않고 복음 전도행각을 계속했던
것이다. 그리고 바로 그 해에 우리 역사의 한 깃발이 휘날린다. 그 솔내에 우리
한국인들 손에 의해서 우리나라 최초로 교회당이 세워진 것이다. 백낙준 박사가
이 솔내를 가리켜서 "한국 프로테스탄트교회의 잊을 수 없는 요람"이라고 한 만
큼, 솔내는 우리 교회 역사의 발상지요, 따라서 세계적인 주목을 끌었던 곳이다.
이 교회는 그 지방 사람들의 재정적 뒷받침만으로써 설립되고 운영되었으며, 불
과 몇 해 안 되어서 이 마을 58세대 중에서 50세대가 기독교가 베푸는 구원의 도
리에 입교하는, 감동의 대변화가 찾아왔던 것이다(민경배, 2007: 180).

　　최초의 한국교회가 자생적 토착교회였다는 것은 큰 자랑거리이다. 소래교
회 설립은 하나님의 말씀인 성경이 반대 속에서도 변화를 일으킨다는 것을 증명
하는 귀한 역사적 사례이기도 하다.

3 한국의 사회변혁과 기독교(개신교)

1) 한국교회와 한국사회의 근대화

구츠라프(1832년)나 토마스 목사(1866년)는 성경을 한국에 보급하고 선교하기 위해 입국하려고 했으나 좌절되었다. 그러나 한국에 선교사들이 입국하여 선교하려고 했을 때 벌써 한국에는 한국 사람들에 의해 성경이 보급되고 있었다. 만주에서 번역된 누가복음서(1882년)와 1884년에는 사복음서 및 사도행전을 한국 사람들이 접할 수 있었고, 이수정이 일본에서 1994년 번역한 성경을 갖고 와서 활동을 하고 있었다(주선애, 1993: 52-61).

개화를 이끌던 지도자들은 대개 기독교인들로서 대부분 인간의 내적 변화에 의한 종교적, 도덕적 인격형성과 거기 따르는 도덕적 사회로의 변혁과 진보를 도모하려고 하였다. 즉 사회적 죄악의 근원은 개인의 죄에 기인함으로 개인을 새롭게 함이 사회개혁의 기본이요, 이것은 기독교 신앙에 의한다고 믿었다(주선애, 1993).

윤치호에게 있어서 기독교는 개화의 방편이나 통로가 아니고 개화의 근본이요 목표였다. 개화＝도덕화＝기독교화라는 등식을 상정하였다, 일본에 수신사로 가 있던 박영효는 한국으로 오고 있는 스크렌턴을 만나 "우리 백성이 지금 필요로 하는 것은 교육과 기독교입니다. 이 백성이 기독교로 돌아오게 하는 길은 지금 환히 열려 있습니다. 우리가 합헌적인 개혁을 하기 이전에 반드시 우리는 교육과 기독교화를 서둘러야 하겠습니다"라고 한 것으로 보아 기독교 교육을 통한 사회개혁, 민족의 독립을 기도했던 것을 증명한다.

2) 3·1운동과 한국 기독교(개신교)의 역할

일제강점기 때 3.1 운동에서 천도교 대표 16명, 기독교 대표 16명, 불교대표 1명이 민족의 대표로 독립선언서를 낭독하였다. 이 운동이 전국적으로 확산된 데에는 기독교의 역할이 매우 컸다. 당시 기독교는 전국적인 조직을 갖고 있었으며, 이 조직을 통해서 3.1 운동은 전국적으로 확산되었었다. 한국 기독교는 두 가지 측면에서 한국의 독립을 위해서 노력하였다. 첫째는 해외의 교회를 통해서 독립운동의 거점 역할을 하였다. 두 번째 측면은 국내에서 실력을 양성하

_1919년 3·1운동 당시 배포된 독립선언서 원본. 민족대표 33인 가운데 핵심 4인 이름은 가나다 순서를 따르지 않고 맨 앞에 나온다. 손병희(천도교) 길선주(장로교) 이필주(감리교) 백용성(불교) 순이다(파란색 표시). 한국독립운동사연구소 제공

여 독립을 쟁취하자는 것이다. 사실 국내에서 무장독립운동은 거의 불가능했다. 조선이 합방당한 것은 실력이 없기 때문이므로 실력을 양성하는 것이 급선무라고 생각하여 실력양성론이 대두되었는데, 개신교의 교육, 의료, 문화, 대중계몽 등은 바로 이런 실력양성론과 관련되어 있는 것이다.

3·1운동 종교인 피검자 중 51%가 기독교인이었다(국민일보, 2019.1.1). 3·1운동은 당시 1,600만 인구 가운데 12.5%인 연인원 200만 명이 만세운동에 참여한 민족적 거사였다. 김명환 연구원은 "일제는 한반도를 통틀어 약 2만명 정도를 수용할 구금시설을 갖고 있었는데 3·1운동 주동자 위주로 그만큼만 검찰에 넘기고 단순 가담자는 헌병과 경찰이 즉결처분으로 태형 90대에 처한 뒤 풀어줬다"고 밝혔다.

망동사건처분표는 3·1운동으로 총 1만 9,054명이 검찰에 송치됐다고 기록했다. 일제는 피검자 전체를 대상으로 종교를 조사했다. '야소교 장로파'가 2,254명, '야소교 감리파' 518명, '야소교 조합파' 7명, '야소교 교파 불명 및 기타' 286명 등으로 개신교인이 총 3,065명이었다. 기독교 다음으로 만세운동에 적극 참여한 천도교가 2,268명, 유교 346명, 불교 222명 순이었다. 사제들이 만세운동에 부정적이었던 천주교는 54명뿐이었다. 종교가 없다고 답한 이는 9,255명, 종교가 파악되지 않은 인물은 3,809명이었다. 종교인 피검자 5,990명 가운데 기독교인이 51.2%를 차지했으며 전체 피검자 중에선 16.1%였다. 당시 기독교인이 전체

인구의 1.0~1.5% 수준이었음을 고려하면 높은 수치다. 한국기독교역사연구소 김승태 소장은 "기독교인 비율이 교세에 비해 훨씬 높게 나타나는 것은 3·1운동에서 기독교인의 참여와 역할이 그만큼 컸다는 걸 입증한다"고 말했다.

한국 근대민족사에서 3.1운동만큼 커다란 역사적 의미를 부여할 수 있는 사건은 없다. 그런데 바로 이 한국근대사 최대 역사사건의 한 중심에, 그 분포나 역사성으로 볼 때 신흥외래 종교이며 당시로서는 소수종교에 지나지 않는 기독교회와 기독교인들이 자리하고 있었다. 그러나 물론 3.1운동이 기독교만의 주도와 참여로 진행된 운동이라든가, 혹은 기독교 정신과 기독교 이념을 구현한 운동이었다는 의미는 아니다. 실제로 3.1운동은 종교적으로도 천도교를 비롯하여 불교와 기독교가 모두 참여하였고, 계층과 지역, 사회적 계급을 불문하고 전 민족이 함께 참여했기에 통합적인 운동으로서의 의의가 더욱 큰 것이다.

3.1운동에 있어서의 기독교의 역할은 '운동 동력의 통로'와 '운동 이후의 수난 감수'로 집약된다. 기독교는 당시 한국 민족이 지닌 전국적, 혹은 해외 연계의 독자적 채널이 전무해진 상태에서 교회조직이라는 전국적 통로를 유지하고 있었다. 또, 일부 선교사나 해외파 기독교인들이 가동하고 있던 해외정보의 수납창구를 활용할 수 있었다. 이는 비근대적 상황 하에서 3.1운동이 전국 규모로 비교적 일시에, 그리고 국제적 감각과 연락체계를 유지하며 진행될 수 있었던 바탕이었다.

3.1운동은 궁극적으로 승리했다고 할 수 있지만, 어찌 보면 현실적으로는 실패한 운동이라고 할 수도 있다. 독립을 요구한 운동의 목표가 이루어지지 않았고, 일제는 이를 한국의 불온한 민족주의자들에 의한 '소요사건'으로 단정하였다. 이에 따라 운동이후에 여러 형태의 보복과 책임자 처벌이 진행되었다. 일제의 공식적 주동자 색출과 투옥, 형 집행 중에 각 지역별로 다수의 기독교인들이 혐의를 받고 고초를 겪어야 했다. 일제에 의한 비인도적 만행과 보복 학살이 기독교회를 중심으로 진행된 것이다.

널리 알려진 수원 제암리 교회, 인근의 수촌리, 화수리 교회 그리고 평남 강서반석 교회나 맹산 교회, 만주의 노루바위 교회 사건 등은 기독교인들에게 저지른 일제의 잔혹한 만행이었다. 이는 앞서 살핀 바대로 한국기독교가 초기부터 지닌 민족교회적 이미지 때문이며, 어쩌면 그 역할 이상의 피해를 감수해야

했던 이유이다.[2]

4 한국 기독교의 사회봉사와 섬김

서양종교의 이념은 전통적인 가치관과 충돌하여 민중의 반발을 불러일으키기도 하였으나 우리 사회의 전반에 걸쳐 다음과 같이 많은 영향을 끼쳐 많은 변화를 가져왔다.

선교사들이 입국할 당시 처음에는 의료사업과 교육사업만 허락을 받았었다. 일찍 시작된 기독교 학교 설립과 함께 개화의 선구자들의 열띤 주장과 활동으로 독립협회, 신민회 등 청년단체들이 결성되었다.

1) 교육 분야

배재학당이나 이화학당과 같은 기독교계통의 학교는 같은 유형의 수많은 학교를 만들어 냈고, 이것은 서울뿐만이 아니라 전국에 걸쳐서 확산되었다. 여기서는 신학과 함께 근대학문을 가르침으로써 조선인들이 서구 문물과 서구사회를 이해하는 데 많은 영향을 끼쳤다. 또한 성경을 보통 한국어로 번역하기 시작하였는바, 이는 한글을 민족의 언어로 만드는 데 큰 기여를 하였다. 사실 성경은 이 땅의 어떤 책보다 널리 사람들에게 읽혔으며, 이것을 통하여 한글은 이 땅의 언어가 되어 갔던 것이다. 그리고 언론에 큰 기여를 한 개신교의 신문으로 1897년에 아펜젤러의 <죠션 크리스도인 회보>와 언더우드의 <그리스도신문>을 발행하였다.

호러스 그랜트 언더우드는 한국에 파견된 최초의 서양인 선교사였다. 그는 자신의 한국 이름을 원두우라 짓고 평생을 조선에서 선교활동으로 봉사하며 살았고, 조선의 땅에서 눈을 감았다. 그런데 언더우드는 조선의 선교활동뿐 아니라 또 다른 커다란 꿈을 가지고 있었다. 그들은 세계 최빈국이었던 조선을 일으킬 수 있는 것은 양질의 교육이며, 이를 통해 인재를 육성하는 것만이 조선의 미래를 열어갈 것이라고 본 것이다. 언더우드는 미국의 선교 본부에 한국에 '4년

2) 한국교회의 역사, 2003, ㈜살림출판사에서 재인용.

제 대학을 설립'할 수 있도록 허가해 줄 것을 끊임없이 요청했다. 그러나 그때마다 돌아왔던 미국 선교본부의 답변은 "한국은 아직 준비가 되지 않았다"는 것이었다. 하지만 언더우드는 꿈을 포기하지 않았다. 그의 끈질긴 설득 끝에 드디어 한국 최초의 대학이 설립된다. 바로 연희전문학교, 오늘날의 연세대학교이다.

출처: KBS 역사저널, 2018.12.23. 토대로 편집

2) 의료 분야

조선의 천주교 탄압을 알고 있었던 선교사 알렌은 의사의 신분으로 조선에서 활동하였다. 갑신정변 때 급진개화파 세력에 의해 전신에 상처를 입고 빈사상태에 빠진 민영익은 명성왕후의 조카였는데, 그가 피습을 받고 한의사 14명 동원해 상처 부위의 지혈을 시도했으나, 당시 한의학으로서는 중상을 입은 외과 환자 치료에는 한계가 있었다. 이렇게 민영익의 목숨이 위태로운 상태에서 알렌이 등장하여, 알렌이 극적으로 민영익을 살려내게 되었다. 이를 두고 고종은 "당신은 미국에서 온 것이 아니라, 하늘에서 내려왔습니다"면서 알렌을 극찬하였다. 알렌은 1885년 갑신정변을 기도했다 실패한 홍영식의 집에 문을 연 광혜원의 탄생 이후로 중생을 구한다는 의미의 제중원으로 이름을 바꿔 서구식 병원의 첫 선을 보였다. 1883년 제중원의 의사 에비슨은 이듬해 제중원의 운영권을 넘겨받았으나 정치적인 사정으로 인해 미국 북장로회로 넘어가게 되었다. 에비슨은 미국의 갑부 세브란스로부터 거액의 기부금을 받아 1904년 세브란스병원을 세웠다.

이렇게 서양 의료시설과 기술을 도입한 선교사들에 의해서 광혜원과 세브란스가 설립되어 초기 한국사회에 끼친 개신교의 의료시설은 매우 놀라운 것이다. 광혜원을 비롯해서 많은 지역

출처: KBS 역사저널, 2018.12.23. 토대로 편집

에 병원이 지어져 우리나라 국민들의 건강증진을 담당하기도 하고 국민들의 건강증진에만 기여한 것이 아니라 지금 우리나라의 의학, 과학 분야의 발전에 있어서도 큰 영향을 미쳤다.

3) 사회복지 분야

해방 이후 한국교회는 세계와 연결하는 통로였으며, 이 통로를 통하여 세계의 수많은 기관들이 한국에 와서 봉사하게 되었다. 해방 이후 한국의 재건은 이런 국제적인 협조로 인해서 이루어졌으며, 이것의 한 복판에 기독교가 존재하는 것이다. 현재도 기독교는 사회를 위해 봉사하며 선교를 위해 힘쓰고 있다. 한부모 아이들이나 빈곤 아동들을 위한 공부방 운영이나 장애인 복지, 노인복지, 여성복지, 외국인들을 위한 복지 등등 수많은 복지 시설의 건립과 그 재정의 부담, 여전히 이어져 오고 있는 의료, 교육 사업 등 많은 분야에서 사회를 위해 일을 하고 있다.

오늘날 한국 교회도 비록 부족하기는 하지만 직간접적으로 한국 사회에 적지 않은 봉사를 하고 있다. 한국기독교는 복지법인의 52%, 종합복지원 운영의 45%, 노인복지시설의 63%를 운영하고 있으며, 종교 사립학교의 72%, 해외 원조단체 23개 중 17개를 설립하여 장애인, 극빈자, 후진국 복지와 교육, 청소년 선도사업을 열심히 추진하고 있다. 또 공명선거, 부패방지, 환경보호 등 다양한 분야의 시민운동에 적극적으로 참여하고 있다. 이 모든 활동들은 하나님을 기쁘게 하는 일이기도 하지만 사회를 위한 봉사이기도 하다(손봉호, 샘터, 2018.10.5).

4) 남녀평등사상[3]

기독교가 이 땅에 기여한 것 가운데 하나가 남녀평등 사상이다. 전통적인 유교사회에서 여자는 남자에게 부속된 존재였다. 초기 선교사, 특히 여자선교사들은 이것을 가슴 아프게 생각하였다. 그래서 이들에게 교육의 기회를 제공하여 독립된 인간으로서 양성하려고 노력하였다. 또한 일부 일처제도를 강조하여 가

--

3) 이하는 박용덕, http://blog.daum.net/abrahampark/2364을 참조함

정의 근본적인 불평등을 제거하려고 노력하였다. 초기 기독교는 신앙교육뿐만이 아니라 가정은 남녀가 서로 인격적으로 존중해 주어야 하는 사랑의 공동체라는 것을 알려 주었다. 또한 동양사회는 가부장적인 집단사회여서 그 속에서 개개인의 가치는 존중되지 않았다. 이것은 결혼에서도 잘 드러나는데 결혼은 개인의 의사가 없이 가장의 의사에 의해서 결정되어야 했다. 그러나 개신교가 이 땅에 들어오면서부터 결혼은 남녀의 사랑에 근거해야 하고, 남녀의 결단이 존중되어야 한다고 가르쳤다.

동양사회는 유교의 신분윤리를 기반으로 하고 있다. 이런 조선사회에 기독교는 모든 인간은 하나님의 형상을 따라 지음 받은 평등한 인간이며, 이런 점에서 반상의 차이는 존재해서는 안 된다고 가르쳤다. 그래서 초기 기독교는 전통사회의 강력한 반발에도 불구하고, 양반과 상놈의 구분이 없이 모두 평등하게 예배당에 앉아서 같이 예배를 드렸던 것이다. 남녀, 노소, 부귀 차별 없이 같이 예배드린다는 것은 신 앞에 모든 인간은 평등하다는 것을 의미하는 것이었다.

5) 합리적인 과학정신

근대사회는 무엇보다도 합리적인 과학정신에 근거하고 있다. 전통적인 미신에 매여 살고 있던 조선사회에 교육과 의학을 통하여 서구의 합리적인 과학정신을 심어준 것이 기독교이다. 기독교는 과학을 통하여 세상을 설명하는 방법을 알려 주었고, 이것은 오늘의 한국이 전통에서 벗어나서 근대사회가 되는 밑거름이 되고 있다.

6) 음악

음악 부분에서는 선교사들이 들어와 찬송가를 보급함으로써 서양의 근대음악이 자리 잡기 시작하였다. 찬송가를 통해 기존의 음악과 다른 서양 음악을 접하게 되는데 기독교를 통한 서양 음악이 현재까지 한국 음악 발전에 끼친 영향은 실로 지대하다. 성악을 하는 사람들이 대부분 어릴 적부터 교회나 성당에서 성가대로 음악 공부를 시작한 것이 사실이다.

7) 복식

전통 한복과 대변되는 것이 현재의 양복은 글자 그대로 서양의 복식인데 서양인들의 문화가 기독교(개신교 및 카톨릭)로 대변되는지라 개화기 때 기독교인은 물론이거니와 개화사상을 따르던 신지식인들이 양복 보급에 앞장서게 되었다.

8) 경제관의 변화

오늘날 한국사회는 자본주의 시장경제체제이다. 자본주의 사회는 부의 축적을 긍정적으로 보며, 이것을 위해서 열심히 노력하는 것을 긍정적으로 본다. 전통적인 유교사회에서는 사농공상이라는 사회 질서 속에서 상업을 천시하며, 노동을 무시하였다. 19세기 말 조선을 방문하였던 여행가들의 공통적인 견해는 조선 사람은 일을 싫어한다는 것이다. 하지만 초기 기독교는 엿새 동안 일하고 이레되는 날 쉬라는 십계명을 강조하면서 노동의 중요성을 주장하였다. 이 같은 노동의 신성성은 나태하다고 소문이 났던 한국 사람을 세계에서 가장 부지런한 민족으로 만들었다. 이것은 근대 한국 형성에 커다란 기여를 했다고 본다.

9) 민주주의 기반수립

해방 이후 한국교회는 대한민국 건국에 결정적인 기여를 했다. 해방 이후 한국은 민주주의와 공산주의 사이의 사상적인 대결장이었다. 이런 가운데 남한은 민주주의를 국가의 정체성으로 삼았다. 여기에 대해서 북한은 계속적으로 위협했고, 이것은 한국전쟁으로 이어졌다. 이런 가운데 남한 민주주의의 가장 분명한 기반은 기독교였다. 해방 이후 북한에서 공산주의를 경험한 기독교인들은 남한으로 월남했고, 이들은 공산주의와 민주주의가 양립할 수 없다고 생각했다. 그래서 기독교는 반공세력이 되었고, 이것은 오늘날 대한민국의 건국이념인 민주주의를 수호하는 데 결정적인 기여를 했다.

5 기독교문화와 한국문화 : 남녀유별과 기역자 교회

한국사회는 유교문화 전통에서 남녀칠세부동석 문화가 자리잡고 있었다. 기독교 복음이 전파되고 신도가 늘어나면서 지역마다 예배당이 세워졌다. 예배당에도 남녀가 구별되어 예배드릴 수 있게 기역자로 건축된 교회가 있다. 대표적으로 평양 장대현교회, 서울 새문안교회, 전주 서문교회, 춘천 중앙교회 등이 있다. 물론 지금 기역자교회에서 예배드리는 곳은 없다. 외래 종교가 한국에 유입되면서 문화적 적응과정에서 토착화 노력을 엿볼 수 있다.

지금까지 기역자 교회 건축물을 그대로 보존하고 있는 곳이 익산시 성당면 두동교회와 김제 금산의 금산교회이다. 출입문도 다르게 하고, 남녀가 볼 수 없도록 휘장을 두르고 반으로 갈라서 예배를 드린 것은 우리 전통문화와 기독교가 조화를 이루며 성장을 한 것이다.

선교사 테이트와 조덕삼이 세운 금산교회, 이른바 기역자 교회에서의 장로 투표에서 주인은 떨어지고, 머슴이 장로 된 이야기가 있다. 한국교회사에서 특기할 만한 일이다. 호남뿐만 아니라 한국 교회 역사에 회자되는 일화 가운데 하나를 꼽으라면 금산교회(ㄱ 자교회) 사건을 빼 놓을 수 없다. 금산교회가 지금은 특이한 교회 건축 양식으로도 유명하지만 당시는 이 교회에서 일어난 반상(班常)에 얽힌 이야기 또한 세인의 관심거리였다.

이 사건은 경상남도 남해의 한 섬에 살던 소년이 배고픔을 면해 보려고 여기까지 흘러들어온 데서부터 시작된다. 소년의 이름은 이자익이다. 6살에 부모를 잃은 이자익은 17세 될 무렵 무작정 육지로 나와 김제 평야가 있는 지역에 가면 밥은 먹을 수 있다는 소문만 듣고 물어물어 현재 금산교회가 있는 두정리까지 오게 되었다. 당시 이곳은 김제군 금산리 용화 마을이라 불렸는데, 전주에서 김제 또는 정읍으로 가는 길목에 해당되었고 금산사로 가는 길목이어서 사람들이 붐비는 곳이었다. 이자익은 이 지역 지주인 조덕삼 씨의 대문을 두드리게 된 것이 인연이 되어 그 집에서 마부로 일하게 되었다.

_금산의 기역자교회

당시 이곳에 서양 사람이 지나다녔고

마방에 들려서 사람들에게 말을 걸기도 하였다. 마방의 주인 조덕삼은 사람들에게 무언가 설명하는 이 서양 사람에게 관심이 갔다. 이 서양 사람은 바로 호남지역 최초의 선교사인 테이트였다. 테이트 선교사는 말을 타고 전주선교부를 출발하여 김제 또는 정읍으로 복음 전파를 위해 가는 길에 이곳 두정리를 지나다니게 되었고 전도하려고 마방에 들리곤 했던 것이다. 마방의 주인인 조덕삼은 마방을 자주 들리는 테이트 선교사에게 관심을 가지게 되었고 그의 복음에 귀를 기울이게 되었으며, 결국 자기의 사랑채를 내어 예배드릴 처소를 제공하게 되었다. 금산교회는 이렇게 하여 태동하게 된다. 이자익이 조덕삼의 식솔이 된 때는 테이트 선교사가 본격적으로 전도여행을 시작하던 1896년경이었다.

이자익은 조덕삼의 집에서 충직한 머슴으로 일을 하게 된다. 조덕삼은 이자익의 성실한 태도와 영특한 머리를 눈여겨보게 되어 그를 교회로 인도하였고 공부도 시켰다. 뿐만 아니라 결혼도 시켰는데, 서문교회에서 테이트 선교사의 주례로 올린 결혼식은 전주와 금산에 화제가 되기도 하였다. 1907년 평양에서 모인 제1회 독노회 전라대리회에서 금산교회 장로 피택 청원을 허락하자 이에 금산교회에서는 당회장 최의덕 선교사의 사회로 공동의회를 개회하고 장로 투표를 실시하였다. 이 투표에서 당연히 당선되리라 믿었던 주인 조덕삼이 떨어지고 그의 머슴 이자익이 당선 되었다. 장내는 일순간 술렁거렸다. 이때 조덕삼이 일어나 교인들을 향하여 정중하게 인사를 한 다음 "우리 금산교회 교인들은 훌륭한 일을 하였습니다. 저희 집에서 일하고 있는 이자익 영수는 저보다 믿음이 좋습니다. 여러분의 선택에 감사드립니다."라고 말했다. 그의 말에 교인들은 안정을 되찾았다. 그뿐이 아니었다. 조덕삼은 이자익을 평양신학에 보내 공부하도록 하였다. 목사가 된 이자익은 금산교회 당회장으로 시무하였고 장로회 총회장을 3번이나 역임하였는데, 이는 한국 장로교 역사상 유래가 없는 일이다.

서울의 어느 교회에 백정들이 참석하게 되었다.[4] 이를 알게 된 양반교인들이 백정들과 함께 예배드릴 수 없다며 교회 출석을 거부하였다. 이에 선교사가 설득하자 그들은 조건을 내걸었다. 양반인 자기들은 앞자리에 앉고 백정들은 뒷자리에 앉게 해달라는 것이었다. 그러나 선교사는 하나님 안에서는 인간 모두가

4) 조선조 초기 세종대왕 때 영의정을 지낸 황희(黃喜)가 천민을 지방 관속의 종, 광대, 유랑 악사 또는 접대부, 백정, 무녀, 갖바치 등을 천민 계급으로 분류하였다. 이중 가장 하층 신분이 백정이었다.

평등하다며 거절하였다. 이에 양반들은 교회를 떠나는 사태가 발생하였다. 이 교회에서도 장로 투표를 하였는데, 양반은 한 사람도 되지 않고 백정인 박성춘이 장로로 선출되자 양반들은 다른 곳에 교회를 세웠다. 서울의 또 다른 교회에서는 갓바치(가죽신 제조공)가 교회에 나오자 같은 상황이 벌어졌다. 교회 내에서 신분으로 인한 불협화음이 일어났다. 장로 선출에서 양반은 떨어지고 천민 갓바치 출신 고찬익이 선출되었다고 발표되자 양반들이 소리 지르며 교회를 뛰쳐나왔고 양반이 천민과 함께 예배드릴 수 없다며 교회를 분립해 나갔다.

6 토착적 한국 영성의 뿌리, 이세종과 그의 제자 이현필

패트리셔 애버딘은 '메가 트렌드 2010'[5)에서 세계를 변화시키는 거대한 흐름을 언급하면서 첫 번째 특징으로 영성(Spirituality)의 발견을 들었다. 세기말 격동의 시대를 보내면서 많은 사람들이 영성과 내적 성숙에 관심을 두고 있다. 그러나 이 책에서 말하는 영성은 주로 요가, 명상 등을 핵심어로 한다. 영성에 대한 관심은 기독교계에서도 마찬가지이다. 그리스도인의 영성은 하나님 중심이지, 자아발견이 아니다. 하나님 안에서 발견되는 것이다. 받는 자는 공급자에게 관심을 두고, 하나님과 친밀한 동행이 중요하다. 영성신학에서는 그리스도인의 새로운 삶을 위해서 하나님과 동행하는 삶과 그리스도와의 연합의 삶, 성화와 성령충만한 삶을 추구함과 동시에 죄와 육신, 자아, 정욕, 마귀와 악령들, 영적 싸움, 성령의 은사, 기도, 내적치유와 같은 요소들을 적극적으로 고려한다(오성종, 2017: 244).

> '한국교회에 하나님 나라 복음이 실종되었습니다. 주 예수 그리스도가 선포한 하나님 나라 복음 대신에 근거없는 천당구원론과 교회성장론이 맹위를 떨치고 있습니다.' (김회권, [하나님 나라 복음] 서론 첫 부분)

..

5) 영성의 발견, 새로운 자본주의 탄생, 중간계층의 부상, 영혼이 있는 기업의 승리, 가치를 추구하는 소비자, 2010 메가트렌드를 이끄는 테크닉, 사회적 책임 투자.

한국교회는 번영신학, 성공신학, 긍정신학이 발달해왔고, 수도적 영성, 비움의 영성, 성숙과 성화, 금욕과 절제 부분이 취약한 구원론 체계를 갖고 있다. 이세종, 이현필은 서방교회와 별개로, 한국의 독자적이라 할 수 있는 한국적 영성을 제시하고 살았다. 한국 교회 강단에서 예화로 이야기되는 것은 서방교회와 신앙인들로서, 우리 땅 우리 시대 우리의 역사적 상황에서 보여준 영성가의 삶을 그리는 것은 한국 교회에 가장 필요한 것을 제시하는 것이다. 요즘 영성이 둔탁해지고, 눈물이 메말라서 깊은 영성의 동기부여가 필요하다. 영성에 대한 도전이 필요하다. 오늘날 한국교회가 배우고 따라가야 할 한국적 영성의 뿌리를 내리는 것이다.

Q 젊은이들이 생각하기에 수도원 하면 구시대의 유물쯤으로 여기는데, 개인적인 묵상보다는 현실적인 참여가 더 바람직하지 않느냐는 생각에 대해서는?

A 세상에 할 일이 많은데, 하나님과 일대일로 깊이 젖어들지 않고 내면이 텅텅 빈 상태에서 아무리 많은 활동을 한다고 해도, 효과가 나타나지 않아요. 자기 자신이 영성적으로, 수도적으로 깊이 체험하고 나가면 남들이 10년 동안 부르짖을 것을 한번만 부르짖어도 똑같은 효과가 나타나게 되죠. 예를 들어 성 베네딕트는 로마 근교의 산 절벽 굴속에 들어가 3년을 기도하고, 카지노라는 산에다가 분도(베네딕트)수도원을 세웠죠. 그분이 일으킨 수도원운동은 전 유럽으로 번져갔고, 이후 1500년 동안 영향을 끼치고 있는 것이죠. 나 자신이 하나님 앞에서 영성적으로 깊이 경험하고 세상에 나가면 그만큼 효과가 굉장하게 됩니다. 그냥 조금 배운 것 가지고 아무리 외쳐봐야 효과가 조금밖에 나타나지 않는 것이죠. 얕은 대야에 담아 놓은 미꾸라지 마냥 팔딱팔딱 뛰고 마는 것과 같아요(영성신학의 태두 고 엄두섭 목사, 뉴스파워).[6]

Q 목사님께서 생각하시는 '영성'에 대해 말씀해 주시죠.

A 개신교에서는 영성이란 말을 많이 쓰지 않죠. 반면 가톨릭이나 그리스정교회에서는 거의 전부가 '영성'입니다. 영성은 한국 교회가 그동안 벌여온 성령운동과는 다른 것입니다. 똑 같은 거라고 생각하는 분들도 있는데, 다른 것입니다. 물론 기독교니까 성신의 운동도 사모하지만 본래는 신비적인 것, 윤리적인 것입니다. 그래서 영성신학을 본래는 '기독교 윤리 신비신학'이라고 합니다.

6) http://www.newspower.co.kr/sub_read.html?uid=189

개신교가 세속적으로 많이 타락했습니다. 육의 정욕이죠. 갈라디아서 5장에 보면 육신의 소욕은 성령에 거스린다고 했습니다. 그런데 육을 억제하니까 자연히 거기에 금욕과 신비주의가 나오는 거죠. 영성신학이라고 있는데, 조직신학과는 다른 것입니다. 조직신학은 신론, 인간론, 기독론 등으로 나누는데, 영성신학은 그것과는 달리 기독교인의 생활을 어떻게 실질적으로 금욕적으로 해나가는가? 하는 것과 관련된 것이죠.

Q 한국 교회가 영성을 회복하기 위해서 무엇이 필요하다고 보십니까?

A 요즘 교회 예배를 보면, 열린 음악회처럼 재즈 같은, 사람들의 흥을 돋우는 인간 중심으로 바뀌고 있습니다. 목사님들의 설교도 그렇고요. 그렇게 해서 한국 교회가 해방 50년 동안 외면적으로는 성장을 해왔습니다. 종교라는 것이 내면에 충실하는 것인데, 한국 교회는 내면적으로는 텅텅 빈, 공허한 상태에 빠져 있습니다. 목사님들의 설교도 언제나 상식적인 얘기만 하고, 깊은 명상 속에서 나오는 것이 없습니다. 가톨릭이라든지 모든 것이 영성입니다. 수도원이 없이는 영성이 어렵습니다. 영성이라고 했을 때 13세기까지의 영성은 수도원적인 영성입니다. 수도원이 중심이 되어서 수도원이 수원지(水源池)고, 그것이 교회로 흘러가서 영향을 미쳤던 것이죠. 어거스틴이니 프란치스코니 베네딕트 등 우리가 아는 성자들이 다 수도원에서 나온 사람들입니다.

지금 한국 교회가 필요한 것은 수도원적 영성 회복과 물질로부터의 탈피라고 본다. 원래 수도원은 자신의 모든 것을 바쳐 그리스도의 완전(마5:48)을 추구하는 수도생활에 헌신하기로 서약한 수도자들의 공동체 생활을 하는 곳이다. 종신 수도자들이 수도공동체에 입회할 때 이른바 '복음 3덕'이라 부르는 청빈, 순종, 순결 3가지를 서약한다.[7] 한국교회에서도 교파주의, 교권주의, 배타적 교리주의, 진보와 보수간 신학적 갈등, 여기에 지방색이 가미된 파벌주의까지 적용

7) 물질적 소유욕으로부터 자유함으로 "부요하지만 가난하게 되신(고후8:9) 그리스도의 청빈을 본받고, 육적인 욕망으로부터 자유함으로 하나님 나라를 위하여 스스로 결혼하지 않는"(마19:12) 독신의 삶을 택하고, 자기 의지와 욕구로부터 자유함으로 살겠다는 사람들이 사는 공간이 수도원이다. 기독교 역사에서 수도원은 로마 콘스탄틴 황제의 밀라노 칙령(313년)으로 기독교가 더 이상 박해받는 종교가 아니라 보호받는 종교로 되면서, 교회와 성직자들의 물질적 풍요와 권력의 유혹에 넘어가 타락하는 모습을 보이자, 교회의 세속화가 급속히 진행되는 상황에서 사도와 순교자들의 순수한 십자가 신앙을 회복하려는 움직임이 시작된 것이 수도원 운동의 출발이다.

되면서, 특히 일제 강점기 때 신사참배를 둘러싼 제도권교회의 타락을 경험하면
서, 제도권교회로부터 내몰린 신앙인들이 초대교회의 순수한 신앙을 '작은 신앙
공동체(교회)'운동의 흐름이 있었다(이덕주, 2015: 32).

"예수로만 말하고 예수로만 살자"고 했던 이용도의 예수교회운동은 기도·
겸비·무언을 좌우명으로 삼고 "오직 예수"를 전하는 것을 사명으로 살았다. 이
용도는 스스로 가난해지고 낮아지고 자신을 비운 그리스도를 좇아 물질적 풍요
와 세속적 명예와 안락을 버리고 광야와 사막으로 들어가 침묵과 고독 속에 진
리를 추구했던 첫 수도자들의 행적을 추구하였다(이덕주, 2015: 33).

일제말 금강산에서 산기도하다 은혜를 체험한 유재헌과 박경룡이 탁발수도
를 하다 강원도 철원에 수도공동체 대한수도원을 세웠다. 한국 개신교 수도원
중에 가장 역사가 오랜 수도원인 대한수도원은 해방직후 유재헌 목사의 원산집
회 때 '성령과 회심체험'을 한 전진 전도사가 맡아 노동과 기도중심의 수도공동
체로 발전시켰다. 이렇게 이용도, 유재헌, 박경룡, 전진으로 이어지는 수도원 전
통은 주로 북방지역을 배경으로 형성된 '북방영성'은 방언과 예언, 신유와 능력
등 성령의 은사가 역동적으로 나타나는 신비주의 신앙체험을 특징으로 한다.

이 북방영성에 비해 백두대간 남단 지리산을 중심으로 전남 화순과 남원,
광주, 진도 일대에 '남방영성'을 배경으로 형성된 수도원 전통이 있으니, 이는 일
제말기와 해방직후 '맨발의 성자' 이현필이 설립한 동광원과 광주 귀일원, 송등
원, 무등원, 그리고 걸인과 나병환자의 아버지 오방 최흥종 목사가 무등산 골짜
기에 설립한 호혜원, 또 강순명 목사가 훈련시킨 독신전도단 등이 그것이다. 남
방영성은 수도공동체이면서 동시에 사회빈곤층과 병약자를 섬기는 사회복지기
관이란 점에서, 남방영성은 사랑의 실천을 강조한다. 즉 북방영성이 '성령중심'
이라면, 남방영성은 '성경중심'이라고 할 수 있다(이덕주, 2015: 36). 남방영성의
핵심에 이세종과 그의 제자 이현필이 있다.

이세종은 성경을 제자들에게 가르치면서 성경을 실천하는 강조사항으로 청
빈·순명·순결 3가지를 강조했다. 이 세 가지는 이른바 '복음의 3덕'으로 불린
다. 청빈·순결·순종 이 세 가지는 지난 기독교 2000년 역사 동안 여러 수도원
운동에서 항상 동일하게 강조되어왔던 덕목이다. 이세종은 순종을 순명으로 불
렀다. 하늘의 명, 말씀의 명령에 순종하는 뜻으로 순명이라 했다. 이세종이 성경
의 실천사항으로 강조한 3덕목은 수도원운동에도 동일하게 나타나는데, 이세종

은 수도원 운동을 누구에게 전해 받거나, 책을 통해 지식으로 3덕목을 강조한 것이 아니라, 전적으로 스스로 성경 말씀을 읽고 묵상하고 깨우친 가운데 3덕목의 필요성을 스스로 발견하여 제자들에게 강조한 것이다. 이것이 지난 2천년 수도원운동에 나타난 것과 일치하다는 것이 참으로 놀랍다. 전남 화순 산골에서 자생적으로 나타난 이세종의 경건운동과 가르침이 2천년 기독교 역사에 나타난 수도원 운동과 동일한 덕목과 가르침을 갖고 있다는 것은 우리 민족에게 허락한 하나님의 은혜이다.

'한국교회는 목회자가 청빈하기를 원하고, 기도의 영성이 회복되어 흘러가기를 원한다. 한국교회 지도자가 잘 산 적이 없다. 스스로 지도자라고 한 적이 없고, 성도들은 저절로 따라갔다. 현대적 의미에서 어떤 의미로 스며들어야 할 것인가? 한국 초대교인들 예수님 잘 믿기 위해서 얼마나 노력했는가? 애국운동을 했다. 성도들은 말은 안 해도 깨닫는 게 있다. 초창기 선교사들은 생명을 드린 분들이었다. 한국교회가 비록 세상으로부터 조롱을 받아도, 교회는 아직 견고하다. 주춧돌에 선교사들의 피가 흐르고 있기 때문이다. 교회를 함부로 이야기할 것이 아니다. 병든 어머니도 내 어머니. 복지는 한국교회가 70% 정도 후원하고 있고, 대북지원도 담당하고 있다. 세상에서 교회의 호감도가 떨어지는 이유는 소수 몇 개 대형교회 때문이다. 기독교 영화는 아픈 소리를 하더라도 아픔 속에 사랑이 있어야 한다. 사랑의 매처럼. 이세종과 이현필의 삶을 보면서, 답답함이 해소되고 있다'(김상철 영화감독과 함께 차종순 전 호남신학교 총장 인터뷰, 2018.8).

이세종, 이현필의 삶은 현대 타락해가는 한국교회의 미래에 대한 대안을 제시해준다. 이세종과 이현필은 복음을 받은 후 실천적인 신앙의 삶을 살았다. 한국교회에 순결성과 고결성을 보여주었다. 초기 한국교회가 지켜왔던 영성의 줄기를 통해 한국교회의 미래를 과거에서 찾아볼 필요가 있다. 이세종, 이현필 그리고 동광원 사람들은 말씀을 가까이 하는 삶을 살았다. 그렇게 기도생활을 했으면 말할 수 없는 은혜와 은사 경험이 많았을 텐데, 신비체험에 대해 일언반구도 말하는 사람이 없다. 동일하게 '내가 죄인입니다' 이외에는 다른 고백이 없다. 요즘 한국교회에 죄인은 하나도 없고, 잘난 사람만 있다. 이하에서는 일제와 해방 후의 공간에 광주·전남에서 펼쳐졌던 거룩한 영적 흐름을 중심으로 살펴보기로 한다.

1) 1904년 Heritage Movement와 최흥종 목사

1904년 12월 25일 미국 남장로교 선교부가 공식적으로 광주에 설립되어, 하나님 나라가 광주에서 시작되었다. 원래 양림동은 버려진 땅으로, 풍장터였던 땅을 사들인 후 그곳에 근대 문명의 최첨단으로 여겨지는 교회, 병원(제중병원, 지금의 기독병원), 남/여학교, 이일성경학교, 농업학교 등을 설립하였다. 그리고 교회와 믿는 이들은 당시 사회에서 버림받던 나병환자와 결핵환자, 고아와 과부, 여성, 어린이들의 가족과 친구가 되어 돌보았다. 일반적으로 우리가 예수 그리스도의 탄생을 기점으로 역사를 AD와 BC를 나누듯이 1904년은 영적인 의미에서 광주 역사의 대전환점이 되었다.

어느날 벨 선교사의 부탁으로 포사이드 선교사의 마중을 나갔던 청년 최흥종은 돌아오던 길에 산비탈에서 추위에 떨고 있는 나환자를 만났다. 그를 본 포사이드 선교사는 얼른 말에서 내려와, 자신의 외투를 벗어 냄새가 나고 손발에 진물이 흐르는 그 나환자에게 입힌 후, 자신의 말에 태웠다. 그때 나환자의 지팡이가 땅에 떨어졌는데, 포사이드는 그 지팡이를 주워달라고 했지만, 최흥종은 피고름이 묻은 지팡이를 선뜻 만지지 못했다. 이 사건은 최흥종에게 큰 충격을 주었다. 같은 민족도 아닌 사람이 나환자를 자식처럼 대하다니, '아, 그래, 이것이 예수교의 힘이고, 예수의 사랑이다. 예수를 믿으려면 저 의사처럼 믿어야 할 것이다'고 고백했다. 이렇게 포사이드와의 만남은 그의 평생을 가난하고 소외된 자들을 위해 헌신하는 계기가 되었다.

걸인과 나환자의 아버지, 오방 최흥종 목사는 1880년 광주에서 출생했다.[8] 젊은 시절 '광주의 무쇠주먹', '최망치'란 별명으로 뒷골목에서 주먹을 휘둘렀던 그의 인생은 두 번의 만남을 통해 완전히 달라진다. 25살에 그는 미국남장로회 벨 선교사를 만나 기독교 신앙을 얻게 됐고, 전술한 바와 같이 30살 포사이드

_호남신학교 뒤 양림동산에 묻힌 서양 선교사들의 무덤

8) 한국기독공보, 2018.5.10. 인용

선교사를 만나 평생 한센병 환우를 돕는 삶을 살게 됐다.

광주 제중병원 선교의사였던 오웬이 폐렴에 걸리자 오웬의 조수였던 최흥종은 1909년 겨울 목포에서 광주로 오는 포사이드 선교사를 마중 나간 일이 있었다. 그곳에서 만난 포사이드 선교사는 나병에 걸려 추위에 떨고 있는 한 여성에게 자신의 외투를 벗어 입히고 나귀에 태웠다. 그런 후, 나병에 걸린 여인의 지팡이를 주워달라고 최흥종에게 요청했다. 피고름 묻은 지팡이를 보며 한센병이 옮을까 망설였던 최흥종은 외국인보다 동포애 없는 사람이 될 수 없다는 생각에 지팡이를 집어줬다. 성자의 지팡이로서의 그의 삶은 이렇게 시작됐다. 이 일을 계기로 최흥종은 날마다 선교사 촌에 나갔으며 나환자를 위한 삶을 살기로 결심했다.

최흥종은 월슨(우월순) 원장이 운영하는 제중원에서 나병환자를 돌보는데 몸과 마음을 바쳤다. 광주 양림동 선교사촌(제중원)에서 나환자를 보호하고 치료해준다는 소문아 퍼지면서 인근의 나병환자들이 몰려들었다. 1912년 숫자를 감당할 수 없을 정도의 많은 환자와 걸인들이 몰려들자 최흥종은 부모로부터 물려받은 봉선동 땅 1,000여 평을 내놓았다. 이곳에 지역 최초의 나환자 전문병원 '광주 나병원'이 세워졌고, 전국의 나환자들이 광주로 몰려오자 시민들의 항의가 빗발쳐 병원을 옮겼는데 그곳이 현재 여수 애양원이다.

최흥종은 1912년 북문안교회에서 첫 장로로 취임하고, 1919년 3·1만세 운동에 연루돼 1년 4개월 동안 옥고를 치렀다. 출고 후 1921년 평양신학교를 졸업한 그는 광주 최초로 목사 안수를 받고 북문밖교회(현 중앙교회) 초대 목사로 부임했다. 1924년 남문밖교회(현 광주제일교회) 담임목사로 부임하고 광주 YMCA를 창간해 초대회장을 역임했다. 1929년엔 제주도 모슬포교회 담임목사로 사역하다가 걸인들과 나환자들을 돌보기 위해 다시 광주로 올라왔다. 이후 목회활동을 하며 걸인들과 나환자를 헌신적으로 돌본 그는 '걸인, 나환자의 아버지'라 불렸다.

당시 나병환자들이 많아 국가의 관심과 치료를 받지 못하는 상황에서 최 목사는 전국 나환자 집단수용시설과 치료시설이 필요하다고 조선총독부에 요구했다. 조선총독부가 반응을 보이지 않자, 최 목사는 1932년 봄 광주에서 나환자 150여 명과 11일간 조선총독부까지 '구라 대행진'을 시작했다. 행진 중 지방의 나환자와 걸인들이 참여해 서울에 도착했을 땐 500여 명에 이르렀다고 전해진다. 결국 최 목사는 총독 사무실에서 우가키 총독과 면담을 갖고 소록도의 나병

환자 수용시설을 대폭 확충할 것과 치료를 받은 환자들이 갱생의 길을 가도록 지원하겠다는 약속을 받아냈다.

최흥종 목사는 1935년 완전한 자유의 길을 선택했다. 거세 수술을 받고 본인의 사망통지서를 주위 사람에게 발송했다. "나 오방 최흥종은 죽은 사람임을 알리는 바입니다. 인간 최흥종은 이미 죽은 사람이므로, 나를 만나거든 아는 체를 하지 말아주시기 바랍니다. 오늘부터 이 지상에서 영원히 떠나 하나님 품에서 진실로 자유롭게 살 것입니다. 본인을 사망자로 간주하시고 우인 명부에서 삭제하여 주시기를 복망하나이다."

이때 최흥종은 아호를 '오방(五放)'이라고 지었다. 오방은 다섯 가지로부터의 해방을 의미한다. 가족의 정에 얽매이지 않고, 사회적으로 구속받지 않으며, 정치적으로 자기를 앞세우지 않고, 경제적으로 속박 받지 않으며, 종파를 초월해 정한 곳 없이 하나님 안에서 자유를 누린다는 5가지 신조를 평생 지키며 살았다. 육적 인간의 죽음을 선포한 그는 죽은 사람처럼 살았다. 집을 나와 사방을 판자로 막은 손수레를 만들어 '유산각'이란 이름을 붙여 끌고 다니면서 거리에서 걸인들과 함께 살았다.

최 목사는 1947년부터 무등산 자락의 오방정(현 춘설헌)에서 의재 허백련과 함께 농촌지도자 양성하기 위해 삼애학원을 설립해 운영하기 시작했다. 해방 이후 사회적으로 냉대 받던 자들을 위해 최흥종 목사는 나주의 음성나환자 자활촌 호혜원(1955) 설립하였고, 1958년 동광원 이현필의 요청으로 서울YMCA 현동완 총무의 지원을 받아 결핵환자들을 위해 설립된 지산동 골짜기의 송등원 이사장이 되었다. 송등원의 뒤를 이어 동광원 이현필의 제자 김준호는 원효사 골짜기의 무등원(1962)을 세우고 결핵환자들을 돌보며 살았다. 최흥종 목사도 무등원 안에 '복음당'이라는 토담집을 짓고 결핵환자들과 함께 살기도 했다.

오방 최흥종 목사는 1964년 12월 30일 유언장을 남겼다. "교회를 다닌다고 혹 직분이 있다고 목사나 전도사나 장로나 집사라 하는 명칭으로 신자라고 자칭할 수 없고 예수와 연합한 자만 구원을 얻는 진리이다. 내가 보기에는 모든 자녀들이 경제적 질고에 노예가 되고 처자녀 등의 애착에 중점을 두므로 이중삼중으로 고뇌적 포로가 돼 해방될 소망이 희소하오니 어찌 가련 애석치 않으랴. 용감히 회개할지어다. 십자가를 지고 자기를 이기고 예수를 따를 지어다." 이렇게 유언장을 작성한 후 최 목사는 1966년 2월 10일 "이제 살 만큼 살았으니 여한

이 없다"며 단식에 들어갔고, 그 해 5월 14일 86세로 세상을 떠났다. 5월 18일 광주에선 모든 학교에 휴교령이 내려지고 '광주사회장'으로 장례식이 거행됐다. 광주공원엔 무등산에서 내려온 결핵환자들, 나주 호혜원과 여수애양원에서 온 음성나환자 등 수백 명이 몰려왔다. 그들은 "아버지, 이제 우리는 어떻게 살아야 합니까"라며 땅을 치고 통곡했다.

2) 한국의 안토니오, 호세아를 닮은 성자[9] 이세종

이세종은 지금으로부터 100여 년 전 전라남도 화순군 도암면 등광리 작은 산골마을에 살았던 머슴 출신의 이름 없는 개신교 평신도였다. 비록 그는 시골 농부였지만 호남 개신교회의 지도자들에게 영향을 주었다(유은호, 2014: 9). 특히 나환자의 아버지로 불리던 최흥종 목사에게 직접 영향을 주었으며(최흥욱, 2000: 17), 당대 최고의 지성인 다석 유영모 선생에게 간접적인 영향을 주었다(윤남하, 1992: 38). 유영모는 이세종 사후에 이세종이 살았던 등광리를 찾아가기도 한다(박영호, 1985: 246-247).[10] 뿐만 아니라 이세종은 화순지역의 가톨릭 교도들에게도 영향을 주었다. 그런 차원에서 최근에 에큐메니칼 영성과 한국적 토착 영성의 관점에서 이세종의 영성이 새롭게 주목을 받고 있다.

이공(李空) 이세종(1879~1942)[11]은 화순군 도암면 등광리에서 3형제의 막

9) 엄두섭(1987). 호세아를 닮은 성자(도암의 성자 이세종 선생 일대기). 은성출판사의 책 이름에서 따옴.

10) 다석 유영모는 이세종의 사후 이세종 기도터를 방문한 바 있으며, 유영모는 이세종의 제자 이현필이 이끄는 한국의 자생적 기독교 수도공동체인 동광원에서 20여년간 매년 수양회를 가졌으며, 박영호 선생을 포함한 유영모의 제자분들이 2018년 이공 기도터를 방문했을 때 필자도 함께 그 분들을 만나 뵈었다.

11) 이세종의 탄생에 관하여 이현필은 '우리의 거울'에서 1880년, 엄두섭은 '호세아를 닮은 성자'에서 1942년 63세 사망으로 적고 있어 1879년(엄두섭, 1987: 193), 윤남하는 '묻혀진 거룩한 혈맥을 찾아: 이0이야기(1)'에서 1879년(윤남하, 1992: 50), 차종순은 '성자 이현필의 삶을 찾아서'에서 1883년(차종순, 2010: 30), 신명렬은 '이공 성자와 제자들'에서 1877년(신명렬, 2019: 12)으로 추정하고 있다. 도암면사무소 호적 등본에 의하면 1877년 7월 1일에 태어나 1942년 6월 4일 오후 9시에 사망한 것으로 되어 있다(유은호, 2014: 9). 필자가 확인한 이세종 집안 족보에 의하면 이세종의 탄생은 을묘년 1879년 7월 1일생이며, 사망은 갑신년 1944년 3월 15일로 되어 있다(엄두섭, 2006: 74). 족보에 의하면 이세종의 생부는 이종기이고, 이세종의 이름은 복승(福承), 자(字)는 영찬(永贊)으로 되어 있다. 어렸을 때 '영찬'으로 불렸다.

내로 태어났다(엄두섭, 1987: 22).[12] 나라가 무너진 시절 화순 도암의 두메산골에서 가난하고 무지한 농사꾼으로 태어나 일찍 부모를 잃고 고아처럼 자랐다. 순수한 조선의 토박이로 태어나 조선 사람의 마음을 가졌던 그는 머슴살이로 시작하였지만 워낙 부지런하고 성실하여 이내 부자가 되었다(심중식, 2019). 이세종은 일찍이 부모를 여의고 가난한 형님 밑에서 자라났다. 어려서부터 남의 집 머슴[13]이 되어 일만 알고 글을 배워본 적이 없었지만 어떻게 한글을 깨치셨다. 정직하고 충직해서 틈틈이 짚신을 삼아 형님께 드리고 일 년 품삯을 형님께 양도하였는데 이것을 본 마을 사람들은 난리가 나서 다 못살아도 그이만은 살 것이라고 칭찬했다.

언제나 사치를 모르고 부지런히 일에만 충실하셨고 말씀은 바르고 옳게만 하셨다. 장성해서까지 형님들을 가까이 모시고 도와드렸는데 형님들의 가산이 차츰 늘어나 살만큼 되자 그제야 결혼을 생각했다. 나이 30세에 열 네 살의 시골 처녀와 결혼하였다. 살림을 차린 후 지게를 맞추고 "이 지게가 다 닳도록 일해서 그간에 살림을 이루리라" 결심을 하고 이른 새벽부터 일을 나섰다. 겨울이면 콩 잎사귀 죽으로 끼니를 때우면서 저축하고 형님 댁의 살림도 보살펴드렸다. 마침내 그 마을에서 제일 큰 부자가 되었다. 마을 사람치고 그에게 빚을 지지 않는 사람이 없게 되었다. 전답도 늘었지만 잘 입지도 않고 잘 먹지도 않고 살았다. 이렇게 당신 자신은 검소하고 소박한 생활을 했지만 일가친척들을 잘 도와주었다.

그런데 결혼 후 10년이 지나도록 자식이 없었다. 자식을 보고 싶은 마음에 무당을 불러 공을 들이기 시작했다. 무당이 하라는 그대로 복종을 하고 정성과 지성을 다해 아들 낳기만을 고대하였다. 그러나 무당의 지시에 따라 산당을 짓고 공을 들였지만 자식이 생기지 않았다. 아무리 지성껏 공을 들여도 헛됨을 알고 그해 이사를 했다. 그동안 얼마나 지게를 지고 일을 했던지 지게가 다 닳아져 어린애라도 질 수 있게 되었다. 재산이 모이자 이제는 생활을 고쳐 사치하기 시작했다. 마을 사람들은 사치를 모르던 이가 사치하면 죽는 법이라며 수군거렸

12) 엄두섭에 의하면 이세종은 화순 도암면 등광리에서 태어나, 등광리에서 20리 너머 화순 청풍면 차동에서 오랫동안 머슴살이를 했다고 기록하고 있다(엄두섭, 1987: 22). 청풍면 차리에서 태어났다는 주장도 있다(신명렬, 2019: 12).

13) 28세에 남의 집에서 양자 겸 머슴살이를 십년 동안이나 했다(엄두섭, 1987: 22).

다. 사치라 했지만 고작 새 두루마기에 조끼 하나 사 입는 정도였다.

　　이세종이 예수를 믿게 된 계기는 확실치 않으나, 3·1운동이 일어났던 무렵 시골에서 지나가는 전도자의 쪽복음을 얻어서 읽고 하나님을 알게 되었다고 한다. 즉 이세종은 성경말씀을 혼자 터득하는 가운데 하나님을 알고 예수를 믿게 된 것이다(심중식, 2018: 20). 구약을 창세기부터 자세히 읽어 가는 중에 출애굽기와 레위기를 보게 되었다. 당신이 이제까지 산당을 짓고 상을 차리고 촛불을 켜고 떡을 차리고 백지로 꾸며 복을 비는 그 제도가 구약시대 성전의 제사의식과 흡사함을 보고 신기하게 여겼다. 그리고 마침내 아들 낳게 해달라고 무당에게 공들이고 복 비는 것이 헛된 것임을 알았다. 십계명을 보았다. 복 비는 것이 십계명을 어기는 죄임을 알게 되었다. 그래서 무당을 후하게 대접한 후 무당을 내보냈다. 우상숭배와는 결별 하고 모든 가구들을 불살라 버렸다. "너희는 너희의 복이나 타라" 하며 모든 것을 버렸다. "나는 이제 너희에게 복을 빌지 않겠다. 복을 받아도 하나님께 직접 받겠다." 하였다. 그동안 공을 들이는 데 쓰던 모든 기구들을 다 일소한 후에 하나님께 정성을 다해 기도하며 말씀을 살폈다. 신약성경도 구해 읽었다. 날마다 말씀을 읽고 기도하던 중 마침내 하나님께 순종하는 진실한 신자가 되었다. 아들을 낳겠다는 마음도 사라졌다. 하나님을 믿는 것이 자식들을 얻는 것보다 더 행복하다는 것을 알았다. 이 세상에서 잘 먹고 사치하겠다는 모든 것들이 다 부질없는 짓임을 깨달았다. 오직 하나님을 믿는 일만이 참된 기쁨임을 알았다. 이제 하나님만 열심히 섬기며 그 말씀을 전하는 것이 그의 사명이 되었다. 그의 전도로 마을 사람들이 다 믿게 되었다. 이웃마을까지 전도하고 간증도 하였다. 어떤 때는 식사도 잊고 사람들에게 하나님을 공경하자고 큰 소리로 외쳤다. 미쳤다고 보는 사람도 있었다. 그러나 그의 정신은 더욱 맑았다.

　　이세종은 예수를 믿고 나서 자기의 모든 것을 버리고 오직 하나님만 섬기는 사람이 되고자 하였다. 그래서 자기라는 것, 자아를 온전히 부정하는 길을 택하여 자신의 이름도 버리고 스스로를 공(空)이라 하였다. 그가 예수를 믿고 나서 마을 사람들에게 자신에게 빚진 것을 모조리 탕감해주고, 전남노회에 재산의 절반을 희사했다. 좁은 문에 토담집을 짓고 살며, 나물을 뜯어 먹고, 살생을 하지 않아서 독사나 쥐도 죽이지 않았다. 칡넝쿨이라도 밟지 않고 길에서 개미 한 마리라도 밟혀 죽어가는 것을 보면 눈물을 흘렸다. 또한 이공은 절대 순결생활을

강조하며, 부부생활을 않고 아내를 누이라 부르며 살았다. 당시 예수를 믿으려면 이세종처럼 믿어야 한다는 소문이 돌기 시작하였다. 이런 풍문은 정경옥 박사에게까지 이르렀다.

(1) 신학자가 발견한 개천산 산골 성자

미국 유학을 마치고 한국 감신대 교수로 이른바 날리던 명강사였지만 영혼의 목마른 밤을 겪으며 괴로워하던 정경옥 교수[14])는 1937년 당시 감리교신학대

.....................................

14) 1930년대 서울 감리교신학교 교수로 활동하신 정경옥(鄭景玉, 1903~1945)이란 분이 계셨다. 진도 출신으로 서울 경성고등보통학교에 다니다가 삼일운동 때 시위에 참여하고 제적당한 후 고향에 내려와 '보향단'(補鄕團)이란 비밀조직을 만들어 독립운동을 하다가 체포되어 목포 형무소에서 옥고를 치르신 분이다. 목포 감옥에서 전도를 받고 예수님을 영접한 후 고향에 교회(진도중앙교회)를 설립하고 목회에 투신하기로 결심하고 서울 협성신학교(후의 감리교신학교)를 졸업한 후 미국에 유학, 3년 만에 두 대학에서 석사 학위를 따고 돌아와 1931년부터 모교 교수로 강의를 시작하였다. 많은 분들이 그를 '혜성과 같은 신학자'로 묘사하였다. 천재적인 기억력에 현란한 말솜씨로 방대한 기독교 고전과 세계의 첨단 신학사상을 일목요연하게 정리하여 풀어내는 그의 강의실엔 항상 학생들로 넘쳐났다. 글도 잘 써서 신문과 잡지사에서 원고 청탁도 많이 왔고 귀국하자마자 쓴 《기독교의 원리》는 70년 넘게 읽히고 있으며 1939년 출판한 조직신학 개론서 《기독교신학개론》은 지금까지도 신학교 교재로 사용될 정도이다. 교회와 기독교 단체로부터 설교와 강연 요청도 자주 받아 요즘 말로 '뜬' 강사, 인기와 촉망을 한 몸에 받은 교수였다. 그런데 이처럼 '잘 나가던' 교수가 1937년 봄, 개강을 앞두고 갑자기 교수직을 버리고 고향 진도로 내려갔다. 낙향 이유를 설명한 글에서, "신학교에서 교편을 잡은 지 5, 6년 동안에 나는 무엇을 하였는가. 봄이 되면 봄 과정을, 가을이 되면 가을과정을, 그리고 겨울이 되면 겨울과정을 해마다 같은 노트에 같은 방법으로 기계를 틀어놓은 것 같은 강의를 반복하는 동안에 해마다 맑은 자라나 생명은 죽어서 스스로 독서도 하지 않고 연구도 끊기고 생활에 반성이 없으며 창작력이 진하였다. 날마다 사는 것이 외부에 있어서 광대(廣大)하고 내면에 있어서 외축(畏縮)하는 생활이었다. 나의 영은 나날이 황폐의 여정을 밟고 있었다. 기도를 하여도 마음속에 솟아 나오는 기도가 아니었고 노래를 불러도 혼이 들어있는 노래가 아니었다. 이것이 끊임없이 괴로웠다. 누가 무어라고 말하는 이는 없으나 나로서는 쓴 잔을 마시는 것 같이 괴로웠다. 내 몸이 세상에 알려지고 칭찬하는 소리를 들을 때 마다 나는 더욱 괴로웠던 것이다." "기도를 하여도 마음속에서 솟아나오는 기도가 아니었고, 찬송을 불러도 혼이 들어있는 찬송이 아닌 영적 위기였다. 현재의 나 전체를 매장할 수 있는 때가 오기를 기다렸다. 그러나 나는 좀처럼 나를 버리지 못하였다. 그리스도 안에서 죽음을 경험한 성도의 체험을 가지고 싶었으나 현재의 내가 죽는다는 것이 여간 어려운 일이 아니었다. 그러나 나는 내 생명 전체에 대하여 총결산을 감행하기 전에는 새로운 생명을 가질 수 없는 것을 잘 알고 있었다." 더 이상 미룰 수 없는 '생명의 총 결산'을 감행한 것이 교수직 사퇴와 낙향이었다. 낙향 이후 그의 생활은 단순했다. "내가 이 마을을 찾아 온 후로 나의 생활은 극히 단순하다. 복잡한 세상에서 단순을 가질 수 있는 흙의 사람이 된 것만으로도 기쁘다. 노동하는 것이 세끼 밥 먹는 것, 밤이면 잠자는 것, 이런 것 밖에는 아무런 원망도 공명심도 없이 운명을 달게 받고 그날 그날을 즐기는 단순한 생활이 그 얼마나 거룩한가. 자동차를 타고 먼지를 피우며 거리를 달리는 것보다 꽃 피고 새 노래하는 들길을 한 걸음 한 걸음 뚜벅뚜벅 걸어보는 것이 얼마나 깨끗하고

학교 교수직을 사표내고 고요한 묵상의 시간을 갖고자 고향 진도에 와있었다. 그는 화순 도암에 예수를 잘 믿는 분이 있다는 소문을 듣고, 이세종을 찾아가 만난 후에 그를 가리켜 서방교회의 성인 못지않은 훌륭한 영성가라고 평가한 바가 있다(정경옥, 1937: 31–37). 정경옥은 이세종의 성자와 같은 생활을 다음과 같이 소개하고 있다. "남도지방 화순이란 곳에 이상한 사람이 한 분 계신다. 그는 학식도 지위도 없는 산골 농부다. 그러나 그가 그리스도의 사랑을 배운 후로는 그리스도를 위하여 모든 것을 버리고 곤고를 즐겁게 받고 있다. 그는 음식을 먹어도 사람이 차마 먹지 못할 것을 먹고 있다. 아무리 좋은 음식을 드려보아도 결단코 먹지 않는다. 그는 불쌍한 거지나 어려운 생활을 하는 빈민들을 생각하면 부드러운 밥이나 맛있는 반찬이 목에 걸려 넘어가지 않는다고 하였다. 그는 잘 때에 이불을 덮어도 몸을 절반만 가리고 잔다. 왜 다 덮지 않느냐고 물으면 추울 때 잘 곳이 없어 길가에서 떨고 있는 사람들을 생각하면 차마 이불을 끌어 덮기 어려워 손이 떨린다고 한다."(정경옥, 2009: 131–132) 최흥욱은 이세종을 가리켜 한국교회 영성사의 큰 맥을 이루어 놓은 분이며, 한국 개신교회에 때묻지 않은 순수한 영성을 전해 준 '한국적 토착 영성인'이라고 말했다(최흥욱, 2000: 14). 엄두섭은 이세종을 한국의 기독교인으로서는 전무후무한 인물이라고 평가했다. 이세종은 어느 누구에게도 배우지 않았지만 오직 성경만을 독학함으로써 동방과 서방의 수도사들에게 나타났던 영성이 나타났으며, 종교개혁의 영성과 한국적 토착영성이 나타났던 인물이다.

　전남 화순 산골의 머슴 출신 이세종의 영성이 세상에 알려진 된 계기는 감리교신학대 교수였던 정경옥이 교수직을 버리고 진도 고향해 낙향해 살면서 이세종의 소식을 들었기 때문이다. 정경옥 교수가 낙향해서 단순한 생활을 하며 성경을 읽고 있을 그 무렵, "화순 땅에 성자가 있다"는 소문이 그의 귀에 들렸다. 화순군 도암면 등광리 개천산 밑에서 수도생활을 하고 있던 이세종(1880~1942)이었다. 성령을 체험한 후 이름을 이공(李空)으로 바꾼 이세종은 머슴이었으며 억척같이 일을 부지런히 해 마을의 큰 부자가 되었으나 나이 사십에 성경을 구해 읽고 혼자 독수도(獨修道)하면서 말씀을 깨우쳤고 말씀대로 실천하

엄숙한가. 어제도 종일토록 바닷가에서 조개를 주었다. 어린애와 같이 단순한 마음으로 노래도 부르고 뛰기도 하였다."(이덕주, 2008, 이현필, 그 말씀과 삶의 회복, 귀일원 창설 60주년 기념 세미나 자료집, 13–16).

였다. 득도한 후 자기 재산을 처분하여 반은 교회에 바치고 반은 동네 가난한 사람들에게 나누어 주었으며, 아내를 누이로 여겨 성생활을 중단하고 정결을 지켰으며, 하루 한 끼만 먹되 육식은 금하였고, 생명을 소중히 여겨 짐승이나 곤충은 물론 살아있는 풀까지도 함부로 꺾지 아니하였고, 걸인이나 나그네를 천사처럼 대접하였고, 한 벌 옷에 구멍 뚫어진 모자를 쓰고 다니며 아이들에게 놀림을 당해도 그것을 오히려 감사하였다(이덕주, 2008). 이런 그에게 '기인', '도사', '성자' 등등 칭호가 붙었고 믿지 않는 사람들조차 "예수를 믿으려면 이공처럼 믿어야지"라고 할 정도로 그의 철저한 '말씀 생활'은 모든 이에게 본이 되었다. 초등학교도 문턱도 가지 않았지만 묵상과 기도로 깨달은 성경 풀이가 독특하고 깊이가 있어 말씀을 배우러 찾아오는 제자들이 생겨났고 광주의 최흥종·강순명·백영흠 목사 등도 자주 찾아와 성경을 논했다. 정경옥 교수는 이런 소문의 주인공을 등광리로 찾아가 직접 만나 대화를 나누었고 그 이야기를 "숨은 성자를 찾아서"란 제목으로 정리하여 <새사람>(1937.7)에 기고하였다. 미국에서 최첨단 신학을 공부하고 돌아온 정경옥 교수의 눈에 비친 이공의 모습은 다음과 같다.

> "그[이세종]는 과연 자기를 이긴 사람이오 참된 사랑의 사도이다. 그에게는 간디의 정책도 없고, 썬다싱의 이론도 없고, 내촌감삼의 지식도 없다. 그러나 나는 간디보다도 썬다싱보다도 내촌감삼보다도 이공의 인물을 존경하여 마지아니한다. 나는 이러한 위인들보다 그를 이 세상에 자랑하고 싶다. 물론 그는 설교가도 아니오 신학자도 아니오 경리가(經理家)도 아니오 사업가도 아니다. 그러나 나는 오히려 그의 가장(假裝) 없는 인물을 존경한다. 공은 몸 갈피가 호리호리하고 키는 다섯 자도 되지 못한다. 그의 목소리는 옆 사람이 겨우 알어 들을 수 있으리만치 적고 부드럽다. 나는 이 소박하고 순후(醇厚)한 성자(聖者)를 대할 때는 마음에 넘치는 감격을 금할 수 없었다."

낙향 이후 '단순한 삶'에서 성경을 읽어가며 진리를 깨달아 가고 있던 정경옥은 한 벌 옷에, 구멍 뚫린 모자를 쓰고 말씀대로 살아가는 이공에게서 '소박하고 순후한 성자'의 모습을 발견하였다. 과연 이세종은 '성경의 사람'이었다.

> "이세종은 성경을 거의 외다시피 잘 알았다. 무슨 말을 하든지 성경 말씀을 인용하였다. 그의 성경 해석에는 너무나 상징적인 것도 없지 아니하고 세밀한 자구

(字句)에 억매여 대의에 어그러진 것도 있는 것 같았다. 그러나 그가 아무에게도 지도받지 아니하고 단독으로 받은 영감(靈感)이 비범한 것을 부인할 사람이 없을 것이다. 성경을 학문으로 배우려고 하지 아니하고 신학을 이론으로 꾸미려고 하지 아니하기 때문에 그를 존경하는 것이다. 그가 받은 영감을 누가 부인하랴. 그의 엄숙한 신앙을 누가 거역하랴. 공의 얼굴은 창백하나 눈에는 밝은 빛이 비추이고 그의 외양은 초췌하나 영(靈)은 산 기운이 있다."

이렇게 하여 개천산 골짜기에 숨어 수도생활을 하던 이세종을 처음 세상에 알린 이도 정경옥 교수이고, 그에게 '성자' 칭호를 붙인 것도 정경옥 교수가 처음이다. 그의 철저한 극기 수도생활과 말씀 풀이를 이해하지 못한 주변 사람들이 '산중파'(山中派)라 부르며 '이단시'하던 이공을 '조선의 성자'로 소개한 정경옥 교수도 그 무렵 그의 진보적 신학을 이해하지 못한 보수파에서 자유주의 '신신학자'(新神學者)로 이단시 당하고 있었다. '이단'이 '이단'을 알아본 것일까? '진리'가 '진리'를 알아본 것일까? 이단과 진리의 판단 기준은 그 교리와 가르침에 있지 않고 그걸 고백하는 사람의 삶과 생활에 있으니 이공이나 정경옥 교수의 이후 삶을 보아 이들이 이단이 아닌 것은 분명하다(이덕주, 2008: 18). 이런 식으로 교수직을 버리고 낙향한 정경옥은 단순한 흙의 생활을 하면서 성경을 읽고, 이공을 만나 교제하면서 고갈되었던 '영적 우물'에 샘이 다시 솟기 시작했다. 한동안 잊고 살았던 감동과 감격이 회복되었다. 찬송을 하면 눈물이 났고 그분의 임재를 느끼며 기도를 하게 되었다. 낙향 1년 만인 1938년 봄, 평양의 감리교계통 광성고등보통학교에서 학생 부흥회를 인도해 달라는 부탁을 받았다. 그가 평양에 올라가 학생들에게 설교한 내용을 묶어 《그는 이렇게 살았다》는 책이 나왔는데 여기서 '그'는 물론 예수이다. 그는 한 주간 동안 학생들에게 설교한 것은 그저 '예수 이야기'였다. 말구유에 태어나실 때부터 부활 승천하시기까지 예수 이야기를 시간시간 전하면서 설교 마지막엔 "그는 이렇게 살았다. 나도 그렇게 살리라." 외쳤다. 정경옥 교수가 낙향해서 회복한 것은 예수였다. 성경의 예수였고 이공의 삶에 계시된 예수였다.

(2) 자발적 가난의 실천

이세종은 "예수님께서 우리를 위하여 가난하게 되심으로 우리를 부유케 하셨으니, 우리도 예수님을 위해 가난해져야 한다."라고 말했다. 한번은 제자 오복

희가 어떻게 살아야 하는지를 질문하자 이세종은 "얻어 먹어라."고 말했다. 그래서 오복희는 추운 겨울날 탁발을 행하였다. 이세종도 거의 거지같이 생활을 했다. 이세종의 탁발 강조는 도미니코의 탁발 강조와 프란치스꼬가 가난을 자신의 신부라고 말한 것과도 유사하다. 이세종도 가난을 이상적 삶으로 생각했다. 프란치스꼬의 가난의 정신을 여제자 글라라가 계승했다면, 이세종의 가난의 정신은 여제자 오복희가 계승했다고 할 수 있다. 이세종은 죽기 전 마지막 3년은 신사참배를 피해 화학산 한새골에서 지냈다. 3년간 산중 생활을 하는 동안 그는 전혀 세수도 목욕도 하지 않았다. 얼굴과 손에는 때가 너무 끼어서 까맣게 되었는데, 그래도 음식 먹을 때에 쓰는 손가락 끝만은 짐승 발톱마냥 하얗게 드러냈다. 이세종의 이런 금욕적인 모습은 니트리아의 수도사 이시도르와 유사하다. 그는 죽을 때까지 머리끈 외에는 좋은 내의를 입지 않았고, 목욕을 하지 않았으며, 고기도 먹지 않았다. 이세종이 임종하면서 남긴 유산은 바가지 세 개뿐이었다. 이세종은 평생 성경 외에는 어떤 책도 읽지 않았다. 그런 그가 오직 성경만 읽고 동방과 서방의 수도사들에게 나타났던 수덕적 요소가 나타났다는 것은 성경을 문자적으로 실천했던 동방과 서방의 수도사들처럼 이세종도 성경을 문자적으로 읽고 실천했기 때문으로 보인다(유은호, 2014: 17).

　　이세종이 제자 선택을 할 때도 동방의 수도사가 제자를 받을 때같이 절대적 순종을 요구했다. 박복만이 이세종의 제자가 되기 위해 찾아왔을 때 이세종은 자기가 먹던 밥을 먹으라고 밀어 놓으면서 자기가 먹던 숟가락을 새까맣게 때가 묻은 자기 버선 바닥에 닦아주면서 먹으라고 했다. 박복만은 본래 병원에서 일을 했던 사람이라 위생 관념이 강한 사람이었지만 그걸 받아먹고 제자가 되었다. 성 안토니는 제자가 되기 위해 찾아온 폴의 순종을 시험해 보기 위해 사흘 동안 문밖에 세워 두었지만 폴은 떠나지 않았다. 안토니는 다시 야자수 잎으로 15미터짜리 밧줄을 꼬도록 했다가 다시 풀고 꼬도록 했다. 그래도 폴은 불평하지 않고 낙심하지 않고 화를 내지도 않고 순종했다. 성 안토니는 그제야 폴의 순종을 보고 제자로 받아주었다. 제자의 자격으로 순종을 요구한다는 점에서 이세종의 제자 선택과 성 안토니의 제자 선택 방법에 유사점이 보인다(유은호, 2014: 16).

　　이세종은 40세에 예수를 믿고 얼마 안 있어 1923년에 그동안 모아 두었던

재산의 절반인 땅 약 3,000여 평을 전남노회에 기부했다.[15] 그리고 화순군 도암면 면사무소에도 논 두 마지기(약 400여 평)를 기부했다고 전해지고 있다. 나머지 재산은 직접 가난한 사람들에게 나눠주고 자신은 겨우 연명할 것만 남겨 두었다고 한다. 이세종은 이러한 기부 외에도 실제적으로 가난한 사람들을 찾아다니며 많은 구제를 했다. 이외에도 이세종이

출처: 이세종 기도터에서 이세종에 관해 이야기하는 고 한영우 장로(이현필의 제자), 이원희 장로(이세종의 제자 수레기 어머니의 아들), 그리고 필자(CGNTV의 '믿음의 흔적을 찾아 떠나는 <한국순례기>', 순결, 청빈, 순명의 삶을 살았던 우리나라 토착 수도신앙의 선구자 이세종편(2018.8.21.).

빚 문서를 불사른 것까지 하면 이세종의 기부 재산은 더 많았을 것으로 추정된다. 죽기 3년 전에 신사참배로 핍박하는 이들을 불쌍히 여기고 산속으로 떠나면서는 그나마 있던 집과 전답도 다 나눠 주었다. 이세종은 자발적 가난을 그대로 실천했다.

본인의 이름을 공(空)이라고 할 정도로 철저한 비움과 내려놓음과 무소유의 삶을 실천했다. 이세종 자신은 이공(李空)이 이공(李公)이 아니라, 아무것도 없는 빈껍질이라는 의미의 '이0'이라고 하였다(윤남하, 1992: 48). 공(空)의 뜻을 아는 것은 이세종의 삶의 정신과 실천의 뜻을 이해하는 키워드가 된다(송기득, 2018: 49). 영생을 추구하고자 하는 부자청년은 계명을 다 지켰는데도 딱 한 가지 부족한 것이 있었는데, 온전하고자 할진대 네 소유를 팔아 가난한 자들에게 주라는 (마19:21) 말씀에 넘어졌다. 이세종은 예수믿고 이 말씀을 그대로 실천하는 실천적 신앙인이었다. 머슴살이하면서 평생 애써 번 돈과 재산을 송두리째 내놓고 가난한 이웃들에게 다 나누어 준 것은 자기비움(空)의 행동실천이요, 무소유의 절정이다(송기득, 2018: 50). 나머지 재산은 직접 가난한 사람들에게 나눠주고 본인은 겨우 연명할 것만 남겨 두었다(김금남, 2007: 54).

15) 차종순 교수는 탈마지 선교사 기록을 토대로 1923년에 기증하였다고 고증하였는바, 행정절차를 거쳐 1930년에 전남노회 재산으로 등록되었다(심중식, 2019: 3). 유은호 교수의 논문(2014: 13)과 신명열의 '이공 성자와 여인들'에는 40세에 예수 믿은 후 17년 뒤인 1934년에 전남노회에 기부한 것으로 나온다.

"예수께서는 우리를 위해 가난하셨은즉 우리도 예수님을 위하여 가난해야 할 것이다."라고 말했다. 이세종이 자신의 재산을 자발적으로 포기하고 자발적 가난을 선택한 것은 이냐시오가 『영신수련』에서 말하는 세 번째 종류의 사람과 유사하다. 이 사람은 재물을 자신이 관리하여 사용하든지, 아니면 재물을 포기하든지 상관하지 않는다. 그는 오직 하나님이 원하시는 바를 따를 뿐이며, 하나님의 더 큰 영광을 드러내는 쪽을 선택할 뿐이다. 이 사람은 하나님을 더 잘 섬기고자 하는 갈망만이 재물을 사용하거나 포기하는 유일한 동기이다. 이세종은 수도사가 아니었음에도 일반적으로 수도사들에게 요구되었던 자발적 가난까지 실천했다(유은호, 2014: 13-15).

이제껏 물질의 욕망을 좇는 삶을 비우고, 앞으로는 하느님과 예수의 뜻을 따르는 사람으로서 '새로운 삶'을 살아야겠다는 결의를 보인 것이다. 이집트 사막 수도사를 대표하는 안토니 성인은 농부 출신으로 예수를 믿고 자신의 전재산을 가난한 사람들에게 나눠주고 이집트 사막에 들어가 수도생활을 하였다.

이세종은 아무런 기록을 남기지 않았고, 이세종의 성경 강해를 들은 사람들에게 어디서 들었냐고 물으면 개천산 바위 틈에서 들었다 하라고 할 정도로 철저하게 자기를 부인하고 하나님의 영광을 가릴까 매사를 삼가고 오직 하나님만 드러내고자 하였다. 그렇게 때문에 이세종의 믿음의 계기를 포함해서 정확한 자료가 없다.

(3) 오직 말씀으로의 신앙과 교회생활

이세종은 나이 30세에 한 동네 사는 열 네 살의 시골 처녀 문재임과 결혼했지만 10년이 넘게 자식이 없었다. 이세종은 무당의 말대로 개천산 기슭에 산당을 지어 놓고 아들을 얻기 위해 치성을 쏟았다. 그래도 아들이 없자 병들어 눕게 되었고, 무당마저 죽게 되었다. 이 일이 이세종 자신을 돌아보는 계기가 되었다. 그러던 중 40세쯤에 이세종은 성경을 구해 읽는 중에 예수를 믿고 회심하게 된다.[16] 그리고 주일이면 나주 방산교회에 출석해 예배를 드리고(차종순,

16) 회심의 계기에 대해서는 여러 견해가 있다. 정경옥에 의하면 이세종이 어느 날 마을에 내려 갔는데 어느 점쟁이 집 하녀가 별안간 미쳐서 소리를 지르며 "이런 짓을 하면 안 된다. 하나님을 믿어야 해."하고 뛰어 돌아다니는 것을 보았다고 한다. 이 행동이 이세종의 귀에는 깊은 뜻이 있게 들렸다. 그는 우연히 길에서 전도인을 만나 창세기와 시편과 잠언을 얻게 된다. 당시 한글도 몰랐던 이세종은 한글을 배워 성경을 읽으면서 예수를 믿게 되었다고 한

1998: 163), 화순 등광리에서 광주선교부 노라복 선교사에게서 세례를 받았다(엄두섭, 1987: 34).

이세종은 교회에서 체계적인 성경공부를 하거나 신학을 한 사람이 아니다. 그는 성경을 글자 그대로 읽고, 문자 그대로 믿은 사람이었다. 그는 성경 한 구절 읽고는 그대로 반드시 실천하려고 애썼다(엄두섭, 1993: 13). 정경옥에 의하면 이세종은 "성경을 연구하고 진리를 명상하는 동안 자기를 잊어버리고 시절이 바뀌는 것을 깨닫지 못하였다. 철을 따라 옷을 바꾸어 입고 때를 좇아 음식 먹는 것을 잊었다."라고 할 만큼 성경연구에 집중했다. 윤남하에 의하면 이세종은 어디를 가든지, 꼭 성경책을 옆구리에 끼고 다녔으며, 무엇을 묻던지 "성경 어디 몇 장, 몇 절을 읽으시오"라면서 성경으로 대답했으며, 말 한마디를 해도 성경이오 하루종일 이야기를 해도 성경의 테두리 안에서 말했다고 한다. 이세종의 어록에는 "파라 파라 깊이 파라! 옅이 파면 너 죽는다! 깊이 파고, 깊이 깨닫고, 깊이 믿으라! 어설프게 파면 의심 밖에 나는 것이 없다. 나무뿌리도 생명의 물줄기 찾아서 깊이 파고들어야 사는 것이다."라며 성경 말씀을 깊이 파라고 하였

..

다. 이세종은 그 후에 사도행전을 얻어다가 읽고 신약전서를 사가지고 읽은 후에 예수를 배우고 참 종교의 진수를 깨닫게 되었다고 한다(정경옥, 1937, 33-34). 이현필에 의하면 이세종이 이웃집에 놀러 갔다가 우연히 붉은 거죽의 한글로 된 책을 보았다. "무슨 책이냐."고 물으니 하나님을 찬송하는 책이라 했다. 첫눈에 마음에 들어 빌려다 읽었다. 얼마 후 "또 다른 책은 없는가?" 묻자 그들은 구약을 빌려주었다고 한다(이현필, "우리의 거울," 10). 엄두섭에 의하면 부지런히 일해 돈을 많이 번 이세종은 자식이 없자 무당의 말을 듣고 아들을 낳기 위해 명당자리에 산당을 짓게 된다. 이세종은 산당을 짓는 목수가 가끔 찬송가를 부르는 소리를 곁에서 들었고, 그 목수에게서 처음으로 신약성경을 빌려 보았다고 한다(엄두섭, 1987: 31-33). 윤남하에 의하면 이세종이 전도지를 하나 얻었는데 그 뒤에 예수교를 더 자세히 알려면 성경을 읽으라는 문구를 보고 광주에 가는 사람에게 부탁하여 성경을 한권 사오게 했다는 것이다(윤남하, 1992: 51-52). 차종순에 의하면 이세종이 산당에서 신의 현시를 받고 전라북도 김제 만경에 가서 어느 집앞을 지나는데, 찬송소리가 들려서 찾아 들어갔더니 예수 믿는 집이었다. 그 집에서 구약성경을 빌려서 레위기를 읽어보고는 그대로 열두 상을 차려 놓고 제사를 드리다가 그 후에 어느 교인에게 신약성경을 빌려 보고는 그 행위를 시정했다는 설도 있다. 또 다른 설은 이웃에 나주읍에서 이사 온 가정이 있었는데, 그들은 전에 예수를 믿다가 그만 둔 사람들로서 그들이 쓰지 않던 구약성경을 빌려보았다는 설도 있다. 광주 선교부 소속으로 화순군과 남평과 능주를 담당했던 녹스(Robert Knox: 노라복(魯羅福)선교사에게 성경을 빌렸다는 설도 있다(차종순, 2010: 34. 김인수에 의하면 우연히 친척 집에서 성경을 접하여 읽게 되었다고 한다(김인수, 2000: 220). 김보순에 의하면 이세종이 어느날 성령에 이끌려 전라북도까지 갔다가 거기서 잠언을 구해서 왔다는 설도 있다. 이세종은 구한 구체적인 책은 창세기, 시편, 잠언, 레위기, 사도행전 등이다. 이 가운데 잠언은 두 번 언급된 것을 볼 때 잠언이 이세종에게 가장 큰 영향을 주었을 가능성이 높다.

다. 이세종은 성경을 거의 통달할 정도였다. 낮이면 종일 성경을 읽고, 밤에는 암송을 했다. 성경 요절을 밤을 세워가며 암송하고 요지를 표해 놓았다. 그리고 아침이 되면, 또 필기하고 읽고 하기를 해 넘어가기까지 계속했다(유은호, 2014: 20-21). 철두철미 말씀 중심의 삶이었다.

정경옥에 의하면 이세종은 "때를 따라 교회 예배에 참석한다. 주일이 되면 혹 교회의 집회에 참석하기도 하고 혹은 전도나 구제하러 나가기도 하고 혹은 혼자 산에 올라 명상하기도 한다."고 했다. 이세종은 사경회가 있을 때는 광주교회에 갔으며, 자주 나주 다도면에 있는 방산교회에 나갔다. 그 곳에서 제자

출처: 이세종 기도처가 있는 화순군 도암면 등광리(CGNTV)

이현필을 만나기도 했다. 이세종은 광주 중앙교회 최흥종의 소개로 저녁 예배 강사로 가기도 했다(엄두섭, 1987: 112-13). 이세종은 주로 자신이 세우다시피 한 동산교회에 다녔다. 엄두섭에 의하면 이세종은 이 동산교회에서 3년이나 설교를 했다고 한다(엄두섭, 1987: 115). 또한 이세종은 등광리의 자신의 산당에서 주로 가정예배 형식의 예배를 드렸다. 당시 등광리에는 교회가 없었기 때문에 자신의 산당에서 홀로 혹은 제자들과 함께 가정예배 형식의 예배를 드렸다.

(4) 수덕적, 금욕적 영성

이세종에게 동방의 초기 이집트 사막의 수도사들 같은 금욕적인 영성이 나타난다. 이세종은 예수님도 고운 옷을 안 입으셨다고 말하면서 평소에 홑바지 저고리로 지냈으며, 더운 때나 추운 때나 같은 옷을 입었고, 언제나 걸인과 같이 떨어진 베옷을 기워 입고 구멍 뚫린 모자를 쓰고 다녔다. 옷만 다른 사람보다 좋게 입어도 마음이 교만해져서 다른 사람을 낮추어보게 된다고 일부러 낡은 검정색 무명옷만 입고 다녔다. 이세종이 한번은 어느 교회에서 설교를 부탁받아 갔는데, 세상에서 보기 드문 우스운 모자를 쓰고 거지 옷을 입고 갔기 때문에, 사람들은 그의 설교보다도 그 꼴이 신기해서 거지가 설교를 한다고 모여 들기도 했다.

이세종은 예수를 믿고 하루 한 끼만 식사했으며, 육식도 금했다. 성 안토니도 수도를 시작한 후에 주로 해 진 후에 하루에 한 끼, 이틀에 한번 혹은 나흘에 한번 음식을 먹었다. 성 안토니의 영향을 받은 이집트 동방의 수도사들은 수도를 하면서 주로 하루에 한 끼를 먹고, 육식을 금했다. 이세종의 생활유형이 이들과 유사하다. 이세종은 음식 먹을 때는 상에 차려 먹지 않고 맨 땅에 그냥 놓고 먹었다. 혹시 누가 밥상을 차려와도 마음이 높아진다고 싫어하고, 자기는 죄인이라면서 맨 땅에 그냥 놓고 먹었다. 이세종은 생선도 먹지 않았으며, 남의 집에서 가져온 명절 음식도 먹지 않았다. 그의 주식은 보통 사람들은 역겨워서 도저히 먹기 어려운 쑥 범벅이었다. 이세종은 자신의 설교에서 "인간은 식욕이 폐하면 자연히 색욕이 폐한다."고 말했다. 이런 사상은 요한 클리마쿠스에게도 나타난다. 그는 "배불리 먹은 배는 간음을 일으키지만 억제하는 위는 순결로 인도한다."고 말했다. 이세종이 음식을 절제한 것은 정욕을 이기고 성결하여 궁극적으로는 순결을 통해 성경의 진리 안으로 깊이 들어가기 위해서였다(유은호, 2014: 15).

(5) 순결의 삶

이세종은 마치 수도사들처럼 결혼하지 않는 것이 좋다고 생각했다. 이세종은 "바울선생은 시집가는 것이 죄는 아니나 안 가는 것이 더 복되다고 말씀하셨다. 과부가 시집가는 것이 좋으나 홀로 사는 것이 더 좋다고 하셨다(고전7:8). 예수 믿는 것이 더 좋은 일 하는 것이다. 더 좋은 복을 구하는 것이다."라고 말했다. 물론 이세종은 결혼을 죄로 보지는 않았다. 자식을 낳는 것도 죄로 보지 않았다. 그러나 이세종은 회심한 뒤에 순결하게 살기 위해 부부는 남매처럼 지내야 한다면서 동거하지 않고 다른 방에 거처했다. 부인이 잠든 사이에 몰래 들어오면 어느새 알고 내쫓았다. 이세종이 세상을 떠날 무렵, 얼마 동안 아내는 남편 시중을 들려고 한 방에 있었지만, 그것도 밤에 쉴 때는 중간에 칸을 막고 이웃 방에 거처했다. 이같이 이세종이 예수를 믿고 부인과 부부관계를 단절한 해혼 (解婚) 사상은 이집트의 동방 사막 교부들에게서도 나타난다. 니트리아의 아모운은 삼촌이 억지로 결혼을 시켜서 했지만 수도를 하면서 18년 동안 부부가 한 집에 살면서 부부관계를 갖지 않는 해혼 생활을 했다. 그 후에 니트리아 산속으로 가서 그곳에 수실 두 개를 짓고 22년 동안 각자 살다가 세상을 떠났다. 아모운은 매년 두 번 정도 부인을 만났다. 이집트의 수도사 유키리투스와 그의 아내

메리는 결혼하여 한 집에 살았지만 부부관계를 하지 않고 살았다. 그들은 주위에 해혼 사실을 숨기고 살았다. 아모운 부부는 처음 18년은 같이 살면서 해혼을하였고, 나머지 22년은 따로 떨어져 해혼 생활을 했다. 유키리투스 부부는 처음부터 같이 살면서 해혼 생활을 했다. 이들 수도사들의 해혼의 특징은 다른 사람들이 알지 못하게 해혼을 비밀로 하고 살았다는 점이다. 다른 제자들에게 강요하지도 않았다(유은호, 2014: 15 – 16). 선악과를 따먹지 말라는 것을 본인의 삶에적용할 때 순결의 생활이 곧 거룩한 삶이라고 느꼈다면 결혼하지 않고 독신의길을 결심할 수 있다. 생육하고 번성하라는 말씀(창9:7)도 있으나, 하나님 나라를위하여 스스로 고자된 자도 있다(마19:12). 모든 사람에게 순결사상을 강제로 도그마화하는 것은 폭력이다. 이현필의 제자인 고 정인세 동광원 원장은 성생활하는 것은 죄가 아니라고 공식화하였다. 수도공동체에서 사제로 헌신한 사람은 누구나 순결생활을 하도록 되어 있다. 수도자가 되기 전에 생활이 어떠하였든 수도자의 길로 나선 다음에는 성생활을 금하는 것은 불교나 카톨릭 수도원이나 마찬가지다.

(6) 생태적 감수성과 생태적 영성

이세종에게 자연을 사랑하며, 보존하는 생태적 영성이 나타난다. 이세종은평소에 우거진 산천을 바라보며 한량없이 기뻐했다. "만물들아, 하나님의 은혜를 찬양하자!"라며 큰 소리로 찬양했다. 이세종은 하나님의 은혜가 풀잎 가운데도 계시며 예수님이 주인이시라고 가르쳤다. "우거진 풀포기를 보고 기뻐하였다. 인간들의 욕심으로는 너를 몇 번이나 찍었으련만 하나님의 자비가 너를 막아주셨으니 너도 조물주의 은혜를 감사하라 하였다. 우거진 산천을 바라보면서한량없이 기뻐하였다"(김금남, 2007:21). "산에를 가도 하나님의 은혜뿐이다. 은혜가 가득하다. 우거진 풀을 봐도 알 수 있다. 세상 법이 아니면 세상 악마들이 너를 몇 번이나 욕심내어 살해했으련만 은혜의 시대라. 하나님의 명령으로 법이너를 보호하였으니 너도 하나님의 은혜에 감사하라"(김금남, 2007: 22)하면서 풀을 쓰다듬었다. 그는 칡넝쿨이 가는 길을 막아도 밟지 않았고 일일이 치우며 다녔다. 길가에 잡초도 안전한 곳에 옮겨 심었다. 쓰러진 풀들은 걷어 세워 주었다. 산길을 가로질러 뻗어간 칡넝쿨이 지나 다니는 사람의 발에 밟혀 줄기와 마디가 다 터지고 우윳빛 진액이 피같이 흘러내리는 것을 볼 때는 가던 길을 멈추

고 그 앞에 털썩 주저앉아서, "아이쿠, 뉘게 짓밟혀 이렇게 물이 뚝뚝 흐르는 구나."하고 울상이 되어 어찌 할 줄 몰라 했다. 때로 자신의 발에 새싹이 꺾여 지면, "비켜 가지, 이 귀한 목을 깨뜨렸구나!"하고 안타까워했다. 때로 자기 발밑에 개미 한 마리라도 밟혀 버둥거리는 것을 보면 "하나님 앞에서 하는 행위를 보아서는 내가 너에게 깨물려 죽어야 마땅한 놈인데 네가 내 발에 밟혀 죽다니."하면서 울었다.

이세종은 이나 빈대도 죽이지 않았다. 이세종은 하나님의 피조물을 보존하는 차원에서 자연 사랑과 생태적 영성의 관점에서 자연을 아끼고 사랑했다. 어느 날엔 부엌에서 풍덩하는 소리가 났다. 구정물을 담아 둔 통속에서 무엇이 텀벙텀벙 헤엄치는 소리가 들렸다. 나가보니 구정물 통 속에 쥐가 빠져 나오지 못하고 있었다. 이세종은 부엌 구석에서 막대기를 주어다가 쥐가 기어오르도록 다리를 놓아 주었다. 그리고는 빨리 도망치지 못하는 쥐에게 먹을 것을 주었다. 이세종은 모든 동물의 생명을 사랑하는 것은 동물을 해방시키는 것이라고 했다. 이도 잡아서 죽이지 말고 버리라고 했다. 파리도 죽이지 않고 두 손으로 휘휘 저으면서 밖으로 내쫓기만 했다. 어느 날 부엌에 나가보니 독사가 있었다. 이세종은 독사를 때려잡지 않고 막대기를 들고 조심스럽게 몰아내 산으로 가게 했다. 그러면서 쫓겨 가는 독사를 보고, "다른 사람이 보았으면 큰일 날 뻔했다. 앞으로는 조심해서 네 몸을 간직해라."하며 사람에게 말하듯 했다. 어느 해 가물어 논에 물이 마를 때, 이세종이 길을 가다가 웅덩이를 보니 그 속에는 송사리, 미꾸라지, 올챙이들이 한데 어울려 죽어가며 파득거리고 있었다. 이세종은 입고 가던 옷에다 그것들을 주워 담아 냇가로 가서 물에 풀어 주었다. 말라 죽은 올챙이도 주워 담으면서 "이것들이 이렇게 물 없이 죽듯이, 인간들도 그렇게 되는 시기가 올지 모른다."고 했다(유은호, 2014: 18). 이세종은 예민한 생태적 감수성으로 풀잎, 우거진 숲, 선천을 바라보며 하나님의 은혜를 더욱 깊이 깨닫는 생태적 시인이다(최광선, 2014: 41). 이세종이 세상을 떠나면서 부인에게 유언하기를, "언덕으로 벗 삼고, 천기로 집 삼고, 만물로 밥 삼으라."고 했다. 자연으로 돌아가 대자연을 떠나지 말라고 당부했다.

프란치스꼬는 그의 유명한 '태양의 노래'에서 모든 피조물들을 하나님을 찬양하는 자리로 초대하고 있다. 태양, 달, 별, 바람, 물, 불, 땅 등을 불러 주님을 찬양하도록 초대하고 있다. 프란치스꼬는 모든 피조물을 형제자매라고 부르면서

우주 전체가 한 형제애 안에서 가족을 이루어 하나님을 찬양하도록 했다. 이세종 역시 프란치스꼬와 같이 자연을 사랑하며, 보존하는 생태적 영성을 가지고 있다.

3) 한국의 프란치스코, 맨발의 성자 이현필

　　말씀 따라 단순하게 살던 이세종은 해방 직전 신사참배를 피해 화학산 골짜기 각수바위 아래에 들어가 수도생활을 하다 세상을 떠났다. 이세종은 화학산에서 숨을 거두기 직전, 슬퍼하는 제자들에게 "뒤에 나 같은 사람 하나가 나올 것이요." 하였는데 그가 바로 이현필(1913~1964)이었다. 이세종이 살았던 화순군 도암면에서 태어난 이현필이 이세종을 처음 만난 것은 18세 때였으나 이후 10년간, "마음보다 육신의 끌림을 좇아" 광주에 나가 전도사 생활도 하고 결혼도 하였으나 "파라, 파라, 깊이 파라. 옅이 파면 너 죽는다", "같이 살기로 했으면 남매처럼 사시오." 하셨던 스승의 말씀에 끌려 결국 결혼 3년 만에 '출가'하여 독수도에 들어갔고 그도 스승처럼 '말씀의 사람'이 되었다. 이공에게 말씀공부를 하던 제자들, 예를 들어 이상복과 김광석, 수레기어머니 같은 이들이 이현필의 도반(道伴) 겸 제자가 되어 말씀 생활을 하기 시작했다. 그리고 이현필은 해방 직전부터 광주와 남원, 화순, 진도를 오가며 말씀을 가르쳤는데 특히 서리내 골짜기에서 실시한 말씀 공부와 수련은 웬만한 인내심을 가지고는 배겨낼 수 없을 정도로 혹독하고 철저하였다(이덕주, 2008: 16-18).

　　그는 보통학교(천태공립보통학교, 현재 천태초등학교) 학력이 전부이고[17] 교회 직분자도 아니며 평신도일 뿐이다. 그럼에도 그를 존경하고 따르던 사람들은 그를 '성자'라고 부르기를 주저하지 않았다. 그는 한 번도 스스로 성자라고 한 적도 없고, '성자의 서품'을 받은 적도 없다. 왜 그를 '맨발의 성자'(Saint of Barefoot)라고 부를까?[18]

......................................

17) 엄두섭은 열 살이 되기까지 4년간 다녔다고 하여 1919년 4월 입학하여 1923년 3월에 졸업한 것으로(엄두섭, 1992: 16), 윤남하는 13세 때 영산포로 나왔다고 하여 1922년 4월 입학하여 1926년 3월 졸업의 취지로 말하였다(윤남하, 1983: 189). 차종순(2010: 356)과 귀일원 60년사(2010: 15)는 1921년 입학 12세인 1925년 3월 졸업으로 추정하고 있다. 서재룡은 천태초등학교 문의자료를 토대로 12세인 1925년 4월 입학 16세인 1929년 3월 졸업한 것으로 정리하였다(서재룡, 2011: 225).

절대 청빈과 절대 순종, 절대 순결을 몸으로 실천하는 이현필의 주변에 그처럼 '예수 삶'을 살려는 사람들이 모여들었다. 김준호와 오북환, 김금남, 김춘일, 김은연 처럼 출가하여 공동체에 합류한 이들도 있지만 기성교회나 기독교 단체에 몸담고 있으면서 이현필의 가르침에 동감하여 협력하는 이들도 늘어났다. 광주YMCA 총무를 역임했고 수피아여고 교감이었던 정인세 선생을 비롯하여 오방정(五防亭)의 최흥종 목사와 독신전도단의 강순명 목사, 백영흠 목사, 그리고 다석 유영모 선생과 김준 선생, 원경선 선생 같은 분들이었다. 이렇게 시작된 '말씀과 수도 공동체' 소문은 사방으로 퍼져나갔다. 그 소문은 해방직후 서울 기독교청년회 총무 일을 하던 현동완(玄東完) 선생의 귀에도 들렸다. 평소 '성인사적'(聖人史蹟)에 관심이 많아 외국의 성인 사적지를 여러 차례 방문하였던 그는 "전라도 화순 땅에 성자가 있다"는 소문을 듣고 내려와 이세종에 관한 이야기를 듣게 되었고 이세종의 제자들이 말씀과 수도 생활을 하고 있는 모습을 보고 그동안 모아두었던 '십일조'를 내려보내 수련 장소를 겸한 예배당을 짓도록 도와주었다. 그렇게 해서 봉선동 밤나무골에 집 한 채가 생겼고, 지리산 남원 서리내에서 수도생활을 하던 이현필의 제자들이 광주로 나오게 된다. 그 무렵 정인세 선생이 직장과 가정생활을 정리하고 공동체에 합류하였다.

그 무렵, 1948년 10월 여순반란사건이 일어났다. 이후 1년 넘게 지리산과 광주 일대는 전쟁터와 다를 바 없었고 부모를 잃은 고아들이 광주 시내로 몰려들었다. 그리고 '마음 착한' 언니, 오빠들이 있는 봉선동 골짜기로 찾아 들어오는 고아들이 늘어났다. 그러다보니 수도하던 제자들이 고아들을 돌보는데 그 수가 점점 늘어나 수도원인지 고아원인지 구분할 수 없게 되었다. 고아들을 계속 돌보자니 수도생활에 전념할 수 없었고, 그렇다고 오갈 데 없는 고아들을 내쫓을 수도 없었다. 그래서 정인세를 비롯한 제자들은 이현필 선생에게 가르침을 구했다. 그때 이현필은 화학산에서 '묵언' 기도를 하고 있었는데 성경 말씀 한 구절을 답으로 적어 보냈다. "하나님 아버지 앞에 정결하고 흠이 없는 경건은 고아와 과부를 그 환란 중에 돌보고 또 자기를 지켜 세속에 물들지 아니하는 그것이니라"(약 1:27). 이 말씀은 초대교회 이후 기독교 역사에 끊임없이 나타난 수도공

18) 한국 영성신학의 태두 고 엄두섭 목사는 이현필 전기의 제목을 '맨발의 성자'로 표현하였다. 장로회 신학대학 김인수 교수는 호남지역의 이세종, 이현필, 강순명을 '야사(野史)의 성인'이라고 표현하였다(김인수, 2000: 219−241).

동체의 원리가 되는 말씀이었다. 흠 없이 정결한 경건을 하나님께 바치는 것이 신자의 근본도리라면 그것은 두 가지로 해결되는데, 첫째는 고아와 과부를 환란 중에 돌아보는 것이고 둘째는 자기를 지켜 세속에 물들지 않는 것이다. 즉 사랑의 실천으로서 구제사업과 영적 순결을 지키기 위한 경건 훈련이다. 수도생활과 구제활동이 사람의 양손처럼, 동전의 양면처럼 함께 있어야 한다는 말이다. 서구 기독교 전통에서 수도원 옆에 고아원이나 병원이 있었던 이유와 같다. 결국 이 말씀에 의거해 정인세 선생은 고아원 경영을 맡기로 했고 그렇게 해서 황금동 적산 가옥에 동광원(東光園)이란 간판을 걸고 고아들을 받아들이기 시작했다. 이현필 선생의 제자들이 고아들을 돌보았다. 철저한 말씀 공부로 사랑이 충만했던 수도자들은 주님 섬기듯 고아들을 돌보았다. 고아들이 늘어날 것은 당연했고 전쟁이 끝나자 그 수는 기하급수적으로 늘어났다. 고아원을 지산동으로 옮겼으나 계속 늘어나는 고아들을 수용하기엔 시설이나 보육 능력에 한계가 있었다. 결국 1954년 전남도청의 결정에 의해 동광원은 문을 닫을 수밖에 없었고 고아들은 시설 좋은 전국 고아원으로 분산 수용되었다. 그러나 얼마 후 흩어졌던 고아들이 그곳 고아원을 탈출하여 광주로 돌아왔다. 시설보다 사랑이 그리워 찾아온 아이들이었다. 밤나무골에서 수도생활을 하고 있던 이현필 선생의 제자들은 그렇게 찾아온 아이들과 다시 생활하기 시작했다. 자연스럽게 고아원이 재개된 것이다.

부활된 고아원에 '귀일원'(歸一園)이란 새 이름이 붙여졌다. 사실 귀일원이란 이름은 이현필 선생이 화학산에서 '묵언 수도'하던 중 '하늘로부터 받은' 새로운 신앙운동의 좌표였다. '십시일반'(十匙一飯)이라고, 여러 사람이 한 숟가락씩 모아 가난한 사람 한 끼 식사를 마련해 주는 사랑 실천운동이었다. 그렇게 해서 귀일원은 오갈 데 없는 가난하고 병든 이들을 섬기며 돌보는 사랑 실천의 훈련장이 되었다. 그리고 귀일원이란 이름의 등장과 함께 동광원에는 새로운 의미가 부여되었다. 동광원이란 간판을 내건 건물은 없지만 그것은 이현필 선생과 그의 가르침을 따르는 말씀과 수도공동체를 지칭하는 것으로 알려지게 되었다. 이후 이현필 선생은 전라도 광주와 화순, 남원, 진도, 그리고 경기도 능곡과 고양 계명산에 수도공동체를 만들고 청빈과 순결, 순명의 삶을 살도록 지도하였다. 이런 각 곳의 수도공동체들을 통괄하여 동광원이라 한다. 그리고 동광원에서 훈련받은 제자들을 귀일원에 보내 고아와 환자들을 돌보게 했다.

이현필이 도반 수레기 어머니와 제자 김금남과 함께 한 겨울 남원을 출발하여 곡성을 거쳐 광주로 추운 겨울 눈보라 속에 맨발로 가면서 하루종일 먹지도 못하고 밥 얻으려고 가는 집마다 거절당하는 모습을 묘사하면서, 프란치스코와 제자가 추운 겨울에 맨발 벗고 떨면서 탁발 다니던 모습 그대로다면서 어김없는 프란치스코라고 하였다.[19)]

(1) 성장 과정과 회심

이현필은 1913년 2월 3일 도암면 용하리에서 태어났다. 농부인 이승로와 김오산의 유복한 집안 2남 1녀 중 둘째 아들로 태어났으며, '막둥이', '싹뿌리'로 불렸다(김금남, 2007: 52). 막내 아들이기도 하고, 몸집이 왜소하여 어린 뿌리, 싹뿌리라 부른 듯하다. 보통학교 졸업을 앞두고 아버지가 가출하고, 얼마 후 부동산 담보로 돈을 빌려 보성에서 사업을 했으나 실패하였다는 소식이 들려왔다. 아버지의 갑작스런 사업실패로 가세가 기울고 살던 집도 남에게 넘어가 셋방살이를 하였다(서재룡, 2012: 119). 그는 진학을 포기하고 독학으로 공부하면서 '어머니의 소원인 옛집을 사드려야겠다'는 결심을 하고, 몇 십리 떨어진 나주 영산포에 가서 닭을 사고파는 닭장사 노점상을 하였다(엄두섭, 1992: 15-18). 일본 무교회주의자 우찌무라 간조의 가르침을 받았던 스기나미(管波) 선생[20)]은 관파교회를 설립하고 자비량 사역을 하면서 그리스도의 사랑으로 구제하고 전도도 열심히 하였는데, 스기나미의 전도로 복음을 전해듣고 함께 사역하던 곽신천 여전도사의 돌봄으로 신앙을 갖게 되었고 유년주일학교 교사로 섬기기 시작하였다. 이현필은 18세경에 예수를 영접하였다고 고백하였다.

19) 우리가 지금 뽀르시운꼴라로 가는데 비에 젖어 추위에 떨며 흙탕물에 더럽혀져 굶주리며 기진맥진해서 수도원에 이르러 문을 두드릴 때 문지기가 나와서 화를 내며 "누구야! 너희들은 도둑놈이지! 썩 가버려!"하면서 문을 열어주지 않아서 우리는 눈보라치는 차디찬 길가에 서서 추위와 배고픔을 참으려 밤중까지 이런 무정한 대우를 달게 받고 그래도 노여워 하지 않을 때 '레오여 잘 들어두라. 이것이야말로 완전한 기쁨인 것이다'라고 프란치스코가 말했다. 이현필은 어쩌면 모든 면에서 성 프란치스코를 많이 닮았는지 모르겠다(엄두섭, 1986: 72).

20) 이현필이 관파 교회에서 충격을 받았다. 첫째, 관파(스기나미)처럼 학문과 지적 수준이 높은 사람도 종교를 갖는 점이었다. 관파가 따르던 내촌감삼은 성경을 원어로 공부하며 깊은 지식으로 예수 복음을 이해하고 그 복음으로 나라와 인류를 구원하자는 것이었다. 둘째, 관파가 교회를 운영하면서 돈벌이를 목적으로 하지 않고, 자신은 대서방을 운영하면서 거기서 번 돈으로 교회를 운영하였다.

"다행히 18세경부터 주님을 알기 시작했습니다. 주님의 기이하신 섭리는 제 위에서 운행하셨습니다. 사음(邪淫) 죄에서 건짐 받은 일만 해도 저에게는 천하를 얻은 것보다도 더 크고 좋았습니다(엄두섭, 1993: 189 – 190).

1년 후 나주 방산교회21)를 출석한 것으로 보이며, 거기서 이세종을 만나게 된다. 도암의 숨은 성자 이세종을 알게 되고 그의 움막에서 진리를 배우고 깨닫는 시간을 갖게 된다. 이세종의 기도생활과 성서해석에 대한 소문이 퍼져 수많은 사람들이 이세종 주변에 모여 자연스럽게 '성서연구모임'이 열렸다. 여기에서 이현필은 다방면의 사람들을 만나게 되는데, 특히 광주 YMCA 창립자이며 한센병자의 아버지라 불리는 광주 최초 목사인 최흥종 목사, '독신전도단' 운동가이고 걸인의 아버지인 한국 기독교 호남지역 초기지도자인 강순명 목사, 그리고 최흥종과 함께 광주 YMCA를 이끌었고 강순명목사가 이끌던 독신전도단 활동도 하고 훗날 5·18 광주민중항쟁의 지도자였던 백영흠 목사를 만나게 된다.

이현필은 1932년 에비슨(G.W.Avison) 선교사가 세운 광주농업실습학교22)에 입학해서 서양학문과 최신 농업기술을 배웠다.23) 계속 광주에 머물면서 당시 20대 초반의 젊은 나이였지만 뛰어난 성경지식을 인정받아 서서평 선교사(Elizabeth Johanna Shepping, 세핑)가 지도하던 확장형 주일학교 사역과 성경학교인 이일학교에서 서서평 선교사를 도와서 성경을 가르치는 사역을 감당하였다. 스승 강순명이 목회자가 되기 위해 감리교 협성신학교에 입학하면서, 서서평의 추천으로 이현필은 1934년(21살)부터 1936년(23살)까지 신안동 재매교회(신안교회)에서 전도사로 사역을 하였다(엄두섭, 1992: 22). 재매교회에서 성경 중심의 신앙을 가르쳤으며, 교인들은 말씀대로 살아가는 이현필의 모습에 큰 감화를 받은 백춘성은 일생동안 이현필과 동광원을 도왔는바,24) 백춘성은 여순사건과 한국전쟁

21) 미국 남장로교회 선교사 오웬과 그의 조사 배경수에 의해 1906년에 설립되었다.

22) 에비슨 농장에 있는 창고를 개조하여 강의실과 숙소를 만들어 20여 명의 청년들을 모아 독신전도단과 같은 방법으로 농촌지도자로 훈련하였다. 여기에 문남칠, 이준묵(기장 증경총회장), 고영로, 김석진, 이현필, 서화식, 박을룡, 이정옥, 문학영, 이남철, 최요섭, 성왕기, 이성일, 정봉은, 김영환, 조선구, 차남진(전 총신대 교수), 박철웅(전 조선대 총장), 백용기, 윤남하(기장 원로목사) 등이 있었다(엄두섭, 1993: 21; 윤남하, 1983: 112).

23) 에비슨 농장학교 학생들은 함께 공동체생활을 하면서 낮에는 에비슨 농장에서 노동을 하고, 밤에는 에비슨에게 농사교육 강의를 들었으며, 강순명에게 성서를 체계적으로 배웠다. 강순명은 광주 YMCA 농촌사업협동조합 총무였던 에비슨의 서기였다.

여파로 거리에 고아들이 넘쳐날 때 전 재산을 동광원에 기부하여 이현필의 고
아원 운동을 협조할 정도로 평생 후원자로 살았다(귀일원 60년사 편찬위원회,
2010: 13 – 14).

이현필은 1936년에 서울로 상경, 서울 YMCA가 운영하는 야간 영어학교에
다니며, 서양학문과 영어를 익힌다. 그러면서 평생지기라고 할 수 있는 서울
YMCA 현동완 총무와 원경선 선생을 만나 교제를 한다. 현총무는 독립운동가이
자 정치가였던 월남 이상재 선생의 제자였고 함석헌 선생과 함께 동문수학한 사
이로서, 1918년 젊은 시절부터 YMCA 간사로서 사역해서 거의 반세기 동안 오
로지 YMCA 단체사역만을 해왔고, 나중 우리나라 전쟁고아의 아버지로 불리웠
다. 이승만 대통령이 여러 번 장관 제의를 했지만 이를 거절하고 평생 야인으로
남아서 전쟁고아와 부녀자와 윤락여성의 재활을 도운 존경받는 교육자였다.

현총무는 이현필 선생의 평생에 걸친 가장 강력한 후원자와 동역자였다. 이
기간 함께 교제했던 원경선 선생은 우리나라 유기농의 아버지로 불리고, 오늘날
풀무원회사의 설립자로서, 1961년부터 2006년까지는 45년동안 경남 거창고등학
교 이사장직을 담당하였다.[25] 서울에 있는 동안 이현필은 현동완, 원경선과 깊
은 교제를 하면서, 시대와 나라의 현안에 대해 함께 기도하고 평생 동역자로서
깊은 교제를 나누었다. 이현필은 서울 YMCA 영어학교를 다니면서, 김현봉 목
사가 시무하는 아현동 교회에 출석하였다. 아현교회[26]를 다니면서 김현봉에게

24) 1934년부터는 2년 동안 오늘날 광주 신안교회에서 담임 전도사 사역 감당한바, 신안교회는
서서평 선교사가 운영하였던 확장형 주일학교 사역이 계기가 되어 세운 교회이다. 광주 제
일교회 김창호 집사가 서서평 선교사의 재정 후원을 받아 전도인으로 파송받아 설립된 교
회가 신안교회이다. 김창호 집사 후임으로 신안교회에서 이현필이 담임 전도사 사역을 감당
한 것이다. 신안교회 초대 장로가 된 백춘성 장로를 만나게 되고, 이후로 일생동안 백장로
가 이현필 선생을 후원하였으며, 백장로의 자녀분들은 지금까지도 대를 이어 사회복지시설
인 귀일원을 후원하고 있다.

25) 거창고등학교는 민주적 교육방식으로 유명하며, 박정희, 전두환, 노태후 독재정권 때 교육정
책 때문에 교육당국과 여러 번 마찰을 겪었다. 거창고는 3번 폐교위기에 몰렸을 때 그때마
다 원경선 교장은 타협하느니 차라리 학교 문을 닫겠다면서, 인격적으로 바른 교육을 고집
했고 끝까지 성경적이고 민주적인 열린 교육을 지향한 유명한 교육자이다.

26) 아현교회는 1960년대 초까지 서울에서 영락교회와 함께 가장 많은 신자들이 모였다. 그러나
천막예배당이고, 신자들이 늘면 천막을 기워 늘리고 그곳에 기둥을 세웠기 때문에 기둥교회
또는 누더기교회라는 별칭이 있다. 교회간판, 종각, 십자가, 강대상, 의자, 찬양대, 악기, 장
로, 집사 등이 없다. 남자들은 삭발하고, 여자들은 파마와 화장을 금했으며, 하얀 저고리에
검정치마를 입었다. 결혼식 축하객은 20명 정도로 제한하였고, 장례식은 24시간이 지난 후

서 검소한 옷차림, 삭발, 형식을 무시하는 점 등을 배웠으며, 그곳에서 유년부 교사로 봉사하였다(서재룡, 2011: 231-232). 김현봉은 머리를 밀었다 하여 중목회 자, 먹물을 들인 바지저고리에 고무신을 신고 다닌다 하여 거지목회자로 알려진 기인이며, 그는 노동하여 얻은 소득으로 어려운 교인들을 구제하였다(조현, 2010b: 184-189). 이현필은 아현교회의 목회철학을 동광원 운영과 생활규칙에 많이 참조한 것으로 보인다. 청빈한 생활과 자립정신, 무릎 꿇고 예배드리는 모습, 남자들의 삭발, 여성들의 검정치마 흰저고리 등이 그렇다.

이렇게 하나님이 주신 만남의 축복이 참으로 크다. 성도에게 하나님이 주신 가장 큰 축복은 만남의 축복이다. 말씀에 순종하며 하나님을 기쁘시게 하는 일에 뛰어들고 나아갈 때, 어쩌면 그것은 이 시대와 역행하며 홀로 고군분투하는 외로운 삶인 것 같지만, 나중에 돌아보면 절대로 그렇지 않고, 오히려 함께 하나님께 순종하며 나가는 훌륭한 동역자를 만나게 하시고 서로 교제하며 동역하는 만남의 축복을 누리게 하신다. 무엇보다도 최고의 축복은 예수 그리스도와의 만남이고, 그 다음이 배우자와의 만남 결혼이다.

이현필은 강순명 목사의 소개와 권유로 당시 광주 명문가 집안의 황홍윤 사모를 만난다. 황홍윤은 전술한 바와 같이 당시 백영흠 목사의 처제이다. 백영흠 목사는 최흥종 목사가 광주 YMCA 회장을 지낼 때, 최목사를 도와 부회장을 지냈으며, Y이사장을 4번이나 역임했으며, 나중 김필례 여사의 뒤를 이어 광주 스피아 여중고의 교장을 지냈다. 노년에는 광주민주화운동에 참여해서 지금은 광주 망월동 묘지에 안장되었다. 이렇게 이현필은 백영흠 목사와 동서지간이다. 결혼은 1938년에 최흥종 목사의 주례로 했고, 당시 25살이었다.

(2) 순결사상과 순명

'정절의 반대는 음란입니다. 성신을 받아야 정절의 생활을 할 수 있습니다. 모든 일은 주께서 신원해 주시겠습니다'(엄두섭, 1993: 169). '음란 행위를 통해서 쾌락을 일삼는 것은 절대로 죄입니다. 음란한 성은 "거룩"이 아닙니다. 부끄러운 것입니다'(엄두섭, 1993: 83)라고 이현필은 말했다. 스승 이세종은 아내와 해혼한

김현봉이 직접 시신을 손수레에 싣고 가서 화장하였다. 예배 중에는 아멘, 할렐루야, 웃음, 잡담 등을 금지했으며, 찬송가는 주변에 피해가 없도록 작게 불렀다. 교육관과 목사관도 없었다(조현, 2010: 184-189; 차종순, 2010: 65-66).

후 아내를 누이라 부르고 남매처럼 지냈다. 제자들에게 순결사상을 가르쳤다. 인간은 순결을 잃어버린 결과 이 세상이 불행한 결과를 맞았다는 것이다. 제자 이현필에게 정절이란 "님께만 바쳐야 하는 것"이었다. '무릇 세상에서 정절을 지키고 사는 사람들에게 있어서는 예수님을 남편이라 생각할 수 있습니다. 내 남편에 대한 정절을 버리고 다른 이에게 가면 간음입니다. 모든 사람은 예수를 믿음으로 하나님이 짝지어 주신 것입니다'(엄두섭, 1993: 147). 이렇게 이현필은 정절과 절개에 대한 굳은 신념을 가졌고, 정절과 음란은 결코 겸할 수 없는 것이었다.

　이현필이 순결생활, 독신생활을 강조한 이유는 위와 같은 구원적 의미 이외에도, 몇 가지를 추론해 볼 수 있다. 이현필이 1938년에 백영흠 목사의 처제 황홍윤과 결혼하고 화순 도암 용강리에 살 때, 젊은 부부가 손잡고 다닌다고 할 정도로 소문난 부부였다. 이세종은 제자 이현필의 혼인소식을 듣고 '참 좋은 인재 하나를 놓쳤다'고 탄식했으나, 제자가 인사차 아내를 데리고 스승에게 인사드리자 이세종은 '남매같이 깨끗하게 사십시오'라고 부탁했다. 그런데 부인이 임신하고 나서 전신이 붓고 자리에 눕게 되었는데, 1940년 손수레에 부인을 태우고 100리길을 달려 광주 제중병원에 도착해 검진한 결과 자궁외 임신이었다. 제왕절개 수술을 하여 부인의 생명을 건졌으나 태아는 사망하자, 이현필은 '나는 천사 같은 어린 생명을 죽게 한 죄인'이라 부르짖으며, 아내로부터 자유하고 싶다는 생각을 하였다(김금남, 2007: 64-65). 1941년 이현필은 부인에게 '스승처럼 남매로 살자'고 한 후, 매씨(妹氏)라고 부르며 순결선언을 하였다.[27] 또한 이현필이 결혼보다 독신생활을 강조하며 정절을 이야기한 이유로 독신생활을 하기 위해 모든 공동체 구성원들을 독려하고, 이현필이 가지고 있던 시대적 인식 때문이었다고 볼 수도 있다(안치석, 2010: 46). 당시 시대상황이 전후 고아들이 양산되고 국민은 가난과 굶주림에 시달리던, '혼인하지 않은 사람에게는 낳은 사람을 도와 줄 책임과 가르칠 의무가 있습니다. 온 세계 인류가 다 형제인데 나 하나

27) 이현필은 부인의 병원 입원중 당시 간호사들이 탄복할 정도로 아내를 간호하였다. 부인은 죽어도 잊지 못할 남편이었기에, 헤어지지 않으려고 애를 쓰고, 이현필의 순결사상을 이해하지 못하고 어떤 때는 '너 죽고 나 죽자'며 칼을 들고 위협하기도 했지만, 결혼 5년 후 부인은 별거를 선택하고 돌이킬 수 없음을 알고 다른 남자에게 개가하였다. 새 남편의 별세 후 이현필의 순결사상을 깨닫고 말년에 동광원으로 돌아와 동광원 가족들의 섬김을 받으며 80세에 별세하였다.

를 위해서 (주께서) 고생하시고 희생하셨으므로 오늘날 저희들이 이 곳에 모였습니다. "나" 하나를 회개케 하시기 위해 조상들이 고생하시고 주님께서 십자가에 못 박히셨습니다'(엄두섭, 1993: 173), '지금은 낳기를 힘쓸 것이 아니라 태어난 사람을 잘 가르쳐야 할 때입니다. 그 많은 사람들 중에서 선한 사람 안 나오면 모두가 불행합니다'(엄두섭, 1993: 161)고 하였다. 이렇게 이현필의 순결영성에는 그리스도에 대해 정조를 지킴으로써 구원을 이루는 것과 더불어 인류를 위한 애덕 실천의 책임이 함께 자리잡고 있었다(안치석, 2010: 47). 이세종은 순결은 모든 그리스도인이 지켜야 한다는 것이었지만, 이현필에게 순결은 독신의 은사를 받은 수도자들에게 국한하였다(서재룡, 2012: 127).

이현필을 한때 이단이라고 했던 가장 큰 이유는 혼인을 반대하고 정절을 지킨다는 구실로 부부생활을 거부하므로 가정이 파괴되도록 하기 때문이라는 것이었다. 그러나 이현필은 모든 사람의 혼인을 반대한 것이 아니라, 그리스도의 선언처럼 동정을 지킬 수 있도록 타고난 자라야 가능하다고 했다(서재룡, 2011: 248; 엄두섭, 1993: 170). 이현필을 가리켜 한국의 프란치스코라고 부르며, 그의 전기를 집필한 한국 영성신학의 태두 엄두섭 목사의 글을 인용해보자.

'새 생활을 결행하기 위해 세상도 가정도 버리고 나설 때 인간으로는 차마 못할 노릇인 줄 알면서도 눈물을 짜내며 걸어간 피묻은 길, 지극한 길이었다. 세상 버리고 나선 분들이니 그들 가는 길을 세상이 장하다고 칭찬해주기를 기대하지는 않았고 세상의 욕설, 중상, 비난에야 주저하지 않았지만 다정하던 부부가 갈라진다는 일은 그들도 인정을 가진 인간인 이상 눈물 없이는 못가는 길이었다. 우리는 간단하게 '이것은 기독교 윤리가 아니다'라고 비난해서는 안 된다. 그들은 가정만이 아니라 세상도 재물도 소유도 부모 친척도 인간의 모든 것을 희생시키려는 것이었다. 모든 것을 버리고 사형장으로 나가는 순교자의 길이다. 수도는 순교다… 인정을 끊고 가는 것이 수도자의 길이다. 물론 그들도 기독교인이지만 가정의 즐거움을 누리며 교회에 다니는 교회인들과는 딴 길로 그리스도를 따르는 기독교인들이다'(엄두섭, 1992: 26).

수도자로 하나님께 헌신한 이가 독신으로 정절을 지키는 것은 신부와 수녀들을 봐도 쉽게 짐작할 수 있다. '정절을 지켜야 그리스도의 은혜를 받고 갚는 것이 된다. 우리 몸이 성전되어야 빚 갚아진다. 그리스도께서 이를 갚아주신다.

순정을 회복해주마 하심이 복음이다. 음란과 돈을 이기는 일이 곧 세상을 이기는 일이다. 우리에게 자유의지를 주셨으니 자기가 선택하여 좁은 문으로 들어갈 수 있다. 사람의 타락은 경각이지만 그 영이 어두워지는 단계는 여러 해에 이른다. 이 세상은 악한 세상이지만 동남동녀를 보시고 용납하신다'(엄두섭, 1992: 424). 순결사상을 강조한 이현필은 남녀유별에 대해 철저하였으며, 남녀가 한 방에 같이 있는 것조차도 금하였다(엄두섭, 1992: 29-30). 이현필을 가리켜 '한국교회 125년 개신교 역사에서 이처럼 영적으로 깨달음이 있었던 사람은 아직까지 없다'(차종순, 2011: 67)고 한 호남신학교 총장을 지낸 차종순 박사의 글을 아래에 인용해본다.

　　이현필은 스승의 가르침을 저버리고 결혼하여 뱃속의 아이를 죽이고 말았던 자신의 경솔함을 꾸짖으며 옷이 헤지도록, 맨발로 발가락이 동상으로 얼어터져 고름이 흐르도록 자신을 괴롭게 하였다. 자신을 이해하지 못하고 자녀 생산을 원하는 아내를 설득시키면서 물리치는 것도 참으로 해결하기 힘든 십자가였다. 그럴수록 이현필은 더욱 더 엎드려 하나님의 해결을 구할 수밖에 없었으며, 그럴수록 야위어 가는 육체로 십자가를 대신할 수밖에 없었다. '제가 주님의 십자가를 지겠습니다. 저는 죄인입니다. 저는 죽어 마땅한 죄인입니다' 등의 말로 표현하였다. 하나님 앞에 철저하게 무너지고 또 무너지는 죄인됨을 못박고 도장찍곤 하였다. 죄인이 어찌 따뜻한 방에서 아내와 성적인 기쁨을 누리면서 편히 잘 수 있단 말인가? 이현필과 한국교회의 영성은 죄인됨을 느끼고 깨닫는 정도에 따라서 그리고 그 느낌을 몸으로 겪는 고통을 통하여 승화되는 것이다. 그리하여 "배부르고 등 따뜻하면 영성은 죽어"라는 말이 성립되는 것이고, 또한 오늘날 우리의 생활에서도 실제로 증명되고 있다. 이현필은 날마다 소반바위28)의 차가움 속에서 하나님께 가까이 나가게 해달라고, 하나님을 만나게 해달라고 부르짖어 간구했고, 하나님을 만날 수 있는 천국의 문을 열려고 했던 것이다. 그리고 이현필이 찾아낸 천국의 열쇠는 '저는 죄인입니다. 저는 하나님을 뵈올 수 있는 자격이 없습니다. 저는 아닙니다'라고 부정하는 <죄인됨의 인정>이었던 것이다. 부정을 통한 하나님과의 만남의 길(via negativa)을 걸었던 사람이 이현필이다. 이것이 루터에게는 십자가의 신학(theologia crusis)이었던 것이고, 비본질적인 사역을 통

28) 차종순 교수는 문바위로 표현했지만, 소반바위로 바로 잡는다.

하여 본질적인 사역(opus proprium)을 이루시는 하나님의 <역(逆)으로의 사역>(through opposite)인 것이다(차종순, 2011: 66-68).

순명은 하나님의 질서를 위한 복종의 길이다. 이현필은 제자 공동체의 여제자들에게 훈련을 시켜 무의촌에서 폐병환자들을 위한 봉사를 하게 하였다. 여느 간호사들과 달리 폐병환자가 각혈하면 여제자들은 토한 피를 닦아주고 시중들었다. 순명은 이현필의 기도생활에서도 잘 나타난다. 남들이 보는 데서 한 것이 아니라, 깊은 밤 시간에 들이나 산에 나가 밤새 묵상하며 새벽에야 하산했다(박정수, 2010: 40).

(3) 청빈과 자발적 가난의 실천 그리고 자급자족의 생활

물질이 있는 한 자신을 향해 못 가게 닫는다. 내가 만들어서 가는 행복이 아니라 외부조건에 의해 만들어지는 행복은 그것이 끊기는 순간 불행해진다. 그것을 끊임없이 채우는 자본주의적 과정이 필요하다. 외부조건에 의해 채워지는 것이다. 가난해지는 순간, 외부환경이 거칠기 때문에 내 자신 안에서 행복을 찾게 된다. 이것이 절대행복이다. 행복은 주위환경에 상관없는 절대행복이다. 배부르면 눈물샘이 마른다. 수도자는 배고픔과 겸손을 결합해야 한다. 금식과 철야는 갈망을 야기한다. 탐식은 위험하다. 세 끼 먹어서는 수도생활이 어렵다. 소유가 없는 것이 왜 중요한가? 예수 소유로 만족한다. 가난해져야만이 자신이 누구인지 더 깨닫게 된다.

그리스도를 모시고 따르는 이들에게 가난과 고난은 선택 과목이 아니라 필수 과목이다. 그것은 그리스도 예수께서 탄생부터 돌아가실 때까지 가난과 고난의 삶으로 일관하셨기 때문이다. 따라서 그리스도를 따른다고 하면서 가난과 고난을 회피하면 그것은 위선이고 죄가 된다. '가난을 싫어하는 것은 예수를 싫어하는 죄가 됩니다. 무엇이 미련한 것인가요? 부자가 되려는 마음, 편하려는 마음. 말씀 듣는 것이 복이 아니라, 마음 깨끗한 자체가 복이다. 온유, 겸손, 핍박. 그 자체가 복된 것이다. 있는 지혜 다 써봐야 미련함을 알 수 있다. 정직하니 힘써보면 자기 약한 것을 알아아진다.'(이현필 강의노트, 1955.12.27; 이덕주, 2008: 21). '고생과 가난이 예수님 나시기 전에는 수치였으나 나신 후로는 영광이다, 날마다

의를 위해 큰 고생당할수록 더 큰 빛이 되며 헛되이 생명을 낭비치 않을 것이
다. 예수님을 짜내서 우리 속의 새 생명이 자라고 있다. 부활에 대한 소망과 인
식이 확실해야 어둠과 싸워 이길 수 있다, 고생이라는 기름으로 참아서 충분히
인식하시기 바란다. 인간의 정성이 예수님께 하등 필요 없지만, 간절된(만나고 싶
은) 마음을 보시고 만나 주신다.'(이현필 강의노트, 1956.4.1; 이덕주, 2008: 22).

　　이현필의 가난에 대한 묵상을 들어보자. '가난을 감사하나이다. 가난의 자
유여! 아! 얼마나 가벼운 짐인고. 헛된 기쁨을 누리지 않게 하는 이 자유로운 시
간. 헛된 인사를 주고받지 않는 이 행복! 깊이깊이 인생의 밑바닥까지 가치를
들추어 볼 수 있는 이 가난함의 복이여! 참말 복되도다. "천국이 가난한 이의
것"이라고 거짓말하실 줄 모르는 이의 입으로 축복하신 가난이여! 영원히 제게
서 물러가지 마사이다. 자나 깨나 가난이시여, 저를 앞뒤로 둘러 계시옵소서. 자
기의 모든 행복을 주고 바꾼 가난한 이의 말씀이 천국은 마음 가난한 이의 것이
라고 외치신지 어언 2천년, 새벽별보다도 뚜렷한 가난함의 위대함을 체험한 이
가 그 누구누구시던가요? 그들은 시대가 흐름에 따라 먼 하늘의 별들처럼 찬란
스럽게 일생을 통해 빛들을 발하고 있지 않은가요? 가난이 지상의 복이라고 몸
과 피를 다 주시고 사서 얻으신 이가 실증하신지 오래건만, 그 말씀 신용하는
이 몇몇 분이던가. 가난이 참 복이라고 노래를 부르시었건만, 이제도 가난은 환
란이라고 믿는 이가 가난이 복이라고 믿는 이의 수효보다 훨씬 더 많은 현상이
아닌가요? 주님은 거짓말 못하시는데 그 사실 믿는다는 성직자들, 말씀 증거하
고 삯받아 먹는 분네들까지가 가난은 재앙으로 오는 것이라 증거들 하시나이다.
축복받은 이만 아는 이 복이여 ! 그렇지 않다 하는 이 없으리로다. 가난은 천국
이요, 참으로 천국은 가난한 마음의 소유입니다. 가난을 축복하소서. 못난 저에게
가난만은 축복해 주옵소서. 병도 가난의 식구일 것입니다. 참말 병은 제 영혼의
좋은 반려자올시다. 심심하지 않게 인생 행로를 같이 걸어주는 육신의 병이여,
내 일찍 그대 가치를 알았던들 왜 병을 두려워했겠나이까? 물질에 가난할 때 덕
에 부하겠나이다. 가난에는 자유가 속박을 당합니다. 육체의 자유가 없어지지만,
참 양심의 자유가 옵니다. 세상 사물에 가난해지면 믿음에 부해지나이다. 세상에
서 가난해지면 천국에서 무한으로 부해지나이다. 참말로 이 세상에서 멸시받도록
이 세상 지식과 지혜와 물질과 권세와 존귀와 모든 곳에서 완전히 가난해지도록
축성하옵소서. 제가 참으로 가난해지고 주님에게서 부를 발견케 하옵소서. 세상

에서는 비참하고 천국에서 영광 얻게 하옵소서(엄두섭, 1993: 200-203).

이현필은 땅을 파는 것이 하나님의 음성을 듣는 것이다라고 하면서, '농사(노동)는 기도요 자복입니다. 감사와 제사로 됩니다'라고 가르쳤다(엄두섭, 1993: 107). 낮에는 노동을 하고 저녁에는 성경공부를 하였다. 제자공동체는 자급자족의 생활을 가르쳐 새벽부터 저녁 늦게까지 땅을 파고 노동을 했다. 거기서 나오는 식물로 자급자족하면서 농약을 안 치고 퇴비를 만들어 효소법 농사를 하므로 무공해 식물을 수확하였다.[29] '농사짓는 데도 부지런해야 합니다. 밤도 낮도 초저녁도 모르고 식물과 함께 떨고, 비도 같이 맞고, 가뭄도 같이 타야 합니다. 그렇지 않으려면 애당초 농사를 그만두어야 합니다....농사란 자기도 없고, 세상도 없고, 자연과 하나님만 아는 이가 하는 일입니다. 농사는 식물의 성질을 알아서 자연의 은택을 잘 받도록 해야 하고, 절대로 식물의 성질을 거슬리거나 자연을 거슬려서는 안 됩니다'(엄두섭, 1993: 89-90), '수도하는 우리들은 돈을 멀리 하고 살아야 한다. 모든 것을 자급자족해야 한다. 그러려면 비누도 사서 쓰지 말고 나무 땐 재로 잿물을 받아서 빨래를 하라. 몸소 농사를 지어 농사지은 짚으로 신을 만들어 신으라. 유채를 많이 심어 그 씨로 기름을 짜서 등잔불을 켜고 그 불빛 아래서 성서를 보라'고 하였다(엄두섭, 1992: 166).

제자 오북환 집사가 어떻게 해야 잘 믿는 것인지 이현필에게 물었다. "오장치를 져야 예수를 따를 수 있다"고 했다.[30] 또 제자 김준호가 이현필에게 '어떻게 하면 잘 믿을 수 있나요'라고 물었다. '거지들과 십년을 같이 살으라'고 했다. 양림동 다리 밑에 거지들과 살았다. 그때 김준호는 결핵에 걸렸다. 이 정도면 됐다고, 김준호를 이현필은 제자로 받아들였다. 결핵에 걸린 제자를 돌보다 이현필도 결핵에 걸렸다.

29) 매스콤에서 제자공동체의 일상을 다음과 같이 묘사하였다. '4시 반 새벽예배 그러나 새벽예배로 시작되는 나날은 때 없이 바쁘고 한겨울 농한기도 옷감짜기, 망그러진 대바구니며 뚫어진 명석 깁기, 농기구 손질, 성경 읽기 등으로 후딱 지나버려 너나없이 "산골짝 물보다도 세월이 빨리 흐른다"는 농부(農婦)가 된다'(동아일보, 1983.9.8)

30) 오장치는 오쟁이를 말하며, 이는 걸인들이 밥을 얻어먹으려 짊어지고 다는 짚으로 만든 망태를 말한다. 여기서 오장치를 지라는 것은 무소유의 삶과 세상의 미련을 버리는 삶을 살아야 예수를 잘 믿을 수 있다는 뜻이다(서재룡, 2011: 247).

(4) 파계, 율법에서 은혜로

이현필은 1일 1식을 하면서 참 양식은 예수를 닮아가는 것이라 하였다(엄두섭, 1993: 74). 그는 봉헌된 독신으로 청빈생활을 하면서 고기를 먹지 않고 예수처럼 고아와 과부, 걸인, 결핵환자들을 돌보는 삶을 살았다. 이현필이 스승 이세종으로부터 배웠던 수도자들의 결혼반대, 육식금지, 약물치료 금지는 동광원 제자 공동체에서 불문율처럼 지켜져 온 금기사항이었다. 한편 제자공동체는 깊은 영성과 기도생활, 철저한 성경공부, 진정한 예배, 성실근면의 자급자족, 이웃사랑을 실천하며 살았다. 그러나 제자들은 성경을 통하여 예수님을 만나기보다, 이현필을 통하여 예수님 상을 자기 나름대로 만들어가고 있었다. 이현필은 자신이 예수님 자리에 앉아서 예수님 대접받는 것이 얼마나 무서운 신성모독이며, 십계명의 제1계명을 어기는 것인가를 생각을 가질 때마다 무섭고 떨렸다.

이현필은 결핵에 걸린 제자 김준호를 돌보다 자신도 후두결핵에 걸려 말년에 무척 고생했다. 기침과 가래가 심하고 목이 아파서 말을 하지 못했다. 40일 동안이나 물도 삼키지 못했다. 얼음을 잘게 깨서 입에 한 개씩 넣고 수분을 빨며 지내기도 하고, 몸에 열이 심하고 갈증이 더할 때는 얼음을 손바닥에 쥐고 열을 식혀 보기도 했다. 이현필은 자기 건강이 오래 못갈 줄 알고 모든 것을 버리고 어디 가서 혼자 죽고 싶었다. 모두와 작별하고 능곡에서 기차를 타고 서울 신촌으로 갔다. 그곳에는 일제강점기 때 기차를 보관하는 방공호 토굴에서 제자 한영우가 넝마생활을 하며 살았다. 육식을 금하는 동광원 제자들을 율법주의자로 만드는 위선자로 자책하면서 제자로 하여금 시장에 가서 굴비를 사오도록 해 깡통에 끓여 고기국물을 자기 입에 떠 넣게 했다.[31] 이현필의 제자들은 파계라고 하였다. 왜냐하면 커피 한 잔, 고기 한 점도 먹지 않고 살았던 동광원의 계율을 어기고 생선 국물을 자청해서 마셨기 때문이다. 그의 파계는 제자들에게 금욕주의나 선행보다, 복음이 중요하다는 것을 보여주기 위함이었다. 율법주의

--

31) '내가 저지른 이 파계사실이 세상에 알려져 모든 사람들이 듣게 된다면 그동안 나의 금욕주의, 고행, 불살생 때문에 존경하고 따르던 제자들이나 청년들 중에 크게 실망하여 나를 위선자라, 정신이 돌았다고 욕하고, 혹은 나를 저버리고 떠날 것이고 혹은 더 분하게 생각하는 이는 몽둥이로 나를 때리며 동광원에서 몰아내기까지라도 할 것이라고 각오하면서 고기를 먹은 것이다. 내가 하는 대로 따르는 사람이 수십명인데, 이 파계가 하나님의 뜻이 아니라면 이 자리에서 천벌을 받을 것이다'의 파계의 심경을 밝혔다(엄두섭, 1992: 416).

적 계율의 파계인 것이다.

'제가 오늘 이대로 죽는다면 저를 따르는 모든 사람들은 온통 철저한 율법주의자로 만들어버리는 결과가 됩니다. 이대로 죽으면 저는 천국에서 예수님께서는 역적같은 놈이 되리라 느낍니다' '나는 위선자입니다. 나도 그리스도의 보혈을 의지하여 구원을 얻을 사람이지 선행이나 금욕고행으로 구원얻으려는 사람은 아닙니다' '주여, 저는 이 순간까지 예수님을 섬기는 데 있어서 선행(善行) 위주[32]를 해왔습니다. 오늘 저는 그동안 잘못 믿어온 점을 자백합니다. 제게 있어서는 선행이 귀한 것이 아니라, 예수님의 보혈이 귀할 뿐입니다'를 제자 김준호가 보는 가운데 필담으로 제자 정인세에게 전했다(엄두섭, 1993: 21-22).

이현필은 필담으로 광주로 가자고 하였다. 평생 약을 쓰지 않던 그가 광주에 도착하자마자 '제중병원으로 가자'고 했다. 결핵으로 고생하는 제자 김준호를 입원시키기 위해 본인도 함께 병원에 입원했다.[33] 병원에 입원해 있으면서도 장차 비상한 사태가 올 것을 예상하고 무의탁 퇴원환자들을 돕는 운동[34]과 일작운동(一勺運動)[35]을 일으켰다. 이것이 오늘날 200여 명의 정신지체장애인 시설인 귀일원의 시작이다(엄두섭, 1993: 23). 이렇게 율법주의로부터 복음주의적 해

..

32) 동광원 제자공동체의 불결혼(不結婚), 불복약(不服藥), 불육식(不肉食)이 율법처럼 되어 가는 데 심각한 문제의식을 절감하였다.

33) 신촌에서만 고기 국물을 마셨을 뿐이고, 이현필은 고기 안먹고 약을 쓰지 않는 사람을 존경한다고 하였다. 다만 고기와 약을 먹고 안 먹는 문제에 대하여 '약도 안 먹고 살생도 않는 사람들도 자기주의대로 그대로 안 먹어도 좋으나, 먹는 사람도 안 먹는 사람도 서로 남의 인격과 신앙을 존중하라'고 하였다(엄두섭, 1992: 420).

34) 무의탁 결핵환자와 불구 퇴원환자들이 갈 곳이 없어 노숙하면 사망에 이를 수 있다는 소식을 듣고 퇴원환자 보살피기 운동을 하기로 결심한다. 그래서 현동완 서울 YMCA총무에게 그 뜻을 알리자 현 총무는 이기붕 선생께 전하여 3백만원의 후원금 약속을 받고 백만원을 우선 얻어와 송등원을 설립하게 되었다.

35) 일작운동은 밥을 지을 때 쌀 한 숟가락을 모으고, 돈 쓸 때 10원 덜 쓰고 어려운 이웃들을 재워 보내거나 음식을 대접하자는 운동이다. 1964년 1월 별세하기 3개월 전 무등산에서 열리 동광원 마지막 총회에서 일작운동을 제안하였다(서재룡, 2012: 132). 이와 함께 십시일반운동(十匙一飯運動)은 열 사람이 한 숟가락씩 덜 먹고 모아 한 사람 한 끼 식사를 대접하자는 운동을 말한다. 화학산 일대에서 토벌작전으로 반란군과 국군이 싸울 때, 화학산 소반바위 아래 한종식씨 집에서 있던 이현필은 후두결핵으로 말을 못하고 벙어리로 금식하고 있었는데, 자신을 찾아온 정인세에게 기도 중에 받은 것이 있었는지 종이에다 '귀일원(歸一院)'이라 썼다. 그리고 필담으로 '광주역을 배회하는 걸인들을 데려다 따뜻하게 음식을 대접하고 하룻밤씩 재워보내는 운동을 하라고 하였다. 이 운동은 동광원 운동이 아닙니다. 귀일원입니다'고 하였다(엄두섭, 1992: 119-120).

방과 자유함을 만방에 선포하는 의식이 거행되는 장소가 신촌 토굴과 광주 제중병원이었고, 의식에 사용된 성물은 굴비 끓인 국물 마시기와 진찰과 주사와 약 먹기였던 것이다(차종순, 2011: 80).

(5) 오직 말씀으로

귀일원도, 동광원도 처음 시작은 '말씀' 뿐이었다. 말씀 밖에서 지혜와 도움을 구하지 않았다. 말씀이 목적이었고 도구였으며, 하루 일과를 말씀으로 시작해서 말씀으로 끝냈다. 말씀이 아닌 다른 어떤 것으로도 동광원과 귀일원의 존재와 사업을 설명할 수 없다. 이처럼 동광원과 귀일원을 시작하신 이현필은 이곳을 드나드는 모든 사람들, 고아든, 걸인이든, 나그네든, 수도자든 말씀만 느끼고, 말씀만 맛보기를 기대하였다. 이현필이 1956년 3월, 신안리 농대 묘목장에 식구들과 함께 가셨을 때 주신 말을 인용해본다(이덕주, 2008: 19-20).

一. 예수 그리스도를 모방하는 것 외에 영적 진보의 길은 없다. 그는 길이오 진리오 생명이며 도 구령을 원하는 자가 드러갈 유일한 문이다. 그럼으로 누[누구] 만일 편하고 쉬운 길만 거닐고자 한다면 그리스도를 모방함에서 어긋나는 것이니 그러한 정신을 나는 선량한 것이라고 인증할 수 없다.

二. 그대의 최대의 관심은 그대의 모든 행위에 있어 주를 닮고자 하는 열열한 사랑에 충만한 소원을 갖게 하는 것이오라. 매사를 주任께서 이렇게 하시리라고 생각하는 그대로 행하기로 힘쓰라.

三. 그럼으로 어떠한 소원이나 즐김이라도 만일 그것이 순수하게 천주任의 명예와 영광을 목적으로 하지 않는다면 예수 그리스도의 사랑을 위하야 이를 버릴 것이다. 주께서는 이 세상에서 이르시는 동안 나의 음식이라고 부르신 성부의 뜻 외에는 아무런 취미나 소원도 갖지 않으셨다.

四. 비록 아무리 거룩한 사람일지라도 결코 그를 그대의 모든 행위에 완전한 모범으로 가리지 말라. 마귀가 그대의게 그의 불완전함을 본받게 하기 때문이다. 가장 거룩하시고 가장 완전하신 예수 그리스도를 모방할 것이니 그러면 그대는 결코 그르칠 위험이 없으리라.

五. 내적으로나 외적으로나 항상 그리스도와 더부러 십자가에 못박혀 살라. 그러면 그대는 지상에서 그리스도의 완전한 평화를 깨닷고 그 평안을 그리드오의 인내 중에 보존하리라.

六. 만사에 있어서 그대의게는 십자가에 못박히신 그리스도만으로써 족해야 한

다. 그리스도와 더부러 고통을 받고 그리스도와 더부러 쉬라. 그리스도 없이는 아무 고통이던지 아무 휴식이던지 취하지 말라. 이러기 위하여서는 아무것도 가지지 않음으로써 내적으로 모든 애착을 끊허 버림으로써 외적으로 너를 온전히 없애야 된다는 것을 기억하라.

七. 아즉도 가지를 중히 녁이는 자는 자아포기를 모를 뿐더러 참으로 그리스도를 따르고 있지 않다.

八. 모든 재보를 초월하여 가난을 사랑하라, 그리고 그것들을 하찬은 것으로 녁이라, 그대를 위하야 생명까지 버리기를 주저치 않으신 그대의 영혼이 천상 정배를 기쁘게 해드리기 위하여.

九. 만일 그리스도를 소유코자 진실로 바란다면 결코 십자가 없는 그리스도를 찾지 말라.

十. 그리스도의 십자가를 찾아 않는 자는 또한 그리스도의 영광을 찾지 않는 자이다, 마음으로 언행을 십자가에 못박으라, 받은 은사 각각 다르다. 자기 분수 생각고 모방하라, 천부의 뜻이 음식으로 녁여지나 예수를 닮으려고 힘쓰면 결코 닮어진다.

十一. 시련 중에 있을 때는 모욕을 당하시고 십자가에 못박히신 우리 천주任을 조곰치라도 닮고자 하는 원을 가지라. 이 세상 생활이 주를 닮기 위함이 아니라면 무슨 유익이 있으랴?

十二. 그리스도를 위하여 고통을 받을 줄 모르는 자는 과연 무엇을 아는가? 주를 위하여 참는 고통이나 수고가 많으면 많을수록 이것을 참아 견데는 이는 남이 부러워할 만한 자이다.

十三. 천주任께서 주시는 은혜와 총애를 바라지 않는 자는 한 사람도 없다. 그러나 천주 성자와 더부러 노고와 간난을 받고자 하는 자는 매우 드물다.

十四. 예수 그리스도의 벗이라고 자칭하는 자도 가끔 극히 조곰 밖에는 주를 알지 못한다. 왜냐하면 그들이 오주 안에서 쓴 맛이 아닌 위안을 찾고 있기 때문이다(1956.3.13, 3.23).

'그리스도를 본받음'(imitaio christi) 그것은 기독교 전통에 나타난 모든 신앙과 수도의 내용이자 목표였다. 그리스도인이라 하는 이들의 신앙과 삶의 근본이고 본질이다. 이후에 나오는 겸비와 순종, 가난과 고난, 순결과 절제, 수도와 수련, 구제와 봉사 등은 그리스도를 모방하는 과정에서 나오는 부산물일 뿐이다. 이현필 제자공동체인 동광원과 사회복지시설 귀일원은 그리스도를 모시고 그를

따르려는 이들의 모임, 그 이상도 이하도 아니다.

4) 무명옷에 고무신 신고 보리밥에 된장국 먹은 서서평 선교사

1884년에 왔던 북장로회 소속 언더우드 목사와 아펜젤러 부부보다 8년 뒤미 남장로회는 1892년 11월 한국에 도착해 한국 선교에 출발의 깃발을 올렸다. 역시 앞서 개척자로서 성공했던 북장로교회의 전철을 따라 교육사역, 의료 선교 그리고 복음 전파라는 세 가지 전략으로 한국의 벽촌 오지를 전면적으로 변형시키는 일에 지대한 공을 다했다. 미국의 남장로교회는 1904년 광주 양림동에서 선교의 둥지를 틀었다.

서서평(Elizabeth Johanna Shepping, 1880~1934)은 1880년 독일에서 태어나서 일제강점기인 1912년 32살이 되던 해에 미 남장로회가 파송한 간호전문 선교사로 조선 땅에 들어와 1934년 일생을 마칠 때까지 22년 동안 독신으로 광주, 군산, 전주 그리고 서울 등지에서 부녀자, 고아, 과부, 한센병 및 각종 질병 감염자 등 소외 계층의 사람들을 돌보는 일에 헌신적으로 봉사하였다. 그녀는 당시에 한국에서 활동한 쟁쟁한 선교사들 중 아무도 받지 못했던 "재생한 예수"라는 성자 칭호를 조선 사람들로부터 받을 정도로 "영혼을 구원하는" 개신교 선교사로 널리 인정받았다. 서서평은 "Not Success But Service" 문구를 평생 침대 맡에 붙여놓고 좌우명으로 삼았다. 그녀는 조선에서 목사이자 교역자인 남자 선교사들 속에서 그들을 돕는 다양한 방식으로 넓은 의미의 선교활동을 하였다(차성환, 2015: 36).

서서평은 어린 시절 의지할 데라고는 없는 세상에 버려진 삶을 살았다. 어려서 일찍 아버지를 여의었고, 어머니는 자신을 할머니에게 맡기고 미국으로 이민을 가버렸다. 가난한 고아가 된 그녀는 할머니 밑에서 어린 아이들이 가질 수 있는 모든 꿈을 접고서 외톨이로 생활할 수밖에 없었다. 할머니가 돌아가시자 외로움과 쓰라림이 시작되었다. 작은 가방이 꾸려졌고 어머니와 함께 하려고 미국에 보내졌다. 작은 소녀는 동행하는 보호자도 없이 어머니 주소를 들고 어머니를 찾아 멀고 위험한 여행을 떠났다.[36] 영국에서 출발하는 배를 타고 대서양

36) 백춘성의 책에서는 11세에 어머니를 찾아갔다고 하고 양창삼의 책에서는 9세라고 기록되어

_서서평 선교사 소천 후 동아일보에서는 3건의 기사(1934.6.28.)와 사설(6.29)을 통해 그의
위대한 업적을 대대적으로 보도했다.

을 건너 앨리스 섬에 도착했을 때 어머니는 마중 나오지 않았다. 나중에 공무원
의 연락을 받고 데리러 올 때까지 며칠을 낯선 섬에서 기다려야 했다. 영국 해
협을 지나 대서양을 건너서 8년 만에 어머니를 겨우 만날 수 있었다. 서서평은
가톨릭 미션 스쿨에서 고등학교를 마치고 뉴욕시립병원에서 간호학을 공부하고
실습하던 동료 간호사를 따라 장로교회 예배에 참석 후, 예배의식이 가톨릭교회
보다 간결하고 자유로운 것에 매력을 느끼고 하나님의 사랑을 뜨겁게 경험하게
되면서 개신교로 전향하였다. 개신교로 개종했기 때문에 집안 대대로 믿어 온
가톨릭 신앙을 가진 어머니로부터 절연하게 된다.

　　그녀는 당시에 한국에서 활동한 쟁쟁한 선교사들 중 아무도 받지 못했던
"재생한 예수"라는 성자 칭호를 조선 사람들로부터 받을 정도로 "영혼을 구원하
는" 개신교 선교사로 널리 인정받았다. 그녀는 선교, 교육, 간호학 분야에 많은
공헌을 하였으며 무엇보다도 가난한 사람과 병자들을 위해 온전히 헌신하였다.
풍토병인 스프루병을 앓다가 죽을 때, 그녀가 사랑했던 사람들, 즉 그의 제자들
과 자녀들, 그리고 교우들이 불러주는 찬송을 들으며 "천국에서 만납시다!"는
마지막 말을 남기고 생을 마감하였다. 54년의 불꽃같은 대단원의 삶이 끝난 것

있다. 서서평 본인의 회고에 따르면 8년 만에 어머니를 만났다고 하는데, 3살 때 어머니가
떠난 것을 계산하면 11세라 할 수 있다.

이다. 그녀가 남긴 유산은 추위에 떠는 걸인에게 떼어주고 남은 반장의 담요와 동전 7전이었다. 시신마저 기증하고 떠나는 그의 장례식은 사회장으로 치러졌고 많은 이들이 어머니라고 부르며 통곡하며 뒤를 따랐다(양창삼, 2012: 96-98. 126-129).

그녀는 54년의 삶 속에서 22년을 조선에서 선교사로 살았다. 간호학, 신학, 교육학을 공부한 서서평은 미국 남장로교 선교국에서 한국에서 일할 정규 간호원을 모집한다는 소식을 듣고 지원하였다.

"제가 조선으로 오게 된 과정과 이유를 말씀 드렸던가요? 뉴욕에서 공립학교에 다녔고 졸업한 후에 뉴욕 시 병원에서 간호사 훈련을 받았어요. 어느 주일 저녁 동료 간호사가 제게 개신교 교회에서 드려지는 예배에 함께 참석하지 않겠느냐고 물었습니다. 설교자의 말씀이 제게 은혜가 되었고 저는 계속해서 그 교회에 참석했습니다. 그때 내 자신의 행위나 다른 어떤 사람의 수고로 결코 천국에 들어갈 수 없다는 확신을 얻었습니다. 제 스스로 예수 그리스도께 완전히 항복했고 은혜로 구원을 받았습니다. 저는 그 개신교 교회의 식구가 되었지요."(양국주, 2014: 216)

"어느날 조선에 있는 병원으로부터 정식 간호사가 필요하다고 말하는 한 남자가 제게 왔습니다. 그의 말이 곧 제 마음에 닿았고. 제 재능이 하나님의 도를 위해 사용될 수 있었기에 제가 얼마나 행복했는지 모릅니다."(양국주, 2014: 217)

서서평은 조선에서 부모가 없고 남편이 없으며, 팔려가는 여자 아이들, 이름조차 없이 노예처럼 사는 사람들을 만났다. 이들은 가난하고 병들어 있으며 거절당한 사람들로 이들은 서서평과 닮은 사람들이다. 그런데 서서평은 이 사람들과 관계 맺기를 통해 그녀 자신의 삶이 회복될 뿐만 아니라 거룩한 가치를 발휘하고 있었다. 부모와 상실과 단절, 그리고 거듭되는 거절의 아픔 때문에 손상된 애착은 가난한 조선 사람들과 연결되고 유대를 형성하면서 회복되고 건강해졌다. 그 단적인 예로 서서평이 소명의 땅 조선에서 상실한 가족을 재구성하고 있는 것이다. 14명의 자녀를 입양하였고 그 외에도 팔려가는 사람, 아픈 사람, 걸인과 한센병 환자를 자신의 가족으로 받아들이고 섬겼다. 그녀의 삶에는 어머니의 돌봄이 존재하지 않았지만 그 자신은 어머니로서 이들을 품었다(이혜숙,

2016: 435-454).

그녀는 목포와 광주 서울과 군산, 그리고 제주도와 해외까지 크고 넓은 반경을 활개 치며 다니고 있다. 말을 타기도 하고, 하루 수십리를 걷기도 하고, 여러 날 동안 뱃길에 오르고, 산길을 가다 길을 잃고 헤매기도 한다. 다른 선교사처럼 자가용을 타고 사냥을 즐기거나 여가를 나누며 파티에 초대 받고 참석할 겨를이 없다. 입양한 가족을 돌보고 걸인을 챙기며 여성들을 불러 모아 가르치고 성미도 모으고 마을을 다니며 확장 주일학교도 운영하였다.[37] 조랑말을 타고 바쁘게 움직이는 그의 선교 사역은 척박한 땅에 뿌리를 내리고 뻗어 자라는 것 같다(이혜숙, 2016: 455).

질병이 있음에도 불구하고 건강한 사람을 능가하는 활동을 했던 서서평이 아프지 않았다면 더 많은 일들을 이루었거나 완성했을 것이다. 조선에 들어온 지 4년째부터 고생한 스프루 질병은 18년간이나 지속 되었다. 병 앞에 장사가 없듯이, 마치 돌멩이가 들어있는 신발을 신고 걷듯이 평생 질병의 한계를 안고 살았다. 그러나 고질적인 병에도 불구하고 서서평은 그것에 굴복하지 않았다.

당시 한국에 왔던 대부분의 선교사들은 백인 중산층 출신이었고 한국에서 생활방식도 중산층의 삶을 살았다. 그런데 서서평은 달랐다. 교육받은 중산층 백인 여성의 절제된 행동과 우아한 자태 대신에 굽고 좁은 길들을 말을 타고 달렸다. 품위 있는 옷차림이 아니라 한복에 검정 고무신을 신고 된장국을 먹었으며 포대기를 대고 어린애를 업고 다니면서 한국사람처럼 살았다. 그는 스스로 절제에 앞장섰다. 조선 농촌여성과 같이 무명 베옷에 검정 고무신을 신었고, 보리밥에 된장국을 먹으며 검소와 절제를 몸으로 실천했다(양창삼, 2012: 226).

"무명옷에 고무신·보리밥에 된장국"은 서서평 선교사가 이 땅에서 살았던 모습을 가장 잘 보여주는 문구이다. 당시 외국인 선교사들 가운데 무명옷에 고무신 차림을 한 사람은 찾아보기 어려웠을 것이고, 보리밥에 된장국으로 식사를

37) 광주 재매교회(현 신안교회) 등에서 확장주일학교 운동을 하였다. 이현필은 광주에 머물면서 서서평 선교사를 도와 성경을 가르치는 사역을 감당하였다. 이현필은 당시 20대 초반의 젊은 나이였지만 뛰어난 성경지식을 인정받아 서서평 선교사가 지도하던 확장형 주일학교 사역과 성경학교인 이일학교에서 서서평 선교사를 도와서 성경을 가르치는 사역을 감당한 것이다. 이현필은 1934년부터는 2년 동안 오늘날 광주 신안교회에서 담임 전도사 사역을 감당하였다. 신안교회는 서서평 선교사가 운영하였던 확장형 주일학교 사역이 계기가 되어 세운 교회이다.

하는 선교사는 거의 없었을 것이다.[38] 그런데 서서평이 그렇게 한 것은 검소와 절제를 실천하기 위해서였지만, 그보다 더 근본적인 이유가 있다. 양참삼은 서서평 선교사가 조선에 와서 외국인 선교사가 아니라, 온전히 조선인으로서 살고자 했다고 말하고 있다. 된장국은 그 독특한 냄새 때문에 서양 사람들이 가장 혐오하는 음식이 아니던가. 그러나 그녀는 그것을 먹음으로써 더욱 한국 사람으로 동화되기를 기꺼이 자처했다. 조선 사람과 차이가 있는 선교사가 아니라 온전한 조선 사람이 되고자 한 것이다.… 조선 사람들이 평소 입는 옷과 신발을 신고 조선말을 하며 고아를 등에 업은 단발머리 서양 처녀 서서평은 광주 사람들에게 뚜렷한 인상을 남겼다(양창삼, 2012: 108). 조선 여인들에게 사람으로서의 존엄을 일깨워주고 한글과 성경을 보급하는 데도 앞장 섰다.

> "이번 여행에서 500명 넘는 조선여성을 만났지만 이름을 가진 사람은 열 명도 안 됐습니다. 조선 여성들은 '돼지 할머니' '개똥 엄마' '큰년' '작은년' 등으로 불립니다. 남편에게 노예처럼 복종하고 집안일을 도맡아 하면서도, 아들을 못 낳는다고 소박맞고, 남편의 외도로 쫓겨나고, 가난하다는 이유로 팔려 다닙니다. 이들에게 이름을 지어주고 한글을 깨우쳐주는 것이 제 가장 큰 기쁨 중 하나입니다"(1921년 내쉬빌 선교부에 보낸 편지).

그녀는 무엇보다도 가난하게 살았다. 어려운 사람을 도와 구제하는 차원을 넘어서 자신의 가진 전부를 남김없이 주었다. 그러니 늘 가난했다. 다른 선교사에게 경제적 도움을 청해야 할 만큼 여유가 없었다. 서서평은 1928년 5월 평양에서 열린 한국간호협회 6회 총회에서 사도행전 20장 17~35절을 본문으로 "바울의 모본"이라는 제목으로 설교를 하면서, 이렇게 말했다.

> 나는 물질문명이 발달한 서양 태생이면서도 동양의 청빈 사상을 더 좋아합니다. 예수님은 머리 둘 곳도, 두 벌 옷도 갖지 않으셨을 만큼 청빈하셨기 때문입니다. 내가 어느 나라보다도 한국에 온 것을 복으로 알고 기뻐하며 한국을 사랑한

38) 이종록은 서서평에게서 나타나는 비제국주의적인 자세가 그로 하여금 "무명옷에 고무신·보리밥에 된장국"이라는 말 그대로, 조선에서 전형적인 조선사람으로 살게 했다고 생각한다 (이종록, 2015: 74)

까닭은 한국 사람은 예수님처럼 청빈사상을 숭상하기 때문입니다. 일본에는 이런 속담도 있더군요. '쓰레기통과 재물은 쌓이면 쌓일수록 추잡해진다'고(양창삼, 2012: 236).

"오늘은 제가 선교사로서 부적합한 것은 아닌지 불안하긴 했지만, 이전 잘못을 만회하고 무엇보다도 서구문명의 지배를 당할 것이 아니라, 오히려 동양의 생활방식에 더 순응하겠다는 큰 결심을 하였습니다."(양창삼, 2012: 388)

서서평은 "서구문명의 지배를 당할 것이 아니라, 오히려 동양의 생활방식에 더 순응하겠다는 큰 결심"을 한다. 이것은 서양 선교사로서 갖기 쉬운 우월 의식을 서서평은 전혀 갖지 않았으며, 그렇지 않으려고 애썼음을 보여준다. 강만길은 "곡창지대로 불리는 전라도 지방의 경우 심한 때는 70.8%, 대체로 절반 가량의 농민이 빈민의 범주에 들었다고 보아도 무방할 것이다"(강만길, 1987: 81)라고 말한다. 그런데 선교사들은 독신일 경우 700~900불, 기혼자는 1,100~1,200불을 받았다(류대영, 2013: 81). 그러니 조선인들에게 선교사들은 복음 전파자라기보다 상상하기 어려울 정도로 부유한 백만장자로 보였을 것이다. 이런 상황이었기에, 여가 생활을 포기하고, 오로지 조선인들을 위해서 모든 것을 다 바치고, 무명옷에 고무신 차림으로 보리밥에 된장국을 먹으며, 가난한 조선인들과 동일한 삶을 살았던 서서평은 매우 독특한 선교사였음에 분명하다(이종록, 2015: 83 재인용). 서서평은 외부 지원을 거의 받지 못했던 것으로 보인다. 그래서 자신이 가르치고 부양하는 조선인들을 위해 자신이 받은 선교비 전부를 사용했다. 그러다보니 서서평 자신은 매우 빈한한 삶을 살 수밖에 없었다. 그가 세상을 떠날 때, 거의 무일푼이었다는 사실이 이를 증명한다. 이런 서서평의 삶은 당시 대다수 선교사들과 비교할 때, 매우 이례적이었다. 선교사들은 조선인들이 상상하지 못할 만큼 부유한 삶을 살았다(이종록, 2015: 84).

54세인 1934년 그녀는 광주에서 눈을 감았다. 부검 결과 사인은 놀랍게도 '영양실조'였다. 자신의 모든 것을 가난한 사람들을 위해 주고 정작 자신은 영양실조로 죽었던 것이다. 그녀가 남긴 건 담요 반 장, 동전 7전, 강냉이가루 2홉뿐이었다(이혜숙, 2016: 458). 한 장 남았던 담요는 이미 반으로 찢어 다리 밑 거지들과 나누었다. 시신도 유언에 따라 의학연구용으로 기증됐다. 장례식은 광주의

사회장으로 이루어졌다. 서서평은 서양에서 온 백인 선교사였지만 장례의 일체
는 조선 사람들이 준비하였다. 그를 따랐던 제자나 기독교인뿐 아니라 많은 비
기독교인과 사회인들이 그의 장례에 참석하였다. 그녀의 유언에 따라 고인의 장
기는 모두 의학실험을 위해 기증되었다. 얼굴은 아름답게 화장하고 하얀 드레스
를 입혀 누구나 들여다 볼 수 있게 유리로 뚜껑을 덮었다. 부잣집으로 출가한
양딸 곽애례가 마련한 비단보로 관을 쌌으며 그 위에 장미꽃과 백합꽃을 쌓았
다. 장례식은 당초에 교회장으로 치를 계획이었으나 광주의 지방유지들을 비롯
한 비기독교인들의 주장에 의하여 광주 최초의 사회장으로 치러졌다. 장례식에
는 많은 지방 인사와 기독교인들은 물론 전라남도지사와 경찰 부장을 비롯한 많
은 일본인들도 예복을 입고 참석하였으며 서울, 평양, 부산 등 국내 여러 곳에서
식장이 가득 차게 사람들이 모여 그녀의 마지막 가는 길을 슬퍼했다. 사회는 최
홍종 목사가 맡았으며, 시민 대표들의 추도사가 있었다. 하얀 소복을 입은 이일
학교(李一학교, Neele후원)[39] 제자들이 운구를 맡았고 그 뒤에는 13명의 양딸과
양아들 요셉 그리고 수백 명의 거지, 문둥이들이 따랐다. "어머니" "어머니" 하
고 부르며 목놓아 우는 그들의 통곡 소리에 조객들은 모두 눈물바다를 이루었
다. 당시 동아일보는 "자선과 교육 사업에 일생을 바친 빈민의 어머니 서서평양

39) 광주 이일학교는 1926년 미국인 친구 Miss Lois Neel의 원조로 설립되었다. 15~40세 불우
한 여성을 대상으로 숙식 제공, 학생들의 학비조달을 위해 산학협력 작업을 하였다.

서거"라는 제목과 "재생한 예수" 부제로 그의 죽음을 대서특필했고 친동기처럼 지냈던 최홍종 목사는 가난하고 병든 사람의 어머니 서서평을 회고할 때마다 홀로 눈물짓곤 했었다. 그녀는 지금도 양림동 호남신학교 뒷동산에 묻혀 있으며 그를 흠모하는 사람들의 가슴속에 영원히 지워지지 않을 흔적으로 남아 있다.

5) 죽기까지 한국을 사랑한 유화례 선교사

유화례 선교사는 미국 최고의 여자대학인 스미스 대학에서 수학과 음악을 공부하고 비서로 일했다. 하지만, 문득 내면 속에서 이런 질문이 떠올랐다. "네 평생 이와 같은 생활만 하고 싶으냐? 너는 남을 위해 아무것도 하지 않고 너의 욕심만을 위해 살려느냐?" 이 질문에 대한 답으로, 1926년 12월 18일 미국 남장로회 선교사가 되어 한국행 배에 올랐다.

유화례 선교사는 광주에 선교사들이 세운 '수피아 여학교'에서 음악선생님으로 학생들을 가르치며 복음을 전했다. 열심히 우리말을 공부해 1년 만에 우리말로 유창하게 대화하고, 설교를 할 수 있게 되었다. 그리고 8년 뒤에는 수피아 여학교 교장선생님이 되었다.

동료 선교사들이 낯선 한국 땅에서 복음을 증거하다 병들고, 사고를 당하기도 하고, 죽기도 했다. 그러나 정말 큰 어려움은 일본제국의 방해로부터 왔다. 일제는 한국의 정치, 경제, 사회, 문화, 교육, 종교 등 전 분야에 걸쳐 심하게 간섭했다. 가장 대표적인 만행이 신사참배강요였다. 모든 조선인들이 일본의 조상신을 모신 '신사'를 정기적으로 찾아가 절하게 했다. 심지어 하나님을 믿는 기독교인들에게도 강제로 신사참배[40]를 시켰다. 신사참배를 하지 않으면, 직장에서

40) 일제의 신사참배 강요로 인하여 혹독한 시련을 겪고 곤욕을 당하다. 신사참배를 반대한 사람들은 옥고를 치렀고, 여러 지도적인 신앙의 인물들이 옥에서 순교를 당하였다. 그러나 조선교회 전체를 보면, 교회들이 일제의 핍박에 굴종하여 교단차원에서 신사참배를 결의하게 되었고, 각 교단의 임원이며 대표들이 앞장서서 신사참배를 하게 되었다. 이때 신사참배를 거부한 사람들은 신사참배의 종교인 성격 때문에 신사참배를 하는 행위는 우상숭배요, 하나님의 계명을 지키지 않는 배교의 행위라고 여겼다. 그래서 고난을 무릅쓰고 순교를 당하면서도 신사참배를 거부한 것이며, 신사참배를 했던 사람들은 일제 당국자들이 주장한 바대로 신사참배를 국가 의례로 여겼기 때문에 신사참배를 한 것이다(박태영, 2011: 37). 신사참배 문제에 대하여 두 가지 대립된 주장이 있었다. 국민의례라는 주장의 예는 과거 캐나다 선교사인 스코트(W. Scott)의 견해를 통해 제시할 수 있다. 1936년 11월 장로교총회가 신사참

쫓겨나고, 아이들을 학교에 다닐 수 없게 했다. 그래서 슬프게도 많은 한국의 기독교인들이 신앙 양심을 버리고 신사참배를 했다. 신사참배는 1계명을 어기고 다른 신을 섬기는 심각한 죄였다. 유화례 선교사는 "하나님을 믿는 사람은 신사참배를 절대로 해서는 안 된다"며 신사참배를 금지시켰다. 일제는 수피아여학교를 문닫게 했다. 그리고는 선교사들이 아무런 활동도 할 수 없게 했다.

일제로 인해 한국은 선교사들에게 대단히 위험한 나라가 되었다. 그래서 1940년 미국 영사관은 모든 선교사들을 본국으로 돌려보내기로 결정했다. 하지만 유화례 선교사는 도저히 한국을 떠날 수 없었다. "모든 선교사들이 다 떠난다면, 신사참배를 하라고 협박 받고, 일제의 수탈로 가난과 굶주림을 당하는 한국의 기독교인들은 어쩌란 말인가!"라는 생각이 들었다.

유화례 선교사는 위험을 각오하고 한국에 남았다. 그리고 농촌 여러 지역을 다니며 복음을 전하기 시작했다. 1941년에는 한센병 환자들이 사는 전라도 여수 애양원에 머물며 감옥에 갇힌 손양원 목사를 대신하여 설교를 하고 환자들을 돌보았다. 나중에는 일제에 의해 스파이로 몰려 감방에 갇히기도 했다. 나중에는 강제 추방을 당해서 어쩔 수 없이 고국으로 돌아갈 수밖에 없었다.

1945년 일제가 연합군에 항복했다. 한국은 일제로부터 독립하게 되었다. 유화례 선교사는 이 소식을 듣고 결심했다. "다시 한국으로 돌아가자. 가서 나를 기다리는 농촌 아낙들, 할머니들에게 하나님 말씀을 전해야겠다." 1947년 10월 31일 아직 모든 것이 혼란스러운 한국으로 돌아온 유화례 선교사는 수피아여학교에서, 또 한국의 농촌에서 성경을 가르쳤다.

그러던 1950년 6월 25일, 6.25 전쟁이 일어났다. 아무리 선교사들이라지만, 전쟁터에 있을 수는 없는 노릇이었다. 그래서 많은 선교사들이 일본으로, 미국으로 돌아갔다. 하지만 57세나 된 유화례 선교사는 이번에도 광주에 남았다. 전

배를 가결하기 2년 전에 스코트 선교사는 신사참배의 문제를 캐나다연합교회 해외선교부 총무인 암스트롱(A.E. Armstrong)에게 편지로 자세히 알렸다. 반면에 신사참배가 종교적 행위라는 주장도 있었다. 신사참배의 문제가 종교적 문제임을 가장 강력하게 주장한 곳이 '미국 남장로교 외지선교국'의 입장이었다. 특별히 외지선교국의 총무인 풀턴(Darby Fulton) 박사는 "신사의 본질과 내용을 잘 알고 있었고, 그것이 기독교와 대처하고 있는 관계"도 잘 알고 있었다. 그가 1937년 신사참배는 종교 행위이기에 거부의 뜻을 분명히 밝히었고, 이에 근거하여 남장로선교회 계열의 학교는 신사참배를 시행할 수 없음을 결의하였다(박영범, 2019: 109－110).

쟁 가운데 자기가 죽을지 몰라도, 고통 당하는 한국 사람들과 함께 운명을 하기로, 목숨을 걸고 결심했다.

전쟁이 터지고 유화례 선교사는 더 바빠졌다. 광주 선교부의 트럭을 이용해 피난 가려는 사람들을 부산까지 태워주고, 선교사들이 광주에 세운 고아원의 고아들을 해남, 목포 같이 찾기 어려운 곳에 숨겨줬다. 하지만 이윽고 북한 공산군이 광주에서 10km 밖에 떨어지지 않은 장성까지 쳐들어왔을 때, 정작 유화례 선교사 자신이 피할 곳이 없었다.

이때, 이현필이 이끄는 그리스도 제자공동체인 동광원 사람들, 즉 화순 인근의 그리스도인들이 유화례 선교사를 깊은 산골짜기로 피신시켰다. 마치 죽은 사람 시체를 나르듯이 유화례 선교사를 솜이불로 꽁꽁 싸서 지게에 매고 힘센 장정들이 24시간을 걸어 피신시켰다. 때는 7월 무더운 여름이라 솜이불에 꽁꽁 싸인 유화례 선교사는 땀으로 범벅이 되고 숨이 막힐 지경이었지만, 공산군이 검문할 때마다 무사히 통과하기 위해 말 한 마디도 할 수가 없었다. 심지어 유화례 선교사를 살리기 위해서 피신시키던 그리스도인 다섯 명이 순교 당하기도 했다. 하지만 이 예수 믿는 사람들은 자신들을 위해 전쟁 통에도 한국에 남은 유화례 선교사 피신시키는 것을 하나님의 사명인 줄 믿었다. 유화례 선교사는 화순 화학산 바위틈에서 약 2개월 동안 낙엽을 덮고 피난생활을 했다.

_유화례 선교사를 피신시키고 끝까지 숨겨준 동광원 사람들과 함께

1 유배의 의의와 종류 및 적응양태

유배는 과거에만 있었던 것이 아니다. 오늘날에도 유배는 있다. 국민이 주인인 공영방송인 MBC가 파행을 거듭해오다, 해직기자 출신인 최○○이 최근에 신임 사장으로 선임되었다. 과거 파업에 참가했다는 이유로 방송진행과 무관한 부서로 부당전보 발령을 받았던 아나운서들이 원치 않는 부서로 이동했던 사실을 '유배지'를 전전하였다고 매스컴은 저널리스트적인 용어로 표현하고 있다.

MBC가 강○○ 아나운서를 신임 아나운서국장으로 임명했다. 전임 신○○ 국장은 평사원으로 발령났다. MBC는 지난 11일 저녁 늦게 12일자로 이 같은 내용의 인사를 사내에 공고했다. 1987년 입사한 강 국장은 올해 20주년을 맞는 국내 대표 우리말 프로그램 <우리말 나들이>를 기획·제작했다. 2013년 '한국 아나운서 대상'을 수상하는 등 MBC를 대표하는 아나운서다. 강 국장은 2012년 '공정방송 파업'에 참가한 뒤로 아나운서국 밖으로 쫓겨났다. 최근까지 텔레비전 주조정실에서 기술 업무를 해왔다. 강 국장 부임과 함께 MBC 보도국에 이어 아나운서국도 '정상화' 수순을 밟을 것으로 보인다. MBC는 2012년 파업에 참가한 아나운서들을 방송 진행과 관련없는 부서로 대거 '부당 전보' 하면서 기존 인력풀이 줄어들었다. '유배지'를 전전하던 아나운서들은 5년 동안 12명이나 회사를 떠났다. 오상진·문지애 아나운서 등이 대표적이다(경향신문, 2017.12.12)

유배(流配)는 사전적으로 보면 '죄인을 귀양 보냄'으로 되어 있다. 죄인을 멀리 떠나보내(流) 그 유배지, 즉 적소(謫所)에 배치한다는(配) 뜻이다. 여기서 죄인이란 사회적 법규를 어겨 죄를 지은 자뿐만 아니라, 유배를 보낸 권력자의 체제에 반항하여 죄를 지은 자도 포함한다. 그리하여 억울하게 죄인 취급을 받아 유배된 사람들도 포함되는 것이다.

화순 능주에 유배를 온 정암(靜庵) 조광조(趙光祖)는 유배 35일 만에 사약을 받아 지치주의(至治主義) 성리학적 이상국가 실현을 위한 개혁의 노력은 끝내 좌절되었고, 원교(圓嶠) 이광사(李匡師)는 23년간의 유배 생활 중에 세상을 떠났으며, 정헌(靜軒) 조정철(趙貞喆)은 제주에서 27년간이나 유배 생활을 했다. 위도로 귀양 간 백운거사(白雲居士) 이규보(李奎報)처럼 귀양이 바로 풀릴 것으로 믿고 여기저기 유람한 사람도 있다. 이렇듯이 유배의 죄목, 집안이나 신분, 연계 당파, 재산, 유배지에서 받은 대우 등이 다르기 때문에, 유배의 성격과 유형은 실로 그 층위가 다양하여, 일의적으로 규정짓기에는 무리가 있다.

유배 상황 속의 적응 양태

구분	내용
비극형	유배는 사형 다음으로 무거운 무기형이며, 유배 중에 사약을 받기도 하고 잊혀지거나 끊임없는 정쟁에 연루되어 끝내 해배되지 않은 경우도 있었다.
극복형	유배 기간에 학문과 예술에 탁월한 업적을 남긴 이도 있다.
절망형	유배 중에 울분에 쌓여 절망 속에서 일생을 지낸 이도 있다.

조선시대 형벌의 종류

구분	형벌
사형	가장 큰 형벌
유배형	사형 다음에 가는 중벌. 유형은 당나라에서 실시하던 형률을 도입한 것으로, 당나라에서는 최고 중형은 왕도에서 3천리 떨어진 곳에 보내는 것이었고, 2등급이 2천 5백리 떨어진 곳에 보내는 것이었으며, 가장 가벼운 유형이 2천리 떨어진 곳에 보내는 것이었으나, 우리나라에서는 멀어야 천리였기 때문에 1등급 최고 중형자는 섬에 보냈고 2등급 죄인은 교통이 나쁜 곳을 골라 보내다가, 1895년 갑오경장 이후에는 종신 유배, 15년 유배, 10년 유배로 바꼈으며 이듬해 다시 1년 유배형부터 종신유배까지의 10등급으로 나뉘었다.
도형	징역 1~3년을 복역시키거나 곤장으로 대신
장형	형틀에 사지를 묶어놓고 곤장으로 볼기를 때리는 폭행 형벌, 60대 이상으로 규정
태형	가장 가벼운 형벌

유배형의 종류

구분	내용
유배의 성격	유배는 성격에 따라 세 가지로 구분되는데, 환도(還徒), 부처(付處), 안치(安置)
절도안치	규정한 섬 밖을 벗어날 수 없었다.
본향안치	고향 땅을 벗어날 수 없었다.
위리안치 (圍籬安置)	귀양지에 거주할 집을 지정하고 그 집주위에 탱자나무 울타리를 한 뒤 일체 그 집밖을 벗어날 수 없도록 하는 최악의 금고형이었다. 탱자나무는 원래 전라도에서만 자라는 나무라 위리안치형이 내려지면 그 지역은 전라도 땅이 되기 마련인데, 이 같은 형사제도 때문에 전남에는 중죄인이 올 수밖에 없었는데 위리안치 죄인은 전남이 전담할 정도였다.
	그냥 유배형이 내려질 때는 귀양 간 곳에서 아무런 제약을 받지 않고 생활할 수 있었다. 안치형이 내려지면 다시 귀양지에서 장소의 제한을 받는다.

목민심서, 경세유포 등 모두 500여 권에 이르는 방대한 저술을 남긴 다산(茶山) 정약용(丁若鏞)의 지적 창조물, 서포(西浦) 김만중(金萬重)의 역작 구운몽(九雲夢), 추사(秋史) 김정희(金正喜)와 원교(圓嶠) 이광사(李匡師)의 원숙한 경지의 서체는 모두 유배지에서 완성되었다고 해도 과언이 아닐 것이다. 유배형이 인간의 삶과 예술과 문학에 얼마나 많은 영향을 주었으며, 그 결과가 작품 세계에 어떻게 나타났는지를 연구 검토해보는 일은 의미 있고 중요한 일일 것이다.

유배의 형벌은 조정 전복의 모반사건 관련자, 반란 또는 음모사건에 관계된 자, 조정을 규탄하는 상소를 올린 자에게 주로 내려졌다. 하지만 그보다는 조정의 권력다툼에서 정적(政敵)을 배척하거나 숙청하고자 할 때 유배를 보내는 경우가 많았다.

하지만 유배라는 냉혹한 현실을 오히려 새로운 출발의 계기로 삼는 사람들도 있었다. 유배객들에게 있어 유배라는 것은 때로 그들이 지향하는 삶의 가치나 규범과도 맞물려 있었던 까닭에 개인적 명분의 징표가 되기도 했다. 또한 이들 유배객들은 학자이자 교육자로서 현지 주민들에게 삶의 모범을 보임으로써 지역사회의 학문 향상과 문화 발전에 크게 이바지하기도 했다.

유배의 역사를 살펴보면, 유배는 삼국 시대부터 조선시대까지 있었으며, 조선시대에는 사형 다음의 중벌이었다. 조선시대 유배의 형기는 원칙적으로 무기 종신형이었으며, 정치범으로 단죄가 된 유배자는 군왕의 사면과 권력의 변화와

정세의 변동이 없는 한 대부분 유배지에서 귀향할 수 없었다. 서양에서도 그리스의 에우리피데스의 '메데이아'와 같은 비극이나, 바빌론에 포로로 잡혀간 유태인들의 유배에서 볼 수 있듯이 그 역사는 기원전으로 거슬러 올라갈 만큼 유배의 역사는 오래되었다고 할 수 있다.

유배지로 사용된 정치사회적 환경은 주민의식을 반권력적, 현실 비판적으로 유도하였다. 조선시대의 유배자들은 대부분 이른바 정치범(사상범, 확신범)들로 일견 정치적 패배자들이었기 때문에 당시 권력층에 원한을 갖기 마련이며 불평불만을 토로할 수밖에 없어서 단순한 지역주민들로서는 은연중에 그들을 동정하거나 동조하였을 것이다.

유배는 조선시대의 형벌제도이기는 하지만, 현대 21세기에도 유배와 유사한 상황은 발생한다. 암과 같은 원치 않은 질병에 걸리기도 하고, 졸지에 비명횡사하기도 한다. 지진, 해일, 방사능 등 자연재해뿐만 아니라, 세월호 참사나 삼풍백화점과 성수대교 붕괴, 씨랜드 참사 등 인위적 재난도 부지기수이다. 세상을 살다보면 자신이 어떻게 할 수 없는 통제불가능한 변수에 의해 자신의 삶이 영향을 받는 경우가 적지 않다. 비록 시간적으로는 과거 역사의 사건이지만, 성리학을 이념으로 했던 조선시대에 선비들은 이념과 정파적 모함에 의해 억울하게 유배의 삶을 살았던 경우가 많았다.

유배인은 거주지와 행동이 제한된 특수한 상황에서 유배 기간 동안의 소회와 견문을 읊은 기록을 남겼는데, 이들 자료들은 유배문학이라는 특수한 갈래로 주목을 받아 왔다. 유배가사와 유배일기 등을 들 수 있다. 유배한시 등도 이에 포함시킬 수 있으며, 유배문학 가운데서 주류를 이루는 것은 한시라고 할 수 있다. 이는 유배객 대부분 사대부였으며, 그들은 평소 익숙했던 한시를 빌려 자신의 체험과 감정을 표출했다는 데서 그 이유를 찾을 수 있다.

유배 한시의 일반적 특성을 살펴보면 첫째, 자신의 불우한 처지와 신세를 한탄하고 애소(哀訴)하거나 시대를 걱정하며 임금을 연모하는 심정을 표현하고 있다. 둘째, 유배당한 몸으로 현세의 모든 것에서 은둔 도피하거나 상처받고 소외된 자신을 달래기 위해 자연 사랑을 읊고 있다. 셋째, 유배살이를 통해 겪은 이별의 한과 원통한 정서를 읊거나, 옛날과 고향을 회고하는 내용을 담고 있다. 넷째, 나라의 정세를 개탄하고 삶의 무상(無常)을 노래하거나 유배살이를 통한 풍정(風情)과 낙천(樂天)을 읊고 있다.

봄바람이 불어와 버드나무 가지를 흔들고 春風吹盡柳條楊
행차소리를 들으니 기쁨이 미칠 것 같다 聞道行聲喜欲狂
내가 갇혀 나고들 수 없는 것이 안타까워 恨我幽囚防出入
강머리에서 계획없이 술잔을 달랜다 江頭無計慰壺觴

조선 초기의 유배인은 사림파와 훈구파간의 권력 투쟁의 희생양인 경우가
많았다. 사림파와 훈구파간에는 유배인의 문학에 대한 인식이 다르게 나타난다.
아직 문학과 유학이 완전하게 이론적으로 결합한 상태라 보기에는 어려우나 이
러한 제도 문학과 경세 수단으로서의 문학론은 시대에 따라 변동의 과정을 거치
며 그대로 조선 시대 문학의 통념으로 자리하게 된다. 조선 초기에는 유학을 이
데올로기로 무장한, 사림파로 불리는 일군의 신진 사류들이 중앙 정치 무대에
등장하면서 문학의 품격 문제가 점차 논쟁거리로 확대된다. 원래 사림파는 유학
을 최고의 가치로 여기며 출세에 나서지 않고 산림에 묻혀 은일의 세상을 살면
서 수신과 후학 양성에 몰두했던 사대부들이었다.

유배객들은 대부분의 시간을 학문과 창작으로 하루하루를 보냈다. 때로 귤
피를 팔아 생활하기도 하고, 장사를 하며 생활하기도 하고, 돌아다니며 동냥으
로 생활을 하기도 했다. 서당을 열러 아이들과 백성들에게 글을 가르치며 생활
하고, 때로 본가에서 보낸 물품으로 생활하기도 했다.

아시아권에서 유배문학으로 빛나는 사람들이 있다. 굴원의 <어부사>, 소
동파의 <전적벽부>, 이백의 <이른 아침에 백제성을 떠나며>(早發白帝城) 등
등이 있다. 러시아의 푸쉬킨은 1820년 자유를 갈망하는 시가 화근이 되어 러시
아 남부 키슈노프로 유배되었다. 빅토르 위고는 '노틀담
의 꼽추' 등 소설과 수십편의 시집을 저술하여 아카데미
프랑세즈의 회원이 되었다. 그러나 그는 1851년 루이 나
폴레옹(나폴레옹 3세)의 쿠데타에 반대하여 프랑스에서
추방되었다. 그는 벨기에로 갔지만 받아들여지지 않자,
영국해협의 저지섬과 건지섬을 19년간 전전하면서 시집
'명상시집' '세시의 전설', 소설로는 '레미제라블'[1] '바다

_유배객의 24시
(출처: 남해유배문학관)

1) 굶주린 조카들을 위해 한 조각의 빵을 훔치다가 징역살이를 하게 된 장발장은 19년 동안 형
 무소에서 지내다가 46세에 겨우 석방된다. 1815년 워털루 전투가 일어나던 해이다. 남루한

의 노동자' 등 걸작을 남겼다. 빅토르 위고는 망명기간 중 그의 심정을 이렇게 말했다.

"자유와 조국, 그리고 정의를 위해 고통받는 모든 것을 사랑한다. 내 마음은 평온을 되찾았지만, 타향살이의 아픔은 각인된 채 그대로이다." 이탈리아 원정에서 돌아온 나폴레옹 3세는 망명한 모든 사람을 사면하고자 했다. 그러나 빅토르 위고는 "자유가 돌아오면 그때 가겠소"라며 거부했다. 1870년 보불전쟁으로 나폴레옹 3세가 몰락하자, 열렬한 환영 속에 프랑스로 돌아와 국민적 영웅이 되었다. 거리를 가득 메운 사람들에게 그는 말했다. "여러분들은 단 한 시간만에 20년간의 망명생활을 보상해주었습니다."

② 유배문화와 남도문화[2]

남해에 유배를 와서 '사씨남정기'와 '구운몽'을 남긴 서포 김만중은 성장하면서 어머니의 남다른 가정교육을 통해 많은 영향을 받았다고 알려져 있다. 아

모습을 한 수상한 떠돌이에게 사람들은 모두 냉정하게 대한다. 다만 한 사람, 인자한 주교 미리엘이 그를 사람답게 대접해 주는데, 감옥살이를 하는 동안 악이 몸에 밴 장발장은 주교의 은촛대를 훔친다. 그러나 주교는 이를 용서하며 그에게 선물이라고 준다. 이를 계기로 장은 선과 덕의 길로 들어서게 된다. 이후 이름을 바꾸고 북부 프랑스에 살면서 마을의 발전을 위해 힘을 기울이던 장은 그 공로와 높은 인망으로 시장 자리에 오른다. 그러나 전과자는 사회에 복귀할 수 없는 시대였다. 예전의 장을 알고 있는 냉혹한 형사 자베르는 시장이 된 그를 의심하기 시작한다. 마침 장발장으로 오인되어 체포된 남자로 인해 위기를 모면한 장은 밤새도록 고민하다가 스스로의 정체를 고백하고 그 남자를 구한다. 장은 재산을 감춘 뒤 다시 체포되어 감옥에 갇혔다가 탈옥해 시장으로 일하던 시절에 만난 불쌍한 창녀 팡탱이 죽을 때 그녀에게 했던 약속을 지키기 위해 팡탱의 딸 코제트를 구해 낸다. 코제트는 그때까지 사악한 테나르디에 부부 밑에서 비참한 어린 시절을 보내고 있었다. 코제트와 함께 파리에 정착한 장은 처음으로 사랑하는 '자식'을 얻어 인간으로서 더욱 성장한다. 그러나 자베르의 손길이 그곳까지 미치자 두 사람은 한 수도원으로 들어가 은신하게 되고, 코제트는 그 수도원에서 아름다운 아가씨로 자라난다. 이윽고 수도원에서 나와 시내에서 조용하게 살아가는 두 사람 앞에 청년 마리우스가 나타나게 되고, 마리우스와 코제트는 몰래 서로를 사모하는 사이가 된다. 그 사실을 안 장은 질투심 때문에 괴로워한다. 때마침 1832년 6월, 공화파의 반란이 일어나고 마리우스도 거기에 참여한다. 장도 이 사실을 알고 바리케이드로 가서 스파이 혐의를 받고 잡혀 있던 자베르를 풀어 주고, 부상당한 마리우스를 지하 수로를 통해 구해 낸다. 그 출구에서 다시 만난 자베르는 두 사람을 무사히 바래다준 다음 센 강에 몸을 던져 자살한다.

2) 유배문학관은 경남 남해에 있다. 본 고에서는 범위를 남도를 위주로 설명해보기로 한다.

버지 김익겸은 일찍이 1637년(인조 15) 정축호란 때 강화도에서 순절한 까닭에, 유복자로 태어났다. 형 김만기와 함께 어머니 윤씨3)만을 의지하며 살았다. 윤씨 부인은 본래 가학(家學)이 있어 두 형제들이 아비 없이 자라는 것에 대해 항상 걱정하면서 남부럽지 않게 키우기 위한 모든 정성을 다 쏟았다고 전해진다. 궁색한 살림 중에도 자식들에게 필요한 서책을 구입함에 값의 고하를 묻지 않았으며, 또 이웃에 사는 홍문관서리를 통해 책을 빌려내어 손수 등사하여 교본을 만들기도 하였다. 『소학』·『사략(史略)』·『당률(唐律)』 등을 직접 가르치기도 하였다. 연원 있는 부모의 가통(家統)과 어머니 윤씨의 희생적 가르침은 훗날 그의 생애와 사상에 적지 않은 영향을 끼친 것으로 보인다. 1665년(현종 6) 정시문과(庭試文科)에 장원, 정언(正言)·지평(持平)·수찬(修撰)·교리(校理)를 지냈다. 증조할아버지가 김장생이며 정치적으로는 전형적인 서인에 속했다. 1671년(현종 12) 암행어사가 되어 경기·삼남(三南)의 진정(賑政)을 조사하였다. 이듬해 겸문학(兼

3) 정혜옹주의 손녀인 김만중의 어머니 윤씨는 남편을 잃고 과부가 되었다. 강화도에서 성을 지키던 남편이 적과의 싸움에서 패배하고 말았다. 어찌할 수 없는 상황에 직면한 남편은 결국 분신자살을 하고 말았다. 그 소식을 들은 윤씨의 비통함은 이루 말할 수 없었다. 천만다행으로 친정어머니 홍부인과 함께 있다가 배를 얻어 타는 바람에 화를 면할 수 있었던 윤씨, 당시 큰 아들 만기가 다섯 살이었고 만중은 뱃속에 있을 때였다. "흑흑, 어머니 이제 저는 어찌해야 합니까?" "참으로 안타까운 일이다. 하지만 물은 이미 엎질러졌다. 우리 집으로 가자." 친정어머니는 무남독녀 외동딸을 집으로 데려가려고 했다. "지금 당장에요?" "그런들 누가 뭐라 하겠느냐?" "어머니, 제가 정리할 일들이 조금 남아 있습니다. 시댁 어르신들과도 상의해서 돌아갈 날짜를 정할테니 어머니 먼저 가 계십시오." 친정으로 돌아와 살림을 돌보기 시작했다. 난리가 평정되고 친정으로 돌아온 윤씨는, 안으로는 어머니를 도와 집안일을 보살폈고 아버지를 섬기며 두 아들을 키우는 일에 전념했다. 가난해졌으나 내색하지 않고 두 아들을 키웠다. 친정부모님과 함께 살았을 때는 경제적인 어려움이나 걱정이 없었으나, 홀홀단신이 된 윤씨 부인에게 앞날은 녹록치 않았다. 점점 가세가 기울어 윤씨가 몸소 길쌈을 하고 수를 놓아 조석을 끓여야 했다. 하지만 주위에 전혀 내색하지 않고 두 아들의 공부에 혼신의 힘을 기울였다. 당시만 해도 난리를 치른 지 얼마 안 되어 책을 사기가 어려웠다. 그러나 윤씨는 [맹자]와 [중용]을 사서 공부시켰다. [시전]은 책 권수가 많아 값이 비싸서 베틀의 명주를 끊어주고 샀다. 이웃에 사는 옥당서리에게 청을 넣어 홍문관에서 [사서]와 [시경언해]를 빌려다가 직접 베껴 가르치기도 했다. 아버지 없는 자식들인지라 가엾은 마음 가득했으나 공부를 시킬 때는 매우 엄했다.
 "너희들은 다른 집 아이들과 다르다. 반드시 남들보다 더 열심히 공부해서 뛰어난 사람이 되거라. 혹시라도 과부의 자식이라 행실이 저렇다는 말을 듣지 않으려거든 예의범절에도 흐트러짐이 없어야 할 것이다." 윤씨의 각고한 노력에 자식들도 모두 혀를 깨물고 공부했다. 만기에 이어 만중까지 과거에 급제했다. 윤씨는 과부가 된 뒤에는 늘 소복을 입었고 남의 잔치에 가지 않았다. 자신의 생일날에도 생일 잔치를 못하게 했다. 큰 아들 만기가 높은 벼슬에 있을 때도 환갑잔치조차 허락하지 않았다. 오직 자손이 과거에 합격했을 때만 잔치 베풀기를 허락했다.

文學)·헌납(獻納)을 역임하고 동부승지(同副承旨)가 되었으나 1674년 인선왕후 (仁宣王后)가 작고하여 자의대비(慈懿大妃)의 복상문제(服喪問題)로 서인(西人)이 패하자, 관직을 삭탈당하였다. 그 후 서인이 정권을 잡자 다시 등용되어 1679 년(숙종 5) 예조참의, 1683년(숙종 9) 공조판서, 이어 대사헌(大司憲)이 되었으나 조지겸(趙持謙) 등의 탄핵으로 전직되었다. 1685년 홍문관대제학, 이듬해 지경 연사(知經筵事)로 있으면서 김수항(金壽恒)이 아들 창협(昌協)의 비위(非違)까지 도맡아 처벌되는 것이 부당하다고 상소했다가 선천(宣川)에 유배되었으나 1688 년 방환(放還)되었다. 이듬해 박진규(朴鎭圭)·이윤수(李允修) 등의 탄핵으로 다시 남해(南海) 노도(櫓島)에 유배되어 그곳에서 병사하였다.

1687년(숙종 13)에 다시 장숙의(張淑儀)일가를 둘러싼 언사(言事)의 사건에 연루되어 의금부에서 추국(推鞫 : 특명으로 중죄인을 신문함.)을 받고 하옥되었다가 선천으로 유배되었다. 1년이 지난 1688년(숙종 14) 11월에 배소에서 풀려 나왔 다. 그러나 3개월 뒤인 1689년(숙종 15) 2월 집의(執義) 박진규(朴鎭圭), 장령(掌 令) 이윤수(李允修) 등의 논핵(論劾)을 입어 극변(極邊)에 안치되었다가 곧 남해 (南海)에 위리안치(圍籬安置)되었다. 이같이 유배가게 된 것은 숙종의 계비인 인 현왕후 민씨(仁顯王后閔氏)와 관련된 앙화(殃禍)가 남아 있었기 때문이었다.

이러한 와중에서 그의 어머니인 윤씨는 아들의 안위를 걱정하던 끝에 병으 로 죽었다. 효성이 지극했던 그는 장례에도 참석하지 못한 채로 1692년(숙종 18) 남해의 적소(謫所)에서 56세를 일기로 숨을 거두었다. 1698년(숙종 24) 그의 관 작이 복구되었으며, 1706년(숙종 32)에는 효행에 대하여 정표(旌表)가 내려졌다.

한편 우리 역사에서 전남은 정치적 수도인 왕도로부터 가장 '먼 곳' 중의 하 나였다. 그래서 전남은 유·무인도는 말할 것도 없고 내륙까지도 '죄지은 사람'을 '멀리' 내쫓는 유형의 적지로, 조선시대 전남지역에 유배된 인물은 총 534명이라 고 한다(김경옥, 2010: 151).[4] 원래 유배형(流刑)[5]은 대역부도의 죄를 범했거나

4) 조선시대 전남지역의 유배인은 15세기 태종·예종·성종대에 분정되기 시작하다가 18세기 영·정조대에 증가 추세를 보이고 한말 고종대에 급격히 증가한 것으로 나타난다. 그 이유 는 아마 전남지역의 사회경제 변화와 관련하여 검토할 필요가 있다. 왜냐하면 조선시대 유 배인들은 대체로 빈손으로 유배지에 들어가서 현지 주민들에게 의탁하여 유배생활을 하였 던 것으로 파악되기 때문이다.

5) 현행 형법상 사형, 징역, 금고, 구류, 과료, 몰수 등 9가지가 있다. 그런데 유배제도는 이미 백제 때부터 있었던 형벌제도였지만, 특히 조선 시대에 엄격히 적용되었던 오형 중의 하나

반란이나 음모에 가담한 자 등 중죄인에게 적용된 행형이었으나 정적을 숙청하는 수단으로 곧잘 이용되었다.

목은 이색(1328~1396)은 배극렴 등 당시 신흥세력으로부터 쫓겨나 장흥으로 유배를 왔고, 한훤당 김굉필(1454~1504)과 매계 조위(1454~1503)는 순천으로, 정암 조광조(1482~1519)와 신재 최산두(1483~1536)는 화순으로, 망헌 이주(1471~1504)와 소재 노수신(1515~1590)은 진도로 귀양을 당했다. 영천 신잠(1491~1554)과 귤정 윤구(1495~1549)는 각각 장흥과 영암에서 살았다.

실제로 전남 도처에는 유배자의 학문과 교육의 산실 구실을 했던 유산과 유물이 많이 남아 있다. 이러한 역사적 이유로 인해 지역 문화와 정신에는 유배인의 의식과 행동에 의한 문화변동이 크게 작용했다는 주장이 존재한다. 특히, 유배인의 견딜 수 없는 통한이 지역에서는 정의에 대한 의분이나 불의에 대한 항거로 변용되었다고 본다.

그런데 왕도로부터 멀리 떨어진 지정학적 특성과 다른 지역보다 훨씬 많았다는 유배인 때문에 남도문화의 한 축이 유배문화로 형성되었다고 보는 것은 가설로서는 일단 타당한지 모르겠지만, 문화변동의 시각에서 보면 시대를 달리하는 유배인이 모두 동일한 사상과 의식을 가졌다고 볼 수도 없고, 남도 문화와 정서의 맥이 역사 이래 내내 변하지 않고 원형대로 관류되었다고 보기도 어렵다는 주장도 있다(김준옥, 2010: 118). 유배의 시대적 배경과 유배인의 사상 여기에 지역의 인물과의 학맥이나 문맥 등이 통시적으로 분석되지 않은 채 유배인이 많았다는 이유만으로 유배문화가 전남문화의 일부가 되었다고 일반화시키는 것은 성급한 논리라는 것이다.6)

그러나 정치한 이론적 분석 내지 과학적 엄밀한 검증을 떠나서, 남도문화를 논함에는 유배인이 많았을 뿐만 아니라, 그로 인한 사회문화적 영향을 고려할 때, 남도문화를 언급함에 있어 빠트릴 수는 없다는 점에서 본서에서는 포함시키

로 중죄인에게 주는 형벌의 하나이다.

6) 중앙에서 활동하다 전남에서 유배생활을 했던 유배인들은 생소한 이곳 문화 및 정신에 어느 정도 동화되었을 수도 있고, 상류층에다 지식인으로서 지역사람들과 긴밀한 교유관계를 맺고 그들의 지적 호기심을 자극하는 역할을 했을 수는 있으나, 지역의 정신사적 특징이 유배인 때문에 형성되었다는 가설은 적어도 조선 초에는 전혀 타당성이 없다는 것이다(김준옥, 2010: 116).

조선시대 유배지별 유배자 수(단위: 명)

지역	경기도	평북	평남	함북	한남	황해	강원	충남	경북	경남	전북	전남	제주	계
인수	32	65	20	56	47	24	33	27	77	60	51	129	49	700

자료: 양순필, 1983

기로 한다.

1981년 제주대학 양순필 교수가 통계낸 바에 따르면, <조선인명록>에 실린 사람 중 조선시대 340년간에 귀양살이를 한 사람수는 700명으로 그중 4분의 1이 넘는 178명이 전남(전남+제주)에 귀양왔다고 한다.[7] 흔히 함경남도 삼수갑산이 귀양지로 자주 활용된 것으로 생각하고 있으나, 삼수에 귀양 간 사람은 8명, 갑산에 귀양 간 사람은 13명뿐이었고 전남의 제주도에 귀양간 수는 49명, 진도에 귀양 간 수는 30명, 흑산도에 15명, 완도 고금도에 14명이 귀양가서 전남이야말로 유배지로 활용되었다고 해도 과언이 아니다.

조선시대 전남지역 내 유배인의 유배지(配所)는 총25개 군현 36처로 확인된다. 그 특징을 살펴보면 다음과 같다(김경옥, 2010: 154－155).

첫째 유배지의 빈도수가 높은 곳은 내륙보다 섬이었다. 배소별로 빈도수를 산출해보면 제주도 67회, 고금도 56회, 진도 56회, 흑산도 55회, 추자도 54회, 신지도 40회 등으로 확인된다. 즉 배소의 상위 순위가 모두 섬이 점유하고 있다. 반면 내륙의 경우 해남이 32회로 가장 높고, 그 다음이 강진 16회, 흥양 14회, 광양 13회, 장흥 12회 등 바닷가 연안에 입지한 군현이 배소로 이용되고 있었다. 이로써 보건대 전남지역 내 유배지는 제주도·진도·고금도·흑산·나로도·녹도·돌산도·신지도·임자도·지도·추자도 등 서남해 다도해가 유배지로 이용되고 있다.

7) 팔도 가운데 전라도가 가장 유배빈도수(5,860회 중 915회)를 보이고, 경상도(670회), 함경도(429회), 평안도(356회), 충청도(320회)의 순이다. 조선시기 유배지로 이용된 곳은 총 408곳으로, 경상도가 81곳, 전라도 74곳, 충청도 70곳, 경기도 51곳, 평안도 49곳, 황해도 28곳, 함경도 26곳, 강원도 23곳이 확인되었다(김희태, 2010: 36).

유배인 관련 전남 문화자원 현황

구분	유배인	유배시기	유배지	유적유물	소재지	비고
1	이색	1392	장흥	예양서원	장흥읍	벽사역 유배
2	정분	1453	낙안	충렬사	장흥(계산리)	계유정란(단종폐위)
3	강학손	1455	영광	여흥사	영광읍(학정리)	무오사화
4	김종직	1498	순천	옥천서원	순천시(옥천동)	무오사화
5	이주	1504	진도	금골산록	금골산	
6	김영간	1515	장흥	호계사	장흥(만년리)	중종 신씨 복위
7	조광조	1519	능주	죽수서원	화순(모산리)	기묘사화
8	최산두	1519	동복	도원서원	화순(연월리)	기묘사화
9	김광원	1519	해남	예양서원	장흥읍(예양리)	기묘사화, 해남(유배), 장흥(정착)
10	신잠	1521	장흥	예양서원	장흥읍(예양리)	신사무옥
11	노수신	1547	진도	봉암서원	진도(금갑도)	풍속교화(예속)
12	김권	1617	무안	송립서원	무안읍(교촌리)	광해군 폐모 반대
13	김수항	1675	영암	녹동서원	영암(영보리)	남인 갈등
14	민정중	1675	장흥	연곡서원	장흥읍(원도리)	남인정권
15	김수항	1689	진도	봉암서원		
16	송시열	1689	보길도	각자암	보길도(백도리)	제주유배/풍랑
17	조태채	1722	진도	봉암서원		유림 흠모
18	김약행	1770	우이도	유대흑기	흑산도(우이도)	흑산도 기행
19	박창수	1775	흑산도	남정일기		조부 박성원 흑산도 유배
20	김약행	1788	진도	적소일기	진도(금갑도)	
21	김이익	1800	진도	금강영언록	진도(금갑도)	장헌세자 폐위/교화활동
22	정약용	1801	강진	다산초당 (다산유고)	강진군(만덕리)	신유옥사
23	정약전	1801	흑산도	자산어보	흑산도(사리)	신유옥사
24	조희룡	1851	임자도	조희룡전집	임자도(이흑암리)	김정희 연루
25	김령	1862	임자도	옥정일기		단성민란/유배여정
26	최익현	1876	흑산도	지장암	흑산도(천촌)	강화수호조약 반대
27	김평묵	1881	임자도	화산단	임자도(이흑암리)	위정척사
28	이도재	1886	고금도	판서이도재영 세불망비	고금도(농산리)	
29	정만조	1896	진도	은파유필	금갑도	서당운영
30	김윤식	1897	지도	속음청사		김홍집내각 외부대신

자료: 김경옥, 2010: 158-159.

위의 <표>에 제시되어 있는 바와 같이 현전하는 전남지역 유배인 관련 문화자원은 ① 유배인의 적거지 ② 유배지에 개설된 서당 ③ 유배지에서 작성된 저술 ④ 유배인 관련 유교 유적서원·사우·고문헌·금석문 등이다.

첫째 유배인의 적거지는 해당지역 자제들을 위한 교육장소로 활용되었다. 유배인이 현지에 개설한 서당이 이에 해당한다. 서당사례는 흑산도의 정약전이 개설한 복성재, 최익현의 일신재, 강진 정약용의 다산초당, 진도의 노수신·김이익·정만조 등이 운영한 서당 등이 있다.

둘째 유배지에서의 저술활동이다. 주로 유배인의 문집·시집·일기·기행문 등이 해당한다.[8] 저술 자료에는 유배여정, 유배지에서의 생활상, 유배지에서의 교우관계, 유배인의 독서생활, 유배인과 해당 군현민과의 교류, 지역자제들을 위한 교학활동, 지역경제를 향상시키기 위한 특수작물 재배방법, 혼례와 의례 등에 이르기까지 구체적으로 묘사되어있다. 따라서 유배는 물론 해당지역의 역사와 문화를 연구하는데 1차 자료로서 그 가치가 매우 높다.

셋째 유배인 관련 유형문화자원이다. 유형 문화자원은 유배인이 유배지 사람들에게 미친 영향에 대해 검출할 수 있는 1차자료이다. 대체로 유배인 사후에 배향된 서원·사우 후대 사람들에 의해 건립된 비석류가 이에 해당한다. 서원과 사우의 경우 현전하는 유배 관련 문화자원 총 32건 가운데 무려 18건(56.25%)을 점유하고 있다. 이에 해당하는 사례가 영광의 이흥사, 영암의 녹동서원, 장흥의 내양서원·호계사·연곡서원, 진도의 봉암서원, 동복의 도원서원, 능주의 죽수서원, 순천의 옥천서원, 낙안의 충렬사 등이다.

한편 지역민이 유배인의 공적을 기념하기 위해 건립한 비석류가 있는데, 대표적인 사례로 1886년 강진 고금도에 유배된 이도재이다. 이도재는 고금도에서 무려 9년 동안 유배생활을 하였는데, 이때 섬주민들에게 학문을 전수하고 물산

8) ① 갑도에 유배된 이주의 『김골산록』, ② 1547년 순천으로 유배되었다가 진도에 위리 안치된 노수신의 시집 『옥주이천언』, ③ 1768년 우이도에 유배된 김약행이 흑산도를 기행하면서 느낀 감회를 적은 「유대흑기」, ④ 1788년 김약행이 진도 금갑도에서 작성한 『적소일기』, ⑤ 1800년 진도 금갑도에 유배된 김이익의 『김강영언록』·『순칭록』, ⑥ 1801년 흑산도의 정약전이 기록한 『자산어보』, ⑦ 1851년 임자도에서 조희룡의 저술인 『화구암란묵』 잡록·『우해악암고』 시집·『수경재해외적독』 간찰, ⑧ 1862년 단성민란의 주모자로 임자도에 유배된 김령의 『간정일록』, ⑨ 1866년 강진 신지도에 유배된 이세보의 『신도일록』, ⑩ 1896년 진도의 정만조가 작성한 『은파유필』, ⑪ 1901년 제주에서 지도로 이배(移配)된 김윤식의 『속음청사』 등이 있다.

을 장려하였다. 또 1894년에 유배에서 풀려나자, 이도재는 섬에서 유배생활을
하는 동안 보고 들은 바를 토대로 하여 도서지역의 폐정을 개정하는 방안을 모
색하였다. 해결책은 누대로 내륙지역의 부속도서로 편제되어왔던 섬에 독립된
군(郡)을 설치하는 일이었다. 예컨대 고금도는 관방시설인 수군진이 설치되어 있
어 전라우수영의 관할하에 있었고 동시에 행정권은 내륙에 입지한 강진현의 부
속도서로 편제되어 있었다. 따라서 섬주민들은 이중부세 수탈을 겪고 있었다.
이러한 폐단을 시정하기 위한 조처로 이도재는 섬에 독립된 군을 설치하는 것이
라고 판단한 것이다. 그리하여 1894년에 유배에서 풀려난 이도재는 도서지역의
행정권을 내륙으로부터 분리시키기 위해 제도를 마련하였다. 그 결과 1896년에
완도군을 비롯하여 돌산군·지도군 등 3군이 신설되었다. 이에 섬주민들은 이도
재의 공적을 널리 기념하기 위해 완도읍에 2기, 고금면 농상리에 1기 등 총 3기
의 비석을 건립하였다. 현전하는 이도재 관련 비석을 통해 유배인과 섬주민간의
교류와 소통을 엿볼 수 있다.

3 유배의 한과 그 승화

　　유배지로 사용된 정치사회적 환경은 주민의식을 반권력적, 현실 비판적으
로 유도하였다. 조선시대의 유배자들은 대부분 이른바 정치범(사상범, 확신범)들
로 일견 정치적 패배자들이었기 때문에 당시 권력층에 원한을 갖기 마련이며 불
평불만을 토로할 수밖에 없어서 단순한 지역주민들로서는 은연중에 그들을 동
정하거나 동조하였을 것이다.

　　조선시대 형벌의 한 종류로서 유배가 있었다. 오늘날 현행 형법상 사형, 징
역, 금고, 구류, 과료, 몰수 등 9가지가 있지만, 유배제도는 이미 백제 때부터
있었던 형벌제도였지만, 특히 조선 시대에 엄격히 적용되었던 오형 중의 하나
로 중죄인에게 주는 형벌의 하나였다. 조선시대 오형은 태형,[9] 장형,[10] 도형,[11]

9) 가장 가벼운 형벌
10) 형틀에 사지를 묶어놓고 곤장으로 볼기를 때리는 폭행 형벌, 60대 이상으로 규정
11) 징역 1~3년을 복역시키거나 곤장으로 대신

유형,12) 사형13)이 있었다.

유배형은 크게 3가지 종류로 나뉜다. 안치(安置),14) 위리안치, 충군의 세 가지 다른 종류가 있었다. 그냥 유배형이 내려질 때는 귀양 간 곳에서 아무런 제약을 받지 않고 생활할 수 있었다.15) 안치형이 내려지면 다시 귀양지에서 장소의 제한을 받는다. 안치형 중에서도 절도 안치는 규정한 섬 밖을 벗어날 수 없었으며, 본향 안치는 고향땅을 벗어날 수 없었고, 위리안치는 귀양지에 거주할 집을 지정하고 그 집주위에 탱자나무 가시 울타리를 한 뒤 일체 그 집 밖을 벗어날 수 없도록 하는 최악의 금고형이었다. 탱자나무는 원래 전라도에서만 자라는 나무라 위리안치형이 내려지면 그 지역은 전라도 땅이 되기 마련인데, 이 같은 형사제도 때문에 전남에는 중죄인이 올 수밖에 없었는데 위리안치 죄인은 전남이 전담할 정도였다.

소동파는 <적벽부>에서 바람과 달은 주인이 없으므로 즐기는 자의 무진장이라고 하였다. 즐기는 자가 풍월주인(風月主人)이 된다. 유배라는 무거운 형벌을 받아, 절망의 상황을 맞아서도 좌절하지 않고 유배의 땅을 은거의 땅으로 삼아 즐기고, 풍속을 징험하는 유교선비로서의 사명을 잊지 않았으며, 물고기와 산짐승을 기르면서까지 자신의 삶을 되돌아보았다. 조선시대 위리안치를 당했던 문인들은 자신의 체험을 다양한 방식으로 형상화하였다(이종묵, 2005: 60).

동양에서 '유(儒)' 내지 '사(士)'로 지칭되는 선비란 도(道)로써 이루어지고 덕(德)으로써 만인 앞에 우뚝 선 '도성덕립자(道成德立者)'로서의 군자를 지향해 나가면서 그러한 군자의 도리에 어긋남 없이 살고자 하는 사람을 의미한다. 이러한 선비가 도달하고자 하는 이상적 경지인 군자는 대학(大學)에서 말한바 '수신제가치국평천하(修身齊家治國平天下)'를 삶의 목표로 설정한 인간형이다(정요일, 2000: 48).

..

12) 사형 다음에 가는 중벌

13) 가장 큰 형벌

14) 안치는 일정한 장소에 격리하여 거주하며 주로 왕족이나 고위직에 있는 자에 한하여 적용하였다. 고향의 집에 구금하는 안치도 있지만, 사형에 버금가는 중죄를 지었을 경우에 거제도나 진도, 남해도 등 떨어진 섬(絶島)에 안치하였다. 절도안치보다 가혹한 것이 위리안치였다.

15) 조선시대 형률의 근간을 이루는 '대명률'에서는 처첩이나 부조자손(父祖子孫)들이 유배인을 따라가고자 하는 사람이 있으면 들어 주도록 규정하였고, 1449년(세종 31)에는 대명률의 규정에 따라 시행할 것을 명하였다(김경숙, 2007: 13).

어느 연구자는 유배인의 유배·좌천시를 살펴보고 그 특징적 면모를 3가지로 유형화한바, '온유돈후(溫柔敦厚)'·'반구저기(反求諸己)'·'인고세한(忍苦歲寒)'으로 명명한 바 있다(정시열, 2008: 99). 이상 세 가지는 모두 수기(修己)와 관련된 덕목들이다. 일반적으로 온유돈후는 부드러움을, 반구저기는 일의 원인을 자신에게서 찾는 반성적 자세를, 인고세한은 인생의 시련기, 고난의 시기를 견뎌냄을 의미한다. 다시 말해 유배라는 인생의 고난과 역경이 개인과 지역사회에 미치는 영향이 많음을 말하는 것이다.

4 유배문화의 특징

유배를 온 사람들은 반권력적 저항의 경향이 있었던 것은 부인할 수 없다. 유배인사들은 유배지에서 마지막 숨을 거두면서 회한의 슬픔을 남겨주었을 것이고, 그 슬픔은 불의에 대한 증오, 정의에 대한 의분, 약자의 야당에 대한 동정의 심성을 길러주었을 것이다. 전남을 본관으로 삼는 성씨는 84성에 달하는데, 대부분 조선시대 벼슬을 산 인물들을 중조로 내세우거나 파조로 내세우고 있지만, 좀 더 멀리 파고 들어가면 전남에 정착했던 인연을 밝혀 보면 전남을 은둔지로 택한 경우가 많았다. 많은 입향 인물들이 고려가 망하면서 조선왕조 이성계의 역성혁명을 반대해 전남을 찾아왔고, 이 범주에 속하지 않은 전남의 명문들은 신라나 고려가 병화를 입을 때가 아니면 정치적 암투가 계속될 때 이를 피해 찾아왔고, 조선시대 당쟁이 심했을 때 당쟁에 혐오감을 느껴 전남에 들어와 정착하였다. 따라서 전남에 관향을 가진 씨족이나 파문들의 자손은 청빈낙도를 자랑으로 삼았거나, 정치에 소극적이었던 경향을 발견하게 될 뿐만 아니라, 한때 위세를 떨쳤던 가문이었다 치더라도 정치적으로 패배한 뒤 말년을 전남에서 보내다 죽은 탓으로 그 자손들에게 정치 권력에 대한 혐오감을 심어주었다.

그 대표적인 보기가 해남의 윤선도 집안이다. 한때 대단한 위세를 떨쳤으나 윤선도 자신이 파란만장한 생애를 보낸 뒤 조정에 나가지 말 것을 유언한 탓으로 자손 중에 큰 벼슬을 산 인물이 별로 없다. 그 대신 그의 증손 두서, 그의 아들 덕희, 손자 용 등이 모두 서화에 몰두하였다. 같은 경향으로 양팽손을 들 수 있으며 청빈형으로 송흠 박수량 등의 인물을 들 수 있다. 양산보 역시 후손들로

하여금 벼슬길에 나가지 말도록 유언하였다.

그리고 적극적인 정계진출보다 체념과 혐오감에 빠져 풍류나 학문을 즐긴 인물로 백광훈, 임재, 김인후, 위백규, 기정진 등을 들 수 있다. 보성의 안방준, 오희도, 양산보, 강항 등과 임억령, 송순, 최경창, 황현 등도 이 범주에 넣을 수 있는 인물들이다. 이들이 만일 적극적으로 정계에 진출했거나 서울에 눌러 앉았더라면 전남의 시가 문학은 성립될 수 없었을 것이며 전남의 빛나는 학문의 전통도 끊기고 말았을 것이다.

유배 선비들은 위리안치 유배가 아닐 때는 처자나 노비를 동반할 수도 있었고 현지에서 처를 얻어 살림을 꾸리고 살수도 있었으며 현지 위정자들로부터 전관대우를 받는 경우도 있었기 때문에 비교적 행동이 자유로워 서당을 열고 후학을 가르치기도 하고 서손을 퍼뜨리기도 했다. 유배형은 정치적 성격이 강하기 때문에 형벌 자체로는 종신형이었지만, 정치적 상황의 변동으로 유배된지 얼마 지나지 않아 유배지에서 풀려 중앙정치에 복귀하는 경우도 허다하였다(김경숙, 2007: 10).

5 유배가 사람들에게 미친 영향

유배지에서 사는 사람들은 유배 온 고관대작들의 높은 학문적 영향을 받게 되었던 것을 쉽게 짐작할 수 있다. 정치일선에서 바빴던 유배자들은 당대의 일류 문사들이라 유배지에서 한가한 시간을 갖게 되면서 사색과 그들 학문을 성숙시킬 수 있었을 것이다. 대표적인 예가가 강진에 유배 와서 18년을 보냈던 다산 정약용이며, 그리고 제주도에 간 추사 김정희이며, 진도에 유배 온 소재 노수신(19년)이며 무정 정만조(12년) 등이다.

능주에 귀양 와 돌아가신 조광조, 화순 동복에서 생을 마감한 최산두, 순천에 와서 돌아가신 김굉필, 나주 회진에 귀양왔던 정도전, 완도에 왔던 이광사[16]와 이도재, 흑산도에 갔던 정약전과 최익현, 고흥에 갔던 이건창과 신기선, 이건

16) 신지도에 귀양와 그곳에서 최후를 맞는 원교 이광사는 동국진체를 완성한 서예가로 유명하며, 신윤복의 부친 신한평은 1774년 신지도에서 고희를 맞는 <이광사 초상>을 그렸다.

명 등이 알게 모르게 그 지역 주민 교화에 큰 영향을 끼쳤을 것이다.

진도를 예로 들면, 기록상 최초의 진도 유배자는 고려시대 공의라는 사람으로 1125년에 척신세도를 부리던 이자겸의 심복노릇을 하다가 이자겸이 영광으로 유배되면서 진도에 와 죽었다. 두 번째는 1170년 정중부가 군사혁명에 성공한 뒤 의종왕을 거제도로 귀양보내면서 왕자였던 왕기를 진도로 보내 죽였다. 조선시대에 접어들어 1608년 광해군 때 선조의 큰아들 임해군이 진도에 귀양왔으며, 다시 1628년 인조 때 선조의 일곱째 아들 인성군이 진도에 귀양와 죽었다. 1498년 이주는 김종직의 문도였다는 죄목으로 군내면 산골리에 귀양와 7년 만에 죽었으며, 노수신은 1546년 진도에 귀양와 19년만에 풀려났다. 1613년에는 김효성, 박영신 두 사람이 유배 왔다가 인조반정으로 풀려갔으며, 이경여, 남이성, 김수항, 조태채, 윤득부, 김이익, 조득영, 조봉진, 여규형 등 당상관급만도 15명에 달한다.

유배 온 선비들은 위리안치 유배가 아닐 때는 처자나 노비를 동반할 수도 있었고, 현지에서 현지처를 얻어 살림을 꾸리고 살수도 있었으며, 지방 통치자들로부터 전관예우를 받는 경우도 있었기 때문에 비교적 행동이 자유로와 서당을 열고 후학을 가르치기도 하고 서손을 퍼뜨리기도 했다.

제주도에 유배됐던 추사 김정희[17]의 경우 제주도로 가던 길에 진도 금호도에 머물러 현지 주민들에게 그림도 그려주었으며, 추사 김정희와 초의 장의순 스님은 동갑내기로 차를 매개로 막역한 우정을 나누었으며,[18] 추사는 진도 출신

17) 추사 김정희의 할아버지 김한신(金漢藎)은 영조의 둘째 딸인 화순옹주(和順翁主)와 결혼, 로얄 패밀리가 되었다. 완당은 20세까지 북학의 대가라 할 수 있는 박제가의 문하로 들어가 직접 가르침을 받았다. 24세 때 생원시에 합격하고, 이어 동지부사인 생부 김노경을 수행하여 연경에 가게 된다. 이에 스승을 통해 말로만 듣던 청나라의 학문을 직접 접할 기회를 갖게 될 뿐만 아니라 연경 학계의 거두라 할 수 있는 옹방강, 완원과 사제지간의 관계를 맺어 그들의 학문을 전수받고, 당시 연경 학계의 이름난 학자들과도 교유하게 된다. 47세인 완원은 자신의 경학관, 예술관, 금석고증의 방법론을 전수하면서 자신의 저서인《경적찬고》106권과 《연경실문집》6권,《십삼경주소교감기》245권을 완당에게 기증하니, 이때에 별호를 완당(阮堂)이라고 짓는다. 78세의 옹방강으로부터는 금석 고증, 서화 감식, 서법 원류에 관한 가르침을 받는다. 추사가 제주로 떠나기 전 마음을 나누는 절친한 벗 초의가 있는 대둔사를 들리게 된다. 그 때 초의는 멀리 유배의 길을 떠나야만 하는, 언제 다시 만날지 모르는 벗을 위하여 눈물을 흘리며 화북진도를 그려 주었다.

18) 초의(草衣)스님은 조선 후기 승려로, 16세 때 나주 운흥사(雲興寺)에서 민성(敏聖) 스님을 은사로 득도하고, 대흥사에서 민호(玟虎) 스님에게 구족계를 받았다. 대둔사 일지암(一枝庵)에서 40여 년 동안 홀로 수행에 전념하면서 불이선(不二禪)의 심오한 뜻을 좇아 정진하

소치 허련을 제주로 불러 남화의 맥을 잇게도 했다. 진도에서 12년간이나 귀양 살이를 한 무정 정만조는 의재 허백련19)을 가르쳐 일본 유학의 길을 터주었으 며 소전 손재형을 서울에 불러 한국 서예의 맥을 만들게도 했다. 진도 아리랑을 작사한 일제시대의 대금가 박종기, 명고수, 김득수, 명아장 박대성 등이 서울에 올라가 그들의 기능을 빛낼 수 있었던 것도 진도를 거쳐간 유배자들의 지원이 컸다. 정만조가 제자 양성에 힘을 기울여 배출한 허백련이나 손재형20) 등을 보 면 시·서·화의 원류를 유배인들에게 찾을 수도 있다는 것을 부인할 수는 없다. 특히 '은파유필(恩波濡筆)'에 정만조가 자세히 묘사한 진도의 각종 세시풍속과 민 속놀이 등은 보다 넓은 진도 민속문화 연구에 좋은 사료가 될 것이다.

제주도의 완당 김정희를 위리안치한 대정현은 지금 관광명소로 각광을 받 고 있다. 물론 19세기 예술계의 거장 김정희가 세한도를 그린 제주도는 우리나 라에서 가장 큰 섬으로 유배지로도 이름난 곳이다. 그렇지만 진도는 앞의 통계 에서 보듯이 일개 군단위의 유배지로는 전국적으로 가장 많은 유배인들이 유배 온 섬으로 그 학문적 가치나 문화적 연구를 빼놓을 수 없다(김미경, 2006: 168).

유배와 관련된 문화자원을 스토리텔링 자원으로 승화시켜 과거 선인들의 발자취를 오늘에 되살려 그 의미를 현대화시킬 필요가 있다. 시인의 말처럼 흔 들리지 않고 피는 꽃이 어디 있는가? 누구 말대로 방황하니까 청춘이고, 흔들리 니까 청춘이다. 시인의 말처럼 흔들리지 않고 피는 꽃이 어디 있으랴. 그러나 요

였으며, 그가 절친했던 동갑내기 추사 김정희를 위로하기 위해 1843년에 제주도 유배지에 서 6개월 동안 머물렀다. 훗날 그는 김정희의 죽음을 애도하여 완당김공제문(玩堂金公祭文) 을 지었다. 초의와 추사는 동갑내기로서 선(禪)과 차(茶)와 시(詩) 등을 매개로 42년 동안 이나 교유한 절친한 사이다. 초의는 자신보다 10년 먼저 타계한 추사에게 지어올린 초의의 제문에서 다음과 같이 말하고 있다.

슬프다. 사십 이년의 깊은 우정을 잊지 말고, 저 세상에서나마 오랫동안 인연을 맺읍시다. 생전에는 별로 자주 만나지 못했지만, 그대의 글을 받을 때마다 그대의 얼굴을 본 듯 하고, 그대와 만나 얘기할 때는, 정녕 허물이 없었지요. 더구나, 제주에서는 반년을 함께 지냈고 용호에서는 두 해를 같이 살았지요.

19) 의재라는 호도 정만조가 내렸으며, 1911년 귀양에서 풀린 정만조를 따라 서초에 와 서화 미 술원에서 장승업의 제자 조석진을 만났다. 1914년에는 귀향해 운림산방에서 허련의 넷째아 들 허형에게서 그림에 대한 본격 수업을 시작하고, 1915년에는 일본 명치대에서 법학을 공 부하다 그만두고 일본 남화의 거장 고무라스이운에게 일본 남화를 배웠고, 1920년 서른 살 에 목포에서 첫 귀국전을 열었다.

20) 소전 손재형은 진도 출신 문인서화가로, 중국의 서법(書法)이나 일본의 서도(書道)와 달리, 서예(書藝)라는 명칭을 만들었고, 1944년 일본에 가서 <세한도>를 찾아오기도 했다.

즘 젊은이들은 고생이 많다. 대졸 취업이 심각한 사회문제로 대두되는 현실 속에서, 불확실한 미래를 앞두고 내일의 진로와 앞으로의 인생을 암중모색해야 하는 청춘들에게 과거 어려웠던 시절을 겪은 유배인들의 삶은, 현대인들이 삶의 무력감을 느끼고 절망의 나락에서 허우적거리는 시절에 오히려 부드러움을 닦고, 일의 원인을 자신에게서 찾는 반성적 자세를 기르고, 인생의 시련과 고난의 시기를 잘 견뎌낼 수 있는 자양분으로 삼기를 바라는 마음으로 유배문화에 대해서 살펴보았다. 마음 속의 가장 아름다운 섬, '그래도'가 있지 않은가? 유배를 가서도 처음에는 절망했지만 희망의 끈을 놓지 않고 '그래도' 견디다 보면 이 세상은 살 만해지지 않을까.

1 회화이론과 전통회화

한국회화는 중국을 비롯한 외국 회화와 빈번하고 활발한 교섭을 가지면서 그것을 토대로 외국 회화와는 스스로 구분되는 한국적 화풍을 키워왔던 것이다. 즉 우리나라의 회화는 한국적 특수성과 국제적 보편성을 겸비하며 발전한 것이다. 그러므로 그것은 좁게는 동아시아, 넓게는 세계의 미술발달에 적지 않은 공헌을 해왔다고 볼 수 있다. 우리나라 회화는 수용한 것을 모방하는 데 그치지 않고 반드시 우리 것으로 새롭게 창출하였다. 이것이 가장 중요하며 또한 이것이 우리나라 회화의 평가기준이 되어야 한다고 본다. 때로 새롭게 창출했을 뿐만 아니라 중국보다도 더 높은 수준으로 발전시키기도 했다. 고려시대의 불교회화와 변상도(變相圖), 조선시대의 초상화, 진경산수화, 풍속화 등은 그 대표적인 예들이다(안휘준, 1988: 16-17). 중국과 일본은 각기 자신의 전통회화를 국화(國畵), 야마토에(大和繪)라 칭한다. 우리의 옛 그림도 동양화가 아닌 한국화라 부름이 옳다(이원복, 2011: 49).

그런데 우리의 회화는 중국 그림에서나 일본 그림에서는 볼 수 없는 야릇한 매력을 지니고 있다(최순우, 1994: 18). 기교를 넘어선 방심의 아름다움, 때로는 조야한 느낌을 주기도 하지만 이러한 스산한 감각은 한국 회화의 좋은 작품 위에 항상 소탈한 아름다움으로 곁들여져 정취를 돋우어 준다고나 할까. 역대 작가 계열 속에서 우리는 공통적인 소방과 야일, 생략과 해학미 등 독자적인 감

각을 간취할 수 있다. 이러한 미의 계보는 장식적으로 발달한 일본 그림이나 권위에 찬 중국 그림과 좋은 대조가 된다.

우리의 전통문화는 중국이나 일본과 공통점 이외에 여러 면에서 차이를 보인다. 중국으로부터 오랜 세월 영향을 받아왔지만, 단순히 그대로 베끼거나 모방에 그친 것은 아니다. 이를 능동적이고 선별적으로 취사선택하여 그들과 구별되는 고유색 짙은 미감, 독자성과 개성이 뚜렷한 화풍을 이룩한 점 등을 간과해서는 안 된다. 과거 붓을 다룰 줄 알았던 선조들은 단지 뒷짐만 지고 눈만을 통해 그 세계에 젖어든 것이 아니다. 그들의 손끝을 통해 선인들이 이룩한 위대한 경지를 이해하려고 애썼다. 조선 후기 정선에 의해 한국 산천을 화폭에 담은 진경산수(眞景山水)는 우리나라 회화의 역사에 있어서 빛나는 업적이나, 그 이전과 그 이후의 중국풍의 관념산수(觀念山水)들도 자세히 살펴보면 화면 내 구성이나 구도에 있어 중국과 구별되어 조선 나름의 특징을 지닌다(이원복, 2011: 49-50).

윤두서의 회화이론을 살펴보자. "강함과 부드러움, 움직임과 고요함, 강함과 약함, 느슨함과 급격함, 굳음과 활기참, 네모지고 둥금, 평평함과 돌출함, 통함과 막힘, 두터움과 가늚, 빠르고 느림, 가벼움과 무거움, 길고 짧음, 거칠고 세밀함이 필법이다. 음과 양, 펼침과 수축, 짙음과 옅음, 멀고 가까움, 높음과 깊은, 앞과 뒤, 선염과 책파는 묵법이다. 필법이 공교함과 묵법의 오묘함이 오묘하게 합하여 신에 이르러, 사물(화면상의 대상)에 사물(올바른 사물 혹은 그 모습)을 부여하는 것이 화도(畵道)이다. 그러므로 화도(畵道)가 있고 화학(畵學)이 있고 화식(畵識)이 있고 화공(畵工)이 있고 화재(畵才)가 있다. 만물의 본래적인 모습(情)을 꿰뚫을 수 있고 만물의 형상(像)을 분별할 수 있으며 삼라만상을 포괄하여 헤아리고 규정하는 것이 식(識)이다. 그 의상(意象)을 얻어 도에 부합시키는 것이 학(學)이다. 규범에 맞게 제작하는 것이 공(工)이다. (작가의 훌륭한) 구상이 손에 대응하여 자연스럽게 행하는 것이 재(才)이다. 이에 이르면 그림의 도(畵之道)가 이루어진다"(윤두서의 기졸(記拙)[1] 중에서).

1) 이는 윤두서가 낙향한 1713년에서 그가 죽은 해인 1715년 사이에 쓰인 것으로 윤두서 만년의 무르익은 사유를 담고 있다.

2 동양화(한국화)의 유형

전통회화는 그림의 대상, 즉 소재에 따라 산수화, 인물화, 화조화[2]로 크게 분류할 수 있다. 산수화는 서양의 풍경화 달리 단순히 자연경관을 그린 것이 아니라 동양 특유의 산수를 사랑하는 마음과 조화로운 자연관을 바탕으로 이루어졌다. 서양보다 수세기가 앞선 것으로, 산수화는 처음에는 자연경관을 옮겨 그리는 실경산수(實景山水)에서 시작되었으나, 점차 그리는 이의 마음속에 들어 있는 산천을 나타내 관념산수(觀念山水) 또는 정형산수(定型山水)로 지칭되는 독특한 영역이 형성되었다. 서양에서는 산수화를 풍경화라고 하지만, 자연을 바라보는 데 있어서 서양과 차이가 있기 때문에 풍경화라고 않고 산수화라고 한다. 이는 자연에 대한 깊은 생각을 표현한 것이다.

화중유시 시중유화(畵中有詩 詩中有畵). 그림 가운데 시가 있고 시 가운데 그림이 있다. 동양에서는 시를 쓰는 것과 그림을 그리는 것을 한 가지로 보았다. 화가는 심정의 어떤 정취를 화폭에 옮기는가? 동양화를 볼 때 눈으로 보고 마음으로 즐길 줄 알아야 하고(손철주, 2011), 그림을 보려면 눈을 가지고 있어야 한다. 눈보다 마음이 더 중요하다는 말이다. 그림의 마음을 따라가 보자는 자세가 중요한 것이다. 우리 옛 그림은 시적 정취가 풍부하기 때문에 그림 속에 담겨있는 문화적 의미, 시적 정취를 찾으려는 노력이 필요하다.

1) 산수화

동양인에게 산수란 물리적인 개념이 아닌 인간의 심성을 표현하는 대표적인 상징으로 생각되어 왔다.[3] 산수화가 표현하는 것은 단순한 자연의 시각적 대상이 아니라 그 자연의 아름다움 앞에서 한 순간에 고양된 미적 경험의 집적인

2) 새와 꽃과 짐승 등을 소재로 하여 그린 그림을 영모도, 화조화라고 한다. 새 깃(영)과 짐승 털(모)의 복합어인 영모화나 화조화는 오늘날 식물 소재와 함께 함께 그려진 동물 전체를 칭한다(이원복, 2011: 36). 본고에서는 산수화와 인물화만 보기로 한다.

3) 유교가 추구하는 이상적인 인간상인 군자는 덕과 인, 지의 덕목을 자연계에서 찾았다. 지혜로운 자는 물을 좋아하고 어진 이는 산을 좋아하며 지혜로운 자는 동적이고 어진 이는 정적이다. 지혜로운 사람은 즐겁고, 인자한 사람은 오래 산다. 지자요수 인자요산 지자동 인자정 지자락 인자수(知者樂水 仁者樂山 知者動 仁者靜 知者樂 仁者壽, 論語)

셈이다(박영택, 2010: 33-34). 산수를 소요하고 산수를 그리고 완성하는 이유4)는 군자 나아가 성인이 되고자 하는 일종의 수양과 수신의 과정이었다. 따라서 가장 이상적인 산수의 경관을 보여주는 것이 산수화다. 선비들은 자신의 원림에서 이상적인 경관을 조망하고 싶은 욕구로 건축적 차경(借景)에 의해 정자를 짓고 그 안에서 자연경관을 관조하였다. 이 차경은 마치 산수화와 같다. 서양의 원근법은 고정된 한 눈의 관점에서 사물을 본다. 여기서 회화적 구도는 자아와 세계를 서로 분명한 구획을 가진 고정된 실체들의 관계로 파악한다. 반면 동양화에서는 고정된 하나의 관점은 존재하지 않는다. 세계에 대한 다양한 시점과 시각이 한 화면에 공존한다(박영택, 2010: 40-41).

서양과 달리 동양의 전통사회에서는 "본다(see)"는 말을 사용하지 않고, 오히려 "읽는다(read)"고 표현한다. 글과 그림과 작가의 정신이 한데 어우러진 한국화는 그냥 눈으로 훑어보는 것만으로는 결코 충분히 이해할 수 없기 때문이다. 옛 사람의 마음으로 돌아가 옛 사람의 눈으로 보고 느껴야 옳다는 것이다. 그림 속에 담긴 풍취와 먹빛으로 우러나온 올곧은 선비정신 그리고 그 속에 담긴 역사의 순간들을 읽고 되새김해야 한다.

산수화는 해가 떠서(동) 지는 방향(서)으로 본다. 또 위에서 내려다 본다. 당연히 그림을 그리는 시선 역시 동일하다. 그것은 하늘의 시선에서 조망하는 것이다. 그리고 그림은 문자와 함께 읽고, 자연공간은 몸으로 만난다(박영택, 2010: 42).

누워서 구경하는 것(臥遊)은 옛사람이 산수화를 감상하는 방법의 하나이다. 누워서 유람하는 것은 젊어서는 발이 있고 힘이 있으니까 좋은 산천 절경을 제 발로 가서 구경할 수 있었지만, 나이 들고 기력이 떨어지니 직접 가보기가 어려워 집에서 명승고적을 그린 산수화를 보면 즐긴다는 뜻이다. 그림을 잘 그리는 화가에게 부탁해서 금강산을 벽에 붙여놓고 감상하는 식이다. 서양에도 비슷한 개념이 있다. 이름하여 Armchair Travelling. 소파나 안락의자에 앉아서 그림이나 여행 서적을 통해서 즐기는 것, 가고 싶은 여행지나 에세이를 보면서 행간 의미를 찾아보려 했다.

우리네 산수화는 누워 넋을 놓고 아름다운 경치에만 푹 빠지는 그림은 아

4) 5세기 종병은 산수화를 그리는 이유을 다음과 같이 말했다. "방의 벽에 자신의 보다 젊은 시절의 여행에서 기억되는 산수를 그렸는데, 그것은 산하를 방랑하면서 마음에 일었던 고양된 정신의 감흥을 다시 체험하고자 했기 때문이다"(김우창, 2003: 86 재인용).

니다. 그림 속에 깊은 문학적 의미를 담고 있다. 시 속에 그림이 있고, 그림 속에 시가 있어, 시와 그림은 한 뿌리로 생각했다(詩畵同根). 레오나르드 다빈치는 "그림은 말없는 시요, 시는 말하는 그림이다"라고 말했다. 동양이나 서양이나 그림 속에는 풍부한 시적 의미를 갖고 있었다.

주자학이 문화의 지배이념이었던 조선조 초기의 그림들은 한국인의 손을 빌린 중국정신의 표현이었다. 중국의 화본(畵本)을 따서 중국의 이상을 그려 오고 있었다. 그러나 18세기에 이르러 우리는 민족적 주체성에 눈뜨게 되었다. 이것은 사실에 입각해서 진리를 구하려는 실학에 힘입은 바가 크다. 그리하여 우리는 자신의 눈으로 우리의 실세계(實世界)를 보게 되었다. 중국의 미가 아니라 우리의 것의 아름다움을 보고 그리게 된 것이다. 중국문화에서 벗어난 주체적 예술활동의 시작이었다. 이를 개척한 이는 겸재(謙齋) 정선(1676~1759)이다. 그는 우리의 산천을 답사하고 사생한 우리의 산수화를 그렸다. 상상이 아닌 참 경치, 곧 진경(眞景)5)을 그린 것이다.

겸재의 대표적인 작품으로 <금강전도>가 있다. 그러나 이것은 결코 일만 이천 봉을 다 그렸다는 뜻의 전도(全圖)가 아니다. 금강산의 본질적인 참 모습을 그린 진경이라는 뜻에서의 전도이다. 그가 그림 위쪽에 적어 넣은 화제에 있듯이 "산에서 나는 뭇 향기는 동해 밖에 떠오르고, 그 쌓인 기운은 온 누리에 서렸다." 곧 금강산의 향기를 그린 것이다. 그림 위쪽에는 비로봉이 높이 솟아 있고, 오른쪽에는 기암절벽들이 만물상을 이루고, 왼쪽에는 온화한 산세가 숲을 등에 업고 있다. 중심부에는 만폭동이 있고, 내려오면서 표훈사와 장안사가 있다. 아래 끝 부분에는 장안사로 들어가는 비홍교가 있어 속세와의 다리 노릇을 하고 있다.

완결이라는 개념은 동양인의 사고방식과는 관련

_겸재 정선의 금강전도

5) '진경'이라는 말에는 두 가지 뜻이 들어 있다. 하나는 사실 경치 곧 실경(實景)이라는 뜻이요, 또 하나는 대상의 참 모습 곧 본질을 묘사했다는 뜻이다.

이 없다. 사람은 결코 모든 것을 다 알 수는 없다. 사람이 무엇인가를 묘사하거나 완성하는 것은 참모습일 수 없으며 지극히 한정된 의미밖에 가질 수 없다. 산수화에서 여백은 운무나 안개 자욱한 풍경은 일부만을 보여주기 위한 전략이다. 나머지는 관람자로 하여금 상상하게 한다. 그림 속 자연은 온전히 보여지기보다는 일부는 가려지고 나머지는 여백, 텅빈 화면에 잠겨 있다(박영택, 2010: 42-43). 산수화에 집을 위치시키는 이유는 우선 정다운 느낌과 사람의 체취와 생의 흔적을 암시하기 위해서이다(이원석·홍석창 역, 1997: 358).

그림 속의 여백을 가장 뛰어나게 구현한 위대한 화가가 중국 원나라 때 예찬(倪瓚)이다. 그는 화면의 대부분을 빈 공간으로 두고 나무 몇 그루와 텅 빈 정자, 그리고 넓은 강, 강 건너 나지막한 산을 통해 그 이전 누구도 표현해내지 못한 강력한 정신적 자유의 경지를 표현해냈다. 우리나라에도 예찬의 이런 여백 구도가 전해져 특히 추사 김정희 일파에 의해 많이 구사되었다. 김정희는 예찬의 회화정신을 중국 사람보다 더 철저하게 이해하고 이념적으로 더욱 순수하게 순화시켰다. 김정희의 걸작 세한도는 바로 이런 적막한 이념의 공간을 잘 보여준다. 여백의 미는 김정희의 제자 허련이 그린 방완당산수도에 잘 드러나 있다. 김정희의 세한도는 사실 구도상으로 예찬과 많이 멀어졌으나 허련의 그림은 소위 예찬식 구도의 전형을 보여준다. 즉, 허련 그림의 구도는 근경의 작은 집, 나무 몇 그루, 아무것도 없는 빈 강, 강 건너 나지막한 산으로 이루어진 것이 예찬식 구도의 전형이다. 그러나 허련은 '예찬을 모방했다(倣倪瓚)'라는 화제 대신에 존경하는 스승 '김정희를 모방했다(倣阮堂)'라고 화면에 명기하였다. 비록 먼 원조는 중국 예찬이지만, 이 그림에서는 김정희와 그 제자들에 의해 완전히 토착화된 이념미의 공간, 이념의 여백이 되었음을 알 수 있다(http://blog.daum.net/lee7997/1113).

한편 최북6)은 숙종 38년에 태어난 중인(中人) 출신 화공이다. 2012년에 탄생 300주년을 맞은 화가 최북(1712~1786)은 중인 출신이었지만 평생 혼자 살면서 한 번도 가난에서 벗어나지 못하고 슬픈 삶을 마쳤다. 그와 같은 시대에 활동했던 화공들 대부분은 중인 출신이었다. 그때는 사대부에서 화공들을 환쟁이로 멸시하던 시대였다. 조선 후기의 화가 최북은 산수화, 메추라기를 잘 그렸고, 시에도 뛰어났으며, 기행과 주벽으로 많은 일화를 남겼다. 최북은 미치광이 화

..

6) 2012년 최북 탄신 300주년을 맞아 국립중앙박물관에서 최북 전시회가 있었다.

가의 원조였다.[7] 자신의 자(字)가 '칠칠(七七)'이다. 북(北)자를 반으로 자르면 여기도 칠(七) 저기도 칠(七)이다. 호는 호생관(豪生館)이다. 즉 붓 한 자루로 먹고 살겠다는 뜻이다. 또 붓에서 태어난다는 뜻도 동시에 가진다. 반 고흐는 자신의 귀를 면도칼로 잘랐으나, 최북은 성격이 괄괄하고 화가로서의 자존심[8]이 강하였다. 어느 날 부자가 그림을 그려달라고 부탁해서 애써 그려주었더니, 그림 볼 줄 모르는 사람이 그림이 이 정도 밖에 되지 않느냐고 하니까, 그 분을 못이기고 옆에 있는 송곳을 가지고 자기 눈을 찔러서 평생 한쪽 눈으로 살았다고 한다.[9]

　　이러한 최북의 공산무인도(空山無人圖) 그림을 보면 왠지 쓸쓸해 보이고 처연하다. 그림 실력이 마음에 들지 않게 못 그린 것 같은 느낌이나, 후세 화가들은 이것은 최북의 대표적이라고 한다. 섬세하고 치밀하지는 못하다. 그런데 그림 속에 들어있는 주제를 시 속에 써놓았다. 공산무인 수류화개(空山無人 水流花開). 빈 산에 사람 없어도 물은 흐르고 꽃은 피네.

　　몇 해 전에 고흐 그림 전시회가 예술의 전당에서 있었다. 일생 고독했다는 그의 생애가 안타까워 필자는 그의 마지막 70일 불꽃같은 삶을 살

최북의 공산무인도(空山無人圖)

7) 오원 장승업도 광인 화가였다.

8) 최북은 스스로 '천하명인'이라 하면서, 그림이 뜻대로 잘 되었는데 값을 적게 쳐주면 갑자기 화를 내고 욕을 하며 그림을 찢어 버렸고, 반대로 그림이 잘 안 되었는데도 값을 많이 주면 손가락질하며 "저 사람 그림 값도 모르네"라고 비웃었다. 어떤 사람이 최북에게 산수화를 그려 달라 했는데, 그는 산만 그리고 물은 그리지 않았다. 그 사람이 이상하게 여겨 물었더니, 최북은 붓을 놓고 일어나면서 "화면 밖이 모두 물이 아니겠소"라고 했다. 당시 환쟁이를 말단 천직으로 여겼던 조선 사회에서 스스로를 '독보적 존재'라고 과시하면서 직업 화가로서의 자긍심을 드러낸 것이다. 한편 천재화가 김홍도 신윤복 장승업에 관해 책을 펴낸 작가 민병삼은 장편소설 <칠칠 최북>(2012)에서, 술을 너무나 좋아했고, 기이한 행동을 보였지만 아무리 생활이 힘들어도 잘못된 현실과 절대 손을 맞잡지 않았던 한 천재화가가 살아낸 삶을 통해 지금 이 들쭉날쭉한 세상을 살아가는 우리들의 자화상을 비추고 있다.

9) "'저런 고얀 환쟁이를 봤나. 그림을 내놓지 않으면, 네놈을 끌고 가 주리를 틀 것이야.' '낯짝에 똥을 뿌릴까 보다. 너 같은 놈이 이 최북을 저버리느니, 차라리 내 눈이 나를 저버리는 것이 낫겠다.' 최북이 침을 퇴퇴 뱉고는, 필통에서 송곳을 들고 나왔다. 그러고는 '양반' 앞에서 송곳으로 눈 하나를 팍 찌르는 것이 아닌가. 금세 눈에서 피가 뻗쳤다. 비로소 그가 놀라 말에 오르지도 못한 채 줄행랑을 쳤다. 눈에서 피가 끊임없이 흘러나왔다."(민병삼, 2012: 283).

최북과 고흐

_이한철의 '최북 초상', KBS '천상의 컬렉션'에 나온 최북 최메추라기, 그리고 고흐의 초상

앉던 파리 교외의 오베르쉬르오와주에는 오래전에 가보았다. 마을에서 밀밭으로 가는 길목의 공동묘지에는 동생 테오와 고흐의 무덤이 나란히 있다. 그때 갔을 때 밀밭은 마치 '밀밭과 까마귀' 그림 속의 장면처럼 누렇게 익은 밀밭이 이글거리고 있었고, 멀찌기 싸이프러스 나무는 키를 쭉쭉 뻗어 기운을 자랑하고 있었다. 예술의 전당 전시회에서는 고흐의 초상화 4점을 포함해서 파리 시절의 그림을 중심으로 기획 전시하고 있었다. 고흐는 생 레몽에 있는 정신병동에 스스로 찾아 들어가기도 했다. 파리에서 못 버티고, 남프랑스의 아를르로 가서 인상파 화가 특히 고갱을 기다리며 그의 일생에서 가장 밝았던 때도 있었다. 그때 벽에 노란 해바라기 그림들을 그려 장식했었다고 한다. 그러나 고흐는 고갱과 생활한 지 얼마 안 되어 두 사람의 철학과 생각이 달라서인지 서로 다투었다. 예술인들은 일반 사람보다 원만하지 못하고 자신의 감정에 너무 충실한 것일까? 충분한 소통을 못하고 마음의 교류를 하지 못한 격정적인 고흐는 자신의 귀를 잘라버렸다. 그림을 알아주지 못하는 부자를 대하고, 최북은 자기 눈을 송곳으로 찔러 버렸다.

중국의 왕궈웨이(王國維, 1877~1927)는 청나라 말 민국 초기 문학자요, 역사학자이다. 그가 "일체경어 개정어야(一切景語 皆情語也)"라고 하였는바, 경치를 말하는 모든 언어는 모두 자신의 심정을 드러낸 것이라는 뜻이다. 즉 풍경을 묘사하는 인간의 언어는 자신의 마음을 담아서 표현한다. 당나라 때 시성이라 불리웠던 두보의 시 한수를 통해 그림의 이해를 도울 수 있다(손철주, KBS특강, 2011). 자신의 마음이 시름에 겨워 그동안 끊고 있던 술을 한잔 술로 달래고 있다.

일편화비감각춘 풍표만점정수인(一片花飛減却春 風飄萬点正愁人)

차간욕진화경안 막염상다주입순(且看欲盡花徑眼 莫厭傷多酒入盾)

한 조각의 꽃잎이 날려도 봄은 깍이어 나가는데

바람에 만점 흩날리니 정녕 이내 마음 시름겹도다

또한 내 눈 앞에서 떨어지는 꽃잎 다 보아야 하니

한잔의 술이 해롭다한들 어이 마다 하리요

당나라 원진의 강화락 역시 비슷한 맥락이다.

일모가릉강수동 이화만편축동풍(日暮嘉陵江水東 梨花萬片逐東風)

강화하처최장단 반락강수반재공(江花何處最腸斷 半落江水半在空)

해지는 가릉땅 강물의 동쪽 배꽃 만점이 동풍에 쫓기우니

강가의 꽃은 어느 때 가장 가슴을 에이는가 반은 강물에 떨어지고 반은 허공에 흩날리니

최북이 인용한 "공산무인 수류화개(空山無人 水流花開)"는 원래 북송 때의 시인인 소동파의 시 중에서, 불교에서 깨달음을 얻은 나한 한분을 칭송하기 위한 게송 중의 하나을 차용하였다. 즉 자연은 원래 스스로 그러한 것이기 때문에, 인간이 인위적으로 자연의 법칙에 개입할 수 없다는 것이다. 물 흐르고 꽃지는 것은 자연법칙이다. 꽃은 필 때 피고 떨어질 때 떨어지는 것이다. 자연이 갖고 있는 원래 그 이치를 그림에서 표현한 것이다(다른 사람은 꽃지는 것을 그렇게 슬퍼했으나). 비 오면 꽃 피고 바람 불면 꽃 진다. 피고 짐이 비바람에 달렸다. 물은 누굴 위해 흐르는가. 낙화와 유수에 교감이 있을 턱 없지만 시인은 기어코 사연을 만든다. '떨어지는 꽃은 뜻이 있어 흐르는 물에 안기건만 흐르는 물은 무정타, 그 꽃잎 흘려보내네.' 최북의 적막한 그림 한 점 '공산무인도'는 아무도 없는 텅 빈 초옥과 그 곁에 꽃망울 맺힌 키 큰 나무 두 그루, 그리고 수풀 사이로 흘러내리는 계곡물과 높지도 낮지도 않은 산등성이가 이 그림의 전부다. 산속에 사람 흔적 눈 씻고 봐도 없다. 그래도 물이 흐르고 꽃이 핀다. 물과 꽃은 저들끼리 말을 맞추지 않는다. 꽃 피고 물 흐르는 풍경은 유정하거나 무정하지 않다. 시 짓고 그림 그리는 이 저 혼자 겨워할 따름이다. 스스로 그러해서 '자연(自然)'이다. 저 빈산, 무엇이 아쉬워 사람 손길을 기다리겠는가(손철주, 국민일보 2010.4.19).

최북의 풍설야귀인(風雪夜歸人)

한편 최북이 어떤 인생을 살았는지 알 수 없지만, 최북의 인생이 고스란히 담겨있는 그림이 최북의 '풍설야귀인(風雪夜歸人)'이다. 눈보라치는 밤에 돌아온 사람이라는 뜻이다. 최북의 풍설야귀인 그림 속의 저 사내는 누구인가? 눈 덮인 산 아래 휘몰아치는 바람에 나무는 허리를 굽히고 초가집 사립문 앞으로 검둥개 한 마리와 지팡이를 짚고 돌아오는 저 사내는 누구인가? 그림을 따라 걸어보는 산수화 속의 쓸쓸한 정취가 있다.

최북은 저 그림을 그릴 때 그림 속에 시를 집어넣었다. 주제가 되는 시는 당나라 유장경의 시를 인용했다.

일모창산원 천한백옥빈(日暮蒼山遠 天寒白屋貧)
시문문견폐 풍설야귀인(柴門聞犬吠 風雪夜歸人)

해지니 푸르른 산은 먼데
하늘은 차가우니 초가집이 더욱 가난하게 보이는구나
사립문 밖 개 짖는 소리 들리는데 눈보라 치는 밤에 돌아온 사람

저 먼 산에는 눈이 잔뜩 쌓여있고 굽은 나무 뒤에는 초가집이 보인다. 중간에 나무가 바람에 쏠려 나무가 굽어 있고, 얼기설기 얽힌 사립문 앞에 검둥개가 뒤따르고, 등굽은 나그네는 누구인가? 최북은 집이 워낙 가난해서 그림 하나 그려놓고 받은 돈을 아침점심저녁 삼시세끼를 술로 다 마셨다. 어느 겨울날 그림을 팔고 남은 돈으로 술을 다 마시고 나서, 북한산 성곽을 걸어오다 눈구덩이에 빠져 얼어 죽었다. 풍찬노숙, 즉 바람을 맞으며 식사를 하며, 이슬을 맞으며 잠을 자는 인생이었다. 그림 속에 자신의 삶을 담았다. 그림이 인생이고, 인생이 그림이다.

2) 초상화

18세기 능호관 이인상(1710~1760)[10]은 비록 어릴 때 아버지를 여의었지만

인조 때 영의정을 지낸 완산 이씨, 백강 이경여의 후손으
로 명문가 출신이다. 완산 이씨는 정승이 다섯 사람 나오
고, 대제학이 3대에 걸쳐 나왔다. 수많은 책을 읽었으나,
그의 증조부가 서얼이었기에 그 역시 생원이나 진사시에
도 응시할 수 없는 즉, 종6품 이상 오를 수 없는 서얼의
신분일 수밖에 없었다. 그러나 이인상은 그 어느 문인보
다도 문인으로서의 자존심을 강직하게 지켰고, 명이 망하
고 청이 들어서 정치 판도가 어지러운 가운데 소신껏 존
명배청을 주장했던 꼿꼿한 사람이었다고 한다. 원리원칙
에 충실하고 불편할 정도로 신념을 지켰지만 수를 헤아
릴 수 없을 만큼 여러 사람들과 교류하고 소통하는 것을
즐겼던 이인상 초상화를 보면 미간에 내 천(川)가 그려져

_능호관 이인상의 초상화(작가 미상)

있다. 찡그린듯한 모습, 원칙주의자였다. 조선 후기 문인
화가로서 시서화에 능해 삼절이라고 불렀다. 당시 그림과 같은 화공잡기는 천하
다는 분위기가 있었기에 양반을 비롯한 문인들이 이에 깊이 빠지는 것은 경계될
만한 일이어서, 문인화에서는 기교를 일부러 덜하게 그리는 것이 일반적이었다.
뛰어난 기교를 지녔으되 이것이 선비의 품격을 해칠까 저어하여 그것을 졸박하
게 표현한 것이다(大巧若拙).

 표암 강세황은 등에 표범껍질 모양의 자국이 있어 호를 표암이라고 했다.
강세황 초상은 영·정조 때의 문인서화가 강세황이 자신을 직접 그린 초상화이
다. 보물(제590호)이다. 현존하는 조선시대 초상화 중 자화상은 매우 드문 것이
고 더구나 전신을 그린 예는 이 작품이 유일하다. 강세황은 문신으로 시서화에
뛰어났을 뿐 아니라, 서화비평과 감식분야에서도 독보적 경지를 이루었던 인물
이었다.

 그런데 그의 초상화를 보면, 모자와 옷이 불균형이다. 모자는 벼슬한 사람
이나 쓸 수 있는 모자인데, 복장은 야인의 옷이다. 머리에는 관모를 쓰고 옷은
평복인 두루마기를 입은 자화상이다. 오사모를 쓰고 야복을 입은 이유는 무엇일
까? 화중시를 보면 다음과 같이 되어 있다.

..

10) 2010년에 국립중앙박물관에서 이호상 탄신 300주년 기념 테마전시가 있었다.

_표암 강세황의 자화상

"저 사람은 누구인가? 수염과 머리카락이 온통 새하얗네, 머리에는 오사모를 썼는데 야인의 야복을 걸쳤네. 이를 보면 알 수 있다네. 마음은 산림에 있는데 이름은 조정에 올랐음을(心山林而名朝籍). 가슴 속에 수만권의 장서를 품고 있고 붓을 들어 글을 쓰면 오악을 흔들만하지만 사람들이 어찌 알겠는가? 나 스스로 낙을 삼을 따름이라네. 늙은이의 나이 70인데 호는 노죽이라네. 이 얼굴은 내가 그리고 글 또한 내가 지었네(강세황이 70에 그린 자화상 중에서).

마음은 늘 자연에 있는데 벼슬아치는 조정에 있지만 은거하고 싶은 욕망에 언밸런스한 모습으로 표현한 것이다. 경륜을 펼치기는 하나 벼슬살이를 하는 것은 복어알을 먹는 것과 비슷하고, 권력은 난로와 같다. 너무 가까이 하면 옷이 타고 너무 멀리 하면 춥다. 벼슬, 공명, 명리도 마찬가지일 것이다. 선비가 벼슬을 마다하고 은거하며 어떻게 살았을까? 김홍도의 포의풍류도(布衣風流圖)를 보면 선비집안의 실내 인테리어를 알 수 있다.

_단원 김홍도의 포의풍류도

맨발의 선비가 당비파를 들고 왼쪽에 천으로 싸놓은 뭉치 같은 서책이 보이고, 붓글씨 쓰는 도구가 보인다. 파초잎은 이국적 정취를 느끼게 한다. 당나라 때 유명한 서예가 회소는 집안이 가난해서 종이를 살 돈이 없어 파초잎이 넓어 그 위에 시와 글씨를 쓰고 다시 물에 설렁설렁 씻어 연습했다고 한다. 파초는 완상용도 되지만 열심히 독학하는 자세를 보여주기도 한다. 발치에 생황(피리의 일종), 칼이 있다. 칼은 자신의 게으른 마음을 경계하고 진리를 찾고자 하는 깨어있는 정신을 상징한다. 술이 든 호리병을 보면 연주를 하고 비파를 뜯고 생황을 불고 흥이 나면 술을 마셨을 것이다.

지창토벽 종신포의 소영기중(紙窓土壁 終身布衣 嘯詠其中).11) 종이로 창을 만

11) 이는 명나라 때 문인 진계유의 시 '암서유사'에서 따온 글귀이다. 또한 낙관에 '빙심(氷心)'이라 되어 있다. 이는 얼음 같은 마음으로, 명나라 왕창령이 읊은 시에 준한다. 일편빙심재옥호(一片氷心在玉壺). 한 조각 얼음 같이 맑고 깨끗한 마음이 옥항아리에 들어있네. 얼음은 투명하고 단단하다. 속일 수 없고 의지가 굳다는 것을 상징한다.

들고 흙으로 벽을 지은 집에서 평생 포의(베옷)를 입고 살지만 그 속에서 노래하고 읊조리리라는 뜻이다. 베옷은 벼슬을 안 해도 좋고 관복을 입지 않아도 좋다는 상징적 의미일 것이다. 포의는 벼슬을 하지 않은 선비의 비유적 표현이다. 벼슬을 하지 않고 노래하고 시를 짓겠다는 의미이다.

3) 풍속화

풍속화란 인간의 풍속을 그린 그림을 말한다. 풍속이란 옛적부터 사회에 전해 내려온 의식주 및 그 밖의 모든 생활에 관한 관습을 의미하기에, 사실성과 기록적 성격을 지닌다. 18세 조선의 대표적 풍속화가는 단원 김홍도와 혜원 신윤복을 들 수 있을 것이다. 먼저 단원의 <씨름도>에 대해서 전문가의 글을 인용해본다(이중희, 2013: 16–19).

_단원의 씨름도

본 그림은 마치 축구경기보다 열광하는 관중의 모습에 주목하는 영화감독의 예술적 안목과 유사한 점이 있다. 특정시간과 장소에서 일어난 실제의 씨름 장면을 사진 찍듯이 객관적으로 정확하게 그린 것은 결코 아니다. 씨름 시합에 몰입하는 다양한 표정과 자세를 스토리가 있도록 편집한 것이다. 다시 말하면 단순히 구경꾼을 끌어 모아 놓은 장면이 아니라, 긴박감 넘치는 씨름꾼의 경기와 그에 열광하는 구경꾼의 모습을 최대한 예술적으로 조직화하고 재구성시킨 것으로, 인간적이고 풍부한 감정을 전면적으로 부각시키고 있다. 구경꾼의 인간적인 감정을 발현시키고자 고도의 안목과 구도법이 용이주도하게 설정되어 있다. 씨름 장면에 집중되어 있는 다종다양한 자세와 표정의 사람들이 화면에 가득 차도록 20명이나 동원되어 있고, 엿장수와 벗어놓은 갓과 신발을 이용하여 공간을 용의주도하게 배치하고 있으며, 전체 씨름 장면을 부감시에 의해 포착하면서도 중앙의 씨름꾼 2명만은 시각을 바꿔 평원시에 가깝게 포착하는 기발한 시각적인 변화가 있다. 거기에다 중앙의 씨름경기에 시선을 모으기 위해 방사 형태로 구경꾼을 설정한 고차적인 구도법을 설정하고 있다. 이렇듯 시각, 구도, 대상의 설정 등 모든 예술적 요소를 면밀하게 재구성하여 연출시킨 작가의 특출한 안목이 아니고는 전혀 불가능한 표현이다. 그뿐이 아니다. <씨름> 그림의 진정한 예술적 가치는,

이미 수없이 지적되었듯이 한 편의 신명나는 드라마처럼 숨결을 느끼게 하는 생기가 있다. 냉엄한 자세로 현장에서 대상을 포착한 것이 아니라, 실내에서 편집하는 과정에서 작가가 서민과 일체화되어 애정 어린 눈으로 서민들의 희로애락을 진솔하게 담고 있는 그 역사성이 있다. 단순히 여러 도상을 끌어 모아 놓은 죽은 화풍이 결코 아닌 것이다. 참고로 허리샅바가 없는 이런 씨름 모습은, 18세기 후반 당시 서울 경기지역에서 유행한 새로운 형태의 씨름이다.

18세기 후반이 되면 양반이 아닌 서민층에서도 한문공부 붐이 일어난다. 중인집안 출신으로서 풍속화 시대에 방대한 저술을 남긴 張混(1759－1828)은 서민집안 아동을 위한 한문교재로서 『兒戲原覽』을 발행하고 있었을 정도였다. <서당> 그림은 조선 시대에 언제나 있었던 일반서당 모습이 아니라, 당시 새롭게 등장한 서민 아이들의 한문공부 붐을 담은 시대상의 표출이다. 그만큼 역사성을 가진 그림이다. <서당> 그림은 단순히 일상의 서당모습이 아니라, 공부를 게을리 한 아이가 엄한 훈장에게 혼쭐이 나는 장면을 웃음이 날 만큼 해학적으로 담은 것이다. 그만큼 높은 안목으로 기획된 주제성이 있다. 엄한 훈장과 혼쭐난 아이를 극적으로 대비시켜 해학성이 넘쳐나고, 그 장면을 목격하고 있는 학동들의 표정 모두를 효율적으로 담기 위해서 매우 지능적인 포치법을 썼다. 회초리 맞은 아이의 표정을 우리 감상자들에게 보이기 위해서 의도적으로 몸을 관중 쪽으로 돌리게 하고, 과장된 엄한 표정의 훈장과 울고 있는 아이를 향해 학동들의 시선이 집중되도록 원형구도를 사용하고, 부감시에 의해 전체적으로 포착하는 지능적인 편집이다. 사각형 공간을 유효적절하게 메운 10명의 배치와 다양한 동작과 표정은 현장에서의 실사가 아니라 순전히 작가의 독자적인 편집에 의거한 것이다.

혜원(蕙園) 신윤복(申潤福, 1758~)은 양반의 풍류문화, 남녀(한량과 기녀)의 애정, 하위계층(여인, 기녀, 비구니)의 일상생활을 사실적이고 강렬한 색채로 화폭에 담아낸 조선후기 대표적인 풍속화가(風俗畵家)이다. 신윤복 작품은 대표적인 작품들이 담겨있는 ≪혜원전신첩≫안의 30점을 포함해서 50여 점 정도 남겨져 있다. 신윤복은 조선 후기 화원으로 풍속화를 잘 그린 것으로 알려져 있다. 그러나 신윤복에 대한 기록은 거의 남아 있지 않으며 찾아보기 쉽지 않다. 신윤복에 대한 기록은 오세창의 근역서화징(槿域書畵徵)에서 짧은 내용을 찾아볼 수 있는데, 이에 따르면, 신윤복은 고령사람이고 부친은 신한평이다. 그는 화원이며

남녀상열의 그림을 많이 그린 혜원 신윤복의 풍속화

남녀상열(男女相悅) 풍속화		명시적으로 드러난 것(현顯)		암시적인 것(은隱)
		장소 등장인물	장면 내용 정보	
월하정인 (月下情人)		남녀 연인 초승달밤(월식) 집 나무 담장 인물 복식표정	심야연인만남 月沈沈夜三更 兩人心事兩人知 혜원	두 사람의 마음의 일 두 사람만이 알겠지 무슨 사연으로
월야밀회 (月夜密會)		달밤 긴 담장 골목 남녀2 지켜보는 여인1	보름달의 남녀3인 대각선의 긴담장 인물 복식 행동	남녀밀회 삼각관계, 공간적 심리적 분위기
춘색만원 (春色滿園)		젊은 양반1 여인1 뜰	인물 복식 행동 뜰 묘사 혜원 발제문	양반과 여인의 관계 둘사이 심리적 공간
소년전흥 (少年剪紅)		젊은 양반1 하층민 여인1 뜰후원	인물 복식 행동 후원 뜰 묘사 혜원 발제문	양반과 여인의 관계 젊은 양반 둘사이 심리적 공간
야금모행 (夜禁冒行)		양반1 별감1 기녀1 남시종1 심야 이동	인물 복식 행동 복식과 계절 주변 풍경(서민)	심야 별감과 양반 기녀, 향하는 곳 궁금증
이부탐춘 (嫠婦耽春)		양반여인1 하층여인1 양반뜰, 강아지2	교미하는 강아지 인물 복식 행동 후원 뜰 묘사	밀폐된 양반후원 상중인 양반과 몸종의 시선과 심리
삼추가연 (三秋佳緣)		젊은 남자1 중개안 노파1 처녀1	인물 복식 행동 한적한 뜰 묘사 혜원 발제문	상의를 벗은 남자, 중개하는 듯한 노파, 처녀의 관계와 상황

출처: 손형우, 2018: 131

첨절제사라는 벼슬을 했고 풍속화를 잘 그렸다고 한다. 신윤복의 주된 활동 시기는 18세기말 19세기 초기이다. 이 시기는 신분제 붕괴 가속화와 부를 축적한 양인 이하 계층이 증가한다. 부를 축적한 중인(경아전, 기술직 중인)들의 활동과 욕구는 조선 후기 사회·경제·문화 분야에서 다양한 변화를 촉발한다. 특히 중인 계층의 부 축적, 신분상승, 사회문화적 욕구, 유흥문화 등이 두드러진다(손형우, 2018: 122-123). 이맹휴(1713~)의 ≪청구화사≫에는 신윤복에 대한 다음의 내용이 있다.

(신윤복은) 어정거리고 추켜세우며 다니는 방외인[12]과 같았고, 거리골목의 여항인과 교류하였으며…동쪽의 집에서 먹고 서쪽의 집에서 잠을 잤다.[13]

≪혜원전신첩≫에서 남녀상열(男女相悅) 계열 작품들은 대체로 남녀 연인의 사랑이나 인간의 성적 본성과 욕망을 담고 있다. 작품 안에서 남녀의 동작·표정, 복식의 차림새, 공간적 배경의 명시적 구성을 통해 작품내용을 감상자에게 다양한 방식으로 전하고 있다. 신윤복 풍속화는 ≪혜원전신첩(蕙園傳神帖)≫ 30점 가운데 일상풍경 몇 점을 제외하고 거의 대부분 남자와 여자가 등장한다. 특히 남녀상열 계열 작품은 특정 장소와 시간에 남녀의 은밀한 만남과 관계, 묘한 긴장감을 형상화한다는 점에서 주목된다. <월하정인(月下情人)>은 신윤복의 대표적인 연인간의 사랑을 담고 있다. 초승달(월식)이 비추고 집과 담장이 묘사되는 공간에서 장옷을 쓴 여인과 남자가 만나고 있다. 남자와 여인의 표정과 눈매가 감상자로 하여금 둘의 관계를 상상하게 한다. 작품 안에 <월침침야삼경(月沈沈夜三更) 양인심사양인지(兩人心事兩人知)>라는 명시적 내용이 있다. 달빛이 흐릿한 야삼경(밤11시~새벽1시) 두 사람의 마음의 일은 두 사람만이 안다. 작품 속의 혜원의 발제문은 작품의 이해를 돕는 매개로 기능한다(손형우, 2018: 131-132).

19세기로 넘어가는 당시 사회 속에서 신윤복은 자유분방한 화가였다. 당시 사회는 퇴폐와 문화부흥 양면성을 지니고 있었다. 신윤복은 최초의 예술적 에로티스트화가로서, 여항(중인 마을)의 비속한 장면을 그려 아녀자들까지 감상하였다. 당시 중국의 저속한 춘화도 유입되었고, 중국 춘화가 조선에 맞게 그려져 저질의 춘화도 유행하였다. 한편 추사 김정희의 문인화의 등장으로, 신윤복류의 풍속화 그림은 풍속을 어지럽히는 저속한 그림으로 치부되어, 문화개혁운동에 의해 신윤복으로 상징되는 사실주의적 풍속화가 사라졌다. 신윤복은 18세기에서 19세기로 넘어가는 전환기에, 당시 현실에 두 발을 딛고 당시 사회를 사실적으로 그려냈으며, 인간의 육체와 감정이 가장 소중하다는 자신의 철학을 예술적으

12) 방외인(方外人)은 제도권 밖에 있는 사람, 또는 속세의 일과 관계없이 초탈하여 지내는 사람을 말한다. 여항인(閭巷人)은 조선후기 사회의 중인 이하 하층민으로 기술직 중인, 서얼, 승려, 하층민 등의 사람들을 말한다.

13) …似彷拂方外人交結閭巷人… …東家食 西家宿…

남녀상열의 그림을 많이 그린 혜원 신윤복의 풍속화

기방풍경 풍속화		명시적으로 드러난 것(현顯)		암시적인 것(은隱)
		장소 등장인물	장면 내용 정보	
기방무사 (妓房無事)		기방 한량과 기녀2	기방풍경 묘사 복식 강렬 색채 인물 행동 표현	기방 안 한량 기녀 들어오는 기녀 사이 삼각 연적 긴장감
청루소일 (靑樓消日)		청루 한량과 기녀2 남자시종	청루풍경 복식 색채 인물 행동 표현	방안 한량 기녀 출입 기녀 관계 청루 상황전개
홍루대주 (紅樓待酒)		홍루 주모와 한량3 여인과 아이	홍루(주막)풍경 복식 색채 인물 표현	홍루(주막) 주모 한량3 분위기 술 들여오는 여인 주막의 상황전개
주사거배 (酒肆擧盃)		술집(주막) 별감1 한량3 나장1 남시종	술집 풍경 복식 색채 인물 표현	여주인 음식소리 별감과 한량2 풍경 가려는 나장1 한량
유곽쟁웅 (遊廓爭雄)		유곽 골목 기녀1 별감1 한량4	유곽골목 풍경 난투극 상황 복식 색채 인물 행동 표정	유곽골목 한량전투 이긴 자와 진자 구경하는 기녀표정

출처 : 손형우, 2018: 127

로 표현해냈다고 할 수 있다.[14] 이것이 200년을 뛰어넘어 끊임없이 되살아나는 신윤복의 생명력이다. 신윤복은 서얼이라는 신분적 제약 속에서 피워낸, 조선 최초의 에로티스트 화가로서, 시대를 앞서가는 근대적 정신의 씨앗이었다고 할 수 있다. 신윤복이 없었더라면 조선을 인간이 살았던 시대로 못 보았을 것이다. 그는 조선을 대표하는 풍속화가이다. 신윤복의 그림에는 일반 춘화와 다르게 그림의 격조와 필치가 있다. 그러다가 100여 년이 지난 일제강점기 때, 일본인 '관야정'이 1932년에 신윤복의 그림을 한국에 소개했다. 그만큼 일본 골동품 수집상들이 엿장수 등을 통해 조선의 그림을 포함한 골동품을 수집해갔다. 한국 화단의 거장 김윤호의 증언에 의하면 "당시 일본 골동품상들의 요구로 많은 춘화

14) KBS, 2000, 역사스페셜, 신윤복.

를 그려 생계를 유지했고, 그림의 필력을 잡는 데 도움이 됐다"고 했다. 일제강점기 때 일본인에게 빼앗겼던 미술품 등 조선의 문화재의 수집과 보존은 또 다른 독립운동의 하나였다. 간송 전형필은 조선 문화재를 다시 사들이는데 모든 재산을 쏟아 부었다. 일제 강점기 때 다시 되찾은 혜원 신윤복의 그림은 당시 화가들에게 신선한 자극이 되었다. 조선의 화가들은 발전을 위해 모사를 했다. 암울한 근대화 시기를 헤쳐가는 조선 화가의 자부심을 엿볼 수 있다.

③ 회화와 스토리텔링

인류 역사가 증명하듯이 아름다운 예술은 아름다운 곳에서 피어난다. 호남지방은 학문과 예술이 함께 어우러진 곳이며, 유네스코 세계무형유산으로 지정된 판소리로 대변되는 음악의 산실이며, 차와 발효식품의 음식과 도자기 등이 유명한 예술의 고장, 곧 예향이다. 이하에서는 전남지방과 관련 조선시대 화가 예술인들을 중심으로 살펴보기로 한다. 위대한 예술가의 탄생은 무엇보다 물려받은 타고난 예술적 재질이 첫째이다. 그리고 끊임없는 연마와 함께 명품 걸작과의 만남을 통해 안목을 길러야 한다(이원복, 2011: 44).

호남 화맥은 화순 사자산의 학포당 양팽손의 출현으로 시작되어 해남 덕음산의 공재 윤두서 삼대 부자를 거쳐 면면히 이어오다가, 소치 허련이 진도 첨찰산의 운림산방에 정착하면서 그 정점을 이룬다. 그리하여 목포 유달산의 손자 남농 화맥과 광주 무등산의 종고손 의재 화맥으로 확산하여 근대 호남 화단을 더욱 풍성하게 하였다.

1) 학포 양팽손

학포 양팽손(1488~1545)은 화순 능주에서 태어났다. 일곱 살 때 백일장에서 장원을 해 현감이 마음에 들어 관아에서 글을 읽으라고 했는데, 그는 "관아는 지방을 다스리는 곳이지 책을 읽는 곳이 아닙니다"라고 사양을 하였다. 그만큼 주의주장이 명확하고 의리가 분명했다(권순열, 2001: 3). 20살 때 양팽손이 예부시에 참여하려고 할 때 그가 시골출신인지라 시험을 관리하던 아전이 시험문제

를 가지고 뇌물을 요구하였지만 조금도 망설임 없이 거절하였다(권순열, 2001: 6).

양팽손은 19살 때(중종 원년, 1506년) 정암 조광조와 운명적인 만남을 한다. 그는 도(道)를 구하고 의리를 연구하고자 용인으로 조광조를 찾아가 많은 이야기를 나누었다. 이때 조광조는 양팽손이 학식도 뛰어나지만 인품과 기상이 훌륭함을 다음과 같이 표현하였다.

"내가 양동년과 이야기를 하면 지초와 난초가 사람을 감화시키는 것과 같다"고 하고, 또 그 기상을 일컫기를 "비 개인 뒤의 가을 하늘에 얇은 구름이 막 개자, 달이 밝은 것처럼 인욕이 깨끗이 없어지는 것 같다고 하였다(양팽손, 학포집)

지란지교(芝蘭之交)는 동양사회에서 친구간 가장 이상적인 사귐으로 인정받고 있는 교분이다. 이는 군자의 사귐으로 강한 인상이나 격렬한 느낌을 주지 않으면서 부지불식간에 인격적인 감화를 주는 사귐이다. 양팽손은 23살 때 조광조와 함께 생원시에 합격하고, 29살에 문과에 합격하였으며 이듬해 사간원 정언에 임명되었다. 그러나 여러 대간들을 공격함으로써 정론을 펴고도 희생양이 되었다가 다시 복직되기도 하였다(권순열, 2001: 9-11). 그만큼 이상적인 개혁정치를 추구하였다.

기묘사화로 파직되어 능주에 돌아온 양팽손은 기묘사화로 조광조가 능주에 유배를 온 후 한 달만에 사약을 받을 때까지 그의 곁을 떠나지 않았다. 아무도 죄인 곁에 가고자 하지 않았으나 양팽손은 매일 찾아가 도의를 이야기하고 조광조의 말벗이 되어주었다. 조광조가 사약을 받은 후 많은 사람들이 화가 자신에까지 미칠까봐 두려워 나서지 못할 때, 양팽손은 죽음을 무릅쓰고 의리를 마지막까지 다했다. 즉 몸소 시신을 염한 후 큰 아들(응기)로 하여금 쌍봉의 중조산 계곡에 은닉하게 한 후, 이듬해 조광조의 선영인 용인으로 운구하게 하였다. 조광조를 보낸 후 양팽손의 생활은 은둔 그대로였다. 이상을 실현하고자 했던 동지들은 사약을 받고 죽거나 원지에 부처되고, 목숨을 보전했어도 정적들이 노리고 있는 상황에서, 양팽손은 선비로서 수기치인의 임무를 다하지 못한 회환을 떨치지 못하고 양팽손은 27년간 폐고(廢錮)생활을 하였다(권순열, 2004: 18).[15) 염

15) 기묘사화에 연류되어 18년간 전라도 화순에 은거하였고, 다시 복직되어 7년간 다시 등용되

습에 참여하고 또 운구에 참여했던 큰 아들은 평생 과거시험에 나가지 못하게 되었고, 양팽손 자신은 물론 자식까지 비운을 겪게 되었다. 그는 8명의 아들을 두었는데, 둘째와 셋째는 과거에 합격하였다. 폐고 기간 동안 앵팽손은 자식의 교육에 매진하여 자식을 통하여 이상을 실현하려 하였고, 여가가 있으면 시를 짓고 그림을 그렸다. 남도화단을 이야기할 때 처음을 장식하는 문인화가 양팽손은 화가로서의 명성에 비해 그의 전래작은 몇 안 된다. 오늘날 그이 유전작은 전칭작은 물론 문중 소장품을 비롯해 10점 내외에 불과하나, 산수, 영모, 사군자 등에 걸쳐 있다.

양팽손은 안견(安堅) 화풍의 산수화를 잘 그렸는데 『산수도』 (국립중앙박물관 소장)를 비롯한 몇 점의 작품이 그의 작이라고 전해진다. 산수도에 있는 제화시(題畵詩) 중 오언절구를 옮겨본다.

깨끗한 강가에 집 지어놓고, 맑은 창은 늘 열어 놓으니, 산촌을 둘러싼 숲 그림자 그림 같고, 흐르는 강물소리 세상일 들리지 않네. 나그네 물결 따라와 닻을 내리고, 고깃배 낚시 거두어 돌아오네. 저 언덕 위의 나그네는, 응당 산천구경 나온 것이리(家住淸江上, 晴窓日日開, 護村林影畵, 聾世瀨聲催, 客棹隨潮泊, 漁船捲釣廻, 遙知臺上客, 應爲看山來).

_양팽손의 산수도[16]

회화는 원래 보여주는 것으로 그 말을 대신한다. 그래서 그림을 말이 없는 시라고 한다. 그러나 그림 자체만으로는 작가의 의도를 명확히 제시하기는 어려워, 작가의 사상과 의도를 극명하게 제시하고, 시와 그림의 만남을 통해 자신의 예술세계를 더 높이기 위해 제화시를 도입한다.

2) 공재 윤두서

공재 윤두서(1668－1715)는 선비출신의 화가일 뿐만 아니라, 대대로 수묵세

었다가 사직한 다음해에 타계하였다고 하는 견해도 있다.
(http://blog. daum.net/lee7997/1149)

16) 이 산수도는 '전양팽손필 산수도'(1934, 조선고적도보)로 게재되었다가, 1972년 국립중앙박물관 개최 한국명화근오백년정에서 전칭을 떼고 양팽손작으로 소개된 이후 일반화되었다(이원복, 2011: 41).

가(守墨世家)하는 집안이다. 국문학의 선구자였던 시인 고산 윤선도를 비롯하여 공재(恭齋), 연옹(蓮翁), 청고(靑皐) 등 3대 화가를 낳은 집안이라는 점에서 더 주목을 끈다(최순우, 1979: 162). 장남인 윤덕희(德熙)[17]와 손자인 윤용(熔)도 화업을 계승하여 3대가 화가 가정을 이루었다. 윤두서는 정선·심사정과 더불어 조선후기의 삼재(三齋)로 일컬어졌다.

_공재 윤두서의 자화상(국보 제240호)

윤두서는 해남 윤씨 어초은공파의 19대 종손이다. 부인 전주이씨는 실학자 이수광의 손녀이다. 윤두서의 본관은 해남(海南), 자는 효언(牙彦), 호는 공재(恭齋)이다. 정약용(丁若鏞)의 외증조이자 윤선도(尹善道)의 증손이다. 1693년(숙종 19) 진사시에 합격하였으나 집안이 남인계열이었고 당쟁의 심화로 벼슬을 포기하고 학문과 시서화로 생애를 보냈으며, 1712년 이후 만년에는 해남 연동으로 귀향하여 은거하였다. 죽은 뒤 1774년(영조 50) 가선대부(嘉善大夫) 호조참판에 추증되었다.

윤두서는 정계에서 소외된 남인 집안의 종손으로 세도의 부침을 수없이 목격하였다. 그는 근기실학파(近畿實學) 재야지식인이며, 남인의 거두인 정치가이자 국문학상 가사문학의 대가인 고산 윤선도의 손자이다. 셋째 형 윤종서는 당쟁에 연루되어 거제도로 유배되었다가 다시 체포되어 34살의 젊은 나이로 세상을 떠났다. 윤두서가 30살 되던 해에 큰 형 창서가 모함을 받았고 윤두서 자신도 무고를 당하였지만, 무고임을 밝혀져 무사히 지나가기도 하였다(문정자, 2007: 13). 26세 때 초시에 합격하여 진사가 되었으나 당화로 인하여 세상에 뜻을 버리고 벼슬길에 나갈 뜻을 버렸다. 윤종서가 죽은 이후부터는 더욱 세상에 마음이 없어져 집안의 크고 작은 일을 내버려두고 상관하지 않고, 오직 고대의 전적과 경적에 전심하였다(박은순, 2009: 393). 할아버지 윤선도가 우암 송시열이 맹주였던 서인들과의 예송(기해예송)에서 패배하여 유배되는 등 중앙정치무대에서 몰

17) 낙서 윤덕희는 부친인 윤두서가 48년이라는 길지 아니한 삶을 산 것이 비해, 82세의 장수를 누렸으니 붓을 잡은 햇수만 해도 60년을 넘겼다. 1985년 국립광주박물관에서는 '호남 한국화 3백년전'을 개최하였다.

락하는 바람에 입신양명의 꿈이 좌절되었다. 정치적으로는 뜻을 펼 수 없어 당사자로서는 불행했던 일이었으나, 학문과 예술로 꽃을 피워 후세에게는 많은 영향을 미치고 있다. 당시 서인정권이 강했던 당쟁 속에서 자신이 셋째 형은 조종에 낸 상소로 추궁을 받다 죽었고, 이런 것들이 사회를 바라보는 데 큰 영향을 주었을 것이다. 윤두서가 4살 때 집안의 기둥이었던 윤선도가 사망하였다. 23살 때 현숙한 부인이 사망하였다. 39세 때에 이잠[18]이 시국을 비판하는 상소를 올렸다가 죽게 된 참화가 있은 이후, 이잠의 동생 이서와 이익, 윤두서 형제들은 관직에 대한 의지를 버렸고 세상사에 관여하는 것을 더욱 기피하였다(박은순, 2009: 397).[19]

위 그림의 자화상은 보는 사람들의 눈길을 피하게 할 만큼 울분과 우수에 찬 듯한 내면의 모습을 잘 표현하고 있다. 그야말로 그의 인생과 고뇌가 그대로 드러나 있는 그림이다. 평소 내성적이어서 자신의 감정을 쉬이 드러내지 않고 속으로 삭이는 성품이었던 윤두서였다. 공재공행장(恭齋公行狀)을 보면, 낮이 긴 봄과 여름에도 점심을 먹지 않았고 추운 겨울에 외출할 때에도 털옷을 입지 않았다고 하였는데, 윤두서는 정신적으로 수도승처럼 살았던 것 같다(이동주·최순우·안휘준, 1979: 180). 반면 가사에 신경을 쓰지 않는 대범하면서도 인정이 많았던 후덕한 인물이었다. 그래서 불행에 대해 끓어오르는 감정을 속으로 잘 소화할 수 있었던 것이 아닌가 싶다. 윤두서의 시[20]에 나오는 '혼자 가고 혼자 앉았다가 돌아가며 혼자 읊는다'(獨行獨坐還獨吟)는 우울한 심경을 보여준다. 그의 자화상은 자기자신을 정면으로 직시하는 태도, 깊은 우수 속에서 내가 누구인가를 열심히 사색하고 있는 모습을 엿볼 수 있다. 평소 표현할 수 없었던 깊은 그의 내면세계가 강렬한 눈빛 속에 너무도 잘 드러난 수작이다.

..

18) 이잠(1665-1706)은 이서(1662-1737)의 형으로 죽기 직전에 윤두서에게 성현들의 화상을 그려달라고 요청하여 윤두서는 <십이성현서화첩>을 그려 이잠 집안에 보냈다. 이서와 윤두서는 어릴 때 만나서 평생을, 40년간 교분을 나누었던 절친이었다. 윤두서가 평생 뜻을 나눈 집단은 집안형제와 친인척인사들이다. 윤두서의 친형인 윤창서와 윤흥서, 평생 친구인 이서와 그의 형 이잠, 심득경, 이만수 등이다. 또 문예와 서화에 대한 취향을 나누고 교유한 인물로 이하곤, 유죽오, 이사량, 민용견, 허욱 등을 들 수 있다.

19) 윤두서는 대대로 호남의 3대 부호로 넉넉했던 살림에도 불구하고 이십 대부터 아내와 부모 그리고 친구를 잃는 아픔을 겪으며 30세 때 이미 반백이 되었다고 한다.

20) 윤두서 공재유고, 인왕동계우음.

그런데 자화상에는 당시 시대상으로는 유교사상이 지배하고 있던 때인데 신체발부 어느 한 부분도 초상화나 자화상에서 없앨 수 없었을 때인데도 어떻게 이런 파격적인 자화상이 나올 수 있었을까?

KBS 역사 스페셜(2011.5.26)에서 해남 수장고의 원본을 첨단기법으로 분석하여 자화상 뒷면에 그려진 배경에서 잘 여며진 도포자락이 보여 목이 잘린 듯한 초상화가 아님을 보여주었다. 채색은 앞면에서 하면서 얼굴과 수염에 초점을 맞췄다고 하였다. 그리고 턱수염에서도 윤두서의 원래 화법인 실제적 관찰과는 거리가 멀게 과장되게 그려진 수염에도 의미가 있다고 하였다. 특히 윤두서가 자화상을 그릴 때 사용했다고 하는 쥐수염 붓을 이용한 세필의 힘을 보여 주었다. 어두운 당쟁 속에서 자신을 표류시키지 않고 선비의 길을 더욱 잘 지켜나가며 지식인의 길을 만들어 나갔다.

윤두서는 민중생활상을 담은 그림을 그렸다. 조선시대 최초의 풍속화 <나물캐는 두 여인> <짚신 삼는 노인> <돌깨는 석공> <쟁기질과 목동> 등은 윤두서의 현실 인식을 보여주는 것이다. 상상 속의 그림이나 고사를 그리는 유행과는 달리, 실제 현실의 모습을 담아내었다.

1713년에는 기아에 허덕이던 농민들을 위해 해안을 개간하여 나눠줬다고 한다. 노비에 대한 윤두서의 생각에서도 자신의 인본주의 성품을 보였다. 집에서 키우는 소나 돼지도 배를 고프게 하지 않는데, 노비도 사람인데 사람에게 왜 그렇게 함부로 하는지라며 그렇게 하지 말 것을 전했다고 한다. <일본여도>에서는 행정구역, 거리까지 표시하여 자신의 현실관을 그림으로 풀어내었다. 선비로서, 학자로서의 자신의 정체성을 정치가 아니라 국토에 대한 관심, 자신 주변의 관심으로 넓혔다.

3) 소치 허련과 진도 운림산방

남종화는 학문과 교양을 갖춘 문인들이 생활수단이 아니라 비직업적으로 수묵과 담채를 주로 써서 자신의 사상이나 철학 등 내면세계의 표출에 치중하고, 사의적(寫意的) 측면에 중시해서 그린 격조 높은 그림을 일컫는다. 명나라 동기창은 화가들을 남과 북으로 나누어 남종화와 북종화로 분류하였는데, 남종화는 문인화라 하고 북종화는 화원들의 그림을 뜻하는 원체화(院體畫)라고 하였다.

동기창은 왕유를 남종화의 창시자로 보았다. 문인화가들은 만권의 책을 읽고 만리를 여행하는 것 등을 통해 자연의 이치를 깨닫고 마음과 성품을 기르고 이를 통해 완성된 인품을 사의적으로 담아내고, 그림을 통해 자신들이 살고 싶은 삶을 담아내고자 하였다(서수정, 2005: 351). 조선의 화단에 남종화가 종합적으로 소개된 것은 17세기 남종화 계통 화가들의 작품이 판화로 수록된 화보류가 전래되면서부터라고 추정되는데, 특히 '고씨화보'는 남종화법 조선 전파에 중요한 역할을 하였다(김상엽, 2011: 56-57). 숙종 연간 이후 남종화는 심사정, 강세황 등을 중심으로 화단을 주도하는 화풍이 되었다가, 영조 연간 전면적으로 확산된 남종화법은 직업화가였던 최북에게도 영향을 미쳤으며, 정조 때 김홍도 등 화원화가들에 의해 관학화하였다. 사대부를 중심으로 형성되었던 문인화적 화풍을 중인층에게 확산시키는데 최북이 선구적 역할을 하였다면, 최북 사후 30여 년 뒤에 태어나 활동한 소치 허련은 남종화풍을 지방화하는 데에 중요한 역할을 하였다. 추사 김정희가 중국의 남종화를 모범으로 하였고, 추사의 제자인 허련이 추사를 중심으로 한 서울의 회화 제작 경향을 지방을 중심으로 파급하였다.

운림산방은 진도[21]에서 가장 높은 산인 첨찰산(해발 485m) 밑에 위치해 있다. '소허암'(小許庵) 또는 운림각(雲林閣)이라고도 한다. 풍수학에 조예가 깊은 조용헌의 의견에 따르면 운림산방의 지세는 호남 최고 명당이라는 고산 윤선도의 녹우당과 비슷하다고 평가한다. 아마도 소치가 녹우당에서 처음으로 그림을 배우면서 그 주산인 덕음산과 주변지세를 보고 미래 작업실의 모델로 삼은 것 같다. 소치가 쓴 '운림잡저'를 보면 도가적 분위기에서 운림산방과 쌍계사를 둘러싼 풍광과 지세를 잘 묘사하고 있고 그의 내면의식과 소회를 보인다. 운림산방의 존재감은 미산, 남농, 또 다른 호남 남화의 대가인 의재 허백련을 배출하는 데서 빛난다.

.....................................

21) 진도는 대한민국의 세 번째로 큰 섬이다. 땅이 기름지다고 해서 예부터 '옥주(沃州)'라고 불렸다. 이는 말 그대로 농사로만 충분히 먹고 살 수 있어 힘든 어업 활동을 안 해도 되니 오히려 다른 섬에 비해 해산물을 부족할 지경이라고 한다. 진도 남자들은 예술적 재능을 뛰어나고 풍류를 즐기는 한량적 기질이 강해, 여자들은 남자 대신에 어쩔 수 없이 집안 생계를 책임지고 있어 유독 생활력이 강하다고 한다. 노수신, 김수항, 정만조 같은 유명 문인들이 주로 유배하였던 곳이라, 시서화를 논할 수 있는 지적 자양분을 풍부하였다. 민속문화의 보고가 바로 진도라고 할 수 있다. 배로 왔다 갔다 할 수 없을 정도로 물살이 엄청 센 명량해협을 끼고 있어 육지하고 단절할 수 있게 되고 다른 데 비해 살풀이 굿 같은 무형문화재들을 다수 보유하고 있다(허진, 2016).

소치 허련(1808-1893)[22]은 추사 김정희(1786~1856)에게서 서화수업을 받은 후, 김정희에게서 "압록강 동쪽에는 이만한 그림이 없다"는 극찬을 받는 등 당대 최고의 화가로 이름을 떨쳤다.

제대로 된 교재나 스승이 없어 체계적인 그림 교육을 받지 못해 안타까워 하던 허련은 28세에 해남 윤동에 있는 녹우당에 공재 윤두서의 그림이 있다는 소식을 듣고 찾아가, 윤두서의 후손인 윤종민의 환대를 받으며 선대로부터 내려온 <공재화첩>[23]을 보게 된다. 허련은 며칠간 완상하며 거의 침식도 잊을 정도로 몰입한 후, 비로소 그림에도 '법'이 있음을 깨닫게 된다(김상엽, 2002: 365 재인용). 그림교육을 체계적으로 받지 못했던 허련에게 윤두서 일가의 그림은 일종의 개안과도 같은 충격을 주었다. 윤종민은 <공재화첩>뿐만 아니라 <고씨화보> 등도 빌려주어 창작적 영감의 원천으로 이용하게 하였다.

당시 해남 대흥사에 주석하고 있던 초의선사(1786~1866)[24]는 허련의 재주를 아껴 방을 빌려주고 추사 김정희에게 소개하여 허련의 인생과 화력을 변화시키는 계기를 마련해 주었다. 허련은 대흥사에 머물면서 <공재화첩>을 모사하며 그림을 연마할 수 있었다. 초의가 허련에게 장소와 기식을 제공하고 사상적 영향을 준 것도 중요하지만, 초의가 허련에게 준 가장 소중한 배려는 일생의 스승 김정희를 소개한 것이다(김상엽, 2002: 377).

허련은 장승업과 함께 19세기를 대표하는 화가로 주목된다. 장승업이 천재성과 발군의 기량으로 서울화단의 최고수로 이름을 날렸다면, 허련은 지방출신 화가로는 거의 유일하게 조선 말기 서화계의 흐름에 중추적인 역할을 하였다. 허련은 몰락한 명문의 후손으로서 사대부 문화지향적 가치관과 궁벽한 섬 출신으로서 문화적 소외의식의 극복은 그의 일생을 이해하는 관건이 된다. 그는 70이 넘어서까지 생애동안 방랑에 가까운 주유(舟遊)와 다작, 그리고 치밀하고 방대한 기록[25]으로 요약할 수 있다(김상엽, 2011: 59).

..

22) 허유로 불리기도 했다.
23) 공재화첩에는 윤두서의 작품만 아니라 그의 아들 윤덕희와 손자 윤용의 작품까지 의미한다.
24) 초의는 서서화에 뛰어난 재능을 보였고, 24살 되던 때에 자신보다 24살 더 많은 강진 유배 시절의 다산 정약용을 만나 시문, 서화, 차를 매개로 아름다운 사제의 인연을 맺었다. 초의는 추사 김정희, 해거도인 홍현주, 자하 신위, 다산의 큰아들 정학연 등 당대의 대표적인 지식인들과 돈독한 교류를 하였다.
25) 소치실록

허련은 한양에 머물면서 추사 김정희의 문하생이 되어 사사를 받았다. 1840년 추사가 제주도로 유배를 가게 되자 해남까지 배웅하였고 이듬해 제주도로 건너가 서화수업을 받았다. 1843년 제주 목사 이용현의 도움으로 추사의 적거지를 왕래하며 서화를 익혔다. 1846년 한양으로 돌아와 헌종에게 《설경산수도》를 바쳤고 극찬을 받았다. 1847년 세 번째 제주도를 방문하여 스승 추사를 찾아뵈었다. 1856년 추사가 타계하자 고향 진도로 낙향하여 운림산방(雲林山房)을 짓고 정주하였다. 1866년 상경하였고 1877년 70세에 흥선대원군을 만났으며 대원군은 그를 두고 "평생에 맺은 인연이 난초처럼 향기롭다(平生結契其臭如蘭)"고 말했다고 전해진다. 1893년 86세를 일기로 사망하였다.

허련의 회화세계는 후손들에게 대대로 이어졌다는 점이 특기할 만하다.[26]

_허련의 산수도

해남 윤씨가의 3대째 화맥과 같이 허련 일가도 허련→허형→허건/허림→허문→허진 등 5대째 화맥이 이어져 오고 있다. 허련의 큰 아들 허은은 준수한 용모에 뛰어난 그림 재주를 가져 허련의 기대를 한 몸에 받았으나, 35세에 요절하였다. 허련은 허은에게 북송 선비화가 미불의 성을 따서 '미산'이라 하였는데, 형이 죽자 허형을 미산[27]으로 불렀다. 허형의 작품은 부친 허련의 영향을 많이 받았으며, 산수화의 경우 문기(文氣)가 상대적으로 부족하다는 지적을 받기도 한다. 허형은 80세 생을 마감할 때까지 주문에 따라 산수화, 사군자, 괴석 등을 수묵으로 그리며 진도 운림산방과 강진 병영, 목포 등지에서 화업을 이어갔다. 허백련은 진도에 유배 온 정만조에게서 한학을 배우고, 허형에게서 기본적인 화법을 배웠다. 허형은 다섯 아들을 두었는데 넷째아들 허건과 다섯째 허림이 가업을 이어 화가가 되었다. 허건은 목포 북교보통학교 5·6학년 때 전국 미술대회에서 연달아 입상한 후, 23살 때 조선미술전람회(선전)에 첫 입선한 이후 해방될 때까지 무려 14회 동안 입상했고, 특히 1944년

26) 국립광주박물관은 허련 탄생 200주년을 맞이하여 2008년 기획 특별전을 개최하였다.

27) 허은을 큰 미산, 허형을 작은 미산으로 부르지만, 집안에서는 허은을 백미, 허형을 계미 또는 수미로 불렀다고 한다.

마지막 선전에서는 조선총독상을 수상하기도 했다. 동생 허림은 일본 가와바다 화학교(畵學校)에 입학하여 진채(眞彩)기법을 연마하여 1941년과 이듬해 연거푸 문전에 입선하였으나, 1942년 26세의 나이에 요절하였다. 남농 허건은 가법(家法)을 바탕으로 삼되 시대변화에 부응하면서 자신만의 독자적인 화풍과 회화관을 추구하였다(김상엽, 2011: 64-67).

운림산방은 근대에 조성된 정원중 조선말기 서화계의 중추적 역할을 하였던 허련이 조성한 19세기의 대표적인 정원이다. 진도 첨찰산 아래에 있는 운림산방은 1920년대 후손인 허형이 매각하였던 것을 손자 허건이 다시 인수하여 현재 상태로 복원하였고, 지금은 진도군에 기증하여 관리되고 있다.

1 가사문화의 의의

가사문학(歌辭文學)은 고려 말 조선 초에 걸쳐 발생한 다행성 율문(多行性 律文)의 문학형식을 말한다.[1] 작자는 사대부를 비롯하여 승려·부녀자 등 다양하며, 시대에 따라 내용이나 형식이 변화, 발전한다. 고려 말부터 조선 성종까지는 가사문학의 발생시기로서, 이 시기에 이루어진 나옹화상(懶翁和尙)의 ＜서왕가(西往歌)＞와 정극인(丁克仁)의 ＜상춘곡(賞春曲)＞이 현존하는 가장 오래된 작품이다. 가사가 문학사에서 본격적으로 향유되기 시작한 것은 성종 이후로, 전원과 강호(江湖)의 생활을 노래하는 강호가사, 공무의 틈을 내어 임지 곳곳을 둘러보며 임금에 대한 충성과 자신의 감흥 및 선정(善政)을 노래하는 기행가사, 유배지에서의 고독함과 임금에 대한 충성을 절실하게 나타내는 유배가사, 유교의 교훈을 풀어서 엮은 교훈가사 등이 나타난다(한국고중세사사전, 한국사사전편찬회 엮음, 2007).

먼저 기행가사는 크게 관유가사와 사행가사로 분류된다. 그리고 관유가사는 다시 작자가 '외직에 관리로 부임해서 이루어지는' 환유가사(宦遊歌辭)와, '개인적인 동기로 유람하는' 유람가사(遊覽歌辭)로 구분할 수 있다(유정선, 1999: 11－13). 그리고 교훈가사와 현실 비판가사는 향촌사회에 머물렀던 지식계층인 재지사족(才地士族)들의 향촌 생활과 밀접한 관련이 있다. 조선 후기의 향촌 사회는 18세기를 지나며 많은 문제를 드러낸다. 특히 재지사족들의 사회경제적 기

1) 여기서는 가사문학, 시가문학을 중심으로 이뤄지는 문화를 가사문화라고 하기로 한다.

반이 흔들리게 되었다. 사회적으로 그동안 공고하게 자리를 지켰던 가부장제적 유교 윤리가 도전을 받았고, 경제적으로는 더 이상 안정된 생활을 유지하기 어려운 현실에 직면했던 것이다. 이에 위기의식을 느낀 향촌 사족들의 대응이 교훈가사와 현실비판가사의 등장을 견인하였다고 할 수 있다(김신중, 2011).

이 시기의 작가는 주로 사대부들로서 송순·백광홍·정철 등 훌륭한 작가들이 나왔고, 특히 이들이 호남에서 활동했다는 점이 특징이다.[2] 전남 담양에는 많은 누정들이 있어 가사문학 내지 시가문학 창작의 공간 역할을 했고, 호남 사림문화를 형성하는 중요한 장소성을 제공하였다. 고려 말부터 조선 후기에 이르기까지 건립된 담양의 누정은 가장 오래된 독수정(남면)을 비롯하여, 상월정(창평면, 1457년), 소쇄원(남면, 1530년), 면앙정(봉산면, 1533년), 관수정(고서면, 1544년), 식영정(남면, 1560년), 연계정(대덕면, 1570년), 송강정(고서면, 1585년), 관수정(대전면, 1634년), 명옥헌(고서면, 1650년) 등 오래된 누정들이 존재하고 있다.

특히 송순의 면앙정, 양산보의 소쇄원, 정철의 송강정과 식영정은 국문학도들의 답사 필수코스로 알려져 있다(문순태, 2007: 28). 담양군 남면 일대의 무등산권 문화를 사림문화, 시가문학, 가사문학이라고 부른다. 16세기 한국문학의 중심인물들이 10Km 안의 지역에서 집중적으로 작품 활동을 한 곳은 드문 일이다.[3] 세계적으로도 이런 곳은 없다(문순태, 2007: 31).

···

2) 또 허난설헌과 같은 여류작가도 이 시기에 나왔다. 임진왜란 이후는 전쟁을 겪고 당쟁이 심했던 때여서, 가사에도 전쟁가사나 현실비판 가사 등 새로운 경향이 두드러지게 나타난다. 가사가 보편화된 것은 숙종 이후로, 이전의 형식도 계승되는 한편 <농가월령가(農家月令歌)> 같은 실용가사, 남녀간의 사랑을 주제로 한 평민가사 및 애정가사, 남인학자들을 중심으로 한 천주교가사, 그리고 규방가사 등 새로운 점들이 많이 나타난다.

3) 이서의 '낙지가' 이후 면앙정, 송강 등으로 이어지면서 담양지역 내에서만 18편의 가사가 탄생하게 되어 이 땅에서 가사문학이 가장 꽃피우는 곳으로 인정받게 되고 처음에는 "가사문화권"이라고 불리게 된 것이다. 이후 이 지역을 부르는 용어에 대해 단지 가사문학이라는 한 장르가 아닌 이 지역의 선비들의 사상적 표현형태를 보았을 때 시와 가사를 통해 그들의 삶이 표출되었고 이와 연관된 작품이 많다는 점에 착안하여, 시가문화권이라고 부르고 있는 것이다. 하지만 이것이 무등산의 원효계곡 자락을 총체적으로 아우르는 코드가 아니라는 점에 대해 문제제기가 많은 실정이다. 시에 무게 중심을 두었을 때는 시가문화권이라고 하지만 전국적으로 이러한 문화권은 강릉이나 충청도의 화양동이나 안동, 보길도 등 곳곳에 위치하고 있다는 점에서 지역간의 변별력을 상실한다는 점에서 이 지역의 문화권을 사람에 중심을 둔 "사림문화권"이라고 불러야 한다고 주장하는 경우와 그들의 의식 저변에 깔린 의로운 행동에 초점을 두고 "의향 문화권"이라고 불러야 된다는 주장, 건축과 조경에 중심을 둔 "원림 문화권 혹은 정자 문화권"이라고 불러야 된다는 주장 등이 각각 상충하여 존재하고 있는 형태이다(전고필, '무등산 시가문화권 답사를 위한 가이드' 중에서).

소쇄원은 호남 사림문화의 중심지이다. '면앙정가'를 남긴 면앙정 송순을 비롯해, 장성 출신이기는 하지만 소쇄원의 문예적 전통을 크게 일으키면서 많은 시를 남긴 하서 김인후, 우리나라 최고의 일기문학의 백미인 '미암일기'를 남긴 유희춘, 가사문학의 일인자로 불린 송강 정철, '낙지가'를 쓴 이서 등 많은 문인들이 모두 담양을 중심으로 작품 활동을 했다.[4] 전남의 가사문학의 내용으로 강호한정, 연주충군, 유람기행, 도덕교훈 등이 주류를 이룬다고 하였다(류연석, 1994: 181).

2 가사문화의 공간으로서 누정

면앙정, 송강정, 식영정 등의 누정(정자)은 창작공간이면서 고장 선비문인들의 공부방이기도 했다. 이런 누정이 입지한 공간을 둘러보면, 하늘과 땅 사이에서 풍월을 노래하던 옛 선비들을 만날 수 있다.

우리네 선인들은 아무 곳에나 짓지 않고, 아무것이나 다 쓰지 않고, 그 장소와 요소를 특별히 고른다는 관점에서 볼 때 이런 조경은 '선경(選境)'이다. 부유하면서 안목이 있으면 비원이 되고, 돈 많고 천박하면 놀부네 집이 되며, 찢어지게 가난해도 갖추고자 하면 멋진 집이 된다. 그리고 크게 꾸미지 않더라도 격조 높은 조경을 이룰 수 있다. 이러한 절제된 조경의 극치는 다음 시조에서도 엿볼 수 있다.

> 십년을 경영하야 초려(草廬) 한 간 지어내니
> 반간(半間)은 청풍(清風)이오 반간(半間)은 명월(明月)이라.
> 강산(江山)을 드릴 듸 없사니 들너두고 보리라.[5]

·······················

4) 과거 전남에서의 가사문학 활동 윤곽을 대략이나마 짐작할 수 있다. 지역적 연고가 확인된 가사 49편 중 담양에 18편의 가장 많은 작품이 분포하며, 장흥이 9편으로 그 다음이다. 종래 담양과 장흥에서 가사문학 활동이 활발하였음을 알 수 있다. 시기별로는 조선 후기에 대부분의 작품이 분포한다(김신중, 2011: 134). 담양가사가 조선 전기에도 그런대로 작품이 분포한 반면, 장흥가사는 조선 후기에 집중되어 있다.
5) 십년을 경영하여 초려삼간 지어내니, 나 한칸 달 한칸에 청풍 한칸 맡겨두고, 강산은 들일 데 없으니 둘러두고 보리라.

이러한 누정은 이미 자연의 극치인 청풍과 명월로 가득 차 있으니, 굳이 집 밖의 경관을 집 안으로 끌어들일 필요가 없는 경지에 이르고 있다. 이는 집밖의 경관을 집 안에서도 능히 즐길 수 있는 '차경(借景)'을 이룬 상황이지만, 한 걸음만 나서면 집 둘레의 경관을 쉽게 즐길 수 있는 상황이기도 하다. 가장 좋은 경치를 독점하기 위해 좋은 자리를 차지하여 조경을 하는 것이 아니라, 눈에 보이는 경관, 고정된 경관을 초월하여 눈에 보이지 않으나 온 몸, 온 마음으로 느끼는 경관을 만들어 갔다. 누정은 산수 좋은 곳에 자리 잡고 있는 게 특징이라 할 수 있는데, 구체적으로는 대개 다음과 같은 네 가지를 들 수 있다.[6]

첫째, 누정은 경관이 좋은 산이나 대, 또는 언덕 위에 위치하여 산을 등지고 앞을 조망할 수 있게 되어 있다.

둘째, 냇가나 강가 또는 호수나 바다 등에 임하여 누정이 세워져 있다. 산이나 언덕이 있으면 그에 따라 물이 흐르는 산곡 또는 호수가 있게 마련이므로, 산에 세워진 누정은 대부분이 물가에 임하여 있다. 정철(鄭澈)의 송강정(松江亭)을 비롯하여 임억령(林億齡)의 식영정(息影亭), 김윤제(金允悌)의 환벽당, 전신민(全新民)의 독수정(獨守亭), 김덕령(金德齡)의 후손이 지은 취가정(醉歌亭) 등이 모두 광주(光州)와 담양을 경계로 하여 흐르는 증암천의 냇가 구릉에 있음은 이러한 누정 위치의 특색을 알 수 있는 좋은 예이다.

셋째, 궁실 외에 민간인의 원림에도 누정은 반드시 갖추어져 있다. 조선 중종 때에 양산보(梁山甫)가 경영하였던 담양의 소쇄원(瀟灑園) 경내에는 광풍각(光風閣)과 제월당(霽月堂)이 남아 있으며, 윤선도(尹善道)는 보길도(甫吉島)에 세연정(洗然亭)을 비롯하여 호광루(呼光樓)·회수당(回水堂)·정성당(靜成堂) 등 열두 정자를 짓고 부용동(芙蓉洞) 원림을 경영하였다는데, 이는 우리나라의 대표적인 민간정원으로 알려져 있다.

넷째, 변방 또는 각지의 성터에도 누정이 많이 건립되었다. 주로 병사(兵舍)로 쓰기 위하여 지은 건물이므로 그 성격은 특이하지만, 산수의 지형이 고려된 것이므로 그 위치의 경관은 일반 누정과 크게 다를 바 없다. 오랑캐를 평정하기 위하여 함경도의 삼수에 지었다는 진융루(鎭戎樓)의 경치가 매우 좋았다는 것도

6) cafe.daum.net/ahnjustice에 있는 글을 참조함.

바로 이러한 사실을 잘 말하여 준다.

그리고 옛날 주요 고을에는 문루(門樓)를 두었는데, 주로 객사의 부속으로, 혹은 성문의 한 형태로 지은 것이다. 으레 높은 곳에 위치하여 평상시 그곳에 오르면 일반누정에서의 감회를 그대로 느끼게 된다.

이상에서 살펴본 바와 같이 누정은 대부분 배산임수(背山臨水)에 위치한 것이 그 특징이다. 특히, 누정의 위치는 물과 불가분의 관계가 있어 어떤 누정이든 그 주변에 못이 있는 예를 흔히 볼 수 있다. 그래서 정자가 아름다운 것은 물이 함께 있어서 아름답다고 한다. '물 좋고 정자 좋은 곳 없다'는 말은 그래서 둘 다 좋기가 힘들다는 뜻으로 쓰이는데, 우리의 경우 정자는 정자만으로 존재하지 않음을 말하는 것이다.[7]

누정 내지 정자의 목적은 가무를 하면서 술에 취하기 위해 지은 것이 결코 아니다. 사계절의 경치를 즐기면서 세상 걱정을 없애는 것과 또한 자연사물을 돌아보면서 이것을 넘어서 무궁한 뜻을 의탁하는 것(以樂夫吾亭四時之景, 而消遣世慮耳…必將因物反觀, 以寓夫無窮之趣於聲色之表)이다. 이는 효령대군의 아들 이정(李定)의 정자에 대해 이승소(李承召)가 쓴 "임정시서(林亭詩序)"에 나타나 있다(조송식, 2002: 42-44). 이첨(李詹)의 "이섭정기(利涉亭記)"에서도 "기운이 번거롭고 정신이 산란하며 보는 것이 옹색하고, 뜻이 정체되는 때를 당하면, 군자는 반드시 놀고 쉴만한 대상과 높고 상쾌한 도구가 있어야 한다. 둘러보고 배회하면서 정신을 넓히고 맑게 한 후에야 번거로운 것이 간단하여지고 산란한 것이 정돈되고 옹색한 것이 통해지고 정체된 것이 트이게 되는 법이다"라고 했다.[8] 즉 현실과의 관계에서 세속의 티끌을 제거하여 정신을 맑게 하는 것과 이런 상태에서 펼쳐진 자연경관을 통해 무한한 공간으로 확장하여 천지자연의 기운을 엿보아 태초의 시간에서 노닐 수 있는 좋은 도구가 된다는 것이다. 이는 서거정의 명원루기(明遠樓記)에서도 나타난다. 즉 발을 친 창과 책상 사이에서 보여지는 자연경치에서 세속을 벗어나 작은 티끌도 끊어져 한 점 티도 없는 것이 명(明)이고, 그 펼쳐진 경치로 인해 정신적으로 끝없는 공간의 종적·횡적 전개를 원(遠)

7) 김원. 건축은 예술인가―공간만들기.

8) 然當氣煩慮亂視壅志滯之時, 君子必有游息之物, 高夾之具, 使之顧빙 徘徊夷曠清神, 然後煩者簡, 亂者定, 壅者通, 滯者行矣

이라고 하였다.

3 누정과 가사문화

1) 면앙정

면앙정 송순(1493~1582)은 가사문학의 대가이며 호남 성리학의 대들보[9]라고 할 수 있다. 그는 담양군 봉산면 기곡리에서 태어나, 27세(1519년, 중종 14년)에 별시문과 을과에 급제하여 이후, 1547년(명종 2년) 주문사(奏聞使)로 북경에 다녀왔으며, 이후 개성부 유수를 거쳐 1550년 이조판서에 제수되었다. 1569년에는 대사헌, 한성부 판윤이 되었으며, 의정부 우참찬 겸 춘추관사를 지내다 74세에 사임하였다.[10]

만년에 관직에서 물러나 향리에 내려와 면앙정을 짓고 퇴계 이황을 비롯하여 강호제현과 학문을 논하며 후학을 양성하여 문인들이 신평(新平)선생이라 불렀다. 그의 관료생활은 군자다운 인품과 고매하고 원만한 대인관계 때문에 순탄하였다(문순태, 2007: 55).

면앙정 삼언가(俛仰亭三言歌)[11] 송순(宋純)

俛有地 / 굽어보면 땅이요,
仰有天 / 우러러 하늘이라.
亭其中 / 이 중에 정자 서니,
興浩然 / 호연한 흥취가 이네.
招風月 / 풍월을 불러들이고,

9) 제봉 고경명, 고봉 기대승, 백호 임제, 송강 정철 등이 그에게 사사하였다.
10) 송순은 87세 때는 회방연(回榜宴)의 미담을 남겼다. 즉 회방연은 1579년 면앙정 송순 선생의 과거급제 60년을 맞아 제자들이 면앙정에서 큰 축하잔치를 열고 스승을 태운 가마를 직접 매고 집까지 모셨던 연회다. 송강 정철, 기대승, 고경명, 임제 등 당대 최고의 문장가를 비롯해 당시 전라감사였던 송인수와 각읍의 수령 등 1백 여명이 참석해 송순에 대한 경하의 연회를 베풀었다고 전해진다. 담양군에서 송순 회방연 재현행사를 하고 있다.
11) 면앙집에 전하는 송순의 한시로, 면앙정에 편액으로 걸려있다.

相山川 / 산천을 끌어들여,

扶藜杖 / 명아주지팡이 짚고,

送百年 / 한평생을 누리리라.

이어서 고봉 기대승이 적은 면앙정기(俛仰亭記)[12]를 살펴보기로 한다.

면앙정기 기대승

큰 허공에 모습을 드러내고 있는 땅의 형체는, 단 한 덩어리의 물건일 뿐이다. 이것이 아래로 내려가서 물이 되고 높이 솟아서 산이 되었는데, 이것들이 또 한 덩어리로 땅 가운데에서 절로 흐르고 절로 솟아 있다.

인간이란 하늘의 천명(天命)을 받고 땅의 형질(形質)을 받아 산수간(山水間)에 놀고 거처하는데, 눈으로 보아서 사랑스러울 만하고 귀로 들어서 기쁠 만한 아름다운 경치를 또 조물주가 인간을 위하여 제공해 주는 듯하다. 그러나 놀기에 적당하여 나의 귀와 눈에 싫지 않은 것으로 말하면, 반드시 높은 산을 넘고 아득한 곳으로 나간 뒤에야 그 완전함을 얻을 수 있는 것이다. 너른 수백 리의 아름다운 산과 물이 다투어 기이한 경치를 드러내고 있으니 한 언덕의 위에 앉아 이것을 모두 다 소유하는 것으로 말하면, 놀기에 적당하고 즐거움이 온전함이 과연 어떻다 하겠는가.

지금 완산 부윤(完山府尹)으로 있는 송공(宋公)이 사는 집 뒤 끊긴 기슭의 정상에다 정자를 짓고는, 면앙정(俛仰亭)이라 이름 하였는데, 앞에서 말한바 놀기에 적당하고 즐거움이 완전하다는 것들이 모두 갖추어져 있어서 딴 데서 구할 것이 없었다. 처음에 공의 선조 중에 휘(諱) 모(某)란 분이 연로하여 벼슬길에서 물러나 기곡(箕谷) 마을에 거주하니, 자손들이 인하여 이곳을 거주지로 삼게 되었는바, 노송당(老松堂)[13]의 옛터가 남아 있다.

기곡에서 북쪽으로 걸으면 채 2~3리가 못 되는 곳에 작은 마을이 있는데, 산을 등지고 양지바른 곳에 있으며 토지가 비옥하고 샘물이 좋다. 이곳에 한 떼기의 집이 있으니 공이 신축한 것으로 이 마을 이름은 기촌(企村)[14]이라 한다. 기

12) 이 글은 소쇄원 주인 양산보의 15대손의 자료 글에서 인용한 것이다.

13) 세종 때 유명한 외교관이자 송순의 증조부이며 이름은 송희경(宋希暻)이다. 노송당 일본행록(老松堂 日本行錄)이라는 책을 남겼다. 노송당은 중국에도 다녀왔는데 당시 떡갈비를 수입해왔다는 설이 있다.

촌의 산은 서려 있고 울창하며, 가장 빼어난 봉우리는 제월봉(霽月峯)이라 한다. 기촌에서 제월봉 허리를 지나 돌아서 북쪽으로 나오면 산 가지가 조금 아래로 내려가 건방(乾方)을 향하여 쭈그리고 있는데, 산세가 마치 용이 드리운 듯 거북이가 고개를 쳐든 듯하여 구불구불하고 높이 솟아 있으니, 이곳이 바로 면앙정이 있는 곳이다.

면앙정은 모두 세 칸인데, 긴 들보를 얹어서 들보가 문미(門楣)보다 배나 높다. 그러므로 그 가운데를 보면 단정하고 확 트였으며 판판하고 바르며 그 모서리는 깎아지른듯하여 마치 새가 나래를 펴고 나는 듯하다. 사면(四面)을 비우고 난간을 세웠으며, 난간 밖은 지형이 다 약간의 벼랑인데, 서북쪽은 특히 절벽이다. 뒤에는 빽빽한 대나무가 병풍처럼 둘러 있고 아래에는 삼나무가 울창하다.

그 아래에는 암계촌(巖界村)이란 마을이 있으니, 산에 돌이 많고 깎아지른 듯하기 때문에 암계촌이라 이름한 것이다. 동쪽 뜰아래에는 약간 아래로 내려간 산세를 인하여 확 터놓고, 온실(溫室) 4칸을 지은 다음 담장을 둘러치고는, 아름다운 화초를 심어놓고 서책을 가득히 쌓아 놓았다. 산마루에서 좌우 골짝으로 내려가면 큰 소나무와 무성한 나무들이 울창하게 서 있다. 정자가 있는 곳은 이미 지형이 높아 명랑하고 대나무와 나무들이 둘러싸고 있어서 인간 세상과 서로 접하지 않으니, 아득하여 마치 별천지(別天地)와 같다. 빈 정자 안에서 바라보면 그 시원한 모습과 우뚝 솟은 산세가 이어져 구물구물하는 듯하고 뛰어서 나오는 듯하니, 마치 귀신이나 이상한 물건이 남몰래 와서 흥취를 북돋아주는 듯하다.

동쪽으로부터 온 산은 제월봉에 이르러 우뚝 솟았으며, 그 한쪽 가지가 편편하고 구불구불하여 서쪽으로 큰 들에 임하여 3~4리 사이에 뻗쳐 있는데, 모두 여섯 구비이다. 정자의 뒷산은 왼쪽으로 연결되고 오른쪽으로 연결되어 가장 높고 차례로 솟아나왔으며, 동북으로부터 달려서 서남 수백 리에 뻗쳐 있는 산들은 높기도 하고 뾰족하기도 하며 울퉁불퉁하기도 하고 한 곳으로 모이기도 하며 함께 달려가기도 하였는데, 위험한 바위와 큰 돌로 딱 버티고 서 있는 것은 용구산(龍龜山)이요, 아랫 기슭이 서려 있고 정상이 뾰족하며 단정하고 후중하며 성글게 서 있는 것은 몽선산(夢仙山)이다. 기타 옹암산(瓮巖山), 금성산(金城山), 용천산(龍泉山), 추월산(秋月山), 백암산(白巖山), 불대산(佛臺山), 수연산(修緣山), 용진산(湧珍山), 어등산(魚登山), 금성산(錦城山) 등 여러 산은 혹 창고 모양 같기도 하고, 혹 성곽과 같기도 하며, 병풍 같기도 하고 제방 같기도 하며, 와우형(臥

14) 송순 선생의 호는 면앙정 말고도 바로 이 기촌과 기촌에서 파생된 기옹(企翁)이 있다.

牛形) 같기도 하고 마이형(馬耳形) 같기도 하다. 푸른 산이 배열되어 사람의 눈썹 같기도 하고, 상투 같은 것이 어긋나게 숨었다 드러났다 하기도 하며, 아득히 보이다 없어지기도 하고 내와 구름에 열리고 닫히기도 하며, 초목들이 꽃이 피었다가 지곤 하여 아침저녁으로 태도가 다르고 겨울과 여름에 징후가 다른데, 이 사이에 기인(畸人)들이 도술(道術)을 익힌 것과 열부(烈婦)들이 절개를 지킨 것은 특히 사람으로 하여금 멀리 생각하고 길이 상상하게 한다.

물이 옥천(玉泉)에서 근원하여 나온 것은 여계(餘溪)라 하는데, 바로 면앙정 뒷 기슭 앞을 감돌아 편편히 흐르는바, 물이 맑으며 가뭄에도 마르지 않고 장마에도 넘치지 않는다. 양양(洋洋)하고 유유(悠悠)히 흘러가 가다가도 멈추는 듯한데, 석양에는 뛰는 고기들이 텀벙거리고 가을 달밤에는 조는 백로들이 다리를 연해 있다. 그리고 용천(龍泉)에서 근원한 것은 읍내에 이르러 백탄(白灘)이 되어서 꺾어 흐르고 가로질러 졸졸 흐르다가 깊은 못이 되어 여계와 함께 흘러 한 마장쯤 지나서 합류하여 서쪽으로 흘러간다. 그리고 서석산(瑞石山)에서 발원(發源)한 것은 정자 왼쪽 세 번째 구비의 밖으로부터 비로소 그 모습을 드러내는데, 아래로 흘러 앞의 두 내와 합류하여 곧바로 용산에 이르러 혈포(穴浦)로 흐른다.

아득한 큰 들은 추월산 아래에서 시작되어서 어등산 밖 만타미(曼陀靡)의 불단(佛壇)이 있는 곳까지 뻗쳐 있는데, 깊이 들어가기도 하고 높이 솟기도 하여 구릉과 숲이 서로 가리우고 있는바, 마치 한 폭의 그림과 같다. 이 사이에는 도랑과 밭두둑이 아로새긴 듯이 널려 있고 마을이 여기저기 흩어져 있는데, 그 사이에서 농사짓는 사람들이 봄이면 밭을 갈고 여름이면 김을 매고 가을이면 수확하여 한때도 쉼이 없으며, 사시(四時)의 경치도 또한 이와 더불어 무궁하게 펼쳐진다.

복건(幅巾)을 쓰고 짧은 잠방이를 입고서 난간 위에 기대고 있노라면 높은 산과 멀리 흐르는 물, 떠 있는 구름과 노니는 새와 짐승, 또는 물고기들이 모두 자유롭게 와서 내 흥취를 돋운다. 명아주지팡이를 짚고 나막신을 끌고 뜰아래에서 조용히 거니노라면, 푸른 연기는 절로 멈춰 있고 맑은 바람은 때로 불어온다. 소나무와 회나무에서는 바람소리가 들리고, 온갖 울긋불긋한 꽃들은 향기가 온통 가득하니, 자유롭게 육신(肉身)을 잊어버리고 한가롭게 조물주와 놀 수 있어서 일찍이 다함이 없다.

아, 아름답다. 이 정자여. 정자 안에 가 있어 보면 빙 둘러 있는 산과 그윽한 경치를 고요히 보면서 즐길 수 있고, 그 밖을 바라보면 확 트이고 멀고 아득해 보여서 호탕한 흉금을 열 수 있으니, 유자(柳子 유종원(柳宗元)을 가리킴)의 말에 "놀기에 적당한 것이 대개 두 가지가 있다."는 것은, 바로 이런 것을 말한 것

일 것이다.

2) 식영정(息影亭)

식영정[15]은 소쇄원보다 30여년 후인 1560년(명종 15년)에 서하당 김성원 (1525~1597)이 조성하여 그의 스승이자 장인인 석천 임억령(1496~1568)에게 증여한 것이다. 김성원은 식영정 아래에 자신의 호를 따서 서하당을 지었다고 하며 최근 복원되었다. 식영정은 무등산이 정면으로 바라보이는 별뫼 즉 성산이라 불리는 산 언덕 위에 지은 것으로 주변의 아름다운 경관이 눈에 잘 뵈는 곳이다. 특히 원효계곡에서 내려온 물줄기가 성산의 주변을 감싸고 있어 천혜의 경관은 수많은 시인 묵객들을 이곳으로 불러 들였다. 덕분에 식영정에서 가사문학의 백미라고 하는 성산별곡이 탄생하였다. 석천 임억령, 서하당 김성원, 송강 정철, 제봉 고경명 4사람을 '식영정 사선(四仙)'[16]이라고 부르기도 한다.

식영정은 근처 환벽당과 송강정을 한데 묶어 '정송강 유적'[17]으로 전라남도 기념물 제1호로 지정되었으나, 1986년 행정구역 조정으로 환벽당은 광주광역시 기념물 제1호로 분리되었다.

임억령이 담양부사를 그만두고 성산에 머물렀는데 김성원이 정자를 지어드리면서 이름을 부탁하자, 그림자를 쉬게 함(끊음)이라는 의미로 '장자 제물편'에 나오는 말인 '식영'(息影)을 당호를 삼았다.[18] 세상 영화를 버리고 산림에 묻혔던

15) 처음 식영정은 지금처럼 기와 지붕이 아닌 초가로 만든 허름한 정자였지만 훗날 후손들이 지금과 같은 모양으로 만든 것이다.

16) 집 주인인 석천 임억령은 김성원, 고경명, 정철 등에게 시문을 가르쳤으며, 성산의 아름다운 풍경을 소재로한 식영정 이십영과 서하당 팔영 등을 지었다. 서하당 김성원은 송강 정철의 처외재당숙으로 송강보다 11년이나 연상이었으나 송강이 성산에 있을 때 환벽당에서 같이 공부하던 동문이었다.

17) 송강정과 환벽당, 식영정 이 세 곳은 송강의 후손들이 관리하고 있다. 석천 임억령이 말년에 해남으로 내려가고 이곳에서 석천에게 시문을 배웠던 송강 정철의 족적이 깃들인 것을 기억하는 송강의 후손들이 관리하면서부터이다. 식영정은 정철이 정치적으로 어려움을 당할 때마다 찾아왔던 곳으로 정철의 흔적이 많이 남아 있는 곳이다. 식영정의 바로 뒤편에는 송강이 이 곳에서 읊었다는 성산별곡 시비가 세워져 있다.

18) 식영정을 지으면서 집 이름을 짓게 된 연유를 담은 '식영정기'를 살펴보자.
金君剛叔吾友也 김군 강숙은 나의 친구이다.
乃於蒼溪之上寒松之下 맑은 시내 위 푸른 솔숲 아래에

석천 임억령은 세상에 나아갈 때와 물러날 때를 알았던 선비였다.

　조선시대 사대부들의 삶의 태도를 수신(修身)과 치인(治人)이라는 두 가지 측면에서 볼 때, 출사하여 정치적 포부를 펼치다가 좌절하게 되면 강호로 귀거래하여 수신하는 것이 일반적이다. 이때, 자의든 타의든 귀거래한 강호는 그들에게 평온한 안식처로서 의미가 있으며 정도의 차이는 있으나 그들은 그곳에서 자락(自樂)하는, 혹은 적어도 표면적으로 자락하고자 하는 삶을 보여준다. 심지어 귀를 씻어가며 현실적 유혹을 떨쳐버리려고 노력하였다(권혁명, 2011: 149-157).

　조선 선비들의 의식세계는 유가철학과 도가철학이 큰 축으로 자리하고 있었던 것 같다. 유가철학은 도덕실천의 주체인 마음을 자연적 상태에서 사회적 상태로 이끌어 사회적 자아를 형성하고, 도가철학은 인위적 도덕가치를 부정하고 마음의 사회적 상태를 자연적 상태로 되돌려 자연적 자아를 형성하고자 하였다(조송식, 2002: 34). 이 두 자아는 시운(時運)에 따라 두 가지 유형으로 나타난다. 즉 "나라에서 등용하면 활동하고 버리면 은거하거나, 나라에 도가 있으면 함께 천하를 구제하고 나라에 도가 없으면 그 몸을 깨끗이 한다"는 그것이다. 독

..

得一麓構小亭 산 기슭 한 곳을 얻어 자그마한 정자를 짓고,
柱其隅空其中 네 귀에 기둥을 세우고 가운데를 비웠으니,
以白茅翼以凉 띠풀로 덮고 대나무 자리로 날개를 달았으니,
望之如羽盖畫舫 바라보면 마치 새깃으로 뚜껑을 한 놀잇배와 같다.
以爲吾休息之所 나의 휴식처로 삼고
請名於先生先生曰 정자의 이름 지어줄 것을 나에게 청함에 내 이르기를,
汝聞莊氏之言乎 그대는 장주(莊周)의 말을 들었는가?
曰昔有畏影者 장주 이르되 옛날 그림자 두려워하는 자가 있었다.
走日下其走愈急 그는 햇빛 아래에서 도망을 감에 빠를수록
而影終不息 그림자는 끝까지 쉬지 않고 따라 왔다.
及就樹陰下影忽不見 나무 그림자 아래에 들었더니 그림자는 문득 보이지 않았다고 한다.
夫影之爲物一隨人形 무릇 그림자는 물체의 형상이 되어 오직 사람의 형체를 따르기만 하여,
人府則俯人仰則仰 사람이 굽히면 따라서 굽히고 일어서면 따라서 일어서며,
其他往來行止唯形之爲 그 밖에 가고 오고 다니며 머무는 일 등이 오직 형체가 하는 대로이다.
然陰與夜則無 그러나 그늘에서나 밤이면 없어지고
火與晝則生 불빛에서나 낮에만 생겨난다.
人之處世亦此類也 사람의 처세도 또한 이와 같다.
古語有之 옛날에 이르기를
曰夢幻泡影 인생은 몽(夢) 환(幻) 포(泡) 영(影)이라 하였다.
人之生也受形於造物 사람은 태어날 때 조물주로부터 그 형체를 받아 나왔다.
造物之弄戲人 그러므로 조물주가 사람을 희롱함은
豈止形之使影 어찌 형체가 그림자를 부림만 못하리오.

선기신(獨善其身)은 나라가 어지럽거나 관리로 등용되지 못할 때, 겸재천하(兼齊
天下, 兼善天下)는 나라가 평온하거나 관리로 등용될 때 행동으로 나타난다. 사대
부의 의식세계에서는 자연적 자아와 사회적 자아가 조화롭게 공유되기 위해 시
운을 만나지 못한 또 다른 자아는 내면적으로 잠재화되면서, 이를 충족시킬 수
있는 새로운 상황을 연출하였다.

맹자 진심장에 "궁즉 독선기신(窮則 獨善其身)이요 통즉 겸선천하(通則 兼善
天下)"라는 말이 나온다. 궁색할 때는 홀로 수양하는데 주력하고, 일이 잘 풀릴
때에는 천하에 나아가 좋은 일을 한다는 뜻이다(조용헌, 2002: 103-104). 패가 잘
풀리지 않을 때를 대비해 조용히 숨어서 獨善其身할 장소를 물색해보는 것도
좋을 듯하다.

자연적 삶은 현실적 삶과 함께 사대부들의 의식세계에 스며있다. 이홍남이
"잘못하여 한평생 관직에 얽매이니 안개와 놀에 아득한 생각은 마음에 오로지
엉어리만 지네"라고 한 것이나, 안평대군이 자신은 궁궐에 살면서 어찌하여 산
림을 꿈으로 꾸게 되는가를 "열자"의 "낮에 하고자 하는 것은 밤에 꿈으로 나타
난다"고 한데서 엿볼 수 있듯이, 현실에서 겸제천하적 이상을 실현하는 것이 자
연적 삶을 추구하는데 제약이 되었다. 즉 관직에 있게 되면 맑고 고요하며 뛰어
난 경치를 만끽할 수 없게 된다.[19] 따라서 조선 사대부로서 현실적 삶을 벗어나
지 않고 자연적 삶을 즐길 수 있는 길은 지방외직에 근무하면서 공무외로 한가
한 틈을 타 자연을 유람하는 경우와 노년에 관직에서 물러나 고향으로 돌아가는
경우 등을 생각할 수 있다. 전자는 공무 때문에 충분히 자연을 즐길 수 없는 문
제가 있고, 은퇴할 때에는 너무 많은 세월이 지나가버린 뒤라서 문제이다. 그렇
게 때문에 마음 속으로 동경하는 자연적인 삶을 가까운 곳에서 실현하는 방편으
로 제시된 것이 바로 누정이다. 누정에 잠시 머물면서 누정을 매개로 자연적인
삶(歸去來)에 대한 동경을 시로 읊었다.

송강 정철[20][21]은 식영정과 서하당 그리고 성산의 주변의 빼어난 경치를 두

19) 때를 만나 군주에게 등용된 경우는 산수의 운치를 좋아해서는 안 되고 산수에 대한 애호는
때를 만나지 못한 시인이나 은자가 하는 것이다(박팽년).
20) 송강 정철은 선조가 즉위한 후부터는 선조의 적극적인 신임을 받아 일 년에 아홉 차례나 관
직을 옮기기도 했으며 좌찬성일 때는 가장 어린 나이로 용두회(龍頭會) 멤버가 되어 당대
최고의 문장가들이었던 박순, 노수신, 심수경 등과 문재(文才)를 겨루기도 하였다. 뿐만 아

고 읊은 한시들의 영향을 받아 국문시가 성산별곡을 남겼는데 이는 전원가사 또
는 강호가사의 백미로 꼽힌다.22)

··

니라 말년에는 서인의 영수로서 벼슬이 좌의정에까지 올랐다. 물론, 당쟁의 와중에서 여섯 차례나 낙향을 하고, 한 차례의 위리안치를 당하는 중형을 받기도 하는 등 정치적 부침이 심했던 것도 사실이다. 한편 송강은 강호에 물러나도 자락(自樂)하지 못하고 집착에 가까울 정도로 임금을 그리워하고 조정으로의 복귀를 희망한다. 송강이 정치현실에서 좌절을 겪을 때는 귀거래 할 공간으로서 평화로운 강호가 상정되기도 하지만, 그가 실제 귀거래 했을 때는 사정이 다르다. 송강은 강호에서 임금의 탄신일만 만나도 연군(戀君)에 빠지고, 서울로 돌아가고픈 마음을 파도에 실어서 한강 어귀에 도달하기도 한다. 뿐만 아니라 송강에게 지방 관직은 떠돌이 신세로 여겨지며, 심지어 임란 때는 귀양에서 사면된 뒤 충청·전라 지역을 방어하는 양호체찰사가 되었을 때도 임금의 곁에 함께 있지 못하는 것을 한스러워한다. 이렇듯 송강의 연군의식은 일반 사대부들과 강도 면에서 비교가 안 될 정도로 차이가 난다 (권혁명, 2011). 송강의 집안은 부친 대에 와서 두 딸을 왕실과 혼인시키며 명문으로 자리를 잡았다. 그 결과, 조부는 健元陵參奉에 부친은 敦寧府判官에 음보되었는데, 이 같은 왕실과의 겹겹의 혼사는 송강 집안에 명예와 부를 안겨다 주었으며 이로 인해 송강의 어린 시절은 남부러울 것 없는 행복한 삶이었다. 송강은 인종의 숙의였던 맏누이 덕에 궁궐을 마음대로 드나들 수 있었고, 그곳에서 당시 대군으로 있었던 명종과 죽마고우처럼 지냈던 것이다. 송강과 명종과의 두터운 우정은 17년 뒤 송강이 문과에 장원했을 때 명종이 송강의 아명을 부르며 급제를 하였다고 하며 성대한 주찬(酒饌)을 보냈다. 한편 송강의 집안은 1545년에 일어난 을사사화(乙巳士禍)와, 2년 뒤 정미년(丁未年)에 일어난 양재역 벽서사건으로 집안이 완전히 몰락하게 된다. 셋째 누님의 남편인 계림군 瑠가 역적의 수괴라는 누명을 쓰고 능지처사를 당했고, 송강의 집안도 역모에 함께 연루되어 맏형인 정랑공 滋는 장형(杖刑)을 받고 경원으로 이배 도중 노상에서 죽었으며, 중형 沼는 그 충격으로 순천에 평생 동안 은거를 했고, 송강의 부친은 원방부처(遠方付處)되었다. 송강은 부친을 따라 7년간 유배지를 전전해야 했다. 갑작스런 집안의 화는 송강에게 상당한 충격을 주었을 것이다.

21) 송강은 거문고도 즐겨 탔으며, 음악에 조예가 깊었다. 특히 그의 절친한 벗이었던 김성원이 거문고의 대가였으니, 그에게서 받은 영향도 크다고 할 수 있겠다. 무엇보다도 술은 송강 문학에 있어 가장 자주 등장하는 제재이자, 심회였으니 송강의 기주풍류(嗜酒風流)는 의심의 여지가 없는 사실이다. 이러한 취락은 그의 문학 작품 곳곳에서 보이며, 특히 <장진주사>, <관동별곡> 등 국문시가에서 절정을 이루고 있다. 나아가 송강에게 이상향으로의 탈출 매개체로서의 술의 기능은 한시 작품에도 일관되게 관류하고 있다(김진욱, 2011: 100-101).

22) 또한 술은 송강 문학에 있어 가장 자주 등장하는 제재이자, 심회였으니 송강의 술을 좋아하는 풍류(嗜酒風流)는 의심의 여지가 없는 사실이다. 이러한 취락은 그의 문학 작품 곳곳에서 보이며, 특히 <장진주사>, <관동별곡> 등 국문시가에서 절정을 이룬다. 술은 송강에게 이상향으로의 탈출 매개체로서의 기능을 하였다고 할 수 있다(김진욱, 2011: 100).
<未斷酒 술을 끊지 못하다>
問君何以未斷酒 그대에게 묻노니 어찌하여 술을 못끊나.
楚國秋天霜月苦 楚國의 가을 하늘 서릿달이 괴로워라.
蘆洲水落鴈影孤 노주에 물이 빠지고 기러기 그림자 외로운데
千里秦城隔湘浦 천리의 秦城은 상포와 막혔고나.
佳人相憶不相見 佳人을 그려도 보지 못하니
風雨千林獨閉戶 비바람 이는 천 숲에 홀로 문 닫았네.

경치가 빼어난 식영정에는 면앙정 송순, 사촌 김윤제, 하서 김인후, 고봉 기대승, 소쇄원 양산보, 옥봉 백광훈, 귀봉 송익필 그리고 김덕홍, 김덕령, 김덕보 형제들이 출입하였으며, 호남가단의 한 맥인 식영정 가단을 형성하기도 하였다.

<석천 임억령의 식영정 20영>(息影亭題詠) 일부

2 蒼溪白波(창계백파) 푸른 시내 흰 물결23)

古峽斜陽裏 골짜기를 비추는 해는 서산에 빗겼는데
蒼龍噴水銀 푸른 용이 수은(水銀)을 머금어 뿜누나.
囊中如可拾 그 고운 물방울 주머니 속에 주워 넣을 수 있다면,
欲寄熱中人 더위 속 지친 사람에게 전해 줄텐데.

5 碧梧浪月(벽오낭월) 벽오동에 비치는 서늘한 달24)

秋山吐　月 가을 산이 시원한 달을 토해 내어
中夜掛庭梧 한 밤중에 뜰에 섰는 오동나무에 걸렸구려.
鳳鳥何時至 봉황은 어느 때에나 오려느냐.
吾今命矣夫 나는 지금 천명이 다해가는데.

6. 蒼松晴雪(창송청설) 푸른 솔에 빛나는 눈25)

萬徑人皆絕 길이란 길은 모두 사람 자취 끊겼고
蒼松盖盡傾 푸른 솔은 비스듬히 기울어졌네.
無風時落片 바람이 없는 데도 눈송이 우수수 떨어지니

송강은 이 작품에서 술을 끊지 못하는 이유를 자답하고 있다. 초국의 굴원이 그러했던 것처럼, 자신 역시 세상과의 저만치의 거리를 좁히지 못하니 술을 마실 수밖에 없지 않느냐는 것이다. 비바람 이는 숲 속에서 홀로 문 닫고 무엇을 하겠냐는 것이다. 세상과의 괴리가, 현실과 이상의 불일치가 술을 마시게 한다는 것이다.
23) 원효계곡에서 흘러내린 물이 창계천으로 굽어들면서 물결이 서로 부딪히는 모습.
24) 식영정의 오동나무 위로 푸른 달빛을 토해내는 모습
25) 성산의 푸른 소나무에 하얗게 쌓인 눈이 녹아내리는 모습

孤鶴夢初驚 나무에서 졸던 학이 놀라 꿈을 깨네.

9. 松潭泛舟(송담범주) 송담에 배 띄워라.[26)

明月蒼松下 밝은 달 푸른 소나무 아래
孤舟繫釣磯 외로운 배를 낚시터 옆에 매었구나.
沙頭雙白鷺 모래톱에 서 있는 두 마리 백로
爭拂酒筵飛 나도 한 몫 끼이자고 주연(酒筵) 위를 빙빙 도네.

12) 平郊牧笛(평교목적) 평교의 목동의 피리 소리[27)

牧童倒騎牛 목동이 소를 거꾸로 타고
平郊細雨裏 가는 비 속에 들에서 돌아온다.
行人問酒家 행인이 목동아! 술집이 어디냐?
短笛山村指 단적(短笛)으로 산촌을 가리키며 저기요.

16. 紫薇灘(자미탄) 배롱나무꽃 핀 여울[28)

誰把中書物 누가 가장 아끼던 것을
今於山澗栽 산아래 시내에다 심었나 보지.
仙粧明水底 신선이 단장하는 맑은 물 아래
魚鳥亦驚猜 어조(魚鳥)도 놀라서 시샘을 하네.

19. 芙蓉塘(부용당) 연못에 꽃 피고[29)

白露凝仙掌 신선 손바닥에 이슬이 엉켜

..

26) 환벽당 아래 소나무가 있는 못에 띄배를 메어놓은 모습
27) 식영정의 맞은 편에 과거에 목장이 있었다고 구전되어 온다. 그 뜨락에서 소치는 아이가 소를 몰고 피리를 부는 모습을 노래한 것이다.
28) 식영정 밑으로 흐르는 물을 창계천이라고도 하는데 백일홍이 물가에 심어져 빨갛게 꽃을 피워 자미탄이라고도 했다 한다. 물가에 화사하게 핀 백일홍을 노래한 시이다.
29) 식영정 아래 서하당 김성원이 살고 있는 서하당 옆에 연꽃을 심어 놓은 연못이 있었다. 그 경관을 노래하였다.

淸風動麝臍 청풍에 사향 향기인 양 코를 찌르네.

微時可以削 시시한 글은 깎아 버리고

妙語有濂溪 잘된 것만 골라서 주렴계에게 보내 볼까? 나만 못할걸.

3) 소쇄원

양산보(梁山甫)는 아버지 양사원과 어머니 신평 송씨[30] 사이에서 5남 가운데 장남으로 1503년(연산군 9년)에 태어났다. 양산보 아버지는 처가와 가까운 창평 창암촌으로 옮겨왔다. 양산보는 스스로 호를 소쇄(瀟灑)라고 했기 때문에 사람들은 그를 소쇄공이나 소쇄옹이라고 했을 뿐만 아니라, 관직에 나가지 않고 평생을 초야에 묻혀 지냈다 하여 소쇄처사라고도 하였다. 깨끗하다는 소쇄와 관직에 나가지 않았다는 처사가 그의 뒤를 수식어처럼 따라다녔음을 알 수 있다.

양산보가 어려서부터 글공부에 힘쓰자, 그것을 보고 그의 아버지는 크게 기뻐했다. 양산보의 아버지는 아들이 15살 되던 해에 그를 정암 조광조(1482~1519) 선생에게 데리고 가서 그 밑에서 글공부를 할 수 있도록 부탁하여, 스승과 제자로서의 인연이 되었다. 양산보는 조광조 문하에서 사림파의 이념적 좌표인 도학과 절의사상을 배웠고, 그로 인해 17세에 현량과에 추천되어 합격 문턱까지 이르렀으나 기묘사화로 물거품이 되었다. 상경하여 당대 최고 인사로부터 수학한 후 과거를 거쳐 관직에 진출하려던 그의 꿈이 기묘사화로 물거품이 되어버렸다. 스승인 조광조는 사화로 유배를 간 후 한 달 만에 사약을 받아 죽고, 그의 동지들마저 줄줄이 쫓겨났다. 기묘사림 가운데 사형이나 유배를 면하고 살아남은 자들은 전국 각지로 낙향하기 시작하였다. 기묘사림들은 낙향하여 별서[31]를 건립한 경우가 많았다. 도의와 거리가 먼 훈척들이 집권하여 이권이나 챙기는 뒤틀린 세상을 더 이상 눈 뜨고 볼 수 없기 때문에 낙향한 후 별서를 건립하여 내일을 기약하였던 것이다.

..

30) 어머니는 김윤제의 친누인데, 김윤제는 문과 급제 후 나주 목사를 지냈으며 소쇄원 맞은편에 있는 환벽당(環碧堂)의 주인이다. 나이가 비슷한 양산보와 김윤제는 각별한 관계의 처남매부 사이였다.

31) 기묘사림 가운데 별서를 조성한 예를 보면, 김안국의 은일재(恩逸齋), 김정국의 은휴정(恩休亭), 양팽손의 학포당(學圃堂)이 있다.

양산보도 기묘사화 직후 유배지로 가는 스승을 모시고 서울을 떠나 고향으로 낙향해, 양팽손과 함께 받들었을 가능성은 충분히 있다.32) 열일곱에 이러한 일을 당하고 보니 그 원통함과 울분을 참을 수가 없어서 세상 모든 것을 잊고 산에나 들어가서 살아야겠다고 결심하고 산수 좋고 경치 좋은 무등산 아래에 조그마한 집을 지어 소쇄원이라 이름하고 두문불출하며 한가로이 살 것을 결심하였다.

소쇄원을 만든 양산보는 후손에게 "어느 언덕이나 골짜기를 막론하고 나의 발길이 미치지 않은 곳이 없으니 이 동산을 남에게 팔거나 양도하지 말고 어리석은 후손에게 물려주지 말 것이며, 후손 어느 한 사람의 소유가 되지 않도록 하라"는 유언을 남겼다. 정유재란 때 왜적들의 집중적인 공략을 받은 이 지역은 불에 타버리고 주인의 손자인 양천운이 다시 중건하게 된 기록이 남아있으며 5대손인 양경지에 의해 완전 복구가 된 것으로 알려져 있다. 양산보가 55세(1557년)에 생을 마감하자, 고경명이 제문을 짓고, 김인후·송순·임억령·유사·양응정·기대승·고경명 등 명사들이 만장을 지어 그의 가는 길을 애도하였다.

양산보는 선비로서 큰 뜻을 펴지 못하였으나, 자신의 처지를 비관하지 않고 학문에 힘쓰고, 지역의 선비들과 교류하면서 나무와 꽃을 가꾸고 원림을 조성하였다. 안에서는 부모에 대한 효성이 지극하여 언제든지 부모 곁에 있으면서 환한 얼굴로 부모님의 말씀에 순종하며 조석으로 인사드리는 것을 게을리 하지 않았다.

소쇄원은 은둔을 위한 공간이지만 그의 뜻을 안 사람들은 소쇄원을 의미 깊은 중요한 정자로 인식하고 교류를 하는 열린 공간으로 호남 사림의 명소가 된 것이다. 교류하였던 사람들을 보면 면앙정 송순, 석천 임억령, 하서 김인후, 고봉 기대승, 제봉 고경명, 서하당 김성원, 송강 정철 등 당대의 기라성 같은 선비들이었다.

김인후33)가 소쇄원을 대상으로 쓴 「소쇄원 48영」은 크게 두 가지로 형상화

...

32) 김덕진. 양산보의 생애와 소쇄원

33) 김인후는 을사사화 이후 벼슬을 그만두고 고향에 은거하며, 산수를 벗삼아 유유자적한 삶을 살아갔다. 불행한 때를 만나 산림에 물러난 후 유유자적하게 즐기면서 병을 핑계삼아 문을 닫아걸었다(『河西全集』下, 附錄, 卷2). 김인후는 18세 때 기묘사화로 화순에 유배와 있던 최산두를 찾아가 『초사(楚辭)』와 정자·주자의 학설 등을 공부하였는데, 장성 집으로 오기

양산보와 교류하였던 당대 인물들의 면모[34]

연번	문인명	생몰연대	주요행적 및 특이사항
1	송인수	1487~1547	김안로의 미움을 사 사수(泗水)로 유배감
2	오겸	1496~1582	춘추관지사가 되어 『명종실록』 편찬에 참여
3	임억령	1496~1568	을사사화 때 벼슬을 사직하고 해남에 은거함
4	김언거	1503~1584	벼슬에서 물러나와 풍영정을 건립함
5	김인후	1510~1560	을사사화가 일어난 뒤에는 고향으로 돌아가 성리학 연구에 정진함
6	유희춘	1513~1577	1547년 벽서(壁書)사건에 연루되어 제주도에 유배
7	양응정	1519~?	공조정랑 벼슬 때 윤원형에 의해 파직당함
8	이후백	1520~1578	인성왕후 복상문제 때 만 2년상을 주장
9	김성원	1525~1597	임진란 때 동복현감으로서 의병들과 제휴하여 백성들을 보호함
10	기대승	1527~1572	한때 신진사류의 영수로 지목되어 훈구파에 의해 삭직됨
11	고경명	1533~1592	임진란 때 의병 6천여 명과 함께 금산에서 싸우다 전사함
12	정철	1536~1593	을사사화 때 부친이 유배감
13	백광훈	1537~1582	박순의 문인으로 양응정과 노수신 등에게 배움. 삼당파(三唐派) 시인 중의 한 사람.

자료: 박명희, 2007: 55-56

되었다(박명희, 2002). 첫째는 행위 형상화요, 둘째는 경물(景物) 형상화이다. 전자는 주로 시적 화자가 산수를 유유자적하게 완상하거나 답사하는 모습을 그렸고, 후자는 소쇄원 내에 있는 자연과 인공 경물을 작품으로 형상화한 경우이다.

시각적 관점에서 소쇄원48영을 중심으로 소쇄원 공간을 바라보면(박현아, 2009: 141-142), 형태, 색상, 명도, 채도의 순서로 나타난다. 제2영, 4영, 6영, 27영, 45영에서 시각적 관점의 공간 특성을 보여준다. 소쇄원을 '빛의 정원'으로 일컫는 것도 시각적 관점 중에 명도에 해당하는 것이며, 공간을 느낄 때 시각적인 표현으로 인하여 또 다른 공간을 느낄 수 있다. 청각적 관점에서 소쇄원을

전에 창평(담양의 옛 이름)에 있는 소쇄원에 들러 달이 넘도록 돌아가지 않았다고 한다. 김인후와 양산보는 약 7년 정도의 나이 차가 나는데, 이들은 서로 뜻이 맞은지라 나이의 선후에 게의치 않고 친분을 쌓아갔다. 심지어 양산보의 아들인 자징(子澂)을 김인후는 사위로 맞이하는데, 친한 정도가 사돈간으로까지 이어졌다. 이런 친분으로 김인후는 소쇄원과 관련해서 시문 78수와 양산보의 만사 4편 6수 등을 짓는다. 그 시문 78수 중에 「소쇄원 48영」이 포함되어 있다.

34) 이들 중 많은 이들이 대개 훈구척신의 미움을 사서 유배를 떠나거나 사화에 직·간접적으로 연루되었던 것으로 나타난다.

소쇄원 48영의 유형화

형상화 양상	시 제(詩題)
행위 형상화	제1영 小亭憑欄 / 제5영 石逕攀危 / 제11영 池臺納涼 / 제12영 梅臺邀月 / 제13영 廣石臥月 / 제19영 榻巖靜坐 / 제20영 玉湫橫琴 / 제21영 洑流傳盃 / 제22영 床巖對棋 / 제23영 脩階散步 / 제24영 倚睡槐石 / 제25영 槽潭放浴 / 제39영 柳汀迎客 / 제 47영 陽壇冬午 / 제48영 長垣題詠
경물 형상화	제2영 枕溪文房 / 제3영 危巖展流 / 제4영 負山鼇巖 / 제6영 小塘魚泳 / 제7영 刳木通流 / 제8영 春雲水碓 / 제9영 透竹危橋 / 제10영 千竿風響 / 제14영 垣竅透流 / 제15영 杏陰曲流 / 제16영 假山草樹 / 제17영 松石天成 / 제18영 遍石蒼蘇 / 제26영 斷橋雙松 / 제27영 散崖松菊 / 제28영 石趺孤梅 / 제29영 夾路脩篁 / 제30영 迸石竹根 / 제31영 絶崖巢禽 / 제32영 叢筠暮鳥 / 제33영 壑渚眠鴨 / 제34영 激湍菖蒲 / 제35영 斜簷四季 / 제36영 桃塢春曉 / 제37영 桐臺夏陰 / 제38영 梧陰瀉瀑 / 제40영 隔澗芙渠 / 제41영 散池蓴芽 / 제42영 襯澗紫薇 / 제43영 滴雨芭蕉 / 제44영 暎壑丹楓 / 제45영 平園鋪雪 / 제 46영 帶雪紅梔

자료 : 박명희, 2002

바라보면, 청각적 이미지는 주로 자연의 일상의 소리에서 나타난다. 조경과 건축물로 인해 수많은 선비들의 교유장소이기도 한 소쇄원을 시청각적 관점에서 소쇄원48영을 통해 보면 다음 <표>와 같다.

소쇄원48영을 통해 본 소쇄원의 공감각적 감상 장치

구분		소쇄원48영
시각적 관점	침계문방 (제2영)	창이 밝아 책을 비추니 물속 바위에 책이 비치네. 세상사를 생각하니 사념이 솔개와 물고기처럼 떠돈다.
	부산오암 (제4영)	등뒤엔 겹겹 청산이요 머리를 돌리면 푸른 옥류라. 긴긴 세월 편히 앉아 움직이지 않고 대(매대)와 각(광풍각)이 영주산보다 낫구나
	소담어영 (제6영)	한 이랑이 못되는 방지 애오라지 맑은 물이 잔잔히 몰아치네. 주인 그림자를 물고기가 희롱하니 낚시줄 드리울 맘이 없구나
	산애송국 (제27영)	북녘재(서울쪽)는 층층이 푸르고 동녘 울밑에 군데군데 누런 국화. 벼랑가에 마구심어 놓은 것들이 늦가을 서리 속에 어울리는구나
	평원포설 (제45영)	어둑하여 산과 구름 알 수 없네. 창을 여니 동산에 눈이 가득하나 계단도 구별없이 멀리까지 하야니 부귀가 여기까지 이르다 마다
청각적 관점	소정방란 (제1영)	소쇄원 가운데 경치가 소쇄정에 통틀어 모였네. 쳐다보면 시원한 바람 나부끼고 귀 기울이면 영롱한 물소리 들리네
	위암전류	계류는 바위를 씻어 흐르는데 한 바위가 온 골짜기를 덮고 있구나. 한

	(제3영)	깃을 중간에 편 듯이 비스듬한 벼랑은 하늘이 깍은 바로다
	고목동류 (제7영)	샘물이 졸졸 흘러 높낮이 대숲 아래 못으로 흘러내려 떨어지는 물줄기 물방아를 돌리는데 온갖 물고기가 흩어지며 노네
	지대납량 (제11영)	남녘의 더위가 괴로운데 오직 이 곳만은 서늘한 가을이네. 바람이 흔드는 누대 곁의 대숲 연못물은 나뉘어 돌 위로 흐르네
	옥주황금 (제20영)	거문고 타기가 쉽지 않으니 온 세상을 찾아도 종자기가 없구나. 한 곡조가 물속 깊이 메아리치니 마음과 귀가 서로 멀더라
행위적 관점	광석외월 (제13영)	큰 바위에 누워 달을 보니 푸른 하늘의 달을 보며 누우니 돌이 대자리가 되는구나 길다란 숲에 흩어지는 맑은 그림자 깊은 밤 잠 못이루네
	북류전배 (제21영)	흐르는 물에 잔을 돌리며 돌 위에 나란히 둘어 앉으니 풍성귀 나물만으로 충분하네. 돌도 도는 물이 절로 오가는데 띄운 술잔만 한가롭게 주고 받네
	유정영객 (제39영)	버드나무 물가에 손님을 맞다 손님이 찾아와 대나무를 두드려서 여러 번 소리에 낮잠에서 깨어나 관을 쓰고 맞으러 가니 벌써 말을 메고 물가에서 있네.

자료: 박현아, 2009: 141-143을 참조해 작성

「48영」 중 제36영 桃塢春曉

복사꽃 언덕에 봄철이 찾아드니
만발한 꽃들 새벽 안개에 드리워 있네
바윗골 동리 안이라 어렴풋하여
무릉계곡을 건너는 듯 하구나
春入桃花塢　　繁紅曉霧低
依迷巖洞裡　　如涉武陵溪

소쇄원을 복사꽃이 만발한 무릉도원의 이미지로 그렸다. 소쇄원에는 매화를 비롯하여 연꽃·국화·복숭아꽃 등 수많은 초목들이 있었다. 위 시는 이 중 복숭아꽃을 매개로 선경과 연결시키는 수법을 사용하였다.

「48영」 중 제15영 杏陰曲流

지척에 물줄기 줄줄 내리는 곳
분명 오곡의 구비 도는 흐름이라

당년 물가에서 말씀하신 공자의 뜻
오늘 은행나무 가에서 찾는구나
咫尺潺湲地　分明五曲流
當年川上意　今日杏邊求

소쇄원에는 오곡문이라 하여 산줄기를 타고 내려오는 물을 맞이하는 담에 구멍이 뚫린 곳이 있다. 오곡문을 통과한 물이 계곡으로 흐르는 모습을 보고 의미 부여를 하였다. 오곡문은 멀리 옹정봉이라는 산자락을 타고 내려온 물줄기가 정내로 들어오는 입구를 이르는데, 도학적인 의미에서 붙여진 이름임을 알 수 있다. 이는 주자의 '무이구곡(武夷九曲)'과 연관짓기도 하는데, 주변 암반 위의 계류가 갈지자 형 모양으로 다섯 번 돌아 흘러 내려간다는 의미에서 명명되었다.

「48영」 중 제6영 小塘魚泳

네모진 연못 한 이랑도 못되나
맑은 물받이 하기엔 넉넉하구나
주인의 그림자에 고기떼 헤엄쳐 노니
낚싯줄 내던질 마음 전혀 없어라
方塘未一畝　聊足貯淸漪
魚戲主人影　無心垂釣絲

광풍각 건너편에 있는 작은 연못에 고기떼들이 유영하는 모습을 형상화하였다.

조선시대 국립학교로 중앙에 성균관(대학)과 사학(四學, 중등학교)이, 지방에
는 향교가 들어섰다. 향교는 1읍 1교 원칙에 따라 모든 고을에 설립되어 있었다.
그리고 사립학교로 중앙과 지방을 막론하고 서원과 서당이 곳곳에 들어섰다. 16
세기에는 사림세력이 등장하면서 본격적으로 설립된 서원은 18~19세기에 무분
별하게 설립되면서 사회적 폐단을 야기해 대원군 때에는 대부분 철폐되는 운명
을 맞기도 했다.

서원은 1542년 풍기군수 주세붕이 순흥에 안향을 모시는 사당을 지어 백운
동서원이라 한 것이 최초의 것이다. 초기의 서원은 인재를 키우고 선현에 제사
를 지내며 유교적 향촌질서를 유지하고, 시정을 비판하는 사림들의 의견을 모으
는 등 긍정적인 기능을 수행하였다.

2019년 유네스코 문화유산으로 지정된 '한국의 서원'(16세기 중반부터 17세기
건립)은 조선시대 성리학 교육기관의 유형을 대표하는 9개 서원으로 이루어진
연속유산으로, 한국의 성리학과 연관된 문화적 전통에 대한 탁월한 증거이다.
소수서원, 남계서원, 옥산서원, 도산서원, 필암서원, 도동서원, 병산서원, 무성서
원, 돈암서원 등 9개 서원으로 구성되어 있으며, 한국의 중부와 남부 여러 지역
에 걸쳐 위치한다.

서원은 중국에서 도입되어 한국의 모든 측면에서 근간을 이루고 있는 성리
학을 널리 보급한 성리학 교육기관으로서 탁월한 증거가 되는 유산이다. 서원의
향촌 지식인들은 학습에 정진할 수 있는 교육체계와 유형적 구조를 만들어냈다.

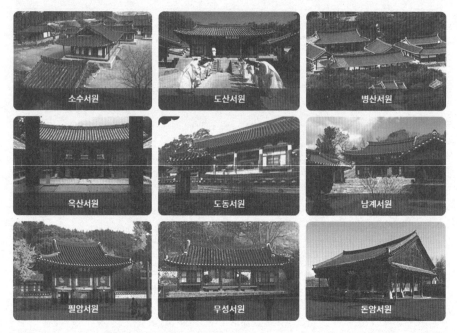

출처: 한국의 서원 통합보존관리단, http://www.heritage.go.kr

학습과 배향, 상호교류는 서원의 핵심적인 기능이었으며 이는 건물의 배치에 잘
드러나 있다. 서원은 그 지역 지식인들인 사림이 이끌었으며, 사림의 이해관계
에 따라 향촌의 중심으로 발전하고 번성했다.[1]

서원의 위치에 가장 크게 고려되는 요소는 선현과의 연관성이다. 두 번째
요소는 경관으로, 자연감상과 심신단련을 위해 산과 물이 가까운 곳에 위치한
다. 서원에서 누마루 양식의 개방적인 건물은 그러한 경관과의 연결을 더욱 원
활하게 한다. 학자들은 성리학 고전과 문학작품을 공부했으며, 우주를 이해하고
이상적인 인간이 되기 위해 노력했으며, 고인이 된 조선시대 성리학자들을 배향
하고 강한 학문적 계보를 형성했다. 나아가 서원에 근거한 다양한 사회정치적
활동을 통해 성리학의 원칙을 널리 보급하는 데 크게 기여했다.

..

1) http://www.heritage.go.kr/heri/html/HtmlPage.do?pg=/unesco/Heritage/

1 사림(士林)과 서원(書院)

서원은 사상적으로는 유학, 특히 성리학과 관계가 깊다. 서원의 역사는 중국의 당나라까지 그 연원이 올라간다. 하지만 제도로서 자리잡게 된 것은 중국 남송(南宋)의 주자(朱子) 때이다. 주자는 성리학의 체계를 완성한 이였으니, 이후 서원의 역사는 성리학과 궤를 같이 했다는 것을 짐작할 수 있다.

우리나라에 서원이 제도로서 정착된 것은 16세기 중엽이다. 중종 38년(1543년) 풍기군수 주세붕이 순흥(順興)에 세운 백운동(白雲洞) 서원이 시초가 되었고, 그 자리에 퇴계 이황의 요구로 소수서원(紹修書院)으로 사액(賜額)되면서 서울과 지방 곳곳에 그 존재가 알려지기 시작했다. 이후 경향(京鄕) 각지에 서원이 건립되고, 마침내 뿌리를 내리게 되었던 것은 명종 무렵이었다. 그 무렵 이미 십 수 개소의 서원이 건립되면서 세를 타기 시작했던 것이다. 이는 관학(官學)이 아닌 사림(士林)에 의해 추진되었으니, 조선시대 서원은 곧 사림(士林)의 성쇠(盛衰)이기도 했다.

1960년대까지만 해도 학자들 사이에 서원은 연구 대상에서 환영을 받지 못했다. 조선이 망하게 된 이유를 조선시대의 지배세력이었던 양반에게 돌리는 자성적인 분위기 때문이었다. 그 양반 세력들의 중요한 활동 기반이었던 서원에 대해 부정적이었던 것이다.

하지만 서원에 대한 부정적인 시각과 관심은 1980년대를 지나면서 달라지기 시작했다. 사림의 학문으로 성리학과 교육기관으로서 서원에 대한 관심이 높아졌고, 지방 자치에 대한 관심과 맞물려 향촌사회에 대한 역사적 연구가 많아졌다.

무엇보다 1980년대 이후 내재적 발전론 등 자주적인 역사관이 널리 퍼지고, 그에 기초해 전통문화를 부흥 실천하려는 운동적인 성향이 한 몫을 했다. 그리고 생활의 여유로 답사 등 여가문화가 사회적으로 자리잡아 나갔던 것이다.

여행을 떠나면 늘 만나는 것은 자연과 역사일 수밖에 없다. 우리에게 전해지고 있는 역사는 선근후원(先近後遠)으로 다가오기 마련이다. 요컨대 가까운 게 먼저이고, 먼 것이 나중이기 마련이다.

서원(書院)은 조선시대를 이해할 수 있는 코드 가운데 하나이다. 서원(書院)은 사림(士林)의 정신과 현실적인 세력의 재생산을 담당했다. 본래의 기능이 유

학(儒學)의 이론을 강의를 통해 후대에 전하고, 그렇게 물려받은 바를 익혀 가는 교육적인 기능을 담당하는 데 있었다.

서원은 관학(官學)이었던 성균관이나 향교와 달리 사학(私學)에 해당한다. 지금으로 하면 사립학교인 셈이다. 그리고 성균관이 대학이라면 향교나 서원은 유교적 중등학교에 해당한다고 볼 수 있다.

그렇지만 서원은 지금의 사립학교와 질적으로 다른 역할을 수행했고, 향교와도 단지 교육 성향으로 그 차이를 나눌 수만은 없다. 그것은 서원을 세운 사람들의 이해관계를 보면 쉽게 알 수 있다.

서원을 세웠던 주체들이 누구인가에 따라 건립 동기가 달랐다. 이 문제는 건립 시기와 함께 보면 더 쉬워진다. 사림이 정치적인 세력으로 두각을 나타나기 시작하던 16세기 중엽의 서원은 성리학적 향촌질서를 정착시키려는 성격이 강했다. 사림이 활동하기 위한 구심체로서 서원이 있었던 것이다.

하지만 16세기 말 사림이 권력을 잡기 시작하고, 그 대립의 결과 생긴 붕당정치가 나타나면서 서원의 위상은 달라지기 시작했다. 이젠 향촌에 대한 성리학적 질서, 요컨대 재지(在地) 사림 중심으로 향촌을 지배하려는 체제 가운데 서원이 있지 않았다. 이젠 중앙의 붕당 세력의 이해관계를 지방에서 여론이라는 이름으로 호응하는 기구로 변해갔던 것이다.

17세기 후반에 이르면 앞서 본대로 조선의 정치 사회는 막 가는 상황이었다. 붕당정치라고 표현하는 아슬아슬한 공존의 구조마저도 무너져갔다. 당쟁이라는 파탄의 길로 나아갔고, 그러면서 서원은 어지러운 소용돌이 속으로 들어갔다. 서원은 각 세력들의 삿된 이해에 따라 남발되기 시작했다. 18세기 이후에는 정치적 역할마저도 상실한 채, 가문 중심의 기구로 전락되기에 이른다.

결국 교화(敎化)의 방향도 상실하게 되고 의리나 명분도 사라지게 되니 자연 서원은 부패해 갔다. 하지만 서원의 부패는 양반들이 짊어진 짐으로 있지를 않았다. 그 부담은 고스란히 민폐로 남겨진 것이다.[2]

2) 홍선대원군은 1868년부터 세 차례에 걸쳐 서원에 대한 훼철령을 내린다. 그 결과 전국에 47개소만 유지되고, 전남에는 두 곳만이 남게 된다.

2 군자 그리고 선비

1) 유교의 이상적 인간상으로서 군자

성리학을 통치이념으로 했던 조선시대 지식인이라고 할 수 있는 사대부들이 추구했던 이상적 인간상은 선비라 할 수 있다. 선비는 어쩌면 궁극적으로 성인과 군자를 궁극적으로 지향하면서 사는 지식인이라고 할 수 있을 것 같다.

동양 고전 중에 이상적 인격체로서 군자를 상정하고 그 군자 정신에 대해서 논어에 나와있는 설명을 살펴보면 다음과 같다. 2003년은 담양에 있는 소쇄원의 주인 양산보 탄생 500주년이 되는 해여서, 이를 기념하여 어느 대학에서 국제학술대회를 할 때 양티엔스(楊天石)가 잘 정리해서 인용해본다. 거기에서 군자정신의 핵심 도덕으로 인(仁)을 이야기 하는바, 논어에서 이야기하는 인의 사상을 다음과 같이 요약하고 있다.

첫째, 부모에게 효도하고 형에게 공경하는 가족윤리(學而 2장)이다. 둘째, 사람을 사랑하는 것(陽貨 4장)으로 가족애를 백성에까지 확장하는 것이다. 셋째, 예(禮)가 아니면 보지를 말고 듣지도 말며 말하지도 말고 움직이기도 말라(顔淵 1장)는 것으로, 자기를 극복하고 절제하여 예의 요구를 따라 자기의 행동을 규범화하는 것이라고 할 수 있다. 사람과 사람과의 관계에서 공자는 조화를 중시한 것 같다. 즉 "자기가 바라지 않는 것을 남에게 베풀지 말라(衛靈公)", "내가 서고자 하면 남도 세워 주고 자신이 통달하고자 하면 남도 통달하게 해주라(雍也)", "남의 아름다움을 이루어주고 남의 악을 이루어주지 말라(顔淵)", "남이 알아주지 않더라도 성내지 말라(學而)", "두루 사랑하되 편당을 짓지 말라(爲政)", "조화롭게 처리하되 부화뇌동하지 말라(子路)", "씩씩하되 다투지 않으며 무리를 짓되 편당을 만들지 말라(衛靈公)" 등에서 그러한 조화를 엿볼 수 있다.

나아가 백성과의 관계에서는 "곤궁한 자를 돌봐주고 부유한 자를 계속 도와주지 말라(雍也)", "백성들이 이롭게 여기는 것으로 그들을 이롭게 해주라(소일)"고 하였다. 논어에서는 덕(德)을 중요하게 여겨 통치자에게 도덕적인 모범이 되기를 요구하였다. 먼저 "경(敬)으로 자기를 닦아" 엄숙하고 진실하게 개인의 도덕을 수양한 뒤에 한걸음 나아가 국가와 천하를 다스리기를 요구하였다. "자기를 닦아 남을 편안하게 하고" "자기를 닦아 백성을 편안하게 한다"(憲問)고 하였구요. 군자가 백성의 모범이 되려면, 군자의 행위가 철저히 예(禮)의 규범에

맞아야 한다고 했다.

　더군다나 주역에서는 군자에게 다방면의 인격을 요구하고 있다. 주역은 원래 점을 치는 책으로 무엇이 길(吉)한가 라는 문제를 해결하는 것이라지만, 주역에서 유교의 이상적 인간상인 군자에 대해서 여러 가지로 그 바람직한 모습과 나아가는 방법을 제시하고 있습니다. 먼저 하늘을 운행하는 모습을 본받아 쉬거나 멈추지 않아야 하며(乾卦), 하늘의 작용과 백성의 풍속과 형편을 잘 관찰하고 천하의 뜻에 통해야 한다(繫辭傳上). 시대의 발전과 변화를 따라 갈 수 있고, 시대와 함께 전진할 수 있어야 한다(乾卦). 군자는 삼가고 겸허하게 근심하고 두려워하며 수양하고 반성해야 한다(震卦). 군자는 인(仁)이 몸에 배어 있어야 어른다운 사람이 될 수 있으며(乾卦), 위에서 덜어서 아래를 보태주는 방법으로 백성을 보호해야 한다(益卦). 또한 자기의 뜻을 흔들림 없이 실현하기 위해 생명을 바치기까지 해야 한다(困卦). 중도(中道)를 얻으려면 양극단으로 치우치는 태도를 취하지 말아야 하며, 일처리는 공정하게 해야 하니 남는 것으로 부족한 것을 채워 사물에 적합하도록 베풀어야 한다(謙卦). 그리고 위·아래의 관계를 정확히 처리하여 윗사람에게 아첨하지 않고 아랫사람을 경시하지 않으며(繫辭傳下), 높은 지위에 있되 교만하지 않고 낮은 지위에 있더라도 근심하지 않아야 한다(乾卦).

　이러한 도덕을 증진시키기 위해서는 첫째, 자신을 반성하고 덕을 닦아야 할 것이며, 착한 것을 보면 바로 행동으로 옮기고 허물이 있으면 즉시 고친다(益卦). 둘째, 자신을 절제하는 것이다. 즉 예가 아니면 행하지 않는다(大壯卦). 셋째, 옛사람에게서 배우는 것이다. 즉 옛 성인의 말과 행동을 많이 배워 알아서 그 덕을 쌓는 것이다(大畜卦). 넷째, 벗들과 학문을 강론하고 익히는 것이다(兌卦). 그리고 소인을 멀리하는 것이다(遯卦).

　물질생활에서는 "군자는 진실로 궁한 것"(衛靈公)이라 하여 빈곤을 편안하게 받아들이기를 요구하였으며, "먹어도 배부르기를 구하지 말고 거처해도 편안하기를 구하지 말라"(學而)고 요구하였으며, 도를 도모하고 밥을 도모하지 않으며, 도를 도모하고 가난은 걱정하지 않는다(衛靈公)고 하였다. 언행에 대해서는 말을 적게 하고 행동에 민첩할 것을 제창하고, 말이 실제보다 지나친 것을 반대하였다. 나아가 "일을 민첩하게 하고 말을 신중하게 할 것"(學而)과 "실행을 말보다 앞세울 것"(憲問)을 부탁하였다.

　수양생활에 대해서 논어에서는 "널리 글을 배우고 예법으로 요약하라"(雍

也), "도가 있는 사람을 찾아가서 질정하라"(學而), "자기보다 못한 사람을 벗으로 사귀지 말고 허물이 있으면 고치기를 꺼리지 말라"(學而), "안으로 반성하여 조그만 흠도 없게 하라"(顏淵), "군자는 자신에게서 찾는다"(衛靈公) 등의 설명으로 표현하고 있다.

또한 정신적인 기풍과 외모에 대해서는 "아름다운 외관과 본바탕이 적절히 배합된 뒤에야 군자이다"(雍也), "근신하여 실수를 범하지 않는다"(顏淵), "멀리서 바라보면 엄숙하고 그 앞에 나아가면 온화하며 그 말을 들여다보면 명확하다"(子張)고 하였다.

2) 조선시대 사표로서의 선비

조선시대 성리학을 공부한 지식인인 선비들은 오늘날 지식인들과 비교된다. 목에 칼이 들어와도 대의를 위해 할 말은 해야 하는 절개, 옳은 일을 위해서는 죽음도 두려워하지 않는 지조와 기상. 오늘날과 같이 존경하고 믿고 따를 사표가 없는 시대에 선비는 더욱 애틋하고 간절하게 그리운 분들이다. 오늘날 자칭 지도자는 많이 있으나 참된 지도자는 드물고, 나라의 대통령마저 정치자금에서 자유로운 사람이 없었으며, 국회의원들은 다 썩었다는 말이 공공연하게 나돌고, 본격적인 민선지방자치시대에 비리와 부패연류 혐의로 법원에 들락거리는 단체장들이 많을 뿐만 아니라, 선생님마저 교육에 시장논리를 도입한 이후 자유주의 논리에 의해 지식의 공급자로 전락하고 촌지를 받는 사람쯤으로 인식하는 경우가 많았던 것이 현실이다. 이렇게 신뢰와 존경을 받는 분을 찾기가 어려운 우리 현실에서, 그 희망을 선비에서 보았다. 그러한 선비를 모신 곳이 서원이다.

조선왕조가 이상형으로 생각했던 선비의 모습은 학문과 예술을 일치와 조화를 이룬 사람이 아니었나 싶다. 피골이 상접할 정도로 공부만 하는 사람이 아니라, 로맨티스트라고도 할 수 있는 분들이었다. 다시 말해 문학(文)·역사(史)·철학(哲)을 전공필수로 하고 시(詩)·서예(書)·그림(畵)을 교양필수로 하여 이성(에토스)과 감성(파토스) 훈련을 잘 받아 요샛말로 지능지수(IQ)·감성지수(EQ)·사회성지수(SQ)가 조화롭게 잘 발달한 인격체를 지향한 분들이라 할 수 있다.

선비가 되기 위해서는 이성훈련을 위해 경학과 역사를 학문의 중심으로 하고 그것을 표현하는 문장학 또한 중요시하였다. 이러한 이성훈련의 방법으로 격

물치지(格物致知)를 활용하였다. 즉 사물의 이치를 알기 위하여 관찰하고 생각하고 실험하였다. 격물치지의 방법을 통해 세상의 이치를 깨닫고 자신을 성찰하고자 했던 것이다.

이성훈련만으로는 이상적인 선비상을 이룰 수 없다는 것을 알고, 거기에 시·서·화를 통한 감성훈련을 위해 시사를 조직하여 시회를 열어 시를 짓고, 글씨를 쓰고, 그림을 그려 감상하는 일련의 문화예술활동을 전개하였던 것이다.

3) 우리 시대의 얼굴

이 시대는 사람 나고 그 다음에 돈이 나는 시대가 아니다. 거꾸로 된 시대이다. 돈이 돌아야 사람 구실을 하게 되는 시대가 되었다. 학문이 있게 된 기본 의의, 그리고 학문이라고 이름할 수 있었던 애초의 출발선이 되었던 사람이 사라지고, 돈이 재단하고 좌우하는 학문이 있게 된 것이다. 이것이 우리 시대 학문의 제일 특성이 되었다. 이는 무리한 표현이 아니다. 해당 시대에서 제일 가치가 있다면, 그 가치를 중심으로 일체의 이론과 실재가 편성되기 때문이다. 정치나 행정 그리고 경제나 문화 따위는 모두 그처럼 우리 시대에서 제일가는 가치를 중심으로 그 나름의 특성을 가질 수밖에 없다. 우리 시대 정치의 얼굴이 어떤가? 경제는 또한 어떤가? 그곳에서 인간의 얼굴을 볼 수 있다면, 그 얼굴은 대체 어떤 얼굴일까?

어리석지만 이런 질문에서 필자의 <한국문화콘텐츠와 스토리텔링>을 중심으로 한 문화 기행은 시작하게 되었다고 감히 말할 수 있다. 그것에 답을 주는 학문적 영역이 철학이고 사상(思想)이다. 어쩌면 인문 교양이라고 할 수 있는 영역이다. 그런데 우리 시대 인문학이 사라지고 있다. 아니 내재화가 아직 멀었다. 성행하는 것은 물건을 만들어 팔아 이윤을 남기는 사슬, 그리고 그 사슬과 줄을 대고 있는 주변의 학문들뿐이다. 거기에서 벗어난 학문은 직업으로 이어지지 않고, 직업으로 이어지지 않으니 자연 돈이 되지 않고, 돈이 되지 않으니 사람들이 모여들지 않고, 사람이 모여들지 않으니 자연 사그라든다. 그 가운데 제일 극심한 것이 인문학이다. 물론 요즘에는 인문학이 예전에 비해서는 큰 흐름을 유지하고 있는 것도 부인할 수는 없다.

무엇이 인간다움이고, 어떻게 하면 인간다움을 실현할 수 있는지를 이야기

했던 인문(人文)이 만나기 어렵다. 인문이 사라지니 인간이라는 주체가 사라지고, 그러니 자연히 일체의 학문들은 돈이 되는 곳으로 더욱 줄을 서게 된다. 이제 인간은 주체가 아닌 생산과 소비로 이어지는 객체적 체계 가운데 하나로 있는 부품이 되어 있다.

인간을 위한 인문의 부흥, 요컨대 르네상스를 다시 부르짖고 싶지만, 우리에게 깃발이 되고 이정표가 될 사상과 철학을 찾아보기 어렵다. 어딘가에 있을 그 희망에 대한 이야기를 찾고 싶다. 주변에서 인문학이라고 하는 영역을 돌아보면 더욱 안타까울 뿐이다. 그것은 대개가 지금의 돈의 논리를 있게 한 자본주의 체제를 전파한 서구적 시각에 물든 인문학이기 때문이다.

지금 우리 곁에서는 보기 어려운 그분들의 인문(人文)의 정신과 인간에 대한 이해 방식을 찾아보는 답사를 해보려고 한다. 그 길이 이 시대를 살아가는 우리에게 인간다운 삶에 대한 빛을 보여주지 않을까 하는 기대 섞인 설레임을 가지고 떠나려한다. 온고지신(溫故知新)과 법고창신(法古創新)이 되는 답사를 떠나고 싶다. 그렇지 않다면 또다시 개인으로든 사회적으로든 문화(文化)가 아닌 퇴화(退化)하는 일이 되고 말 것이기에 그렇다.

③ 남도 사림(士林)의 인맥

서원(書院)이 있게 한 것은 사림(士林)을 이루었던 사람들이다. 남도(南道)에 자리를 잡았던 사림(士林)들은 나름의 역사적 계보를 가지고 있다. 우리가 답사 여정에서 맨 먼저 만난 정암 선생은 남도 사림(士林)에 일대 전환을 가져온 분이다.

조선시대 남도에도 고려 후기 '재지품관층(在地品官層)'이라 불리는 층이 있었다. 이들은 일정한 품관(品官)을 지닌 채 지방에 거주한 이들로 나중에 '재지사족(在地士族)'으로 발전한다. 이들은 유향소(留鄕所)나 향청(鄕廳)이라는 조직과 향약(鄕約)과 향규(鄕規) 등을 통해 지방에 대한 통제권을 행사하던 현실 권력층이었다.

이제 그들과 사림(士林)의 맥이 연계되기 시작했다. 일차로 연계된 사림 세력은 세조에 반대하여 낙향한 이들이었다. 이들은 고려말의 포은이나 길재의 계

열이었다. 광주의 충주 박씨나 담양의 문화 유씨 그리고 고흥의 여산 송씨 등이 그들이다. 이들의 자제나 후진들에 의해 남도 사림의 주 맥이 형성되었다.

여기에 남도의 사림 발전에 속도를 더해주는 결정적인 사건이 일어났다. 그 것이 기묘사화였다. 이로 인해 정암 조광조, 기준(기대승의 작은 아버지) 그리고 박상(朴祥) 등이 서로 동도자가 되어 남도 사람의 정신과 사상을 주조하는 계기 가 되었다.

이제 기존의 재지품관과 이주한 사족(士族) 그리고 여기에 기묘사화로 인해 남도로 유배 및 낙향한 사림 세력이 하나의 맥(脈)을 형성하게 된다. 후자를 대 표하는 이들이 김굉필과 양팽손(1480~1545)과 최산두(1496~1568)이며, 기묘사화 에 연루되지 않았지만 연산군 때 먼저 내려와 있던 송흠(1459~1547)이 있었다.

이들이 초기 남도 사림을 형성하고, 여기에서 송순(1493~1583)과 양산보 그 리고 김인후(1510~1560)와 미암 유희춘과 고봉 기대승(1527~1572) 및 송강 정철 등이 배출된다. 그러면서 사상과 문학 등에서 남도의 사림다운 체계가 갖추어지 게 된다.

남도 사림의 일정한 체계가 갖추어지자 그 세례를 받은 문인(門人)들이 이 제 어딘가에서 유용(有用)의 도를 발휘하게 된다. 그 가운데 무등산 권에서 일어 난 의병 운동이 있다. 고경명, 김천일, 김덕령, 최경희 등이 그들이다. 사림(士林) 의식이 국난을 만나 의리(義理)적 실천으로 이어나간 것이다.

하서 김인후와 고봉 기대승은 당대에 있었던 이기(理氣) 논쟁과 사단(四端) 칠정(七情)의 논변을 통해 성리학 체계를 세우는 데 중요한 역할을 했다. 그 외 에도 곤재 정개청의 도학사상과 일본에 성리학을 전파한 수은 강항이 있다.

하지만 남도 사림을 형성했던 당시 선비들이 아직도 조선 유학 연구에서 주변에 머물고 있다. 조선시대 성리학이나 사림을 연구하는 축은 영남사림과 기 호사림이다. 퇴계 이황과 율곡 이이를 정점으로 사림의 계보가 파악되고 있기에 그리 된 것이다.

호남의 사림은 위 두 사림계에 묻히거나 구체적인 평가 대상에서 제외되어 왔었으니, 사상적인 흐름에서 남도의 사림은 분명 소외되어 온 게 사실이다. 그 렇게 된 데는 역사적인 연고도 있다. 송강 정철이 사건을 처리한 기축옥사(己丑 獄事, 1589년 정여립 모반사건)에서 1,000여 명의 동인(東人) 인사가 숙청됐는데 이 로부터 중앙과 향촌에서 세력을 잃어갔기 때문이다.

하지만 조선 중기 무렵의 남도 정신사의 일군을 이루었던 이들이 쇠퇴하였다고 하여 남도의 정신이 소멸된 것은 아닙니다. 앞서 본대로 의병 운동과 가사 문학 등으로 이어나갔고, 사상과 경세에서 질적인 변환을 이루게 된다. 조선시대 남도 유학의 맥은 도학(道學)이라고 하는 고려말의 정신사에서 성리학으로 그리고 다시 실학으로 이어갔던 것이다. 우리는 그 가운데쯤에 해당하는 남도의 사림을 돌아보고 있다. 무형에 해당하는 그들의 정신과 유형으로 전해지고 있는 서원과 정원을 통해서 그들의 세계를 오늘에 되살리고 싶은 것이다.

서원은 이들 사림의 인맥이 흘러가는 뒷물결에 해당한다. 후대인들에 의해 조성된 공간이기 때문이다. 서원에서 이루어지는 교육은 그들이 세운 이론을 계승하기 위함이요, 그곳에서 이루어지는 제사는 그들의 정신을 계승하기 위함이었다.

4 죽수서원과 조광조

죽수서원은 전라남도 화순군 한천면 모산리에 있다. 죽수서원은 정암 조광조와 학포 양팽손을 배향, 즉 제사 지내는 곳이다.

1570년(선조 3) 능주를 능성이라 했으니 당시 능성현령이었던 조시중(趙時中)의 협조로 지금의 자리에 서원을 짓고, 죽수(竹樹)라는 사액(賜額)을 받았다. 사액이란 국왕으로부터 일종의 현판인 편액과 서적 그리고 토지와 노비 등을 내려 받아 그 권위를 인정받은 서원을 말한다.

1) 죽수서원의 역사적 사연

정암 선생과 함께 이곳에서 배향되고 있는 학포 선생에 대해 언급하고자 한다. 학포 선생은 지지당(知止堂) 송흠(宋欽)의 문하에서 송순 등과 함께 공부하고, 정암 선생과 함께 생원시와 현량과에 등용되었다.

그는 기묘사화가 일어나 정암 선생이 처벌될 때 홍문관 동료들을 이끌고 강력히 항소했다. 이때 훈척일파의 파직상소로 정암 선생에 앞서 관직을 삭탈당해 고향인 능주에 내려와 있었다.

앞서 살핀 대로 정암 선생은 1519년 이곳 능성, 즉 능주로 유배되었다. 이제 자연히 아침저녁으로 만날 수 있게 된 그들은 서로 하고 싶은 이야기를 나누며 나날을 함께 보내게 된다. 평소 의기와 학문적 교우가 두터웠던 그들이 펼치지 못한 치인(治人)의 회한을 어떻게 나누었을까!

그러나 그것도 잠시, 유배된 지 한 달여만에 정암 선생이 돌아가시자, 학포 선생은 국법으로 금지되어 있음에도 홀로 그이의 시체를 거두어 도림면 쌍봉사 주위에 장사를 지낸다. 그리고 이양면 증리 서원동 중조산 아래에 모옥(茅屋)을 짓고 문인들과 함께 정암 선생에 대한 제사를 올린다. 1537년 반대파 김안로가 죽은 뒤 복직이 허락되어 용담현감에 제수되지만 마지못해 부임했다가 곧 사직하고 만다.

1568년 선조 1년에 정암 선생이 영의정에 추증(追贈)되고, 이듬해 문정(文正)이란 시호를 받으면서 조정에서는 그이를 향사(享祀)할 서원 건립이 논의된다. 선조 무렵이면 이제 확실히 사림이 권력을 잡은 때가 되었던 것이다.

1570년에 능주 사림을 대표하던 경암 문홍헌이 서원건립이 논의되자 사우(祠宇)의 터와 집안 노비를 주었다고 하니, 당시 능주 사림의 힘과 분위기를 알 수 있다. 그 후 1613년에 중수(重修) 과정을 거치고 1630년에는 학포 선생을 함께 배향 하게 된다.

그러다 이제 죽은 이들이 서로 이별하게 되니, 1650년에 정암 선생의 묘가 있는 경기도 용인에 그를 배향하는 심곡서원(深谷書院)이 설립된다. 17세기 서원 건립이 남발되는 한 단면을 볼 수 있다.

1868년 서원 훼철령이 내려지고 죽수서원은 훼철되지만 나중에 세워진 심곡서원은 오히려 보존된다. 그렇게 사라져간 죽수서원이 다시 세워진 것은 해방 이후이다. 능주의 유림과 학포 선생의 후손들에 의해 학포 선생이 태어났던 도곡면 월곡리에 1971년 사우(祠宇)를 준공한 것이다. 다시 10년이 좀 더 지난 1983년 정암 선생의 후손들에 의해 원래의 위치이자 죽수서원이란 사액을 받은 모산리 현재 위치로 이전하여 새롭게 서원 규모를 마련하게 된다. 이것이 현재 우리가 만나게 된 죽수서원에 깃든 역사적 사연이다.

2) 죽수서원의 풍모(風貌)

죽수서원이 있는 터는 화순군 한천면(寒泉面)이다. 한천(寒泉)이니, 이곳에 아마 차디찬 물이 나는 샘이 있을 것이다. 뒷산 이름은 연주산이고, 죽수서원이 자리한 곳을 일러 천일대(天日臺)라 한다.

이곳의 자연 풍모를 여러 이름으로 드러내고 있다. 한천(寒泉)이니 주거 공간보다는 맑은 정신을 도야하는 터가 될 것이요, 천일(天日)이니 밝은 해를 또한 받을 수 있어 양택(陽宅)으로도 적합할 듯하다. 그러므로 공부터로 삼으면 그다운 역할을 다하는 공간이 될 듯하다.

이름으로 추측해 본 죽수서원 터에 다다르고 보니 뜻밖에 차디찬 느낌이다. 그것은 아마도 지리적 조건에서 오는 느낌보다는 쇠락한 사림(士林) 아니 유림(儒林)의 처지 때문인지도 모르겠다.

아무리 잘 지어진 집이라 할지라도 사람이 살지 않으면 집이 안 된다. 대부분의 서원(書院)에는 유물로서만 남아있지 사람이 사는 공간으로는 있질 않다. 그러니 집은 지어져 있는데 그곳에 사람의 기운이 없다.

살아있는 이의 마음이 머물지 않는다면 자연 죽은 이의 뜻도 외로울 수밖에 없으리라 생각한다. 집을 지어 사우(祠宇)로 삼아 제사를 지내는 것으로 죽은 이의 뜻을 계승할 수는 없는 일이다. 그것은 오히려 난신(亂神)이 될 수도 있으니, 공자께서도 그에 대해 언급하지 않으셨다는 이야기가 있다.

이곳 죽수서원도 예외가 아니었다. 서원 밖에 하마비(河馬碑)는 여전히 서 있고, 홍살문도 그 정조를 자랑하듯 그렇게 서 있지만 기운이 없다. 말(지금은 차)에서 내려 참배하는 이의 몸을 낮추게 하기에는 하마비가 아닌 그저 길가의 돌에 다름없다. 홍살문의 붉은 표상은 소쇄원으로 들어가는 대나무 숲에서 이는 바람소리처럼 마음을 추스리게 하지도 않는다.

어쩌면 그런 소회는 나그네만의 것인지 모른다. 풀지 못한 생각으로 옛 님들을 찾아 나선 나그네의 어리석은 소회에 지나지 않을지도 모른다. 부디 그랬으면 좋겠다. 하마비와 홍살문이 그렇듯 입구에서부터 찾아오는 이의 몸과 마음을 일치시켜 살필 수 있도록 했으면 좋겠다.

죽수서원으로 오르는 길은 곧 천일대에 오르는 길이기도 하다. 그 길은 호박돌로 포장된 백여 개의 계단을 밟고 오르는 길이다. 오르는 길 왼편으로 철쭉

과 시누대라 불리는 오죽(烏竹)이 가느다란 몸을 드러낸 채 줄지어 서 있다. 대(臺)에 이를 때쯤 커다란 무덤이 그 아래를 차지하고 있는 형세가 더욱 어색하게 만든다.

서원의 바깥 출입문에 해당하는 외삼문(外三門)에 이르러 뒤를 돌아보니 뿌연 안개에 싸인 해가 은빛으로 있다. 이곳에서 우측 아래편으로 한 오리 가면 포충사(褒忠祠)가 있고, 남쪽인 정면 우측으로는 능주농공단지가 펼쳐져 있다. 은빛으로 있는 해 아래로 가을걷이가 끝난 들판을 보는 나그네의 심사는 소쇄(瀟灑)로서 탈속(脫俗)이 아닌 비속(非俗)에 서 있는 느낌이다.

외삼문(外三門) 현판은 고경루(高景樓)라는 이름으로 있다. 그곳을 지나면 서원의 기본적인 건물 배치를 만나게 된다.

3) 죽수서원의 양식(樣式)에 담긴 양식(良識)

본래 신하와 왕이 대면을 하는 방향은 신하는 북면(北面)이고 왕은 남면(南面)하게 돼 있다. 제사를 지낼 때도 신위(神位)를 두는 방향은 북쪽이다. 사람이 죽으면 서방으로 간다고 하지만, 신(神)이 있는 방향은 북(北)이라 하여 그곳을 위로 정하기 마련이다.

이곳 죽수서원의 좌향(坐向)도 계좌정향(癸坐丁向)이니, 정북(正北)은 아니지만 북에서 남을 보는 형세를 유지하고 있다. 건물은 급한 경사를 무리 없이 소화하고 있다. 그만큼 오르는 계단이 많지만 큰 부담을 주진 않는다.

이곳 내삼문(內三門)은 '조단문(照丹門)'이라는 이름의 현판을 걸고 있다. 내삼문 좌우로 둘러진 담장에 의해 서원은 크게 두 영역으로 구분된다. 서원이란 이름으로 있는 공간은 크게 두 가지 역할을 수행한다.

본래 서원이 맡아 했던 역할은 크게 두 가지가 있다. 하나는 유가(儒家) 내부적 역할이 되는 수기(修己)적인 측면의 일이고, 다른 하나는 치인(治人)으로 볼 수 있는 정치 사회적인 측면의 역할이다. 이것은 원시 유가적인 측면에서 후대의 서원을 보는 관점이다. 이외에 지역 경제에 대한 서원이 차지했던 측면도 있지만 그것은 논외로 한다.

서원은 수기(修己)적인 측면에서 다시 두 가지 역할을 수행한다. 하나는 제사이고, 다른 하나는 학습이다. 제사만 맡아하는 곳은 서원이라 하지 않고 사우

(祠宇)라 한다. 우리는 형식으로 남아 있는 서원(書院)을 구경하러 이곳에 오진 않았다.

정암 선생의 사상을 쫓아 찾는다. 그리고 정암 선생을 통해 조선 중기 무렵에 시대문화로 자리했던 사림의 사상을 살피려 이곳에 이른 것이다. 그리고 그 사상이라는 내면을 담아 외향으로 드러낸 당시 유림의 사고 체계를 살피려 이곳 서원에 이른 것이다.

이른바 유물과 유적으로 남아 있는 서원의 건축 구조와 양식을 살피는 것은 그 다음 문제이다. 그들은 어떤 생각을 가지고 있었기에 서원의 영역을 그렇게 설정했을까? 전학(前學)과 후묘(後廟)로 공간 영역을 나눈 그들의 사고 방식에 대해 먼저 살피는 게 순서일 것이다.

본래 유가(儒家)에서 제사(祭祀)는 공부의 한 영역이었다. 그리고 소이(所以)의 연장선이 되기도 했다. 요컨대 현재를 있게 한 소이(所以), 즉 까닭이 되는 것이었다. 대개 유학을 현세 지향적이라 하지만, 그것이 곧 인과에서 시종(始終)의 관계를 무시하는 것은 아니다.

성리학에서 기(氣)조차 일어나지 않은 상태를 태허(太虛)라고 한다면, 제사의 시(始)가 되는 과거의 과거는 태초는 '태허(太虛)'가 될 것이다. 우리는 그것을 일상에서 하늘이라 부르고 있다.

그곳에서 시작하여 점차 그 영역을 줄여간다. 한 나라를 있게 한 부계와 모계에 해당하는 사직(社稷)에 제사를 지낸다. 나라에서 마을로 내려가고, 각 마을에는 나름의 동제(洞祭) 형식의 제사가 있다. 그리고 각 문중(門中)과 집안으로 이어져간다.

그렇다면 이런 제사는 어떤 의미를 지니는 것이기에 이토록 중요하게 행해졌고, 공부의 한 내용으로 여겼을까? 제사는 과거와 현재를 매개하는 것이었다. 현재인 나와 우리를 있게 한 이들, 이른바 후천(後天)의 기운으로 있었던 부모와 선천(先天)의 기운으로 있었던 하늘과 서로 통하는 의례였다. 그것을 매개하는 공간이 사당이었고, 구체적인 매개체가 신위(神位)였다.

그러므로 제사는 살아 있는 자와 죽은 자 사이에 이루어지는 형식이 아니다. 그것은 죽은 자 가운데 신(神)과 영(靈)이 있다면, 그 가운데 죽은 이의 정신을 현재에 계승하여 서로 상통하려는 살아 있는 이들의 추념하는 공경(恭敬)의 공부였다.

신(神)은 미신으로 있는 어떤 외물(外物)이 아니다. 그것은 그 말 그대로 '빛'이다. 밝고 신령한 빛을 일러 신(神)이라 했다. 요즘 개념으로 한다면 주체나 주인에 해당될 것이다. 성리학에서 이(理)와 기(氣)를 가지고 사물의 체용(體用)을 논할 때, 이(理)가 신(神)에 해당할 것이다.

동양에서는 성(性)과 신(神) 그리고 심(心)에 대해 정의를 내리고 상호간의 인과 관계를 잘 진술하고 있다. 하지만 이 주제는 다음에 찾아갈 예정인 고봉과 하서의 유적지에서 살펴볼 주제이다. 그러므로 이는 잠시 뒤로 미루고 죽수서원을 세웠던 17세기 무렵의 능주 유림과 사림의 사고방식을 통해 정암 선생의 유훈이 어떻게 계승되었는지 그 흔적을 살피는 데 그치고자 한다.

이곳 죽수서원은 정암 선생과 학포 선생의 신위(神位)를 모시고 있는 곳이다. 신위를 모시는 사당이 후묘(後廟)로 있다. 어찌 그분들의 신(神)이 영정과 종이로 대체될 수 있을까? 그것은 살아 남아있는 이들의 공경이 있어야만 상통할 수 있을 것이다.

죽수서원의 사당에는 '천일사(天日祠)'라는 현판이 있다. 이곳이 천일대(天日臺)라 그것과 관련이 있는 것인 듯하다. 하지만 한번 더 물어본다면 이곳을 천일대(天日臺)라 부른 이의 마음이 궁금해진다. 천일사(天日祠)는 전면 3칸에 측면 2칸으로 된 맞배집이다. 북면(北面)에는 정암 선생의 신위(神位)가, 동면(東面)에는 학포 선생의 신위가 각각 모셔져 있다. 처음 서원으로서 제 역할을 다 하던 시기에 이 사당은 신성한 장소이면서, 군자로서의 아름다움을 체득한 이들이 정암과 학포의 정신을 매개로 하늘에 정성을 다하던 곳이다.

그래서 제사는 공부가 된다. 스스로의 마음을 비워 본성(本性)이 자라날 수 있도록 하는 공부 과정을 일러 곧 공경이라 한다. 원시 유가에서 말하는 공경은 그처럼 내 안에 있는 뿌리가 혹 통하는 한 길이 있어 그 길로 이어지도록 비우고 낮추는 공부법이다. 그것은 지금처럼 내용 없이 형식으로 낮추는 자세를 일컫는 말이 아니었다.

이제 그처럼 제사라는 형식을 통해 진정 하늘 앞에 부끄럼 없이 스스로를 추념하는 과정과 함께 온고지신(溫故知新)하는 학습의 과정이 있게 된다. 그 과정을 위해 마련된 영역이 전학(前學)의 공간이다.

그런데 이곳 죽수서원의 전학(前學) 배치는 일반적인 서원건축의 전형에서 벗어나 있다. 대개는 강당이 중앙에 오고 좌우에 동재(東齋)와 서재(西齋)가 있

기 마련이다. 죽수서원에는 강당이 동향(東向)으로 동재(東齋)와 대칭으로 세워
져 있다.

동재(東齋)와 서재(西齋)의 위상을 공부하는 이들의 신분으로 따지는 경우가
있다. 요컨대 동재(東齋)는 양반 자제들이 기숙하며 학업을 닦은 곳으로, 서재(西
齋)는 상민과 서얼(庶孼)의 자제들이 기숙하며 학업을 닦은 곳이라는 것이다.

강당은 강(講)이 이루어지는 당(堂)이다. 학습에서 주(主)가 되는 공간이다.
그래서 서원 안에서 제일 규모가 크고 넓은 대청과 온돌방이 적절히 배치되어
있기 마련이다. 동재와 서재는 원생들이 잠자는 곳인데, 보통 동재에 기거하는
원생이 서재의 원생보다 선배에 해당한다.

방위와 공간에 따라 무언가 단계와 순서가 있다는 것을 알 수 있다. 사당이
있고, 주(主) 신위(神位)가 있는 북(北)은 위가 되면서 동시에 상(上)이 되어 기준
이 되는 방향이다. 동재(東齋)는 강당에서 보아 좌측이고 동편이지만, 그곳에서
생활하는 이들의 시선은 주로 서쪽을 보게 되어 있다. 서재는 그 반대의 시선을
두게 되는데, 동(東)은 우리말로 '새'라 하는데 이는 하루 기운이 새롭게 시작한
다는 의미를 나타낸다. 서(西)는 우리말로 '뉘'가 되는데, 하루 기운이 뉘어 갈무
리되는 방향을 의미한다.

초학자(初學者)의 마음은 언제나 동편을 보며 새로워지려고 하고, 중학자(中
學者)는 한 곳에 머물지 않고 추구하는 바를 향해 쉬지 않고 가려는 마음을 지녀
야 한다. 동서(東西)의 방향으로 해와 달이 가고 그 길이 쉼 없이 이어지듯, 학인
(學人)의 마음도 쉬지 않고 도(道)를 향해 나아갈 수 있도록 머무는 곳의 방향도
그렇게 안배되었으리라 생각해본다.

강당은 모두가 모이는 곳이다. 사당이 학인들의 지향처라면, 강당은 그 길
을 가는 이들의 어울림의 공간이다. 지지(知止), 추구할 바를 아는 이들이 함께
모여 동도(同道)를 위한 지킴과 버림의 예(禮)가 이루어진 공간이다.

종(終)과 원(遠)으로 있는 지난 과거를 오늘에 계승하려는 이, 그 과거를 당
대의 시대문화로 꽃피우려는 이, 그들이 유자(儒者)였다. 본래 유가(儒家)란 공자
가 창시한 것도 아니었고, 그보다 더 오래전부터 하늘문화를 계승하려던 진취적
인 선비들의 공동체를 가리키는 말이었다.

하늘다움을 지향했던 그 정신과 문화를 공자는 귀하게 여겼던 것이고, 그것
을 바탕으로 삼아 춘추시대의 어지러움을 넘어서는 과정상의 진리로 술(述)하고,

행(行)하였던 것이다. 공자는 유가(儒家)를 그 시대에 어울리게 중창(重創)하신 셈이다.

4) 죽수서원을 나서며

서원을 짓고, 그 공간을 운영하는 주인 되는 이의 위상도 마찬가지일 것이다. 그런 중창(重創)의 정신으로 다시 하는 일이 될 것이다. 하지만 서원이라는 이름과 공간으로 대지와 역사를 차지하고 있는 이 유물과 유적에서 유자(儒者)와 선비의 자취를 찾을 수 없다.

"날아가는 새들도 가야 될 곳을 아는데 하물며 인간이 새만도 못해서야 어찌할꼬!" 그렇게 《시경》의 글로 추구할 바를 향해 나아가지 못하는 이들을 경책하시던 공자의 격려를 생각해본다. "덕(德)은 반드시 이웃이 있어 외롭지 않다!"는 그이의 자신감 넘치는 말씀을 생각한다.

서원은 분명 공자를 비롯한 여러 선현들의 이름에 기대어 지금까지 이어지고 있는 것이다. 하지만 그곳에서 서원에 대한 격물(格物)에서부터 옛 사람을 만날 수 없다면 이미 유학의 마당이라 할 수 없을 것이다.

사당에선 현재가 스스로를 추스려 과거를 만나 어울리고, 강당에선 그 길을 가는 벗들이 서로 어울림을 나누는 것을 볼 수 없다면, 더 이상 서원은 서원이 아니게 될 것이다.

도(道)를 향한 하나됨의 마음과 도(道)에서 비롯한 어울림의 마음은 어느 경계로도 갈라설 수 없다. 거기에는 유불도가 따로 있지도 않으며, 반상의 차별도 없는 일이다. 공자께서 말한 이단(異端)은 하나 됨의 충(忠)과 어울림의 서(恕)에서 벗어난 것을 가리킨다.

그러므로 유가의 제자라 자처하여도 이단이 될 수 있으며, 유자(儒者)가 아니라도 양단(兩端)의 중정(中正)을 잡을 수 있는 일이다. 시간의 어울림, 요컨대 과거와 현재가 어울리고, 현재는 다가올 미래와 어울리는 장단이 필요하다. 공간의 어울림, 이 땅에서 삶을 살아가는 이들의 소망을 담아내는 모든 그릇이 함께 어울리는 마당이 필요하다.

이런 이야기를 죽수서원을 나서며 나그네들끼리 나누었던 것은 아쉬움이 남아 그렇다. 정암 선생의 유훈을 찾아보기엔 너무 굳어버린 서원의 형체 때문

이다. 그리고 치인(治人)의 펼침을 다하지 못했던 정암 선생에 대한 아쉬움 때문이다.

능주 도곡면 비봉산 아래에 '발광정'이란 지명이 있다. 이곳에는 정암 선생에 얽힌 전설이 내려오고 있다. "정암 선생이 유배지인 남정리에서 2km쯤 되는 이 산 아래 마을까지 산책을 나왔을 때 한 노파가 미치광이처럼 대성통곡하고 있었다. 그 노파는 일찍이 아들을 잃고 단 하나 남은 손자를 기르고 살던 중, 그 손자가 마마에 걸려 조금 전에 죽었다고 울부짖고 있었던 것이다. 조광조 선생은 이 딱한 이야기를 듣고 조용히 눈을 감고 주문을 외우더니 이윽고 "너 이놈 역신(疫神)도 온정이 있어야 하거늘 이처럼 딱한 사람까지 잡아가야 하느냐?"라고 호통을 쳤다."

정암 선생의 치인(治人)은 지치주의(至治主義)였다. 그것을 두고 조급함에서 비롯한 오류였고, 그것을 경계의 거울로 삼자던 율곡 선생의 지적을 이제 돌아본다. 정암 선생은 지금의 세계를 이상적인 세계로 끌어올리기 위해서는 비이상적인 요소를 개혁하지 않으면 안 된다고 생각했다. 그이의 개혁사상은 어울림의 융평(融平)사상을 동반했지만 무언가 어색했다.

정치적 실천에서는 융평을 이루기 위한 법제(法制) 등 현실적 요소의 개혁을 내용으로 하는 유신의 필요성을 강조했다. 하지만 그러한 법제 중심의 개혁은 또 다른 형식적인 조치를 필요로 하기 마련이다. 정암 선생은 유신 운동에서 나타나는 반유신의 요소로 우선 도교의 관서였던 소격서(昭格署)를 지적했다. 그는 밤새 계(啓)를 논하여 닭이 울 때까지 그치지 않는 집요함으로 왕의 허락을 얻어내 결국 소격서를 철폐시켰다.

조광조 선생은 이단(異端)이란 이름으로 다른 가르침을 물리치는 데 주력했는데, "봉선 두 절은 불교의 뿌리이니 먼저 그 뿌리를 잘라버리면 나머지는 힘쓰지 않고 다스릴 수 있을 것이다."라고 하였다.

조광조 선생이 생각하는 유신과 반유신의 전선은 사상적으로 유가(儒家) 독점주의로 흘러갔다. 그러면서 내부의 적을 제거하였으니 거기에는 현실에서 왜곡돼 버린 인간관이 자리하고 있었다. 반유신의 인간상을 소인(小人)으로 파악하고, 난초를 기르기 위하여 잡초를 제거하듯이 지치실현을 위해 소인은 제거되어야 하는 대상으로 규정했던 것이다.

이렇게 전개된 지치주의 운동은 여러 가지 폐해를 가져올 수밖에 없었다.

성리학 이외의 모든 학문에 대한 배타적인 태도는 조선시대의 500년 사상계가 성리학 일색으로 점철되게 된 원인 가운데 하나가 되기도 했으니 말이다.

선생이 밖으로 지향했던 지치주의(至治主義)! 그것은 이 세상이 바로 하늘의 뜻이 펼쳐진 이상세계가 되도록 하여야 한다는 것이었다. 이는 중국의 성리학이 수용되고 정착되면서 나타난 조선다운 특징이었다.

하늘과 인간에 대한 이해가 성리학적인 논리가 들어오기 전부터 조선에 있었던 것이다. 그것은 마치 중국의 도가가 주렴계의 이학(理學)에 영향을 미쳤듯이, 조선에 있었던 조선의 전통사상이 그렇듯 영향을 미쳤다고 볼 수 있다.

선생의 생각에는 하늘의 뜻이 인간의 일과 분리되지 아니한다는 '천리불리인사(天理不離人事)'라는 명제가 있었다. 사람에 의해 다스려지는 세상이 하늘 뜻이 실현된 이상사회가 되지 않으면 안 된다는 당위성으로 이어지는 생각이다. 이 생각이 지치주의 운동을 일으켰을 것이다.

"지치형향(至治馨香) 감우신명(感于神明)"이라 한 말, 즉 "물이 흐르듯이 크게 된 다스림의 향기는 신명(神明)마저 감응시킬 수 있다"는 《서경》 군진편(軍陳篇)에서 지치(至治)의 여운을 느낄 수 있다.

정암 선생은 지치(至治)실현의 전제로 내적 수양을 이야기하였다. 하늘과 사람이 서로 사이가 없기 위해선, 요컨대 사람이 곧 하늘이 되기 위해 인간적인 수양 과정을 거쳐야 된다는 것이다.

정암의 개인적 수양에 대한 생각은 정주학(程朱學)의 성리학의 실천론을 따랐고, 특히 그의 사상적 계보에선 《소학(小學)》의 실천론을 강조했다. 그렇게 수양의 과정을 거쳐 하늘과 하나되는 존재를 실천하는 개인들로 사회가 구성될 때 지치(至治)의 사회는 저절로 이루어진다는 것이 지치(至治)를 지향했던 이들의 생각이자 방법론이었다.

하지만 중도에 입폐한 정암 선생의 뜻은 결국 그이의 한계이자 당대 성리학의 한계도 될 것이다. 사람의 본성을 회복하기 위한 수기(修己)의 한계는 아니었을까도 생각해본다. 주렴계가 익힌 《참동계》가 내단(內丹) 수련법이었지만, 조선 사대부 사이에 유행했던 것은 양생법에 그치는 것이었지 인간의 본성(本性)을 회복하는 진정한 방법론이 되는 게 아니었다.

喜怒哀樂未發謂之中(희노애락미발위지중) 發而皆中節謂之和(발이개중절위지화)! 희노애락조차 일어나지 않은 것을 중이라 하고, 그것이 펴져 일어났으나 모두

중에 의해 조절된 것을 화라 한다!

형식으로만 남아있는 서원(書院)을 뒤로 하고, 호박돌을 밟으며 다시 세상으로 내려갔다. 조선 중기를 살았던 당대의 지식인들! 그들을 무어라 불러도 관계없지만, 그들이 꿈꾸었던 사람됨과 사람다운 세상에 대한 절도 있는 삶에 여전히 줄을 대고 찾아간다.

5 하서(河西) 김인후와 필암서원

1) 하서(河西) 김인후(金麟厚)

그는 중종 5년(1510)에 태어나 명종 15년(1560)에 생을 마감하였다. 당시는 정치적으로 너무 혼란했던 시기였으니, 그이를 가르쳤던 스승 김안국이 정암 조광조와 뜻을 같이 했던 기묘사림계의 인물이었던 점을 생각하면 그 정황을 실감할 수 있다.

하서(河西) 김인후(金麟厚, 1510~1560) 선생은 동국십팔선정(東國十八先正) 가운데 한 분이다. 성균관에 문묘(文廟)가 있다. 문묘는 공자를 모시는 사당인데, 이곳에 공자와 더불어 제사 지내는 이들 가운데 한 사람으로 하서 선생이 있다. 제사는 유가(儒家)에서 무엇과도 비교할 수 없는 영역이었다.

그곳에 공자와 함께 배향되고 있는 이들은 안자(顔子)와 증자(曾子) 그리고 자사(子思)와 맹자(孟子) 이외에 공문10철(孔門十哲)과 송조육현(宋朝六賢) 등으로 불리는 이들이다.

이들과 함께 우리나라 사람으로 성균관 문묘에 배향되고 있는 이들을 동국십팔선정(東國十八先正)이라 부른다. 성리학이 개국 이념이었던 조선에서 공자와 더불어 문묘에 배향된다는 것은 정치적인 정당성까지 입증되는 일이었다. 이때문에 문묘종사 운동은 일정하게 당파성을 띠게 되는데, 이를 전개했던 세력이 훈구파와 맞섰던 조선 중기의 사림이었다.

당파에 따라 문묘종사에 많은 우여곡절이 생길 수밖에 없었다. 예를 들어 이이와 함께 문묘종사로 주장됐던 성혼은 정권의 향배에 따라 배향과 출향 다시 재배향되는 혼란을 거듭하였다. 배향되는 이의 학문적 업적에도 불구하고 권력 여부에 따라 좌우되었다는 것이 무언가 쓸쓸함을 남긴다.

하서 선생이 문묘에 배향된 것은 정조 20년인 1796년 무렵이다. 《조선왕조실록》에서 정조는 그를 평하여 "도학(道學)과 절의(節義)와 문장(文章)을 모두 갖춘 이는 하서(河西) 한 사람 밖에 없다"고 했다.

동국십팔선정(東國十八先正)이라는 지위와 서원에 배향되고 있다는 점이 그의 권위로 인정되진 않을 것이다. 그리고 그럴 필요도 없을 것이다. 그이가 진정 유학의 발전과 조선 중기라는 상황에서 어떤 처신을 했는지 그것이 그다움을 말해주리라 생각한다.

그의 삶의 소이(所以)를 이해할 수 있는 일화가 있다. 다섯 살 적에 생파 껍질을 한 꺼풀씩 벗겨내다 아버지에게 꾸중을 듣고는 생파의 생명의 이치를 보고 싶어 그리했다고 답을 하였다 한다. 마치 불교의 진리를 묻는 질문에 '뜰 앞에 잣나무'라는 불교의 화두에 대한 답을 듣는 듯하다. 그리고 열 살 때 김안국에게 《소학》을 배웠던 것은 학문적 흐름을 형성하는 중요한 계기가 되었을 것이다.

하서 선생도 당시 사화의 현장에 있었다. 인종이 세자로 있을 때 세자시강원설서(世子侍講院設書)로 있었는데, 하서 선생은 이때 기묘사화로 사화를 당한 이들의 억울함에 대해 호소했었다. 그리고 중종에게 그들의 신원을 강력히 촉구하기도 했다.

인종이 즉위하자 부모를 봉양하기 위해 장성에 가까운 옥과현감으로 갔다가 다시 관직에 나간 사이 인종이 즉위 9개월 만에 사망하고 명종이 즉위하게 된다. 이때 그는 또다시 반도덕과 죽임의 상황을 겪게 된다.

을사년(乙巳年)에 사화가 터진 것입니다. 이는 훈구파와 사림파간의 대립을 넘어 사림 내부의 대립이기도 했다. 을사사화 이래 수년간 윤원형 일파의 음모로 화를 입은 반대파 명사들은 100여 명에 달하였다.

하서 선생은 자신의 뜻을 접고 조정에서 물러나 고향 장성으로 되돌아갔다. 특히 인종의 죽음 이후에는 모든 관직 제수를 거부하고 벼슬길에 나아가지 않았다. 그가 가족에게 유언하기를 "을사년 이후의 관작(官爵)을 기록하지 마라" 했으니 당시 조정에 대한 태도를 알 수 있다.

그래서 하서 선생의 자취는 관직이 아닌 학문과 절의 그리고 문장에 있었던 것이다. 그는 소쇄처사 양산보와 같은 은일의 길로 들어서지만, 오히려 학자로서 적극적인 활동에 들어갔다.

2) 하서 선생의 정신세계

유자(儒者)라면 마땅히 유가의 두 흐름인 수기(修己)와 치인(治人)의 길을 갈 것이다. 다만 가는 그 모습은 여럿일 수 있다. 하서 선생은 수기(修己)와 치인(治人)을 성기(成己)와 성물(成物)로 표현하고 있다. 당시 도학정치나 지치주의 등에 비교하여 보면 도(道)를 향해 가는 치열한 과정이 개념에 있어서 보다 넓은 영역으로 확대되었다.

세상에 대한 환멸은 그에게 생을 영위해 가는 모든 존재에게로 고민으로 이어졌을 것이다. 양산보가 그랬듯 성리(性理)를 궁구하여 모든 존재의 생멸에 대한 합리를 설명하려던 기존의 공부 체계에 대한 의문도 가졌을 것이다. 소쇄원에 남긴 〈소쇄원 48영〉은 하서 선생의 흔적이다.

그의 존재에 대한 일련의 고민은 일재 이항(1499~1576)과 고봉 기대승(1527~1572) 그리고 퇴계 이황(1501~1570)과 교류하면서 성리학을 만개시키는 자양분이 되었다. 비록 세상으로의 출사는 아니 했어도 그의 입장은 절의를 견지했고, 그러면서 존재의 완성에 대한 깊은 성찰을 추구해갔다.

"진리와 정의는 본래 몸 밖에서 구할 것이 아니오, 지극히 가깝기가 눈앞의 속눈썹과도 같은 것"이라는 그의 말은 "修身爲本(수신위본)"이라 한 《대학》의 구절을 떠올리게 한다. 자신의 처신을 다스리는 일을 뿌리로 여기고 그 다음을 생각한다는 것이다.

《대학》에 있는 다음의 구절도 하서 선생의 처신을 이해하는 데 조금은 도움이 될 듯하다. "一家仁 一國興仁 一家讓 一國興讓 一人貪戾 一國作亂 其機如此 此謂一言墳事 一人定國(일가인 일국흥인 일가양 일국흥양 일인탐려 일국작난 기기여차 차위일언분사 일인정국)"

"한 집안이 공도를 행하면 한 나라가 공도를 일으키고, 한 집안이 겸양할 줄 알게 되면 한 나라가 겸양을 일으키게 된다. 한 사람이 무모하게 욕심을 부리면 한 나라가 어지럽고, 그 징조가 이와 같으니 이를 일러서 한 마디 말이 일을 다 뒤집어 놓으며, 한 사람이 나라를 자리잡게 할 수 있다고 하는 것이다."

<讀昌黎三上書(독창여삼상서)>라는 시를 통해 그의 생각을 살펴보고자 한다. 그는 사람에 대한 이해를 우주(宇宙)라는 시간과 공간이라는 범위 안에서 출발하였다. 그리고 '抱德負道(포덕부도)'로서 사람이 지향해 가는 바의 강령을 밝

히고 있다. 그리고 수신(修身)으로 돌아가라는 말로 끝을 맺는다.《대학(大學)》의 도(道)와 덕(德) 그리고 민(民)이라는 세 강령을 떠올리게 한다. 삶의 울타리를 하늘에 두었으니, 그 하늘은 말없는 가운데 때(時)에 맞추어 모든 존재의 생멸을 낳을 것이다. 하늘은 사람 안에 들어와 성(性)이 되고, 그 성(性)이 움직이면 곧 마음이 된다.

사람의 몸은 그 마음을 담고 있는 그릇이자 집이 되니, 이제 사람이라는 존재는 마음을 뿌리로 하고 몸을 형(形)으로 하는 또 하나의 우주로 서게 된다. 여기서 그분들의 생각은 주춤했을 지도 모른다. 몸을 위주로 하는 세상의 질서와 마음을 위주로 하는 하늘의 질서가 어울리지 못하고 순서를 저버리고 본말에서 벗어나 너무 어지럽기 때문이다.

그러니 당시 유자(儒者)들이 입으로는 도덕(道德)과 성리(性理)를 이야기할지라도 당파(黨派)라는 사사로움을 벗어나지 못했던 것이다. 일국(一國)의 왕이라는 자도 하늘을 대신하는 진리스러움을 갖추지 못했던 것이다. 그들은 어디서부터 다시 시작할 것인지를 고민했을 것이다. 정암 선생의 치인(治人)의 과정이나 하서 선생의 성물(成物)의 과정은 모두 그 고민의 현실적인 반영인지도 모른다.

분명 굶주림과 추위나 영달과 명리(名利) 따위는 자신의 몸에 붙어있는 기준들이다. 반면 도(道)에 응하고 덕(德)을 추구하는 즐거움은 마음에서 몸으로 전해진 감각이다. 그 둘의 감각은 모두 몸으로 드러났으나, 감각을 일으킨 인연은 다르다.

태극(太極)과 음양(陰陽)에 대한 논쟁이나 사단(四端)과 칠정(七情)에 대한 논변은 모두 그러한 고민의 연장에서 나온 것이라 여겨진다. 하지만 논쟁의 어려운 개념에 빠지긴 싫다. 그건 나그네의 몫도 아니고 능력도 안 된다. 그리고 우리가 쓰고 있는 대개의 개념들은 격물치지(格物致知)로 정리되지 않은 혼탁함을 가지고 있다.

마음과 몸에 대한 이야기부터 격자(格字)하며 이어간다. 이론보다 일상에서 더 쉽게 쓰는 마음과 몸이라는 말은 정기신(精氣神)에서 비롯한 것이다. 이러니 다시 정기신(精氣神)이란 말을 격자(格字)하지 않으면 안 될 듯하다. 땅의 기운으로부터 온 것을 정(精)이라 하니 이는 곧 그이의 물질적 바탕이 될 것이다. 하늘에서 온 것을 신(神)이라 하니 이는 곧 그 사람의 주체성에 해당할 것이다. 신(神)과 기(氣)가 만나 이루어진 것을 우리말에선 마음이라 하고, 정(精)과 기(氣)

가 만나 이루어진 것을 몸뚱이라 한다.

몸은 그 마음과 몸뚱이가 만나 이룬 일정한 움직임의 체계를 가리킨다. 주체성과 바탕이 만나 형(形)을 이루는데 기(氣)를 매개로 하니 이것이 곧 동양에서 말하는 정기신(精氣神)이라는 이론적인 체계를 이룬다.

우리의 고민은 여기에 있다. 정기신(精氣神)이라는 체계나 마음과 몸이라는 체계는 본디 자연스러운 것인데 현실에선 제멋대로 운행되고 있다는 것이다. 내 몸이 내 뜻대로 움직이지 않는다는 것이다.

분명 그 몸을 움직이는 주체가 되는 마음이라 해서 순결한 것도 아니며, 몸이라 해서 더러운 것도 아니다. 사람이라는 존재가 하늘의 기운을 받고, 부모의 기운을 받아 생(生)을 시작한 것일 진 데 어디에 더럽고 깨끗한 게 타고나듯 정해져 있을까.

그럼에도 하늘의 길에서 벗어나 죽임과 갈라섬의 생활로 떨어지는 이유는 무엇 때문이란 말인가? 조선 중기 당시 유자(儒者)들의 고민도 여기서 크게 벗어나진 않았으리라 생각한다. 그들은 다시 뿌리에 해당하는 문제로 돌아가지 않으면 안 되었던 것이다. 그 뿌리는 곧 수신(修身)이었던 것이다.

유자(儒者)에게 수신(修身)의 의의는 진리를 추구하기 위한 출발이자 뿌리가 되는 일이 된다. 그 전제가 있을 때 비로소 백성 사랑하기를 내 몸 사랑하듯 할 수 있을 것이며, 천지만물을 자신과 한 몸으로 여길 수 있을 것이다.

하서 선생은 어떻게 뿌리로 돌아가자 하셨고, 수신(修身)의 방법론으로 무엇을 이야기하였을까? 그 역시도 마음이 몸을 주재한다고 보았다. 하지만 기(氣)가 섞여서 마음을 밖으로 잃게 되면 주재자를 잃게 되는 일이라고 했다. 그러니 경(敬)으로써 이를 바르게 해야 다시금 마음이 몸을 주재할 수 있게 된다고 했다. 학자들은 이를 주경설(主敬設)이라 부른다.

경(敬)를 격자(格字)하면, 내 몸 안에 갈무리되어 있는 나의 본성이 움터 자라나는 것을 가리킨다. 수신(修身)과 연계된 실천적인 개념이다. 유자(儒者)에게 배움이란 곧 내 안의 본성이 움트도록 하는 일이었다.

하서 선생은 그러한 배움의 과정을 "물을 거슬러 위로 올라가는 배젓기"와 같다고 했다. 뿌리로 돌아가는 배움의 과정은 역(逆)이 되고, 물을 따라 내려가는 세속의 흐름은 순(順)이 된다. 일상에서 생각하는 역순(逆順)과 뒤집혀 있다.

"학문이란 다름 아닌 마음에 달렸으니, 방심을 거두면 어려울 게 무어리오" 거슬러 가는 길의 어려움을 예상했을 것이다. 공자의 제자 가운데 용감함으로 대표되던 자로도 선생님을 따라 가기 어렵다고 토로했으니 말이다.

그 어려움에 대해 하서 선생은 방심(放心)을 경계하라 했다. 그러면 무엇을 잡고 가야 될까? 우선《시경(詩經)》에 나오는 "깊은 연못에 다가가듯, 살얼음 위를 걷듯이"라는 말로 삶의 자세를 강조하였다. 이를 외경(畏敬)의 자세라 할 수 있을 것이다. 이 자세가 밖으로 달려 나가려는 생각을 안으로 되돌려 뿌리로 가게 하는 방편이 된다는 것이다.

"모름지기 뿌리를 길러야만 꽃잎과 가지에 생명이 뻗친다네" 그는 그의 뿌리를 찾아 그 뿌리를 잡고, 그 뿌리로 하여금 몸을 부릴 수 있는 길을 가려했다. 하지만 그의 그러한 열정의 뒤안에도 회한이 있었다.

어쩌면 역사는 끊임없는 되돌이인지도 모른다. 아니 역사는 쉬지 않고 당대를 살아가는 사람들에게 거울이 되어 말을 하는지도 모른다. 같은 실수를 되풀이하지 말라고 말이다. 백이와 숙제의 처신도 악비와 굴원의 처지도 모두 하서 선생에겐 회한으로 다가온 지도 모른다.

"술을 즐기고 시를 좋아했으며 마음이 너그러워 남들과 다투지 않았지만, 그의 속뜻은 실로 예의와 법도를 지켜 조금도 흐트러짐이 없고자 하였다"《조선왕조실록》에 나와있는 그이의 처신에 대한 글이다.

그의 사상은 강학(講學)과 교육(敎育)을 통해 후대에 이어진다. 과거로부터 전해 받은 바를 스스로 익히고, 익힌 바를 후대에 전하는 것은 유자(儒者)의 처신(處身) 가운데 하나였다. 변성온, 정철, 기효간, 변성진, 양자징, 남언기 등 이후 남도 사림(士林)을 이어가던 많은 이들이 하서 선생의 문인(門人)으로 있었다. 그리고 고봉 기대승과 더불어 태극도설과 사단칠정을 강론하였다. 그가 남긴 저서로는《하서집》과《주역관상편》등이 있다.

3) 필암서원의 건립과 운영

서원의 성격이 그곳에 배향되는 인물과 반드시 일치되지는 않는다. 무엇보다 파란만장했던 당시 사림의 사정을 생각한다면 더욱 그렇다. 하지만 배향(配享)하는 이가 곧 씨앗을 뿌린 이라는 점은 분명하다.

서원은 사림의 세(勢)와 밀접하다. 따라서 서원 건립은 사림(士林)이 정권을 장악하게 된 선조 대에 이르러 본격적으로 이루어졌다. 1543년 백운동서원이 설립된 이후 반세기도 지나지 않아 서원 없는 고을이 없을 정도였다.

김인후를 배향하는 서원은 그가 죽은 지 30년 뒤인 1590년에 문인들에 의해 건립되었다. 그의 문도였던 변성온과 기효간 등이 율곡 이이의 문인인 변이중 등과 의견을 모아 기산(歧山) 아래 서원을 건립하였다.

서원 건립에는 막대한 돈과 인력이 소요되는 일이다. 사림들이 그들 스스로의 힘으로 건립하는 경우는 없었다. 대개 고을 사람들과 내외손 그리고 다른 고을 사람들에게 협조를 요청하고, 수령이나 감사에게도 도움을 청했다.

필암서원의 설립에는 어떤 세력들의 어떤 이해관계가 있었을까? 장성에는 필암서원이 건립되기 직전인 1586년(선조 19)에 향안(鄕案)이 작성되고, 향약(鄕約)이 시행되었다. 이는 장성의 사림들이 사족(士族) 지배를 공고히 했음을 드러낸다. 이제 그들은 서원을 건립하는 데로 눈을 돌리게 된다.

그런데 1589년 정여립 모반 사건으로 불리는 기축옥사가 터진다. 이 사건으로 남도 사림계는 분열하게 되고, 분열의 정도를 넘어서서 회복될 수 없는 갈라섬의 판이 벌어진다. 기축옥사는 1589년(선조 22) 정여립(鄭汝立)의 모반을 계기로 일어난 옥사(獄事)를 말한다. 1589년 10월에 황해도 관찰사 한준(韓準) 등의 밀계(密啓)로 정여립의 음모가 탄로 나자, 정여립이 진안(鎭安) 죽도(竹島)로 도망하였다가 자살한 사건이다.

이 기축옥사를 맡아 처리한 사람이 바로 정철이었는데, 그는 하서 선생의 문인이었고 서인이었다. 그런 관계로 동인 가운데 이발(李潑), 이호(李浩), 백유양(白惟讓), 유몽정(柳夢井), 최영경(崔永慶) 등이 단지 정여립과 친하게 지냈다는 이유로 처형된다.

그리고 정언신(鄭彦信), 정언지(鄭彦智), 정개청(鄭介淸) 등이 유배되고, 노수신(盧守愼)은 파직되었다. 정여립의 옥사는 2년이나 걸려 처리되었는데, 이때 동인 1,000여 명이 화를 입었으며, 한때는 전라도를 반역지향(叛逆之鄕)이라 하여 인재 등용에 제한이 가해지기도 했다.

이렇게 동인과 서인이 대립한 기축옥사에서 고변자 측에 있었던 인물들이 하서 선생의 문인이었던 정철을 중심으로 양천회와 양자징의 아들인 양천경 그리고 기대승의 아들인 기효증 등이었다. 이들에겐 서인들의 결속이 필요했을 것

이다. 1590년에 세워진 필암서원의 설립은 그들의 생각과 기축옥사라는 시대적 연고와 무관하지 않을 것이다.

조선 중기와 후기에 남설된 남도 서원들의 당파성은 지역별로 구분된다. 광주와 장성 주변은 서인계가 서원 건립을 주도했고, 무안이나 강진과 같은 남해 문화권에서는 남인계가 서원을 주도적으로 건립했다. 그리고 당시 전라도 행정 중심지였던 나주지역에는 두 당색이 첨예하게 대립하고 있었다.

1662년에 필암서원에 대한 실제 사액(賜額)이 내려지고, 1669년 문정(文靖)이란 시호가 내려졌다. 그러자 1672년 사액서원답게 서원의 면모를 일신하고 규모도 늘릴 목적으로 현재의 위치인 필암리로 이건(移建)을 진행하였다.

이와 관련된 일을 처리하는 서원 장의를 맡고 있는 이나, 장성부사 그리고 신임부사로 부임한 이가 모두 서인이었으니 일은 쉽게 추진되었다. 효종 대에 서인계 사림이 대거 등용되면서 자기 파의 정통성을 추구하기 위해 서원 설립에 치중했고, 그 결과 남도 서원에 대한 지원도 이루어졌던 것이다. 그리고 그것을 상징하는 흔적이 서인계의 거두였던 송시열이 곳곳에 남긴 글씨였다.

그리고 서원은 설립만이 아니라 운영하는 데도 많은 비용이 들었다. 그 재정은 사액의 여부와 문묘 배향에 따른 대현(大賢) 여부에 따라 좌우되었으니, 더더욱 정치적인 작업에 주력했다.

서원은 그 운영을 위한 재정 문제에서 갈수록 비리의 온상이 돼갔다. 원생 수는 서원의 위상과 함께 재정과도 연결된 문제였다. 죽수서원에서 언급됐던 동재와 서재는 선배와 후배의 구분이 아니라, 양반과 평민의 자제로 공간이 구분되고, 서재 원생은 군역 도피를 위한 자들로 늘어났다.

요즘 식으로 말하면 군대를 면제받기 위해 많은 평민 자제들이 서원에 들어왔고, 그들은 돈을 내고 서재 원생으로 들어간 것이다. 따라서 원생 수는 곧 서원의 재정이나 운영 규모와 밀접한 문제였기에 비리의 빌미는 자꾸만 늘어갔다.

필암서원은 사액서원으로 그 지위를 높여갔고, 노론과 소론의 대립과 분열의 와중에서 노론계 서원으로서 정치적 입지를 굳혀갔다. 그러면서도 장성(長城) 지방의 당색 분열을 해소하고 탕평(蕩平)을 위한 중심적인 역할을 맡기도 했다. 앞서 본대로 1796년(정조 20)에 하서 선생이 문묘 배향이 결정되어 자연 대현(大賢)서원이 되면서 그 역할은 절정에 달한다.

하지만 한번 흐려지기 시작한 사림의 혼탁한 물결은 근본을 향해 거슬러가

려는 의지도 힘도 잃게 했다. 이른바 사액(賜額)과 대현(大賢)으로 격상하기 위해 정치적인 로비를 위해 지출해야 했던 재정 부담과, 그에 맞는 격을 갖추기 위해 서원 건물을 여러 차례 중수하면서 서원 재정은 고갈돼 갔던 것이다.

그럴수록 본래 서원의 일은 어지럽게 되고 한심하게 돼버렸던 것이다. 이로 인한 사회적 폐단도 늘어갔다. 백성들에게서 돈을 강제로 징수하는 일도 벌어졌다. 부역을 피하려는 소굴이라는 지적도 끊임없이 지적됐다.

이젠 당론의 근거지 구실도 하지 못하고 사회적인 지탄을 받는 곳으로 떨어지면서 서원의 철훼가 공개적으로 건의되었다. 1868년(고종 5) 이후 세 차례에 걸친 서원 철폐 작업은 1871년(고종 8) 전국에 47개만 남겨놓고 사액서원 모두가 철훼되기에 이른다.

전라남도에서 철폐를 면한 곳은 이곳 필암서원과 광주의 포충사였다. 필암서원의 사회적 위치는 상대적으로 유지되었지만, 서원의 위상은 날이 갈수록 떨어졌고, 그에 따라 경제적 어려움도 더해갔다. 이렇게 된 가장 큰 이유는 유림의 사회적 영향력이 상실돼 갔고, 남은 유림들의 관심도 서원이 아닌 다른 곳으로 옮겨갔기 때문이다.

4) 필암서원의 양식(樣式)과 양식(良識)

필암서원은 1868년의 훼철령에도 남게 됐지만 오랜 세월 동안 침체된 상태로 방치된다. 그러다가 20년 정도 지난 1887년(고종 24) 장성부사로 부임한 김승집이 서원을 중수하고, 서원 운영을 위한 토지를 매입하였다. 하서 선생의 다른 후손들도 힘을 합쳐 동재, 서재도 중수하고, 강당과 문루도 보수하였다.

필암서원은 현재 위치인 필암리로 옮긴 1672년(현종 13년) 당시의 옛 모습을 여전히 간직하고 있다. 호남지방의 최고의 서원이면서 건축사적 측면에서도 관심이 높은 곳이다. 이제 다시 서원 안으로 걸음을 옮겨 본다. 무엇보다 편안하다는 느낌을 준다.

필암서원의 좌향은 자좌오향(子坐午向)이다. 요컨대 정북(正北)을 뒤로하고 정남을 바라보도록 건물이 배치되어 있다. 북면이 되는 곳은 그리 높지 않은 산들이 병풍처럼 서원을 감싸고 있다. 그러면서 따뜻한 남쪽을 향해 있으니 해로운 북서풍을 막아주고, 햇살은 오래도록 서원 안에 머물 수 있다.

내부의 주요 건물들은 정확하게 남북 자오선을 따라 그 축선상에 배치되어 있다. 필암서원의 내부 공간은 세 영역으로 나누어진다. 먼저 유교 건축의 전형이 되는 강학(講學) 구역과 제향(祭享) 구역이 있다. 또 다른 영역이 확연루와 그곳에서 강당구역 사이에 있는 23m의 길이로 있는 공간이다.

이 공간이 필요했던 것은 필암서원의 입지에서 온 듯하다. 서원의 주 영역과 외부를 이어주는 이곳은 통로이면서 동시에 소쇄(瀟灑)의 시간을 갖는 공간이다. 죽수서원처럼 일정한 고도를 통해 세속과 경계를 갖는 것이 일반적인 서원 배치이다. 하지만 이곳 필암서원은 평지(平地)에 지어져 주변과 하나로 이어지면서 동시에 속진(俗塵)을 털어 내기 위한 공간을 인위적으로 조성할 필요가 있었을 것이다.

정문 구실을 하는 확연루를 지나기 위해서는 허리를 반쯤 숙여야 한다. 마치 절을 하기 위해 고개를 숙이는 것과 같다. 뻣뻣하게 내세우는 내 자신을 이렇게 해서 조금이라도 낮추고 비울 수 있다면 고마운 일인지도 모른다.

돌 기단 위에 막돌 초석을 놓고 2층까지 곧장 연결되는 두리기둥을 세웠다. 이를 이익공양식(二翼工樣式)이라 부른다. 바닥은 우물마루를 깔았고, 북쪽으로는 난간이 있고 남쪽으로는 세 칸 모두에 두 짝의 판장문(板長門)을 설치해 두어 전망을 좋게 했다.

확연루에 올라 앞산을 보니 작은 고개 사이로 안산(案山)이 될 법한 상대가 마주하고 있다. 조금은 먼 듯 하지만 이곳과 서로 응대하기에 부족함이 없다. 그렇게 있으니 나그네가 걸어온 길을 다시 돌아보게 된다. 이곳에 좀 더 욕심을 부려 시간을 연장할 수 있다면 해서 선생이 말한 것처럼 내 걸어온 길을 거슬러 반추해 보고 싶어진다.

이곳의 이름이 확연(廓然)이고 보면 '본래 그렇게' 있는 자리를 마련하기 위해 둘러친 성곽임을 설계자는 드러내고 있다. 하서 선생을 기리는 마음이 이 설계자의 마음에도 남아 있다는 생각이 드니 반가움이다.

반듯한 정방형의 담장을 따라 북쪽을 향해 시선을 돌리니 강학하는 장소가 기다린다. "이제 소쇄(瀟灑)의 시간을 마쳤으니 어서 들어오라!"고 나그네를 부르는 것만 같다. 그 뒤로도 계속되는 건물들이 언뜻 언뜻 보이는데 무척 깊은 곳까지 이어지는 느낌을 준다.

강당은 단층 평면으로 지어져 있다. 대청 마루가 세 칸이고, 좌우로 각각

온돌방을 설치했으니 규모가 제법 크다. 우리 건축에 관심이 있는 이라면 기단과 기둥 그리고 가구(架構) 등을 세심히 살펴보는 즐거움이 있을 듯하다.

안에 들어가면 강당과 짝이 되어 배치되는 공간이 있다. 바로 동재와 서재라고 하는 원생들의 기숙 공간이다. 두 곳 모두 정면 네 칸에 측면 한 칸으로 된 맞배집으로 되어 있다. 일반 살림집 같은 소박한 느낌이다. 그러면서도 주변의 담장과 정연한 건물 배치를 둘러 탈속(脫俗)의 분위기를 저절로 서리게 한다.

동재의 이름을 진덕재(進德齋)라 하고, 서재의 이름을 숭의재(崇義齋)라 한 것도 재미있다. 본래 동(東)과 관련해 인(仁)을, 서(西)에는 의(義)를 이름으로 붙이곤 한다. 오상(五常)을 오행(五行)의 방향과 연결시키는 것이지만 그 의미가 거기에만 그칠 것 같진 않다.

동·서재의 시설은 다르게 설계되어 있는데, 여기에는 서재에 들기 원하는 원생들이 많았기 때문이리라 짐작해본다. 그들은 병역을 면제받기 위해 평민 자제들이었다. 동재는 중앙에 두 칸 대청이 있지만, 서재는 전면에 반 칸 툇마루를 두고 그 안쪽으로 온돌방을 설치했다.

서원에서 공부하는 학인의 조건을 초기에는 생원이나 진사 및 초시 합격자로 두었다가 나중에는 학행(學行) 위주로 바뀐다. 원생 수가 줄어들고, 신분이나 여러 조건에서 개방적일 수밖에 없어서 그리 된 것이다.

서원에서 교육은 일 년 내내 이루어지진 않았다. 교육은 거접(居接)과 기숙하며 공부하는 것과 순제(旬題), 백일장과 같은 행사 위주의 방식이 있었다. 거접(居接)은 봄가을에 열흘이나 보름 정도 서원에 기숙하면서 제술과 경학을 공부하는 방식이었다. 이러던 서원 교육은 갈수록 침체돼 갔으니, 그 원인은 재정 부족과 서원 교육의 비효율성에 있었다. 수기(修己)치인(治人)을 위한 공부 체계도 부족했지만, 과거 준비라는 현실적인 경향이 더 강했기 때문이다. 1776년(정조 원년)에 쓰여진 〈강수청기(講受廳記)〉에 다음의 글은 가슴을 아프게 한다.

"필암서원은 위전(位田)을 많이 두어 세입이 적지 않았으나 강의 수입으로 따로 된 것이 없었다. 또 강의에 마음을 두는 사람도 적어 다른 비용을 줄여 강사를 양성하는 비용으로 쓸 수도 없었다. 이에 유생들이 항상 학문을 하고자 하여도 의지할 데가 없었다. 이러한 걱정에 십 수년을 경영하여 마침내 글 읽는 소리가 들렸지만 아침에 모였다가 저녁에 그만 두는 것에 불과했다. 옛말에 법당 앞

에 풀이 3장이라고 하였는데 거의 이에 가깝다."[3]

이 공간에서 가장 깊은 곳이자 안이 되는 곳이지만 밖에서 느끼던 편안함에 정숙함을 풍긴다. 그곳으로 연결되는 내삼문(內三門)이 있다. 같은 높이로 저곳에 사당이 있는데, 그곳으로 안내하는 내삼문이 사뭇 엄숙하면서 차분한 느낌을 준다.

본래 문(門)이란 막(幕)의 구실을 한다. 통(通)할 것은 통하게 하고, 막을 것은 막아내는 역할을 한다. 그 문(門)을 열어주는 이는 주인이지만, 열고 들어가는 이는 손님이다. 열어주고, 열어젖히고 들어가는 주객(主客)의 어울림이 만나는 찰나간의 공간이 문(門)이다.

내삼문(內三門)이면 왜 문을 세 개로 했을까? 각 문은 그 나름의 역할이 있는 것일까? 그렇다. 좌우의 문은 들고나는 문이다. 우측으로 들어가 좌측을 이용해 나온다. 가운데 문은 제례 의식을 거행할 때 이용하는 문이었다.

필암서원의 사당(祠堂)은 우동사(祐東祠)라는 현판을 달고 있다. 여기에는 하서 선생과 양산보 선생의 아들인 양자징 선생의 위패가 안치되어 있다. 이곳을 장방형의 담장이 주변으로부터 보호를 하고 있는데, 깨끗하고 맑다는 느낌을 준다.

서원에서 하는 제일 중요한 일이 제사였으니, 이와 관련된 공간 영역이 중요하지 않을 수 없다. 원시 유가적인 순서로 한다면 학(學)으로써 절차(切磋)를 하고, 수(修)로써 탁마(琢磨)를 이룬 이가 밝은 지도자를 뜻하는 선비였으니, 그는 이제 선현의 이름으로 하늘에 올리는 제사에 참석하게 된다.

서원에서 올리는 정기적인 제사는 춘추 제향이 있다. 대개 중월(仲月)에 해당하는 음력 2월과 8월에 올리는 게 보통이었다. 이외에 정기적인 제례로는 매달 초하루와 보름에 올리는 삭망분향제(朔望焚香祭)가 있고, 정알(正謁)이라고 하여 정초(正初)에 참배하는 게 있다.

제례를 올리는 날이 다가오면 당회(堂會)를 통해 제관(祭官)을 정한다. 그러면 제수(祭需)를 마련하고, 제관을 비롯해 원임(院任)과 유생들이 참석하여 제례

3) 윤희일, 2002, 호남지역의 서원과 사림문화, 한국의 서원과 학맥 연구, 경기대학교 소성학술연구원.

를 올린다. 그런 다음 이들은 서원에 모여 음복을 하고 제수를 나눈다.

이어 유회(儒會)를 개최한다. 여기서 본래 서원과 고을의 여러 가지 일을 주로 논의하는데, 나중에는 유림 사회의 현안이 되는 정치적인 문제까지도 논의하게 된다.

서원 운영에 들어가는 지출 내역 가운데 큰 비중을 차지하는 것이 제례와 교육이었다. 그 외에 유생 모임이나 도서가 있는데, 도서와 관련한 시설도 적지 않다.

필암서원에서 눈에 띄는 것은 교육 공간 안에 있는 '경장각(經藏閣)'이다. 이곳 귀공포 상부에는 여의주를 물고 있는 용두(龍頭)를 꽂아 매우 화려하게 치장했다. 전통 목조건축에서 처마 끝의 하중을 받치기 위해 기둥머리 같은 데 짜맞추어 댄 나무 부재를 공포(栱包)라 한다.

이곳에 용두(龍頭)를 의장적(意匠的) 표현으로서 장식한 것은 왕과 관련이 있어서 그렇다. 인종이 내린 묵죽도(墨竹圖)가 보관되어 있기에 이곳을 용머리와 국화문으로 조각한 것이다.

이 외에도 장서각(藏書閣)과 장판각(藏板閣)이 제향 공간 우측 편에 있다. 서원은 도서를 간행하고 보관하는 도서관 기능도 가지고 있었다. 필암서원의 장서각(藏書閣)에는 나라에서 내려준 책과 하서 선생의 저술들이 보관돼 있다.

1 문화관광자원과 문화유산

관광은 원래 주역에 나오는 말로 그 어원적 의미를 통해 문화관광의 의미를 유추해볼 수 있다고 본다. 관광은 '관국지광(觀國之光)'의 줄임말로, '관'(觀)은 보기는 보되 자세히 살펴보고 음미하고 사색한다는 뜻이며, '관(觀)'의 대상인 '광(光)'은 '나라의 빛'(國之光)을 말한다. 이 '나라의 빛'은 문화로 해석되는 것이 일반적이며, 문화는 관광의 본질이다. 인문학에서 '문화'는 '문치교화(文治敎化)'의 줄임 말로 사전적으로는 '인간이 자연을 순화(純化)하며 이상을 실현하는 창조의 과정 혹은 그 과정에서의 유형무형의 소산인 학문, 예술, 종교, 도덕, 법률경제' 등을 총칭하는 개념이라고 할 수 있다(서순복, 2007). 관광은 문화와 산업을 연결시켜줌으로써 문화유산에 대한 가치를 재인식시키고 창작의 재원을 확보하도록 해주며 발표의 기회를 활성화시켜주기도 한다.

2001년 처음 도입된 한국문화유산해설사 제도는 2001년 한국방문의 해, 2002년 한일 월드컵 공동개최 등 국가적 행사를 계기로 내외국인 관광객들에게 정확한 서비스를 제공하기 위해 도입되었다(문화관광부·한국관광공사, 2006). 당초 문화유산해설사로서 활동해오다가, 2005년 8월 '문화유산해설사'는 '문화관광해설사'로 명칭을 변경하게 된다. 정부(문화체육관광부)가 명칭을 변경하게 된 배경을 보면, 문화관광해설사의 활동이 '문화재, 문화유산'뿐만 아니라, '관광지, 관광단지, 생태·녹색 관광, 농·어촌 관광' 등 다양한 분야의 관광자원

으로 확대되고 있어, 기존의 문화유산 해설 개념을 포함한 모든 관광자원을 해설하는 상위 개념으로 존재하기 때문이라고 설명하고 있다. 그러나 당시 문화유산해설사들은 기존 문화유산이라는 명칭에 대한 선호도가 훨씬 높았다 (www.heritagekorea.com).

최근 들어 관광행동의 대중화로 인해 관광시장의 다변화가 나타나고 있고, 관광행태도 바뀌고 있다. 21세기 관광행태는 건강·스포츠형 관광행태의 증가, 관광서비스의 쾌적성 추구, 생활체험지향적 관광활동의 증가, 그리고 역사문화중심의 학습·창조형 위락활동이 활발해질 것으로 전망된다. 관광행태에는 여러 가지가 있겠지만, 최근 들어 새롭게 각광을 받고 있는 것 중에 문화적 요소를 강조하는 문화관광(cultural tourism)이 있다(McIntosh, Goelder and Ritchie, 1995).

이렇게 관광객은 방문지역의 문화와 환경에 대해 보다 많은 관심과 지적 욕구를 가지게 되었으며 실제 여행 경험을 통한 체험과 학습, 문화 향유의 기회를 중시하게 되었다. 우리 주변에서 흔히 생태관광, 문화관광, 체험관광 등이라 불리는 이 새로운 관광 패러다임은 지역사회의 다양한 의미와 가치를 방문객에게 전달하는 인력의 역할을 특히 강조하고 있다.

그런데 실제로 지역의 문화명소에서 해설활동을 하면서 경험한 바에 의하면 중고등학생 중심의 수학여행 보다 일반인들이 최근 들어 훨씬 더 늘어난 것을 알 수 있었다. 최근 관광이 중요한 여가문화로 대중화되고 보편화되면서 단순히 자연경관 및 유적을 관람하는 데서 벗어나 문화유적의 체계적인 답사와 가족단위의 건전한 체험관광 등 수준 높고 차별화된 관광상품을 요구하고 있다고 보인다.

유홍준 교수의 「나의 문화유산답사기」라는 책이 대단한 인기를 얻으면서 문화유산에 대한 관심 강도가 부쩍 늘어났다.[1] "아는 만큼 느끼고, 느낀 만큼 보인다"는 문화관광의 기본원칙이 화두가 되면서(유홍준, 1993; 최영옥, 2000), 역사적 문화관광에 대한 국민적 관심이 증폭되었다고 해도 과언이 아닐 것이다. 문화관광은 단순한 제조상품의 교환이 아니라, 사람과 문화의 교류이다. 관광산업의 속성은 감성·정서산업·체험산업·문화예술산업이다. 문화관광서비스 제공자가 문화명소를 찾은 관광객에게 문화유산에 관한 잘 알지 못하고 둘러볼 때

--

1) "나의 문화유산답사기" 1권이 1993년부터 나왔고, 2권은 1994, 3권은 1997년에 출판되었다.

와, 설명을 듣고 거기에 지식뿐만 아니라, 에피소드·추억·꿈·재미를 제공해준다면 그 효과는 배증될 것이다. 왜냐하면 현대의 소비자는 단순한 유물 자체와 경제적 의미의 물성보다 감성과 이미지를 선호하기 때문이다(손대현, 2000: 24-26). 그만큼 역사적 문화유산에 대한 해설을 들어본 경우와 그렇지 않은 경우 간에는 현저한 차이가 있다. 소프트웨어는 관광경쟁력의 핵심요소로서 정보관광객의 만족을 좌우하는 서비스의 질적 향상, 관광상품 개발, 매력적인 이미지의 창출한다. 상품·운영·제도와 더불어, 문화관광자원에 대한 해설과 안내 그리고 정보제공은 관광소프트웨어 경쟁력이 중요한 한 부분이다. 문화관광서비스는 사회적인 측면에서 방문객과 서비스제공자간의 만남이라는 측면에서 인간적인 상호작용인 동시에, 심리적인 측면에서는 서비스제공자와 고객간의 인간관계를 연결해주는 마음이 중요하다는 점에서 사람산업(people industry)이라고도 불린다(McIntosch & Goeldner, 1991). 이런 점에서 역사적 문화유산을 해설하는 사람은 마음산업(Mind Industry)에 종사하며 손님에게 생기를 주는 예술가이며 정서노동자이다(Albrecht & Zemke, 1985).

그런데 문화관광(cultural tourism)은 세계관광기구의 정의에 따르면 "유적지와 기념물을 찾아가는 데 그 목적이 있다"고 하면서, "협의로는 연구여행(탐구여행), 예술문화, 여행축제 및 기타 문화행사 참여, 유적지 및 기념비 방문, 자연·민속·예술연구여행, 성지순례 등 본질적으로 문화적 동기에 의한 인간들의 이동이고, 광의의 문화관광은 개인의 문화수준을 향상시키고 새로운 지식·경험·만남을 증가시키는 등 인간의 다양한 욕구를 충족시킨다는 의미에서 인간의 모든 행동을 포함하는 것이다"고 하였다. 문화관광의 유형은 크게 문화유적관광, 민속예술관광, 역사교육관광, 전통생활체험관광으로 나누어 볼 수 있다. 이러한 문화관광의 유형 중에서 1차적으로 문화관광 해설의 대상으로는 문화유적관광, 역사교육관광이 될 수 있으며, 민속예술과 전통생활체험에서도 관광해설이 중요한 요소가 될 것이다.

문화유산(cultural heritage)은 인간이 자연상태에 머무르지 않고 서서히 생활형성을 진전시킬 경우 후대에 계승·상속될 만한 가치를 지닌 전대의 문화적 소산을 말하며(주종대, 2001), 의식주·생산·분배·교환 또는 신앙·윤리·예술·학술·정치 등에 걸친 생활형성의 양식과 내용이 대상이 된다. 그러나 문화유산은 통상적으로 문화재를 의미하며, 이 문화재는 유형문화재, 무형문화재, 기념물, 민

속자료를 의미한다(문화재보호법 제2조).[2]

2 스토리텔링, 문화관광해설 내지 문화유산해설의 의의

스토리텔링, 해설(Interpretation)의 사전적 의미는 '의미를 설명한다'는 것이다. 즉, 단순한 설명이 아니라 문화유산이 지니고 있는 의미를 연구하여 이를 쉽게 풀어서 밝힌다는 의미가 강하다. 이러한 문화해설에 대한 정의를 몇 가지 살펴보면 다음과 같다.

틸든(F.Tilden)은 문화해설이란 사실적 정보(factual information)를 주고받는 것이 아니고, 진품을 보여 준다든가, 직접 경험하도록 한다든가 또는 적절한 매체를 사용하여 현상에 내재된 의미와 관련성을 나타내 보이려고 하는 교육적 활동이라고 하였다.

월린(Harold Wallien)은 문화해설이란 문화유산이 지니고 있는 아름다움, 복잡미묘함, 다양성 그리고 상호관련성에 대한 오묘함, 경이로움 내지는 알고싶음 등의 해설가가 느끼는 바를 방문자도 느끼게끔 도와주는 활동이라고 하면서 방문자가 처한 낯선 환경에서도 편안한 마음을 느끼게 해주는 동시에 방문자의 지각발달을 도와주는 활동이라고 정의하였다.

···

2) 제2조 (정의) ①이 법에서 "문화재"란 인위적이거나 자연적으로 형성된 국가적·민족적·세계적 유산으로서 역사적·예술적·학술적·경관적 가치가 큰 다음 각 호의 것을 말한다.
 1. 유형문화재 : 건조물, 전적(典籍), 서적(書跡), 고문서, 회화, 조각, 공예품 등 유형의 문화적 소산으로서 역사적·예술적 또는 학술적 가치가 큰 것과 이에 준하는 고고자료(考古資料)
 2. 무형문화재 : 연극, 음악, 무용, 공예기술 등 무형의 문화적 소산으로서 역사적·예술적 또는 학술적 가치가 큰 것
 3. 기념물 : 다음 각 목에서 정하는 것
 가. 절터, 옛무덤, 조개무덤, 성터, 궁터, 가마터, 유물포함층 등의 사적지(史蹟地)와 특별히 기념이 될 만한 시설물로서 역사적·학술적 가치가 큰 것
 나. 경치 좋은 곳으로서 예술적 가치가 크고 경관이 뛰어난 것
 다. 동물(그 서식지, 번식지, 도래지를 포함한다), 식물(그 자생지를 포함한다), 광물, 동굴, 지질, 생물학적 생성물 및 특별한 자연현상으로서 역사적·경관적 또는 학술적 가치가 큰 것
 4. 민속자료 : 의식주, 생업, 신앙, 연중행사 등에 관한 풍속이나 관습과 이에 사용되는 의복, 기구, 가옥 등으로서 국민생활의 변화를 이해하는 데 반드시 필요한 것(문화재보호법)

문화관광해설 스토리텔링의 의의

연구자	내 용
Light	관광객에게 관광여행상품의 주요소인 관광대상과 자원을 알기 쉽고 매력있는 요인으로 설명해주는 일련의 교육적 활동
Walsheron & Stevens	장소, 대상, 사건에 대하여 이야기를 전개하는 기초예술임
Wallien	환경이 지니고 있는 아름다움, 복잡미묘함, 다양성 그리고 상호관련성에 대한 오묘함, 경이로움, 알고싶음 등을 관광객도 느끼게 도와주는 활동
Edwards	정보, 안내, 교육, 여흥, 선전, 영감적 서비스 등이 적절하게 조합된 것으로 관광객에게 새로운 이해, 통찰력, 열광, 흥미를 불러일으킬 수 있는 기술
Aldridge	관광객에게 그가 있는 곳을 설명해주는 기술로 관광객으로 하여금 환경의 상호관련성의 중요성에 대한 인식을 키워주며 동시에 환경보호에 대한 필요성을 일깨워주는 기술
박석희	관광객에 대한 교육적, 지각발달 도모의 활동이며 새로운 이해, 통찰력, 열광, 흥미유발활동일 뿐만 아니라 자원보전에 기여할 수 있는 설명기술
문화관광부	문화관광해설사는 문화재, 관광지 등을 찾는 국내·외 관광객들 대상으로 우리나라 고유의 문화유산, 관광자원, 풍습, 생태환경 등에 관한 설명과 해설을 통하여, 관광객들로 하여금 올바른 이해와 인식을 도와주는 역할을 하는 자원봉사자

자료 : 박명희, 1999; 박석희, 1997; 문화관광부, 2006을 토대로 재구성

에드워즈(Yorke Edwards)는 문화해설이란 정보 서비스, 안내 서비스, 교육적 서비스, 여흥 서비스, 선전 서비스, 그리고 영감적 서비스 등 6가지가 적절하게 조합된 것으로서 문화유산해설을 통하여 관광객에게 새로운 이해, 새로운 통찰력, 새로운 열광 그리고 새로운 흥미를 불러일으킬 수 있다고 하였다.

알드리지(Don Aldridge)는 문화해설이란 방문자에게 그가 있는 곳을 설명해주는 기술(the art of explaining)이되 방문자로 하여금 환경의 상호관련성의 중요성에 대한 인식을 키워줌과 동시에 환경보호에 대한 필요성을 일깨워주는 기술이라고 하여 문화유산해설이 곧 자원보호의 좋은 기술임을 지적하고 있다.

이상의 정의들에서 보면 스토리텔링 내지 문화관광해설 또는 문화유산해설이란 관광객이 찾아오는 지역의 유·무형의 자원에 대하여 그 특징과 의미를 즐겁게 흥미롭게 안내해줌으로써 방문자의 관심과 이해와 만족을 제고하여 지속가능한 관광지 관리에 기여하는 활동이라고 할 수 있다. 이러한 점에서 문화관광해설은 방문자에 대한 교육적 활동이고, 지각발달도모 활동이며, 새로운 이해와 통찰력 그리고 흥미와 열광을 불러일으키는 활동이고, 자원보전에 기여할 수

있는 설명기술이라고 정리할 수 있다.

3 문화관광자원 해설

해설은 문화자원이나 자연자원을 정확하고 재미있게 설명함으로써 방문객들에게 그 의미를 깨닫게 하는 교육적인 활동으로 정의된다(Poria et al.,2009). 즉 해설이란 숲 해설사, 투어가이드, 혹은 안내판 등 다양한 해설매체를 통하여 방문객들의 자원에 대한 이해도를 높이는 것은 물론 자원을 보호하게 하는 역할을 하는 것이라고 할 수 있다. 이러한 해설의 기원은 1871년 "New York Tribune"의 "Yosemite Glaciers"라는 기고문에서 해설(interpretation)이라는 용어를 처음으로 사용한 John Muir로 거슬러 올라간다. 그는 신문 기고문에서 "나는 바위를 해설할 것이고, 홍수, 폭풍, 눈사태의 언어를 배울 것이다(I will interpret the rocks, learn the language of flood, storm, and avalanche)"라고 하면서 요세미티 국립공원의 해설의 중요성을 이야기하였다. 그리고 해설사에 대하여 "해설사는 사람들이 자연의 신비에 접근할 수 있도록 도와주는 자연주의자여야 한다. 그러나 걸어 다니는 백과사전일 필요는 없다. 해설사는 특색 없는 개개의 정보를 알려주는 것이 아니라 개개의 정보를 다시 재가공하여 사람들의 흥미를 일으켜 줄 수 있는 사람이다(Muir, 1912)"라고 하였다(한숙영·전민지, 2017: 27-28 재인용).[3]

1) 문화관광해설의 필요성과 역할

관광은 관광주체(관광객 내지 방문객), 관광객체(관광대상), 필요에 따라 양자를 연결시켜주는 매체적 요소로 구성되어 있다. 왜 사람들을 관광을, 아니 여행을 떠나는가?

..

[3] 직업적 해설사의 기원은 1880년대부터 1920년대까지 로키 마운틴 국립공원에서 최초의 직업적 해설사로 활동하였던 Enos Mills이다. 자연해설의 아버지라 불리는 Enos Mills은 1920년에 출간한 그의 저서 "The Adventures of a Nature Guide"에서 해설을 통한 직접적이고 경험적인 학습의 중요성을 인식하고, 해설을 효과적으로 전달하기 위한 여러 가지 방법을 제시하였다.

여행, 이 얼마나 신선한 단어인가. 어디론가 떠나는 즐거움, 여기에는 낭만과 설레임이 있어서 좋다. 가보지 못한 새로운 세계에 대한 호기심, 새벽잠도 설치고 일찍 집을 나서는 여행길은 모든 고달픔을 이겨내게 한다. 여행은 새로운 출발이고 시작이다. 여행은 새로운 만남이고 추억이다. 여행은 새로운 화합이고 사랑이다. 여행을 갈 때는 여행지에 대한 사전 정보를 간단히 알아두면 재미가 더 있다.

> 여행의 본질은 '발견'이다.
> 전혀 새로운 것 앞에서 변화하는 나 자신,
> 그 새로운 나를 발견하는 것. 일상에서 반복되는
> 익숙한 체험들 속에서는 의식의 변화가 일어나지 않는다.
> 하지만 일상을 탈피한 여행, 그 과정에서 얻는
> 모든 자극은 우리에게 강렬한 기억으로 남을 뿐 아니라 지적·정서적 변화를 일으킨다.
> 사람은 바로 이런 변화들이 쌓여 만들어지는 존재인 것이다.
>
> ― 다치바나 다카시의 《사색기행, 나는 이런 여행을 해왔다》 중에서 ―

일반적으로 관광은 일상생활의 현장을 떠나 타지방의 문물이나 제도문화를 보고 배우는 교육적 목적과 삶의 스트레스를 풀고 활력을 불러일으키려는 보양의 목적, 평범함 사람에서 벗어나 다양한 경험을 해보고 싶은 교양의 목적으로 가진 인간의 행태이다. 관광자원의 이해는 다른 문화체험을 통해 사회·문화·예술 등 사회전반에 대한 폭넓은 식견과 이해의 바탕을 구축하는 것이기 때문에, 올바른 관광해설이 제시되지 않으면 관광자원에 대한 이해의 부족으로 관광객의 만족수준을 감소시킬 뿐만 아니라, 주민들의 문화를 왜곡해서 인식할 수 있다. 그래서 문화관광자원의 해설이 필요한 이유는 다음과 같이 제시할 수 있다(이봉석외, 2002: 314-315).

첫째, 관광자가 방문하는 장소 및 물건에 대한 인식능력, 감상능력, 지식습득능력, 이해능력을 증대하도록 도와준다. 관광자 혼자서는 문화관광자원의 가치와 의미를 제대로 이해하기 어려우므로 적절한 해설제공을 통해 관광자원에

대한 인식이 달라진다.

둘째, 관광자로 하여금 문화자원의 소중함과 중요성을 느끼게 하고, 긍지를 갖게 하는 효과를 기대할 수 있다. 자원이 갖는 역사와 알려지지 않은 이야기 등을 설명함으로써 관광자원의 중요성을 다시 한 번 깨닫게 한다.

셋째, 해설이 없다면 특히 외국인들은 이해하기 힘들며, 문화유산의 역사와 가치 및 그 속에 담긴 이야기 등 눈에 보이지 않는 매력을 해설을 통해 외국인들을 포함한 방문객들에게 전달할 수 있다.

이러한 지역문화관광자원의 해설은 다음가 같은 기능과 역할을 수행하게 된다(이봉석 외, 2002: 317-319). 첫째, 방문자의 경험을 풍부하게 한다. 둘째, 방문자들이 위치해있는 것을 전체적 관점에서 인식할 수 있게 하고, 그들이 그 환경과 공존하고 있는 복잡미묘함을 이해할 수 있게 한다. 셋째, 관광지에서 관광객들의 시야를 넓혀 줌으로써 전체적인 이해를 도울 수 있다. 넷째, 해설을 통하여 사람들에게 유익한 정보를 제공해줌으로써 자연자원이나 인문자원의 관리와 관련된 의사결정을 보다 현명하게 할 수 있게 한다. 다섯째, 관광지의 불필요한 훼손을 감소시킴으로써 결과적으로 관리 또는 대체비용을 절감시킬 수 있다. 여섯째, 관광객으로 인한 피해가 심한 지역에 살고있는 사람들을 피해가 심하지 않은 지역으로 이동하게 하여 자원을 잘 보호하게 한다. 일곱째, 방문자들의 향토애나 조국애를 북돋우거나, 지역문화유산에 대한 긍지를 갖게 한다. 여덟째, 많은 관광객들이 방문하도록 촉진함으로써 지역 또는 국가경제에 도움이 될 수 있다. 아홉째, 지역주민들의 자연 및 인문자원에 대한 관심을 고조시킴으로써 자원의 보호에 효과적이다. 열째, 관광지관리에 관한 공공의 관심과 지지를 받을 수 있다. 달리 말하면, 문화관광해설사는 첫째, 관광목적지의 문화전달자 둘째, 관광객의 요구를 파악하여 공공부문에 전달하는 정보집약자 셋째, 지역문화를 바탕으로 해설 프로그램을 개발하는 문화관광 콘텐츠 개발자 넷째, 해설 프로그램을 실질적으로 진행하는 문화관광 콘텐츠 운영자 등의 역할을 수행한다(진영재, 2005: 285-285).

2) 스토리텔러, 문화관광해설인력

문화관광의 대상을 매력화하고 참된 의미를 알기 위해서는 그 자원(문화유

스토리텔링 해설 활동의 의미

적, 역사관광지 등)의 의미와 가치를 전달하며, 방문객에게 새로운 이해, 통찰력, 열광, 흥미를 불러일으키는 활동이 필요하게 된다. 이러한 활동은 관광객과 문화관광자원간에는 의사소통이며, 의사소통을 도와주는 사람이 문화관광 해설인력이자 관광자원 해설사이다.

그렇다면, 스토리텔러(문화관광해설인력, 관광자원해설가)와 관광안내원(여행업)은 어떻게 구분되는 것인가 하는 의문이 생긴다. 크게 그 활동범위와 업무 면에서 다음 3가지 점에서 차이가 있다.

첫째, 문화관광 해설인력은 사찰, 박물관, 문화유적지와 같은 장소에 상대적으로 상주하며, 관광안내원은 도시 또는 지역 전체를 관광객과 함께 여행한다는 점이다. 그런데 여기서 장소를 규정함에 있어서 어려움이 따를 수 있다. 소규모 지역인 경우에는 지역관광안내원(local guider)이 곧 지역관광 해설인력이 될 수 있다.

둘째, 문화관광 해설인력은 자원의 의미와 가치전달에 주력하며, 여행업의 관광안내원은 여행관리에 주력한다. 지역 관광해설가는 자원이 지니고 있는 의미와 가치를 방문자에게 효과적으로 전달하기 위해 노력하는 데 집중되어 있으나, 관광안내원은 관광객과 숙식을 함께 하면서 많은 시간을 보내며 또한 여행 중 발생되는 문제에 대한 책임도 지게 된다. 현재 관광통역안내원 및 국내여행안내원은 우리나라 전역에 대한 관광안내를 맡고 있어 해당 관광지 및 문화유적에 대한 전문적인 지식이 부족한 실정이다. 이러한 이유로 최근에 와서 일부 특정 관광지에서는 고용된 안내원 및 자원봉사자들이 안내를 하고 있다.

셋째, 문화관광 해설인력은 그 자신이 관광자원으로서의 가치를 지니는 데 반해, 관광안내원은 그렇지 못하다. 지역관광해설가의 모습, 언어, 복장 등이 그대로 관광매력물이 되어 관광객에게 특이함을 맛보게 할 수 있으나, 관광안내원의 경우에는 지역관광안내원이라고 하더라도 그 지역의 범위가 넓어지면 이러한 특이함을 제공하는데 한계를 지니게 된다(박석희, 1999).

현재 문화관광 해설인력의 활동 유형은 여러 성향과 자격을 갖춘 사람들에 의해서 그 역할이 수행되고 있으며, 일반인에게 해설가의 존재는 이제는 상당한 정도로 알려져 있다. 역할에 따라서 대체적으로 관광안내원, 전문안내원, 전문가 그룹, 자원봉사자 등으로 나누어질 수 있지만, 문화관광해설사[4]는 전문성을 지닌 일응 자원봉사 성격을 지니고 정부(문화체육관광부, 지방자치단체)에 의해 소정의 교육과정을 이수하고 자격을 갖춘 스토리텔러라고 할 수 있다.

문화관광해설사는 관광진흥법의 개정으로 관광자원 전반에 대한 전문적 해설을 제공하는 자원봉사자(문화체육관광부, 2011)[5]에서 관광객의 이해와 감상, 체험의 기회를 제고하기 위하여 역사, 문화, 예술, 자연 등 관광자원 전반에 대한 전문적인 해설을 제공하는 자(관광진흥법 제2조 제13호)로 정의가 바뀌었다. 즉, 자원 봉사자로 접근하던 관점에서 전문성을 인정받는 독립적인 직업으로 정착되었다는 연구가 있다(안현영·김수미, 2015: 152). 지방자치단체에서 일정한 근무규칙과 고정적인 활동비를 지급한다는 점에서 근로자로 인정하고 전문적인 직업(안광준 외, 2013)으로 접근해야 하지만, 법과 제도의 사각 지대에서 올바른 권리주장을 못하고 있는 실정이다. 문화관광해설사의 전문적 역량은 다른 자원봉사자와는 비교할 수 없을 정도로 탁월하다. 정부의 '문화관광해설사 운영지침'(2019)에서는 문화관광해설사란 '해당 지역을 방문한 관광객들의 이해와 감상, 체험의 기회를 제고하기 위하여 역사, 문화, 예술, 자연 등 관광자원 전반에 대한 전문적인 해설을 제공하는 자원봉사자로 정의되어 있다.

4) 문화관광해설사는 문화재, 관광지 등을 찾는 관광객들을 대상으로 관광자원에 관한 설명과 해설을 하는 자원봉사자인 반면에 문화관광전문해설사는 자원 봉사만 하는 것이 아니며, 프로그램에 따라 유료 해설도 하는 전문 직업인이다. 또한 문화관광전문해설사는 전문적인 교육과 해설 경험이 풍부하며 다양한 프로그램 제공이 가능한 해설사로 기존의 문화관광해설사보다 더 전문성을 갖춘 해설사로 볼 수 있다(황금희·박석희, 2010).

5) 문화체육관광부(2011). 문화관광해설사 운영지침.

문화관광 해설활동 유형

	역 할	문제점
관광 안내원	- 여행일정 전체관리 - 다기능 수행	- 전문성 부족
전문 안내원	- 일정지역을 안내하면서 암기한 내용 을 일방적으로 전달 - 직업인으로서 변모, 전달만을 강조	- 소수의 인원으로 다수인원을 상대하므로 전문적인 해설에 무리가 있음 - 직업인으로 근무하므로 대중화의 어려움
전문가 그룹	- 소수 동호인 중심의 답사형태 - 전문적이고 교육적인 활동을 강조	- 대중성 부족 - 학습의 강조로 여가와 휴식적인 면 부족
자원봉사자 (관련교육 을 받은)	- 대중성과 전문성의 결합 - 아마추어적이지만 관광해설심층교육 과 인증시험을 통해 자신감 및 신뢰 성 부여	- 초보단계로 활성화되지 못한 점 - 자원봉사활동으로 소수의 인원만이 활동 - 체계적인 관리 및 지원체계 미흡

자료 : 박창규, 2003

4 스토리텔링, 문화관광자원해설의 원칙과 유형

1) 문화관광자원 스토리텔링의 원칙

자연해설의 아버지라 불리는 Enos Mills은 1920년에 출간한 그의 저서 "The Adventures of a Nature Guide"에서 해설을 통한 직접적이고 경험적인 학습의 중요성을 인식하고, 해설을 효과적으로 전달하기 위한 여러 가지 방법을 제시하였다. 이러한 Enos Mills의 해설에 대한 업적은 1957년 미국 국립공원청의 요청으로 "Interpreting Our Heritage"라는 저서를 출간한 Freeman Tilden에게 계승되어 체계화되었다. Tilden(1957)은 이 저서에서 자연해설에 대한 철학과 태도뿐만 아니라 해설의 6가지 원칙을 제시하여 모든 사람들이 원하는 좋은 해설을 제공하기 위한 기반을 제공하였다. 그 원칙은 다음과 같다. Tilden에 의한 자연해설의 6가지 원칙은 문화관광 해설에 적용되는 원칙으로서 틸든의 견해를 인용해본다.

첫째, 전시되거나 묘사된 대상으로 방문자의 개성이나 경험 속에 내재된 의식수준과 어느 정도의 상관성 유지의 필요성으로서 개인별 소구에 대응할 수 있어야 한다.

둘째, 정보 기반성으로, 해설은 정보를 기초로 표현하는 것이지만, 해설과

정보간에는 내용적 차이가 존재해야 하며 해설이 정보를 포괄해야 한다.

셋째, 해설의 예술성으로, 제시된 내용이 특성별로 다양하게 예술적 관련성을 보유하여 과학적·역사적·건축학적으로 일정 수준의 학습가능성이 파악되어야 한다.

넷째, 해설의 주요 목적은 교육이 아닌 자극을 통한 동기부여의 유도에 있어야 한다.

다섯째, 해설의 지향성으로 부분보다는 전체적인 내용을 제공해주어야 하며, 일부 집단보다는 전체집단 접촉가능성을 보유해야 한다.[6]

여섯째, 어린이 대상 해설의 경우 다른 차원의 접근방식이 적용되어야 하며, 성인용 해설내용을 희석한 방식으로 어린이 대상 해설을 해서는 안 된다. 즉 어린이용 해설프로그램의 유무가 해설 성공의 관건이 된다. 예를 들어 고래의 크기를 설명할 때는 회색의 고래를 바닥에 표시하여 어린이 방문객이 스스로 그 크기를 경험해 볼 수 있거나 이해할 수 있는 방식의 해설이 되어야 한다.

2) 스토리텔링의 유형

스토리텔링, 즉 문화관광자원의 해설은 크게 두 가지로 나뉜다. 인적 기법은 해설자가 직접 해설하는 안내자해설이며, 비인적기법은 해설자 없이 관광자가 유인물이나 해설 간판을 보며 자신이 직접 이해하는 길잡이식 해설과 오디오·비디오 등의 장비에 의해 해설을 하는 매체이용 해설이 있다(이봉석 외, 2002:

6) 자연주의자인 해설사는 사과꽃에 앉아있는 한 마리의 벌을 가지고 자연에서 공생관계를 설명할 수 있다. 한 마리의 벌은 꽃에서 꿀을 빨아올려 먹고 배속에 넣었다가 꿀통에다 꿀을 채운다. 이 꿀은 또 사람이 먹고 약을 만드는 데도 사용된다. 물론 꿀벌이 꿀을 빨아올리기 위하여 몸을 이리저리 돌리고 하는 과정에서 꽃가루가 암술머리에 붙음으로써 수정이 이루어지고 그 세포가 분열하여 커지면서 사과 씨앗이 형성된다. 이 씨앗을 보호하기 위하여 과육이 형성되는데 이것이 우리가 즐겨먹는 사과이다. 벌과 나비가 없으면 이러한 수정이 이루어질 수 없고, 꽃이 없으면 벌, 나비가 먹을 것이 없게 된다. 이와 같이 꿀벌 한 마리인 부분을 가지고 자연 속에서 거미줄 같이 얽혀 더불어 살아가고 있는 모습을 알려줄 수 있다. 즉 전체에 관련시켜 해설을 할수 있는 능력이 있어야 한다. 사찰 마당에 서 있는 석탑 하나는 무심코 지나칠 수도 있으나 그 탑의 모양을 가지고 불교문화의 변천 과정, 석공예 기술의 변천사를 설명하게 되면, 역시 부분이 곧 전체가 될 수 있음을 보여줄 수 있다. 이러한 부분을 전체에 관련시키는 능력은 해설가에게 특히 요구되는 사항이다. 그것은 관광객이 해설사를 통하여 그 자원이 지니고 있는 의미를 알게 되기 때문이다.

320-330). 문화유산 관광의 교육적 체험을 높이는데 관광객들이 이용한 자료를 조사한 연구에 의하면(유수현, 2006), 관광자원해설자 등 인적 해설매체를 이용한 경우는 전체 응답자의 25%로 조사된 반면, 팜플렛(51.5%), 영상자료(10.7%), 오디오 자료(2.2%), 책자(3.7%), 인터넷(3.7%)을 포함한 비인적 해설 매체를 이용한 경우가 72%로 가장 많았으며, 나머지는 인적 혹은 비인적 해설매체를 전혀 이용하지 않는다(3%)고 응답하였다. 많은 연구에서 문화관광자원 해설의 중요성이 강조되고, 그 어떤 해설기법보다 문화관광해설사라는 스토리텔러가 진행하는 인적 해설기법이 방문객의 만족도를 높이는 데 우수하다고 실증연구를 통해 검증되었지만(김미옥 김민수, 2010), 인적 매체의 활용성이 낮은 이유를 간과해서는 안 될 중요한 문제이다(최정자, 2012: 516).

3) 스토리텔러의 역할과 자질

문화관광해설사 운영지침(문화체육관광부, 2011)에 의한 문화관광해설사의 역할을 보면 첫째, 관광현장에서 전문적 지식을 손쉽게, 관광객의 눈높이에 맞춰서 전달해주는 역할, 둘째, 관광정보를 생산·확산시키며, 해당지역을 방문한 관광객들의 체류시간을 늘리고, 재방문을 유도하며, 새로운 관광수요를 창출하는 데 적극적인 역할을 한다. 셋째, 관광객들의 바람직한 관람 예절과 건전한 관광문화를 유도하고 지역 문화재를 비롯한 관광자원 및 주변 환경 보호를 위한 지킴이 역할을 한다. Zeppel & Muloin(2008)에 의한 문화관광해설사의 역할은 관광객에게 교육이나 위락에 초점을 맞추기 보다는 훌륭한 관광경험을 제공하는 것이라고 하였다(박창규·이광옥, 2016: 287).

틸든은 문화해설은 어느 정도까지는 가르치는 기술이라고 이야기한 바가 있다. 이것은 어떠한 사람은 이 분야에서 크게 성공할 수 있는 자질을 지니고 태어났음을 의미한다. 문화해설이 제한된 분야이고 그리고 특히 환경에 크게 영향을 미칠 수 있기 때문에 문화유산해설 프로그램을 운영하는 사람은 그 일을 선택하기 전에 자신에게 그것에 적절한 개인적 특성이 있는가를 마음속으로 검토해 보아야 한다. 더욱이, 이러한 자질은 배우는 사람들이 이러한 분야를 선택하려고 할 경우에는 반드시 고려해 보아야 한다. 문화관광자원을 해설하는 스토리텔러로서 성공할 수 있는 개인적 자질은 다음과 같다(Risk: 500-502).

문화관광해설사에게 요구되는 역할과 자질

	항목	Answer key score
1	관광객의 수준에 맞는 설명능력	4.67
2	진지하게 해설하는 성실함	4.59
3	친절(예절)	4.57
4	단정한 복장과 용모	4.53
5	책임감 있는 행동	4.42
6	관광객의 안전에 대한 배려	4.36
7	관광객 통솔능력(리더십)	4.25
8	관광객의 요구사항(질문)에 대한 응답능력	4.24
9	투철한 사명감(국가관)	4.24
10	긴급 상황 시 해설사의 대처능력	4.23
11	다양한 관광객과의 대화능력 정도	4.21
12	흥미(관심)유발	4.14
13	훌륭한 청취자	4.03
14	관광객의 고유문화와 관습 이해	3.99
15	해설 콘텐츠 개발능력	3.95
16	커뮤니케이션 능력	3.92
17	유머감각	3.78
18	외국어 능력	2.99

출처: 최정자·심재명, 2008: 165

(1) 열정

열정(enthusiasm)은 어려움이 있을 때 그것을 최소화시켜 줄 수 있다. 열정은 바람직한 결과를 산출하기 위한 열중과 정열을 필요조건으로 한다. 마음을 다해 관광객이 느낄 수 있도록 해야 한다. 지역의 특성과 역사를 발견할 수 있게 열정으로 임해야 한다. 열정(passion)은 어원적으로 '고통'과 동의어이다. 열정적으로 해설하면 스토리텔러는 그만큼 힘들겠지만, 방문객에게는 감동이, 스토리텔러에게는 보람이 따른다.

(2) 유머감각

유머는 현명하게 사용하면 가장 효과적이고 널리 호소하는 의사소통 수단 가운데 한 가지이다. 반면에 유머는 자칫 잘못하면 어설퍼지고 분위기를 망가트

릴 수도 있다. 스토리텔러는 유머의 미묘함을 인식하는 것이 중요하다. 재치와 유머를 농담과 같은 것으로 생각하는데, 사실은 진실에 근거한 뒤틀린 접근이 보다 더 유머감각이 있다.

(3) 명 료 성

좋은 해설은 내용이 진실하고(authentic) 적절해야(appropriate)한다. 그리고 이런 내용이 명쾌하고(clear) 간결한(simple) 방식으로 자연스럽게(natural) 전달될 때 듣는 이의 마음을 움직일 수 있다. 연습을 많이 하게 되면 이러한 능력은 커질 수 있다. 말을 조리 있게 하는 재주는 경험을 통해 연마되기 전에 어느 정도 파악될 수 있는 부분이다.

(4) 자 신 감

자신감이 있는 사람은 그들 주변의 사람들에게도 자신감을 불어넣어 줄 수 있다. 자신감이 있는가를 알 수 있는 지표 가운데 한 가지는 그 사람이 다른 사람과 눈 마주침(Eye contact)을 지속할 수 있는 능력이다.

(5) 따 뜻 함

사람들은 그들을 좋아하는 사람을 좋아한다는 것을 상기해야 한다. 따뜻함이 부족하다면 그것은 사람들과 만날 때 방문자가 지각하는 이미지를 사람들과 함께 하는 것을 좋아하는가 그렇지 않는가에 대하여 분명하게 알게 해준다.

(6) 침 착 성

침착성은 성숙, 신뢰, 따뜻함 등을 포함한 몇 가지 특성으로 구성된다. 침착한 사람은 상황과 자신을 잘 통제하고 있다는 느낌을 주면서 낯선 사람과 쉽사리 만난다. 침착성은 경험을 통해 그리고 나이가 들면서 키워질 수 있는 자질이다.

(7) 신 뢰 성

신뢰성이란 어떤 사람의 의사소통 형태가 믿음이 간다는 느낌을 주는 것을 가리킨다. 생각은 하지 않고 입에 모터를 단 것 같은 사람은 신뢰성이 없다. 자주 망설이며, '아마도 모르긴 해도' '추측컨대는', 또는 '여러분도 아시다시피'와 같은 말을 과다하게 사용하는 경우에는 신뢰성을 떨어뜨린다.

(8) 즐거운 표정과 태도

인상, 움직임, 의상 등 사람들이 자신의 느낌의 결정에 영향을 미치는 이러한 특성이 복합된 것이 표정과 태도이다. 어떤 사람에게는 저절로 끌리는가 하면 또 다른 사람에게는 왠지 모르게 싫어지는 것을 우리는 알고 있다.

첫 인상이 좋으면 호감을 주지만 첫인상이 좋지 않으면 불필요한 거부감을 주게 된다. 표정은 첫 인상을 결정한다. 첫 인상은 3~4초 동안에 80%, 목소리 13%, 인격 7%라고 한다(나선희, 2011: 8).

4) 문화유산 스토리텔링의 핵심요소

스토리, 즉 이야기가 장소와 사람들을 살아있게 한다. 유명한 이야기꾼인 심스(Laura Simms)는 이렇게 말한다. "당신은 어떤 곳에 몇 번을 가더라도 그대로 외부자(外部者)로 남게 된다. 그러나 그곳의 이야기를 알게 되면, 당신은 이제 더 이상 방문자가 아니다. 당신은 참여자가 된다. 이야기를 알게 되면, 이제 더 이상 방문자가 아니다. 참여자가 된다. 내가 이야기를 알게 되자 뉴질랜드는 과일처럼 싱싱하게 다가왔다. 이제 나는 그 속의 역사를 만들기 시작한다." 김춘수의 시 "꽃"에서처럼 "내가 그의 이름을 불러주었을 때 그는 나에게 의미가 되었다"라고 하였다.

확실히 스토리텔러, 즉 해설사에게 있어서 진실성과 정확성은 아주 중요한 덕목이다. 고의적으로 잘못된 정보를 주거나 선동하는 것은 결코 바람직하지 않다. 해설사는 모든 예술가들과 마찬가지로 관광객이 자신의 이야기 속으로 들어오도록 수식하고 강화할 수 있는 권한을 타고난다.[7] 해설사들이 가끔 전설이 강력한 의미를 지니고 있을 때는 진짜라고 하면서 얼굴 붉어지고 부끄러운 일화나 전설을 길게 늘어놓는다. 스토리는 어디까지나 역사적 사실을 토대로 해야 한다. 해설시에 정확한 것을 전달해라. 부정확한 것은 차라리 언급하지 않는 것이

7) 역사를 바탕으로 한 이야기 전달 역시 중요하다. 역사유적지라고 관련된 시대를 너무 자세히 표현하다보면 오히려 관광객이 알아듣지 못하고 딱딱한 역사 공부를 하게 된다는 인식으로 흥미를 느끼지 못하는 경우도 많다. 숫자에는 재미있는 설화나 얽힌 이야기를 풀어서 구수하게 들려 줄 때 관광객은 주위 집중이 잘 된다.

바람직하다. 해설사가 얘기하는 대로 관광객을 그대로 믿고 받아들이기 때문이다. 그렇기 때문에 제대로 알아야 한다. 재미있게 해설하기 위해 설화 민담 전설을 인용할 때도 신화 전설임을 말해주어야 한다. 해설사는 진실을 전할 의무를 무시할 수 없기 때문에 사실과 허구를 잘 구분해야 한다. 입증되지 않거나 의문시되는 전설을 시작하는 경우, 서두에 "전하는 바에 의하면…" 등으로 시작하는 것도 한 가지 방법이다.

문화콘텐츠는 단순하게 설명한다고 되는 게 아니고, 해설과정의 핵심요소 하나하나가 제 기능을 다할 때 훌륭한 문화 해설이 될 수 있다. 그 핵심요소란 관여, 짜임새, 생명 불어넣기, 전달 등 4가지를 가리킨다. 다음에서는 르위스(William J. Lewis)의 견해를 중심으로 하여 문화관광자원 해설 과정의 핵심요소에 대하여 살펴보기로 한다.

(1) 관여(involvement)시켜라

방문자들은 과거와 현재를 관련시켜 보면서, 어떠한 역할을 해 보면서, 역사적으로 장면의 일부분이 되어 보면서, 궁금한 것을 묻기도 하면서 관광을 하는 동안에 금을 캐려고 한다. 스토리텔러는 스토리텔링할 때에 방문자를 관여시킨다는 것은 아주 중요하며, 여러 가지 방법을 통하여 해설작업에 관여시킬 수 있다.

첫째, 첫 대면이 중요하다. 문화관광해설을 하려는 장소에 도착하면 기다리고 있는 사람들과 인사를 나누면서, 그들이 그곳에 온 목적, 그들의 특별한 관심사항과 배경을 파악한다. 그리고 친밀관계를 형성해 가면서 자신을 소개하고, 스토리텔러가 해줄 수 있는 것이 무엇인가를 알려준다. 그러면서 문화관광 해설작업이 이루어질 수 있는 분위기를 만든다.

둘째, 방문자들의 지식과 관심을 이용하라. 해설 작업을 시작하면서 그 단체의 관심사항과 그들의 직업을 파악하게 되면 해설 작업에 그들이 제공하는 정보를 종합할 수 있다.

셋째, 질문을 던져라. 질문을 던지면 방문자를 용이하게 관여시킬 수 있다. 질문을 하는 능력도 아주 값진 해설기술이다. 질문은 당신의 레퍼토리를 첨가하는 데 있어 고도로 유용한 기술이다.[8] 방문자들이 궁금한 것을 물어보게 하면,

8) 질문은 흥미를 자극한다, 프로그램을 짜임새 있게 한다, 창조적인 생각을 고무한다, 중요한 점을 강조한다, 방문객들이 생각과 느낌을 공유할 수 있도록 기회를 제공한다.

스토리텔러는 방문자들이 꼭 알고 싶어 하는 게 무엇인가를 알 수 있으며, 해주고 있는 해설 작업에 대해서도 스스로 점검해 볼 수 있다. 뿐만 아니라 매번의 해설 작업이 서로 달라져서 해설 작업이 신선해질 수 있다. 그리고 방문자가 던지는 사소한 질문이라도 그것을 결코 묵살하지 말아야 한다. 질문은 한 사람에게만 하지 말고 전체 청중에게 물어보는 것이 좋다. 이렇게 해야 모두가 생각하게 된다. 또한 한 번에 한 가지만 물어보는 것이 좋다. 청중의 능력에 맞추어서 질문하고, 질문에 대한 대답은 비록 그 답이 틀렸을지라도 품위있게 받아들이고, 결코 프로그램에 참여하는 사람들이 바보가 된 듯이 느끼게 않게 해야 한다. 관광객의 질문에 답을 할 수 없는 경우 솔직하게 말하고, 연락처를 알려주면 피드백하겠다는 정성을 보일 필요가 있다.

넷째, 모든 감각기관을 활용하라. 방문자들이 해설되고 있는 관광객원 소재들을 그냥 바라보게만 하지 말고, 실제로 감각기관을 동원하여 체험해 보게 하는 것이 효과적이다.

다섯째, 소그룹을 형성시켜 다양하게 하라. 전체 해설작업을 스토리텔러 혼자서 계속적으로 하게 되면 단체를 4~6명씩 나누어 작은 과제를 풀어하게 하는 경우보다 관여정도가 낮아지게 된다. 작은 그룹으로 나누게 되면 각자가 참여해 볼 수 있는 기회를 더 많이 가지게 된다.

(2) 골격이 짜임새(organization)가 있어야 한다

어떠한 종류의 스토리텔링을 하든지 간에 짜임새가 있어야 한다. 짜임새가 없으면 해설작업이 산만해지고 목적성도 없어진다. 문화해설이 짜임새가 있게 하려면 다음과 같은 과정을 거쳐야 한다.

첫째, 이야깃거리(topic)를 선택한다. 이야깃거리(소재)는 상급자가 정해줄 수도 있으나 그렇지 않은 경우는 자신과 청중이 그 장소에서 흥미를 느낄 수 있는 것에서 뽑을 수 있다. 이야깃거리는 동식물, 역사적 관련성, 지리적 사실, 생태계에 관한 것, 과거와 현재의 삶, 과학기술, 위락활동 등 아주 일반적인 것에서 꺼낼 수 있다.

둘째, 테마를 선택하고 개발한다. 이야깃거리가 많아지면 그것을 하나의 끈으로 꿰어야 한다. 여기서 테마가 등장한다. 스토리텔링 작업에서 가장 중요한 도구 중의 하나가 테마이다. 테마를 한 개의 문장으로 분명하게 진술한 다음에

는 테마를 개발해야 한다. 스토리텔링에서 가장 중요한 도구 중 하나가 테마이다. 잘만 사용한다면 테마는 해설 작업을 효과적으로 수행하는 데 있어 핵심이 될 수 있다. 해설 작업을 끝낸 후에 청중은 무엇에 대하여 해설 안내받았는가를 한 문장으로 요약하여 말할 수 있어야 한다. 이 경우 한 문장이 테마이며, 이것은 곧 해설에 대한 중심 또는 핵심 아이디어이다.

셋째, 서두를 잘 꺼낸다. 해설 작업의 기본구조에 대한 계획이 마련되면, 그 다음에는 어떻게 서두를 꺼내는가를 결정해야 한다. 시작부분이 해설 작업 전체에 상당히 영향을 끼치게 된다. 서두를 효과적이게 하려면 호의적인 분위기를 만들고, 테마에 대한 관심을 환기시키며 해설의 목적을 분명하게 해주어야 한다.

넷째, 호의적인 분위기를 형성한다. 이를 위해서는 최근의 뉴스거리를 인용할 수도 있고, 유머를 써서 가벼운 분위기가 되게 하거나, 특별한 관심거리를 이야기 해 줄 수 있다.

다섯째, 테마에 대한 관심을 환기시킨다. 이를 위해서는 한두 개의 자극적인 질문을 던진다. 이를테면, 숫놈 모기는 결코 사람을 물지 않는다는 것을 알고 있는가? 모기의 다이어트 식품은 식물의 즙임을 알고 있는가? 하는 등, 특이한 이야기를 해줄 수도 있다. 이를테면 암놈 모기가 산란하기 위해 필요한 단백질을 뽑아 낼 사람의 피를 발견하지 못하면, 종족보존을 위해서 자신의 날개에서 단백질을 뽑아낸다는 사실. 그리고 테마에 관련된 인물의 이야기를 해주거나 문제점에 대해 언급할 수 있다.

여섯째, 마무리를 짓는다. 다양한 방법으로 해설작업의 마무리를 지을 수 있다. 테마를 다시 한 번 이야기 해 볼 수도 있고, 해설내용을 요약해 줄 수도 있으며, 다음에는 어떻게 될 것인가 또는 향후에는 어떻게 될 것인가 하고 의문을 던지면서 맺을 수도 있다. 방문자들 스스로 고맙다는 생각이 우러나올 수 있도록 심금을 울리는 내용과 목소리로 마무리를 지어야 한다. 강렬하고, 기억에 남을 수 있는 한마디를 던지고 떠나라.

(3) 골격에 생명을 불어 넣자

스토리텔링을 위한 골격에 짜임새가 있다고 하더라도 근육과 피가 있어야 한다. 골격에 생명을 불어넣기 위해서는 지원할 수 있는 재료를 선택해야 하는데, 이를 위해서는 다음과 같은 방법을 동원해 볼 수 있다.

첫째, 테마를 살리기 위해서 실제로 있었던 이야기를 테마와 관련시킨다. 둘째, 에피소드나 사례를 이용한다. 셋째, 동네 주민이나 향토사학자나 언론매체 상에 등장한 전문가들의 증언을 이용한다. 넷째, 비교한다. 유사 문화유적지와 상호비교를 통하여 전체적인 파악을 용이하도록 한다. 다섯째, 시청각자료를 활용한다. 특히 요즘같이 휴대폰 사용이 일상화된 경우 쉽고도 간편하게 관련 사진자료나 영상자료를 즉석에서 제시해보임으로써 테마를 생동감 있게 전달하는 데 도움이 될 것이다.

(4) 전달(delivery)되어야 한다

전달이란 메시지가 전해지는 물리적 과정이다. 여기에는 사람이 걷고, 일어서고, 앉고, 움직이는 방법, 음성, 시선 등이 포함된다. 이들 전달에 관한 것을 일반적인 원칙으로 만들기는 어려운 일이지만 몇 가지 전달에 도움이 될 수 있는 것을 살펴보자.

첫째, 열정적이어야 한다. 효과적인 의사전달에서 가장 중요한 요인 가운데 하나가 역동성(dynamism)이다. 어떠한 장소나 특성을 생동감 있게 하는 첫 번째 핵심적 사항은 해설사가 그 대상에 대하여 지속적으로 즐겁고 외경적인 느낌을 갖는 것이다. 열광하는 것은 금방 알아볼 수 있으며 고도로 전염성이 강하다. 열정이 넘치는 해설사를 만나면 방문자는 그 장소를 좋아하게 되고 그리고 그곳에 관해 더 많이 알고 싶어진다. 틸든은 자신이 제시한 6가지 원칙을 하나로 요약하면 사랑이라고 한 바 있다(Tilden, 1957). 확실히 해설사가 한 장소를 생동감 있게 하기 위하여 그곳에 대한 모든 사항에 매료될 필요는 없다. 핵심은 해설사가 그곳에 관해 무엇을 사랑하는가에 있다. 스토리텔러 자신이 선택한 테마를 좋아하기 때문에 방문자들에게 자신이 알고 있는 사실을 공유하고 싶어하는 불타는 열정을 스토리텔러는 가지고 있다. 그리고 청중 또한 스토리텔러가 이야기하려는 바에 대단한 관심을 가지고 있다. 자신의 열정으로 불을 붙여야 한다.

둘째, 다양하게 해보라. 때로는 생동감있고, 강렬하고 그리고 몰아붙이는 식도 좋다. 그러다가 조용하게, 부드럽게, 단순하게, 따뜻하게, 풋풋하게 전환시켜보면 더 효과적일 수 있다.

셋째, 스스로 확신을 느껴야 한다. 결국 스토리텔러 자신이 전문가이다. 테마에 대해 나름 완벽하게 연구하였고, 그 결과를 의미있게 구성하였다. 자신없

어 하는 태도는 듣는 사람을 불안하게 하며 신뢰성을 떨어트린다.

넷째, 방문객과 눈을 마주쳐라. 청중들과 눈을 마주치는 것이 중요하다. 눈빛을 통하여 상대방이 어떻게 받아들이고 있는가를 알 수 있다. 눈이 마주치게 되면 청중들은 스토리텔러가 자신들에게 관심이 있음을 느낀다.

다섯째, 몸짓(body language)을 많이 활용하라. 몸짓을 적절하게 하면 무슨 말을 하려는가를 사람들이 보고 알 수 있게 된다. 해설하는 사람도 스스로의 느낌을 강하게 할 수 있으며, 더욱 힘차게 이야기할 수 있게 된다. 계획된 몸짓은 제대로 효과를 낼 수 없다. 따라서 테마에 관해 자신이 느끼는 열정에서 솟아 나오는 대로 하는 것이 좋다.

여섯째, 자연스럽고 친절하며 즐거워하라.

일곱째, 상황에 맞추어서 빠르기를 조정하라. 다양성에 대한 필요성은 어느 곳에서나 제기된다. 스토리텔링 시 빠르기 역시 변화를 주어서 다양하게 해야 한다.

그런데 많은 안내자나 해설사들은 해설을 정보를 제공하는 것이라고 잘못 알고 있다. <걸어다니는 백과사전(Walking encyclopedia)>이라 불리는 것이 그들에 대한 최상의 찬사라고 믿는다. 그러나 정보는 해설의 한 가지 요소에 불과하다. 틸든의 세 번째 해설의 원칙은 "정보는 해설이 아니다. 해설은 정보에 근거하여 밝히는 것이다. 정보와 해설은 전적으로 별개의 것이다. 그러나 모든 해설은 정보를 포함한다."는 것이다. 진정 효과적인 해설은 정보를 섞고 추출해내는 일이다. 건물 축조 연대나 어느 왕 몇 년, 건물 몇 칸 등의 지식검색창에서 쉽고 정확하게 접근할 수 있는 정보는 재미있는 스토리로 연결되지 않는 한 의미 없는 사소한 것에 불과하다. 스토리텔러, 즉 문화관광해설사는 방문객의 눈높이에서 역사 속의 그들 자신과 오늘을 사는 우리에게 물어보는 것이 도움이 될 것이다. 왜 그들은 이것을 돌보아야 했던가? 이것이 그들의 삶에 어떤 의미(meaning)를 지니고 있는가? 또는 이곳(이 사람, 이 시대)이 21세기를 살아가는 나에게 어떤 의미가 있으며, 나를 매료시키는 것은 무엇인가? 하는 것이다.

때로 관광객은 해설사 자신의 견해를 알고 싶어 하는 경우도 있다. 좋든 싫든 해설사가 관광객이 그 지역에서 알게 된 유일한 개인 중 한 사람이며, 해설사의 개인적 느낌과 견해가 그 여행에서 가장 의미 있는 부분이 된다. 해설하는 과정에서 좀 더 인간적일수록 관광객들은 더 좋아한다. 그들이 정말로 알고 싶

어하는 것은 내가 여기서 일하면서 좋아하는 것이 무엇인가, 그리고 역사상 인물이나 사건에 관해서 내가 어떻게 생각하는가도 때로 중요하다. 그러나 분명히 스토리텔러 자신의 사견임을 분명히 밝혀야 할 것이며, 여러 가지 다양한 견해 중 하나임을 밝히고, 중요한 것은 관광객이 자신의 느낌과 견해를 갖는 계기를 마련하는 데 그쳐야 할 것이다.

스토리텔러인 해설사는 문화관광자원을 두고 '왜'라는 질문을 끊임없이 스스로에게 던지면서 책을 읽고 세미나를 듣고 시청각 자료를 활용하고, 역사문화 현장을 발로 뛰면서 끊임없는 자기계발을 해야 한다. 고인 물은 썩는다. 역사적 호기심과 문화적 상상력을 발휘할 필요가 있다. 왜 문화재가 여기에 있을까? 왜 그것이 어떤 시대적 맥락 속에서 그때 그렇게 만들어졌는가? 그것이 가능했던 원인은 무엇인가? 다른 방식으로 만들어질 수는 없었는가? 그것이 그때는 어떤 의미가 있었으며, 오늘을 사는 우리에게는 어떤 의미가 있는가? 타임머신을 타고 역사적 상황 그때 그 당시의 상황으로 돌아가, 상상의 날개를 펴서 관광객의 상상을 자극할 필요가 있다. 그리고 할 수 있는 대로 역사의 행간을 파고 해석해야 한다. 질문은 스토리텔러에게 역사적 상상력과 창조적 감수성을 향상시킬 것이다.

5 매뉴얼에 나타난 문화관광해설 진행요령[9]

1. 기본사항

본 매뉴얼은 관광객에게 최대의 고객만족을 제공할 수 있도록 하기 위하여 해설을 준비하고 실행하는 구체적인 진행방법을 규정하는 것을 목적으로 한다. 본 매뉴얼은 문화관광해설사의 해설준비와 해설활동에 대하여 적용한다.

9) 이하는 문화관광부(2006)에서 펴낸 '문화관광해설사제도 운영 매뉴얼'을 참조하였다.

2. 해설 준비

가. 문화관광해설사는 해설에 앞서 관광객에게 최대의 만족을 제공하기 위하여 누구에게 어떤 해설을 할 것인가를 결정하고, 해설에 적합한 사전 준비하는 것을 말한다.

나. 문화관광해설 준비는 주제 선정 → 목표 설정 → 청중 분석 → 필요 자료 수집 → 시나리오 작성 → 보조자료 작성 → 리허설 순으로 한다.

다. 주제 선정 및 고려사항

1) 무엇을 해설하고자 하는가?
2) 관광객들에게 도움이 되는 주제를 선정하였는가?
3) 관광객들의 관심을 이끌어낼 수 있는 주제인가?
4) 주제에 대하여 좀 더 연구해볼 자료들이 있는가?
5) 한정된 시간에 다룰 수 있는 주제인가?

라. 해설목표설정은 청중들이 순수한 관광목적인지, 교육목적인지를 분명하게 정하는 것으로 관광객이 관광자원에 관한 지식을 높이도록 할 것인지 관광을 즐겁게 느끼도록 할 것인지에 대해 명확히 설정해야 한다.

마. 해설목표 달성을 위해서 관광객이 어떤 상황인가를 분석해야 한다.

1) 관광객의 관심은 무엇인가?
2) 관광객은 관광해설에 대해 긍정적으로 생각하는가 아니면 그 반대인가?
3) 관광객은 해당 문화관광자원에 대해 얼마나 많이 알고 있는가?

바. 주제를 목표와 관광객의 상황에 맞게 자료를 수집한다.

사. 해설의 주제, 목표, 청중, 시간에 맞도록 해설할 내용을 미리 작성하고, 대상에 따라 복수의 시나리오를 작성한다.

아. 작성된 시나리오에 입각하여 작성된 시나리오의 문제점 등을 파악하여 수정·보완하고, 완성된 시나리오를 바탕으로 계획된 해설을 할 수 있도록 수차례에 걸쳐 반복, 연습한다.

3. 해설 서비스

가. 해설서비스는 관광객이 최대의 만족을 얻을 수 있도록 철저하게 고객지향적인 자세로 실시한다.

나. 해설서비스는 시작하기, 해설하기, 마무리하기 순서로 실시한다.

1) 시작하기 : 인사하기 → 주의를 집중시키기 → 해설내용 안내하기

2) 해설하기 : 해설시작

3) 마무리하기 : 해설내용 요약하기 → 질의응답 → 인상 깊게 마무리하기

다. 시작하기

1) (인사하기) 문화관광해설사로서의 자신을 관광객에게 소개하는 것으로 해당 문화 관광자원에 대해 전문적인 지식을 보유하고 있으며, 관광해설에 있어 유익하고 재미있는 내용을 전달할 수 있다는 인상을 심어 주도록 한다.

2) (주의 집중시키기) 주의 집중시키기는 관광객이 해설을 경청하는 조건을 만드는 과정을 말한다.

　가) 실제 있었던 이야기로 시작하기

　나) 자원에 얽힌 유래로 시작하기

　다) 질문으로 시작하기

　라) 통계로 시작하기

　마) 다른 유사한 것과 비교하면서 시작하기

　바) 관광객을 참여시키며 시작하기

　사) 관광객들에게 해설이 무슨 도움이 되는지 말하기

3) (관심유발) 해설대상으로 관심을 유발하기는 관광객이 해설을 통해 어떤 정보를 얻게 될 수 있는가를 관광객 스스로 이해하도록 도와주는 과정으로 직접적인 방법을 사용하기보다 간접적인 방법을 동원하여 관광객이 자신도 모르게 관심이 있도록 유도한다.

4) (해설내용 안내) 관광객이 어떤 해설을 듣게 될 것인지에 대한 전체상황 파악과 이해도를 높이고 흥미를 갖도록 하는 것으로 해설할 사항의 주요 골격을 설명한다.

라. (해설전개시 유의점) 해설하기에서 해설을 할 관광자원 각각에 대해 해설을 하는 것으로 해설 전개시의 유의점은 아래와 같다.

1) 많은 것을 말하지 않는다 : 3~4개 이내

2) 일방적으로 말하지 않는다 : 의문문, 수사의문문 사용

3) 짧고 선명한 문장을 사용한다.

4) 중간마다 인상적인 표현들을 사용하여 청중의 주의를 다시 집중시킨다.

　　5) 전문적인 내용에 대해서는 근거를 제시한다.

　　6) 전환문구들을 잘 구사하여 자연스럽고 체계적으로 설명한다.

　마. (마무리하기) 해설을 끝낸 후 해설내용에 대해 이해도를 높이고 정리를 할 수 있도록 주요 요점을 짧게 다시 설명하고, 질의응답시 답변요령은 다음과 같다.

　　　1) 답변내용이 주제와 연결되도록 한다.

　　　2) 모든 질문에 관심을 보이고 감사를 표한다.

　　　3) 질문을 한 번 확인한 후 답변한다.

　　　4) 답변은 간결하게 한다.

　　　5) 잘 모르는 것을 대충 답변하지 않는다.

　　　6) 질문한 사람과 일방적인 대화가 되지 않도록 한다.

　　　7) 주제와 관련이 없는 질문은 설명 후, 따로 답변을 한다.

4. 유의점

　• 너무 교육적이거나 훈계식으로 진행되지 않도록 한다.

　• 문화관광 자원에 생명을 불러 넣어 주고, 관광객이 문화관광 자원과 교감할 기회를 제공해 준다는 자세로 한다.

　• 흥미와 재미를 가미한 해설이 진행되도록 한다.

　　문화유산 스토리텔러인 문화관광해설사는 박제된 문화유산에 생명력을 불어넣는 전문 봉사자이다. 문화유적지를 방문한 관광객들에게 열정적으로 감동과 의미를 전달하는 문화관광 최일선에 있는 이들이 자긍심을 갖고, 한국 문화콘텐츠 자원이 오늘에 되살아나 한국문화관광이 활짝 꽃피는 날을 기대해본다.

참고문헌

강문식. 2011. 임진왜란기 영·호남 의병활동의 비교. 남명학 제16권.

강병기. 2017. 문화재가 이끄는 종횡무진 타임머신 (5) — 국보 224호 경복궁 경회루. 공업화학 전망. 제20권 제5호.

강희안 저, 이병훈 역. 1973. 양화소록. 서울: 을유문화사.

고광석. 2002. 『중화요리에 담긴 중국』 매일경제신문사

고병욱. 1976. 전통의 의미. 동아시아의 전통. 일조각.

고세연. 1994. 차의 미학. 도서출판 초의

고연희. 2001. 조선 후기 산수기행예술연구. 정선과 농연 그룹을 중심으로. 서울: 일지사. 193 – 197.

고영훈. 2009. 이상적인 한옥. 선비문화 16.

고운기. 2011. 은자의 문자질 – 뉴미디어에 쓰일 문화원형소스. 2011 인문콘텐츠학회 가을학술대회.

고종원 · 최영수. 2005. "프랑스 주요 와인 생산지 및 와인투어를 사례로 한 장소마케팅에 관한 연구."『관광정보연구』 제21호, 한국관광정보학회.

구영본 · 신미경. 2012. 글로벌시대의 차문화와 에티켓. 형설출판사.

권정순. 2017.『동다송(東茶頌)』에 나타난 차정신(茶精神)의 현대 차생활 적용방안 모색. 한국예다학 제4호.

권혁명. 2011. 송강(松江) 시(詩)의 이미지 연구(研究) – 애상(哀傷)의 시(詩)를 중심으로. 한국한시연구

금기숙. 1992. 한국 전통복식미의 현대적 활용. 복식 19. 29 – 40.

금장태. 2007. 유학사상의 이해, 한국학술정보(주).

금장태. 2001. 한국의 선비와 선비정신. 서울대학교 출판부.

김금남. 2007. 동광원 사람들. 남원: 사색출판사.

김덕진. 2013. 전라도 광주 무등산의 신사(神祠)와 천제단(天祭壇). 역사학연구 49권. 137-164.

김덕환. 2017. 선비정신의 올바른 실천과 교육 방안 - 선비정신실천운동 사례를 중심으로 -. 선비문화 제32집. 남명학연구원.

김동영. 2008. 조선시대 상류주택 공간의 비물질적 표현특성, 대한건축학회지회연합논문집, 10(3).

김만태, 2012. 성수신앙의 일환으로서 북두칠성의 신앙적 화현 양상, 동방학지 제159집.

김미영. 2013. 설화를 통해 본 조상제사의 인식 체계. 한국계보연구 4권. 71-101.

김미옥. 2012. 관광객 특성이 문화유산 해설 이용에 미치는 영향. 관광연구 27(2). 513-527.

김성우. 안대희 역. 1993. 원야. 서울: 도서출판 예경.

김세정·양선진. 2015. 호서선비문화가 가진 교육콘텐츠로서의 의미와 가능성. 유학연구 제33권.

김수경. 2010. 문화관광해설사의 해설능력이 관광객 만족, 충성도에 미치는 영향. 관광레져연구 22(2). 97-115.

김수아·최기수. 2011. 조선시대 와유문화의 전개와 전통조경공간의 조성. 한국전통조경학회지 29(2). 39-51.

김수진·정해준·심우경. 2006. 강진 백운동(白雲洞) 별서정원에 관한 기초 연구-입지와 공간 구성을 중심으로-. 한국전통조경학회지 24권 4호. 51-61.

김순영·남윤자. 2002. 조선 후기와 현대의 여자 한복 형태 비교. 복식 52(5).

김신중. 2011. 장흥가사의 특성과 의의 -작품 현황과 연구 동향을 중심으로. 고시가연구 제27집.

김연정. 2000. 동서양 전통적인 주택양식의 실내공간 특성 비교분석 연구. 연세대학교 석사학위논문.

김우정. 2008. 대한민국 정책포털.

김의숙·이창식 편저. 2005.『문학콘텐츠와 스토리텔링』, 도서출판 역락.

김인수. 2000. 한국교회 야사의 성인영성. 장신논단 제16집. 219-241.

김정희. 2008. 중국차의 전파와 음용방법 연구. 문명연지 제20집.

김제종. 2010. 문화콘텐츠 소재로서의 차(茶)문화 활용에 관한 연구. 조형미디어학 13(2). 25-34.

김지경·신동희. 2014. 종묘에서의 과학 현장 체험 학습 가능성 탐색. 초등과학교육

33권 2호.

김지현·진양호. 2012. 스토리텔링을 이용한 향토음식 발굴과 관광상품화 연구: 광주·전남지역 명가음식을 대상으로. Journal of Food service Management Society of Korea 11(3). 25−47.

김진욱. 2011. 송강(松江) 한시(漢詩)의 이상향(理想鄕)모티프 주(酒), 몽(夢), 학(鶴) 연구. 고시가연구 제28집.

김찬주외. 2001. 20세기 초와 20세기 말의 전통한복 착용 비교. 대한가정학회지 39(4). 1−18.

김창규. 2011. 호남감성으로서 "절의"의 주체와 기억. 호남문화연구 제49권.

김태수. 2015. 삼척지역의 "제사 모셔가기" 고찰. 선도문화 18권. 355−402.

김태영. 2008.7. 『경남지역 관광스토리텔링 활성화 방안』.

김평수. 2014. 문화산업의 기초이론. 커뮤니케이션북스.

김형자. 1980. 의복의 배색감정 효과에 관한 연구. 계명대학교 석사학위논문.

김효은. 2008. 한국차(茶)문화 활성화를 위한 콘텐츠화 방안 연구, 한국외국어대학교 석사학위논문

노경순. 2011. 이진유家系 유배가사연구. 반교어문연구 31집

노재현·이현우·이정한. 2012. 취석정 원림에 담긴 조형언어의 의미론적 해석−'취석'과 '칠성암'에 담긴 알레고리와 미메시스를중심으로−. 한국전통조경학회지 30(1)

노재현 외. 2011. 구곡원림에서 찾는 신선경의 경관 스토리보드. 한국전통조경학회지 29(1)

노재현외. 2011. 구곡원림에서 찾는 신선경의 경관 스토리보드. 한국전통조경학회지 29(1).

도광순. 1984. 「풍류도 신선사상」. 신라문화제 학술발표회논문집. 동국대 신라문화연구소.

류연석. 1994. 전남지방의 가사문학. 남도문화연구 제5집. 순천대학교 남도문화연구소.

류현주. 2005. 디지털 스토리텔링 시대의 내러티브. 「현대문학이론연구」. 2005.

문순태. 2007. 담양문화의 블루오션. 담양역사문화대학강의집 「역사와 문화의 숲」.

문정필. 2017. 불국사의 아름다움에 나타난 시각적 DNA. 사회사상과 문화. 20(1).

문화관광부·한국관광공사. 2006. 문화관광해설사제도 운영 매뉴얼

민경배. 2007. 『한국 기독교회사』. 서울: 연세대학교 출판부

민주식. 1994. 한국적 '미'의 범주에 관한 고찰, 미학, 19, 1−27.

박명희. 2007. 16세기 소쇄원시단(瀟灑園詩壇) 형성과 사림파(士林派)의 시적 전개. 전라문화총서 25권.

박명희. 2002. 하서 김인후의 소쇄원 48영 고(考). 우리말글 25집. 우리말글학회.

박미경 저. 윤화중 역. 1998. 한국의 무속과 음악. 서울: 세종출판사.

박민현. 2017. 미륵의 명호와 미래불로서의 사상적 기반. 정토학연구 27. 199 – 246

박병기. 2016. 압축성장의 신화와 선비정신. 선비문화 제29권.

박상진. 1999. 다시 보는 팔만대장경판 이야기. ㈜운송신문사.

박석희. 1997. 나도 관광자원 해설가가 될 수 있다. 서울: 백산출판사.

박선홍. 2008. 무등산. 다지리.

박성재·정무웅. 2006. 미학적 관점에서 본 한국전통주거의 공간연계성에 관한 연구. 대한건축학회논문집, 22(4), 119 – 126.

박영범. 2019. 신사참배와 한국성결교회 ―현대교회론적 관점에서. 신학과 선교 56권. 105 – 142.

박영순. 1998. 색채와 디자인. 서울: 교문사

박영호. 1985.『씨알: 다석 유영모의 생애와 사상』. 서울: 홍익제

박용국. 2007, 영남지역의 초등역사교육 활용 ―"남명선비문화축제"를 중심으로, 퇴계학과 유교문화 제41권.

박익수. 1994.「구례 운조루의 조영에 관한 사료적 고찰」,『건축역사연구』제3권 제2호 통권 6호.

박정수. 2010. 기독교 영성과 사회복지 실천 – 이현필 사례 연구. 연세대학교 석사학위논문

박종우. 2008. 16세기 호남 한시의 풍류론적 고찰. 민족문화연구 48권.

박찬이·조선화. 2010. 정서적 안정성과 자기효능감 향상을 위한 차문화 프로그램 개발과 효과 – 여자고등학생을 대상으로. 한국놀이치료학회지 13(4). 127 – 151.

박창규·이광옥. 2016. 전남지역 문화관광해설사의 해설서비스에 대한 인식이 만족도 및 추천의도에 미치는 영향에 관한 연구. 관광연구 31(8). 285 – 299.

박태영. 2011. 신사참배의 종교성에 관한 연구. 인문학 연구 41권. 37 – 56.

박현아. 2009. 소쇄원에 나타난 유희적 조형공간에 대한 연구.

박희학. 2002. 경주 최부자집 가훈. 한글한자문화 38권. 54 – 55.

백승국. 2011. 문화코드의 기호학적 고찰 – 영상콘텐츠의 스토리텔링을 중심으로. 2011 인문콘텐츠학회 가을학술대회.

백승국. 2004. 문화기호학과 문화콘텐츠. 다할미디어.

변창구. 2016. 선비정신의 현대적 의의와 발전방안. 민족사상 제10집. 한국민족사상 학회

서동채. 2009. 한국 푸드 투어리즘의 활성화방안에 관한 연구. 강원대학교 대학원 농업자원경제학과. 농업생명과학연구원 논문집 제21집.

서명주. 2018. 추사 김정희이 유배지 정서와 차사상 연구. 목포대학교 박사학위 논문.

서순복. 2007. 지역문화정책. 광주: 조선대학교출판부.

서재룡. 2011. 한국교회사 속의 수도원설립자 이현필의 생애. 인문과학논집 제22집. 강남대학교. 219-254.

성춘경. 2007. 전남의 불상. 학연문화사.

소현수. 2011. 차경(借景)을 통해 본 소쇄원 원림의 구조. 한국전통조경학회지 29(4)

손형우. 2018. 혜원 신윤복 풍속화의 은현적 특징 연구 -≪혜원전신첩蕙園傳神帖: 신윤복필(申潤福筆) 풍속도(風俗圖) 화첩(畵帖)≫을 중심으로 -. 동양예술 38권. 116-147.

송건호. 1986. 「선비정신」, 한국지성의 좌표. 민성사.

송기득. 2018. 공(空)의 사람 이세종(李空)과 역사의 예수 : 참사람 이세종과 맨 사람 예수. 씨알의소리. 통권254호. 함석헌기념사업회.

송원찬 외. 2010. 문화콘텐츠 그 경쾌한 상상력. 북코리아.

송인창. 2004. 동춘당 송준길의 선비정신. 철학논총 제37집. 새한철학회.

송재호. 2006. 문화자원의 관광상품화 모델. 문화관광해설사 및 시도담당공무원 합동 워크숍 결과집. 서울: 한국관광공사

신명렬. 2019. 이공 성자와 제자들. 광주: 정자나무.

신성곤. 2014. 종묘(宗廟) 제도(制度)의 탄생 -종묘(宗廟)의 공간과 배치를 중심으로, 동아시아문화연구 57권.

신은경. 1999. 풍류. 서울: 보고사. 19-66.

신채호. 1983. 조선상고사(하). 형설출판사.

신호림. 2019. 봉정사 창건 설화의 두 서사적 층위와 스토리텔링의 방향성, 한국고전연구 제46권.

심중식. 2019. 이공 이세종에 관한 연구에 대하여. 귀일사상연구소 귀일영성세미나 자료집.

아말 나지, 이창신 역. 2002. 『고추 그 맵디 매운 황홀』. 뿌리와 이파리

안광준·김기동·서윤원. 2013. 문화관광해설사의 법적 지위에 관한 연구. 관광연구저널. 27(4). 245-254.

안승준. 2014. 경주최씨의 용산서원(龍山書院)운영과 노블레스 오블리주. 고문서연구 44권. 173–207.

안진성. 2011. 델파이기법과 계층적 의사결정방법의 적용을 통한 전통정원의 보존상태 평가지표 개발. 성균관대학교 대학원 조경학과 박사학위논문.

안현영·김수미. 2015. 문화관광해설사의 정서 지능과 직업 존중감 및 직무 만족에 관한 연구. 관광연구 29(6). 151–170.

안호상. 1971. 배달 동이 겨레의 한 역사. 배달문화 연구원.

양국주. 2014. "서서평 선교사의 조선 교회사적 위치와 중요성", 소향숙 외 『서서평 선교사의 섬김과 삶』, 서울: 도서출판 케노시스.

양국주. 2012. 『바보야 성공이 아니라 섬김이야』. 서울: serving the people.

양병이 외. 2003. 선비문화가 조선시대 별서정원에 미친 영향에 관한 연구-보길도 원림, 소쇄원, 남간정사, 다산초당을 중심으로-, 한국전통조경학회지 21(1).

양창삼. 2012. 『조선을 섬긴 행복』. 서울: Serving the People.

엄두섭 엮음. 1993. 순결의 길, 초월의 길. 도서출판 은성.

엄두섭. 1992. 맨발의 성자. 도서출판 은성

엄두섭. 1987. 호세아를 닮은 성자(도암의 성자 이세종 선생 일대기). 도서출판 은성

오미정. 2008. 차생활 문화개론. 하늘북.

옥명선·박옥련. 2011. 현대 한복치마에 사용된 장식기법의 유형과 특성. 복식문화연구 19(4). 712–722.

원융희·원영미. 2007. 『음식마케팅』 대학서림

원혜영. 2008. "중국인의 입맛 사로잡기," 『세계식품과 농업』 FAO한국협회. 22–29.

유네스코 아시아. 태평양국제이해교육원 편. (2007). 『맛있는 국제이해 교육 : 다문화 시대의 음식과 세계화』. 일조각.

유동식. 2007. 풍류도와 한국의 종교사상. 서울: 연세대학교출판부.

유동식. 2006. 풍류도와 예술신학. 서울: 한들출판사.

유동식. 1997. 한국 무교의 역사와 구조. 서울: 연세대학교 출판부.

유동식. 1993. 하늘 나그네의 사랑과 평화. 한국종교와 한국 신학. 서울: 한국신학연구소

유동식. 1992. 풍류도와 한국 신학. 서울: 전망사.

유동식. 1989. 풍류신학으로의 여로. 신학논단 제18집.

유동식. 1969. 한국종교와 기독교. 서울: 기독교서회.

유수현. 2006. 경복궁 문화유산 관광의 교육적 기능과 역할평가에 관한 연구. 문명연지 18. 79–100.

유영준. 2006. "문화관광의 다양화를 통한 도시정체성 향상방안,"『대구경북학 연구논총』제3집, 대구경북연구원.

유은호. 2014. 이세종의 생애와 영성사상에 관한 연구. 이세종기념사업회 세미나 자료집 「성자 이세종의 생애와 사상 세미나」.

유정식. 2007. 경영과학에게 길을 묻다. 위즈덤하우스.

유준영. 1998. 조선시대 유(遊)의 개념과 지식인들의 산수관. 미술사학보 11.

윤남하. 1992. "묻혀진 거룩한 혈맥을 찾아: 이0이야기(3),"「현대종교」 4.

윤남하. 1983. 강순명 소전. 호남문화사

윤사순. 2007. 유학자의 성찰, 한국문화 속의 본원철학 탐구. 나남출판.

윤인진. 2006. "음식과 예술, 놀이가 만난 문화교류의 장, 댄포스 음식 축제,"『국제이해교육』제17호, 유네스코.

윤장영. 2019. 인간(人間)과 하늘이 교감(交感)하는 작은 우주(宇宙) 경회루(慶會樓). 한글한자문화 제240권. 16-19.

윤재흥. 2011. 전통 주거에 나타난 한국인의 자연관과 그 교육적 의미 -텃제, 집짓기 재료의 선택과 가공을 중심으로-. 한국교육사학 33권 1호. 97-113.

이계표. 2006. 불교문화와 불교신앙. 번뇌를 벗고 얻는 평화로운 깨달음. 조선대학교 박물관 답사자료집.

이계표. 2006. 불교문화와 불교신앙. 신안군 문화관광 해설가 양성교육 교재. 전라남도 여성회관.

이경희. 2007. 한·중·일 다기에 나타나는 차문화 인식 비교-다관과 찻잔을 중심으로. 비교민속학 34집. 217-241.

이기백. 2002. 한국전통문화론, 일조각.

이기상. 2011. 문화콘텐츠학의 이념과 방향-소통과 공감의 학. 인문학과 첨단과학의 만남. 2011 인문콘텐츠학회 가을학술대회 논문집.

이기상. 2009: 지구촌 시대와 한국 문화의 지구화 가능성 탐색. 한국외국어대학교출판부.

이덕주. 2015. 한국 개신교 수도원 운동의 역사적 기원과 맥락. 기독교사상. 통권675호.

이덕주. 2008. 이현필, 그 말씀과 삶의 회복. 귀일원 창설 60주년 기념세미나 자료집

이동환. 1999. 「한국 미학사상 탐구(2)」-삼국 통일신라산수풍류. 민족문화연구 32호.

이량석·조미혜. 2019. 장소 애착도에 영향을 미치는 스토리텔링 콘텐츠의 역할 : 초안산 내시 분묘군의 사례를 중심으로. 관광학연구 43권 5호. 183-204.

이미식. 2011. 선비정신의 초등 도덕과 교육 활용 방법에 관한 연구. 초등도덕교육 36권. 231-254.

이민아. 2011. 전문가와 거주자 인식 관점에서 본 한옥의 특성과 적용. 한국생활과학회지 제20권 2호. 487 – 503.

이병욱. 2019. 조선시대의 미륵사상과 신앙의 4가지 유형. 원불교사상과 종교문화 8(21).

이선옥. 2016. 의재(毅齋) 허백련(許百鍊)의 ≪금강산도십곡병≫과 남종화전통. 호남학 59권. 331 – 364.

이선옥. 2011. 사군자, 매란국죽으로 피어난 선비의 마음. 서울: 돌배개.

이승익. 2012. 향토음식 관광상품에 대한 인지도 및 시장활성화 방안에 관한 연구 – 광주전남지역 중심으로. 101 – 123.

이영자. 2018. 17세기 호서유학자의 선비정신의 본질적 특징과 현대적 활용방안. 유학연구 43권. 1 – 32.

이유미 · 손연아. 2017. 한국인의 자연관 형성 배경과 그 특징에 대한 이론적 고찰. 생물교육45권 1호. 55 – 80.

이유직 · 조정송. 1996. 중국정원의 미학. 한국조경학회지24(3). 79 – 95.

이인화. 2003. 디지털 스토리텔링의 원리. 「디지털 콘텐츠」. 한국디지털스토리텔링학회. 2003. http//www.digital – story.net

이재근. 2005. 한국의 별서정원. 한국전통조경학회지 23권 1호. 139 – 144.

이종록. 2015. 무명옷에 고무신·보리밥에 된장국 – 서서평의 비제국주의적 정신이 갖는 시대적 의미에 대한 연구. 담론 201 18(4). 69 – 94.

이종수. 2008. 서울시 음식문화 스토리텔링 소재개발 연구. 2008년 한국행정학회 추계학술대회 논문집

이중희. 2013. ≪단원풍속화첩≫ 진위 문제에 대하여. 동양예술 21권. 5 – 43.

이지영 외. 2008. 생활한복교복의 형태분석과 의복소재. 한국의류산업학회지 제10권 제1호.

이춘자, 2001. 서울 경기도 향토음식과 활성화 방안. 동아시아식생활학회 춘계학술대회(4). 27 – 28.

이태희 · 이성숙 · 박윤미. 2012. 한옥마을 진수성 인식에 따른 관광만족도 변화 연구. 한국사진지리학회지 제2권 제1호. 27 – 38.

이혜숙. 2016. 여성주의 관점에서 본 서서평(Elizabeth Johanna Shepping)의 전기적 생애사 연구. 신학과 사회 30(4). 431 – 476.

임석재. 2005. 한국 전통건축과 통양사상. 서울: 북하우스.

임의제 · 소현수. 2012. 전통원림에 도입된 매화(Prunusmume)의 이용과 배식특성. 한

국전통조경학회지 30(3).

임지영·이해영. 2012. 가상착의를 활용한 한복 저고리 원형설계의 기초연구― 50대 중년여성을 중심으로. 한국의류산업학회지 제14권 제4호, 607―613.

장미선·이연숙. 2007. 전통주택의 특성에 대한 아파트 거주자의 선호분석. 한국실내디자인학회논문집, 16(1), 83―90.

장미진. 2005. 한국미학 연구의 방향성 ; 한국의 미학과 한국미학의 방향성. 미학 예술학 연구 제21권. 5―24.

장사문. 2012. 전통의 향기가 배어나는 한옥마을 산청 남사예담촌. 도시문제, Vol.47, No.524. 68―69.

장인우. 2006. 분단과 교류 이후 남북한 한복에 나타난 변화. 한국의류학회지 30권 1호. 106―114.

장일영 신상섭. 2010, '복잡성 이론'에 의한 한국 전통정원의 해석. 한국전통조경학회지 28(2). 75―82.

장자. 이석론 옮김. 1956. 장자. 서울: 삼성.

장지훈. 1997. 한국 고대 미륵신앙 연구. 서울: 집문당.

전형연. 2006. "프랑스지역의 지역문화브랜딩 사례연구 : 꼬냑과 칸느지역 사례,"『프랑스학연구』제37집, 프랑스학회 : 573―607.

정경옥. 2009.『그는 이렇게 살았다』과천: 삼원서원.

정경옥. 1937. "숨은 성자를 찾어"「새사람」7.

정구선. 2005.『조선시대 처사열전』. 서경.

정낙원·차경희. 2007.『향토음식』교문사.

정룡·김정문·김재식. 2002. 조선시대 상류가옥에 나타난 유교 및 태극, 음양 사상에 관한 연구 ― 사랑채공간과 안채공간을 중심으로. 한국정원학회지 20(4).

정민섭·박선희, 2006,「근대문화유산의 관광자원화 방향에 관한 연구」, 컨벤션연구, 6(3), 29―50.

정병춘·허달재. 2005. 의재(毅齋) 허백련(許百鍊) 선생의 차생활(茶生活)과 철학사상. 한국차학회지 11권 3호. 27―52.

정옥임. 2011. 전통 한복원형 제도법에 내재된 圓·方·角의 상징성. 대한가정학회지: 제9권 4호 4.

정옥임. 2010. 한복 두루마기 원형제도법 개발을 위한 연구. 대한가정학회지: 제8권 4호.

정우진. 2015. 중건 경복궁 후원 오운각(五雲閣) 권역으로 조명한 조선시대 궁궐 별원(別苑)의 특성.

정우진·심의경. 2012. 경복궁 아미산의 조영과 조산설(造山說)에 관한 고찰. 한국전통조경학회지 30권 2.

정인택. 2016. 한국 미륵신앙의 현대적 변용. 원불교사상과 종교문화.

정현주·목혜은·한유정 (2002) 우리 옷 교복 착용 여고생의 교복 만족도와 의복 행동의 관계. 한국의류학회지, 26(5). 1105−1113.

조요한. 1999. 한국미의 조명. 서울: 열화당.

조우현·김문영. 2010. 한복의 소비자 인식에 관한 연구. 복식 60(2).

조원래. 2005. 새로운 관점의 임진왜란사. 아세아문화사.

조지훈. 1964.『멋의 연구, 한국인과 문학사상』. 일조각.

조창희. 2011. 동양적 즐거움과 그 추구 방식. 사회사상과 문화 24권.

조현. 2010. 검박한 삶으로 내보인 신앙실천−김현봉 목사. 기독교사상 통권 617호. 184−190.

조흥윤. 2001.『한국문화론』. 동문선.

존 카터 코벨, 김유경 엮어 옮김. 1999. 한국문화의 뿌리를 찾아서. 서울: 학고재.

주선애. 1993. 초기 한국교회와 교회교육이 사회에 미친 영향에 대한 평가와 계승방안. 장로회신학대학교. 교육교회 제205권. 52−61.

주수완. 2012. 불탑에서 불상으로−중국 초기불상과 전통의 형성. 동양미술사학 제1권. 38−74.

주종대. 2001.『문화관광개발론』. 서울: 대왕사.

진상철. 2003. 창덕궁 궁원 명칭의 사적 고찰 − 비원 명칭 사용의 적합성에 대한 고찰 −. 한국전통조경학회지 21권 4호.

진 제스민 외. 2018. 소쇄원의 일원론적 공간관에 관한 연구. 한국공간디자인학회 논문집 제49권.

차성환. 2015. 서서평의 누미노제 체험과 지역사회서비스의 이해. 담론 201. 18(4).

차종순. 2011. 이현필의 생애와 한국적 영성. 신학이해 제40집. 호남신학대학교 출판국. 55−83.

차종순. 2010.『성자 이현필의 삶을 찾아서』. 대동문화재단.

차종순. 1998. 호남교회사 연구 제2집, 광주 : 호남교회사연구소.

채금석. 2007. 한복의 세계화를 위한 방안 연구−세계패션명품, 동양 각국의 성공사례를 중심으로. 한국의류학회지 31(9/10).

채원화. 2006 근·현대 한국 차문화(茶文化)를 중흥시킨 초의(草衣)와 효당(曉堂). 한국불교학회 워크숍자료집. 47−60.

최광선. 2014. 이공 이세종 선생 생태영성 탐구. 성자 이세종의 생애와 사상 세미나 자료집.

최규홍. 2016. 유교(儒敎) 제례(祭禮)의 본질적 의미와 현대적 의의 −조상제사를 중심으로− 동양철학연구 85권. 33−67.

최시한. 2017. 이야기 콘텐츠의 창작과 전용−원 소스 멀티유스(OSMU)를 중심으로. 한국어와 문화 22권.

최시한. 2015. 스토리텔링, 어떻게 할 것인가. 문학과지성사.

최연주. 2018. 해인사 유네스코 등재유산의 문화콘텐츠 원천 자료의 개발과 활용. 석당논총 72권.

최영성, 2013, 경주 최부자 가문의 책임의식과 실천윤리의 정신적 원류, 한국전통문화연구 제11권, 45−67.

최인자. 2001. 국어교육의 문화론적 지평. 소명출판.

최정숙·박한식·박승현·이진영·강민숙. 2012. 향토음식의 산업화가치 평가를 위한 지표 개발 연구. 한국식생활문화학회지 27(3): 233−239.

최정숙·박한식. 2009. 향토음식의 스토리텔링 적용 사례연구. 한국식생활문화학회지 24(2): 137−145.

최정자·심재명. 2008. 문화관광해설사가 인식하는 역할과 자질에 관한 연구: 문화합의분석(Cultural Consensus Analysis)의 적용. 호텔관광연구 28권. 157−169.

최준식. 2002. 한국인은 왜 틀을 거부하는가? 서울: 소나무.

최혜실. 2011. 스토리텔링, 그 매혹의 과학−이야기의 본질과 활용. 한울.

최혜실·김우필. 2011. 인지과학적 분석방법을 통한 스토리텔링 활성화방안 연구. 2011 인문콘텐츠학회 가을학술대회.

최흥욱. 2000. "청빈의 길, 사랑의 길: 이세종,"「기독교사상」12.

하혜. 2010. 선종사상의 표현특성을 적용한 조경문화 연구−한중일의 전통정원 사례를 중심으로. 국민대학교 테크노디자인 석사학위논문.

한강희. 2104. 문화 유산 콘텐츠 향상 기제로서 스토리텔링의 도입과 적용 −국내 스토리텔링 공모전 사례 분석을 중심으로−. 우리어문연구 49권.

한국전통건축연구회. 2007. 한국전통건축−민가건축(상). 서울: 문영사.

한기범. 2014. 문중문화의 박물관 전시와 스토리텔링 기법. 한국사상과 문화 72권. 2014. 151−182

한명희. 1995. 한국 음악미의 연구. 성균관대학교 박사학위논문.

한숙영·전민지. 2017. 문화유산관광지에서의 무작위 현장실험을 통한 문화관광해설사

해설서비스의 효과 검증 −관광객 방문 만족을 중심으로− 동북아관광연구 13권 2호. 25−45.

한영우. 2004. 우리 역사. 서울: 경세원.

한흥섭. 2005. 풍류도(風流道), 한국음악의 철학과 뿌리. 영남대학교 인문과학연구소, <인문연구> 제49권.

현택수. 2003. 예술과 문화의 사회학. 고려대출판부.

현홍준 외. 2010. 문화유산으로서 제주해녀의 관광자원 선택속성, 영향인식 차이에 관한 연구 −관광객과 지역주민 간 비교를 중심으로−. 탐라문화 37권.

황의동. 2007, 「조선조 사림의 성격과 광주· 전남 사림 문화의 성격」. 정의로운 역사, 멋스러운 문화. 사회문화원.

황재희. 1998. 향토음식문화−강원도, 영동, 영북지역. 강원미디어.

홍대한. 2018. 한국석탑 건립에 있어 전통과 현대의 계서성(繼序性) 연구 −전통시대와 근대 석탑의 영향 관계를 중심으로−. 동아시아문화연구 제75권. 15−46.

홍성암. 1996. 풍류도의 이념과 문학에서 수용 양상. <한민족문화연구> 1권.

홍소진. 2019a. 이규보의 풍류를 통한 소통 연구. 한국차문화 제10집. 121−155.

홍소진. 2019b. 차문화콘텐츠 관점에서 본 이규보 차시 연구. 한국차문화학회 추계학술대회 논문집.

홍지나·문재은. 2009. 한국 전통한옥에 나타난 건축재료의 본질성에 관한 연구.

황금희·박석희(2010). 문화관광전문해설사의 직무만족·불만족요인에 관한 연구. 『경기관광연구』 16.

IM YC. 1999. Plans to commercialize CheJu

Tilden Freeman. 1977. Interpreting our Heritage. Chapel Hill 3rd ed. University of North Carolina Press.

한국문화콘텐츠와 스토리텔링

초판발행	2020년 6월 30일
중판발행	2021년 3월 10일
지은이	서순복
펴낸이	안종만·안상준
편 집	전채린
기획/마케팅	이영조
표지디자인	박현정
제 작	고철민·조영환
펴낸곳	(주)**박영사**
	서울특별시 금천구 가산디지털2로 53, 210호(가산동, 한라시그마밸리)
	등록 1959. 3. 11. 제300-1959-1호(倫)
전 화	02)733-6771
f a x	02)736-4818
e-mail	pys@pybook.co.kr
homepage	www.pybook.co.kr
ISBN	979-11-303-0952-1 93600

copyright©서순복, 2020, Printed in Korea

정 가 29,000원